우리가 이토록
작고 외롭지 않다면

우리가 이토록
작고 외롭지 않다면

Astrid Lindgren

• 아스트리드 린드그렌 전기 •

엔스 안데르센 지음

김경희 옮김

창비

지은이 · 옌스 안데르센 Jens Andersen

덴마크의 전기 작가. 프레데릭 왕세자, 한스 크리스티안 안데르센 등의 전기를 썼다. 면밀한
조사와 따뜻한 해석으로 주제 인물의 일생을 깊고 폭넓게 다룬다는 평가를 받고 있다.

옮긴이 · 김경희

1955년 충북 음성에서 태어나 서강대학교 신문방송학과, 미국 이스턴미시간대학교 교육대
학원을 졸업했으며 스웨덴 스톡홀름대학교 국제대학원을 수료했다. 『동아일보』와 『중앙일
보』 기자를 거쳐 유니세프(UNICEF) 한국위원회에서 일했다. 『사자왕 형제의 모험』 『요술 모
자와 무민들』 『꼬마 보안관 밤쇠』, '개구쟁이 에밀' 시리즈, 『트럼펫 부는 백조, 루이』(공동 번
역) 등을 우리말로 옮겼다.

DENNE DAG, ET LIV by Jens Andersen
ⓒ Jens Andersen & Gyldendal, Copenhagen 2014

Korean Translation ⓒ 2020 by Changbi Publishers, Inc. All rights reserved.
The Korean language edition is published by arrangement with
Gyldendal Group Agency, Copenhagen through MOMO Agency

나는 삶의 의미가 무엇인지 모르지만, 무엇이 아닌지는 확실히 안다.

돈과 물건을 아등바등 긁어모으는 것,

유명인의 삶을 살며 주간지 가십난에 오르내리는 것,

외로움과 고요함을 두려워한 나머지

'내가 이 세상에서의 짧은 삶을 어떻게 살고 있는지'를

한 걸음 물러서서 스스로 묻지 못하는 것.

— 1983년 아스트리드 린드그렌

서문

누군가의 전기를 쓰려면 두 사람이 필요하다. 쓰는 사람과 쓰일 사람. 그 외에도 전기가 완성되기까지 많은 사람이 참여하며, 모두가 최종 결과물에 영향을 미친다. 전기 작가가 참고한 책이나 기사를 쓴 저자들까지 포함해서 말이다. 그런 이유로 이 책 말미의 「참고 문헌」에 내가 참고한 아스트리드 린드그렌 관련 저서, 기사, 기고, 웹사이트의 목록과 인터뷰에 응해 준 분들의 목록을 수록했다.

집필 과정에서 여러 참고 자료를 찾는 데 도움을 준 분들에게 감사한 마음을 전한다. 아스트리드 린드그렌 서지학자 레나 퇴른크비스트는 수많은 조언과 정보를 제공해 주었을 뿐만 아니라 내가 덴마크인임에도 불구하고 2005년 유네스코 세계기록유산에 등재된 스웨덴 왕립도서관의 아스트리드 린드그렌 기록물 보관소를 열람할 수 있도록 도와주었다. 스웨덴 의회 속기사 브리트 알름스트룀은 아스트리드 린드그렌의 속기 노트를 해석하는 데 큰 도움을 주었다. 바스

테나 기록물 보관소의 안나 에크룬드욘손, 코펜하겐의 덴마크 왕립 도서관 연구 사서 브루노 스빈보르, 그리고 굴렌데일 출판사의 어린이·청소년 도서 선임 편집자 엘린 알그렌페테르센에게 진심으로 감사드린다.

전기를 쓰려면 많은 분들의 선의와 너그러움, 그리고 전문 지식과 기술에 의지할 수밖에 없다. 이에 톰 알싱, 바르브로 알브테겐, 베르틸 알브테겐, 우르반 안데르손, 말린 빌링, 다비드 부게, 엘렌 달, 갈리 엥, 벨린다 에릭센, 옌스 펠케, 야콥 포르셀, 레나 프리스게딘, 에바 글리스트루프, 클라우스 고트프레센, 스테판 힐딩, 예스퍼 호이엔하벤, 안넬리 칼손, 셰르스틴 크빈트, 예페 라운비에르, 카트린 릴레외르, 아니카 린드그렌, 예른 룬, 칼 올로프 뉘만, 닐스 뉘만, 이다 발스레브올레센, 요한 팔름베리, 스벤 레이네르 요한센, 군보르 룬스트룀, 닝 드 코닌크스미스, 아니아 메이에르 산드레이드, 리스베트 스테벤스 센데로비트, 마르가레타 스트룀스테트, 토르벤 베인레이크, 헬레 보크트, 엘사 트롤레 윈네르포르스에게 감사드린다.

특히 이 책에 도판을 풍부하게 실을 수 있도록 실질적이고 기술적인 지원을 아끼지 않은 아스트리드 린드그렌 컴퍼니, 아스트리드 린드그렌 문화센터 역할을 하는 빔메르뷔 아스트리드 린드그렌 네스의 셸오케 한손과 담당자, 그리고 빔메르뷔 도서관의 야콥 뉘린 닐손에게 매우 감사한 마음이다. 덴마크의 아스트리드 린드그렌 번역자 키나 보덴호프, 굴렌데일 그룹 저작권 담당 예뉘 토르, 나의 편집자 비베케 마인룬과 요하네스 리스에게도 감사할 따름이다.

재정 지원을 해 준 덴마크 예술 재단, 강스테드 재단과 덴마크-스

웨덴 예술 재단, 그리고 지칠 줄 모르는 나의 첫 독자 예테 글라르고 르에게도 감사를 전한다. 끝으로 이 책을 쓸 수 있게 해 준 아스트리드 린드그렌의 딸 카린 뉘만에게 특별히 감사드린다. 지난 1년 반 동안 그녀가 각별한 관심과 안목을 가지고 수많은 대화와 서신으로 적극 도와주지 않았다면 이 책은 세상에 나오지 못했을 것이다.

2014년 8월 코펜하겐에서
옌스 안데르센

차례

일러두기

1. 이 책은 옌스 안데르센의 *Denne dag, et liv*(Copenhagen: Gyldendal 2014)의 영어판 *Astrid Lindgren: The Woman behind Pippi Longstocking*(New Haven: Yale University Press 2018)을 우리말로 옮긴 것이다.

2. 외국 인명, 지명, 작품명 등 고유명사는 국립국어원 외래어표기법을 따르되 일부는 옮긴이의 요청으로 현지 발음에 준하여 표기했다.

3. 원문에서 이탤릭체로 강조한 부분은 고딕체로 표기했다.

4. 옮긴이의 주석은 본문의 괄호 안에 넣고, '옮긴이'라 표기했다.

5. 본문에 나오는 아스트리드 린드그렌 작품의 번역문은 옮긴이의 것이므로, 기존의 우리말 번역본과 다를 수 있다.

6. 아스트리드 린드그렌 작품 속 등장인물의 이름은 원작대로 스웨덴어 표기법에 따라 표기했고, '삐삐 롱스타킹'은 널리 굳어진 경우로 보아 예외로 두었다.

1장
작가에게 보내는 팬레터

1970년대 스톡홀름의 달라가탄 거리와 오덴가탄 거리가 만나는 모퉁이의 우체국 직원들은 과도한 업무에 시달렸다. 나이 지긋한 어느 여성 때문이었다. 길가에서, 공원에서, 시장에서, 또는 바사스탄 지역 찻집에서 흔히 마주칠 법한 노년 여성이었지만, 달라가탄 46번지에 있는 그녀의 집 우체통에는 여러 해 동안 매일같이 편지가 한 묶음씩 배달되었다. 그녀의 1977년, 1987년, 1997년 생일에는 우체부가 세계 여러 나라에서 발송된 소포와 편지를 큰 자루에 가득 담아 직접 전달했다. 그녀는 그 많은 편지를 일일이 읽고 회신한 후에, 모두 상자에 담아 다락방에 보관했다. 그 다락방에는 소박한 축하 카드와 아이들이 그린 그림뿐 아니라 여러 정치인과 왕족들이 고급스러운 편지지에 써 보낸 서신, 유명 작가의 사인을 받고 싶어 하는 보통 사람들이 보낸 편지, 그녀에게 힘을 보태 달라고 요청하는 시민운동 단체의 글 등이 온통 뒤섞여 있었다.

아스트리드 린드그렌이 받은 수많은 편지에는 대부분 감탄과 존경을 표하는 내용이 담겨 있었지만 개중에는 행간에 한두 가지 질문이 끼어 있는 경우도 많았다. 스웨덴의 어느 유치원 어린이는 말이 진짜로 아이스크림을 먹을 수 있는지 알고 싶어 했다. 예르펠라에 사는 크리스티나는 TV에 나오는 말괄량이 삐삐의 아빠가 감옥에 갇혀 있을 때 어떻게 유리병에다 편지를 넣어 보낼 수 있었는지 물었다. 그렇다고 모든 질문이 이렇게 순수하기만 한 것은 아니었다. 지각이 있음 직한 어른들도 이런저런 질문과 요청을 보냈는데, 일례로 칼마르의 칼손이라는 양철공은 본인 소유의 법인 명칭을 린드그렌의 작품 이름을 따서 '지붕 위의 칼손'이라고 지어도 되는지 물었다. 엠틀란드의 수목 관리원은 자연을 사랑하는 작가가 소나무 숲 몇 헥타르에 관심이 있는지 궁금해했다. 배우자를 살해하고 복역 중이던 어느 죄수는 자기가 살아온 이야기를 책으로 써 줄 수 있는지 물었다.

스톡홀름에 있는 스웨덴 왕립도서관 아스트리드 린드그렌 기록물 보관소에는 린드그렌이 세상을 떠난 2002년 1월까지 받은 서신 7만 5천여 점이 있다. 그중에는 매우 사적인 편지가 많다. 많은 사람들이 '삐삐'와 '에밀'의 작가에게 공사를 구분하지 않고 글을 쓴 흔적이 보인다. 아스트리드 린드그렌이 나이 들면서 수많은 사람들이 그녀를 스칸디나비아의 '클로카 굼마'(kloka gumma), 즉 마음속 깊이 묻어 둔 상처와 고민을 털어놓을 수 있는 영적 조언자이며 현인이자 치유자라고 여겼다. 어느 여성은 아스트리드 린드그렌에게 이웃과의 다툼을 중재해 달라고 요청했다. 자신에게 짐이 되어 버린 어머니와의 문제에 대처할 방법을 물은 사람도 있다. 또 다른 여성 독자는 작

가에게 새 안경 구입, 자가용 수리, 도급업자에 대한 대금 지불, 도박 빚 청산 등에 필요한 돈을 구걸하는 편지를 일흔두 차례나 보냈다. 내 집 마련을 원하는 호주의 남성 독자는 자신도 삐삐의 집 '빌라 빌레쿨라'(Villa Villekulla)처럼 꿈에 그리는 집을 짓고 싶으니, 집 짓는 데 필요한 큰돈을 달러로 송금해 달라고 요청했다. 덴마크의 어느 가장은 40년 동안 매해 크리스마스마다 시시콜콜한 가족 이야기를 적은 편지와 함께 자녀들이 구운 과자를 소포로 보냈다. 그런가 하면 스톡홀름 근교 헤셀뷔에서는 중년 남성의 진심을 담은 청혼 편지가 끊임없이 날아들었다. 이 끈질긴 구혼자는 남편을 여읜 린드그렌의 출판인이 법원에 접근 금지 명령을 신청하겠다고 으름장을 놓고서야 구애를 포기했다.

출판물, 영화, TV 프로그램을 망라하는 린드그렌의 작품 세계가 독자들에게 얼마나 중요한 의미를 지니는지 방증하듯, 기록물 보관소에 소장된 문서는 대부분 팬레터이다. 아동문학사에 한 획을 그은 『삐삐 롱스타킹』(Pippi Långstrump, 1945)이 출판된 1940년대부터 팬레터는 꾸준히 늘더니 1960년대에는 근면한 작가이자 바쁜 편집자인 린드그렌에게 부담스러울 정도가 되었다. 린드그렌은 주중 오전과 휴일에는 글을 쓰고, 주중 오후에는 출판사에서 편집자로 일했으며, 밤에는 다른 작가들의 책과 원고를 읽었다. 린드그렌이 편집자에서 은퇴한 1970년대에는 팬레터가 엄청나게 쏟아져 들어오기 시작했다. 1980년대 초반 이후로는 독자들과 주고받는 서신 정리를 도와줄 비서를 고용해야 할 정도였다. 그녀의 인지도를 이렇게까지 끌어올린 계기는 크게 세 가지다. 첫 번째는 『사자왕 형제의 모험』(Bröderna

Lejonhjärta, 1973) 출간, 두 번째는 지나친 세금 부과에 항의하는 글을 기고하여 사회적으로 큰 반향을 일으킨 폼페리포사 사건(1976), 세 번째는 독일서적상협회 평화상 수상(1978)이다. 평화주의자인 린드그렌은 세계적 군비 축소의 시기에 진행된 시상식에서, 지속 가능한 세계 평화를 위한 노력은 요람에서부터 시작되며 그 성패는 미래 세대가 어떻게 자라느냐에 달렸다고 수상 소감을 발표했다.

1934년 5월 스톡홀름에서 아스트리드 린드그렌과 스투레 린드그렌 사이에 태어난 딸 카린 뉘만은 50여 년에 걸쳐 어머니의 작품과 인격에 매료된 추종자들이 점점 늘어 가는 모습을 목격한 증인이다. 그녀는 어머니 린드그렌이 상상의 세계를 통해 크나큰 행복과 위안을 준 것에 대해 남녀노소를 불문하고 수많은 사람들이 감사하는 편지를 보내거나 전화 연락을 하거나 집으로 찾아온 것을 생생히 기억한다. 책 속에 펼쳐진 상상의 나라에서 기쁨과 위로를 얻게 해 준 작가에게 직접 고마움을 전하고 싶어서 린드그렌의 집 현관문을 두드리기까지 한 사람들이 있었던 것이다. 외국 어린이들이 편지로 도움을 청한 적도 많다. "어머니가 쓴 『떠들썩한 마을의 아이들』(*Alla vi barn i Bullerbyn*, 1947)이나 『살트크로칸에서 우리는』(*Vi på Saltkråkan*, 1964) 같은 책에 묘사된 스웨덴에서 살고 싶다며 독일의 불행한 어린이와 청소년들이 편지를 보냈어요. 어머니는 어려움에 빠진 사람들을 최선을 다해 돕고 싶지만 실제로 해 줄 수 있는 것이 별로 없다며 가슴 아파 하셨지요."

절박한 청소년들이 보낸 긴 편지의 이면에는 애정 결핍, 부모와의 관계에서 생긴 깊은 감정의 골 등 다양한 가정 문제가 있었다. 1974년

에는 린드그렌의 책에 감명을 받아 스웨덴어를 독학한 독일의 십 대 소녀가 편지를 보냈다. 소녀는 자기 아버지가 애인을 집에 데려와 살게 하는 등 참을 수 없을 만큼 가족에게 포악하게 군다며 도움을 청했다. 린드그렌은 스웨덴의 어느 청소년 독자에게 보낸 편지에서 이 독일 소녀의 잊지 못할 편지를 언급했다. 다른 나라의 비슷한 또래가 어떤 어려움을 겪고 있는지 알면 도움이 되리라고 생각한 것이다. 그 당시 66세였던 린드그렌은 편지에 이렇게 썼다. "독일 어디에도 이 가엾은 소녀가 도움을 청할 사람은 없어. 그 애는 살고자 하는 의지조차 잃게 됐지. 자신이 뭘 원하는지도 모르기 때문에 이것저것 해 보다가 금방 싫증 내는 거야. (…) 아마 심리적 문제가 심각하겠지만 그게 정확히 뭔지는 잘 모르겠어. 도대체 내가 도와줄 방법이 없네. (…) 하느님 맙소사, 세상에는 얼마나 고통스러운 일이 많은지!"

50개국의 어린이와 청소년들이 보낸 3만 내지 3만 5천 통에 이르는 편지에는 특정 작품의 속편 출간 여부, 작가가 책을 쓰는 방법, 또는 '아스트리드 이모'가 자신을 연극이나 영화 오디션에 참가시켜 줄 수 있는지 등에 대한 질문이 담겨 있다. 1971년 봄에 배달된 어느 특별한 편지에는 린드그렌 원작의 영화에 주연으로 출연하고픈 한 어린이의 열망이 배어 있다. 스몰란드에 사는 열두 살의 사라 융크란츠는 편지의 첫머리에 다양한 손글씨와 느낌표를 동원해서 이렇게 적었다. "저를 행복하게 해 주시겠어요?"

이 질문을 시작으로, 작품 활동의 황혼 녘에 이른 세계적인 작가와 스스로 아웃사이더더라고 느끼며 성장 과정에서 정처 없이 헤매는 수심 어린 스웨덴 소녀는 1970년대에 걸쳐 수많은 편지를 주고받았다.

『침대 밑에 숨겨 둔 편지』(*Dina brev lägger jag under madrassen*, 2012)라는 책에 수록된 두 사람의 초기 편지들을 보면, 그 당시 63세였던 작가가 열두 살 소녀 사라 융크란츠를 돕고 싶어 하면서도 우선 이 괴팍한 소녀에 대해 알아보려는 마음이 분명히 드러난다. 린드그렌은 사라의 첫 번째 편지가 마음에 들지 않았다. 매우 젠체하는 듯한 그 편지에는 린드그렌 원작의 영화에 출연하고 싶다는 소망과 함께 그 시기에 제작된 『삐삐 롱스타킹』 원작의 영화 「말괄량이 삐삐」(1970)에 출연한 아역 배우에 대한 혹평과 새로운 '에밀' 시리즈 책에 비에른 베리(Björn Berg)가 그린 삽화에 대한 비판이 담겨 있었다. 린드그렌은 그 편지를 읽고, 겉으로는 아닌 척해도 마음속 깊이 숨은 사라의 낮은 자존감을 느낄 수 있었다.

아스트리드 린드그렌의 첫 답장은 짧고 다소 냉랭했다. 꾸중 섞인 답장을 읽은 사라는 감정이 격해져서 그 편지를 변기에 던져 넣고 물을 내려 버렸다. 사라가 가장 좋아하는 작가 린드그렌은 남을 시기하는 것이 얼마나 위험천만한지 상기시키면서 사라가 왜 친구도 거의 없이 언제나 홀로 외롭게 지내는지 물었다.

누구나 살면서 다양하게 느끼고 이해하는 감정임에도 불구하고, '외로움'이란 단어를 스칸디나비아 문화에서는 매우 부정적으로 여기며, 함부로 표현하는 것을 금기시한다. 하지만 이 단어는 여러 해 동안 외로운 작가와 외로운 소녀가 주고받은 편지를 잇는 끈이 되었다. 홀로 남는 것에 대해 많이 생각했던 아스트리드 린드그렌은 1970년대에 이르러 어린이, 젊은 여성, 미혼모, 아내, 과부, 예술가로 살아온 생애를 돌아보게 되었다. 외로움을 두려워할 때도 있었고, 오히려 몹

시 갈망하던 때도 있었다. "우리는 외부 사람과 말을 섞지 않는다."라는 가훈을 충실히 지키며, 자신의 이면에 있는 면모를 대중에게 거의 드러내지 않았다. 그러나 외로움에 대해 개인적으로 질문하면 린드그렌은 놀라울 정도로 솔직하게 대답했다. 1950년대 스웨덴의 한 신문기자와 나눈 인터뷰에서 남편의 갑작스러운 죽음을 어떻게 극복하고 있느냐는 질문에 이렇게 말했다. "무엇보다 우리 아이들과 함께하고 싶어요. 그다음 친구들과 함께하고 싶고요. 마지막으로 나 자신과 함께하고 싶습니다. 나 혼자 있고 싶어요. 홀로 있는 법을 배우지 못한 사람들은 삶이 주는 상처에 대한 면역력이 약합니다. 정말이지 무엇보다 중요한 문제죠."

누구든 나이와 상관없이 혼자 있는 것을 견딜 줄 알아야 한다는 믿음은 아스트리드 린드그렌이 가족, 친구, 교사, 심리 상담사와의 관계에서 많은 어려움을 겪으면서도 혼자 있는 것을 싫어했던 사라에게 조심스레 전한 조언의 핵심이었다. 첫 네다섯 통의 편지에 드러난 사라의 모습에서 한때 자신도 느꼈던 "외롭고 잊혀지고 모욕받은" 감정을 읽어 낸 린드그렌은 어려웠던 자신의 유년 시절을 떠올렸다. "네가 행복해지고 네 뺨에 흐르는 눈물이 마를 수 있다면 얼마나 좋을까. 하지만 네가 다른 사람들에 대해 느끼고 걱정하며 상냥한 생각을 하는 것은 정말 좋은 일이야. 너의 그런 모습 때문에 나는 네가 더 가깝게 느껴져. 사람에게 가장 힘든 시기는 청소년기와 노년기라고 생각해. 무섭도록 슬프고 힘들었던 내 어린 시절이 떠오르는구나."

사라는 린드그렌의 편지를 모두 침대 밑에 숨겼다. 린드그렌이 보낸 긴 편지들에는 결코 사라를 깔보거나 아랫사람이라고 무시하는

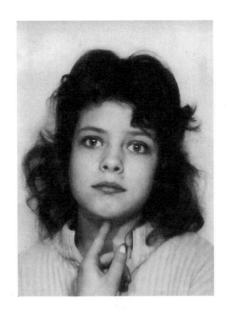

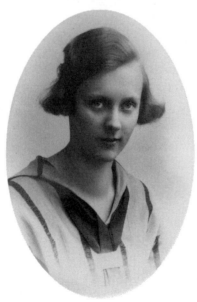

반세기를 사이에 둔 두 소녀. 아스트리드 린드그렌은 1970년대에 어린 독자 사라 융크란츠(위)
와 편지를 주고받으며 1920년대 초 빔메르뷔에 살던 사춘기 시절의 자신을 떠올렸다.

표현이 담겨 있지 않았다. 오히려 어린 소녀가 당면한 문제와 갈등에 초점을 맞추고 연대감을 보였다. 작가는 자신의 성이 에릭손이던 어린 시절을, 1920년대 시골에서 자라며 영민하고 우울하고 반항적이며 사색적이고 정체성을 혼란스러워했던 자신의 모습을 어린 독자 사라와 공유했다. 1972년 봄, 사라가 급히 갈겨쓴 극적인 편지를 통해 린드그렌은 소녀가 가족과 갈등을 반복하면서 급성 공황 발작을 일으켜 급기야 청소년 정신병원에 잠시 입원했다는 소식을 들었다. 이때 작가가 어린 시절을 반추하는 편지의 절정이 시작된다. 사라는 편지에다 자신을 이토록 "못생기고, 바보 같고, 어리석고, 게으르다고" 느낀 것은 처음이라고 썼다. 아스트리드 린드그렌은 즉시 동정 어린 위로의 답장을 보냈다. 그 편지는 "사라, 나의 사라"로 시작된다. 이는 린드그렌의 소설 『미오, 나의 미오』(*Mio, min Mio*, 1954)에서처럼 문자 그대로든 은유적으로든 텅 빈 공원 벤치에 홀로 앉아 있는 어떤 아이에게라도 건넸음 직한 위로의 말이다. "네가 스스로를 못생기고, 바보 같고, 어리석고, 게으르다고 썼더구나. 하지만 지금껏 네가 보내온 편지를 보면 넌 바보 같거나 어리석지 않은 게 분명해. 물론 못생겼다거나 게으르다는 점에 대해서는 잘 모르겠구나. 하지만 열세 살 때는 누구나 자신이 못생겼다고 느끼지. 나도 그 나이에는 내가 세상에서 제일 못생긴 여자애라고 믿었고, 아무도 나와 사랑에 빠지지 않을 거라고 생각했어. 그런데 시간이 지나고 보니 내가 생각한 것만큼 나쁘지는 않더구나."

두 사람의 편지 교류는 『사자왕 형제의 모험』이 출간된 1973~74년 절정에 달했다. 그 당시 아스트리드 린드그렌은 국내외 수많은 인터

뷰와 낭독회 일정에다 가까운 사람들의 죽음까지 겹쳐서 바쁘고 정신없는 나날을 보내고 있었다. 그 무렵 그녀의 곁을 떠난 사람들 중에는 나이 차이가 크지 않은 오빠 군나르도 있었다. 아스트리드는 어린 시절 절친했던 군나르에게 지독한 유머와 함께 열정적이고 춤을 사랑하는 마음이 가득한 편지를 보내곤 했다. 1974년, 온 세상 사람들은 너무 일찍 오빠를 잃고 슬픔에 잠긴 작가와 『사자왕 형제의 모험』에 대해 이야기를 나누고 싶어 하는 듯했다.

사라도 마찬가지였다. 헌사가 적힌 책을 받자마자 읽고 나서 신문 『다겐스 뉘헤테르』(*Dagens Nyheter*)의 부정적 서평을 "바보 같다"라고 일축하며 작가를 위로하는 편지를 보냈다. 어쩌면 이토록 흥미진진하고도 따스하고 위안을 주는 책을 싫어할 수 있을까? 아스트리드 린드그렌은 그 편지에 답장하지 않았다. 1973~74년 겨울에 걸쳐 보낸 사라의 편지에는 린드그렌과 상의하고 싶은 중요한 문제가 담겨 있었다. 열다섯 살이 된 소녀가 선생님과 사랑에 빠진 것이다. 1973년 12월 사라는 린드그렌에게 편지를 쓰면서, 너무도 깊이 뒤얽힌 자신의 삶과 사랑에 대해 분석한 글을 별도의 종이 한 장에 따로 적어 보냈다. "오랫동안 왜 내가 진짜 삶을 살지 못하는지 궁금했어요. 심사숙고 끝에 도달한 결론은 거짓과 정체성 상실입니다. 난 정말 나 자신이기를 간절히 바랐어요. 하지만 지금까지 난 도대체 누구였을까요? 자신의 본래 모습대로 사는 사람을 나는 지금까지 단 한 명도 본 적이 없어요."

린드그렌은 연말연시가 되면 언제나 홀로 베토벤과 모차르트의 음악을 듣고 좋아하는 책을 읽으며 한 해를 돌아보는 일기를 썼다.

하지만 그 해만은 평소 하던 일들을 모두 미루고 사라에게 답장을 썼다. 린드그렌은 타자기 앞에 앉아 1973년의 마지막 몇 시간을 시골 마을 빔메르뷔에서 지낸 유년기를 회상하며 보냈다. "너 자신에 대해 쓴 글을 읽으면서 네 나이 때 깊이 고민하던 내 모습을 보았단다." 린드그렌은 특히 사라가 스스로를 철학적으로 분석한 부분, 즉 인간이 본연의 모습을 보이길 거부하는 성향에 초점을 맞췄다. "네 얘기는 참으로 옳아! 누구도 스스로를 완전히 열어 보여 주지 않지. 그러고 싶어 하면서도 말이야. 그렇지만 우리는 모두 외로움에 갇혀 살지. 누구나 다 외롭단다. 다만 수많은 사람들에 둘러싸여서 외로움을 이해하거나 인식하지 못할 따름이지. 어느 날이 닥칠 때까지……. 그래도 넌 사랑에 빠져 있잖니. 그건 정말 멋진 느낌이지."

자의식을 찾아 가는 사라의 크리스마스 편지에서 특히 린드그렌의 관심을 끈 부분은 선생님을 사모하는 감정의 묘사였다. 린드그렌은 도덕적 훈계를 삼갔다. 그 대신 여러 차례에 걸쳐 사랑은 세상에서 제일가는 불안과 불확실성 치료제라고 강조했다. "사랑이란 말이지, '불행한' 사랑조차도, 삶에 대한 우리의 느낌을 강렬하게 만든단다. 반론의 여지가 없지."

사라 융크란츠와 아스트리드 린드그렌은 한 번도 직접 만나지 않았다. 1972년부터 1974년까지 편지를 주고받으면서 두 사람은 그 어느 때보다 가까워졌다. 사라는 1976년에 보낸 편지에서 캅텐스가탄의 소녀를 주인공으로 한 '카티' 3부작을 거듭 읽었다고 썼다. 이 책의 주인공 카티가 미국과 이탈리아와 파리를 여행하는 모습을 보면서 자신도 여행하고 싶은 열망과 삶에 대한 열정을 느꼈다면서, 카티

라는 캐릭터에 작가의 18~19세 무렵의 모습이 반영되었느냐고 물었다. "아스트리드가 어렸을 때 정말 카티 같았나요?"

이 시의적절한 질문에 68세의 아스트리드 린드그렌은 서랍을 정리하다가 찾아낸 오래된 편지들과 빛바랜 종이를 떠올렸다. 1926년, 고향 집을 떠나야 했던 힘든 시절에 쓴 글이었다.

얼마 전에 종이 쪼가리를 발견했어⋯⋯. 내가 네 나이 즈음에 쓴 건데, 편지 속에 끼어 있더구나. 이렇게 적혀 있었어. "삶이란 생각만큼 나쁘지는 않다." 하지만 그 당시 나는 속으로 — 마치 지금 네가 생각하듯이 — 삶이란 속속들이 썩어 빠졌다고 느꼈단다. 그런 면에서 내 어린 시절의 **진짜** 모습을 그대로 투영했는지 묻는다면 '카티' 시리즈는 '좀 거짓스럽다'고 할 수 있으려나? 하지만 카티는 이십 대 초반이고, 좀 더 어른이니 그럴 수밖에. 열아홉, 스무살 무렵의 나는 언제나 자살 충동을 느꼈고, 내 룸메이트는 나보다도 심했어. (⋯) 하지만 시간이 지나면서 조금씩 적응했고, 삶이 제법 즐겁다고 느끼게 되었단다. 나이가 들어서 생각해 보니 이 어지러운 세상에서 행복하기란 정말정말 힘든 것 같아. 이럴 때는 내가 더 이상 어리지 **않**다는 사실이 위로가 된단다. 이런, 너무 쾌활해지네! 갑자기 깨달았지 뭐야. 미안하구나! (⋯) 안녕 사라, 삶이란 생각만큼 나쁘지는 않단다.

2장
새로운 세상으로 한 걸음

"15세에서 25세 사이에 네 가지 정도의 서로 다른 삶을 살게 됩니다."

아스트리드 린드그렌이 1960년대 독일 TV 방송에서 여성 삶의 단계에 대해 한 말이다. 1940년대 후반 자신을 아동문학 작가에서 스웨덴 라디오 방송계의 스타로 발돋움하게 해 준 자연스러운 카리스마를 발산하며 린드그렌은 십여 년에 걸쳐 네 가지 삶을 살게 되는 여성의 불가항력적인 감정을 묘사했다. "첫 번째로, 열다섯 살의 나는 어땠냐고요? 내가 어른이 되었다는 것을 알게 되자, 그게 참 싫었어요."

정서적으로 불안하고 때때로 불행하다고 느끼면서 책에서 위안과 삶의 의미를 찾던 외로운 열다섯 살 소녀는 열여섯에서 열일곱 살 무렵부터 외향적이고 진보적인 시대정신을 체화한 모습으로 변했다. "짧은 시간 동안 나는 큰 변화를 겪었어요. 어느 날 일어나 보니 재즈

걸이 되어 있었죠. 격변의 1920년대에는 재즈 음악이 엄청나게 유행했거든요. 전통을 중시하며 농사를 짓던 부모님은 머리를 짧게 자른 내 모습에 몹시 놀라셨죠."

1924년, 열일곱 살이 채 안 된 아스트리드 린드그렌 ─ 그 당시에는 아스트리드 에릭손 ─ 이 빠져든 젊음의 혁명은 고향 마을 빔메르뷔에 상당한 파문을 일으켰다. 그 당시 마을에는 영화관, 극장, 복음주의 서적을 판매하는 서점, 전통 춤 공연단 스몰란데르스 정도가 있었다. 춤에 빠진 젊은 아스트리드는 자신이 몸담은 시대의 리듬에 맞춰 춤추기를 갈망했다. 여름에는 야외에서 춤췄고, 겨울이면 매주 토요일 저녁에 열리는 스타스호텔 댄스파티에 참석했다. 그 파티는 대개 지루한 콘서트로 시작됐는데, 연주 중에는 기대감에 들뜬 청춘 남녀들이 얌전히 따로 앉아 있어야 했다. 하지만 1924~25년 마을 신문 『빔메르뷔 티드닝』(Vimmerby Tidning) 제1면에 실린 스타스호텔 광고에 따르면, 밤 9시부터 이튿날 새벽 1시까지 '특별한 장식과 마법 같은 조명' 아래 최신 히트곡에 맞춰 춤을 즐길 수 있었다.

한편, 아스트리드의 가장 친한 친구 안네마리 잉에스트룀 ─ 결혼 후 성은 '프리스'다 ─ 은 점점 성숙해지는 몸매를 가리면서도 강조하는 긴 드레스를 입고 다녔다. '마디켄'이라는 별명을 가진, 마을 은행 지점장의 아름다운 딸 안네마리는 프레스트고스알렌에 있는 중산층 거주 지역의 하얀 저택에서 자랐다. 그녀는 자신의 긴 갈색 머리를 뽐내길 좋아했는데, 사진으로 남아 있는 그 당시 모습만 보더라도 전통적 관능미를 물씬 풍겼다. 그와 대조적으로 아스트리드는 남성적 옷차림을 즐겼다. 긴 바지와 재킷을 입고 넥타이를 맨 데다 짧

게 자른 머리 위로 모자까지 쓴 자신의 모습을 반추하며 아스트리드는 실용적인 목적과는 무관하게 그런 차림을 하고 다녔다고 인터뷰에서 밝혔다. 그 당시 아스트리드의 패션은 니체, 디킨스, 쇼펜하우어, 도스토옙스키, 쇠데르그란의 저서에 나오는 단편적인 내용과 영화배우 그레타 가르보를 비롯한 당대 팜파탈의 행동 및 모습을 한데 뒤섞은 차림이었다. "약 3500명이 살던 빔메르뷔에서 머리를 짧게 자른 여성은 내가 처음이었어요. 길에서 마주치는 사람들이 나한테 모자를 벗고 짧게 싹둑 자른 머리를 보여 달라고도 했죠. 그 무렵 프랑스 작가 빅토르 마르그리트(Victor Margueritte)가 『라 가르손느』(프랑스어 'La Garçonne'는 '소년 같은'이라는 뜻이다. 이 소설의 영향으로 1920년대 후반 유럽에서는 짧은 머리와 남성적인 복장의 여성 패션 '가르손느 룩'이 유행했다.—옮긴이)를 출판했는데, 그 내용이 정말 충격적이었어요. 세상의 모든 소녀가 '라 가르손느'처럼 되고 싶어 하는 것 같았죠. 아무튼 나는 그랬어요."

1920년대에 전 세계에서 100만 부 이상 판매된 빅토르 마르그리트의 소설은 빅토리아 시대의 성 역할과 예의범절을 벗어던지고 싶어 하는 젊은 여성들 사이에서 엄청난 인기를 누렸다. 소설의 주인공 모니크 레르비에는 부르주아 사회의 눈엣가시였다. 그녀는 긴 머리를 남자처럼 짧게 자르고, 재킷을 입고 넥타이를 맸으며, 공공장소에서 남자들에게만 허용된 흡연과 음주를 서슴지 않았다. 제멋대로 춤추고 다니고, 혼외 자녀를 낳았다. 자신이 원하는 삶을 살며, 가족보다 자유를 선택하고, 자신감 넘치는 자수성가형 여성이었다.

'라 가르손느'가 패션계에서도 세계적 현상으로 자리 잡으면서,

중성적 디자인의 여성복은 남성들에게 큰 충격을 주었다. 별안간 전 세계 수많은 대도시에서 머리를 짧게 자르고, 남성복이나 몸매를 드러내지 않는 옷을 입고, 종 모양의 클로시 모자를 쓴 여성들이 거리를 활보했다. 새롭게 등장한 의상의 의미는 분명했다. 1920년대의 현대적 젊은 여성들은 어머니나 할머니처럼 살고 싶어 하지 않았다. 코르셋과 길고 무거운 가운을 벗어던지고 기능적으로 편한 옷을 입었다. 짧게 자른 머리와 마찬가지로 이런 옷차림은 점점 남성의 사회적 지위에 다가서는 여성들을 상징적으로 보여 주었다.

신문, 잡지, 책, 영화와 음악을 통해 더 넓은 세상을 접하며 지적·문화적 목마름을 해소하던 아스트리드 에릭손은 새로운 여성 패션이 스몰란드 바깥세상에서 얼마나 큰 반향을 일으키는지 알고 있었다. 스칸디나비아의 신문과 주간지의 남성 칼럼니스트들은 여성들이 머리를 짧게 자르지 않도록 설득하는 것을 자신의 사명으로 여기는 듯했다. 그들은 '싱글 보브'라고도 불린, 뒷머리를 유독 짧게 자른 단발머리에 '아파치 컷'이나 '호텐토트 헤어'와 같이 노골적으로 인종차별주의적인 이름을 붙임으로써 여성의 새로운 사회 역할에 대한 공포를 드러냈다. 그렇다고 미래의 남성들이 태곳적부터 누려 온 지위를 잃게 될까? 전적으로 그렇게 되지는 않을 것이다. '라 가르손느'에 매료된 대부분의 젊은 여성들은 여전히 사회적 안정과 가정, 남편과 자녀를 원했다. 이전과 달라진 점이 있다면 그들이 집 밖에서 남성들과 동료로서 일하고, 특히 자신의 몸과 성에 대한 결정권을 갖고 싶어 했다는 것이다.

여성의 삶에 새롭게 등장한 남자 같은 모습과 생활 방식이 아스트

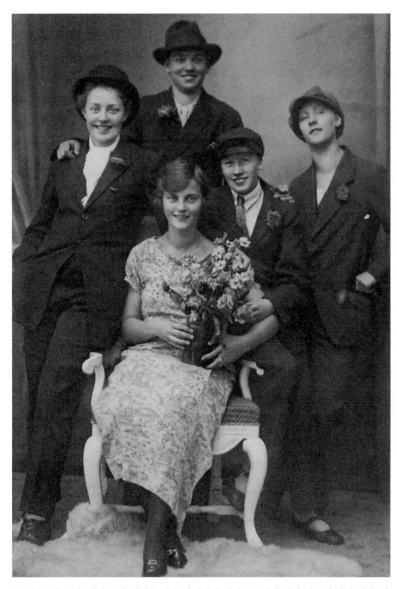

1924년 8월 28일, 열일곱 살 생일을 맞은 안네마리 잉에스트룀이 사진 가운데 앉아 있다. 남자 옷을 입은 친구 소냐, 메르타, 그레타와 사진 맨 오른편의 아스트리드가 우아한 '마디켄' 주위에 둘러서 있다.

리드 에릭손에게 얼마나 잘 어울렸는지는 1924년 8월, 안네마리가 열일곱 살 생일에 네 친구——소냐, 메르타, 그레타, 아스트리드——와 함께 찍은 사진에 여실히 드러난다. 남장을 한 네 친구는 장난기 가득한 모습으로 그날의 주인공을 가운데 두고 경쟁적으로 구애하는 장면을 연출했다. 사진 속에서 다른 '젊은 남자' 셋과 달리, 아스트리드 에릭손은 놀랍도록 자연스러운 모습이다. 그녀는 남자인 척한 것이 아니라 소년 같은 말괄량이의 모습을 그대로 보여 주고 있다. 어려서부터 남녀 구분 없이 여러 친구들과 함께 놀던 아스트리드는 자신감 없던 십 대 시절에도 남자가 되고 싶어 하지는 않았다. 1983년 『예테보리스포스텐』(*Göteborgs-Posten*) 신문 인터뷰에서 아스트리드는 이렇게 밝혔다. "아마 우리가 네스——스웨덴 남부 빔메르뷔에 있는 아스트리드의 가족 농장——에서 남녀 가리지 않고 함께 놀아서 그랬는지도 모르죠. 여자아이 남자아이 할 것 없이 똑같이 마음껏 뛰놀았거든요."

"소년 같은 말괄량이"의 모습은 아스트리드 린드그렌이 1920년대와 1930년대 초에 찍은 사진에서도 명확히 드러난다. 호리호리한 이십 대의 아스트리드는 대개 긴 바지를 입고 있었고 이따금은 조끼와 나비넥타이 차림이었다. 과시하듯 담배를 피우는 사진에서는 보일 듯 말 듯 비밀스러운 미소를 머금은 그녀의 반항적인 자세가 두드러진다. 사진 속의 젊은 여성은 독립적이며 남이 손댈 수 없는 공간에 있는 듯하다. 그 시기에 찍은 사진들에서 아스트리드 린드그렌이 좋아한 시인 쇠데르그란이 현대 여성에 대해 쓴 시 「현대적 처녀」에 담긴 강한 자의식도 엿보인다.

나는 여자가 아니다. 나는 중성이다.

나는 어린아이, 시종이며, 용기 있는 결정이다,

나는 웃으며 쏟아지는 주홍빛 햇살…….

나는 모든 게걸스러운 물고기를 잡는 그물,

나는 모든 여성의 명예를 위한 건배,

나는 사고와 실패를 향한 한 걸음,

나는 자유와 자신을 향한 도약…….

아스트리드 린드그렌이 소녀 독자들을 위해 쓴 작품 『브리트마리
는 마음이 가볍다』(*Britt-Mari lättar sitt hjärta*, 1944)와 『셰르스틴과
나』(*Kerstin och jag*, 1945), 그리고 특히 자유에 목마른 '카티' 3부작에
는, 이 시를 상기시키는 '남성적'이고 활동적인 여성 주인공이 등장
한다. 스무 살이 된 고아 카티는 카티 3부작의 첫 번째 책 『미국에 간
카티』(*Kati i Amerika*, 1950)에서 미국을 여행한다. 낙원 같은 낯선 나
라를 돌아보는 동안 콜럼버스와 '남자다운' 정복자들과 자신을 포함
한 여성들을 비교하면서 카티는 분개한다. 반대, 거침없는 표현, 필요
하다면 당당하게 항의하는 모습을 통해 카티다운 여성성이 자연스
럽고 타고난 특징으로 드러난다. "물론 남자들은 자유롭고 모험을 즐
기는 멋진 종족이죠! 그런데 왜 여자들은 새로운 세상을 발견하면 안
될까요? 여자로 사는 건 너무 짜증스러워요."

어머니가 뭐라고 하실까

1924년 빔메르뷔에서 아스트리드 에릭손의 반항이 사람들의 입방아에 오르내린 중요한 이유는 그녀가 교구 목사관에 사는 신앙심 깊은 소작농의 딸이었기 때문이다. 에릭손 집안은 이러한 사회적 위치 때문에 다른 농부나 마을 사람들보다 많은 혜택을 누렸다. 아스트리드의 아버지 사무엘 아우구스트 에릭손은 교회 관리인이자 농사라든가 동물과 사람에 대해 아는 것이 많아 존경받는 농부였고, 여러 해 동안 마을의 여러 공직을 맡았다. 부지런하고 명석했던 어머니 한나 에릭손도 마찬가지였다. 그녀는 네 자녀와 부모, 농장에서 일하는 일꾼들을 아우르며 큰살림을 효율적으로 해냈다. 그뿐만 아니라 빔메르뷔의 빈민 구제와 아동복지라든가 공공 보건을 위한 사회 활동에도 적극 참여했다. 한나는 닭이나 거위 등 가금류를 기르는 솜씨도 빼어났기 때문에 여러 가축 품평회에서 자주 1등 상을 차지했다. 경건하고 신앙심이 깊은 네 자녀의 어머니는 집안의 도덕적 기둥이며 감시자였고, 아스트리드 남매가 주일학교와 예배 참석을 거르는 일이 없도록 했다.

아스트리드가 빅토르 마르그리트 소설의 주인공처럼 머리를 짧게 자른 1924년 어느 날, 그녀는 집에 전화를 걸면서 아버지가 받기를 간절히 원했다. 자신이 한 일에 대해 어머니보다는 아버지가 조금 더 부드러운 반응을 보일 것 같았기 때문이다. 딸의 이야기를 들은 사무엘 아우구스트는 곧바로 집에 오는 건 현명하지 않은 일 같다고 무거운 목소리로 말했다. 하지만 아스트리드 에릭손은 당당했다. 반항을

최대한 드러내는 것이야말로 머리를 짧게 자른 목적 아닌가. 얼마 후 가족 모임에서 나이 어린 사촌이 자신의 머리도 잘라 달라고 하자 아스트리드는 흔쾌히 응했다. 『아스트리드의 목소리』(Astrids röst)라는 CD·책 모음집에 수록된 인터뷰에서 노년의 린드그렌은 그때의 상황을 사촌들에게 반항 정신을 퍼뜨리는 기회로 활용했노라고 설명했다. 아스트리드의 할머니 로비사는 두 손녀의 짧은 머리가 마음에 든다고 했다.

아스트리드 린드그렌은 머리를 싹둑 자르고 집에 온 날 가족들이 보인 반응을 잊지 못했다. 그녀가 부엌 의자에 앉자 핀 떨어지는 소리까지 들릴 정도로 온 집 안이 고요해졌다. "아무도 말 한마디 하지 않았어요. 다들 내 옆을 말없이 지나가기만 했습니다." 한나가 그 당시 어떻게 반응하고 어떤 말을 했는지는 알려진 바 없다. 그러나 그녀의 성격으로 미루어 짐작건대 아스트리드와 단둘이 있을 때 크게 꾸중했을 것이다. 에릭손 집안의 자녀들이 자라면서 반항과 독립 의지를 드러내는 경우는 매우 드물었다. 어쩌다 네 남매 중 하나가 지나친 행동을 할 경우 언제나 한나가 이에 대응했다. 사무엘 아우구스트는 자녀를 훈계하고 다그치는 일에는 간섭하지 않았다. "언젠가 내가 어머니한테 대들었어요. 아마 서너 살 무렵이었을 겁니다. 난 어머니가 바보 같으니까 집을 떠나 옥외 변소에서 살겠다며 밖으로 나갔죠. 얼마 지나지 않아 집으로 돌아왔더니 다른 형제들은 사탕을 받은 거예요. 그게 얼마나 불공평하다고 느껴지던지 홧김에 어머니한테 발길질을 했어요. 즉시 부엌으로 끌려가서 엉덩이를 흠씬 두들겨 맞았지요."

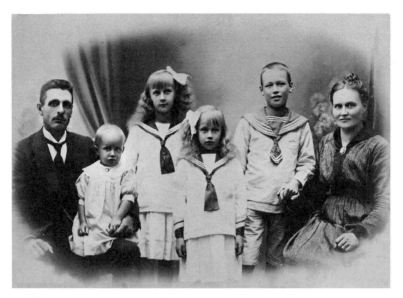

사무엘 아우구스트 에릭손과 한나 에릭손 부부와 네 남매.
왼쪽부터 아버지 무릎에 앉은 잉에예드(1916년생), 아스트리드(1907년생),
스티나(1911년생), 어머니 손을 잡고 있는 군나르(1906년생).

이것이 네스에서 자란 아스트리드, 군나르, 스티나, 잉에예드 남매
의 어린 시절 모습이었다. 누구도 어머니의 사랑을 의심하지 않았다.
그러나 사무엘 아우구스트가 자녀들을 안아 주기를 좋아한 데 반해
한나는 말과 애정 표현을 아꼈다. 자녀들이 자작나무가 빛나는 한여
름 밤 공원에서 아코디언 연주에 맞춰 춤추거나 급수탑 옆의 벤치에
앉아 공상에 잠겼다가 귀가 시간을 넘겼을 때 책임을 추궁한 어른도
한나였다. 아차 싶어서 프레스트고스알렌을 내달려 급히 돌아간 자
녀들은 조심스레 문을 열면서 언제나 '어머니가 뭐라고 하실까?' 궁
금해했다.

"어머니가 우릴 가르치셨어요. 아버지가 자녀 교육에 관여하신 기억은 없습니다." 아스트리드 린드그렌은 1970년대에 부모에 대해 쓴 아름답고 애정 어린 회고록 『세베스토르프의 사무엘 아우구스트와 훌트의 한나』(*Samuel August från Sevedstorp och Hanna i Hult*, 1975)에서 이렇게 밝혔다. 이 책에서 린드그렌은 아버지와 마찬가지로 어머니에게도 영적인 면모가 있었고, 어머니의 빼어난 언어 능력을 네 자녀가 모두 물려받았다고 했다. 1967년 『아프톤블라데트』(*Aftonbladet*) 신문 인터뷰에서는 이렇게 추억했다. "어머니는 틈날 때마다 시를 쓰셨습니다. 앨범에다 쓰셨지요. 매우 명철했던 어머니는 아버지보다 엄격하셨습니다. 아버지는 자녀들을 너무너무 좋아하셨어요."

사무엘 아우구스트와 한나가 한목소리로 자녀들에게 요구한 것이 있다. 누구든 무조건 농장 일을 도와야 한다는 것이다. 아스트리드와 남매들은 1년 내내 ― 심지어 견진성사를 받는 날조차 ― 사탕무 뽑기 등 맡은 일부터 끝낸 뒤에야 세수하고 옷을 갈아입으며 등교를 준비했다. 이처럼 자녀와 부모가 함께 일하는 관계, 그리고 일이 사람의 품격을 길러 준다는 교육관은 쌍둥이 자매 셰르스틴과 바르브로가 주인공으로 나오는 아스트리드 린드그렌의 소설 『셰르스틴과 나』에서도 드러난다. 이 작품에서 쌍둥이 자매의 부모는 각별한 연대를 보여 준 사무엘 아우구스트와 한나를 여러모로 닮았다. 『삐삐 롱스타킹』에 이어 1945년 가을에 출간된 이 소설 속에서 근면하고 유능한 어머니는 세상사를 폭넓게 이해하면서 사소한 것까지 챙기는 가족의 최고 지휘관으로 묘사된다. 반면에 비현실적 공상가인 아버지의 가장 큰 역할은 아내와 자녀들을 숭배하다시피 아끼고 사랑하는 것

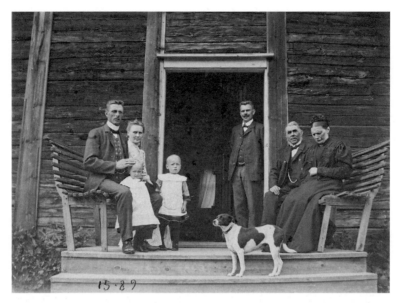

1909년 8월, 사무엘 아우구스트와 한나, 아스트리드와 군나르가 빔메르뷔의 친척을 방문한 모습이다. 이날 말고도 다른 여러 사진에서 아스트리드가 아버지의 품에 안긴 모습을 볼 수 있다.

이다. 그는 쌍둥이 딸과 자신의 관계를 이렇게 말한다. "난 정당방위가 아니라면 절대 자녀를 때리지 못하는 불쌍한 아비라오."

소설의 초반부에서, 드센 세 여성 틈에 끼어 사는 이 온순한 아버지는 군에서 소령으로 퇴역하자 아내와 두 딸에게 대도시의 삶을 버리고 시골로 이사 가자고 설득한다. 릴함라에 있는 가족 소유의 농장이 여러 해 동안 방치되어 있었으니까 이제는 정성스레 아껴 줄 손길이 필요하다는 것이다. 결국 이사 간 그곳에서 쌍둥이 가족은 끝없이 지루하고 힘든 일을 하게 되는데, 어머니는 말괄량이 딸 셰르스틴과 바르브로에게 농장 일은 사회에 꼭 필요할뿐더러 인격을 고양시

킨다고 거듭 강조한다. 에릭손 남매들이 1910년대부터 1920년대 사이에 네스에서 자라며 체득한 어머니의 실용주의적 삶의 철학은 두 가지로 요약할 수 있다. "꼭 필요한 것을 위해 덜 필요한 것을 포기할 수 있어야 한다."와 "자신이 하는 일을 사랑할 수 있는 사람만이 행복을 누릴 수 있다."가 바로 그것이다.

아스트리드 에릭손은 성인이 될 때까지 절제와 근면의 원칙을 고수했고, 그런 태도는 평생 그녀의 몸에 배었다. 카린 뉘만은 1930년대와 제2차 세계대전 시기를 회고하며, 그 당시 어머니가 가난한 집안의 수입을 극대화하는 데 상당한 능력을 발휘했다고 말했다. 아스트리드 린드그렌은 종전 이후에도 평생 남들보다 두 배로 성실히 일하는 생활을 거뜬히 견뎠다는 것이다. "어머니는 스트레스 받거나 호들갑 떨지 않으면서 항상 꾸준히 일하셨어요. 편지에 답장을 쓰면서 직원을 관리하고, 온갖 집안일까지 여러 가지 일을 척척 해내셨죠. 침대 정돈, 아침 식사 후 설거지, 저녁 식사 후 빨래 등 한 가지 일에서 다음 일로 물 흐르듯 넘어가는 것이 마치 양치질하듯 자연스럽고 효율적이며 재빨랐습니다."

아스트리드 린드그렌에게는 자기희생과 근면이 너무도 당연했으므로 자식들에게 그런 덕목을 애써 가르치려고 하거나 강요하지 않았다. 카린 뉘만은 어머니가 어릴 적 농장 일이 너무 힘들고 지루해서 빨리 학교에 가고 싶어 안달이 날 때마다 들었던 말을 생각하며 힘을 얻곤 했다고 전했다. "한나 할머니는 사탕무를 솎거나 건초 더미를 쌓는 것 같은 단순 반복 작업을 자녀들이 힘들어할 때마다 이렇게 말씀하셨대요. '정신 차리고 그냥 계속해.' 어머니는 힘든 일을 하

기 전에 마치 준비 동작처럼 뭔가를 묶는 듯한 몸짓을 무의식적으로 하셨어요."

펜을 든 소녀들

1923년 5월에 아스트리드 에릭손의 학창 시절이 끝났다. 열다섯 살이 된 아스트리드는 별로 애석해하지 않았다. 성적이 좋았고, 마지막 스웨덴어 에세이 시험에서는 '중세 수녀원 사람들의 일과'라는 매우 도덕적인 제목의 글을 제출했다. 아스트리드는 자신이 『셰르스틴과 나』의 쌍둥이 주인공 가운데 말괄량이 기질이 더 강한 소녀 쪽에 가까웠다고 회고했다. "어렸을 때 나는 항상 온몸이 근질거려서 마구 소리 지르면서 팔다리를 휘젓고 싶어 안달이었죠. 아무튼 온 동네를 부산스럽게 뛰어다니는 걸 좋아했어요."

아스트리드는 학교에서 결코 문제아는 아니었지만, 가만히 앉아 있기를 힘들어했다. 학창 시절 사진에는 얌전히 앉아서 카메라를 바라보는 동급생들 곁에서 아스트리드 혼자 일어서서 팔을 흔드는 모습이 담겨 있다. 사진 속 아스트리드는 작고 유연하고 가느다란 몸에 머리를 땋은 모습이다. 그때 빔메르뷔에서 함께 자란 소녀들 중 조금 더 나이가 많았던 그레타 팔스테트는 1997년 린드그렌의 90세 생일에 『빔메르뷔 티드닝』과의 인터뷰에서 학창 시절의 아스트리드를 이렇게 묘사했다. "아스트리드는 그때도 생기발랄했어요. 불꽃이 튀는 듯했죠." 아스트리드는 1923년 중등 과정 최종 시험에서 빼어난 성적

을 받았다. 스웨덴어, 독일어, 영어 시험 가운데 특히 부지런한 중세 수녀들에 대해 스웨덴어로 쓴 에세이는 열다섯 살 아스트리드의 특출난 상상력과 유머 감각을 여실히 드러냈다. "수녀들은 바느질에 많은 시간을 보냈다. 제단 덮개를 화려하게 수놓고, 레이스를 뜨고, 옷을 깁는 등 온갖 바느질을 했다. 믿기 어려울 정도로 바느질을 잘하는 수녀들에게 혼인이 허락되었다면 ─ 물론 그렇지 않았지만 ─ 엄청난 혼수를 준비했을 것이다."

1923~24년 무렵, 한나와 사무엘 아우구스트가 늦은 밤 각자 침대에 누워 찬송가를 부르고 촛불을 끄기 전에, 맏딸의 미래나 옷차림에 대해 낮은 목소리로 어떤 이야기를 나누었는지에 대해서는 알려진 바 없다. 아스트리드 린드그렌이 네스 농장에서 보낸 천국 같은 어린 시절을 다룬 자전적 에세이를 살펴봐도, 부모가 그녀의 미심쩍은 의사 결정에 대해 어떻게 생각하고 반응했는지에 대한 힌트를 찾기 어렵다.

예컨대, 막 열여섯 살이 된 딸이 『빔메르뷔 티드닝』의 수습기자가 될 기회를 잡으려는 것을 어머니 한나가 과연 지지했는지는 알 수 없다. 아버지 사무엘 아우구스트는 그 문제에 대해 어떤 입장이었을까? 그가 신문사 편집장과 미리 합의했을까? 만약 그랬다면 한나의 우려 섞인 반대를 무릅쓰고 이뤄진 합의였을 것이다. 1920년대 스웨덴에서는 여성 권리가 비약적으로 신장했음에도 불구하고 언론은 남성의 영역이었으며 여성 기자는 매우 드물었다. 그렇지만 한때 언어의 세상에서 노니는 것을 즐겼던 한나가 언어적 재능을 계발하려는 딸의 열망을 보면서 적어도 마음속 깊은 곳에서는 응원하지 않았

을까? 『세베스토르프의 사무엘 아우구스트와 홀트의 한나』에서 아스트리드 린드그렌은 처녀 시절에 읽고 쓰기를 잘했던 어머니가 한때 그 능력을 발휘하고 싶어 했다고 밝혔다. "어머니는 학창 시절 모든 과목에서 만점을 받은 영재였습니다. 교사가 되고 싶어 했지만 외할머니가 반대했죠. 어머니는 결혼 때문에 뭔가를 영영 잃었다고 느끼셨을까요?"

한나는 마을에서 제일가는 신문사에 취직한 재능 있는 딸이 걱정되면서도 한편으로는 자랑스러웠을 것이다. 여성들, 특히 아스트리드처럼 나이 어린 여성이 언론 매체에 자신의 글을 출판하며 뉴스를 만드는 경우는 극히 드물었다. 1870년대 현대 문화운동의 흐름 속에서 스웨덴 문학이 낭만주의에서 자연주의 기조로 바뀐 이후 스칸디나비아에서는 종종 여성 기자들이 활약했다. 그러나 그 수는 매우 적었고, 그나마도 1920년대에는 더 줄었다. 1910년 엘린 베그네르(Elin Wägner)의 소설 『펜대』의 출간으로 여성의 지적 노동에 대한 관심이 급격히 커졌지만, 여성의 언론 참여는 아직 쉽지 않았다. 베그네르 소설의 명석하고 활발한 주인공 바르브로는 독립심 강한 현대적 여성상을 그렸을 뿐만 아니라, 새롭고 중요한 또 다른 여성상인 여론 형성자를 제시했다. 소설 속에서 '펜대'라는 필명으로 활동한 여성들은 가정의 울타리 바깥에서 여성의 목소리와 역할에 대한 사회적 논의를 이끌었다. 그런 점에서 엘린 베그네르는 『펜대』와 1908년에 출간한 『노르툴 리그』를 통해 아스트리드 린드그렌 같은 젊은 여성들이 시골 마을을 떠나 도시에서 살게 되는 추세를 예견한 셈이다. "조만간 독립적인 여성들이 스톡홀름 전역에서 자신만의 영역을 구축

해 나가는 모습을 볼 수 있을 것입니다. 작지만 강력한 수많은 단체들이 생겨나는 모습을 보며, 세계는 여성들의 무한한 가능성에 놀랄 것입니다."

1920년대 스웨덴에서는 반드시 고등교육을 받아야만 기자로 활동할 수 있는 것은 아니었다. 신문사는 자체적으로 직원을 교육했으며, 글쟁이란 애초부터 타고나야 한다는 것이 당대 작가들의 기본 입장이었다. 아스트리드 에릭손의 경우도 무엇보다 타고난 재능 덕분에 — 그리고 연줄도 한몫해서 — 수습기자가 될 수 있었다. 신문사의 기자 훈련 방식은 개인별 역량에 크게 좌우되었는데, 이는 수습 기간이 짧게는 몇 달에서 길게는 몇 년까지 걸릴 수 있다는 뜻이었다.

아직 어린 아스트리드에게 『빔메르뷔 티드닝』 수습기자가 될 기회를 준 사람은 신문사 소유주이자 편집장 레인홀드 블롬베리였다. 그가 아스트리드의 빼어난 재능을 알게 된 것은 그보다 몇 해 전이었다. 아스트리드가 빔메르뷔 삼스콜라 중학교에 다닐 당시 학우 중에는 레인홀드의 자녀들도 있었다. 1921년 8월에서 9월 무렵, 학교에서 스웨덴어, 독일어, 영어를 가르치던 교사 텡스트룀이 스토르가탄에 있는 신문사 사무실로 블롬베리 편집장을 찾아갔다. 그는 그 당시 열세 살이던 제자 아스트리드 에릭손의 특출한 에세이를 편집장에게 보여 주고 그 글을 신문에 게재할 수 있는지 물었다. 에세이는 이렇게 시작됐다. "아름다운 8월 아침입니다. 해가 떠오르자 마당 가운데 꽃밭에서는 과꽃들이 이슬 맺힌 머리를 들기 시작합니다. 마당은 너무도 조용하네요. 아무도 보이지 않아요. 아니 잠깐, 작은 두 소녀가 재잘거리며 다가옵니다."

레인홀드 블롬베리는 기자나 작가가 아니었지만 스토리텔링 수준은 확연히 가려볼 수 있었다. 신문사가 정당 정치를 주로 다루는 구식 지면을 온 가족의 다양한 관심사를 충족시킬 수 있는 현대적 지면으로 쇄신하려면 광고, 공고, 당파적 의견, 도덕적 장광설 이상의 무엇이 필요했는데 스토리텔링이 바로 그것이었다. 미래의 독자는 지식과 재미를 모두 원할 것이다. 사업가로서 레인홀드는 그 사실을 이해했다.

그렇게 아스트리드 에릭손이 학교에서 쓴 에세이 「우리 농장」은 1921년 9월 7일자 『빔메르뷔 티드닝』에 실렸다. "특출한 문학적 재능을 타고난 우리 마을 소녀가 썼다."라는 소개와 함께 실린 아스트리드의 글은 현대 신문의 오락성 기사가 갖춰야 할 모든 요소를 담고 있었다. 정경 묘사로 시선을 사로잡는 첫 문장, 생생하고 기억에 남는 등장인물, 그리고 에너지와 감성이 넘치는 표현. 그 에세이는 남녀노소 누구나 공감하고 그리워할 만한 소재를 다뤘다. 자유로이 뛰노는 어린이. 이것은 훗날 아스트리드 린드그렌의 작가적 특징이 되었다.

1920년대 시골 어린이의 놀이는 대부분 야외에서 사람과 동물과 자연의 밀접한 관계 속에 벌어졌다. 농장 일을 돕는 시간을 제외하면 에릭손 남매들의 어린 시절은 — 아스트리드가 종종 되풀이해서 말했듯이 — 거의 쓰러지기 직전까지 뛰놀던 기억으로 가득하다. 향수 어린 저서 『네 남매의 대화』(*Fyra syskon berättar*, 1992)에서 아스트리드는 이렇게 말한다. "아, 우리의 나날을 가득 채웠던 놀이들! 놀이가 없는 내 어린 시절은 상상도 할 수 없다. 아니, 모든 사람들의 어린 시

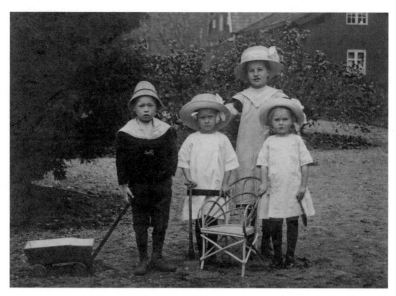

저마다 삽과 모종삽과 손수레를 챙긴 네스의 놀이 동무들. 왼쪽부터 군나르와 아스트리드, 이들 남매에게 잊지 못할 책들을 읽어 준 목장집 딸 에디트, 그리고 이웃에 살던 목사의 손녀.

절에서 놀이를 뺀다면 과연 무엇이 남을까?"

1921년 『빔메르뷔 티드닝』에 실린 아스트리드의 에세이는 열세 살의 작가가 조만간 남겨 두고 떠나야 할 강렬한 놀이의 세계를 담고 있다. 독자는 그 에세이에서 죽은 쥐를 위한 장례 준비에 여념이 없는 두 소녀를 만난다. 둘은 진지하고 엄숙하게 죽은 동물의 몸과 길고 두꺼운 꼬리를 앙증맞은 하얀 손수건에 싸서 조심스레 구덩이에 넣고, 명복을 비는 기도를 한다. "두 소녀는 무덤가에서 침묵했다. 마야는 예의 바르게 눈물까지 한 방울 짜냈다. 해님이 방긋 웃고, 과꽃들이 서로 속삭이듯 머리를 숙였다. 아니면 그저 바람이 과꽃의 고개

를 눌렀는지도 모른다."

쥐를 묻고 난 후에는 거실에서 커피를 마신다거나 그 밖의 별다른 의식이 없다. 그 대신 한 무리의 아이들이 땅거미가 질 무렵에 더 놀려고 모이지만 평소와 달리 무슨 놀이를 해야 할지 정하지 못한다. 바쁜 하루를 보내고 피곤해진 아이들은 뿔뿔이 헤어져 집으로 돌아간다. 그래도 에세이는 밝은 분위기로 끝난다. 내일은 새로운 놀이가 기다릴 테니까. "잘 자요, 말썽쟁이들!"

신문 기자와 물리학 실험

에세이가 신문에 실린 후에도 레인홀드 블롬베리는 아스트리드 에릭손을 기억했다. 어쩌면 아스트리드의 글쓰기 실력을 보여 주는 다른 증거를 더 얻었는지도 모른다. 텡스트룀 선생님이 아스트리드의 에세이를 교실에서 큰 소리로 읽어 주는 것을 레인홀드의 자녀들도 들은 적이 있으니까. 이제껏 공개되지 않았던 그 당시 아스트리드의 연습장에는 그녀의 문학적 재능을 여실히 보여 주는 문장이 가득하다. 신문에 실린 「우리 농장」 외에도 1921년에 쓴 에세이 다섯 편과 1923년 중세 수녀들에 관해 쓴 에세이에서 다양한 장르와 문체를 섭렵하고 세련된 어휘를 구사하며 놀랍도록 숙련된 스토리텔러의 면모가 드러난다.

"아스트리드를 제외한 우리들은 아주 평범한 글을 썼어요." 1997년 『빔메르뷔 티드닝』 인터뷰에서 90세의 그레타 룬드크비스트가 말했

다. "학창 시절에도 아스트리드의 에세이는 수준이 달랐어요. 재능을 알아본 선생님은 수업 시간에 종종 아스트리드가 쓴 글을 소리 내어 읽어 주시곤 했지요." 빔메르뷔에서 크뢴까지 홀로 산책한 이야기든, 네스 농장의 크리스마스 전야 풍경이든, 마을 사람이 미국 여행을 다녀온 이야기든, 흥미진진한 물리학 실험에 대한 설명이든 상관없이 아스트리드는 읽는 사람으로 하여금 흥미를 느끼도록 생생하게 전달하는 방법을 알고 있었다. 1921년 12월, 열네 살 아스트리드가 물리학 실험 리포트를 저널리즘의 관점에서 접근한 「전기 실험」이라는 에세이도 그 좋은 예로 꼽을 만하다. 신문 기사에 주로 쓰이는 서술법과 직설화법을 활용해서 물리학에 문외한인 독자들도 흥미롭게 읽을 수 있는 글이다.

"자, 실험을 시작할게요."

H 선생님은 금속 막대가 들어 있는 유리병 여섯 개를 꺼내 들고 학생들에게 물었다.

"이게 뭘까요?"

침묵이 흐른다.

"이건 검전기라고 해요. 뭘로 만들어져 있는지 설명할게요. 유리병 주둥이에는 고무마개가 끼워져 있고, 마개 가운데 금속 막대가 꽂혀 있습니다. 막대 윗부분에는 반짝거리는 알루미늄 포일이 공처럼 둥글게 뭉쳐 있고, 반대쪽 끝에는 금속박이 두 개 붙어 있네요. 오늘 수업 시간에는 이 검전기로 실험을 할 거예요."

H 선생님이 설명을 마치자 학생들은 조별로 검전기와 고무 막

대기를 하나씩 받았다. 학생들은 궁금증이 치솟았다.

"고무 막대기는 뭣에 쓰나요?"

H 선생님은 "검전기를 충전하는 데 쓴답니다."라고 대답했다.

"그걸로 어떻게 하지요?"

"잠깐만 조용히 있으면 가르쳐 줄 텐데, 떠드는 소리 때문에 안 되겠네. 물체를 문지르면 정전기가 생기는 건 다들 알죠? 고무 막대기를 모직 수건으로 문지르면 정전기가 생길 거예요. 정전기가 가득 찬 고무 막대기로 알루미늄 공을 건드린 후, 손가락을 공에 댔다 떼고는 고무 막대기를 치워요. 자, 그러면 가까이 붙어 있던 금속박 사이가 벌어지는 게 보이죠? 왜 이런 현상이 생기는지 설명할 사람?"

한 여학생이 외쳤다.

"저요! 전기에는 양극과 음극이 있어요. 금속박에 같은 극의 정전기가 들어가서 서로 밀어내는 거예요. 같은 극은 서로 밀어내고 다른 극은 끌어당기니까요."

H 선생님이 고개를 끄덕거렸다.

"정답입니다!"

1923년 여름 아스트리드 에릭손이 졸업 시험 성적표를 받고 나서 1년 후, 그녀는 『빔메르뷔 티드닝』의 수습기자로 채용되었다. 월급 60크로나는 그 당시 스웨덴의 수습 직원 급여로는 평균 수준이었다. 수습기자들은 부고와 짤막한 기사, 논평 등을 쓰면서 전화를 받고 자료를 정리하고 원고 교정과 자잘한 심부름까지 도맡았다.

『빔메르뷔 티드닝』은 매주 2회 간행되는 8면짜리 타블로이드판 신문으로, 온갖 국내외 뉴스나 공고와 함께 광고를 실었다. 국제 정세나 자연재해부터 스웨덴 어딘가에 사는 미혼모가 방금 낳은 아기의 목을 조르거나 물에 빠뜨려 살해한 혐의를 받고 있다는 토막 뉴스에 이르기까지 다양한 기사가 실렸다. 좀 더 가벼운 내용을 선호하는 독자들은 스포츠, 패션, 가사, 십자말풀이, 그리고 전국에서 벌어진 범죄를 선정적으로 다룬 기사나 이상한 사건 사고를 짤막하게 다루는 인기 칼럼 '여기저기'를 찾아 읽었다. 실생활에서 벌어지는 별난 소식들은 창의적이고 이야기를 좋아하는 수습기자가 글쓰기 연습을 하기에 좋은 소재였다. 예컨대 1925년 봄에는 홀트스프레드의 한 장례식에서 죽은 친구의 관을 묻기에 앞서 추도사를 하려던 한 노인이 갑자기 관 위로 쓰러져 죽었다는 기사가 실렸다. 물세뤼드에서 22년 동안 벙어리로 살았던 여성이 어머니의 장례 예배 중 교회에 모인 사람들에게 큰 소리로 떠들기 시작했다는 놀라운 장례 기사도 실렸다.

신문은 1부에 10외레였고, 1년 구독료는 4크로나였다. 신문 발행 부수는 5천 부 정도로 안정적이었다. 레인홀드 블롬베리가 마을의 언론을 독점한 것은 아니었지만 경쟁지『뉘아 포스텐』(*Nya Posten*)의 발행 부수는『빔메르뷔 티드닝』의 절반에도 미치지 못했다. 빔메르뷔 인근을 통틀어 광고의 양, 흥미로운 뉴스와 정보, 직원과 기고자의 수 등에서『빔메르뷔 티드닝』과 견줄 만한 상대는 없었다.

거의 모든 기사가 무기명으로 실렸으므로 아스트리드가 새내기 기자로서 2년여 동안 얼마나 많은 글을 썼는지 확인할 수는 없다. 그녀는 그 당시 스코네에서 영농 후계자 교육을 받고 있던 오빠 군나르

에게 보낸 편지에서 자신이 다니던 신문사를 "빔메르뷔 걸레짝"이라고 부르기도 했다. 아스트리드가 신문사를 갑작스레 떠나기로 한 1926년 8월, 레인홀드 블룸베리의 따뜻한 추천서에는 그녀가 재기 넘치고 영민하며 매우 부지런한 수습기자로서 근무 기간 중 여러 부서에서 활약했다고 적혀 있다. 『빔메르뷔 티드닝』의 편집장은 그녀가 다양한 사무와 편집 업무를 불평 없이 해냈을 뿐만 아니라 "유머를 잃지 않고 긍정적인 태도를 보였다."라고 강조했다.

언론인이 되고 싶어 했지만 농장을 이어받아야 하는 외아들의 처지였던 군나르는 아스트리드가 1925년 3월 18일에 보낸 편지를 보고 장차 '언론인'으로서 살아가려는 여동생의 열망이 얼마나 강렬한지 이해했다. 행복감을 고스란히 드러내는 편지에서 아스트리드는 조만간 스톡홀름으로 가서 — 비록 움직이는 동물이나 사람의 형태를 빠르게 그리는 그림을 뜻하는 '크로키'의 철자도 제대로 몰랐지만 — 그림을 배우겠다고 했다. 기자가 되면 그림 그리는 능력이 요긴할 거라고 생각한 레인홀드가 마침 자기 동생 헨리크 블룸베리가 새로 설립한 예술 학교에 아스트리드를 입학시켰던 것이다.

엄청난 소식이 있어. 4월 1일에 스톡홀름으로 가서 헨리크 블룸베리 예술 학교에 입학할 거야. 2개월 과정이래. 아마도 나 대신 오빠가 이 기회를 얻는 게 온당하다고 생각하겠지. 나도 정말 그렇게 생각해. 나보다는 확실히 오빠가 더 언론인에 어울리니까. 하지만 난 이 기회를 얻기 위해 정말 애걸복걸했어. 예술 학교는 참 재밌을 것 같아. 하지만 학교 때문에 봄에 오빠가 집에 돌아올 때 못 만

나게 된 건 안타깝네. 학교에서 크로크(크로키의 오류 ― 옮긴이)라나 뭐라나 하는 걸 배울 거야. 기자 생활에 도움이 된다나 봐.『빔메르 뷔 티드닝』신문에 곧바로 써먹지는 못하겠지만 말이야.

방랑하는 여성들

아스트리드 린드그렌은 부지런했던 수습기자 시절을 회고하며 1924년 봄부터 1926년 여름 사이에 무기명으로『빔메르뷔 티드닝』에 게재한 기사와 공고 및 칼럼에 대해 말했다. 레인홀드 블롬베리는 1926년 8월의 예술 학교 입학 추천서에 그녀가 쓴 기사 중 긴 편에 속하는 몇 편을 골라 "작품"이라고 소개하면서 아스트리드 에릭손의 특출한 역량을 강조했다. 그중 한 편은 1924년 10월 15일 신문에 실린 빔메르뷔-위드레포르스 구간 철도 개통식에 대한 기사였다. 행사에 참석한 60명은 철도 회사의 고위 간부, 두 도시의 시장, 교구 원로, 스몰란드 전역의 취재 기자 등 온통 남성이었다. 편집장의 요구에 따라 4단 기사의 서두가 지루하기 짝이 없는 주요 참석자 명단으로 채워지고 나서야 열여섯 살 기자의 진정한 스토리텔링 역량이 발휘되었다. 기사에 생동감이 살아나면서, 기차 소리가 들리고 멀리서 연기가 올라오는 모습이 보이더니…….

마침내 기차가 도착했다. 수많은 깃발과 화환이 걸린 기차. 몇 분간 정차한 후 다시 출발하는 열차에서 13개의 깃발이 작별 인사

처럼 경쾌하게 휘날렸다. 알다시피 미국 기차는 기적을 울리며 낮과 밤이 희고 검은 줄무늬처럼 휙휙 지나치듯이 무섭도록 빠르게 달린다. 하지만 이 기차는 그러지 않았다. 매우 적절한 속도로 칙칙폭폭 달리기 때문에 승객이 스몰란드의 아름다운 전원 풍경을 즐길 수 있었다. 이따금 빨간 위병소와 함께 화려하게 장식된 정류장이 나타나고, 구경하는 사람들은 손을 흔들었다. 물론 어디에나 스웨덴 국기가 휘날리고 있었다.

아스트리드 에릭손의 기자다운 재능은 1925년 여름에도 발휘되었다. '여행길'이라는 제목의 기백 넘치는 페미니즘 성향의 연재 기사는 빔메르뷔 소녀 여섯 명이 스몰란드에서 외스테르예틀란드까지 도보 여행한 과정을 3회에 걸쳐서 소개했다. 저널리즘의 기본 원칙에 따라 배경 설명으로 머리글을 장식한 이 기사는 1925년 7월 11일자 『빔메르뷔 티드닝』에 게재되었다.

이 기사는 이른바 기행문이다. 아마 잘 쓴 글은 아니겠지만 젊다는 핑계로 독자들의 관용을 바란다. 이 기사는 어린 숙녀 여섯 명이 어느 날 아침 빔메르뷔에서 출발한 도보 여행의 산물이다. 이 여행에서 느낀 감상과 경험을 대중들과 나누려고 한다. 자, 기대하시라! 교회 종이 9시를 알릴 때 마을 광장에서 출발하는 것이 가장 멋진 시작이리라. 우리는 배낭을 메고 튼튼한 신발을 신었다. 먼지가 피어오르는 길을 걸으며 우리 스스로 '거리의 기사단'이라고 큰 소리로 외쳤다.

어깨를 나란히 하고 서쪽으로 향하는 건강하고 씩씩한 도보 여행자 다섯 명(나머지 한 명은 사진을 찍고 있다). 이들 앞에는 거대한 베테른 호수, 모탈라와 린셰핑을 거쳐 빔메르뷔로 돌아오는 약 300킬로미터의 여정이 기다리고 있다.

이 사건은 빔메르뷔에서 많은 사람의 관심을 끌었다. 마을의 자랑스러운 여섯 딸 가운데 두 명은 학교를 갓 졸업한 참이었다. 7월의 어느 아침에 그들은 마을 중앙 광장에 모여 출발 준비를 했다. 걷기 좋게끔 반팔에다 목이 올라오는 활동성 있는 옷으로 차려입었다. 모두 한결같이 걸스카우트처럼 손수건을 목에 매고, 둥근 모자나 학생 모자를 쓰고, 배낭과 모포를 짊어지고, 튼튼한 장화도 신었다. 엘비라, 안네마리, 아스트리드, 그레타, 소냐, 메르타는 1학년 때부터 알고 지낸 사이였다. 1997년 『빔메르뷔 티드닝』 인터뷰에서 그레타 룬드크

비스트는 이렇게 회고했다. "우리는 다섯, 여섯, 일곱 명이 패거리처럼 어디든 함께 몰려다녔어요. 결국 공부와 일 때문에 흩어졌지만요. 그래도 우리 중 어느 누구도 1920년대에 여자들에게는 꿈의 직업이라고 여겨졌던 간호사가 되지는 않았습니다."

그레타가 밝힌 친구들 중 네 명은 1년 전 안네마리의 열일곱 살 생일 기념사진을 찍을 때 남장을 했었다. 1925년의 여행길에서도 어렵지 않게 남자 모습을 흉내 냈는데, 이번에는 1년 전과 달리 미지의 세계를 여행하는 장인의 모습이었다. 이들은 매일 짧게는 8킬로미터에서 길게는 30킬로미터까지, 총 300킬로미터를 여행했다. 대부분은 걸었지만 때때로 기차, 자동차, 배 또는 건초나 우유를 배달하는 달구지를 타기도 했다. 빔메르뷔에서 트라노스와 그렌나를 지나, 거대한 베테른 호수의 동쪽 기슭을 따라 북상해서, 옴베리산의 신비한 숲을 지나고, 상트브리드게트 수도원이 있는 바스테나의 평원을 횡단하는 여정이었다. 거기서 배를 타고 모탈라를 지나 대도시 린셰핑에 도착한 후 남하해서 출발지로 돌아오기로 했다.

장거리 도보 여행에는 지구력과 동지애, 그리고 견고한 신발이 필요했다. 1925년 7월 26일 군나르에게 보낸 장문의 편지에 아스트리드는 둘 사이에 장난스레 사용하는 젠체하는 어투로 여행의 어려움을 세 가지로 요약했다.

아마 빔메르뷔 걸레짝에 실린 우리의 멋진 기행문을 읽고 있겠지? 그럼 여행 중에 어떤 일이 있었는지는 이미 알겠네. 하지만 몇 가지는 확실히 전해야겠어. 첫째, 우리는 출발하기 전에 들은 수많

은 조롱에도 굴하지 않고 끝까지 도보로 여행을 잘 마쳤어. 둘째, 첫날 말고는 물집다운 물집이 잡힌 적이 없었지(첫날 생긴 물집 때문에 트라노스에서 조금 더 편한 신발 한 켤레를 외상으로 사야 했지만). 셋째, 일부 구간을 빼고는 자동차나 그 밖의 탈것을 이용하지 않았어. 이래도 우리가 하이킹을 못 한다고 할 수 있을까?

아스트리드의 빼어난 반어법은 여섯 소녀의 남성적 프로젝트를 서술하는 행간에 슬쩍 끼어든다. 이 기사에는 성 역할에 대한 젊은 세대의 유머러스한 논평 — 이런 사회적 논의가 빔메르뷔에는 아직 도달하지 못한 시기였다 — 이 매우 잘 드러난다. 반짝이는 눈매를 가진 이 여행 특파원은 젊고 씩씩한 페미니스트 여성들도 탈수 상태에 빠지기도 했고, 발에 물집이 생겼으며, 정중하게 차를 태워 주는 남성들의 호의를 받아들였다고 시인했다. 그들은 사실상 거의 날마다 뭔가를 얻어 탔다. 이렇게 발랄하고 영리한 숙녀들을 누군들 태워 주지 않고 배기랴.

뙤약볕 아래 10킬로미터쯤 걷다가 눈앞에 오렌지 같은 환시가 보일 때 자동차 한 대가 다가왔다. 재빨리 절망적인 표정을 지으며 우리는 팔을 흐느적거리고 몇 미터 뒤에서 발을 질질 끌며 애절한 목소리로 여섯 명이 합창하듯 외쳤다. "저희 좀 태워 주세요오오!" 결과는 대성공! 그 차는 우리를 스토라 오비까지 즐겁게 태워다 주었다. 스웨덴에서 가장 아름다운 시골길을 따라. 야호!

300킬로미터의 여정은 그 자체로도 훌륭한 이야기였다. 빔메르뷔에서 신문을 읽는 독자들은 다음 기사가 어떻게 이어질지 도무지 예상할 수 없었다. 그들이 이튿날 밤을 보내는 장소가 대저택일지, 호텔일지, 호스텔일지, 건초 더미일지 모두들 궁금해했다. 여정의 중반부로 접어들면서, '폴카그리스' 박하사탕으로 유명한 소도시 그렌나에 땅거미 질 무렵 도착한 소녀들은 발에 잡힌 물집을 살폈음 직한 시간에 현지인들과 파티를 즐겼다. 여행 중 전화로 기사를 구술한 열일곱 살의 『빔메르뷔 티드닝』 특파원은 그날의 일을 **두루뭉술하게** 언급했다. 여섯 소녀의 어머니들이 그 기사를 백인 노예 거래에 대한 기사만큼이나 심각하고 꼼꼼하게 읽어 볼 것을 의식했던 것이다. 스몰란드의 여섯 방랑자가 길거리 파티를 어떻게 즐겼는지에 대해 제대로 전해 들은 사람은 1925년 7월 26일자 편지를 받은 군나르뿐이다.

그렌나에 도착해서야 진짜 재미있어지기 시작했어. 마을 외곽의 브레타홀름에 있는 저택에 묵게 됐거든. 엘나의 친구의 남편이 이 집 관리인인데, 엘나의 친구가 마침 운 좋게도 관리인의 부인을 방문 중이었기 때문이야. 알 만하지? 때마침 이 멋진 도시 그렌나에서 축제가 벌어지고 있었어. 그러니 우리가 흥을 좀 돋워 주기로 한 거야. 『빔메르뷔 티드닝』에서 읽었겠지만 우리는 초대받지 않았는데도 그냥 들어갔지. 별로 어렵지 않았어. 이 동네 사람들은 춤은 추지 않고 그냥 노래만 부르며 놀더라고. 처음에는 끼어들 생각이 없었는데 사람들이 계속 권하니까. (…) 그러다 제일 잘생긴 청년들이 우리한테 홀딱 반해 버리니까 동네 아가씨들이 엄청 화

모탈라와 베리를 잇는 예타 운하의 여객선 '팔라스'에서 지친 다리를 쉬고 있는 거리의 기사단. 그 배는 스웨덴과 독일 관광객들로 만원이었다. 저녁에는 승객들이 서로 상대방의 국가를 부르며 춤췄다. 『빔메르뷔 티드닝』 특파원은 어느 활기찬 독일 승객이 술잔을 높이 들며 이렇게 외쳤다고 보도했다. "내 건강과, 그대의 건강과, 모든 예쁜 소녀들의 건강을 위해, 건배!"

를 내지 뭐야. 역시 인간으로 산다는 건 힘든 일이고, 결혼한다고 해서 전쟁이 멈추는 것도 아니지.

엘렌 케이의 헝클어진 머리

이틀 후, 알바스트라 부근의 폐허가 된 성에서 하룻밤을 보낸 소녀들은 굽이진 언덕길을 걸어 작가 엘렌 케이(Ellen Key, 근대 여성운동에

앞장선 스웨덴의 사상가—옮긴이)의 전설적인 저택 스트란드를 보러 갔다. 저택은 베테른 호수를 굽어보는 가파른 비탈 위에 있었다. 어쩌면 세계적으로 유명한『아동의 세기』를 쓴 75세의 저자가 집에 있을지도 모를 일이었다. 심지어 초대를 받고 안으로 들어갈 수도 있을지 누가 알랴. 소녀들이 저택에 접근하자 별안간 집주인이 발코니에 나와 소리쳤다. "쟤들은 뭘 바라는 거야?"

엘렌 케이는 1910년대에 여성 중심의 문화 네트워크를 형성하여 그 유명한 스트란드 저택에서 수천 명에 이르는 손님을 맞이했지만, 나이가 들어 가면서 불쑥불쑥 찾아오는 불청객에게 염증을 느끼고 있었다. 따라서 빔메르뷔의 여섯 소녀가 스트란드 저택 안에 들어가 그 독특한 정원을 둘러보도록 허락받은 것은 특종 기삿감이라고 할 만했다. 저택에서 호수까지 이어지는 거대한 정원에는 스웨덴 야생화와 이국적인 다년생 식물이며 관목이 심어져 있었다. 테라스를 따라 구불구불하게 이어지는 길에는 '루소의 길' 같은 이름이 붙어 있었다. 환상적인 모양의 다양한 벌집도 있었다. 베테른 호수 위로 둥글게 달아 낸 부잔교에는 시칠리아의 태양의 신전을 본뜬 고풍스러운 기둥과 지붕이 있었다. 이 특별한 방문 도중 엘렌 케이가 키우는 커다란 개가 별안간 으르렁거리더니 한 소녀를 물었다. 블롬스테르베리라는 이름의 가정부가 달려와 소동을 수습하는 동안『빔메르뷔 티드닝』특파원은 이 모든 상황을 수첩에 적었다.

무시무시한 세인트버나드종 개가 돌진해서 우리 열두 다리 가운데 하나를 물었다(그 다리의 주인은 지금 엘렌 케이의 개한테

물렸다고 자랑하며 걸어 다니고 있다). 당황한 엘렌 케이는 우리를 위로하고 보상할 겸 스트란드 저택 내부까지 볼 수 있도록 허락했다. 얼마나 특별한 기회인가! 누구든 이보다 더 멋진 집을 찾으려면 굉장히 오랜 시간이 걸릴 것이다.

여섯 쌍의 눈은 저택에서 본 광경을 믿기 어려웠다. 거의 모든 방의 눈길이 닿는 곳마다 모양이 단순하고도 아름다운 가구들과 수많은 장서가 밝고 생생한 색채로 빛났다. 집 안 곳곳의 환상적인 건축 양식과 섬세한 장식이 눈에 띄었다. 예컨대 저택 현관 네 벽의 천장 근처에는 다양한 격언이 적혀 있었다. 스웨덴의 계몽주의 철학자이자 시인 토마스 토릴드(Thomas Thorild)의 격언도 있었다. "오늘 하루가 인생이다." 저택의 장관과 엘렌 케이와 개까지 뒤섞여 잊지 못할 만큼 강렬한 추억을 만든 그 아침나절을 이보다 더 잘 표현할 수는 없을 것이다. 아스트리드는 벽에 적힌 그 격언을 오래도록 기억했지만, 기사에는 언급하지 않았다. 집주인인 유명 작가가 별안간 자신의 페티코트 단추를 여며 달라고 했다는 좀 별난 이야기도 기사에는 쓰지 않았다.

그로부터 50년이 지난 후, 마르가레타 스트룀스테트(Margareta Strömstedt)가 쓴 아스트리드 린드그렌 전기에는 그녀가 그 당시 상황을 명확하게 기억할 뿐 아니라, 1925년과는 좀 다르게 엘렌 케이를 훨씬 더 비판적으로 회상하고 있었다는 사실이 드러난다. 엘렌 케이가 헝클어진 머리에 속옷 바람으로 나타나 여섯 소녀에게 버럭 소리를 지른 것은 맞지만, 엘렌 케이가 애초에 정원을 둘러보는 일을 허

락한 것도 그녀의 무서운 개가 달려든 이후라는 것이다. 전기에는 이렇게 담겼다. "엘렌 케이가 짜증스럽고 새된 목소리로 '도대체 뭘 바라는 거야?' 하고 소리쳤다. 소녀들은 스트란드를 견학하고 싶다고 수줍게 말했지만 엘렌 케이는 그들을 받아들이려고 하지 않았다. 갑자기 아래층 문이 벌컥 열리더니 엘렌 케이의 커다란 개가 뛰쳐나와 한 소녀의 다리를 물었다. 한바탕 소동이 벌어졌다. 가정부가 놀란 소녀들을 현관으로 데려가서 물린 소녀의 다리를 붕대로 감아 주었다. 엘렌 케이는 옷도 제대로 입지 못한 채 페티코트 자락을 움켜잡고 내려왔다. 갑자기 아스트리드를 돌아보더니 '여기 단추 좀 채워!'라고 날카롭게 말했다. 아스트리드는 당황하고 놀라서 엘렌 케이가 시키는 대로 했다."

스트란드 저택 방문의 진실은 아마 행복감에 젖은 1925년 기사와 이성적으로 회고한 1977년의 서술 사이의 어느 지점에 있을 것이다. 70세가 된 아스트리드 린드그렌은 열일곱 살에는 생각하지 못했던 엘렌 케이의 성품에 대한 의구심을 드러내고 싶었던 것으로 보인다. 정확히 어떤 상황이었는지는 모르지만, 여섯 소녀는 스트란드 저택에서 옴베리와 보리함 방면으로 출발하기 전에 엘렌 케이로부터 장미꽃을 한 송이씩 선물받았다. 그때 엘렌 케이의 정원에서 찍은 사진을 보면, 발치에 자리 잡은 개마저 붙임성 있게 보인다.

1900년 『아동의 세기』 출판 이후 엘렌 케이는 스웨덴을 넘어 전 세계적으로 유명해졌다. 『아동의 세기』는 "부모를 선택할 아이의 권리"나 "학교에서 자행되는 영혼 살해" 등의 소제목으로 나뉘어 있다. 이 책은 양육에 대한 비전과 희망과 토론을 담고 있으며, 부모와 자

식 사이의 사랑이 중요하다고 강조한다. 엘렌 케이는 미래 사람들의 생활이 더 좋은 방향으로 급격히 바뀌리라 믿었다. 새로운 세기에는 그 어느 때보다도 인류의 가장 소중한 자원인 어린이에게 초점이 맞추어 지리라고 본 것이다.

엘렌 케이를 바라보는 아스트리드 린드그렌의 시각이 차게 식은 것은, 1970년대 스웨덴의 페미니즘이 엘렌 케이의 사상과 세계관에 불신과 의혹을 제기한 것과 겹친다. 1970년대에 이르러 엘렌 케이는 시대에 뒤처졌고, 변화를 거부하는 태도 때문에 이제는 역할 모델로 적절치 않으며, 그녀의 관점은 너무 난해하고 모순적이라고 평가되었다. 예컨대 엘렌 케이는 교육, 노동, 경제적 자립, 선거권에 대한 여성의 권리를 외치면서도 사회에서 여성의 가장 중요한 역할은 가정과 모성에 있으므로 최선을 다해 그 역할을 감당해야 한다고 역설했다.

엘렌 케이에 대한 아스트리드 린드그렌의 청년기와 노년기의 평가 중 어느 것이 옳은지는 차치하더라도, 1925년 7월 7일 스트란드 저택에서 이뤄진 나이 든 휴머니스트와 호기심 많은 젊은 기자의 만남은 그 자체로 상당한 의미가 있다. 그로부터 20년 후, 혁명적인 작품의 출간으로 시작된 아동문학가 린드그렌의 커리어 전반에는 『아동의 세기』에 나오는 인류의 창의성에 대한 믿음, 좀 더 자유로운 양육 방식, 특히 체벌 반대 등의 아이디어가 드러난다. 엘렌 케이는 체벌에 대해 이렇게 썼다. "활기차고 예민한 감수성에 대한 잔혹한 공격은 어린이의 마음을 찢어발기고 혼란스럽게 한다. 체벌은 어린이의 섬세하고 오묘한 영혼에 그 어떤 교육 효과도 발휘하지 못한다."

여섯 여행자가 다녀가고 채 1년이 지나지 않은 1926년 4월 25일, 엘렌 케이가 사망했다. 『빔메르뷔 티드닝』은 그녀의 죽음과 장례식을 다룬 기사 두 편을 사진과 함께 신문 뒷면에 크게 실었다. 늘 그렇듯이 이름을 밝히지 않은 기자는 부고를 쓰는 데 익숙지 않았던 것으로 보인다. 익명의 필자는 엘렌 케이의 저택, 정원, 주변 지형에 대해 매우 자세히 알고 있었다. 마치 스트란드 저택의 광경을 기억에서 고스란히 되살려 낸 것 같았다. "그녀는 종종 베테른 호숫가의 평지에서 산등성이까지 아름답게 이어진 길 위에 서서 자신의 근사한 저택을 둘러싼 멋진 풍경을 감상하곤 했다."

『빔메르뷔 티드닝』은 이 유명한 스웨덴 작가의 작품 세계와 의미에 대한 역사적·문학적 비평을 실은 적이 없었다. 책 제목이나 출판 일자조차 거의 언급하지 않았다. 하지만 엘렌 케이의 부고는 생동감 넘치는 형용사로 가득했다. 마치 지난해 여름에 짓궂은 예언서처럼 끝맺은 연재 기사처럼. "작은 빔메르뷔에게. 네가 귀향하기 곤란할 만큼 한심한 마을은 아니지만, 하느님은 우리가 이곳에 영원히 살지는 않도록 은혜를 베푸시는구나."

3장
출산의 수수께끼

1926년 8월, 임신 사실을 더 이상 숨길 수 없게 되면서 『빔메르뷔 티드닝』 수습기자의 전도양양한 커리어는 돌연 중단되었다. 마을 사람들이 수군거리며 험담하는 건 시간문제였다. 콧대 높은 숙녀들은 길거리에서 아스트리드 에릭손을 마주치면 못마땅한 표정으로 쳐다보곤 했다. 『빔메르뷔의 반항아』라는 책에는 나이 든 스몰란드 여성이 그 당시 임신한 시골 처녀에 대해 어떻게 생각했는지가 드러나 있다. "타지로 도망가서 출산하든지, 마을에 남아서 가족의 수치가 되든지."

아스트리드가 임신한 아기의 아버지는 학교 친구나 동네 농장 일꾼이나 타지에서 온 세일즈맨이 아니라 『빔메르뷔 티드닝』의 소유주이자 편집장인 레인홀드 블롬베리였다. 그는 1919년 첫 아내와 사별한 뒤 재혼했는데, 그의 일곱 자녀 가운데 몇 명은 아스트리드 에릭손과 같은 또래였다.

농업 공학을 전공한 레인홀드 블롬베리는 여러 해 동안 고틀란드에서 대규모 농장을 운영했다. 1912년 큰 화재가 난 후 재산을 정리하고 스몰란드의 쇠드라 비로 이주해서 목공 회사를 인수했다. 1913년에는 갑자기 마음을 바꿔『빔메르뷔 티드닝』신문사와 인쇄소를 매입했다. 그해 레인홀드는 스토르가탄 30번지의 집을 사서 여섯 자녀와 임신 중인 아내 엘비라를 데리고 이사했다. 7년 후 집 한쪽에 신문사 편집실도 마련했다.

1920년대 레인홀드와 그의 신문사는 큰 성공을 거뒀다. 그는 부동산, 토지, 시멘트 공장, 삼림 등 다양한 곳에 투자했는데 주력 사업은 신문사 운영이었다. 그는『빔메르뷔 티드닝』편집장으로서 이 작은 마을에서 돈벌이가 되는 다양한 직책을 역임했고, 손대는 일마다 솜씨를 발휘했다. 또 스몰란드의 작가 클럽과 신문 발행인 협회 회원이 되었고,『빔메르뷔 티드닝』을 지역사회와 지방자치단체의 유용한 게시판으로 만들면서 마을 상인들의 광고를 게재했다. 정치적으로도 활발히 활동해서 시의회 의원으로 여러 차례 선출되었다.

이 유력한 사업가는 열일곱 살 수습기자와 사랑에 빠졌고, 아스트리드가 직접 경험한 적은 없으면서 책에서 읽거나 누군가한테서 들어 봤음 직한 애정 공세를 펼쳤다. 그녀는 거부하지 않았다. 카린 뉘만의 추측에 따르면 1926년 3월 임신 후 6개월째에 접어들면서 아스트리드가 그 사실을 더 이상 숨길 수 없게 될 때까지 두 사람은 비밀스러운 로맨스를 이어 갔다. 남자를 사랑하거나 남자가 자신을 사랑하게 만드는 데 많은 어려움을 느꼈던 아스트리드가 열정적인 구애를 받았던 것이다. 레인홀드가 아스트리드의 "영혼과 몸"에 격렬한

관심을 드러내는 편지까지 보내면서 애정 공세를 펴자 아스트리드는 그에게 홀딱 반했다기보다 매우 놀랐다. 하지만 아스트리드는 무엇보다도 이 관계에서 느낀 미지에 대한 호기심과 위험성에 매혹됐다. 아스트리드는 책으로도 출판된 1993년의 TV 인터뷰 「스티나 다브로브스키가 만난 일곱 명의 여성」에서 이 사실을 솔직하게 밝혔다. "소녀들은 철없는 짓을 하기 마련이지요. 내가 사랑에 빠졌던 사람은 그가 처음이었습니다. 당연하게도 첫사랑에 몹시 설레고 흥분했어요."

그것은 도덕과 관습에 정면으로 위배되는 관계였다. 그 당시에 아스트리드는 성적으로 미숙했고, 레인홀드는 이혼 압박에 시달리는 유부남이었기 때문이다. 더구나 『빔메르뷔 티드닝』 편집장은 존경받는 네스의 에릭손 가족과 친분이 있는 정도가 아니라 긴밀하게 협력하며 함께 일한 적도 많았다. 1924년에는 에릭손 부부와 함께 온 마을을 사흘 동안 들썩이게 만든 농업의 날 행사를 추진했다. 이듬해 사무엘 아우구스트가 50세 생일을 맞았을 때 레인홀드는 신문 지면에 이런 기사를 실어서 경의를 표했다. "에릭손 씨가 볼일이 있어서 가끔 본지 편집실에 들를 때면 자신을 '교구 농부'라고 소개한다. 농업인으로서 손대는 것마다 성공하며 행복과 이익을 거두는 그는 명예와 존경을 받아 마땅하다. 그의 농장은 다른 농장들의 모범이며, 다른 어떤 교구에서도 그와 견줄 만한 목축인을 찾아보기 힘들다."

전기 작가를 위한 메모

아스트리드와 직장 상사의 스캔들 정황은 명확하지 않다. 그 시기 레인홀드 블롬베리는 아내 올리비아와 별거 중이었다. 아스트리드가 3월에 임신하고, 9월에 스톡홀름으로 이사하고, 12월에는 코펜하겐에서 아들 라르스를 낳은 이 파란만장한 해에 두 사람이 주고받은 편지 중 지금까지 보존된 것은 별로 없다. 아스트리드 린드그렌 생전에는 라르스의 아버지가 누구인지 대중에게 알려지지 않았다. 하지만 그녀의 가족과 블롬베리 일가의 일부, 그리고 몇몇 빔메르뷔 마을 사람들은 실상을 알고 있었다. 아스트리드는 주로 '라세'라는 애칭으로 불린 아들 라르스를 배려해서 그 사실을 최대한 숨기고 싶어 했다.

"난 스스로 원하는 것과 원치 않는 것이 뭔지 분명히 알고 있었어요. 아이를 원했고, 아이의 아버지는 원치 않았습니다." 전기를 쓰려고 여러 해 동안 수없이 자신을 인터뷰하고 스몰란드의 고향 집도 함께 방문한 마르가레타 스트룀스테트를 위해 1976~77년에 아스트리가 준비한 메모 노트에는 이토록 직설적인 표현이 담겨 있다. 속기로 작성된 메모 중 일부는 아스트리드 린드그렌 기록물 보관소에 소장되어 있는데, 그중에는 마치 전기 작가가 쓸 문장을 대신 써 준 듯한 부분도 있다. 아스트리드는 책의 한 챕터라고 해도 좋을 자전적 글을 짤막하고도 깔끔하게 써서 스트룀스테트에게 전했는데, 제목이 없는 그 글은 이렇게 시작된다. "아스트리드가 열여덟 살이 되었을 때 그녀의 인생에 급격한 변화를 촉발한 사건이 발생했다. 그녀는 이렇게 표현했다. '내가 임신한 거예요.'"

아스트리드 린드그렌이 스스로 1926년 당시 정황에 대해 쓴 메모가 그대로 출판되지는 않았지만, 그 내용의 대부분은 스트룀스테트가 쓴 전기 『아스트리드 린드그렌: 하나의 삶』(*Astrid Lindgren: En levnadsteckning*, 1977)에 다른 말로 바뀌어 표현되거나 인용되었다. 이 책은 1977년 작가의 70세 생일 직전에 출판되었다. 린드그렌의 메모는 아스트리드 에릭손 자신의 임신, 아들 라세의 출생, 그리고 코펜하겐의 위탁 가정에서 자란 아들의 어린 시절 등과 관련된 사실을 밝히며 놀라운 전기의 근거 자료가 되었다. 그 모두가 이제껏 대중에게 전혀 알려지지 않은 사실이었다. 30여 년간 수많은 인터뷰와 기사는 아스트리드가 젊은 시절 학업을 위해 스톡홀름으로 이주했고, 수년 후 스투레 린드그렌을 만나 결혼하고 라세와 카린 두 남매를 낳았다는 식으로 이야기해 왔다.

하지만 진실은 전혀 달랐다. 작가와 수많은 대화를 나누면서 마르가레타 스트룀스테트는 이 사실을 전기에서 꼭 다뤄야 한다고 확신했다. 아스트리드가 반대했지만 스트룀스테트는 완강했다. 린드그렌의 전기 작가는 2006년 신문 『베를링스케 티덴데』(*Berlingske Tidende*)와의 인터뷰에서 이 문제에 대한 의견 충돌이 큰 논쟁으로 이어진 상황을 이렇게 설명했다. "어느 날 우리는 라벤-셰그렌(Rabén&Sjögren) 출판사 사무실에서 출판인과 편집자가 지켜보는 가운데 중요한 협상을 했습니다. 결과적으로 우린 아스트리드 스스로 그때 상황을 깊은 상처를 덮어 숨기듯 가벼운 문장으로 직접 풀어 내는 것이 좋겠다고 의견을 모았지요. 아스트리드는 그 일을 '구스타브 바사 왕이 시 헌장을 무효화했을 때보다 더 큰 충격을 빔메르뷔에 가

져 왔다.'(구스타브바사가 덴마크로부터 스웨덴을 독립시켜 새 왕조를 세운 것에 견줄 만큼 충격적이었다는 뜻 ―옮긴이)라고 했거든요. 나는 전기에서 그녀의 고통을 다뤄야만 한다고 믿었습니다. 아버지 없는 소년들의 이야기를 수없이 다룬 그녀의 작품에 대한 일종의 대답이니까요."

마침내 아스트리드 린드그렌은 이 엄청난 변화의 시기를 반추해 보기로 했다. 그렇지만 모든 진실을 다 털어놓지는 않았다. 원치 않은 임신에 대한 일화는 "불행한 이야기"라고 묘사되었고, 아이 아버지의 신원은 밝히지 않은 채 오리무중이었다. 단순한 실수, 그뿐이었다. "난 스스로 원하는 것과 원치 않는 것이 뭔지 분명히 알고 있었어요. 아이를 원했고, 아이의 아버지는 원치 않았습니다."

진실을 추정하기란 결코 쉽지 않았다. 1927년부터 1929년까지 아스트리드 에릭손과 레인홀드 블롬베리 사이에 오간 편지들과 그 3년 동안 코펜하겐에 있는 라세의 위탁 가정에서 매월 아스트리드에게 보낸 편지들은 라세 부모 사이의 갈등이 훗날 아스트리드가 얘기한 것보다 심했음을 보여 준다. 레인홀드는 아스트리드를 계속 사랑했다. 1927년에 아들을 만나러 함께 코펜하겐에 갔을 때 호텔 숙박을 포함한 모든 비용을 부담했고, 같은 해 린셰핑으로 주말여행을 가서도 마찬가지였다. 1928년 3월에야 아스트리드는 둘의 관계에 명확하게 선을 그으면서 앞으로 서로 갈 길을 따로 가자고 선언했다. 사실상 그 전에도 그녀는 이런 결말을 강하게 암시했다. 1927년 여름, 이혼 소송이 마무리되자 레인홀드는 곧바로 스토르가탄의 집을 개조하고 새 가구를 들여놓기 시작했다. 그가 스톡홀름에 가서 아스트리드에게 새집의 도면을 보여 주며 라세와 그의 자식들과 함께 살고 싶

다고 했을 때, 그녀는 확답을 거부하며 생각할 시간을 달라고 말했다. 6개월에서 1년쯤 시간이 필요하다는 것이다. 50세의 레인홀드는 자신이 이 싸움에서 지고 있다는 사실을 조금씩 깨달았다. 그럼에도 불구하고 그는 상사병에라도 걸린 듯 진부한 편지를 끈질기게 보냈다. 1927년 8월 23일 편지에 레인홀드는 "너무도, 너무도 사랑하는 고혹적인 작은 천사" 아스트리드에게 그녀가 잠시 숨을 돌리는 동안 "황홀한 약혼의 꿈속에서 그대를 사랑하는 남자의 숨결을 느껴 보라."고 썼다.

두 사람의 관계가 시작될 때부터 아스트리드는 자신을 소유하고 구속하려는 레인홀드의 애정에 크게 실망했다. 1926년 9월 그녀가 스톡홀름으로 이사했을 때 레인홀드는 그녀가 자신과 미리 상의하지 않고 비서 양성 과정에 등록했다고 비난했다. 아스트리드가 자신을 배제한 채 미래를 계획한다고 여긴 것이다. 또한 그는 아스트리드가 극장과 영화관에 너무 자주 간다고 생각했으며, 1927년에는 그녀가 춤추러 가지 못하게 막았다. 같은 편지에서 그는 아스트리드와 가족 사이의 강한 유대감에 대해서도 질투를 내비쳤다. "당신과 부모님이 우리 관계에 대해 어떤 이야기를 나눴는지 난 별로 아는 게 없어. (…) 인류의 가장 위대하고 고결한 감정인 사랑이 최우선이라야 마땅한데, 나보다는 덜 중요한 그들에게 내가 양보해야 한다는 게 고통스럽고 불쾌해."

아스트리드는 린셰핑과 스톡홀름에서 레인홀드를 만났을 때와 1927~28년에 아들을 보기 위해 찾아온 그와 서너 차례 함께 여행했을 때, 자신을 구속하고 통제하려는 그의 시도에 본능적으로 저항했

다. 빔메르뷔에서 그들의 미래를 계획하며 부담스럽게 굴던 낭만주의자는 아스트리드가 일부러 피상적으로 쓴 편지를 못마땅해하면서 둘 사이에 거리 두기를 거부했다. "당신 자신에 대해서는 너무 간단하게 쓰는군. 내가 당신에 대해 훨씬, 훨씬 더 많이 알고 싶어 하는 걸 모르겠어?"

나이가 지긋해진 뒤, 아스트리드와 어머니 한나는 레인홀드가 아스트리드 인생의 첫 남자이자 첫아이의 아버지라는 사실은 차치하고라도, 도대체 왜 아스트리드가 그의 구애를 받아들였는지 의아해했다. 노년에 접어든 작가는 그때 자신이 남자를 유혹하는 걸 즐겼다는 사실을 1976~77년 무렵 마르가레타 스트룀스테트에게 전달한 메모에 숨김없이 적었다. 아스트리드는 종종 책에서 읽은 내용인, 여성이 남성에게 행사할 수 있는 특별한 힘을 레인홀드에게 처음으로 발휘해 보았던 것이다.

어머니는 종종 놀라움을 감추지 않고 "어떻게 그럴 수가 있니?"라고 슬픈 듯이 물었다. 어머니는 내가 굳이 임신할 수밖에 없었다면 아이 아버지는 그가 아닌 다른 사람이라야 한다고 생각했다. 솔직히 말하면 나도 같은 생각이었다. 나는 "어떻게 그럴 수가 있니?"라는 어머니와 나 자신의 질문에 대답할 수 없었다. 하지만 경험도 없고 순진하고 어린 멍텅구리가 무슨 수로 그런 질문에 대답할 수 있겠는가? 시구르드는 레나 가다보우트가 주인공으로 나오는 단편에서 뭐라고 썼던가? 나는 아주 어렸을 때 그 책을 읽었다. 작가는 레나가 전혀 예쁘지 않지만 "욕망의 장터에서 그녀는 대단

한 인기를 누렸다."라고 했다. 그걸 읽은 나는 질투를 느끼며 '나도 그럴 수만 있다면!' 하고 생각했다. 그런데 내가 정말 그렇게 되었다. 그 결과에 대해서는 생각하지 못했다.

아스트리드 린드그렌이 인용한 '욕망의 장터에서 누린 인기'라는 말의 이면에는 자아 성찰과 죄책감뿐 아니라 억눌러 둔 억울함도 있었다. 아스트리드보다 훨씬 연상의 레인홀드는 경험이 많았던 만큼 피임하지 않음으로써 그 자신과 특히 아스트리드에게 생길 수 있는 문제를 분명히 알았을 것이다. 1920년대 스웨덴에서 혼외 자녀를 낳은 여성이 감당해야 할 수치도 확실히 알았을 것이다. 카린 뉘만에 따르면, 아스트리드는 어찌어찌하면 아무 일도 없을 거라고 안심시키는 상사를 너무 믿었다. 아스트리드는 시골 농장에서 수많은 소와 말을 보며 자랐으므로 출산의 비밀에 대해 잘 알았을 거라고 카린 뉘만은 짐작한다. 하지만 반복되는 임신 가능성으로부터 스스로를 보호하는 방법에 대해서는 전혀 몰랐으리라.

피임과 청교도주의

문명사회에서 살고 있는 우리로서는 똑똑하고 책도 많이 읽은 아스트리드 에릭손이 피임에 대해 어쩌면 그렇게도 무지했는지 이해하기 어려울 수 있다. 1943년 2월 22일, 늙어 가는 레인홀드 블룸베리에게 분노에 찬 편지를 쓰면서 아스트리드는 둘 사이의 쓰라린 과거

를 이렇게 돌이켰다. "그때 난 피임법에 대해 전혀 몰랐어. 그러니까 당신이 나한테 얼마나 지독하게 무책임한 짓을 했는지도 몰랐지."

그녀의 무지는 1920년대 다른 스칸디나비아 국가들보다 뒤처진 스웨덴의 성 정책을 좌우했던 청교도주의에서 비롯되었다. 그 당시 스웨덴에서는 피임 기구 판매는 허용한 반면 콘돔과 여성용 피임 기구 광고는 법으로 금지했다. 사회민주주의 정치가 힝케 베르예그렌 (Hinke Bergegren)이 1910년 스톡홀름 시민 회관에서 여성 근로자들에게 피임 기구 사용을 권하는 연설을 하는 바람에 생긴 법이었다. "사랑받지 못하는 아이보다는 아이 없는 사랑이 낫다."라는 이 연설은 중산층의 분노를 야기했고, 베르예그렌은 혁명적 캠페인을 벌인 죄로 투옥되었다. 이 일을 계기로 판매처만 알면 피임 기구를 살 수 있지만 피임 기구에 대한 광고나 공공연한 언급은 금지하는 법안이 빛처럼 빠른 속도로 통과되어 1930년대 초까지 유지되었다.

1914년, 언론인 에스테르 블렌다 노르스트룀(Ester Blenda Nordström)이 『하녀들 중의 하녀』에서 폭로했듯이 스웨덴 여성, 특히 시골에 사는 여성들은 피임법에 대해 거의 아는 게 없었다. 대도시 출신 기자 노르스트룀은 한 달 동안 쇠데르만란드에 있는 농장에 하녀로 위장 취업해, 박봉을 받고도 매일 16~17시간 동안 일하는 젊은 여성들이 남성의 성적 요구에까지 시달리는 현장을 기록했다. 아스트리드도 또래 소녀들처럼 이 책을 탐독했다. 1925년 초여름, 이 책을 각색한 연극이 마을 야외극장에서 공연된 후 스몰란드 전역 순회공연도 예정되어 있다는 기사가 『빔메르뷔 티드닝』에 실렸다고 아스트리드는 밝혔다.

그 당시 스웨덴 여성의 권리를 위해 싸운 선구자 중에는 노르웨이 출신 엘리세 오테센옌센(Elise Ottesen-Jensen)이 있었다. '오타르'(Ottar)라는 애칭으로 잘 알려진 그녀는 스웨덴 전역을 돌며 성 위생의 중요성을 외치고, 피임에 대한 법률의 이중성을 비판하며 항의했다. 그녀는 항상 피임 기구 샘플, 유용한 정보를 담은 포스터, 안내 책자, 그리고 1926년 스스로 제작한 『원치 않은 아이들: 여성을 위한 이야기』라는 소책자를 가방에 넣고 다녔다. 여성이 임신의 공포에서 벗어나 더 자유롭게 성생활을 누려야 한다는 오타르의 캠페인은 스웨덴에서 페미니즘이 사회민주주의 운동의 중요한 일부로 자리 잡은 1930년대까지 이어졌다. 그녀의 명언은 오래도록 여운을 남겼다. "태어난 모든 어린이가 환영받고, 모든 남성과 여성이 평등하며, 성생활이 친밀함과 애정과 기쁨의 표현이 되는 날을 나는 꿈꿉니다."

아스트리드는 레인홀드와의 관계 때문에 혹독한 대가를 치렀다. 수습기자직뿐만 아니라 『빔메르뷔 티드닝』보다 큰 신문사에서 기자로 활동하며 커리어를 쌓을 수 있는 가능성까지 완전히 잃은 것이다. 1926년 늦여름, 임신 사실을 숨기기 힘든 지경에 이르자 아스트리드는 어쩔 수 없이 고향 마을을 떠나 스톡홀름으로 갔다. 1925년 봄에 두 달 동안 헨리크 블롬베리 예술 학교에 다니며 머물던 도시였다. 그로부터 50년 후 마르가레타 스트룀스테트에게 전달한 메모에서 아스트리드 린드그렌은 그 당시 빔메르뷔를 떠난 것을 '행복한 탈출'이라고 표현했다. "빔메르뷔 역사를 통틀어 그렇게 많은 사람들이 그토록 사소한 것에 대해 그렇게도 심하게 수군거린 적이 없을 겁니다. 소문의 주인공이 된다는 것은 뱀 굴에 앉아 있는 느낌이더

군요. 그래서 최대한 빨리 그 굴에서 벗어나기로 결심했습니다. 많은 사람이 짐작했던 것처럼 집에서 쫓겨난 게 아니에요. 절대 아닙니다! 내가 스스로 나왔어요. 그때 나를 야생마 열 마리에 묶어 놓았더라도 집으로 끌고 가지 못했을 겁니다."

하숙집을 구하자 아스트리드는 속기와 타이핑을 배우기 시작했다. 그러던 어느 날, 형편이 어려운 미혼모를 도와주는 스톡홀름의 여성 변호사를 알게 되었고, 그 변호사의 도움으로 1926년 11월 코펜하겐의 국립 병원에서 출산했다. 그곳은 스칸디나비아에서 유일하게 아기의 부모 이름을 모두 밝히지 않아도 되는 병원이었다. 다른 병원에서는 출산할 때 부모의 신상 정보를 출생 신고 당국이나 관련 기관에 제공하는 것이 일반적이었다.

1977년에 출간된 스트룀스테트의 전기에 따르면, 1926년 당시 열여덟 살이었던 아스트리드가 아이 아버지와 관계를 끊기 위해서는 이처럼 은밀한 조치가 필요했다. 전기 작가를 위한 메모에서 69세의 린드그렌은 이렇게 부연했다. "그건 그 당시 나에게 상당히 중요한 의미가 있었어요." 이 아리송한 표현은 스트룀스테트가 그때 상황을 정확히 이해하는 데 별로 도움이 되지 않았기에 전기에도 언급되지 않았다. 그 대신 스트룀스테트는 아스트리드가 출산에 필요한 도움을 요청할 사람이 전혀 없다는 사실에 대해 스톡홀름의 변호사가 크게 놀란 정황을 묘사했다. 변호사는 고립무원인 아스트리드의 상황에 대해 여러 번 물었다. "'도와줄 사람이 진짜 아무도 없어?' 나는 한껏 순진한 표정으로 그녀의 눈을 똑바로 보며 '없어요.'라고 대답했다. 결코 그녀에게 사실대로 이야기할 수 없었다. '우린 외부 사람

과 말을 섞지 않으니까.'"

하지만 1926년 가을, 아스트리드 에릭손은 완전히 고립된 게 아니었다. 스캔들을 남기고 고향을 떠나왔음에도 불구하고 네스 농장의 부모님은 형편이 될 때마다, 그리고 아스트리드가 받아들일 때마다 도움의 손길을 내밀었다. 코펜하겐에서 출산을 바로 앞둔 시점까지 아스트리드가 아이 아버지와 정기적으로 연락을 주고받았다는 사실은 스트룀스테트의 책에 언급되지 않았다. 스톡홀름에 도착한 8월 말부터 아스트리드는 레인홀드 블롬베리와 함께 조산원을 알아보러 다녔다. 아스트리드는 최대한 소리 소문 없이 출산한 후 아기를 스웨덴의 위탁 가정에 한동안 맡기기로 했다. 레인홀드는 아스트리드와 조만간 결혼할 작정이었지만, 그 당시 이혼 소송 중이었기 때문에 임신과 출산 사실을 비밀로 할 수밖에 없었다. 그는 아내 올리비아와 별거 중이었으나 서류상으로는 아직 부부 관계였고, 올리비아는 제대로 위자료를 받지 않고는 쉽사리 관계를 정리할 뜻이 전혀 없었기 때문이다.

처음 스톡홀름에 도착했을 때만 해도 아스트리드는 인근의 사설병원을 찾을 생각이었다. 하지만 얼마 후 아스트리드와 레인홀드는 그들을 알아볼 사람이 더 적은 시골 마을로 가기로 했다. 그리고 출산일이 임박했을 때, 아스트리드는 아예 다른 나라에서 아기를 낳기로 마음을 돌렸다.

이혼 소송

이 기나긴 드라마의 진상은 1926~27년 세베데 지방법원에서 진행된 레인홀드와 올리비아 부부의 자세한 이혼 소송 기록에서 찾아볼 수 있다. 빔메르뷔 마을 회관에서 여러 차례 재판이 열렸다. 상당 분량의 관련 기록은 가죽 제본된 채로 현재 바스테나 기록물 보관소에 있다. 이 소송은 남편이 부인의 재산을 처분할 권리가 있는지에 대한 의견 충돌 때문에 벌어졌다. 올리비아 블롬베리는 법정에서 문제점을 명쾌하게 요약했다. "남편은 저의 금융자산에 비정상적으로 집착합니다. 얼마 되지도 않는 저의 재산 때문에 남편은 아주 사소한 것까지 온갖 트집을 잡으며 저를 들볶고 괴롭혔어요."

둘 사이의 갈등이 시작된 것은 결혼한 지 2년째 되던 1922년이었다. 부부의 딸이 태어나자마자 숨진 해였다. 언쟁은 점점 잦아졌고, 큰 소리로 말다툼을 벌이는가 하면, 문과 창문을 닫은 채 요란하게 싸우는 등 마찰 수위도 높아졌다. 아내가 정상적인 사고를 하지 못하기 때문에 사회 활동과 일 처리를 스스로 할 수 없다고 레인홀드가 선언하는 바람에 상황은 더욱 악화됐다. 올리비아는 별거를 요구했다. 그녀는 남편이 자신의 돈을 마음대로 쓰려고 억지를 부리고, 집안일을 돕는 젊은 외국인 가정부들과 여러 차례 불륜을 저질렀다고 주장했다. 그녀 자신도 1920년 블롬베리 부인이 되기 전에는 그의 가정부였다.

오래된 기록물 보관소의 재판 기록을 보면, 『빔메르뷔 티드닝』 편집장은 스웨덴 여성들이 갓 쟁취한 권리에 대해 무지했다는 것을 알

수 있다. 사실 1920년대 중반까지 스웨덴 사회에서 여성의 권리는 별로 두드러지지 않았다. 그런가 하면 레인홀드 블룸베리는 돈과 투자에 밝았고, 자신의 사업을 확장하기 위한 자금을 부지런히 챙겼다. 저축하고, 안정적인 금융자산을 모으고, 찬장에 은식기를 쟁여 두는 것은 그의 성정에 맞지 않았다. 그는 모험적인 투자를 좋아했다. 법정 공방이 한창일 때 누군가 이렇게 증언했다. "그는 사업을 하면서 병적으로 투기에 집착했습니다."

이혼 소송이 지리멸렬하게 이어지는 동안 레인홀드 블룸베리는 놀랄 만큼 과묵하고 우울해했다. 부부 간의 주장과 변론이 상세히 정리된 재판 기록을 분석해 보면 레인홀드는 아내보다 수사법이나 전략적인 면에서 훨씬 뒤진다. 올리비아가 스몰란드 남부 팅스뤼드 출신의 유능한 변호사인 오빠의 도움을 받아 거듭 새로운 주장을 하면서 능숙하게 쟁점의 방향을 바꿀 때마다 레인홀드는 제대로 대응하지 못했다.

1924년부터 1927년까지 길게 이어진 소송 과정에서 레인홀드의 반론 중 가장 인상적인 것은 아내의 소송 이면에 페미니스트들의 음모가 도사리고 있다고 주장한 대목이다. 올리비아가 항상 "가족들을 위해 일했다."라고 말한 증인 대부분이 여성이라는 점을 레인홀드는 지적했다. 이 소송에 한 여성의 명예뿐만 아니라 현재와 미래 스웨덴 여성들의 권리가 걸려 있다는 것이다. 심지어 레인홀드는 다락방에 있던 옷에 누군가 구멍을 뚫어 놓은 것을 발견한 어느 겨울날, 그가 문 앞에서 마주친 활기찬 여성이 올리비아 측의 어느 증인과 닮았다고 주장했다.

1926년 9월, 레인홀드는 이 끔찍한 결혼의 끝이 임박했다고 생각했다. 별거 기간 2년 동안 계속된 법정 싸움이 끝나고 두 사람의 재산 분할이 결정되면 전남편과 전처로서 빔메르뷔 마을 회관을 나설 수 있다고 믿었다. 그해 봄 레인홀드는 교회 목사가 발행한 문서를 비롯하여 이혼 수속에 필요한 서류를 챙기느라 바쁜 나날을 보냈다. 아스트리드의 임신 때문에 아마도 그는 몹시 서둘렀을 것이다. 그녀의 임신 사실을 아는 사람은 많지 않았지만, 아스트리드의 배 속에 있는 아기의 아버지가 레인홀드 블롬베리라는 것을 올리비아 측에서 알게 되면 그의 사업을 끝장낼 수도 있는 치명적 증거가 될 것이 자명했다. 더불어 그의 세 번째 결혼 계획도 무산될 수 있었다.

1926년 9월 2일 빔메르뷔 마을 회관에서 열린 재판에서 레인홀드의 우려는 현실로 드러났다. 올리비아와 변호인이 재판에 중요한 증거가 될 수 있는 새로운 정보를 입수했다며, 이를 면밀히 검토하기 위해 최종 판결을 연기해 달라고 요청한 것이다. 불리한 전세를 알아챈 레인홀드가 항의했지만 판사는 올리비아의 손을 들어 주었다. 다음 재판 일정은 10월 28일로 잡혔다. 아스트리드의 출산 예정일 5주 전이었다.

두 달이 지나고 부부가 법정에서 다시 만났을 때 이혼 소송은 레인홀드에게 더없이 불리한 방향으로 진행되었다. 올리비아가 남편의 불륜을 입증할 수 있다고 주장한 것이다. 하지만 확실한 증거가 아직 없는 만큼 올리비아와 그녀의 오빠는 최종 판결을 다시 한 번 연기해 달라고 요청했다. 레인홀드의 두 번째 항의에도 불구하고 판결은 재차 연기되었다. 1926년 12월 초 레인홀드와 아스트리드의 아기가 태

어났을 때도 판결이 내려질 기미는 보이지 않았다.

약혼자의 아이

이후 이어진 재판에서 아스트리드는 미성년자이기 때문에 신원을 밝히거나 증인으로 출석할 의무가 없었지만, 그 이혼 소송에서 매우 중요한 역할을 했다. 2007년 신문『다겐스 뉘헤테르』의 기자 옌스 펠케(Jens Felke)는 이 소송을 "당사자 모두 패배할 수밖에 없는 죽음의 결혼 댄스"라고 표현했다.

정말 그랬을까? 소송이 끝난 후에도 레인홀드 블롬베리는 계속 빔메르뷔에 살면서 신문사 편집장이자 부유한 사업가로 활동했다. 그는 1928년 세 번째 결혼을 해서 자녀를 네 명 더 낳았고 자신의 대가족에 대한 짧은 책도 출판했다. 그 책에 소개된 블롬베리 가족에서 올리비아와 아스트리드와 라세가 빠져 있는 것이 눈에 띈다. 이혼 후 프뢰룬드로 성이 바뀐 올리비아는 명예를 지키고, 상징적 액수나마 위자료도 받았다. 아스트리드 에릭손은? 그녀는 1926년 12월 '트롤로브닝스반'(trolovningsbarn), 즉 결혼이 아닌 약혼 관계에서 얻은 아이를 출산했고, 결국 레인홀드와의 결혼을 피할 수 있었다.

트롤로브닝스반은 '약혼'을 뜻하는 고대 북유럽어 '트롤로벨세'(Trolovelse)에서 비롯된 말이다. 1920년대 스웨덴 법에 의하면 트롤로브닝스반은 혼외 자녀지만 결혼한 부부의 자녀와 법적으로 동일한 권리를 가졌다. 아이를 잉태하기 전이나 후에 부모가 약혼했기 때문

이다. 비밀리에든 공공연하게든 부모 중 한 사람이 약혼을 파기한 경우에도 아이는 아버지의 유산과 성을 이어받을 권리가 있었다.

레인홀드와 아스트리드가 언제 약혼했는지는 확실치 않다. 1928년 부활절에 아스트리드가 보낸 편지의 내용으로 미루어 볼 때 1926년 부활절 무렵이라고 짐작할 수 있다. 비밀리에 이루어질 수밖에 없었던 약혼은 아스트리드 에릭손에게 매우 중요한 의미가 있었다. 두 사람의 관계가 어떻게 진전되느냐와 상관없이, 약혼은 사생아로 태어난 아이의 권리를 보장해 주었기 때문이다. 이 중대한 사실을 누가 아스트리드에게 알려 주었는지는 알 수 없다. 한나와 사무엘 아우구스트가 이런 스웨덴 혼인 관계 법령에 대해 알고 있었을 수도 있다. 물론 아스트리드의 임신이 초래한 충격과 슬픔을 극복하기까지 다소 시간이 걸렸겠지만 말이다. 그 당시 부모의 심리 상태에 대해 아스트리드는 1993년 스티나 다브로브스키와의 인터뷰에서 이렇게 설명했다. "부모님이 너무도 속상해하신 것은 전혀 놀랄 일이 아니죠. 평생 농사만 지으신 데다 혼전 임신은 재앙이라고 생각하던 분들께 속상해하시지 말라고 할 수는 없잖아요. (…) 두 분은 말씀을 아끼셨어요. 할 말이 별로 없으셨겠죠. 어쨌든 부모님은 솔직하셨고, 형편이 닿는 만큼 도와주셨다고 생각합니다."

둘의 약혼을 비밀로 하는 것이 왜, 얼마나 중요한지 아스트리드에게 알려 준 사람이 레인홀드였을 가능성도 있다. 그 편집장이 수습기자에게 푹 빠져 있었으며, 결혼의 족쇄가 풀리는 즉시 아스트리드에게 청혼할 의사가 있었던 것은 확실하다. 어쩌면 1926년 여름 『빔메르뷔 티드닝』에 실린 '혼외 자녀' 관련 기사에서 트롤로브닝스반의 법

1926년 가을, 18세의 아스트리드 에릭손이 자신의 미래를 어떤 모습으로 그려 보았을지 알 수 없다. 아스트리드는 레인홀드 블롬베리와 비밀리에 약혼했는데, 이것은 태어날 아이가 유산을 받을 권리를 지닌 '트롤로브닝스반'이 된다는 의미였다. 간통 혐의를 받고 있던 레인홀드는 어린 약혼자에게 애정 어린 편지를 끊임없이 보냈고, 그녀도 이에 화답했다. 달리 어찌할 바를 몰랐던 것이다. 반면 레인홀드는 언제나 아스트리드가 그리는 미래의 모습에 아이가 있을 뿐 자신의 자리는 없다고 느꼈다.

률적 지위를 자세히 분석한 배경에 레인홀드가 있었는지도 모른다.

1926년과 1927년 사이 세베데 지방법원 기록에 따르면 아스트리드 에릭손과 레인홀드 블롬베리는 1926년 9월부터 아기가 태어난 12월 4일까지 계속 연락을 주고받았다. 특히 9월과 10월에는 두 사람이 빔메르뷔에서 그리 멀지 않은 후스크바르나와 옌셰핑 근처 베테르스네스의 고트헴 조산원에서 출산하기로 결정했다. 코펜하겐의 국립 병원을 고려하기 시작한 시점은 레인홀드가 불륜을 저질렀다는 올리비아의 고발로 이혼 소송이 나락으로 떨어진 이후였다.

베테르스네스의 고트헴 조산원은 그해 9월에 일간지 『다겐스 뉘헤테르』와 『스벤스카 다그블라데트』(Svenska Dagbladet)에 광고를 게재했다. "신중하고 조용하게 배려하는" 서비스를 강조하는 광고였다. 매일 중앙 일간지를 샅샅이 훑어본 레인홀드의 눈에 그 조산원이 들어왔다. 그는 자세한 정보를 알려 달라고 조산원에 익명의 편지를 보내면서 속히 회신해 달라고 요구했다. 회신 주소는 『빔메르뷔 티드닝』의 사서함이었다. 1926년 가을의 복잡하고도 의혹에 싸인 일에 대한 법원의 면밀한 조사 결과 1927년 3월에 이 같은 사실이 드러났다. 올리비아 블롬베리는 고트헴으로 보낸 익명의 서신 작성자가 레인홀드라는 것을 입증하기 위해 필적 전문가까지 고용했다. 편지에는 매우 특이하고 난해한 축약어들과 함께 "눈에 띄지 않는 젊은 숙녀"라는 표현이 있었는데, 이는 알아볼 사람이 없는 곳에서 출산을 기다리고 싶어 하는 미혼의 임산부를 뜻하는 일종의 암호였다. "광고를 보고 연락드립니다. 12월 초, 특별한 상태의 젊은 숙녀가 신중하고 조용한 배려를 받으며 지낼 수 있을는지요? 출산도 같은 곳에서 할 수

있을까요? 비용 등 기타 정보도 제공해 주시기 바랍니다. 상세한 회신을 다음 주소로 보내 주시면 감사하겠습니다. 빔메르뷔 사서함 27. 아직 아이를 맡아 줄 가정을 고려할 필요는 없습니다."

레인홀드의 요청에 대해 곧바로 회신이 왔다. 고트헴의 소유주이자 간호사였던 알바 스반은 11월과 12월에 모두 자리가 있다고 전했다. 레인홀드는 '악셀 구스타브손'이라는 가명으로 즉시 편지를 보냈다. '구스타브손'이 스톡홀름에 사는 약혼자에게 스반 여사의 편지를 전달했으며, 그녀는 잠정적으로 11월 1일경 베테르스네스에 도착해서 출산할 때까지 그곳에 머물 거라고 했다. 이후로는 모든 결정을 약혼자에게 위임한다고 덧붙였다. 아스트리드도 곧바로 알바 스반에게 편지를 썼다. 그 편지들 가운데 세 통은 1927년 3월 블롬베리 부부의 이혼 및 간통 소송의 증거 자료로 제출되었다. 그중 10월 8일 알바 스반이 아스트리드로부터 받은 편지에는 이렇게 적혀 있다.

귀하께서 빔메르뷔 27번 사서함으로 회신한 편지와 관련하여 문의드립니다. 앞서 귀하께 보낸 편지는 빔메르뷔에 사는 제 약혼자가 쓴 것입니다. 저는 빔메르뷔에서 나고 자랐지만, 최근 스톡홀름으로 이주해 살고 있습니다. 잘 아시겠지만, 제 상황을 많은 사람들이 아는 것은 원치 않아요. 11월 1일쯤 조산원에 도착할 계획인데, 문의드릴 점이 몇 가지 있습니다. 아이를 위한 대리 양육 가정을 일단 알아봐 주실 수 있나요? 정말 좋은 가정이었으면 좋겠습니다. 질문이 몇 가지 더 있어요. 출산 시 마취제를 사용하나요? 가까이에 의사가 있습니까? 그곳에 다른 산모들이 머물고 있나요?

최종 결정을 하기 전에 이 질문들에 대한 답을 듣고 싶습니다. 출산 예정일은 12월 초니까 크리스마스에는 집에 돌아갈 수 있으리라 생각합니다. 저는 채 열아홉이 안 된 어린 나이니까 많은 도움과 양해를 부탁드립니다.

혹시 재봉틀이 있나요?

알바 스반은 1920년대에 병원에서 전문 교육을 받고 조산원을 운영하는 여성이었다. 훗날 이런 업체들은 '위탁 양육 산업'이라고 불렸다. 사립 조산원은 혼외 출산 아기를 인신매매하는 중요한 연결 고리이기도 했다. 그곳에서 태어난 아기들 상당수가 고아원으로 갔고, 일부 아기들은 위탁모나 양부모에게 맡겨졌다. 개중에는 코펜하겐에서 아스트리드와 레인홀드의 아들 라세를 3년 넘게 키운 수양모처럼 희생정신과 사랑으로 충만한 양부모도 있었다. 그런가 하면 『미오, 나의 미오』에 나오는 양부모처럼 차갑고 무정한 사람들도 있었다. 높은 실업률 때문에 많은 사람이 고통받던 시절에 상당수의 사립 조산원, 고아원, 위탁 양육 가정들은 타인의 불행을 이용해서 돈을 벌었고, 많은 어린이는 마땅히 받아야 할 사랑과 관심을 누리지 못했다. 어린이를 제대로 보살피지 못하는 기관에 대한 사회적 논란을 잘 알고 있었기 때문에 아스트리드 에릭손은 출산 후 아이를 어떻게 도와줄 수 있는지 고트헴에 자세히 문의했다.

알바 스반은 아이를 사랑하고 아껴 줄 수 있는 수양모를 찾아 줄

수 있으며, 출산 시 마취제를 사용하여 고통을 덜어 줄 수 있다고 전보로 회신했다. 아스트리드는 1926년 10월 10일 재차 보낸 편지에서 그 회신 내용이 만족스럽다며, 지난번 편지에서 다른 젊은 여성들이 시설에 머물고 있는지 물어본 이유를 설명했다. 조산원에서 다른 사람을 만나는 것이 두려워서가 아니라 오히려 정반대였다.

불행한 상황에 빠진 사람들끼리 최대한 뭉쳐야 합니다. 다른 여성들은 얼마 동안 머무나요? 최종 결정을 내리기 전에 제 부모님과 상의해야 하고, 먼저 문의했던 다른 시설에도 통보해야 합니다. 아무튼 11월 1일에 제가 그곳에 들어갈 수 있다면 정말 감사하겠습니다. 스톡홀름에서 더 오래 지내기가 두렵네요. 궁금한 게 하나더 있어요. 혹시 제가 사용할 수 있는 재봉틀이 있나요? 바느질거리가 많아서요. 아스트리드 에릭손 보냄.

이에 대한 회신도 즉각 도착했다. 물론 미스 에릭손이 사용할 수 있는 재봉틀이 있으며 알바 스반이 기꺼이 도와주겠다고 했다. 10월 19일 아스트리드는 고트헴 조산원에 들어가기로 결정했다는 편지를 보냈다. 10월 31일에 도착해서 12월 초에 출산할 때까지 베테르스네스에 머물 예정이었다. 그 비용 150크로나는 약혼자가 즉시 지불하기로 되어 있었다. 미스 에릭손은 스반 여사가 옌셰핑 기차역으로 마중을 나와 주면 좋겠다고 했다. 가장 가까운 기차역인 후스크바르나까지 짐 가방을 부칠 수 있을지 불분명했기 때문이다.

출산에 이르기까지 아홉 달에 걸친 여정은 그렇게 끝나 가는 듯했

다. 하지만 약속한 10월 31일 옌셰핑 기차역에는 아스트리드 에릭손도, 그녀의 짐 가방도 나타나지 않았다. 그 대신 미스 에릭손의 도착이 지연된다는 전보가 도착했다. 4개월 후 빔메르뷔 마을 회관 법정 증언대에 섰을 때 알바 스반은 이 모든 정황을 명확히 기억했다. 뭔가 잘못됐던 것이다.

그랬다. 이미 언급했듯이, 블롬베리 부부의 이혼 소송은 1926년 10월 28일에 종결되지 않았다. 남편의 간통을 증명하기 위해 동분서주하던 올리비아는 한 번 더 재판을 연기하는 데 성공했고, 다음 재판일은 12월 9일로 잡혔다. 그동안 올리비아는 결정적인 증거를 확보하기 위해 온갖 방법을 동원했다. 간통 혐의 상대와 그 아기를 증언대에 세울 수는 없더라도 아기가 어디서 태어날지 알고 있는 사람이나, 그 사람을 아는 사람을 찾을 수만 있다면…….

말하자면 레인홀드와 아스트리드의 상황이 완전히 달라진 것이다. 출산할 때까지 블롬베리 부부의 이혼이 결정되지 않을 것이 확실해졌으니 둘 사이의 약혼 사실이 밝혀지면 절대 안 되는 상황이었다. 아기가 스웨덴에서 태어난다면 블롬베리라는 성이 적힌 출생증명서가 출생 등록 기관으로 보내질 것이므로 예정대로 고트헴 조산원에서 출산할 수 없었다. 소송이 종료되고 스캔들이 잦아들 때까지 올리비아 블롬베리가 아기의 출생을 알 수 없도록 감춰야 할 필요성이 그 어느 때보다도 커졌다.

10월 28일 빔메르뷔 마을 회관의 법원 심리가 참담하게 끝나자 아스트리드와 레인홀드는 의논할 일이 많아졌다. 출산 예정일까지 5주가 채 남지 않은 시점인 데다 이미 알바 스반을 통해 고트헴 조산원

에서의 출산 계획을 확정한 상태였다. 어쩌면 좋을까? 아스트리드는 당분간 스톡홀름에 더 머물기로 결정하고 도착이 지연될 예정이라고 조산원으로 전보를 쳤다. 그다음에는 미스 에릭손이 11월 3일 저녁에 도착할 예정이라는 전보를 받았다고 알바 스반이 법정에서 진술했다.

아스트리드는 예정과 달리 스톡홀름에서 며칠 더 지내게 되자 출산 계획을 새로 짰다. 임신 이후 처음 능동적으로 움직이기 시작한 아스트리드는 1926년 10월 30일, 변호사 에바 안덴(Eva Andén)을 만나기 위해 감라스탄 지구의 릴라바투가탄 거리에 있는 사무실로 찾아갔다. 그리고 초면의 변호사에게 자신의 패를 거의 모두 보여 주었다. 당장의 딱한 상황뿐 아니라 레인홀드와의 비밀 약혼과 출산에 악영향을 미치기 시작한 이혼 소송까지 털어놓았다. 홀로서기를 해야 하는 것처럼 행동했다.

스웨덴 최초의 여성 변호사인 에바 안덴은 여성 의뢰인을 위한 활동으로 널리 알려져 있었다. 그녀는 페미니스트 잡지 『티데바르베트』(Tidevarvet)와, 그 잡지의 편집자이자 의사인 아다 닐손(Ada Nilsson)이 만든 상담소와도 밀접한 관계를 맺고 있었다. 1924년 에바 안덴은 『티데바르베트』에 실은 장문의 기고문을 통해 그 당시 입법된 '혼인 관계'와 '혼외 관계'에서 태어난 어린이에 대한 수정 법안을 자세히 설명하면서, 미혼모가 아이의 미래를 대비할 수 있는 방안을 마련해야 한다고 강조했다. 안덴은 이 기고문에서 결혼에 비해 상대적으로 구속력이 적은 약혼이 미혼모가 아기의 아버지에게 평생토록 얽매이지 않으면서 아기의 미래도 보장할 수 있는 길이라는 점

을 강하게 암시했다.

말과 서류

에바 안덴과 면담한 뒤 아스트리드는 감라스탄 지구 트리에발스 그렌드가 2번지에 있는 아다 닐손의 사무실에 가서 산전 검사를 받고 출산 과정에서 생길 수 있는 합병증에 대한 설명을 들었다. 그날 저녁 아틸레리가탄의 하숙집 5층 방에서 아스트리드는 빔메르뷔의 레인홀드에게 희망적인 편지를 썼다. 자신에게 답장할 때 편지 봉투 뒷면의 발신인란에는 사무엘 아우구스트의 이름과 주소를 써서 행여라도 편지가 불리한 법정 증거로 이용될 위험을 줄여야 한다는 것도 상기시켰다.

오늘 에바 안덴이라는 여성 변호사를 만났어요. 그녀는 너무도 친절했고 돈도 받지 않았답니다. (…) 그녀는 내가 코펜하겐에서 지낼 곳을 찾고 아기를 거기에 있는 병원에서 낳는 게 좋겠다고 권했어요. 정확한 병원 이름은 기억나지 않지만 비공개 출생신고 제도가 있어서 아이 부모의 이름을 신고서에 기재할 필요가 없다는데. (…) 그 변호사는 너무도 품위 있는 사람이에요. 자기 자식에 대해서는 부모가 최대한 책임져야 한다고 생각한다면서 아기를 완전히 입양시키라고 권하지 않았어요. 그분은 내가 외국에 혼자 나가 있기가 겁날 수도 있다고 했지만, 나는 별로 걱정스럽지 않아

요. (…) 코펜하겐으로 가는 기차를 타기 전에 반드시 의사의 검진을 받아야 한다면서, 아다 닐손이라는 여의사를 소개해 줬어요. 검사 결과 알부민 수치가 정상이라니 다행이죠. 변호사의 제안에 대한 당신의 의견을 알려 주세요. 월요일에 다시 변호사를 만나러 갑니다. 봉투 뒷면에는 아버지 주소를 써서 답장해 줘요!

1926년 스웨덴에는 혼외 자녀를 임신 중인 젊은 산모가 조언을 얻고 비상시 의료적·법률적 도움을 구할 수 있는 기관이 몇몇 있었는데, 그중 하나가 '부모를 위한 티데바르베트 상담소'였다. 이 상담소는 리다르피아르덴 만이 내려다보이는 『티데바르베트』 잡지사 편집실과 아다 닐손의 사무실에 맞닿아 있었다. 1925년 겨울 아다 닐손이 변호사 에바 안덴, 작가 엘린 베그네르, 그리고 잡지사 관계자 몇 명과 함께 개설한 이 상담소는 노르웨이 오슬로의 카티 앙케르 묄레르 상담소와 뉴욕과 런던의 피임 클리닉을 모델로 삼았다. 이는 덴마크에서 '자발적 모성'을 주창한 티트 옌센(Thit Jensen)에게 영감을 주었다. 아다 닐손이 『티데바르베트』에 썼듯이 상담소의 목적은 "말과 서류로 예비 엄마들을 돕는 것"이었다. 아스트리드 린드그렌은 50년 후 마르가레타 스트룀스테트가 쓴 전기에서 『티데바르베트』 잡지사 여성들로부터 도움과 조언을 받은 것은 비길 데 없는 행운이었다면서 "말과 서류"라는 표현을 거듭 인용했다. "어느 날 신문을 보다가 에바 안덴이라는 변호사에 대해 읽었는데, 알고 보니 그녀는 도움이 필요한 여성들을 말과 서류로 도와주는 데 열심이었습니다."

블롬베리 부부의 이혼 소송이 진행 중이었기 때문에 에바 안덴은

아스트리드에게 코펜하겐의 산부인과 병원에서 익명으로 출산한 후, 레인홀드와 그녀가 아기를 스웨덴으로 데려올 수 있을 때까지 덴마크의 위탁모에게 맡기라고 권했다. 에바 안텐은 코펜하겐에서 가장 큰 축에 속하는 국립 병원과 제휴한 산부인과 병원을 통해서 유능하고 사랑이 넘치는 위탁모를 알고 있었다. 특히 스웨덴에서 온 예비 엄마들을 출산 전후에 도와주는 그 위탁모는 그녀의 일을 보조하는 청소년 아들과 함께 브뢴스호이에 살고 있었다. 마음을 정한 아스트리드는 10월 30일 레인홀드에게 편지했다. "덴마크로 가라는 변호사의 권유에 대해 잘 생각해 봐요. 나도 처음에는 별로 내키지 않았지만, 지금은 정말 좋은 방안이라고 생각해요. 안텐 변호사는 내가 신문 광고만 보고 조산원을 찾은 것이 철없는 짓이었다고 생각하더군요. 그 산파가 비밀을 유지하기는 어려울 거라며, 별로 믿음직하지 않다고 했어요."

에바 안텐의 우려는 현실로 나타났다. 올리비아 블롬베리와 그녀의 변호인은 고트헴 조산원을 추적해서 알바 스반으로부터 많은 정보를 얻어 냈다. 1927년 3월 10일 재판이 재개되었을 때 양측은 처음으로 재판 과정을 녹화할 것을 요청했고, 알바 스반은 레인홀드에게 불리한 증언을 할 준비가 되어 있었다. 증언대에 오른 것은 스반 혼자만이 아니었다. 원고 측은 1926년 11월 6일에서 7일 사이 네셰의 콘티넨털 호텔에서 레인홀드 블롬베리와 아스트리드 에릭손이 같은 방에 투숙한 것을 목격한 두 사람도 증인으로 출석시켰다.

알바 스반은 아스트리드 에릭손이 11월 3일 마침내 베테르스네스에 도착했을 때 수상쩍은 행동을 했다고 말했다. 그 증언에 따르면

아스트리드가 별도의 출산 계획이 있으며, 약혼자와 결혼식을 올리는 일정 때문에 11월 20일까지만 조산원에 머물 수 있고, 약혼자는 이혼 절차를 밟고 있는 엔지니어라고 했다는 것이다. 미스 에릭손은 헬싱보리에 사는 약혼자를 만나 결혼식을 올리고 출산할 계획이라고 둘러댄 것이다. 스반은 미스 에릭손이 11월 6일 여행 중인 약혼자를 만나야 한다며 돌연히 네셰로 떠났다가 바로 이튿날 고트헴으로 돌아왔다고 밝혔다.

스반이 증언을 마치자 다른 증인들이 나왔다. 한 사람은 콘티넨털 호텔 소유주였고, 다른 한 사람은 호텔 투숙객이었다. 그들은 종종 빔메르뷔에 들렀기 때문에 토요일과 일요일에 만삭의 임산부와 함께 있는 레인홀드 블롬베리를 알아봤다고 증언했다. 호텔 소유주는 그 커플이 숙박부에 "엔지니어 악셀 구스타브손과 부인"이라고 적었다고 밝혔다. 투숙객은 두 사람이 레스토랑에서 구석 자리를 찾는 등 수상쩍게 행동했으며, 여성의 손가락에서 빛나던 반지도 기억난다고 했다.

아스트리드 에릭손이 11월 20일 약혼자를 만나기 위해 헬싱보리로 떠날 때 알바 스반은 긴 기차 여행이 산모에게 바람직하지 않으니 조산원에서 결혼식을 올리면 어떻겠냐고 조언했다고 밝혔다. 미스 에릭손은 호의에 감사를 표하면서도 단호하게 거절했고, 여행 결과를 전화로 알려 주겠다며 떠났다고 말했다. 한 달이 지나서야 고트헴에 도착한 전보에는 아스트리드 에릭손이 헬싱보리에 있는 병원에서 아들을 낳았다고 적혀 있었다는 것이다.

1927년 여름 마침내 판결이 내려졌을 때 알바 스반이나 올리비아

블롬베리나 법정의 그 누구도 전직 『빔메르뷔 티드닝』 수습기자의 출산 장소와 아기 이름을 알지 못했다. 세베데 지방법원은 이렇게 판결했다. "1926년 초 레인홀드 블롬베리가 간통을 저지름으로써 올리비아 블롬베리와의 혼인 서약을 위반했다는 주장이 사실로 확인된다."

법정은 올리비아 블롬베리의 이혼 신청을 승인했고, 그녀가 받은 정신적 고통에 대해 레인홀드 블롬베리로 하여금 상당액을 보상할 것을 선고했다. 비록 원고 측이 주장한 액수의 5분의 1 정도에 지나지 않았고 전처에게 다달이 위자료를 내지 않을 수 있게 됐지만, 레인홀드 블롬베리는 이혼을 위해 적지 않은 금액을 지불해야 했다.

4장

희망의 길

19세 생일이 일주일 지난 1926년 11월 21일, 만삭의 아스트리드가 스웨덴 남부를 지나 여객선으로 외레순드 해협을 건너는 긴 여정 끝에 코펜하겐 중앙역에 도착했다. 기차 승강장에서는 검은 곱슬머리에 눈이 작고 굵은 뿔테 안경을 낀 친근한 인상의 젊은이가 그녀를 기다리고 있었다. 그는 자신을 칼 스테벤스라고 소개하면서 미스 에릭손을 '호베츠알레'에 있는 자기 집으로 안내하겠다고 말했다. 두려움과 불안으로 가득한 미래를 헤쳐 나가야 하는 아스트리드에게 덴마크어로 '희망의 길'을 뜻하는 그 집의 주소가 용기를 북돋우는 느낌이었다.

뇌레브로가데를 따라 노란 전차를 타고 가면서 칼은 스쳐 지나가는 장소에 대해 자상하게 설명했다. 건물이 가득 들어선 거리에 사람과 차량과 마차와 자전거로 붐비는 코펜하겐 도심을 지나자 갑자기 탁 트인 평야와 언덕과 작은 집들이 나타났다. 그 한복판에 팽창하는

마을의 도로를 따라 이정표처럼 서 있는 3, 4층짜리 건물 몇 채를 빼면 기껏해야 스몰란드의 한 모퉁이 같았다. 전차는 벨라호이 언덕을 올라가 프레데리크순스바이를 지나서 브뢴스호이 광장까지 운행했다. 종점에서 두 번째 정류장에서 내린 두 사람은 호베츠알레까지 걸어갔다. 프레데리크순스바이를 따라 높다랗게 늘어선 아파트 뒤편의 호베츠알레에는 붉은 벽돌집들이 꿰어 놓은 구슬처럼 줄지어 있었다.

칼은 건물 정면에 '빌라 스테벤스'라고 쓰인 36번지 앞에 멈춰 섰다. 넓은 공터로 이어진 뒤뜰에는 유모차 두 대가 서 있었다. 하나는 1층에 사는 아이, 다른 하나는 2층에서 자기 어머니가 돌보는 스웨덴 아이 에세의 유모차라고 칼이 설명했다. 건물에 사는 두 가족 모두 성이 스테벤스였는데, 그들이 코펜하겐 남부의 스테븐스 반도 출신이라는 것을 아스트리드는 나중에 들었다. 두 가족의 성과 집 이름이 출신 지역에서 유래했다는 걸 알게 된 것이다. 아스트리드는 평생 빌라 스테벤스를 잊지 않고 여러 차례 방문했다. 1996년에 마지막으로 그 집을 방문했을 때 아스트리드는 안에 누가 사는지도 모르면서 문을 두드리고 자신을 소개했다. 유명 작가의 느닷없는 방문에 놀란 집 주인들은 흔쾌히 그녀를 맞아들였다. 그날 아스트리드는 오랜 옛날 갓 태어난 아들에게 젖을 먹이던 2층 방에 홀로 앉아 한참을 보냈다. 창문 밖으로 사과나무가 서 있는 뒤뜰이 보였다. 세 살배기 라세가 같은 또래 에세, 그리고 '큰형' 칼과 함께 뛰놀던 그곳.

칼의 어머니이자 에세와 라세의 양어머니 마리 스테벤스는 1920년대에 아이를 한두 명 맡아 기르면서 산모들이 출산 전후에 지낼 수

있는 거처도 마련해 주던 코펜하겐 위탁모 그룹의 일원이었다. 빌라 스테벤스에서 아이를 전적으로 맡아 돌보는 최소 비용은 월 60크로나였는데, 정말 그만한 가치가 있었다. 아스트리드가 "스테벤스 이모"라고 부른 마리 스테벤스는 1923년 위탁모 시상 협회로부터 상장과 상금 50크로나를 받았을 정도로 매우 유능하고 양심적인 위탁모였다. 이 상장은 현재 코펜하겐의 노동자 박물관에 전시되어 있다. 위탁모 시상 협회는 덴마크 위탁 가정에서 자라는 어린이의 환경을 향상시키기 위해 1861년 설립된 자선단체이다. 이것을 전신으로 하여 제1차 세계대전과 제2차 세계대전 사이에 덴마크에서는 어린이와 미혼모를 위한 체계적 사회복지 프로그램이 시작되었다.

이 협회가 설립된 뒤, 실업률이 치솟고 사회적 위기가 고조된 시절에는 일부 위탁모들이 아이들을 돌보게 된 동기가 사랑인지 냉소주의인지 구분하기 어려운 경우도 있었다. 어떤 위탁모는 신생아에게 치명적일 수 있는 생우유를 먹이기도 했다. 그런가 하면 스칸디나비아 전역에서 "천사 생산자"라고 불릴 만큼 악명 높았던 위탁 양육 기관들은 아이들이 갈증과 굶주림으로 죽도록 방치하고, 심지어 더 많은 돈을 벌기 위해 더 많은 아이를 데려와서 매우 심각한 가혹 행위를 저지르기도 했다.

하지만 스테벤스 부인의 나무랄 데 없는 명성은 스웨덴에까지 알려져 있었다. 1930년 칼이 아스트리드에게 농담 섞어 쓴 편지에는, 그동안 빌라 스테벤스를 거쳐 간 스웨덴 여성들을 스톡홀름 드로트닝가탄에 한 줄로 늘어세우면 메스터 사무엘스가탄에서 노르스트룀까지 800미터 길이쯤 될 거라는 대목이 있다. 스테벤스 부인은 세상

을 뜨기 직전까지 스웨덴에서 보낸 감사 편지를 수없이 받았는데, 그 중에는 아스트리드 린드그렌이 보낸 편지도 있었다. 아스트리드는 그녀를 "내 평생 만난 여성들 중에서 가장 훌륭한 분"이라고 했다. 1931년 아스트리드는 스테벤스 부인과 편지를 주고받으면서 익힌 덴마크어를 섞어 크리스마스 편지를 보냈다. 그 편지에는 라세가 아직도 스테벤스 부인 꿈을 꾸고, 종종 스웨덴 엄마한테 브뢴스호이의 호베츠알레에 사는 덴마크 엄마 흉내를 내라고 조른다고 적혀 있다. "그래서 제가 라세에게 덴마크어로 말하기로 했어요. 라세는 곧 네스 농장에 가서 온갖 흥미진진한 놀이를 할 기대에 부풀었죠. 그러더니 별안간 기차를 타고 엄마한테 가자고 했어요. 라세는 언제나 '엄마가 너무 좋아.'라고 합니다. 스테벤스 부인, 당신은 라세의 기억 속에 너무나 밝고 행복한 기억으로 남아 있고, 라세는 앞으로도 영원히 당신을 잊지 않을 겁니다."

길가의 황소머리상

아스트리드는 1926년 11월 기차역으로 자신을 마중 나온 칼 스테벤스와 60년 가까이 연락을 주고받았다. 훗날 헬레루프의 고등학교 선생님이 된 칼은 그 당시만 해도 장차 대학에 가서 언어와 음악을 공부하고 싶어 하던 열여섯 살 고등학생이었다. 그는 자신보다 불과 몇 살 연상인 아스트리드를 집으로 안내하는 데 그치지 않았다. 출산 직전까지 아스트리드에게 코펜하겐 시내를 구경시켜 주고, 응접실에

서 쇼팽의 에튀드 「혁명」을 피아노로 연주하며 그녀를 즐겁게 해 주었다.

진통이 시작되었을 때 아스트리드와 함께 택시로 국립 병원까지 동행한 것도 칼이었다. 그는 힘겨워하는 아스트리드의 손을 꼭 잡고 걸으면서 고통을 조금이라도 잊게 하려고 길가의 정육점 문에 걸려 있는 청동 황소머리상을 세어 보자고 했다. 1930년 1월 10일 세 살배기 라세를 데리고 '라세 엄마'를 보러 스톡홀름행 기차에 오른 것도 차분하고 믿음직한 칼이었다. 빌라 스테벤스에서는 아스트리드를 한결같이 '라세 엄마'라고 불렀다. 어둑한 열차 안에서 라세는 계속 꼼지락거리고 기침을 하다가 칼을 밀치며 코펜하겐 꼬마 같은 말투로 "좀 비켜!"라고 소리치기도 했다. 80세가 된 아스트리드 린드그렌은 그 시절을 회상하며 1987년 12월 칼에게 편지를 썼다. 칼이 보낸 생일 축하 서신에 감사하고 칼의 가정에 사랑이 가득하길 기원하며 이렇게 적었다.

칼, 네가 학교 갈 나이의 손주를 둔 할아버지가 되었다는 사실이 믿기지 않아. 아직도 나는 응접실에서 피아노를 치고, 나를 산책시켜 주고, 코펜하겐의 명소를 안내해 주던 고등학생 모습이 눈에 선하거든. 그때 만삭이었던 나는 걷다가 너무 지쳐서 집에 돌아오자마자 쓰러져 기절하듯 잠들었지. 황소머리와 온갖 일들, 라세가 너와 함께 스톡홀름에 왔을 때 "좀 비켜!" 하던 모습, 그런 추억이 얼마나 많은지. 라세가 널 쿡쿡 찌르고 때리다가 "이제 우린 좋은 친구지!" 하던 모습도 생생하구나.

분만 장소는 율리아 마리에스바이에 있는 국립 병원의 산부인과였다. 1700년대에 설립된 이 병원의 사회적 소명은 수 세기 전의 헌장에 명시되어 있듯이 미혼모에게 머물 장소를 제공하고 "신생아 살해로 이어지곤 하는 비밀 출산"을 대신할 인도적인 대안을 제공하는 것이었다. 그 당시 미혼모들은 아홉 달 동안 임신 사실을 계속 숨기다가 산파의 도움 없이 비밀리에 출산하는 경우가 흔했다. 그중 상당수는 수치스러운 사건을 숨기고 사생아가 비참한 고난을 겪지 않게 하기 위해 아기가 태어나자마자 목을 조르기도 했다.

1920년대 국립 병원 산부인과는 이 같은 비극을 막는 든든한 방어벽이었다. 산모는 본인과 아기 아버지의 이름을 밝히지 않고도 의료진의 도움을 받으며 좋은 환경에서 출산할 수 있었다. 모든 분만은 국립 병원의 색인 카드에 기록되었으며, "비밀 산모"들에게는 각각 식별 번호를 부여했다. 예를 들면, 라르스 블롬베리의 출생증명서에는 통상 부모 이름과 직업을 적는 부분에 "1516 b"라는 식별 번호만 적혀 있다. 아기 대모의 성명도 반드시 기재할 필요는 없었지만 "마리 스테벤스"라고 적혀 있다.

아기는 12월 4일 오전 10시쯤 태어났다. 아스트리드는 출산 후 며칠간 고열에 시달렸지만, 스테벤스 부인과 칼과 에세가 있는 호베츠 알레로 비교적 빨리 돌아갔다. 그 후 3주일 동안 아스트리드를 제외한 어느 누구도 라르스 블롬베리를 오랫동안 안고 있지 못했다. 네스 농장에서 크리스마스를 보내기 위해 12월 23일에 스몰란드로 떠날 때까지 아스트리드가 갓 태어난 아기와 함께 있을 수 있는 시간은 고

작 3주뿐이었기 때문이다. 1993년 스티나 다브로브스키와의 인터뷰에서 아스트리드 린드그렌은 그때의 일을 두고 바보 같은 결정이었다고 말했다.

—돌이켜 보면 나는 아기랑 함께 있으면서 모유 수유를 계속했어야 했어요. 하지만 그때는 모유 수유가 얼마나 중요한지 몰랐죠. 크리스마스에 내가 네스의 고향 집으로 돌아가지 않으면 다른 사람들이 모든 사실을 알게 되고, 그것 때문에 부모님이 곤란해지실까 봐 우려했어요.
• 하지만 다른 사람들도 이미 아스트리드가 아이를 낳기 위해 떠나 있었다는 걸 알지 않았나요?
—글쎄요, 어쩌면 다들 알았을지도 모르죠. 하지만 공식적으로는 내가 공부하기 위해 스톡홀름에 가 있는 것으로 되어 있었어요.

아스트리드 린드그렌은 아무 방해도 받지 않고 혼자서 어린 라세에게 처음으로 젖을 물리던 순간의 황홀한 기쁨을 평생토록 기억했다. 그 느낌은 1953년 출판된 '카티' 3부작의 마지막 책 『파리에 간 카티』(*Katie i Paris*) 결말의 마술처럼 황홀한 분위기와 닮았다. 책의 여주인공은 자연의 경이로움과 엄마와 아이의 공생을 찬양한다. 그러나 이런 행복한 경험이 오래가지 않는다는 것도 깨닫는다. 외로움이 그들을 기다리고 있는 것이다.

내 아들이 내 품에 안겨 있다. 손은 얼마나 앙증맞은지. 한 손으로 내 검지손가락을 쥐고 있어서 움직일 엄두가 나질 않네. 쥐고 있는 손이 풀리면 견딜 수 없을 것 같아. 그 작은 손에 손가락 다섯 개와 손톱 다섯 개가 있다니 신비로운 기적이지. 물론 아이들에게 손이 달려 있다는 건 알았지만, 내 아기도 그럴 줄은 확신할 수 없었거든. 이렇게 누워서 장미꽃 이파리 같은 내 아들의 손을 들여다보니 경이로울 뿐. 아기는 내 가슴에 코를 파묻은 채 눈 감고 있네. 솜털 같은 검정 머리칼이 보이고, 쌔근거리는 숨소리가 들려. 이 아기는 기적이야. (…) 내 아들이 우네. 새끼 염소가 매애 하듯이 불쌍하게 울면 차마 듣기 힘들어서 사랑하는 내 마음도 아파. 내 작은 염소, 아기 새, 너는 얼마나 연약한지. 내가 어떻게 널 보호해야 할까? 너를 감싼 팔에 더 힘을 준다. 이 두 팔은 얼마나 널 기다렸는지. 널 위한 둥지가 되려고 내 팔이 있는 거란다, 내 작은 새야. 너는 내 아기이고, 내가 필요하지. 지금 이 순간 너는 오직 나의 것이구나. 하지만 금세 자라겠지. 하루하루 지나갈수록 내게서 점점 멀어지겠지. 네가 지금 이 순간만큼 내게 가까운 날은 다시 오지 않을 거야. 어쩌면 먼 훗날 이 시간을 애틋하게 추억할지도 모르겠구나.

스톡홀름에서의 굶주림

1926년 크리스마스이브 전날 아스트리드는 갓난아이와 스테벤스

이모, 칼에게 작별 인사를 했다. 아스트리드가 언제 돌아올 수 있을지 아무도 알 수 없었다. 네스 농장의 가족을 방문한 후 그녀는 변변한 가구조차 없는 스톡홀름의 하숙집으로 돌아갔다. 아스트리드가 부모님에게 보낸 편지에 따르면 너무 볼품없는 하숙집 침대는 마치 "군대 병동의 침대" 같았다. 아직 숙련되지 못한 사무직 여성의 사회경제적 지위는 도시 최하층민과 크게 다르지 않았다. 그래도 아스트리드에게는 누울 침대와 입을 옷과 자주 굶지 않아도 될 정도의 음식은 있었다. 식생활은 대개 6주에 한 번씩 네스 농장에서 어머니가 챙겨 보내 주는 식료품 바구니에 크게 의존했다. 아스트리드는 식료품을 받는 즉시 어머니에게 감사 편지를 썼다. 그때마다 바구니가 곧 비워질 것이라는 말도 빠뜨리지 않았다. "맛 좋은 빵 한 조각에 빔메르뷔에서 만든 최상급 버터를 바르고, 어머니의 특제 치즈를 한 조각 올려서 베어 먹는 것이 얼마나 황홀한 특권인지 몰라요. 이 행복은 바구니가 빌 때까지 매일 아침 반복된답니다."

아스트리드는 네스 농장과 스코네에서 영농 후계자 수업을 받고 있던 군나르에게 보낸 편지에 매일 저녁 퇴근 후 친구와 함께 침대에 걸터앉아서 어머니가 보내 준 음식을 즐긴다고 썼다. "소시지와 치즈를 한 조각씩 잘라 한 입씩 번갈아 베어 무는 벅찬 행복의 순간이 너무도 빨리 지나가 버려." 한나가 도시에 사는 딸에게 보내는 바구니는 아스트리드의 친구들 사이에서 금방 유명해졌다. 침대보나 이불처럼 먹지 못하는 물건이 아니라 식료품으로 가득했기 때문이다. "집에서 보내오는 선물 꾸러미는 어느덧 필수 불가결한 것이 돼 버렸어. 그 바구니만 손꼽아 기다리다가 마침내 도착하면 마치 아이처럼 행

복해져."

배고픔과 갈망을 직접 겪어 본 사람이라야 할 수 있는 표현 아닌가. 삶은 아스트리드 에릭손으로부터 많은 것을 빼앗았다. 12월 23일 라세에게 작별 인사를 하고 스테벤스 이모에게 아들을 맡겼을 때 아스트리드는 많은 것을 잃었다. 라세를 맡은 마리 스테벤스에게도 그것은 엄청난 슬픔이었다. 지금껏 그녀가 보아 온 미혼모 가운데 라세 엄마처럼 아기를 소중히 여기며 아기의 존재에 기뻐하는 사람은 없었다. 여러 해가 지나고 그 갓난아이가 자라서 아버지가 된 1950년, 코펜하겐의 위탁모는 아스트리드 린드그렌에게 보낸 편지에 이렇게 썼다. "당신은 아들을 처음 본 순간부터 사랑했지요."

아스트리드 에릭손은 1926년 빔메르뷔로 돌아온 열아홉 살 즈음의 크리스마스까지는 행복하고 명랑했다. 하지만 성공적 출산에 따른 희열과 행복감은 이듬해 그녀에게 찾아든 낙담과 고통과 우울에 뒤덮여 버렸다. 아스트리드는 안네마리에게 편지하면서 종종 넋두리를 늘어놓았다. "내 존재 자체가 불만스러워. (…) 어떤 때는 내가 미쳐 버리는 게 아닐까 싶기도 해. (…) 정말 아무 생각도 나지 않아. 이따금 고향 집에 편지 쓰는 것 말고는 그 누구와도 안부 한 줄 나누지 않거든."

마치 아무 일도 없었던 듯이 아스트리드는 1927년 1월 함가탄의 바록 직업학교에서 타이핑, 회계, 속기, 비즈니스 서신 작성법 등을 다시 배우기 시작했다. 점심시간에는 젊은 여성들과 어울리고, 저녁 시간은 사라, 잉아르, 메르타, 테클라, 군 같은 친한 친구들과 함께 보냈다. 하지만 그 당시에 찍은 사진에는 아스트리드 에릭손의 우울한

19세 독신 여성 아스트리드 에릭손에게 대도시 생활이 슬픔과 상실감으로만 가득 찬 것은 아니었다. 1927년 7월 26일 오빠 군나르에게 보낸 편지에는 여동생 스티나가 방문했을 때 자매끼리 즐거운 시간을 보냈다고 적혀 있다. 그뢰나 룬드 놀이공원에서 범퍼카를 타고, 블란슈 카페에서 춤추고, 쇠데르베리 카페에서 커피를 마시고, 스칸센 야외박물관과 국립미술관과 시청을 둘러보기도 했다.

모습이 자주 보인다. 여러 해 지나서 신문에 기고한 글 「스톡홀름에 대한 경의」(Hyllning till Stockholm) — 이 글은 훗날 에세이집 『삶의 의미』(*Livets mening*, 2012)에 실렸다 — 에서 아스트리드는 그때의 느낌을 이렇게 표현했다. "열아홉 살에 스톡홀름으로 왔는데, 아휴, 지긋지긋했어요! 물론 나처럼 시골에서 온 사람한테는 너무도 아름답고, 웅장하고, 세련되어 보였죠. 하지만 나는 이 도시에 소속감을 느끼지 못했어요. 홀로 길을 걷다가 도시가 온통 제 것인 양 활보하는 사람들을 보면 질투심이 솟구쳤습니다."

아스트리드 린드그렌은 나이가 들어 스톡홀름 생활의 1막에 해당하는 시절을 회상하며 쓴 글에 그 시기를 "내 야윈 처녀 시절"이라고 표현했다. 여기서 야위었다는 것은 육체적·정신적 측면을 모두 의미한다. 19세에서 20세 즈음의 아스트리드가 네스의 부모님에게 보낸 편지에는 건강하고, 활기차며, 부지런한 젊은 여성의 모습이 보인다. 한편, 같은 시기에 안네마리나 군나르에게 보낸 일부 편지에는 우울증에 걸린 듯한 그녀의 내면이 드러난다. 1928년 12월 빔메르뷔에 있는 친구에게는 이런 편지를 썼다. "가끔씩 어린 시절로 돌아가고 싶다는 생각이 발작적으로 들곤 해. 하지만 다른 한편으로는 내가 무덤에 들어갈 날이 가까워질수록 사정이 나아지는 것 같기도 하네." 그보다 몇 주 전에 군나르는 늘 씩씩하던 여동생한테서 비관적인 편지를 받았다. "난 외롭고 가난해. 외로운 건 아마도 내가 홀로 있기 때문일 테고, 가난한 건 수중에 있는 돈이라고는 1외레짜리 덴마크 동전 하나뿐이기 때문일 거야. 아냐, '아마도'는 취소해야겠어. 난 이번 겨울이 너무 두려워."

그녀는 자살 충동에 대해서도 농담조로 말했다. 1929년 안네마리에게 보낸 편지에는, 아틀라스가탄에 군이라는 친구와 함께 지낼 방을 구해서 사정이 좀 나아졌다고 하면서도 자신이 "조만간 자살 기도자 후보"가 될 거라고 이죽거렸다. 비관과 우울은 아스트리드를 단단히 옭아맨 채 좀처럼 놓아주지 않았다. 안네마리가 1929년 1월에 보낸 편지에서 남자 친구가 다시금 자신을 멀리하는 듯하다고 고백했을 때, 아스트리드는 독일어를 섞어 답장했다. 그런 문제는 비극적이고도 언제든 생길 수 있는 일이라고 위로하면서, 아스트리드 자신이 느끼는 사랑과 남녀 관계의 암울함을 표현했다. "끔찍하게 어지러운 이 세상에서 두 불쌍한 영혼의 관계가 그럴 수밖에 없지. 2에 2를 곱하면 4가 된다는 것만큼이나 당연한 결과야. 언제나 진부하고도 새로운 이야기지. 그런데 매번 그렇게 견디기 힘들거든."

같은 편지에서 아스트리드는 안네마리에게 마침 스웨덴어로도 번역 출간된 프랑스 소설가 에두아르 에스토니에의 단편집 『고독』을 읽었는지 물었다. 만약 아직 읽지 않았다면 그 책 말미의 「레 조프르랭」을 읽어 보라고 권했다. 여러 해 동안 함께 살면서도 아내가 도대체 무슨 생각을 하는지 이해할 수가 없어서 자살한 남자의 이야기였다. 남녀 간의 사랑으로 독신의 지독한 외로움을 몰아낼 수 있다는 믿음을 잃어 가던 아스트리드는 그 작품에서 매우 깊은 인상을 받았다. "여자에게서 태어난 생명들 가운데 외롭지 않은 사람은 없을 거야. 갑자기 누군가 다가와서 '우리의 영혼은 서로 닮았고, 서로를 이해하고 있어요.'라고 주장하지. 하지만 내면에서는 고통스러울 정도로 명료하게 '웃기네.'라는 목소리가 들려. 아마 네 내면의 목소리는

좀 더 우아하게 표현하겠지만. 요즘 나랑 깊이 공감한다는 사람들이 자주 나타나. 그렇게 공감한다는 사람이 많은데도 난 그 어느 때보다 고독해. 내 마음 한구석은 고집스레, 쓰라리게, 지독하게 외로워. 아마 언제나 이럴 거야."

슬픔과 비관과 자살 충동은 아스트리드가 아무도 없는 도시에 혼자 남겨진 일요일에 특히 강렬했다. 그녀는 끝없이 떠오르는 라세 생각에 시달리며 이른 아침부터 길거리를 배회했다. 평일에는 바쁜 일과에 억눌려 있던 감정이 무의식의 표면으로 떠올랐다. 지독한 갈망과 허무주의는 지갑과 스몰란드에서 보내는 바구니가 비어 갈 때 느끼는 배고픔처럼 그녀의 속을 긁었다. 아스트리드는 엥겔브레크트 교회 밖 덤불 아래에 있는 벤치에서 시간을 보냈다. 버림받은 느낌으로 벤치에 홀로 앉아 있을 때 구원은 교회가 아닌 크누트 함순의 소설 『굶주림』에서 왔다. 아스트리드는 그 당시 이 책이 자신에게 성서와도 같았다고 1974년 11월 신문 『엑스프레센』(*Expressen*) 인터뷰에서 회고했다.

책에서 느끼는 즐거움, 어린 함순과 전 세계 도시에서 주린 배를 부여잡고 살아가는 사람들을 향한 연대감 같은 것이 한데 뒤섞여 강렬한 느낌을 일깨웠어요. 마치 내가 굶주린 것처럼요. 물론 나뭇조각을 씹어 먹던 크리스티아나(지금의 오슬로)의 함순만큼 내가 심한 굶주림에 허덕이지는 않았지만 스톡홀름에서 나는 충분히 배부르다고 느낀 적이 없는 것 같아요. 아무튼 오슬로의 어느 정신 나간 젊은이와 공감하기에는 충분했습니다. 배고픔에 대한 소설을

그토록 흥미진진하고 미친 듯이 재미있게 풀어 나갈 수 있다니 참 대단해요.

외로움을 이겨 내기 위한 함순의 몸부림에는 진솔하고 독자를 안심시키는 뭔가가 있었다. 주인공이 가난을 헤쳐 나가는 모습을 생생하게 묘사한 부분에서는 상쾌함마저 느껴졌다. 입은 옷이 점점 낡아서 해지고, 가진 것을 모두 저당 잡히는 와중에도 그는 존엄과 유머를 잃지 않았다. 아스트리드는 스톡홀름에서 숱한 어려움을 겪었지만 진정 홀로 외로웠던 것은 아니다. 함순의 소설 속 주인공이 있었고, 원치 않은 임신 때문에 젊음을 잃고 삶의 의미를 찾아 도시를 배회하는 수백 명의 불행하고 어린 사무직 여성들이 있었다. 1928년 10월 3일 아스트리드는 안네마리에게 편지를 썼다. "맞아, 삶이란 무의미하고 저주받은 난리통이지! 가끔 산다는 게 마치 심연을 들여다보는 느낌인데, 어떤 때는 이렇게 생각하며 위로받기도 해. '삶은 생각만큼 나쁘지는 않아.'"

터치 타이핑

능률적이고 활기 넘치며 붙임성 있는 20세의 미스 에릭손은 어떤 사무실에도 어렵지 않게 적응할 수 있었다. 자판을 보지 않고도 타자를 치는 터치 타이핑이 가능했고, 속기에도 능했으며, 영어와 독일어 서신 작성도 문제없었다. 이 능력은 훗날 그녀가 작가이자 편집자로

활동하면서 가족이나 친구들과 수많은 편지를 주고받는 데 큰 도움이 됐다.

아스트리드가 1927년 출근하기 시작한 직장에서 처음 맡은 업무는 전화가 걸려 오면 "스벤스카 복한델스센트랄렌, 라디오 부서입니다!"라고 받은 뒤 고객의 불만 사항을 듣고 사과하는 것이었다. 그 당시 최신 전자 제품이었던 라디오를 구입한 고객들의 불만을 해소하는 전화 상담원이 된 것이다. 쿵스브로플란의 사무실에서 면접할 당시 채용 담당자는 이전에 고용했던 젊은 여성들이 얼마 못 버티고 모두 퇴사했기 때문에 열아홉 살밖에 안 된 아스트리드를 고용하기가 꺼려진다고 말했다. 스스로를 어필하는 데 능란했던 아스트리드는 매력과 유머와 에너지를 총동원해서 자신이 좀 어리지만 잘 해낼 수 있다고 담당자를 설득했다. "그때 내 월급은 150크로나였어요. 그 월급으로 생활하면서 살찌기는 어려웠죠. 코펜하겐에 가고 싶은 마음이 늘 굴뚝같았지만 그것도 힘들었습니다. 하지만 모으고, 빌리고, 전당포에 저당 잡혀 가며 마련한 돈으로 이따금 기차표를 끊었어요."

1926~30년에 아스트리드 에릭손의 여권에 찍힌 덴마크 출입국 사무소의 붉고 푸른 도장만 보더라도 그 당시 그녀가 덴마크를 얼마나 자주 오갔는지 알 수 있다. 라르스의 엄마는 그 시기에 스톡홀름과 코펜하겐 사이의 기나긴 구간을 12~15차례 왕복했다. 그녀는 주로 금요일 밤에 스톡홀름을 출발하는 가장 싼 왕복 기차표를 50크로나에 사서 앉은 자세로 밤새 졸면서 코펜하겐까지 갔다. 이튿날 아침 코펜하겐 중앙역에 내려서 브뢴스호이로 가는 전차를 타면 정오가 되기 전에 빌라 스테벤스에 도착할 수 있었다. 월요일 출근 시간

에 맞추기 위해 일요일 초저녁에 다시 스톡홀름행 기차를 탈 때까지 라세와 함께 보낼 수 있는 시간은 24시간 정도였다. 아스트리드는 이 짧막한 주말 방문의 치열함을 1976~77년 마르가레타 스트룀스테트에게 전한 메모에서 이렇게 회고했다. "내가 이따금 주말에 다녀가고 나면 라세는 그다음 주 내내 거의 온종일 잠만 잤대요."

라세가 빌라 스테벤스에서 자란 3년 동안 아스트리드가 아들과 함께 보낸 시간은 기껏해야 2개월에 한 번, 나중에는 3~5개월에 한 번, 그마저도 한 번에 24~25시간에 불과했지만, 그 시간은 마치 그리움의 바다에 떨어지는 소중한 물방울 같았다. 그 당시 아스트리드는 라세에게 제대로 엄마 역할을 해 줄 수는 없었지만 주말여행을 비롯해 여름휴가와 부활절 기간의 방문으로 어린 아들의 뇌리에 '엄마'의 이미지를 심어 주었다. 스테벤스 이모와 칼도 라세가 엄마를 기억할 수 있도록 최대한 도와주었다. 그들은 매달 라세 엄마에게 보내는 편지에 라세의 신체적·심리적 발육 상황도 매우 꼼꼼히 기록했다. 아스트리드가 평생 간직한 그 편지들에는 라세의 건강, 언어 및 운동 기능 발달, 에세와 함께 놀면서 생긴 이런저런 일 등이 자세히 담겨있다. 아스트리드는 사소한 소식도 반겼고, 그 이야기를 주변 사람들에게 즉시 전했다. 1927년 7월 군나르에게 보낸 편지에도 호베츠알레의 라세 이야기를 썼다. "스테벤스 이모 얘기로는 라세가 '꽤나 유머러스하다.'는 거야. 그 녀석이 강조법을 웃기게 쓴대. 칼이 '흠, 그렇군.'이라든가 '대단히 중요해.' 같은 말을 할 때마다 기억했다가 꼭 맞는 상황에서 흉내 낸다나."

라세와 떨어져 지낸 처음 3년 동안 아스트리드는 이런저런 이유로

아이와 함께 살지 못하는 스톡홀름의 젊은 엄마들을 만나거나 그들에 대한 이야기를 전해 들었다. 이를 통해 얻게 된 어린이와 어른의 관계에 대한 안목은 훗날 글쓰기의 바탕이 되었다. 특히 어른이 어린이 마음에 얼마나 큰 상처를 줄 수 있는지에 대해 눈뜨는 계기를 준 사람은 군 에릭손이었다. 카린 뉘만이 기억하기로 아스트리드와 군은 1926년 11월 고트헴 조산원에서 처음 만났으며 스톡홀름에서 다시 만나 룸메이트가 되었다. 두 사람은 터무니없이 비싼 브라게베겐의 하숙집에 살다가 아틀라스가탄의 주방과 화장실이 딸린 작은 아파트로 이사해서 1년 반 동안 함께 지냈다. 그 후 1929년 아스트리드가 왕립 자동차 클럽에서 일할 때 다시 룸메이트가 되었는데, 그해 군이 실직하는 바람에 또 헤어졌다.

군의 딸 브리트는 고트헴에서 태어나 스몰란드의 고아원에 맡겨졌다. 군은 이런저런 핑계를 대며 딸을 만나러 가지 않았는데, 아스트리드는 그 고아원에 대해 알게 될수록 꼭 가 봐야겠다는 결심을 굳혔다. 어느 날 라세와 동갑내기인 브리트가 있는 고아원을 방문한 아스트리드는 무신경하고 냉혹한 교육 방식에 충격을 받았다. 친구 딸에게 주려고 가져간 사탕 봉지는 원장이 가로챘고 곧바로 주위에 있던 다른 아이들에게 분배되었다. 몇몇 아이는 사탕을 받았고, 미처 받지 못한 아이들은 부러운 듯이 쳐다보거나 속절없이 울음을 터뜨렸다. 마침내 아스트리드가 브리트와 단둘이 있게 되었을 때 그 작은 소녀는 아무 말 없이 아스트리드를 꼭 붙잡고 불행하고도 단조로운 소리로 계속 울었다. 아스트리드는 훗날 코펜하겐의 스테벤스 이모에게 보내는 편지에 그 이야기를 썼다. 그리고 여러 해 지나 마르가

레타 스트룀스테트에게 그날의 경험을 이렇게 설명했다. "그 불쌍한 아이가 우는 모습이 마치 '난 여기서 지내기가 무서워요. 하지만 다른 사람에게 내가 왜 무서워하는지 말하기는 더 무서워요.'라고 말하는 듯했어요."

라세와 떨어져 지내는 동안 아스트리드 에릭손은 부모가 어린 자녀와 최대한 가까이 있어야 한다는 것을 알게 되었다. 생후 몇 년은 인생에서 그 어느 때보다 중요한 시기이기 때문이다. 그녀는 스톡홀름과 코펜하겐의 호베츠알레에서 그 사실을 입증하는 예를 수없이 보고 들었다. 또한 아스트리드는 라세를 기르는 과정에서 드러난 자신의 실수와 부족함을 숨기거나 외면하지 않았다. 1927년에서 1931년 사이에 가족과 친구들에게 보낸 편지에는 라세가 익숙한 환경을 떠나온 탓에 보인 행동과 반응을 사랑 가득하고 사려 깊은 어머니의 눈으로 관찰한 내용이 담겨 있다. 이 젊은 엄마는 자신의 잘못에 대해 핑계 대거나 어물쩍 넘어가지 않고 아들의 두려움과 불안감이 표출되는 가슴 아픈 순간을 그대로 묘사했다. 아스트리드 에릭손은 언제나 아들을 진심으로 사랑하고 그를 위해 최선을 다했지만, 아들에게 상처를 주었다는 사실 또한 결코 부정하거나 그런 일이 없는 척하지 않았다.

라세의 불행

1929년 겨울, 급하게 코펜하겐으로 달려간 아스트리드는 몹시 불

행한 라르스의 모습을 마주하게 되었다. 스테벤스 이모가 급성 심장 질환으로 입원했기 때문에 당분간 라르스를 돌봐 줄 수 없게 된 것이다. 이 문제만 빼면 1929년은 아스트리드에게 상당히 좋은 한 해였다. 새 아파트와 직장을 찾았고, 월급도 늘었다. 가족들에게 보낸 편지에도 그녀가 썼듯이 왕립 자동차 클럽의 상사는 미스 에릭손의 앞날에 "빛나는 미래"가 기다린다고 했다. 아스트리드와 그 상사는 회사 밖에서도 만나기 시작했다. 이번에도 연애는 쉽지 않았다. 아스트리드에게는 라세가 있었고, 부인과 아이가 있는 스투레 린드그렌은 이혼 절차를 밟고 있었기 때문이다. 안네마리에게 보낸 편지에서 아스트리드는 자신과 라세가 친절하고 문학을 좋아하는 스투레와 함께 스톡홀름에서 가정을 이루고 살 수 있을지 고민하기 시작했다고 적었다. 스투레는 1929년 11월 27일 아스트리드의 영명축일에 쇠데르그란의 시집을 선물했다.

1929년 부활절 기간에 아스트리드는 라세를 보러 코펜하겐으로 향했다. 그때는 레인홀드 블롬베리와의 관계도 나아져서, 1928년 봄 아스트리드가 그의 청혼을 딱 잘라 거절했던 시기와 비교하면 거의 회복됐다고 할 수 있을 정도였다. 레인홀드와의 결혼은 빔메르뷔로 돌아가 편집장의 새로운 부인이자 라르스 말고도 일곱이나 되는 자녀의 어머니 역할을 해야 한다는 뜻이었고, 아스트리드는 그런 결혼을 원치 않았다. 1928년 마리 스테벤스가 "작은 라세 엄마"에게 3월 28일과 6월 2일에 쓴 편지를 보면, 출산 후 1년이 넘도록 아스트리드가 아들의 아버지와 언젠가 결혼할 가능성을 완전히 배제하지 않았지만 빔메르뷔로 돌아가거나 레인홀드의 다른 자녀들의 어머니 노

1928~29년 사이의 겨울, 아스트리드의 상사 스투레 린드그렌은 젊은 아스트리드 에릭손을 좋아하기 시작했다. 그는 아스트리드보다 아홉 살 연상이고, 아내와 딸이 있으며, 이혼 절차를 밟고 있었다. 1929년 11월 스투레는 불카누스가탄 12번지의 작은 아파트로 이사했고, 1931년 봄 아스트리드와 결혼 후 같은 아파트 꼭대기 층의 더 큰 집으로 옮겼다.

룻을 할 뜻은 전혀 없었음을 알 수 있다. 스테벤스 부인은 젊은 엄마의 결정에 존경을 표했다.

어제 라세 아버지한테서 슬픔 가득한 편지와 양육비를 받았어요. 세 사람 사이가 이렇게 되어 안타까워요. 라세의 행복을 위해 가족이 함께 모여 살기를 진심으로 바라니까요. 라세 엄마가 아들을 위한 최선의 결정을 내렸다고 믿지만, 앞으로 많이 어려워질 거예요. 어쨌든 라세 아빠는 더 이상 젊지 않고, 이런 충격은 가슴에 깊은 상처를 남기기 마련이죠. 그가 라세 엄마와 아들을 정말 좋아하는 것 같거든요. 빔메르뷔에서 그의 아내로 살기는 아주 힘들 거예요. 아스트리드라면 충분히 해낼 수도 있겠지만. 여하튼 그의 청혼을 거절한 것은 칭찬할 만한 일이죠. 많은 젊은 여성들이 경제적으로 의존할 사람을 원했다가 나중에는 이혼하기 일쑤거든요.

1928년 봄 아스트리드가 결혼하지 않겠다고 말한 이후 레인홀드는 그때까지 내던 양육비를 절반으로 줄이고, 7월 1일에 라세를 빔메르뷔로 데려가겠다고 위협했다. 스테벤스 부인은 라세 아빠가 라세 엄마의 동의 없이 아이를 데려갈 수는 없다고 생각했지만, 라세 엄마의 형편이 좋지 않은 것도 잘 알고 있었다. 그래서 라세 엄마와 아빠의 관계가 더 나빠질 경우, 1년간 라세를 무료로 돌봐 주겠다며 불안해하는 아스트리드를 안심시켰다. 냉혹한 면이 있는 레인홀드는 여름이 지나면서 아스트리드로부터 아예 마음을 돌렸고, 11월에 다른 여자와 결혼했다. 스테벤스 부인은 레인홀드가 하필 "독일 여자"랑

1929년 여름, 두 살배기 라세가 호베츠알레 근처 프레데리크순스바이 건너편의 스테벤스 가족 주말농장에서 말 타는 흉내를 내고 있다.

결혼했다며 못마땅해했다. 이미 여덟 명의 자녀를 둔 편집장은 새 부인과 결혼한 뒤 네 자녀를 더 얻었다.

1929년에 라세의 주변 상황은 훨씬 나아졌다. 부활절 휴가를 맞아 6개월 만에 두 살 반이 된 아들을 만나러 가는 아스트리드의 여행 경비는 레인홀드 블롬베리가 전액 지불했다. 그는 아스트리드가 호베츠알레에 머무는 동안 편지를 보내 지난해 자신이 한 행동에 대해 사

과하고 아스트리드와의 결혼을 꿈꾸며 행복했던 나날을 감상에 젖어 회상했다. 아스트리드는 아들과 덴마크어로 대화하며 휴일을 지낸 뒤, 다시 헤어지기 전날인 부활절 월요일에 레인홀드에게 답장을 썼다. 다양한 덴마크어 단어와 표현을 섞어 짤막하게 쓴 편지에는 여행 경비를 부담해 준 데 대한 감사가 담겨 있었다. 그리고 사랑스럽고 똑똑한 아들의 재미있는 일화를 전하면서, 과거를 곱씹지 말고 오늘을 충실히 살라고 권했다.

당신의 부활절 휴가는 회상으로 가득할 거라고 했죠? 이젠 그러지 마요. 계속 과거만 곱씹어 봤자 좋을 게 없어요. 잃어버린 것에 매달리지 말고 현재에 충실해야죠. (…) 나한테 용서를 구할 필요도 없어요. 우리가 가족을 이룰 수 없는 것은 누구의 잘못도 아니니까요. (…) 어머, 눈이 내리는데 참 애처로우면서도 보드랍게 느껴지네요. 당신 침대 머리맡에 가을 풍경 그림이 걸려 있었지요. 그 그림의 느낌이 지금 내 주변을 감싸고 있는 분위기와 닮았어요.

아스트리드에게 라세와의 작별은 언제나 힘들었지만 1929년 부활절 방문 때는 특히 더 마음 아팠다. 그 어느 때보다도 아들은 아스트리드가 스톡홀름 생활에서 찾지 못하는 생명력과 의미의 원천이 되어 있었다. 휴일 동안 라세는 자랑스럽게 엄마 손을 잡고 코펜하겐 거리를 거닐다가 별안간 "엄마랑 라세랑 간다!" 하고 소리쳤다. 아스트리드가 아들을 숨쉬기 힘들 정도로 꼭 끌어안거나 낄낄 웃으면서 홀랑 삼켜 버리겠다고 하면 라세는 평온한 눈빛으로 올려다보며 말

했다. "엄마가 지금 까부는 거야?"

1929년 여름에 아스트리드 에릭손과 레인홀드 블롬베리는 각자 라세를 보러 코펜하겐을 방문했다. 레인홀드는 만감이 교차하는 하루를 보내고 돌아갔다. 이후 스테벤스 부인은 아스트리드에게 그의 짧은 방문 소식을 전했다. 매월 양육비를 보낼 때 동봉하는 편지에서처럼 그는 아스트리드의 안부를 물었으며, 아들을 보면서 유달리 기뻐했다는 것이다. "라세를 품에 안고 눈물 흘리면서 '넌 엄마를 참 많이 닮았구나.'라고 하더군요. 정말 보기 안쓰러웠어요."

아스트리드는 1929년 7월 어느 화창한 날, 코펜하겐을 방문했다. 대부분의 시간을 빌라 스테벤스 뒤뜰에서 라세가 재주넘고, 나무에 기어오르고, 옥외 변소 지붕에서 균형잡기를 하는 모습을 보며 보냈다. 라세는 그 어느 때보다 엉뚱한 말을 덴마크어로 끊임없이 재잘거렸다. 엄마에게 다섯 살이냐고 묻기도 하고, 현관 앞에 우유병을 내려놓는 열일곱 살 우유 배달원에게 "아내와 아이들한테 안부 전해줘요!"라고 소리치기도 했다. 아스트리드는 이런 이야기를 스톡홀름의 스투레에게 보낸 편지에 자랑스레 적으면서 자신이 디프테리아 때문에 국립 병원에 입원했다는 걱정스러운 소식도 함께 전했다. "오늘 저녁까지는 퇴원할 수 있을 거예요. 나중에 네스 농장에 가서 일주일쯤 머물려고 해요. 지난 3년 동안 여름에 고향에 가 본 적이 없거든요. 그래도 되죠? 내가 아프다는 소식을 들으면 불쌍한 우리 어머니는 까무러치실 텐데. (…) 당신에게 디프테리아를 옮길까 봐 키스 대신 안부만 전합니다."

아스트리드가 걸린 것은 디프테리아가 아닌 갑상선 부종이었고,

목과 가슴의 통증 때문에 1929년 12월에는 수술을 받아야 했다. 크리스마스 즈음에 네스 농장에서 요양하던 그녀에게 호베츠알레로부터 걱정스러운 소식이 날아들었다. 스테벤스 이모가 심장병으로 입원해서 칼이 라세와 에세를 근교의 다른 위탁 가정으로 급히 보냈다는 것이었다. 상황이 심상치 않아 보였다. 아스트리드는 12월 말께 마리 스테벤스를 만나러 코펜하겐으로 갔다. 그녀는 퇴원했지만 아이들을 다시 맡아 줄 만큼 회복하지는 못한 상태였다.

이미 여러모로 수소문한 스테벤스는 라세를 자신이 병석에 있는 동안 잠시 맡긴 후숨의 위탁 가정에서 최대한 빨리 다른 곳으로 옮겨야 한다고 판단했다. 방법은 뻔했다. 라세는 스톡홀름에서 엄마와 살거나, 빔메르뷔에서 조부모와 지내거나, 마리 스테벤스가 회복된 후에 호베츠알레로 돌아오거나 해야 했다. 스테벤스 부인은 아스트리드에게 보낸 편지에 이 세 가지 방안을 적고, 말미에 이렇게 썼다. "라세 엄마, 내가 조만간 세상을 뜰 것 같지는 않지만, 만약 그렇게 되면 부디 이 어린 것을 라세 엄마가 데려가서 직접 키웠으면 해요. 부디 라세를 덴마크에 홀로 남겨 두지 마요. 만일 라세가 홀로 남겨지면 내가 헛살았다는 느낌이 들 거예요."

아스트리드가 12월 28일 코펜하겐에 도착했을 때 스테벤스 부인은 멀쩡하게 살아 있었고, 두 사람은 함께 라세를 데리러 후숨으로 갔다. 스테벤스 부인을 보자마자 세 살배기 라세의 얼굴이 환해지더니 그녀의 손을 잡아끄는 모습을 아스트리드는 조용히 곁에서 지켜보았다. 라세는 어서 빨리 호베츠알레의 집으로 돌아가자고 졸랐다. 거기 도착한 지 불과 몇 시간 만에 라세와 라세 엄마는 서둘러 스테

벤스 부인의 언니가 운영하는 외레스테스바이의 독거노인 하숙집으로 향했다. 거기서 하룻밤 묵어야 했다.

1976~77년 마르가레타 스트룀스테트에게 쓴 자전적 메모에서 아스트리드 린드그렌은 그날을 "내 생애 가장 힘들었던 밤"이라고 표현했다. 스테벤스 부인의 언니는 아스트리드 모자를 위해 잠자리를 마련하는 것을 탐탁지 않게 여겼지만, 하숙하던 나이 많은 여성이 마침 떠났기 때문에 두 사람을 받아들였다. 하숙집 분위기는 어수선했고, 라세는 그날 밤 호베츠알레에서의 평화롭고 행복한 나날은 끝났다고 느꼈다.

그 집에 도착해서 모든 것이 자기가 생각했던 것과 다르다는 것을 알게 된 라세는 의자에 배를 깔고 엎드려 소리 없이 울었다. 어차피 어른들 마음대로 할 테니까 울어 봤자 아무 소용 없다는 것을 알아챈 듯 전혀 소리 내지 않고 울다니! 그 눈물은 지금까지도 내 가슴에 흐르고 있다. 아마 내 생의 마지막 날까지 계속 흐르겠지. 어쩌면 내가 어떤 상황에서든 어린이 편을 드는 것도, 옹졸하고 젠체하는 공무원들이 어린이를 별생각 없이 이리저리 보내는 모습에 분노를 참지 못하는 것도 그 눈물 때문일지 모른다. 그들은 어린이가 어디서나 금세 적응한다고 생각하지! 그렇게 보일지 몰라도 어린이는 새로운 환경에 쉽사리 적응할 수 없다. 도저히 저항할 수 없는 힘에 떠밀려 그저 체념할 따름이다.

아스트리드 린드그렌은 1978년 2월 22일 칼 스테벤스에게 보낸 편

지에서도 그 힘겨웠던 밤을 회고했다. 그녀는 코펜하겐 한복판의 크고 어둡고 이상한 아파트 4층에서 라세의 삶이 바닥을 쳤다고 느꼈다. 아스트리드 자신의 삶도 마찬가지였다. 여분의 침대가 없어서 거실에 의자 두 개를 붙여 간이 침상을 만들었다. 그게 자신의 잠자리라는 걸 알아챈 라세는 덴마크어로 외쳤다. "이건 침대가 아니라 그냥 의자 두 개잖아!" 아스트리드의 침대는 나이 든 아주머니가 머물던, 밤거리가 내려다보이는 방에 있었다. "난 절망에 빠져 허우적거리며 라세를 어떻게 해야 할지 고민했어. 마침내 나는 집 사정이 마땅치 않더라도 라세를 스톡홀름으로 데려가기로 결심했지. 이튿날 아침 내 모습을 본 라세가 놀란 듯이 말하는 거야. '어, 엄마다!' 내가 라세를 두고 떠났을 거라고 생각했나 봐."

그녀가 미래를 걱정하며 누워 있는 동안 전차가 시끄러운 소리를 내며 외레스테스바이를 오갔다. 시간이 지나자 그 전차가 마치 아스트리드의 머릿속에서 달리는 듯했다. 점점 더 많은 전차가 점점 더 빨리 달렸다. 아침 해가 밝을 때까지 한숨도 못 잔 그녀는 마침내 결정했다. 어떤 대가를 치르더라도 라세를 스웨덴으로 데려가기로 결심한 것이다. 아틀라스가탄에서 군과 함께 살다가 따로 이사한 상트에릭스플란 5번지의 아파트는 라세와 함께 지내기에 비좁았지만 어쩔 수 없었다. 아스트리드가 출근하면 낮 동안 대체로 집에 있는 집주인 아주머니에게 라세를 봐 달라고 부탁할 수 있을지도 알 수 없었다. 1930년 1월 4일 스톡홀름의 스투레에게 황급히 보낸 편지에서 그녀는 지난 며칠이 "지옥 길 산책" 같았다면서 이렇게 썼다.

화요일 이른 아침 기차로 스톡홀름 도착 예정. 마중 나와 줘요! 혹시 내가 예정된 시간에 도착하지 못하더라도 기다려 줘요. 바로 다음에 떠나는 9시 기차로 갈 테니까요. 라세는 그보다 며칠 뒤 스톡홀름에 도착할 거예요. 더 세부적인 계획을 들어 보면 당신도 분명히 합리적이라고 느끼겠지만 지금 죄다 적을 수는 없네요. 최대한 빨리 아동복지 사무소에 들러서 세 살짜리의 한 달 보육비로 얼마가 적당한지 알아봐 줘요. 그리고 출발하기 전 월요일에 내가 답장을 받을 수 있도록 이 주소로 편지를 보내 주세요. 외레스테스 바이 70번지, 3층, 크뢰예르. 얼른 집에 돌아가서 당신 품에 안기고 싶어요.

스웨덴의 집으로

1930년 1월 10일, 칼 스테벤스와 라세는 스톡홀름행 기차에 올랐다. 스테벤스 부인은 아스트리드에게 미리 편지해서 칼이 스톡홀름에서 하루나 이틀쯤 묵으며 시내를 구경한 뒤, 스톡홀름 북쪽의 웁살라에 들러서 한때 아기와 함께 호베츠알레에 살았던 어느 스웨덴 엄마를 만날 거라고 알렸다. 칼이 가져가는 짐 가방의 내용물까지 상세히 적은 스테벤스 부인은 편지를 이렇게 마무리했다. "라세와 함께 내 사랑을 보내요. 건강하길, 그리고 우리 서로 다시 만나기를. 라세와 함께 지낼 수 있는 시간을 선사해 줘서 너무 고마워요. 라세의 대모가!"

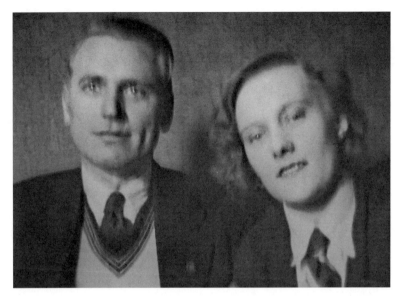

1929년 2월, 아스트리드는 안네마리에게 보낸 편지에서 스투레와의 관계를 이렇게 표현했다. "서른 살 유부남인 내 상사는 내가 얼마나 매혹적인지 알게 되고부터는 괴상한 말로 자신의 감정을 표현해. 얼른 입을 막지 않으면 아마 내 생활에도 큰 문제가 생길 거야. 해고당할 수도 있고 말이지. 물론 또 하나의 '진부한 이야기'지만, 머리를 조금만 굴렸어도 예견할 수 있었을 텐데. 내가 작은 천사들 사이에 서 있는 천사라면 얼마나 좋을까!"

라세가 심하게 기침을 하고, 칼 '형'을 침대칸에서 자꾸만 발로 밀어 떨어뜨리려고 한 것만 빼면 기차 여행은 대체로 순조로웠다. 예술에 관심이 많았던 칼은 며칠간 아스트리드와 "쾌활한 스투레 씨"와 함께 즐거운 나날을 보냈다. 스트린드베리의 책을 사고, 여러 박물관을 관람하고, 스투레가 혼자 살던 작은 아파트 주변 아틀라스 지구의 건축물도 둘러보았다. 칼은 코펜하겐에 돌아가자마자 스톡홀름에서 멋진 나날을 보내게 해 준 라세 엄마에게 감사 편지를 썼다. 두 사람은 이후로 다시는 만나지 못했지만, 칼이 세상을 떠난 1988년까지 편

지를 주고받으며 옛 추억을 회상했다. 1978년 2월 아스트리드가 칼에게 보낸 편지에는 칼이 라세를 스톡홀름으로 데려온 후 어렵고 힘들었던 나날에 대한 이야기가 적혀 있다. "라세가 백일해에 걸려서 계속 기침을 하고 너무 힘들어했지. 난 방문 밖에 서서 라세가 혼자 중얼거리는 소리를 듣고 있었어. '엄마랑 에세랑 칼은 지금쯤 자고 있겠네!' 내가 이 한 줄을 쓰면서 또다시 눈물 흘리는 마음을 이해하겠니?"

백일해도 문제였지만, 아스트리드가 갑자기 라세를 혼자서 돌봐야 하는 현실도 만만치 않았다. 코펜하겐에서는 라세 곁에 믿음직하고 경험 많은 '엄마'가 있었지만, 이제는 아스트리드 혼자서 모든 책임을 떠맡아야 했다. 하지만 22세의 젊은 엄마는 호베츠알레를 드나들면서 보고 배우기도 했거니와 자신의 직관과 상식을 믿었다. 직관과 상식에 기반한 양육은 스웨덴 소아과 의사 아르투르 퓌슈텐베리(Arthur Fürstenberg)의 저서 『어린이 양육 수업』의 서문에 소개된 바 있는데, 아스트리드도 그 책을 갖고 있었다. "젊은 어머니들을 위한 필자의 조언을 짧게 요약하자면 다음과 같다. 양육법의 이론과 실기를 최대한 일찍 공부하고, 아이를 키우는 모든 과정에서 언제나 심사숙고하며, 주변의 친구나 가족들이 아무리 나이와 경험이 많다고 하더라도 그들의 조언을 무작정 받아들이지는 말아야 한다. 당신이 기르는 아이는 다른 누구의 아이도 아니며, 양육 책임은 오롯이 당신에게 있기 때문이다."

이를 실천하는 것은 말처럼 쉽지 않았다. 예를 들어 스테벤스 이모네 집에서는 라세와 에세가 밤에 잘 때 항상 따뜻한 내복을 입혔으므

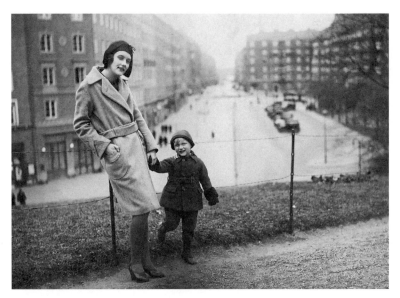

1930년 4월, 바사 공원에 서 있는 아스트리드와 라세 모자. 그 뒤로 상트에릭스플란 광장과 두 사람이 넉 달 동안 조그만 방에서 부대끼며 살던 아파트 건물이 보인다.

로 아스트리드도 라세에게 내복을 입혔다. 라세와 스웨덴 집으로 돌아온 뒤, 아스트리드는 한동안 뜬눈으로 밤을 지새우다시피 했는데, 아들이 땀을 뻘뻘 흘리며 깨어나서 두꺼운 담요를 차 버리기 일쑤였기 때문이다. 그때마다 그녀는 담요를 다시 덮어 주며 졸린 목소리로 말했다. "이거 덮어야 감기에 안 걸려!" 어느 날 아침 아스트리드가 속옷 차림으로 세수하는데 문득 라세가 생각에 잠긴 눈으로 엄마를 쳐다보며 말했다. "엄마만 감기 걸려도 되는 거야?"

1930년 3월에 이르자 이토록 열악한 환경에서 모자가 계속 함께 살 수 없다는 것이 자명해졌다. 라세의 기침은 멎지 않았고, 매일 출

근해야 하는 아스트리드는 만성 수면 부족에 시달렸다. 그때 스몰란드에서 구원의 손길이 왔다. 아스트리드 동생들의 권유로 한나와 사무엘 아우구스트가 네스 농장에서 라세를 키워 주겠다고 나선 것이다. 아스트리드는 4월에 몇 주간 휴가를 내고 라세와 함께 빔메르뷔로 향했다. 짧은 생애 동안 벌써 네 번째 집에 온 라세는 다시금 새로운 가족에 적응해야 했다. 적응 기간이 순조롭지만은 않았다. 1976~77년 마르가레타 스트룀스테트에게 아스트리드는 빔메르뷔에 도착한 정황을 이렇게 설명했다. "덴마크어로 재잘거리는 손자가 네스 농장에 도착하자 어머니가 문 앞에서 우리를 맞으며 안아 주려고 손을 내밀었어요. 그러자 겁에 질린 라세가 나한테 매달리며 소리쳤어요. '나 버리고 가면 안 돼!' 또다시 뭔가 나쁜 일이 일어날 거라고 생각한 거죠."

처음 며칠간 의심하며 걱정하던 라세는 차차 진정하고 안정감을 느끼기 시작했다. 4월 21일 아스트리드는 긍정적인 편지를 스투레에게 보냈다. "라세를 마음대로 뛰놀게 두면 정말 좋아해요. 온 집 안이며 농장 전체가 라세를 떠받들면서 어떻게든 더 잘 보이려고 애쓴답니다."

모자는 네스 농장에서 멋진 몇 주를 함께 보냈다. 아스트리드는 자신의 어린 시절 추억이 담긴 장소라든가 군나르, 스티나, 잉에예드와 함께 하던 놀이를 라세에게 알려 주었다. 교회 옆 느릅나무를 라세에게 보여 주면서, 군나르 삼촌이 달걀을 나무 위 부엉이 둥지에 몰래 넣어서 부화시킨 병아리를 할머니에게 판 이야기를 해 주었다. 헛간에 쌓아 놓은 짚더미 속에 동굴과 터널을 만드는 법도 가르쳐 주었

북적거리는 도심의 작은 집, 좁은 공간에서만 살던 네 살배기 라세에게 들판과 목초지에서
동물과 사람들이 어울려 지내는 네스 농장은 낙원과도 같았다. 스몰란드에서 라세는 어디든
지 마음 내키는 대로 자유롭게 돌아다닐 수 있었다.

다. 농장을 돌면서 말, 소, 돼지를 비롯해서 작고 귀여운 동물과 크고 무서운 동물을 모두 소개해 주었다. 라세는 작은 암돼지에게 '곰돌이'라는 이름도 붙여 주었다. 어떤 날은 둘이 한참 동안 손을 잡고 산책하다가 돌담 위에서 균형잡기를 하고, 잔디밭에 누워 구름을 바라보다가 벌레나 빗방울이 깨울 때까지 낮잠을 자기도 했다. 1930년 4월 29일 스투레에게 보낸 편지에서 아스트리드는 어린 아들이 시골에 적응하는 속도에 경이감을 느낀다고 썼다. "소도시라고 하더라도, 아이를 도시에 가둬 두는 건 학대 행위라고 봐요. 아이는 닭, 돼지, 들꽃 속에서 뒹굴며 자라야 하니까요. 여기는 봄이 완연하네요. 특히 저녁 무렵에는 어린 시절에 '멋진' 무엇인가에 대한 갈망을 일깨우던 파란 봄바람이 붑니다."

비가 오는 날이면 라세는 네스 농장 아이들이 오래전부터 즐기던 실내 놀이를 배웠다. 방 서너 개를 넘나들며 시끌벅적하게 술래잡기를 하면서 마구 뛰어다니다가 다른 사람이랑 부딪히면 "아이코, 꽈당!"이라고 소리쳤다. '뜨거운 용암' 놀이를 할 때는 발이 바닥에 닿지 않도록 가구 위를 기어서 넘어 다녀야 했다. 참으로 치열하게 보낸 몇 주 동안 아스트리드 모자는 깨어 있는 거의 모든 시간을 함께 보냈다. 하지만 라세는 버려지는 것에 대한 두려움을 마음속 깊은 곳에 갖고 있었고, 스테벤스 이모를 계속 그리워했다. 친척의 생일 파티에 초대받은 날, 라세는 별안간 두려움이 가득한 눈을 크게 뜨고 엄마를 쳐다보며 "나 거기에서 아주 살아야 해?"라고 물었다. 어느 날엔 네스 농장의 식탁에 둘러앉아 있을 때 별안간 누가 문을 두드렸다. 방문한 사람은 아스트리드의 고모였는데, 하필 생김새와 체격이

코펜하겐의 양어머니와 비슷했다. 라세는 곧바로 "엄마다!"라고 외치더니 '엄마'와 함께 '집으로' 가고 싶어 했다. 치밀어 오르는 슬픔을 삼킨 채 아스트리드는 아들의 기분을 맞춰 주며 따라나섰다. 라세는 그 집에 도착해서야 뭔가 잘못된 것을 알아차렸다. 아스트리드가 손을 내밀었다. "라세한테 네스 농장의 집으로 돌아가고 싶으냐고 물었더니 그러자고 하더군. 집으로 가는 길에 멈춰 서더니 라세는 먹은 것을 다 토했어. 얼마나 가여운지."

아스트리드는 1978년 2월 칼 스테벤스에게 보낸 긴 편지에서 그날의 아픈 기억을 회고했다. 아이가 부모 역할을 해 주는 사람을 잃을 위기에 처하거나 갑자기 새로운 사람에게 적응해야 하는 경우 보일 수 있는 반응에 대해서도 적었다. 아스트리드는 라세가 "어느 정도 안전하다고 느낄 때까지 참으로 오랜 시간이 걸렸다."라면서 칼의 어머니가 라세의 생애 첫 3년 동안 베풀어 준 모든 것에 감사를 표했다. "라세가 이토록 적응하기 힘들어했던 것은 절대로 그분 잘못이 아니지. 그분은 라세의 엄마였고, 나는 언제까지나 그분께 감사하며 살아갈 거야."

아스트리드는 라세가 스테벤스 부인을 그리워한 만큼이나 스테벤스 부인도 호베츠알레를 떠나간 라세를 보고 싶어 했을 거라고 생각했다. 칼이 그 사실을 확인시켜 주었다. 마리 스테벤스는 평생 자기한테서 떠나간 수많은 사람들 때문에 가슴앓이를 했다. 한 살 때 죽은 딸을 그리워했고, 1921년에 세상을 등진 남편을 그리워했으며, 위탁모로 일하면서 정든 아이들을 그리워했다. 아이들은 자라면서 엄마를 따라, 또는 입양 가정으로 하나둘 떠났다. 빌라 스테벤스에 오래

도록 남은 아이는 라세의 소꿉친구 에세뿐이었다. 에세는 열여덟 살까지 호베츠알레에 살았는데, 그 18년의 대부분을 스테벤스 부인이 자신의 친엄마이고, 칼이 자신의 친형이라고 믿고 지냈다.

에세 엄마에게 보내는 편지

본명이 욘 에리크인 에세는, 라세와 마찬가지로 코펜하겐의 산부인과 병원에서 태어났다. 그의 어머니는 노를란드 출신의 젊은 미혼 교사였고, 익명으로 출산하기 위해 덴마크로 왔다. 신앙이 독실한 그녀 집안에서는 '사생아'를 가족으로 인정하거나 이해해 줄 아량이 전혀 없었다. 1931년 여름, 에세 엄마가 아스트리드에게 편지를 보낸 이유도 집안 사정 때문이었을 것이다. 아스트리드가 스투레와 결혼해서 라세를 데리고 사는 스톡홀름 아틀라스 지구 불카누스가탄의 방 두 개짜리 아파트에는 부엌과 화장실이 딸려 있었다. 호베츠알레에서 라세 엄마를 만난 에세 엄마는 경제적으로 안정된 린드그렌 가족이 에세를 입양할 의향이 있는지 조심스럽게 물었다.

1931년 8월 26일에 아스트리드가 보낸 여섯 장 길이의 답장에는 친절하지만 단호한 거절 의사가 담겨 있었고, 에세 엄마는 이 답장을 마리 스테벤스에게 보여 주었다. 이 편지가 아이의 자연스러운 본성과 이를 대하는 어른의 태도에 대한 매우 훌륭하고도 멋진 글이라고 생각한 스테벤스는 편지의 사본을 만들어 보관했다.

아스트리드의 긴 편지는 에세 엄마에게 가족과 마을 사람들의 시

선과 행동에 굴하지 말고 아들을 양육할 책임을 다하라고 권하는 진솔한 시도였다. 23세의 라세 엄마는 자기 자신이 아들과 떨어져 지내면서 얼마나 끔찍한 죄책감과 절망감을 느꼈는지 낱낱이 적었다. 자신이 낳은 자식과 떨어져 살면서 본인 못지않게 불행을 겪은 젊은 엄마가 수없이 많다는 사실도 전했다. 스테벤스 부인이 생각하기에 이 편지가 놀라운 이유는 무엇보다 아스트리드가 아이 입장에서 문제를 보았다는 점이다. "내 생각에 에세 엄마는 자라는 환경이 타의에 의해 갑자기 바뀔 때 아이들이 얼마나 큰 스트레스를 겪는지 잘 이해하지 못하는 것 같네요. 라세를 집으로 데려오기 전까지는 나도 몰랐답니다. 새로운 환경에 빠르고 명랑하게 적응하는 아이를 보면 별로 고통스럽지 않은가 보다고 느낄 수 있죠. 하지만 이따금 발작하듯 나타나는 아이의 행동을 보면 마음 깊은 곳에 얼마나 엄청난 두려움과 불안감이 자리 잡고 있는지 알게 돼요."

아스트리드는 에세 엄마에게 아이의 환경을 자꾸 바꾸는 것이 "평생 가는 상처를 남길 수 있다."라고 경고했다. 용기와 의지를 쥐어짜서라도 에세를 고향으로 데려가 자랑스럽게 키우라고 권했다. 아스트리드는 자신이 빔메르뷔에서 치른 전쟁 같은 경험을 얘기하면서 자신은 두 방면으로부터 공격을 받았다고 털어놓았다. 마을에서는 스캔들과 소문에 엄청나게 시달렸고, 고향 집의 부모로부터 라세를 인정받기까지 몇 년이 걸렸다고 설명했다.

나는 대단히 존경받는 가정에서 자랐어요. 우리 부모님은 신앙심이 매우 깊답니다. 우리 가족이나 친척 누구도 명예에 흠이 갈

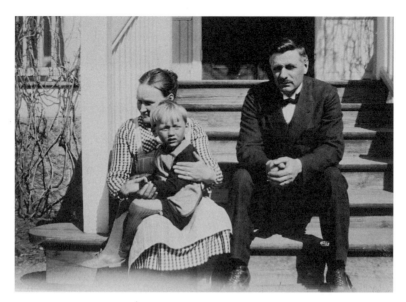

1926~29년에는 사무엘 아우구스트와 한나가 큰딸의 현실을 받아들이지 못했지만 1930년 봄 라세가 네스 농장으로 오면서 조부모와 손자 라세의 관계가 행복하고 돈독하게 변했다. 라세는 1931년 가을까지 네스에서 지냈다.

만한 행동을 한 사람은 없었어요. 라세가 태어나기 전에 우리 어머니가 소위 사생아를 낳은 젊은 여인들을 바라보던 경악과 분노에 찬 눈빛을 나는 아직까지도 기억합니다. 그런데 내가 바로 사생아의 엄마가 된 거예요. 나 때문에 부모님이 화병으로 돌아가실 수도 있다고 생각했어요. 그런데도 나는 라세를 데리고 돌아왔습니다. 처음에는 두 분의 허락을 받지 못해서 스톡홀름으로 데려왔지만, 허락이 떨어지자마자 빔메르뷔로 데려갔지요.

이 편지에 따르면 라세가 생후 몇 년 동안은 네스 농장에서 환영받

지 못한 것으로 보인다. 아스트리드가 1927~29년에 부모님에게 보낸 편지에 코펜하겐 방문, 라세의 건강과 발육 상황, 칼이 마당에서 뛰어노는 라세와 에세의 모습을 찍어 스톡홀름의 라세 엄마와 빔메르뷔의 라세 아빠에게 보낸 사진 등 라세와 관련된 것을 전혀 언급하지 않은 이유도 그 때문이었을 것이다. 아스트리드와 레인홀드가 약혼 관계였던 1927~29년에도 라세에 대한 언급은 금기에 가까웠다. 물론 1930년 라세가 네스 농장에 도착하자마자 상황은 크게 바뀌었고, 한나와 사무엘 아우구스트는 1년 넘게 라세를 돌보며 자신들의 늦둥이인 양 애지중지 키웠다.

아스트리드는 에세 엄마에게 보낸 편지에서 라세의 손을 잡고 빔메르뷔 마을 주민들을 똑바로 쳐다본 경험이 한없는 해방감을 주었다고 썼다. 그중에는 재혼해서 자녀 일곱 명을 둔 레인홀드 블롬베리도 있었다. 고향에 도착한 첫날, 자신을 큰 소리로 엄마라고 부르는 라세의 손을 잡고 상가 주변을 거닐며 사람들의 위선과 편협함을 직시하면서 아스트리드는 큰 만족감을 느꼈다. 그 작은 마을 사람들 가운데 지역 신문 편집장의 이혼이나 1926년 아스트리드 에릭손의 갑작스러운 증발을 잊은 사람은 하나도 없었다.

내가 라세와 함께 마을에 나타났을 때 사람들의 표정을 당신도 봤어야 해요. 마을에 볼일이 생기면 우리는 당당하게 걸어 다녔고, 라세는 크고 또렷하게 날 엄마라고 불렀기 때문에 그 아이가 누군지 다들 알 수 있었죠. 흘겨보는 눈길과 수군거리는 목소리 때문에 내 기분이 상했다고 절대 짐작하지 말아요. 라세와 나는 당당했

습니다. 얼마 지나지 않아 그런 눈길과 목소리가 수그러들었고, 차츰 그들이 우리를 존중하는 듯했어요. 사람들이 입방아를 찧을 때 그걸 멈추게 하는 가장 좋은 방법은 그들의 짐작이 맞다는 걸 보여주는 겁니다. (…) 명심하세요. 아이를 낳은 것은 수치가 아닙니다. 그 사람들도 마음속 깊은 곳에서는 아이를 낳는 것이 큰 기쁨이고 명예라는 사실을 잘 알 겁니다.

물론 스톡홀름의 현대식 아파트에 사는 가정주부의 처지에서 쉽게 하는 말로 들릴 수도 있다. 하지만 이 편지는 아스트리드의 진심에서 우러난 것이었다. 에세 엄마가 편지에 대해 어떻게 생각했는지는 알 수 없다. 어쨌든 에세는 호베츠알레에서 열여덟 살까지 머물다 스웨덴으로 이주했지만 노를란드에는 가지 않았다. 카린 뉘만은 에세가 스웨덴에 온 후에 라세와 린드그렌 가족에게 연락했다고 기억한다.

라세는 16개월 동안 스몰란드에서 할머니 할아버지와 함께 지냈다. 그때 라세가 농장에서 누린 '떠들썩한 마을스러운' 생활은 아스트리드의 어릴 적만큼이나 행복했다. 훗날 라르스 린드그렌도 그 시절이 매우 행복했다고 회상했다. 그는 형제자매가 많은 대가족 속에서 부모와 조부모와 친구들에 둘러싸여 근심 걱정 없이 뛰놀았다. 할아버지와 할머니, 스티나와 잉에예드 이모, 군나르 삼촌과 함께 종종 빔메르뷔 시내를 돌아다니기도 했다. 라세는 가끔 생부와 마주치기도 했는데, 그때 레인홀드는 어린 라세가 자신이 한때 사랑했던 소녀를 닮았다고 생각했다. 1930~31년에는 레인홀드가 사내아이만 많이 낳았다고 놀리는 편지를 주고받을 정도로 그 당시 아스트리드와 레

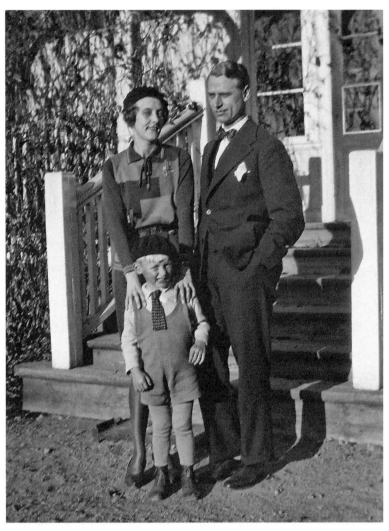

아스트리드 에릭손과 스투레 린드그렌은 스투레의 이혼 절차가 끝나자마자 1931년 4월 4일 네스 농장에서 결혼했다. 결혼식 몇 주 전에 아스트리드에게 보낸 편지에 스투레는 신문『쉬 드스벤스카 다그블라데트』의 법률 칼럼 기사 스크랩을 동봉하면서, 스코네 지방 법원에서 "우리한테 결혼 선물을 보냈다."라고 썼다. 전 부인이 요구한 월 30크로나의 위자료를 재판 에서 면제받은 것이다.

인홀드의 관계는 꽤 우호적이었다. 1931년 12월 16일 아스트리드가 스테벤스 이모에게 보낸 크리스마스 편지에도 그에 대한 언급이 있다. "빔메르뷔의 라세 아빠 집안에 사내아이가 또 태어났다는 걸 전에 말씀드렸는지 모르겠네요. 그래서 그에게 보낸 편지에 ── 지금도 우리가 이따금 편지를 주고받는다는 걸 우리 배우자들도 알아요 ── 딸도 낳아 볼 때가 되지 않았냐고 썼답니다. 라세와 새아버지는 내가 생각했던 것보다 훨씬 잘 지내요. 라세는 제 남편을 사랑하며 존경하고, 남편은 라세를 멋진 아이라며 자랑스러워하거든요."

아스트리드 린드그렌은 1931년 4월 4일 스투레와 결혼함으로써 낙관적인 새 삶을 시작했다. 결혼식은 빔메르뷔 교회가 아니라 교구 목사의 집과 이웃한 네스 농장의 부모님 집에서 치렀다. 대단한 피로연이나 기념 촬영은 없었지만, 아스트리드는 결혼식 케이크에 꽂혀 있던 행복한 커플 장식을 평생 책상 서랍 속에 간직했다. 스투레와 결혼하고 며칠 후 아스트리드는 라세에게 빔메르뷔와 스톡홀름에 각각 아버지가 한 명씩 있으며, 두 사람 모두 참 좋은 사람들이고 라세를 몹시 사랑한다고 설명했다. 라세는 엄마를 빤히 올려다보며 스웨덴어로 대꾸했다. "나는 아빠가 셋이에요. 칼도 내 아빠니까."

당신의 아이는 당신의 아이가 아니다

불카누스가탄 12번지 5층으로 이사한 아스트리드와 스투레는 생활비를 절약하기 위해 '가정주부의 실용적 가계부'를 썼다. 뒤표지에 '절약을 모르는 사람이 지켜야 할 일곱 가지 원칙'이 적힌 작고 실용적인 갈색 책자에는 가계 비용을 금액과 내역으로 정리할 수 있게 되어 있었다. 그러나 아스트리드의 손을 거치며 그 책자 안에는 수입과 지출 내역을 정리하려는 가상한 노력뿐 아니라 어린아이가 크레용으로 마음대로 그린 듯한 그림과 어른의 일기 같은 메모가 가득했다.

경험이 별로 없는 젊은 주부는 늘 바빴고, 돈 쓸 일도 많았다. 1931~32년의 가계부 '기타'란에는 이런 내역도 있다. 구두 수선 (1.35), 칼갈이(1.75), 진공청소기(20.00), 라세 장난감 배(1.35), 야콥센 전집(10.00), 반짇고리(4.50), '톰 아저씨의 오두막' 공연 입장권 (2.35), '바보짓'(8.50). '바보짓'이 뭘 뜻하는지는 모를 일이다. 한편, 영어로 된 『다겐스 뉘헤테르』 신문 기사 스크랩도 가계부 사이에 끼

어 있었다.

　당신의 아이는 당신의 아이가 아니다.
　아이들은 스스로 갈망하는 삶의 아들딸이다.
　아이들은 당신을 거쳐서 왔지만, 당신한테서 온 것은 아니다.
　비록 지금 당신이 아이들과 함께 있을지라도 그들이 당신의 소
유는 아니다.
　당신은 아이들에게 사랑을 줄 수 있지만 당신의 생각까지 줄 수
는 없다.
　그들은 이미 자신의 생각을 갖고 있으므로.
　당신은 아이들에게 육신의 집을 줄 수는 있지만, 영혼의 집까지
줄 수는 없다.
　왜냐하면 아이들은 내일의 집에 살고 있으니까. 당신은 꿈에서
조차 갈 수 없는 곳에.
　당신이 아이들처럼 되려고 애써도 좋으나, 아이들을 당신처럼
만들려고 애쓰지 말라. 삶이란 결코 뒤로 되돌아가지 않으며, 어제
에 머물지도 않는다.

마치 예언 같은 이 글은 레바논 시인 칼릴 지브란의 1923년 저서
『예언자』에 수록되어 있다. 크게 공감한 아스트리드는 이 글이 실린
신문 지면을 곧장 가위로 오려 냈다. 아이들은 빌려 온 존재와도 같
기에, 매일 최선을 다해 사랑과 존중으로 대해야 하는 것이다. 그녀
는 좋은 엄마가 되기 위해 가계부 뒷면에 아들 관찰 일지를 적기 시

작했다. 라르스가 별난 행동을 하거나, 웃기는 말을 하거나, 그 당시 유행한 막스 형제의 코미디 영화 속 대사처럼 기상천외한 질문을 할 때마다 기록했다.

라르스 할머니는 엄마의 엄마야?
엄마 그럼!
라르스 그리고 엄마는 내 엄마야?
엄마 그렇지!
라르스 그럼, 할머니는 내 아들이야?

한동안 네스 농장에서 행복하게 지낸 네 살배기 소년은 부모의 집으로 와서 뒤뜰이 내려다보이는 방을 차지했다. 스투레와 아스트리드는 불카누스가탄 도로가 내려다보이는 거실에 침대를 놓았다. 직장 상사와 결혼한 뒤 아스트리드는 왕립 자동차 클럽에 사표를 내야 했다. 라세를 키우는 데 필요한 시간과 노력을 감안하면 집에서 최대한 많은 시간을 보내는 것이 자연스러운 일이기도 했다. 라세는 1931년 9월 초에 할아버지 할머니와 함께 스톡홀름으로 왔다. 조부모는 라세가 스몰란드에서 보낸 두 번째 여름의 아찔했던 사건들을 전했다. 하루는 짐이 가득 실린 수레에 올라갔다가 떨어지는 바람에 뇌진탕을 일으켰고, 어느 날은 길에서 차에 치일 뻔했다. 하지만 재미난 일도 있었다. 라세가 얼마나 기발한 말을 하는지 네스 농장에서는 모두들 엄마를 닮아 그렇다고 입을 모았다. 하루는 라세가 화장실에 들어가서 오랫동안 앉아 있으니까 할머니가 "라세, 이제 그만 나오렴!"

하고 불렀다. 돌아온 라세의 대답이 걸작이었다. "어우, 할머니! 지금 막 나오려던 참인데 할머니 때문에 김빠졌잖아!"

여름을 지나며 라세는 신체적으로나 지적으로 크게 성장했고, 아스트리드는 아들이 어린 티를 차츰 벗고 있다고 느꼈다. 나이에 비해 라세가 매우 어른스러운 말투를 쓰는 것도 아스트리드가 가계부 뒷면에 아들의 발달 과정을 적기 시작한 이유 중 하나였다. 짤막한 순간의 기억들을 목걸이처럼 꿰어 놓은 기록은 여러 해가 지난 뒤『뢴네베리아의 에밀』(*Emil i Lönneberga*, 1963)에 나오는 에밀의 엄마 알마 스벤손이 파란 표지의 연습장에 적은 이야기들보다 훨씬 짧았다. 기억의 안개 속으로 사라져 버리기 쉬운 어린 시절의 단편적 이야기들을 아스트리드는 가계부에 '라르시아나'(Larsiana)라고 이름 붙이고 그 서두에 이렇게 적었다. "내 어린 시절의 기록이 남아 있었더라면 얼마나 재미있을까. 나는 라세의 특이한 행동들을 적어 둬야지."

1931년 가을에는 기록할 거리가 많았는데, 대부분 가슴 아픈 이야기였다. 예컨대 라세의 유치원 첫날은 순조롭지 못했다. 골판지에다가 버섯 그림만 그릴 뿐, 다른 아이들과 모여 앉아 전래 동요를 부르는 데는 전혀 관심을 보이지 않았다. 집에 돌아와서 라세는 격렬한 반응을 보였지만 아스트리드는 이것이 건강한 모습이라고 여겼다. "어젯밤 라세는 잠옷을 갈아입으면서 혼자 있겠다고 했다. 내가 방에 들어갔더니 라세는 '혼자 있으니까 너무 좋아!'라고 했다. 전에는 방 안에 분홍색 전등을 밝히고 엄마랑 같이 앉아 있는 게 좋았지만, '알고 보니 혼자 있으면서 전등을 켜 놓는 게 더 좋다.'는 것이다. 라세가 혼자 있는 시간을 필요로 해서 다행이다. 자라고 있다는 뜻이니까."

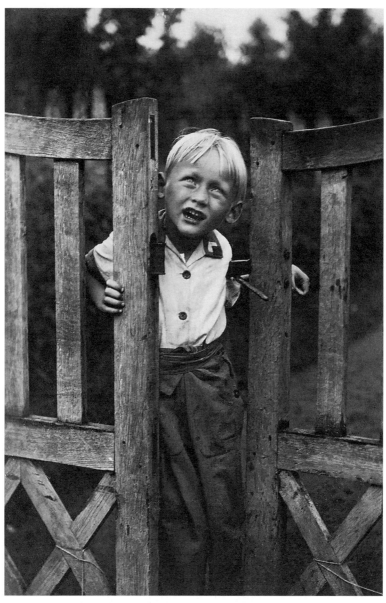

네스 농장에서 1년 반쯤 지내다 1931년 가을에 불카누스가탄의 아스트리드와 스투레에게 돌아온 라세는 마치 다시 태어난 듯했다. 라세는 또다시 새로운 환경과 가족과 친구들에게 적응해야 했다.

아스트리드가 몇 주나 몇 달 간격으로 띄엄띄엄 남긴 기록의 소재
는 라세가 치과에 간 이야기, 언어 능력, 행동 발달, 습관, 공상 등 다
양했다. 라세는 어른이 되면 영구 기관을 만들거나 북극을 탐험하겠
다고 말했다. "엄마랑 나랑 신나는 일을 엄청 많이 할 거야. 그럴 시
간이 많았으면 좋겠어!"

그 원대한 꿈을 이룰 돈이 있으려나? 가계부 기록으로 미루어 짐
작건대, 린드그렌 가족은 1930년대 내내 허리띠를 졸라매야 하는 상
황이었다. 그러나 스투레는 절약이 몸에 밴 사람이 아니었다. 그가
스웨덴 운전자 협회 이사가 되기까지는 아직 여러 해가 남아 있었
고, 과장급 월급으로는 가족의 기본 생활비를 충당하기도 어려웠다.
더구나 1934년 카린이 태어나고부터는 형편이 더욱 어려워졌다. 아
스트리드는 두 남매를 유모에게 맡기고 자유 계약직이나 임시 사무
직 일자리를 찾아야 했다. 그중 보수가 제일 후하고 정기적인 일거리
는 왕립 자동차 클럽에서 해마다 만드는 여행 안내서와 도로 지도 출
간, 그리고 클럽이 인기리에 주최하는 그랑프리 경기 진행이었다. 클
럽이 발행하는 잡지 『스벤스크 모토르티드닝』(Svensk Motortidning)의
1933년 6월 20일자에는 아스트리드 린드그렌이 쓴 '운전자를 위한
휴가 여행'이라는 기사가 실렸다. 그해의 여행 안내서에서 발췌한 내
용으로, 스칸디나비아의 시골길을 따라 여행하는 세 가지 경로를 추
천하는 글이었다. 멋진 유머에다 생생한 이미지와 속도감이 넘치는
대화체 기사였다. "자, 드디어 고대하던 휴가를 얻은 당신, 모국을 구
석구석 둘러보고 싶겠죠? 좋아요! 몇 주의 휴가 동안에 많은 곳을 볼
수 있을 겁니다. 제가 열흘이나 열하루 동안 스웨덴과 노르웨이를 기

아스트리드 린드그렌이 왕립 자동차 클럽의 경기 진행 요원으로 일하던 1933년 8월, 스코네의 노라브람 인근 32킬로미터 경기장에서 여름 그랑프리 경기가 열렸다. 유럽 최고의 선수들과 마세라티, 포드, 메르세데스 등 유수 자동차 기업이 참가한 이 경기의 우승자는 알파로메오로 평균 시속 130킬로미터를 기록한 이탈리아 귀족 안토니오 브리비오였다.

분 좋게 돌아볼 수 있는 경로를 추천할까요? 그럼, 출발합니다! 첫 번째로 할 일은 자동차 클럽으로 가서 자동차로 국경을 넘기 위한 허가증을 발급받는 겁니다."

이 활기찬 기사는 스톡홀름에서 달라르나를 거쳐 트론헤임으로 북상했다가, 오슬로로 남하한 후, 베름란드를 거쳐 스톡홀름으로 돌아오는 경로를 소개했다. 린드그렌은 구스타브 프뢰딩(Gustaf Fröding, 주로 향토색 짙은 시를 발표한 19세기 스웨덴 시인 ─옮긴이) 생가가 있는 칼스타드에 들러 볼 것을 추천했지만 대부분의 여행자가 그곳을 별생각 없이 지나칠 거라고 예상했다. "만일 당신이 나처럼 늙고 불쌍한 프뢰딩에게 관심이 있다면 지나는 길에 프뢰딩이 어린 시절을 보낸 집도 들러 보시죠. 하지만 당신이 아스팔트의 노래, 기계 문화, 속도의 마술과 최신 유행하는 모든 것에 열광하는 사람이라면, 크리스티네함에서는 그냥 '우아!' 하고, 외레브로에서는 '안녕, 베이비.' 하며 지나갈 테죠. 내가 '이제 베스테로스에 도착했으니까 여기서 잠깐 쉬었다 가죠.'라고 말할 틈조차 없을 겁니다."

초현대적인 산타

1933년, 아스트리드 린드그렌이라는 이름이 신문 『스톡홀름스티드닝엔』(*Stockholms-Tidningen*)과 크리스마스 잡지 『란드스뷕덴스 율』(*Landsbygdens jul*)에도 등장했다. 정치 참여에도 활발했던 군나르가 농업조합 S.L.U.의 청년 조직 활동을 통해 알게 된 잡지 편집자에게

동생의 글솜씨를 은근히 자랑한 것이다. 아스트리드는 당장 돈이 필요했을뿐더러, 자동차와 스웨덴 도로 교통망 이외의 주제로 글을 쓰고 싶었다. 어느 날 날아온 『란드스뷕덴스 율』의 편집장 단베리의 편지에는 "저명한 작가 아스트리드 린드그렌"이 잡지에 단편을 기고하면 35크로나의 고료를 지불할 의향이 있다고 적혀 있었다. 편집장의 다소 과장된 표현은 군나르의 유머 감각에서 비롯된 것이기도 하지만, 한편으로는 어린 아스트리드를 "빔메르뷔의 셀마 라겔뢰브" (Selma Lagerlöf, 1909년 여성 최초로 노벨 문학상을 수상한 스웨덴 소설가 — 옮긴이)라고 떠받들던 텡스트룀 선생님을 상기시키기도 했다. 그 당시 아스트리드는 어쩔 줄 몰라 하며 절대로 작가가 되지 않겠다고 다짐했다. 스웨덴 왕립도서관에 소장된 기록물 중 린드그렌이 1955년에 작성한 자전적 문건은 그녀가 이 다짐을 오랫동안 지킨 것을 자랑스러워했음을 드러낸다. "아이들이 어렸을 때 나는 집안일을 돌보고, 아이들과 함께 놀면서 수많은 이야기를 해 주었다. 이따금 생활비가 모자라면 우스꽝스러운 이야기를 한두 편 써서 잡지사에 팔기도 했지만, 대체로 작가가 되지 않겠다는 약속을 지킨 셈이다."

잡지 문화가 호황을 누리면서 뜻하지 않은 기회가 생겼다. 라디오가 압도적인 가족 미디어로 자리 잡기 직전이어서, 공휴일이라든가 5월 어머니날 같은 상업적 기념일에 가족이 함께 소리 내어 읽을 수 있는 가벼운 문학작품에 대한 수요가 컸다. 상당수의 스웨덴 유명 작가들이 활동 초기와 말기에 『란드스뷕덴스 율』 같은 잡지에다 아동문학 작품을 기고했는데, 이런 종류의 글을 문학계에서는 매우 경멸하는 분위기였다. 아동문학평론가 에바 폰 츠바이베르크(Eva von

Zweigbergk)는 1945년, 잡지에 실리는 아동문학을 "기회주의적 동화"라고 혹평했다. 문학적 가치가 없는 글들이 제대로 된 작품을 위한 지면을 메우고 있다는 주장이었다. "각 세대마다 현대의 대량 생산 문학에 매몰되지 않고 자신만의 목소리를 지키는 작가들이 있다는 것은 행운이다. 주간지, 일요판 신문, 싸구려 크리스마스 잡지들은 급하게 갈겨쓴 도깨비와 공주에 대한 이야기를 아이들에게 흘려보내고 있다."

츠바이베르크의 신랄한 비판은 1945년 『책과 어린이』— 아동문학평론가 그레타 볼린(Greta Bolin)과의 공저 — 에 실렸다. 훗날 아스트리드 린드그렌이 『란드스뷕덴스 율』과, 1939년 잡지 『모르스 힐닝』(Mors hyllning)에 실린 자신의 동화를 그저 "젊은 날의 죄" 또는 "바보 같은 이야기"라고 일축한 이유를 짐작게 하는 비평이다. 아스트리드는 분명히 이 잡지에 실린 글들을 자랑스럽지 못한 과거로 여겼다. 훗날 린드그렌 연구자들은 잡지에 실린 열다섯 편 가량의 단편을 대체로 문학적 호기심의 표현 정도로 봐야 하며, 이들 작품에서 드러나는 문학적 취약점이 『삐삐 롱스타킹』을 발표한 1945년에 이르러 모두 보완되었다고 평가하는 입장이다. 츠바이베르크와 동시대를 주름잡은 평론가 그레타 볼린 역시 예술적 가치가 높고 다양한 연령층이 읽을 수 있는 아동문학 작품을 후하게 평하면서, 그와 반대로 공장에서 찍어 내듯 글을 쓰는 작가들에게 손가락질했다. "그런 동화를 쓰는 것은 주간지에 실리는 로맨스 단편을 찍어 내는 것만큼이나 손쉬울 것이다. 어린이를 즐겁게 해 준다는 명분은 엄청난 무책임을 숨기고 있다. 어린이는 어른보다 감수성이 훨씬 예민하기 때문

1933년 스톡홀름의 행복한 린드그렌 가족. 군나르가 굴란과 결혼하기 직전 스투레가 군나르에게 보낸 1931년 편지에 이렇게 적혀 있다. "입이 근질거려서 참을 수가 없군. 결혼이란, 잘 어울리는 커플에게 자연이 줄 수 있는 가장 위대한 선물이지. 장기적으로도 마찬가지라네."

이다."

린드그렌이 작가로 본격 데뷔하기 전에 쓴 작품들은 스웨덴 왕립 도서관 아스트리드 린드그렌 기록물 보관소에 소장되어 있다. 그중에는 『산타의 멋진 그림 라디오』(*Jultomtens underbara bildradio*, 2013) 선집도 있는데, 이 책에 수록된 작품에는 미묘하게 색다른 관점이 엿보인다. 그 당시 린드그렌의 글이 츠바이베르크와 볼린이 비판한 양차 세계대전을 겪은 세대의 "기회주의적 동화"처럼 상투적이고 과장된 권선징악적 요소를 담고 있는 것은 사실이다. 하지만 그중에는 「마야의 약혼자」(Maja får en fästman, 1937), 「이것도 어머니날 선물」(Också en Morsdagsgåva, 1940), 「발견가」(Sakletare, 1941)처럼 많은 사람들이 간과한 주옥같은 작품도 있다. 노소를 불문하고 공감을 자아내며, 동화라기보다는 단편소설에 가까운 세 작품은 1930년대 말에 이르러 아스트리드 린드그렌이 작가로서의 역량이 크게 성장했음을 보여 주는 분명한 증거이다. 그녀는 아스트리드 린드그렌이라는 자신의 이름을 아동문학 역사에서 한스 크리스티안 안데르센과 루이스 캐럴, 제임스 매튜 배리, 엘사 베스코브 같은 거장의 반열에 올린 독특한 시각과 목소리를 빠른 속도로 찾아가고 있었다. 이 거장들의 공통점은 어른의 세상과 무관한 어린이의 가장 자연스러운 모습을 그려 냈다는 것이다.

1930년대부터 1940년대 초까지, 젊은 아스트리드 린드그렌의 작품에는 작가로서 불안정하고 미숙하며 자기 스타일과 특색을 찾지 못한 모습과 과감하게 새로운 시도를 하는 모습이 함께 나타난다. 1933년 『스톡홀름스티드닝엔』의 크리스마스 특집판에 실렸다가 1938년『란

드스뷕덴스 율』에 재수록된 린드그렌의 데뷔작 「산타의 멋진 그림 라디오」도 그런 예이다.

그 단편의 주인공은 린드그렌의 아들처럼 호기심 많고 용감하며 바카고르덴에 사는 일곱 살짜리 라르스이다. 어느 날 라르스는 동굴 탐험을 떠났다가 세계에서 가장 전설적인 할아버지가 안락의자에 앉아 머리에 헤드폰을 쓰고 있는 모습을 발견한다. 요즘으로 치면 산타 할아버지가 인터넷을 즐기고 있는 것이다. 산타의 동굴에는 최첨단 라디오와 스웨덴 모든 집 안의 감시 카메라가 연결되어 있다. 산타 할아버지가 라르스에게 말한다. "산타도 변하는 세상에 적응해야 하니까." 그 시기 스웨덴은 새로운 시대를 맞고 있었다. 1929년 대공황의 여파는 북유럽까지 밀려와 농업과 제조업에 큰 위기를 몰고 왔고, 거리에는 실직자가 넘쳤다. 그럼에도 불구하고 젊은 세대 사이에서는 더 나은 미래에 대한 믿음이 팽배했다. 이런 낙관론의 원천이 1930년 스톡홀름 박람회라는 의견도 있다. 실용주의적 디자인과 팽창하는 대도시의 아파트, 자동차, 라디오, 영화 등의 혜택을 보통 사람도 누린다는 새로운 시대정신을 강조한 행사였다. 그런가 하면 1932년 사회민주당의 집권 때문이라는 주장도 있다. 4년 전, 페르 알빈 한손(Per Albin Hansson) 총리는 모든 시민을 위한 복지의 비전을 '인민의 집'이라는 이름으로 제시하며, "바람직한 가정에는 총애받는 아이나 의붓자식, 특권을 누리는 아이나 상처받는 아이가 없다." 라고 강조했다. 빈곤에서 벗어나 복지국가로 나아가는 시점에 나온 총리의 공표는 스웨덴 국민의 정체성에 막대한 영향을 미쳤다.

날카롭고 상상력이 뛰어난 독자는 1933년 『스톡홀름스티드닝엔』

에 실린 크리스마스 단편의 초현대적 산타가, 그보다 1년 전인 1932년부터 집권하면서 사회자본 공유라든가 모든 시민의 동등한 권리와 기회를 약속한 사회민주당을 상징하는 게 아닐까 생각했을지 모른다. 이름 없는 여성 작가의 재미있는 크리스마스 동화에 헤드폰과 수염을 달고 등장한 인물이 혹시 페르 알빈 한손 총리는 아니었을까? 다소 억지스러운 해석이라고 할 수도 있다. 어쨌거나 작품에 등장한 산타는 대단히 세련된 모습으로 묘사되었지만 그 산타가 시민들을 어린 시절부터 감시하면서 도덕적 수호자 역할을 한다는 설정은 생각만으로도 무서웠다. "칼레는 날마다 말썽 피웠으니까 올해 크리스마스 선물은 없어."

가르치려 들지 않는

주일학교 이야기나 설교 같은 요소가 없는 것이 아스트리드 린드그렌 작품의 특징이다. 『란드스뷕덴스 율』에 단편을 기고하던 작품 활동 초기에는 그녀가 어린 시절 농장에서 듣고 자란 해묵은 이야기처럼 교훈적인 글쓰기에서 벗어나기 힘들었다. 하지만 불카누스가탄의 아파트에서는 달랐다. 카린 뉘만은 어머니가 때와 장소를 가리지 않고 이야기보따리를 풀었다고 회고했다. "자리를 잡고 앉아 미리 준비한 이야기를 해 주신 적이 거의 없었어요. 이야기가 튀어나오는 장소가 매번 달랐거든요. 다만 잠들기 전에는 항상 라세 오빠나 저를 위해 책을 읽어 주셨지요. 어머니가 직접 쓴 이야기나 다른 작가들의

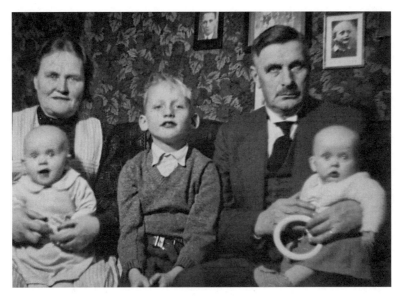

1934년 크리스마스와 새해 즈음 네스 농장에서. 카린은 할머니의 무릎에, 라세는 가운데, 군나르와 굴란의 딸 군보르는 할아버지 품 안에 있다.

작품을 들려주셨습니다."

린드그렌의 집 안 곳곳에는 요정과 도깨비가 숨어 살았다. 아스트리드 기억 속 스몰란드의 어느 모퉁이에서, 또는 스칸디나비아 전래동화라든가 1930년대에 온 가족이 함께 탐독한 엘사 베스코브와 욘 바우에르의 동화책에서 신비로운 존재들이 튀어나왔다. 하루는 새 옷을 사러 시내에 간 카린의 아버지가 옷 대신 덴마크어로 된 안데르센 그림책 두 권을 가지고 돌아왔다. 그 책은 아스트리드의 책장에 가족들이 즐겨 읽던 다른 책들과 나란히 꽂혔다고 카린 뉘만은 기억한다. "우린 엘사 베스코브의 그림책을 읽었어요. 아마 한 권도 빠짐

없이 다 읽었을 겁니다. 어머니는 특히 안데르센 동화를 자주 읽거나 이야기해 주셨죠. 제일 기억에 남는 건 「작은 클라우스와 큰 클라우스」 그리고 「부시통」입니다. 『곰돌이 푸』, 『둘리틀 선생 이야기』, 『닐스의 신기한 모험』, 마크 트웨인의 동화와 스웨덴 전래 동화, 『천일야화』, 고행 수도자 팔스타프의 풍자 가득한 모험 이야기들을 들려주셨고, 『요정과 도깨비 사이에서』라는 잡지를 정기적으로 읽어 주시기도 했어요. 어머니는 언제나 즉흥적으로 이야기하셨죠. 그 이야기들은 전혀 도덕적 훈계나 설교로 느껴지지 않았습니다."

라세와 카린에게 들려주기 위해 일부러 교육적인 이야기를 꾸며내지 않았듯이 아스트리드의 양육 방식도 전혀 엄격하거나 도식적이지 않았다. 카린 뉘만이 기억하는 아스트리드의 가르침은 구식도 현대식도 아니었으며, 네스에서 네 남매가 함께 자라며 체득한 상식에 가까웠다. "내가 받은 가정교육은 평범했다고 볼 수 있어요. 아버지는 한 번도 관여하지 않으셨어요. 대체로 나는 '착한' 아이였고, 필요한 경우에 꾸중하는 역할은 어머니 몫이었습니다. 아마 어머니의 양육 철학은 당신이 자라며 경험한 것과 크게 다를 바 없을 거예요. 부모의 권위는 절대적이지만, 아이의 삶에 불필요하게 간섭하거나 위협하지 않는 거죠. 아이들은 어른들께 항상 공손히 인사하고, 잠들기 전에 기도하고, 말씀에 '복종'해야 했습니다. 하지만 다섯 살에 글을 깨치거나 짧막한 이야기를 쓰는 등 내가 하는 거의 모든 일에 대해서는 과할 정도로 칭찬하셨어요."

아스트리드는 도덕적 훈계를 한 적이 몇 차례 있었지만 아이들이 매번 엄마의 의도를 알아차린다는 것을 깨달았다. 문학적으로 말하

자면, 아스트리드는 동화와 이야기 속에 교훈적 요소를 넣는 것이 불필요할뿐더러 아이 스스로 사고하는 능력을 과소평가하는 처사임을 알게 된 것이다. 이런 경험은 아스트리드 작품의 주춧돌이 되었다. 어머니가 작가로 성장하는 데 라세와 카린이 일조한 셈이다. 두 남매의 성장 과정을 관찰한 자잘한 기록이 가계부, 일기, 지인들에게 보낸 편지 등에 남아 있다. 나이가 들어서도 아스트리드는 라세와 카린이 자신의 의도를 간파한 에피소드를 어렵지 않게 떠올렸다. 1950년대 중반 스웨덴의 한 신문 인터뷰에서 아스트리드는 아이들에게 엄마가 원하는 것이 뭔지 넌지시 알려 주려고 소원 목록을 적어 보여 주었던 기억을 떠올렸다. "아이들이 어렸을 때 한번은 내가 꾀를 부려서 소원 목록 끝에다 '예의 바른 어린이 두 명'이라고 썼습니다. 그걸 본 아들이 대뜸 '우리 가족은 이미 네 명인데 두 명 더 들어올 자리가 충분해?'라고 하더군요. 그걸 듣고 바로 지워 버렸습니다."

가계부에 적혀 있는 또 다른 사례는 1930년 라세가 스웨덴에서의 첫 크리스마스를 네스 농장에서 보낸 이야기다. 언제나 그랬듯이 에릭손 가족의 크리스마스 식사 메뉴로 삭힌 대구 요리가 나왔고, 언제나 그랬듯이 아스트리드는 젤리 같은 생선을 보는 것만으로도 구역질이 났다. 라세는 아랑곳없이 잘 먹었다. "나는 전혀 입에 대지도 못한 대구 요리를 라세가 먹었다. 그래서 산타가 착한 아이라고 라세를 칭찬할 거라고 말했다. 그 녀석이 묻기를, '그럼 산타가 엄마한테는 뭐라고 할까?'"

도덕적 무장해제 효과를 일으키는 아이들의 즉흥적인 말 때문에 아스트리드 초기 작품의 권선징악적 색채가 어느덧 조용히 사라졌다.

1934년 5월 21일 새벽 12시 50분, 몸무게가 5킬로그램에 가까운 카린이 태어났다. 출산 경험을 적은 메모에 따르면 아스트리드는 출산일이 임박하자 감기, 무기력감, "배 속이 무거운" 느낌 때문에 몹시 힘들어했다.

1933년 작 「요한의 크리스마스이브 모험」(Johans äventyr på julafton)에는 심술궂은 말썽쟁이 아이는 벌을 받는다는 교훈이 투박하게 담겨 있다. 1934년 작 「수리수리마수리」(Filiokus)와 1935년 작 「호밀빵 형제들」(Pumpernickel och hans bröder)에는 말을 안 듣고 게으른 아이에게 주는 교훈이 들어 있다. 하지만 1936년에 이르러 린드그렌의 작품에 변화가 나타났다. 그해 『란드스뷕덴스 율』에 보낸 두 작품 「쥐

들의 무도회」(Den stora råttbalan)와 「릴토르페트의 크리스마스이브」
(Julafton i Lilltorpet)는 완전히 다른 방식으로 독자에게 접근했다.

「쥐들의 무도회」의 배경은 가을이다. 야외에서 살다가 실내로 들
어온 쥐들이 끝나지 않는 파티를 한다. 축제가 벌어지면서 드러나는
사회 문제에 대한 우화적 풍자는 아이보다는 어른을 위한 글이라고
볼 수 있다. 이 사실은 작가가 쥐 사회, 신사다운 숙녀, 근사한, 철로
도시 등 비교적 어려운 어휘를 사용한 것으로도 미뤄 짐작할 수 있
다. 반면 「릴토르페트의 크리스마스이브」는 『란드스뷕덴스 욜』의 어
린 독자층을 겨냥한 작품이다. 우울한 분위기의 이 동화는 가난한 시
골 가정에 산타클로스 대신 죽음이 찾아오는 이야기다. 여섯 아이를
혼자 키우는 엄마가 아픈데 눈보라 때문에 의사가 올 수 없는 상황이
다. 열 살짜리 스벤은 눈보라를 헤치고 도움을 청해 보려고 필사적으
로 노력하지만 결국 포기한 채 추위와 배고픔에 지쳐 어린 네 동생
곁에 앉아 눈물을 흘린다. 그의 누나 안나메르타는 죽어 가는 엄마
곁을 지키고 있다.

이제는 너무 작아진 파란 옷을 입은 소녀는 슬픔에 잠긴 채 침대
머리맡에 앉아 있다. 걱정스럽게 기다리는 소녀의 집게손가락이
침대의 목각 장식을 따라 천천히 움직인다. 불 피우는 일이 드문
방 안은 춥다. 안나메르타는 약간 떨고 있다. 힘없이 누워 있던 엄
마 카타리나가 마지막으로 정신을 차린다. 딸을 바라보며 더듬더
듬 손을 내민다. 한 줌 남은 기운을 다해 몇 마디를 쥐어짠다. "안
나메르타야……. 나는 이제 죽을 거야……. 동생들을 부탁한다."

안나메르타는 말없이 고개를 끄덕인다. 그리고 모든 움직임이 멎는다.

이 감상적이고 현실적인 이야기의 화자는 망설임 없이 이야기를 전달한다. 아스트리드의 초기작 가운데 처음으로 성숙하고 전지적이면서 아이에게 관심과 연대감을 보이는 화자가 등장한 것이다. 화자는 깊은 이해심과 날카로운 지적 통찰력을 보여 주기도 한다. "안나메르타는 적막함이 무엇을 뜻하는지 안다. 아버지가 세상을 떠났을 때도 이렇게 조용했다." 이야기에는 교훈이 없고, 아무에게도 무엇에도 책임을 전가하지 않는다. 독자가 죄책감을 느끼게 하지도 않는다. 그 대신 독자로 하여금 너무 빨리, 가혹하게 어른이 되어 버린 아이에게 동정과 연민을 느끼게 한다. 화자는 아이에게 향하는 관심의 끈을 끝까지 놓지 않는다. "저녁이 되었다. 할 일이 많은 안나메르타 말고는 모두 잠들었다. 밤늦게 일을 끝낸 소녀가 마침내 동생 옆의 나무 의자에 눕는다. 소녀의 목에 하루 종일 걸려 있던 뭔가가 그제야 풀린다. 안나메르타는 행여 동생들을 깨울까 봐 조용히, 가만히 운다. 안나메르타는 열세 살이다. 아마 그녀는 대단한 영웅일 것이다. 하지만 그 사실을 소녀는 모른다. 창밖에는 아직도 눈이 내리고 있다."

피앙세는 얼마?

1년 후 『란드스뷔덴스 율』에 소개된 「마야의 약혼자」에서 작가 아

스트리드 린드그렌은 세상을 주인공인 다섯 살짜리 아이의 눈으로 바라보았다. 아이 이름은 예르케르이고, 손위 형제들처럼 가정부 마야가 세상에서 가장 사랑스러운 대리 엄마라고 생각한다. 마야는 요리하고 아이를 돌볼 뿐 아니라 동화도 읽어 주며, 친엄마와 비교할 수 없을 정도로 마음이 따뜻하고 정겹다. 자신의 사회적 지위에 더 관심이 많은 친엄마는 어느 날 마을 사교계의 명사들을 초대해서 다과를 나누며 남을 흉보는 대화를 흥겹게 나눈다. 예르케르는 그들의 대화에서 마야가 너무 못생겨서 '피앙세'를 찾을 수 없을 거라는 말을 우연히 듣는다.

마야가 예쁘다고 생각하는 예르케르는 '못생겼다'는 말에 분개한다. 아주머니들이 거듭 말하는 '피앙세'가 뭘까 곰곰이 생각해 본 소년은 돈이 얼마가 들든지 마야에게 반드시 그것을 구해 줘야겠다고 결심한다. 돼지 저금통을 턴 돈을 죄다 가지고 최근 이사 온 가게 주인한테 가면서 소년은 생각한다. '피앙세가 도대체 얼마인지 모르지만, 5외레 정도면 좋은 걸로 하나 구할 수 있겠지.' 예르케르가 동전을 손에 꼭 쥐고 찾아온 이유를 설명하는 동안 젊은 가게 주인은 깊은 관심을 보이며 경청한다. 예르케르는 신이 난다. 어른들이 자신에게 귀를 기울이는 경우는 흔치 않으니까. "'가게 주인이 아직 웃지 않았어.' 하고 생각하니 예르케르는 만족스러웠다. 대개 어른들은 처음에는 진지하게 듣다가 전혀 예상치 못한 순간에 별안간 웃음을 터뜨리기 때문이다."

가게 주인은 예르케르가 피앙세를 사려는 이유를 묻는다. '누구 주려고?' 아이는 자신에게 호의와 공감을 보이는 어른에게 속내를 털

어놓는다. 가게 주인은 매우 관심 있게 듣더니 5외레면 피앙세를 살 수 있지만 예르케르가 혼자 들고 갈 수는 없다고 말한다. 반드시 남자 어른이 필요한 일이니까 자신이 그날 저녁 집으로 직접 배달해 주겠다고 제안한다. "'그때면 난 잠들어 있을 텐데요!' 예르케르는 곤란하다고 했다. '그 전에는 배달하러 갈 수가 없어. 가게를 지켜야 하거든.' 그제야 예르케르는 마음을 정했다. '알겠어요, 그럼 약속한 거예요!' 기분이 좋아진 예르케르는 집으로 돌아왔다. 문제가 해결됐으니까. 다른 젊은 아가씨들처럼 마야도 피앙세를 가질 수 있게 된 것이다."

1937년에 발표된 이 아름다운 이야기에서 세상을 바라보는 아이와 어른의 서로 다른 관점은 충돌하지만 결국 서로를 수용하게 된다. 이 작품은 아스트리드 린드그렌이 아이의 마음에 들어가서 아이의 논리로 현실을 해석하는 능력을 보여준 첫 번째 사례이다. 그 뒤로 그녀의 작품은 점점 더 야심만만해졌다. 1939년 이후로는 매년 어머니날에 발행되는 잡지 『모르스 힐닝』에도 아스트리드의 글이 실렸다. 1930년대 후반에 이르러서 요정과 도깨비나 말하는 동물이 나오는 동화는 어린이의 일상생활을 사실적이고 현대적으로 그린 작품에 밀려났다. 작가가 어린이의 동기와 관심사를 매우 잘 이해하게 된 것이다.

이런 노력은 1939년 스웨덴의 정치가이자 사회학자인 알바 뮈르달(Alva Myrdal)이 미국의 교육자 루시 스프라그 미첼(Lucy Sprague Mitchell)의 명저 『지금 여기 동화책』 스웨덴어판 서문에서 제시한 '새로운 형태의 아동문학'과 같은 맥락이다. 1920년대 뮈르달은 미국

을 여행하다가 미첼이 2~7세 어린이를 대상으로 쓴 실험적 동화집을 발견했다. 가족 문제에 유독 관심이 많았던 뮈르달은 1930년대 도시 어린이와 어른의 복지, 그리고 어린이 장난감과 교육에 대한 책을 썼다. 그녀는 『지금 여기 동화책』 스웨덴어판 서문에서 현대 아동문학 작가들이 인구가 늘어 가는 도시의 생활과 도시에서 태어나고 자라는 어린이의 심리를 잘 이해해야 한다고 주장했다. 새로운 현대 아동문학은 어린이를 둘러싼 현실과 어린이의 생기 넘치는 내면세계를 동시에 다뤄야 한다는 것이다. "아동문학이 변하고 있다. 독자들은 '현실적인' 동화를 찾기 시작했다. 어린이의 실제 삶에 걸맞은 동화를 원하는 것이다. 어른의 권력은 약해지고 있다. (…) 그렇다면 현대의 스토리텔링은 다른 무엇보다도 도시 환경과 현대 근로자의 삶을 어린이의 환상세계로 끌어들여야 한다."

30세 무렵의 아스트리드 린드그렌이 1937~42년 『란드스뷕덴스 율』과 『모르스 힐닝』에 발표한 작품들이 새로운 시도라고 평가되는 것은 단지 확실히 있음 직한 세상에 있음 직한 아이들을 등장시켰기 때문만이 아니다. 더 중요한 것은 그녀의 관점이었다. 린드그렌은 이전의 아동문학처럼 어린이를 높은 곳에서 내려다보지 않고 어린이의 안에서 밖을 내다보았다. 어른인 화자가 상상력 넘치는 어린이의 세상에 감정적·이성적으로 동화되었음을 확연히 드러내는 어린이의 눈으로 그들의 필요와 동기, 생각과 행동 이면에 있는 의도를 묘사한 것이다.

책장의 행동주의

양차 세계대전 사이에 눈부시게 발전한 아동심리학이 아스트리드 린드그렌에게 과연 어느 정도 영감을 주었을까. 1930년대 스웨덴에서는 아동심리학 분야의 새로운 이론과 방법론이 개발되는 한편, 해외 저작들이 활발하게 번역되고 발표되고 논의되었다. 알렉산더 닐, 알프레트 아들러, 버트런드 러셀을 비롯한 학계의 저명한 연구자들이 스웨덴을 방문하여 강의와 인터뷰를 했다. 그 내용은 광범위하게 논의되었는데, 특히 문화적으로 진보적인 언론이 중요하게 다뤘다. 육아에 대한 학술적 논의들을 아스트리드가 『다겐스 뉘헤테르』를 통해 파악하고 있었던 것은 분명하다. 따라서 4천여 권에 달하는 그녀의 장서 가운데 스웨덴에서 1930년대에 출간된 아동심리학과 교육학 관련 서적이 거의 없는 것은 다소 놀라운 일이다. 왕립도서관의 린드그렌 기록물 보관소 목록에 따르면, 그녀는 알렉산더 닐, 버트런드 러셀, 장 피아제, 마리아 몬테소리, 샬럿 뷜러, 힐데가 헤체르, 존 듀이, 알프레트 아들러, 프리드리히 프뢰벨, 지크문트 프로이트, 그리고 알바 뮈르달의 저서를 한 권도 소장하지 않았다. 그 분야 책으로 눈에 띄는 것은 더글러스 A. 톰의 『보통 청소년과 일상의 문제들』, 존 B. 왓슨의 『유아와 아동의 심리적 보살핌』두 권뿐이다. 이 책들 표지에는 독자의 눈길을 끄는 문구가 적혀 있다. "행복한 아이를 기르는 초보 엄마를 위한 책."

톰은 1913년 왓슨이 일으킨 행동주의학파에 속한다. 왓슨의 저서들이 여러 언어로 번역되어 스칸디나비아 전역에서 출판된 1920년

대에 행동주의 심리학이 유럽에 소개되었다. 행동주의 심리학자들은 외부에서 관찰할 수 없는 심리적 현상을 부정했다. 왓슨은 프로이트 학파에 반대했으며, 심리학이란 관찰할 수 있는 인간 행동에만 집중 해야 한다고 주장했다. 즉 물리적 반응과 움직임과 행동에만 집중해 야 한다는 의미였다.

직접적이고 실제적인 왓슨의 심리학 이론은 양차 세계대전을 겪 으면서 자녀를 키우는 부모들의 관심을 끌었다. 그들은 자녀의 불가 사의한 행동 패턴에 숨겨진 신기한 본성을 자세히 이해하고 싶어 했 다. 군중심리에 해박하고 유능한 세일즈맨이었던 데다 도발적 메시 지가 책 판매를 촉진한다는 사실을 잘 알았던 왓슨의 수완 덕분에 그 의 책은 선풍적인 인기를 끌었다. "오늘날 그 누구도 아이를 키우는 데 필 요한 지식을 제대로 알지 못한다. 만일 우리 모두가 20년간 ─ 실험적인 목적을 제외하고 ─ 출산을 중단한 다음, 충분한 지식과 기법을 갖추 고 다시 출산과 양육을 시작한다면 훨씬 더 나은 세상을 만들 수 있 을 것이다. 양육은 본능에 기반한 기술이 아니라 과학이다."

여기서 언급된 과학이란, 왓슨의 유명한, 그러나 종국에는 악명을 떨친 불, 쥐, 토끼, 개, 그리고 등 뒤에서 나는 큰 소리에 대한 유아의 본능적 반응을 관찰하는 행동주의 실험을 뜻한다. 그 실험은 '공포' 가 유전적으로 본능에 각인된 것이 아니라 환경의 영향으로 형성된 다는 것을 증명하기 위한 것이었다. 1920년대 아동심리학이 큰 발전 을 이루기 전까지 그 이론은 잘 알려지지 않았다.

24~25세의 엄마 아스트리드 린드그렌은 익숙한 환경이 통째로 바 뀌는 트라우마를 여러 차례 겪은 아들의 공포와 그 원인을 이해하고

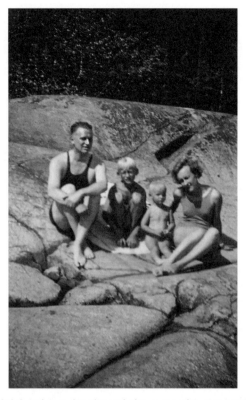

휴가 중 노르드캅에서 수영을 즐기는 린드그렌 가족. 노르드캅은 푸루순드에서 발트해가 내려다보이는 북동쪽 끝의 큰 절벽 지대다.

자 왓슨의 실험에 즉각 관심을 가졌으리라 짐작할 수 있다. 아이는 어떤 때 공황 상태에 빠지는가? 부모가 어떻게 하면 아이 스스로 그런 감정을 조절하도록 가르칠 수 있을까? 왓슨은 아이에게 읽고, 쓰고, 블록을 가지고 노는 법을 가르칠 수 있는 것처럼 공포를 극복하는 방법도 가르칠 수 있다고 주장했다.

그렇지만 1930년대 초 아스트리드가 접한 왓슨의 행동주의 이론

은 그녀가 라세와 카린을 기르는 방법에 별다른 변화를 주지 못했다. 그녀는『유아와 아동의 심리적 보살핌』을 관심 있게 읽었지만, 적당한 의구심과 비판적 거리를 유지했다. 아스트리드는 이 책에서 부모가 자녀의 행동을 태어날 때부터 주의 깊게 관찰해야 한다는 주장처럼 도움이 되는 아이디어는 취했다. 그러나 왓슨의 조언 중 "아이를 안거나 뽀뽀하거나 무릎에 앉히면 절대 안 된다. 굳이 뽀뽀하고 싶으면 잠자리에 들기 전에 이마에 한 번만 해야 한다."와 같이 미덥지 않은 것은 무시했다.

애정 표현에 있어서 아스트리드는 왓슨의 행동주의와 정반대로 행동했다. 1930~40년대 린드그렌의 가족사진에는 뽀뽀하거나 끌어안으며 자녀에 대한 사랑을 감출 줄 모르는 어머니의 모습이 담겨 있다. 카린 뉘만은 그 당시를 이렇게 기억한다. "어머니는 우리를 자주 안아 주셨어요. 사랑한다는 말도 아끼지 않으셨죠. 스몰란드 지방 사투리로요. 자주 쓰시는 표현이 있었는데, 아마 어디선가 인용하셨을 거예요. '엄마가 꼭 쥐어짜게 이리 오렴.' 그러셨거든요. 정말 자주 그러셨어요!"

나의 작고 포동포동한 딸

수 년간 레인홀드, 안네마리, 군나르, 스투레에게 보낸 편지를 보면 아스트리드가 왓슨의 기본적 조언은 충실히 따른 것을 알 수 있다. 자녀를 항상 주의 깊게 관찰하면서 아이의 삶이 "조건화"되는 과

정을 기록하라는 지침을 실천한 것이다. 아스트리드는 1930년대와 1940년대 전반에 걸쳐 자녀를 계속 관찰하고 기록했다. 가계부, 일기장뿐 아니라 스티나와 잉에예드, 1931년 군나르와 결혼한 올케 굴란에게 보낸 편지에도 아이들을 관찰한 내용이 적혀 있다. 군나르의 결혼식 후에, 아스트리드는 에릭손 네 남매가 늘 그랬듯이 익살맞은 반어법을 동원한 축하 편지를 굴란에게 보냈다.

사랑하는 굴란! 진심으로 축하해요! 남들은 시누이 올케 관계가 최악이라고 하지만, 우리 사이가 그렇게 변하지 않으면 좋겠어요. 난 아직 언니에 대해 잘 모르지만, 크리스마스 때 만나면 서로 더 깊게 알 수 있겠죠. 이런 편지를 쓰다 보면 끔찍이 많은 '소망'을 쓰게 되잖아요. 어쨌든 군나르가 언니를 피가 나도록 때리거나, 딴 여자와 바람이 나거나, 흉악한 수소같이 굴지 않기를 소망해요. 군나르는 내가 사랑하는 오빠니까 언니가 언제나 그를 행복하게 해 주면 정말 좋겠어요. 내가 이렇게 간청하지 않아도 알아서 행복하겠지만. 우리 남편도 축하한다고 전해 달래요. 다시 만날 때까지 잘 지내길! 아스트리드가.

굴란과 아스트리드는 같은 해에 결혼했을 뿐만 아니라 1934년 초여름 거의 같은 시기에 딸 — 군보르와 카린 — 을 낳았고, 두 딸은 어머니들만큼이나 친해졌다. 아스트리드는 1984년 굴란이 세상을 떠날 때까지 그녀와 매우 가깝게 지냈다. 『빔메르뷔 티드닝』에 실은 부고에서 아스트리드는 굴란이 남들 눈에 띄지 않으면서도 언제나 독

립적인 여성이었다고 강조했다. 그녀는 반세기 동안 집안의 기둥 역할을 했다. 카린 뉘만은 그들의 관계가 항상 끈끈했다고 기억한다. "두 분 다 남편을 잃고 난 후로는 자주 전화로 안부를 나누며 저녁 메뉴까지 공유하셨어요. 굴란 숙모는 사랑하는 사람들에게 모든 걸 숨김없이 털어놓으셨고, 어머니도 아마 그 누구보다 숙모에게 훨씬 많은 이야기를 하셨을 겁니다. 당신들의 일상보다는 다른 사람들에 대해 이야기하셨을 거예요. 어머니는 숙모를 각별히 여겼고, 숙모가 돌아가신 후에도 몹시 그리워하셨습니다."

1934년 여름 출산할 즈음부터 아스트리드는 카린의 육아 일지를 쓰기 시작했다. 훗날 성장한 딸이 읽을 수 있도록 기록을 남기고자 한 것이다. 이듬해 굴란에게 새해 편지를 보내면서 아스트리드는 그것의 일부를 발췌해서 적었다. "육아 일지를 아직 시작하지 않았다면 지금부터라도 쓰세요. 나중에 들여다보면 진짜 재미있을 거예요." 아스트리드의 일지는 1934년 5월부터 시작되었다.

5월 20일 새벽 2시에 진통 때문에 깼다. 오전 6시에 분만실로. 온종일 심한 진통. 오전 7시부터 지옥 같은 고통.

5월 21일 새벽 1시 10분 전에 작고 포동포동한 딸 출산. 4,730그램.

5월 22일 카린은 스투레를 닮았다.

5월 23일 젖이 나왔다. 카린은 착하고 조용하다. 라르스는 고대하던 앞니 두 개가 나왔다.

5월 24일 라르스가 열이 난다. 맙소사, 이를 어쩌나……. 내가

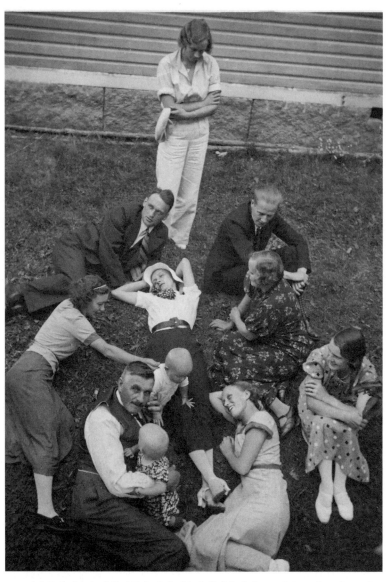

1930년대 중반 네스 농장의 여름날. 사진 가운데 위에서 아래로 스티나, 군나르, 아스트리드 (하얀 모자), 기어 다니는 카린, 군보르를 안고 있는 사무엘 아우구스트, 맨 아래 잉에예드.

집에 갈 수만 있다면. 카린은 배앓이를 하며 귀신이라도 들린 것처럼 소리를 질러 댄다. 나도 너무 지쳐서 조금 울었다.

5월 25일　나도 미열이 났다. 착하고 조용한 카린. 라르스는 건강 회복.

5월 27일　카린은 어머니날 내내 울어 댔다.

5월 28일　착하고 조용한 카린. 열이 올랐다.

5월 29일　비가 내리고, 난 오전에 울었다. 고열. 카린이 걱정스럽다.

5월 30일　절망. 젖이 말라서 카린에게 부족한 젖은 우유로 보충. 카린은 귀신 들린 듯 울어 댔다.

5월 31일　힘든 5월의 끝. 마지막 날은 조금 나아졌다. 카린은 훨씬 조용해졌고, 나도 약간 열이 내렸다.

6월 2일　카린이 소리를 질러 댔다.

6월 3일　아침 울음. 몸무게가 늘지 않는 카린. 이제는 3시간마다 먹여야 한다.

6월 4일　출산 후 처음으로 침대에서 일어났다.

6월 5일　카린이 울며 토한다.

6월 6일　군나르와 굴란이 딸을 낳았다. 카린은 계속 울고 또 울어 댄다. 그리고 토한다.

5월 21일 스톡홀름의 쇠드라 산부인과 병원에서 분만한 아스트리드는 스몰란드의 올케에게 편지를 썼다. 굴란은 초산이므로 죽음의

문턱을 이미 두 번이나 넘었다고 느낀 경험자의 응원이 필요하다고 생각한 것이다. "친애하는 굴란, 겁내지 마요. 다 잘될 테니까. 내가 그랬듯이 죽을 것 같거든 이 말을 기억해요. 거의 누구나 죽을 것 같다고 느끼지만 사실 죽는 건 그리 쉽지 않다는 걸."

굴란은 1934년 6월 5일 출산했고, 살아남았다. 그 후 몇 달 동안 두 사람은 딸의 몸무게, 모유 수유, 여러 가지 채소 이유식, 방수 팬티, 영양 보조제, 구루병 치료법 등에 대해 계속 편지를 주고받았다. 아스트리드는 카린의 발달 상황을 날마다 유심히 관찰하면서 일지를 썼다. 1935년 2월 생후 8개월이 되자 카린은 감사하게도 울고 토하는 것 이외의 행동을 시작했다.

2월 2일 카린이 아침에 "엄마 아빠."라고 말했다. 처음으로 달걀을 먹었다.

2월 3일 카린이 복통 탓에 소리를 지르며 잠을 못 잔다.

2월 4일 카린이 뒤로 꽤 멀리 기어갔다(세상은 아직 뒤집히지 않고 잘 있나?).

어른들의 식탁 아래

아스트리드가 아들 딸과 그들의 친구, 사촌, 거리나 공원에서 마주치는 아이들을 관찰하며 느끼고 배운 것은 1930년대 후반에 이르러 그녀의 작품 속으로 배어들어 화자의 시점을 형성하는 데 일조했다.

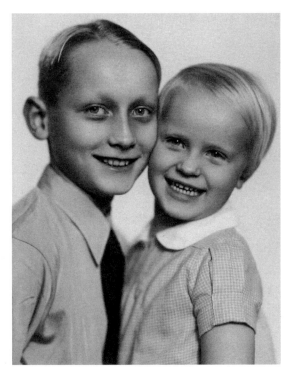

1930년대 후반의 라세와 카린.

이런 발전은 1936~37년 「릴토르페트의 크리스마스이브」와 「마야의 약혼자」에서 드러나기 시작하여 1940년대 초 『모르스 힐닝』에 실린 「이것도 어머니날 선물」과 「발견가」에서는 더욱 명확하게 드러난다. 이 두 단편동화를 통해 아스트리드는 작가로서 자신이 위치할 공간을 찾아낸 것으로 보인다. 예컨대 취학 전의 아이들이 있는 어른들의 식탁 아래가 바로 그곳이었다.

1940년에 발표한 「이것도 어머니날 선물」은 어머니날에 갓 태어난

고양이를 엄마에게 선물하려는 두 자매의 이야기다. 자매는 먼저 고양이가 새끼 낳기를 기다려야 하고, 고양이 깔개를 찾아야 한다. 독자가 평범한 두 아이를 따라 1930년대 스웨덴 어디서나 볼 수 있음직한 배경을 거니는 동안 어른의 시각으로 바라보는 듯한 작가의 간섭은 전혀 느껴지지 않는다. 1931년 봄 힘들었던 유치원 첫날 라세가 엄마한테 방에 들어오지 말라고 했던 것처럼, "혼자 있는 공간"에서 이야기는 시작된다. 1937년 어느 날 세 살배기 카린도 오래된 옷가지와 잡동사니를 가지고 불카누스가탄의 식탁 아래에다 그와 비슷한 공간을 꾸몄다. 아스트리드가 식탁 아래를 들여다보며 말했다. "엄마는 네가 이런 거 안 했으면 좋겠어." 카린은 잠시 생각하다 이렇게 대답했다. "엄마, 나도 내가 별로 맘에 안 들어! 이건 진짜 바보 같아! 어쩌면 내 배 속에 바보 같은 피가 있는지도 몰라!"

「이것도 어머니날 선물」에서 동생 릴스툼판과 언니 안나스티나는 부엌의 긴 접이식 식탁 아래 아지트를 만든다. 두 자매는 국경선 같은 식탁보 바깥의 세상일로 바쁜 어른들 시야에서 벗어나 있다. 자매 외에 출입을 허가받은 것은 고양이 스누란뿐이다. 자매는 바깥세상에 대한 그들만의 독창적 관점을 가지고 있다. "검정색 단화를 신은 엄마의 발은 언제나 바쁘게 돌아다녔다. 가정부 마야의 신발은 춤추듯 움직였다. 큰 장화를 신은 아빠의 발도 있었다. 나이 많은 할아버지의 발은 이따금 두꺼운 슬리퍼를 끌며 조심조심 비틀거렸다. 어른들의 대화와 웃음은 식탁 아래서 속삭이는 두 아이의 수다를 방해하지 않았다. 자매는 둘만의 비밀 방을 가진 것이다."

이듬해인 1941년 아스트리드 린드그렌은 단편 「발견가」를 통해 아

168

이들의 마법 같은 세상에 대한 더 깊은 이해를 보여 주었다. 이야기는 네 살짜리 아이가 오후 내내 아무런 방해도 받지 않고 자유롭게 놀면서 경험하는 보석 같은 순간들을 그린다. 첫 장면에서 주인공 카이사는 주방에서 빵 반죽을 치대는 엄마 곁의 빨간 의자에 앉아 있다. 화자는 엄마와 아이의 대화에 초점을 맞춘다. 카이사의 자유분방한 상상력은 어른의 제동이나 가르침 없이 마음껏 펼쳐진다. 이 장면은 매우 친밀하고 서로 존중하는 어른과 아이의 관계에 대한 고찰이다. 이런 관계는 아스트리드 린드그렌 작품을 떠받치는 기반이자 그녀가 추구한 바이기도 하다. 카이사는 곧 보물을 찾으러 떠나겠다고 말한다. 엄마는 아이의 말에 귀 기울이고, 네 살배기 딸의 거창한 계획에 동조하며 조심스럽게 묻는다. 엄마의 관심과 믿음에 감동한 카이사는 앞으로 찾을 보물 중에서 제일 소중한 것을 엄마한테 주기로 다짐한다. "카이사는 말했다. '난 작은 금덩어리 하나면 돼. 다이아몬드도 좋고.' 엄마는 마지막 빵 반죽을 오븐에 넣으며 대답했다. '다이아몬드도 좋지.' 카이사는 배에 두른 작은 빨강 앞치마를 손으로 펴고는 작고 통통한 다리로 대문을 향해 걸어갔다. '안녕 엄마, 나 이제 출발할게. 랄라라 랄라라!' 엄마도 인사했다, '잘 다녀와, 내 사랑! 너무 멀리 가지는 말고!' 카이사는 문 앞에서 돌아보며 대답했다. '응, 천 킬로미터까지만 다녀올게!'"

　이후로 엄마에게 인사하고 길을 나선 네 살짜리의 상상력이 보물 찾기 여정을 이끈다. 여기서 놀이의 화려한 정수가 드러난다. 놀이는 결코 이성적이거나 계산적인 것이 아니라 순수한 열정에서 우러나는 것이다. 아이는 어른의 간섭 없이 절로 솟아나는 자유의지에 따

라 행동한다. 제일 먼저 카이사는 닭에게 모이를 주고, 다음으로 노란 부리와 멋진 군청색 날개를 가진 새의 시체를 발견한다. 아름다운 소리로 가득 찬 달팽이 껍데기를 찾고, 사금을 모으는 데 쓸 수 있는 낡은 커피 거르개를 집어 든다. 상상의 여행에 등장하는 모든 사물은 놀이의 다음 단계를 알리며 아이를 새로운 방향으로 이끈다. 현관 계단을 내려온 아이는 닭장으로 갔다가, 오래된 가문비나무를 돌아서, 돌무덤을 지나, 연못을 따라가다 울타리를 넘어, 숲속으로 들어갔다가, 마을의 온갖 쓰레기가 모이는 고물 처리장을 지나, 예쁜 들꽃이 피어 있는 길가로 나간다. 하지만 피로가 밀려오면서 카이사는 자신이 길을 잃었다는 걸 깨닫는다. 얼마 지나지 않아 뢰브홀트에 사는 안데르손이 덜컹거리는 우유 배달 마차를 끌고 오다가 아이 입장에서 듣기에 아주 이상한 질문을 던진다. "'세상에, 카이사 아니냐?' 카이사는 두 팔을 그에게 내밀며 대답했다. '나 아니면 누구겠어요? 도와줘요. 엄마한테 가고 싶어요.'"

공원 이모들

『란드스뷕덴스 율』과 『모르스 힐닝』에 1940년경 게재된 단편들과 스칸디나비아에서 학교 폭력이 사회문제로 대두되기 30년 전에 이미 그것을 주제로 쓴 1942년 발표작 「몬스, 학교에 가다」(Måns börjar i skolan)의 교육적 접근법은 아스트리드 린드그렌의 다양한 경험이 뒤섞여 형성된 것이었다. 작가의 어린 시절 경험, 새내기 엄마 시절 읽

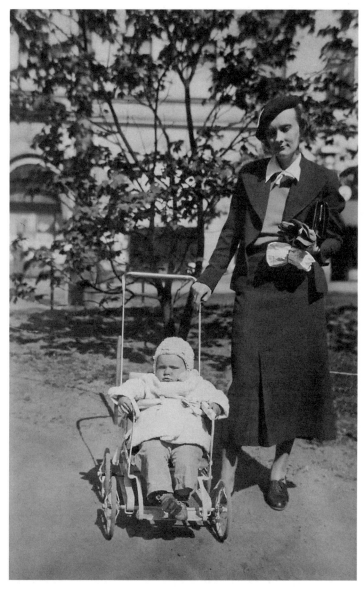

1935년 바사 공원에 산책 나온 아스트리드와 카린 모녀. 20년 후 스몰란드의 부모님에게 보낸 편지에 아스트리드 린드그렌은 이렇게 적었다. "잠시 후에 우리 공원 이모들, 알리 비리덴, 엘사 굴란데르, 카린 베네가 도착하면 여기서 점심을 먹고 극장에 가서 「돈 후안」 공연을 보려는 참이에요."

고 들은 것, 1930년대에 만난 어린이와 부모들에게 배운 것 등이 다양하게 어우러진 셈이다.

그런 점에서 바사 공원과 '공원 이모들'은 중요한 역할을 했다. 공원 이모는 아스트리드가 또래 아이 엄마들, 특히 1934~35년 집 앞의 바사 공원에서 유모차를 끌고 산책하다가 놀이터 옆 벤치에서 알게 된 알리 비리덴과 엘사 굴란데르를 일컫는 말이다. 아스트리드 린드그렌은 처음 알리 비리덴을 만났을 때는 그녀와 친구가 될 수 있으리라고 예상하지 못했다고 훗날 회고했다. '마테'라는 애칭으로 불린 알리의 딸 마르가레타는 유별나게 조숙해 보여서 아스트리드는 첫 만남에서 그 엄마에게 아이가 몇 살이냐고 물었다. 그때 아이 엄마의 대답이 매우 방어적이어서 아스트리드는 앞으로 그녀를 상대하지 말아야겠다고 작심했다. 그러나 며칠 후 두 사람은 함께 유모차를 밀며 공원을 산책하고 아이와 가족과 사회에 대해 이야기하기 시작했다.

점차 이 공원 산책은 그들 사이의 전통이 되어 유모차가 필요 없어진 후로도 60년 가까이 계속되었다. 알리와 아스트리드는 딸들이 자라서 엄마가 된 후에도 바위와 아주 오래된 나무가 빽빽이 들어선 이 경사진 공원 근처에 계속 살면서 새로운 세대의 부모와 아이들이 오가는 그곳을 함께 거닐었다. 카린 뉘만이 기억하는 산책길은 미리 짜놓은 안무처럼 나름의 패턴이 있었다. 달라가탄에 사는 아스트리드는 동쪽에서, 알리는 상트에릭스플란과 아틀라스를 지나 서쪽에서 공원으로 들어섰다. 두 사람은 공원을 가로지르는 넓은 자갈길이 만나는 지점의 촛대 모양 보리수나무와 놀이터 사이에서 조우했다.

산책하거나 벤치에 앉아 있을 때나 아파트 창문 밖으로 내려다볼

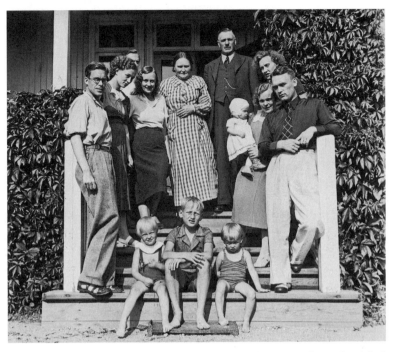

1938년 여름, 에릭손 가족이 네스의 문 앞에 모였다. 한가운데 부모를 중심으로 왼쪽부터 잉에예에드의 남편 잉바르 린스트룀, 잉에예에드, 스티나, (뒤에) 스티나의 남편 한스 헤르긴, (어린 바르브로를 안고 있는) 굴란, 아스트리드, 군나르. 계단에는 왼쪽부터 카린, 라세, 군보르.

때나, 바사 공원은 아스트리드 린드그렌에게 심리학 실험실과도 같았다. 그녀는 그곳에서 사람들의 다양한 행동과 성격, 아이들의 놀이, 부모와 자녀의 상호 작용을 두루 관찰할 수 있었다. 1930~31년 사이에 공원을 산책하면서 놀라움과 슬픔을 동시에 경험한 아스트리드는 1976~77년 마르가레타 스트룀스테트에게 그 당시의 경험을 이렇게 전했다. "라세가 어렸을 때 바사 공원에 산책하러 갔어요. 그때 어른들 때문에 너무 주눅 들고 짓눌린 아이들을 보고 깜짝 놀랐습니다.

우리가 아이들에게 좀처럼 귀 기울이지 않고, 혼내거나 심지어 때리면서 '기른다'는 것을 깨달았거든요. 나는 아이들을 대신해서 분노했고, 내 아이들이 학교에 다니면서 경험하게 된 강요와 권위주의를 알게 되면서 그 분노가 더욱 강해졌지요."

린드그렌이 1930년대 후반 작품을 통해 작가이자 문화평론가로서 자녀 교육에 대해 보여 온 진보적 관점은 1939년 12월 7일에 이르러 완전히 다른 면모를 보였다. 신문 『다겐스 뉘헤테르』 13면 하단, 스타킹과 아스피린과 베르무트 술 광고 사이에 끼어 있는 칼럼 제목은 '젊음의 혁명'이었다.

기사는 표면상 반항적인 청소년의 기고문으로 되어 있다. 그러나 사실은 열세 살 라르스 린드그렌이 수업 시간에 발표한 글에서 따온 것으로, 엄마의 도움을 받아 쓴 것이었다. 「어린이로 사는 법에 대하여」라는 제목으로 라세가 쓴 글에 깊이 감명받은 아스트리드가 이를 윤색해서 『다겐스 뉘헤테르』에 기고한 것이다. 편집부에서는 그 원고를 대폭 수정했다. 원문의 절반은 삭제되었고, 나머지는 더욱 날카로운 논조로 다듬어졌으며, 제목도 원래보다 눈길을 끄는 「젊음의 혁명」으로 바뀌었다. 글의 서두에는 한 줄 ─ "이는 혁명가의 외침이다." ─ 이 추가되었고 본문에 언급했던 『허클베리 핀의 모험』은 필자의 나이에 걸맞게 에드가 T. 로런스로 바뀌었다. 이런 편집 과정에 린드그렌이 간여했는지는 알려지지 않았으나, 문학 연구자이며 작가인 울라 룬드크비스트(Ulla Lundqvist)의 책 『세기의 어린이』에 수록된 이 글의 원문을 보면 그런 흔적은 찾을 수 없다. 어쨌든 신문에 실린 글은 대단히 인상적이었다.

젊음의 혁명

최근 신문에서 어린이로 사는 것은 쉽지 않다는 글을 읽고 깜짝 놀랐다. 신문에서 참된 진실을 접하는 것은 흔치 않은 일이기 때문이다. 이는 혁명가의 외침이다.

어린이로 사는 것은 쉽지 않다. 아니, 정말정말 어렵다. 그러면 어린이로 산다는 것은 무슨 뜻일까? 잠들고, 옷을 입고, 먹고, 양치질하고, 코 푸는 것을 자신이 원할 때가 아니라 어른들이 편할 때 해야 한다는 것이다. 흰빵을 먹고 싶을 때 호밀빵을 먹고, 에드가 T. 로런스의 책을 펼쳐 드는데 어른이 심부름을 시키면 군말 없이 달려 나가야 한다는 것이다. 아울러, 어른들이 내 외모, 건강 상태, 옷, 장래에 대해 내뱉는 지극히 개인적인 말을 불평 한마디 없이 들어야 한다는 것이다. 난 종종 우리가 어른들을 똑같은 방식으로 대한다면 어떤 일이 벌어질지 상상해 본다. 어른들은 비교하는 것을 무진장 좋아한다. 그들은 자신의 어린 시절에 대해 이야기하는 것을 즐긴다. 그래서 인류 역사를 통틀어 우리 부모 세대보다 더 명석하고 착하게 자란 아이들은 없었다는 것을 알게 되었다. (하략) ─A.L./L IV.

이것은 어디서나 억압받는 어린이와 청소년들을 대신해서 반권위주의적 고등학생을 가장한 어머니가 쓴 글이다. 서명란의 "A.L./L IV"가 뜻하는 바는 아스트리드(A) 린드그렌(L), 인문학(Latinlinjen) 반 4학년이다. 혁명적 관점을 과장하고, 글을 더욱 직설적이고 공격

적인 투로 바꾼 것은 『다겐스 뉘헤테르』의 편집자였지만, 글에 담긴 부모의 이중성과 권위 남용에 대한 풍자적 해부는 아스트리드 린드그렌이 교차로에 이르렀다는 것을 보여 준다. 그녀는 선택해야 했다. 어쩌다 신문에 실리는 글을 계속 쓸 것인가, 아니면 자신의 문학적 재능에 모든 것을 걸 것인가.

아스트리드의 원숭이 장난

어른이 된 라세와 카린은 둘 다 아스트리드 린드그렌이 아주 특별한 어머니였다고 밝혔다. 그녀는 아들의 학교 발표문을 준비하는 데 도움을 주는 것 못지않게 놀이와 여가 생활을 함께 즐기는 데도 열정적이었다. 아스트리드는 내면의 아이다운 모습을 감추는 경우가 거의 없었다. 불카누스가탄의 아늑한 집 안에서 그림을 그리거나 이야기를 할 때든, 바사 공원이나 칼스베리 궁전 공원에서 썰매 타기, 그네 타기, 나무에 오르기, 뜀박질, 스키나 스케이트 타기 등 활발한 신체 활동을 할 때든 언제나 한결같았다.

자녀와 어울릴 때 아스트리드는 대단히 기민했다. 그저 아이에게 놀 기회를 제공하는 것이야말로 제대로 놀 수 있게 하는 방법이라는 사실을 잘 알았기에 라세와 카린에게 단 한 번도 언제, 어떻게 놀아야 하는지 설명하지 않았다. 1949년 봄 『베코 호르날렌』(*Vecko Journalen*)지 인터뷰에서 아스트리드는 이렇게 말했다. "아이들이 알아서 하게 놔두세요. 그들이 당신을 필요로 할 때 즉시 닿을 수 있는

거리에 있기만 하면 됩니다." 카린 뉘만은 어머니가 이 원칙에 따라 자녀를 키웠다고 했다. "어머니가 저희한테 '자, 이제부터 놀자.'라고 하신 적이 없어요. 제가 어머니께 어디 가서 놀자고 따로 이야기하지도 않았고요. 그저 어머니랑 함께 있고 싶었습니다. 어머니와 함께 있기만 하면 웬일인지 항상 흥미진진하고 지루하지 않았거든요."

아스트리드 린드그렌은 1978년 12월 라디오 인터뷰에서 자신이 추구하는 부모의 권위에 대해 언급했다. 삐삐의 어머니가 강조한 것은 '모든 아이들에게는 기준이 필요하다.'라는 것이었다. 라세와 카린에 대한 교육 방법을 그녀는 이렇게 설명했다. "나는 자식의 입장에서 나 자신을 바라봤습니다." 이것은 부모와 아이의 역할을 동시에 하는 이중 역할이었다. 1939년 『다겐스 뉘헤테르』 기고문에서 그녀가 표방한 것도 바로 그러한 이중 역할이었다. 나이가 들어서도 린드그렌은 이 진귀한 능력을 잃지 않았다.

유연하고도 날씬한 아스트리드 린드그렌은 자신의 '놀이' 유전자를 마음대로 끄고 켜는 재주가 있었다. 조용히 앉아서 상상력의 날개를 펼치며 글을 써야 하는 시간만 제외하면, 그녀 내면의 아이는 언제나 놀 준비가 되어 있었다. 1977년 린드그렌이 지방 라디오 방송국 창립 기념 축하 행사에 참석하러 모탈라에 갔을 때는 마치 다람쥐처럼 날렵하게 라디오 방송탑을 타고 오르내려서 사진기자를 신나게 했다. 그 당시 70세가 된 아스트리드보다 10년 연상이면서 그녀 못지않게 놀기 좋아하는 친구 엘사 올레니우스(Elsa Olenius)와 함께 커다란 소나무를 타고 올라가기도 했다. 그들은 몰려든 사진기자들에게 모세의 율법에는 노파들의 나무 타기를 금지하는 내용이 없다고 외

쳤다. 더 나이가 들어 라디오 방송탑이나 소나무에 오를 수 있는 근력을 잃고 나서는 뭔가 타고 올라가는 것에 대한 애정을 주제로 글을 썼다. 2013년 9월 아스트리드 린드그렌 협회 소식지에는 이런 글이 실렸다.

다윈이 그랬듯이 나 또한 인류가 원숭이로부터 진화했다고 믿습니다. 적어도 나는 그랬다고 생각해요. 그렇지 않다면 내가 유년기와 청소년기에 나무나 지붕 등 목을 부러뜨리기 딱 좋은 곳을 열심히 오르내린 이유가 뭘까요? 학교 체육관도 이런 장소 중 하나였습니다. 이상하게 생긴 파이프들이 바닥에서 6미터 높이에 복도를 따라 설치되어 있었습니다. 나는 그 파이프로 기어 올라가서 놀랍게도 반대쪽으로 무사히 빠져나왔죠. 학교 친구들은 두려움과 즐거움이 뒤섞인 기분으로 내 원숭이 장난을 따라 했습니다. (…) 그래요, 내 조상이 원숭이라는 것을 믿어 의심치 않습니다. 다만 요즘 들어서는 별로 그걸 의식하지 않고 살 뿐이죠.

젊은 엄마 아스트리드는 자신의 이런 기질을 잘 알았고, 아이처럼 생각하고 행동하는 경우가 잦았다. 그래서 주변 사람들의 비난을 사기도 했다. 썩 좋은 예는 아니지만, 1930년대에는 전차 승무원한테서 한마디 듣기도 했다. 아스트리드가 움직이는 전차로 재빨리 뛰어 올라 타다가 신발 한 짝을 떨어뜨리는 바람에 다음 정거장에 내려서 깨금발로 신발을 찾으러 돌아가야 했던 것이다.

대부분의 부모는 아이처럼 즉흥적으로 행동하지 않기 때문에 아

스트리드의 행동은 주위의 관심을 끌었다. 10년 넘게 라세의 가장 친한 친구였던 예란 스테키그도 이런 라세와 카린의 엄마를 잊지 못했다. 예란은 특히 한겨울에 바사 공원에서 스케이트 타던 일요일을 기억한다. 몇 시간째 두 소년이 몸의 균형과 온기를 유지하려고 끙끙거리는 모습을 지켜보던 아스트리드는 추위에 떠는 스케이터들에게 음식과 따끈한 음료를 사다 주었다. 어른이 되어 미국에 살고 있던 예란은 1986년 라세가 세상을 떠났다는 소식을 듣자마자 '린드그렌 이모'에게 1930년대에 라세와 함께 지낸 나날을 추억하는 편지를 보냈다. 그는 스웨덴에는 아스트리드가 많지만 린드그렌 이모는 단 한 명뿐이라고 썼다. "이모는 저와 라세에게 스케이트 타는 법을 가르쳐 주셨죠. 스케이트 날의 끄트머리가 뾰족하지 않고 돼지 꼬리처럼 멋지게 말려 올라간 라세의 스케이트를 어디서 구하셨는지 아직도 모르겠네요. 이모는 저희 손을 잡고 스케이트장을 수없이 돌고 돌았죠. 냄새가 끝내주는 따끈한 빵도 주셨고요."

예란과 라세는 놀기 좋아하는 라세 엄마와 함께 잊을 수 없는 시간들을 보냈다. 어느 날 예란이 불카누스가탄의 5층 아파트에 놀러 왔을 때 아스트리드와 아들은 의자 두 개 위에 모직 담요를 길게 덮어 놓고 앉아 있었다. 두 사람은 싱긋 웃으며 예란에게 가운데 앉으라고 권했다. 그게 긴 벤치라고 생각하고 두 사람 사이에 앉으려던 예란은 잠시 후 담요와 웃음보에 휩싸여 버렸다.

라세와 예란이 놀던 곳은 스톡홀름에서 '산맥'이라고 부르는 바사 공원과 '격류'라고 부르는 반후스비켄 사이의 아틀라스 지구 전체였다. 두 친구는 아돌프 프레드릭스 초등학교에 다녔고, 이후 노라 라

턴 고등학교도 함께 다녔다. 학년 말이 될 때마다 라세 엄마는 아들
이 유급될까 봐 걱정했다. 라세는 언제나 공상에 빠져들었고, 수업에
집중하기 힘들어했으며, 숙제는 대충 하는 편이었다. 그래서 아스트
리드는 긴 여름방학이 끝나고 두 소년이 함께 새 학년을 시작해서야
안심했다. 그녀는 기회가 닿을 때마다 두 아이가 서로 등을 맞대도록
세워 놓고 얼마나 키가 자랐는지 재 보곤 했다. 1939년 8월에도 키 재
기를 했다. 그 여름이 되기 전 5월 22일에는 두 아이에 대해 긴 일기
를 썼다. 결국 한시적으로 함께 지낼 수 있는 아이들 아닌가.

내 작은 라르스는 더 이상 어리다고 하기 어렵다. 이제 고등학교
2학년이고, 며칠 후면 졸업한다. 올봄에는 예란과 함께 보이스카우
트에 가입했고 침낭도 받았다. 1학년 때보다 성적이 조금 나아졌
으니까 유급하지 않기를 기대한다. 카린과 심하게 장난칠 때면 서
로 다투기도 하지만, 나는 그 애를 정말 사랑한다. 어제 카린의 생
일에는 온 가족이 함께 오랜만에 '산'(칼스베리 궁전 공원)으로 놀
러 갔다. 한때 라르스와 예란을 데리고 정말 자주 다녔는데. 가끔
씩 아이들의 어린 시절을 내가 바라는 만큼 충분히 만끽하지 못하
는 것을 느낄 때 두려워진다. 아이들에게 가르쳐야 할 것이 많고
아이들의 삶에 충분히 함께해야 하지만 대체로 그러지 못하니까.

6장
온 세상 어머니들이여, 단결하라!

독일의 전쟁 기계가 소련을 향해 전진하던 1941년 봄, 세계 문학계에서 가장 이상하고 경이로운 주인공이 태어났다. 출생국은 전쟁의 소용돌이에서 한걸음 비껴 있는 스웨덴이었다. 스웨덴 사람들은 주변국이 죄다 독일군에 점령됐거나 소련과 전쟁 중이라는 불편한 사실을 알고 있었다. 이런 뒤숭숭한 시국에 '삐삐 롱스타킹'이라는 요상한 이름을 가진 아이가 나타났다. 그녀 자신이 전선으로 향하는 게 아닌가 싶을 정도로 정치 상황에 정통한 어느 어머니의 창작물에 처음 등장한 것이다.

아스트리드 린드그렌이 20여 년 동안 스스로 쓰거나 신문 기사를 스크랩한 자전적 기록을 살펴보면, 삐삐의 탄생 배경에는 제2차 세계대전의 참혹함과 함께 폭력, 선동, 전체주의 이데올로기에 대한 아스트리드의 혐오가 깔려 있음을 알 수 있다. 처음에 아스트리드는 이 기록을 전쟁 일기라고 불렀지만, 1945년이 지나서도 계속 작성하면

서 점차 전후 일기, 냉전 일기로 바뀌며 작은 노트 열아홉 권, 총 3천 쪽에 가까운 분량의 문서가 되었다. 1961년 아스트리드가 마지막 글에 신문 스크랩을 첨부하면서 그 일기는 마무리되었다. 그해에 어머니 한나가 세상을 떠나고 아스트리드의 첫 손녀가 태어났다. 가족의 모계 혈통은 이어지게 되었으나, 가족의 미래는 밝거나 평화로워 보이지 않았으므로 더욱 강한 여성들이 꼭 필요했다. 1960년 새해 첫날, 52세의 아스트리드 린드그렌이 쓴 일기에는 역사가 쳇바퀴처럼 돌고 있다고 적혀 있다. "동서 유럽 사이에 테러의 공포가 지속되고 있다. 지난 며칠간 반유대주의를 부르짖는 신나치파가 독일 쾰른 등지에서 유대교 회당을 파괴했다는 소식이 들렸다."

아스트리드 린드그렌의 전쟁 일기는 매우 특별한 자전적 기록이다. 일기장 속 누렇게 바랜 신문 기사 스크랩은 광범위한 사건을 담고 있다. 그리고 신문 기사의 여백에는 정치 뉴스에 대한 자신의 견해라든가 1940년대와 1950년대 가족사에 대한 메모도 적혀 있다. 린드그렌이 일기를 쓰기 시작한 의도는 전쟁의 진행 상황과 전쟁의 그림자가 평범한 가족의 삶에 미치는 영향을 기록하기 위해서였다. 그녀는 1976~77년 마르가레타 스트룀스테트에게 이렇게 말했다. "내기억을 정리하는 한편, 그 당시 세계정세가 어떻게 돌아갔으며 우리에게 어떤 영향을 미쳤는지 전반적으로 이해하기 위해 일기를 쓰기 시작했어요." 스톡홀름에서 열리기로 되어 있던 어린이날 축제 하루 전날인 1939년 9월 1일 린드그렌이 펜을 들었다.

아, 통탄스럽게도 오늘 전쟁이 시작됐다. 아무도 그 사실을 믿고

싫어 하지 않았다. 어제 오후까지만 해도 아이들이 뛰노는 바사 공원 놀이터 옆에서 엘사 굴란데르와 히틀러를 힐난하며 설마 전쟁까지 일어나지는 않을 거라고 속 편한 이야기를 했는데, 오늘 전쟁이라니! 독일군이 오늘 아침에 폴란드 여러 도시를 폭격했고 여러 방면에서 폴란드 국경을 침공하고 있다. 사재기를 하지 않으려고 최대한 자제했지만 오늘은 코코아, 차, 비누, 그 밖에 몇 가지를 샀다. 섬뜩하도록 암울한 분위기가 모든 것과 모든 사람을 뒤덮어 버렸다. 라디오에서는 전쟁 관련 소식이 온종일 흘러나온다. 수많은 사람들이 징집되었다. 개인 차량 운행도 금지되었다. 하느님, 이 미쳐 돌아가는 불쌍한 행성을 도우소서!

전 세계 수백만 명의 삶을 뒤흔든 제2차 세계대전은 아스트리드 린드그렌에게도 엄청난 경험이었다. 세상과 삶과 인간을 바라보는 그녀의 관점을 바꿔 버린 것이다. 훗날 인터뷰에서 린드그렌은 히틀러, 스탈린, 무솔리니, 나치즘, 공산주의, 파시즘에 대한 강렬한 분노가 그녀의 "실질적인 첫 정치 참여"였다고 설명했다.

전쟁의 원인과 결과를 이해하면서 어떻게든 **행동**하고 시위하고 비판하려는 의지가 일기 전반에 드러난다. 전쟁과 관련된 격렬한 내용과 함께 평화로운 린드그렌 가족의 휴일, 생일, 휴가에 대한 기록도 적혀 있다. 1941년 한여름에 린드그렌 가족이 스톡홀름 다도해의 푸루순드섬에서 지낸 휴가는 수많은 스웨덴 사람들이 그 당시에 비현실에 가까운 이중생활을 경험했음을 보여 주는 한 예라고 할 수 있다. 스투레는 가족 소유의 작은 배를 저었다. 아스트리드는 수영을

하고 산딸기와 버섯을 땄다. 카린의 사촌 군보르도 스몰란드에서 놀러 왔다. 한낮에는 모든 것이 매우 목가적으로 느껴졌지만, 해가 지면 올란드 근해에서 핀란드군과 소련군이 싸우는 포성이 들렸다. 아스트리드는 세계정세를 좀 더 이해하려고 역사책을 읽었다. 그리고 6월 28일 일기에 이렇게 썼다.

언젠가는 히틀러의 전쟁 선포 연설문을 오려 붙여야지. 저녁 내내 모기와 싸우다가 일어났다. 침대에 앉아 이슬비가 떨어지는 밤바다를 바라보며 멀리서 들려오는 총성을 듣고 있다. (…) 마치 국가사회주의와 볼셰비즘이라는 거대한 파충류 두 마리가 싸우는 듯하다. 둘 중 한쪽 편을 들어야 한다는 사실이 불쾌하지만, 지금 당장은 이 전쟁에서 다른 나라를 점령하고 핀란드를 괴롭힌 소련이 크게 혼쭐나기를 바랄 뿐이다. 영국과 미국은 볼셰비즘의 편을 들어야 하는 상황인데, '보통 사람' 입장에서는 더욱 이해하기 어려운 현실이다. 네덜란드 빌헬미나 여왕은 라디오 연설에서 러시아를 지원할 준비가 되었다고 하면서도 볼셰비즘의 원칙에는 반대한다고 했다. 동부 전선에서는 인류 역사상 최대의 군사력이 대치하고 있다. 생각만 해도 몸서리쳐진다. 인류는 아마겟돈의 문턱에 서 있는 것일까? 푸루순드에 와서 세계사 책을 읽으니 상당히 불쾌하다. 전쟁, 전쟁, 또 전쟁이 반복되고 인류는 고통에 시달린다. 그러면서도 아무런 교훈도 얻지 못하는 듯하다. 그저 대지를 피와 땀과 눈물로 흠뻑 적실 뿐.

요한계시록에 나오는 아마겟돈은 선과 악의 마지막 일전이 벌어지는 장소다. 전쟁 일기 전반에 걸쳐 세상의 종말에 대한 종교적 인용구가 등장한다. 스탈린 군대가 핀란드를 침공한 1939년 11월 30일 일기에는 이렇게 적혀 있다. "주여, 주여, 왜 나를 버리시나이까!" 공산주의와 나치즘의 야만적 잔학성이 처음 드러난 1940년 2월 9일 일기도 그런 예다.

세상이 미쳐 돌아간다! 신문을 펼치면 그저 암울하다. 핀란드에서는 여성과 아이들이 폭탄과 기관총탄에 숨지고, 바다를 가득 메운 기뢰와 독일 잠수함 유보트 때문에 중립국 선원들이 죽거나, 그나마 운 좋으면 끔찍한 난파선 위에서 여러 날을 떠돌다 구조되곤 한다. 폴란드인의 고통과 비극이 밀실에서 계속된다(아무도 몰라야 되는 비밀이라지만 신문에 전부 보도된다). 전차에는 '우월한 독일 민족'을 위한 특별 칸이 생기고, 폴란드인들은 저녁 8시 통금령에 따라야 하는 등의 조치가 잇따른다. 독일인은 폴란드인을 '엄격하지만 공평하게' 대우한다지만, 그게 무슨 뜻인지 모르는 사람은 없다. 이 모든 것은 지독한 증오를 낳는다! 결국 온 세상은 증오로 가득 차서 우리 모두 질식할지도 모른다. 이것은 하느님의 심판이겠지. 엎친 데 덮친 격으로 우리가 기억하는 한 가장 추운 겨울이 왔다. (…) 나는 모피 코트를 샀지만 그 옷이 낡기도 전에 아마겟돈이 닥칠 것 같다.

추잡한 직장

전쟁이 아스트리드 린드그렌에게 유독 강한 영향을 끼친 이유는 그녀가 대부분의 스웨덴인보다 전쟁의 공포를 더 가까이서 접했기 때문이다. 아스트리드는 전쟁이 시작된 후 1940년에 범죄학자 하뤼 쇠데르만(Harry Söderman)과의 인연으로 스웨덴 중앙 정보기관의 검열관이 되었다. 1930년대 말 아스트리드가 범죄학 연구소에서 일할 당시 상사였던 하뤼 쇠데르만이 전쟁 중 전국적인 우편 검열 제도를 수립하는 데 결정적 역할을 했던 것이다. 그 직책은 중앙 우체국의 검열국 소속 비밀 보직이었다. 1945년 5월 독일이 항복할 때까지 린드그렌은 스웨덴과 다른 나라 사이를 오가는 서신 수만 통을 검열하면서 전쟁이 영혼과 인간관계에 미치는 영향을 깊이 이해하게 되었다. 일을 시작한 지 일주일 후 전쟁 일기에 아스트리드는 이렇게 썼다. "이달 15일에 비밀 '국방 업무'를 시작했다. 직무가 너무 비밀스러워서 일기장에도 적을 수가 없다. 일을 시작한 지 고작 일주일이 지났지만 이미 유럽 어디에도 우리 나라만큼 전쟁이 비껴간 곳이 없다는 것을 알 수 있다. 배급 제도가 실시되고 실업률과 물가가 크게 올랐지만, 다른 나라 사람들의 처지에 비하면 우리는 매우 편하게 살고 있다."

중앙 정보기관의 우편 검열국에서는 하뤼 쇠데르만이 개발한 플라스크, 피펫, 증기 분사 장치, 자외선 전등, 화학 약품과 날카로운 철제 도구 등의 장비로 끊임없이 서신과 소포를 확인했다. 1939년에서 1945년 사이, 스웨덴 국민과 해외 거주 중인 가족, 친지, 동업자 사이

186

에 오간 우편물과 소포 5천만 점 이상이 검열받은 것으로 추정된다. '검열관' 수천 명이 스웨덴 전역의 50개 우체국에 있는 비밀 검열국에서 근무했다. 아스트리드는 독해 능력이 뛰어나고 믿을 수 있는 직원들만 고용하는 이 비밀스러운 일터를 "나의 추잡한 직장"이라 불렀다. 밤낮을 가리지 않고 활동하는 이 보이지 않는 군대는 학자, 교사, 사무원, 학생, 군인 등 사회 각계각층에서 모집되었다. 모두가 밤낮없이 바쁜 '우체국 근무'의 숨겨진 진실에 대해 일체 함구할 것을 서약하는 비밀 유지 문서에 서명해야 했다. 아스트리드 린드그렌은 이 서약을 거의 완벽히 지켰다. 다른 사람에게 보내는 편지에 몇 단어 정도를 빼고는 언급을 삼갔기 때문이다. 그 대신 일기장에 가슴속의 참기 힘든 비밀을 쏟아 냈다. 가끔은 특별히 눈길을 끄는 편지를 복사해서 일기에 첨부했고, 1941년 3월 27일 일기처럼 기억에 남는 서신 내용을 옮겨 적기도 했다.

오늘 우리 시대의 기록 그 자체라고 할 만큼 지독하게 비참한 유대인의 편지를 읽었다. 최근 스웨덴에 도착한 유대인이 핀란드에 사는 동포에게 보내는 이 편지에는 폴란드로 추방당하는 빈의 유대인에 대해 쓰여 있었다. 매일 천여 명에 이르는 유대인이 끔찍한 취급을 받으며 폴란드로 강제 이송된다는 것이다. 우편으로 일종의 통보를 받으면 최소한의 돈과 짐 가방만 들고 떠나야 하다니. 폴란드까지 가는 과정이 너무도 처참해서 그 편지를 쓴 사람은 아예 이를 묘사할 엄두조차 내지 못했다. 그 사람의 형제가 운 나쁘게도 추방 대상에 포함되었다고 한다. 히틀러는 폴란드를 거대

한 게토로 만들어 불쌍한 유대인들을 기아와 질병으로 죽게 만들려는 것이 분명하다. 그들은 제대로 씻을 수도 없다고 한다. 아, 불쌍하고 가련한 사람들! 이스라엘의 하느님은 나설 뜻이 없는 것일까? 어째서 히틀러는 같은 인간에게 그토록 가혹할 수 있을까?

발트해 연안 국가에서는 스탈린 군대에 대한 공포 때문에 음울한 서신들이 날아들었고, 스웨덴 여성들과 독일 군복을 입은 남성들이 열정적인 연서를 주고받았다. 주변국의 현실과 삶의 무의미함을 드러내는 편지를 읽어야 하는 중앙 우편 검열관들은 마치 비밀 클럽에 가입당한 느낌이었다. 이들은 모든 것을 알지만 무력했고, 특혜받은 자신들의 처지에 대해 죄책감을 느꼈다. 아스트리드 린드그렌은 1940년 10월 전쟁 일기에 이렇게 썼다.

가까이 알고 지내던 여성과 아이들이 폭격을 맞고 죽는 것을 목격한 사람들의 편지를 읽는 것은 아주 기괴한 경험이다. 신문 기사로만 접하는 내용은 믿지 않고 외면할 수 있지만, "자크네 두 아이가 룩셈부르크 침공 중에 죽었다."라는 식의 편지를 읽고 나면 공포스러운 현실을 부정할 수 없게 된다. 불쌍한 인류. 그들의 편지를 읽다 보면 이 초라한 세상에 가득 찬 질병, 고통, 슬픔, 실직, 가난, 절망에 온몸이 떨린다. 그러나 린드그렌 가족은 잘 지내고 있다! 오늘 난 배부르게 먹인 아이들을 데리고 극장에 가서 「어린 톰 에디슨」이라는 영화를 관람했다. 우리 집은 따뜻하고 아늑하다. 어제저녁에는 가재와 간 파테를, 오늘 저녁에는 소 혀와 붉은 양배추

요리를 먹었다. 점심상에는 삶은 달걀과 거위 간이 올라왔다(스투레의 정신 나간 아이디어다). 물론 우리도 이렇게 먹는 것은 토요일과 일요일뿐이지만, 버터를 매월 200그램씩 배급받는 프랑스 사람들을 생각하면 양심의 가책을 느낀다.

전쟁 일기에는 스웨덴 국민으로 산다는 것이 무슨 의미인지 고심한 흔적도 보인다. 중앙 우체국에서 매주 수백 통씩 서신을 열어 보는 일은 수많은 곳의 문과 벽과 배수관을 감청하는 것과 마찬가지였다. 그래서 아스트리드는 각계각층의 스웨덴 사람들이 식료품 사재기, 핀란드에 대한 군사 지원, 유대인 구호, 독일군이 스웨덴 북부를 철도로 이동할 수 있도록 허가한 정부 조치 등에 대해 어떻게 생각하는지 개략적으로 알게 되었다. 이런 도덕적 딜레마는 수많은 스웨덴 사람들의 양심에 부담을 주었고, 국가가 선택한 중립 노선에 대해 숙고하게 만들었다. 1941년 2월 9일 일기에 아스트리드는 만일 핀란드에서 벌어지고 있는 전쟁이 확산돼서 스웨덴이 어느 한쪽 편을 들어야 하는 상황이 된다면 어떤 선택을 해야 할지 스스로에게 질문했다.

어제 읽은 편지에는 "스톡홀름에서 독일인들의 자만심이 쭈그러드는 것이 보인다."라고 적혀 있었다. 내 생각에도 그들이 전처럼 크고 강력하게 느껴지지 않는다. 반면 우리는 조금이나마 자신감을 되찾은 느낌이다. 강대국들에 비하면 아무것도 아니지만 나름 훌륭하게 무장해서 전선의 균형을 무너뜨릴 수 있는 우리 군대 덕분이겠지. 또 다른 편지에는 "영국놈도 독일놈도 스웨덴에 잘 보

이려고 아첨한다."라고 적혀 있었다. 우리가 평화로이 살 수 있기를 바랄 뿐이다. ──아멘!

좁은 범위의 역사적 기록

아스트리드의 전쟁 일기에 수록된 내용 중, 좁은 범위의 역사적 기록이라 할 수 있는 린드그렌 가족사는 더 넓은 범위의 역사적 기록만큼이나 중요했다. 전쟁 일기 초반부에는 대부분 긍정적인 일과 식량 배급으로 인한 어려움을 극복한 데 대한 기록이 있다. 종종 린드그렌 집안의 사소한 가정사에 대한 이야기가 끔찍한 전쟁 목격자 인터뷰 기사 스크랩이나 아스트리드가 직장에서 검열한 편지 내용과 나란히 적혀 있어서 이상야릇한 느낌을 자아내기도 한다. 1941년 가을, 린드그렌 가족은 달라가탄에 장차 아스트리드가 평생 머무를 방 네 개짜리 아파트를 구입했다. 그 자체로 매우 기쁜 일이었고, 일상적인 낙담과 세계정세에 대한 불안감에도 불구하고 린드그렌 가족을 안심하게 만들었다. 그러나 국내 전선에 또 다른 어려움이 닥쳤다. 아스트리드는 앞날을 내다보고 미리 상당히 많은 달걀을 규산소다로 보관해 놨지만 태부족이었다. 1941년 10월 1일의 전쟁 일기 중 첫 세 단어는 영어로 썼다.

Things have happened(많은 일이 일어났다). 마지막 일기를 쓴 후로, 9월 17일 스웨덴 해군이 호르스만에서 참변을 겪었다. 원인 미

190

상의 폭발로 구축함 예테보리호가 침몰했고, 유폭으로 인근에 있던 구축함 클라스호른호와 클라스우글라호도 연이어 침몰했다. 수면에 떠오른 연료가 불타오르는 가운데 불쌍한 수병들은 살아남으려고 허우적거렸다. 33명이 사망했다(다행스럽게도 승조원들은 대부분 휴가 중이었다). "우리의 편지"에 의하면 차마 눈 뜨고 볼 수 없이 참혹한 광경이었다고 한다. 팔, 다리, 머리가 잘려서 흩어져 있었고, 구조대는 장대를 들고 나무에 걸린 살과 내장 조각들을 건져 올렸다. (…) 국내 전선에서는 달걀 부족 현상이 벌어지고 있다. 1인당 달걀 배급량이 한 달에 7개뿐이라니, 미리 20킬로그램을 갈무리해 둔 것이 그나마 다행이다. 신문에는 핀란드군이 페트로자보츠크를 점령했으며, 무르만스크 철도가 완전히 폐쇄되었다는 기사가 실렸다. 하지만 겨울이 올 때까지 러시아 쪽 전황이 크게 달라지지 않을 것으로 보인다. 전쟁과 물자 부족에도 불구하고 우리는 불카누스가탄 12번지에서 달라가탄 46번지로 이사했다. 아름다운 이 아파트 때문에 참 행복하다. 수많은 사람이 비를 피할 지붕조차 없는 상황에서 우리가 분에 넘치는 행운을 누리고 있다는 생각이 자꾸 떠오르긴 하지만. 이사하다가 1940년에 쓴 일기를 분실했다. 크고 예쁜 거실이 있고, 아이들도 방을 각자 하나씩 차지했다. 우리 부부도 침실이 생겼다. 새로운 가구도 들여놓고 실내를 잘 꾸몄다. 어느 날 갑자기 폭격당하지 않기를 바랄 뿐이다.

전쟁 일기에는 라세와 카린에 대한 관찰 기록도 이어졌다. 아이들의 신체적·정신적 건강과 발달 상황, 학업과 질병 관련 온갖 이야기

스투레의 부서장 연봉(얼마 후 그는 고위 임원으로 승진했다)과 아스트리드의 "추잡한 직장" 월급, 스몰란드에서 보내 주는 식료품, 스웨덴의 중립 선언 덕분에 지나치다 싶을 정도로 편안한 생활을 누리던 스웨덴 핵가족의 1941년 사진. 아스트리드의 전쟁 일기에는 이에 대한 감사가 자주 언급되었다.

가 자세히 적혀 있다. 생일과 크리스마스에 누가 어떤 선물을 줬는지도 썼다. 마치 먼 곳에서 일어나는 일들에 질식당하지 않으려고 가까운 곳에서 일어나는 일들에 억지로 더 집중하는 엄마의 모습 같았다. 3천 쪽에 이르는 전쟁 일기 전반에 걸쳐 세계사와 가족사의 두 관점이 끊임없이 한데 뒤섞이더니, 차츰 일기를 쓰는 자기 자신에 대한 세 번째 관점이 떠올랐다. 세계의 미래에 대한 아스트리드의 근심, 개인적 꿈과 열망, 그리고 점점 커져 가는 스투레와의 결혼 생활에 대한 우려가 그것이었다.

1944년까지 아스트리드는 가족생활을 묘사하면서 본인은 빼놓는

경우가 많았다. 어린 시절부터 몸에 밴 겸손이 드러나는 대목이다. 심지어 일기를 쓰면서도 말조심을 잊지 않았다. 그때까지 아스트리드는 전쟁에 대한 감정을 자주 드러내면서 전투 상황을 분석하는 데 열정적으로 몰입했다. 악의 3대 화신 같은 히틀러, 스탈린, 무솔리니의 철가면을 꿰뚫어 보려는 거듭된 시도는 권력에 대한 심리학적 연구 논문 같은 형태로 전쟁 일기의 상당 부분을 차지했다. 아스트리드 린드그렌은 대부분의 사람이 살면서 한 번씩은 악마의 손길을 경험한다고 보았으며, 이런 악마적 힘은 훗날 아스트리드의 작품에서 카토, 텡일, 카틀라와 같은 신화적 이름을 달고 등장했다.

아스트리드가 악의 본질에 대해 고민하면서 그녀의 전쟁 관련 기사 스크랩과 기록은 시위의 성격을 띠게 되었고, 모든 어머니를 대신해서 목소리를 높이듯 저항하는 여성의 마음을 담았다. 그 시기에 쓴 단편소설 「요르마와 리스베트」(Jorma och Lisbet)에는 1940년 겨울 전쟁 통에 핀란드 어린이 7천여 명이 스웨덴으로 입양되어 온 현실이 반영되어 있다. 이 작품은 평화를 촉구하는 어머니들의 아우성으로 해석될 수 있다. 1940년 3월에는 대규모 인도적 지원 조치의 여파가 린드그렌 가족 주변에서도 가시화되었다. 평소 핀란드 사람을 많이 알고 지내던 군나르가 전날 저녁 투르쿠에서 온 소년의 손을 잡고 아스트리드의 대문 앞에 나타난 것이다. 두려움에 떨며 눈물을 가까스로 삼키던 불행한 소년은 올 때처럼 갈 때도 군나르와 함께 갑작스럽게 떠났다. 그 소년의 모습이 「요르마와 리스베트」를 구상하는 데 영감을 주었고, 이 단편은 『산타의 멋진 그림 라디오』 선집에 실렸다. 어린이 독자와 어른 독자 모두를 염두에 둔 이 이야기는 정치

1939년 12월 마지막 날, 새해 전야의 전쟁 일기. "새해의 시작과 함께 미래를 생각해 보려니까 두려움이 밀려온다. 스웨덴은 참전할 것인가, 중립을 지킬 것인가? 많은 이들이 자원해서 핀란드로 향하고 있다. 스웨덴이 참전할 경우 스코네는 영국과 독일이 부딪치는 전장이 될 거라는 이야기도 들린다."

적 메시지를 뚜렷하게 담고 있다. "그녀는 아이를 외국으로 보내야만 했던 핀란드의 이름 모를 어머니를 생각했다. 지구상의 모든 어머니를 생각했다. 오늘날처럼 어머니들을 힘들게 하는 시기가 또 있었을까? 사랑, 어머니의 사랑이야말로 모든 인류가 간절히 바라는 게 아닐까? 그녀는 생각했다. 온 세상 어머니들이여, 단결하라! 지구상에서 아이들이 사라지지 않도록, 세상 곳곳으로 사랑을 보내자."

속기로 쓴 삐삐

삐삐 롱스타킹 중후군은 1941년 봄에 처음 등장했다. 그러나 전쟁 일기에서 이에 대한 언급을 찾으려면 3년 뒤의 기록으로 페이지를 넘겨야 한다. 아스트리드 린드그렌은 1944년 3월 20일의 일기에 이렇게 적었다. "가족 전선에서는 카린이 홍역에 걸려 된통 앓고 있다. 아직 침대 밖으로 나오지 못한다. 나는 삐삐 롱스타킹으로 즐겁게 소일하고 있다."

그로부터 2주 후, 카린의 엄마가 병상에 누워 쓴 일기에 삐삐가 다시 등장한다. 눈보라 치는 날 길이 얼어붙은 바사 공원에서 미끄러져 넘어지는 바람에 아스트리드가 발목을 삔 것이다. 혼자서 일어설 수 없을 정도로 통증이 심해서 남자 어른 두 명이 부축해서 공원을 나와 달라가탄 거리를 가로질러 2층에 있는 아파트까지 데려다줘야 했을 정도였다. 의사는 뼈가 부러지지는 않았으나 발목이 나을 때까지 4주 동안 푹 쉬라고 했다. 아스트리드는 스투레의 40세 생일 파티에서 한밤중까지 춤을 추고 며칠이 지난 1944년 4월 4일 일기에 이렇게 적었다.

오늘로 결혼한 지 13년이 됐다. 그 옛날 얼굴을 붉히던 신부는 이제 누워 있는 신세가 돼 버렸는데, 이 생활은 확실히 금세 지루해진다. 아침마다 누군가 훈제 연어를 곁들인 빵과 차를 가져다주고, 침대도 정리해 주니 좋긴 하다. 하지만 밤이면 스투레는 옆에서 쿨쿨 자는데 나는 압박붕대 때문에 발목이 화끈거리고 가려워

서 도통 잠들 수가 없다. 나는 서머싯 몸의 『인간의 굴레』를 읽으면
서 한편으로는 삐삐 롱스타킹 이야기를 쓰고 있다. 핀란드의 평화
는 요원해 보인다. 라디오에서 어린이 프로그램이 시작되고 있으
니까 이제 펜을 놓아야지.

스투레는 직장에, 라세와 카린은 학교에 가고 없는 낮 시간 동안
아스트리드는 갑작스레 찾아온 뜻밖의 "휴가"를 즐겼다. 신문 『다겐
스 뉘헤테르』를 더욱 열심히 탐독하면서 바르샤바 게토에 대한 기사
를 읽었다. 폴란드 작가 타데우시 노바츠키가 독일에 점령당한 폴란
드의 사회상을 그려 낸 저서 『부역자 없는 나라』도 읽었다. 전쟁 일
기에다 아스트리드는 바르샤바 게토에서 대부분의 사망자는 기아
가 아닌 다른 이유로 숨진 것이 명백하다고 적었다. "독일인은 유대
인을 말살하고 있다는 사실을 부인할 생각조차 없어 보인다." 카린의
열 살 생일이 되는 1944년 5월 21일에 삐삐 롱스타킹 이야기를 책으
로 엮어 선물할 생각을 하게 된 것도 그때였다. 카린도 글쓰기를 즐
겼고, 어머니를 따라 작가가 되겠다고 생각하곤 했다.

1944년 4월, 카린에게 입으로 들려주던 삐삐 이야기를 종이에 적
으면서 아스트리드는 그 당시에 글을 쓸 때 일반적이던 손 글씨나 타
자기를 사용하지 않았다. 그 대신 1926~27년 스톡홀름의 바록 직업
학교에서 배우고, 여러 직장에서 변호사나 교수, 사무실 관리자들과
일하면서 익숙해진 멜린식 속기법을 활용했다. 속기사가 개인적으
로 고안한 특수 기호까지 활용하면 문장을 번개처럼 빠른 속도로 쓸
수 있으므로 번뜩이는 생각과 아이디어를 기록하기 좋은 방법이었

작품을 쓸 때 속기법을 사용하는 것에 대하여 아스트리드 린드그렌은 이렇게 말했다. "나는 모든 문장이 내 맘에 꼭 들 때까지 노트를 찢어 내며 글을 쓰고 또 씁니다."

다. 속기에 필요한 도구는 펜과 노트뿐이라서 침대에 누워서도 일할 수 있었다. 그 방식은 침대를 벗어나기 어려운 아마추어 작가가 머릿속에 들어 있는 내용을 적어 내리기에 안성맞춤이었으므로 아스트리드는 이후 작가 활동을 하면서 모든 초고를 속기로 작성했다. 그

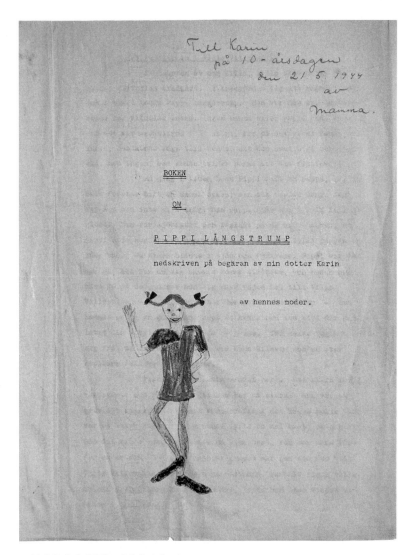

1944년 봄에 작성한 『오리지널 삐삐』 원고.

중 상당수는 침대에 누워서 썼다. 멜린식 속기법이 그녀의 작업 방식으로 자리 잡고, 속기로 작성한 노트가 일고여덟 권에 이른 1947년 12월 13일의 전쟁 일기에는 이렇게 적었다. "침대에 누워서 삐삐 3권의 내용을 몇 줄 적고 있다." 1952년 『스톡홀름스티드닝엔』 기자가 제일 좋아하는 옷이 뭐냐고 묻자 아스트리드 린드그렌은 이렇게 대답했다. "그야 물론 잠옷이죠. 이제 스웨덴 사람들은 내가 너무 게을러서 침대에 누운 채 글을 쓴다는 사실을 다들 알게 되겠군요."

스톡홀름 왕립도서관에 보관된 아스트리드 린드그렌 자료 중에 오래된 방식대로 종이에 손으로 썼다가 고쳐 쓴 육필 원고는 얼마 되지 않는다. 반면 수정한 흔적이 거의 없이 타자기로 깔끔하게 작성한 원고는 수없이 많다. 기록물 보관소의 다른 한쪽에는 비슷한 분량의 속기 노트(총 660권)에 50년 동안 린드그렌이 작성한 진짜 초고들이 담겨 있다. 숙련된 전문 속기사가 아니라면 아무도 그 초고를 읽을 수 없을 것이다. 속기사라도 비서 시절의 아스트리드 린드그렌이 개발해 사용한 특수 기호와 표현을 전부 읽어 내기는 어려울 것이다. 1944년 4월, 예술가 아스트리드 린드그렌은 이 암호 같은 문서에 '삐삐' 시리즈의 초고를 숨겨 놓았다. 그 원고는 1945년 출판된 『삐삐 롱스타킹』의 내용과는 다소 차이가 있다. 2007년에 이르러서야 원문 그대로의 『오리지널 삐삐』(Ur-Pippi)가 출간되었다.

카린 뉘만은 어머니가 늘 집에 놓아 두던 연습장에 자신이 열 번째 생일 선물로 받은 『오리지널 삐삐』의 11개 이야기가 적혀 있었던 것을 기억한다. 그 당시 린드그렌 가족은 달라가탄의 아파트에 살고 있었고, 그 집에 아스트리드의 서재는 따로 없었다. 1944년, 거실 옆의

바사 공원이 내려다보이는 방은 라세 차지였다. 훗날 아스트리드는 이 방에서 속기로 쓴 초고를 타이핑하고 팬레터에 답장도 썼다. 삐삐 이야기의 초고를 쓸 당시에는 달라가탄 거리가 내려다보이는 거실의 책장 옆 식탁이 아스트리드의 작업 공간이었다. 오래된 할다 타자기로 원고를 쓰다가 나중에는 좀 더 다루기 쉬운 파시트 타자기로 바꿨지만, 한 번도 전동 타자기로 작업하지는 않았다. 카린은 어머니가 종이 두 장 사이에 먹지를 끼워서 타자기 실린더 뒤에 밀어 넣고는 엄청난 속도로 작업하던 모습을 기억한다. "정서본을 타이핑하는 데 불과 몇 시간밖에 걸리지 않았어요. 속기로 작성한 초고를 완전히 수정한 다음 숙련된 비서의 작업 속도로 타이핑하셨거든요."

예술가, 비서, 사업가

오늘날 『오리지널 삐삐』라고 부르는 문학작품의 정서본은 1944년 4월 말에 작성되었다. 이것은 예술가, 비서, 사업가를 아우르는 36세 작가의 면모를 모두 보여 준다. 린드그렌은 와병 중에도 카린의 생일 선물 사본을 대형 출판사 본니에르스(Bonniers)에 보내겠다는 기발한 생각을 하고는 실제로 4월 27일에 원고를 발송했다. 그리고 몇 주 후 손으로 제본한 가로 21센티미터, 세로 27센티미터 크기의 책 표지에 막대기 같은 다리를 가진 삐삐를 손수 그려서 카린에게 선물할 준비를 마쳤다. 1944년 5월 21일의 전쟁 일기에 아스트리드는 명색이 '중립국'인 스웨덴이 히틀러와 무역을 시작하는 것에 우려를 표한

뒤 카린이 받은 선물과 생일을 축하해 준 사람들에 대해 썼다.

오늘 카린은 열 살이 되었다. 전쟁 중에 맞은 다섯 번째 생일이다. (…) 감사하게도 우리 나라는 평화롭지만 봄이 되면서 상황이 아슬아슬해졌다. 우리가 독일에 볼베어링을 수출한 것이 연합국의 심기를 건드린 것이다. (…) 카린의 생일 얘기로 돌아가서, 우리는 전처럼 축하 파티를 했다. 카린은 『초등학생을 위한 동화책』과, '꼬리 없는 고양이 펠레' 시리즈 중 한 권, 그리고 멋진 검정 표지로 제본한 '삐삐 롱스타킹' 원고를 받았다. 그것 말고도 파란색 수영복, 나무 밑창이 깔린 흰색 슬리퍼, 블라우스용 옷감, 비리덴과 굴란데르가 보내 준 책, 그리고 할아버지와 두 할머니가 보내 주신 용돈도 받았다.

삐삐가 대중에게 모습을 드러내기까지는 시간이 좀 더 흘러야 했지만, 린드그렌 가족들 사이에서는 초인적 힘을 가진 어린 소녀가 이미 익숙했다. 삐삐의 팬은 카린만이 아니었다. 카린의 친구 마테와 엘사레나, 그리고 스몰란드에 사는 사촌 군보르와 바르브로와 에이보르도 아스트리드 이모가 들려주는 삐삐의 모험 이야기를 좋아했다. 결혼한 아스트리드와 군나르, 잉에예드 남매의 가족들이 스톡홀름이나 푸루순드나 네스 농장에 다시 모일 때마다 아스트리드가 새로운 삐삐 이야기를 들려준 것이다. 이 모든 것은 카린의 침대맡에서 시작되었다. "어머니는 1941년 늦겨울에 삐삐 롱스타킹 이야기를 들려주시기 시작했습니다. 폐렴 같은 증상 때문에 내가 오랫동안 침상

을 벗어나지 못하고 있었거든요. 그 당시 아이들은 열이 조금만 올라도 증세가 회복되고 여러 날이 지날 때까지 침대에 누워 있어야 했어요. 그래서 난 지루함을 달래기 위해 더 재미있게 해 달라고 졸랐어요. 어머니는 책을 읽어 주거나 이야기를 들려주셨는데, 저는 어머니가 즉흥적으로 지어낸 이야기를 제일 좋아했어요."

삐삐의 엄청난 에너지는 어린 팬들을 단숨에 사로잡았다. 카린 뉘만은 『오리지널 삐삐』 서문에서 어린 소녀가 교회 의자 사이를 이리저리 뛰어다니는가 하면 설교단을 가리키며 둥지 상자라고 소리치는 겁 없는 행동에 충격과 자유로움을 함께 느꼈다고 적었다. 여기 언급된 장면은 이야기로만 들었을 뿐 출판되지는 않은 삐삐 이야기에 포함된 것이다. 아스트리드 린드그렌 협회의 2011년 소식지에는 군나르의 딸 군보르 룬스트룀이 신실함과 거리가 먼 삐삐 이야기를 아스트리드 이모한테서 듣던 잊지 못할 추억이 실렸다. 빔메르뷔의 네스 농장에서 아스트리드 이모의 이야기를 들으려고 옹기종기 모여 앉은 아이들 중에는 군보르와 카린 외에도 에릭손 집안의 오래된 빨간색 집에 사는 세 농부 가족의 아이 8~10명이 함께 있었다.

교구위원이신 할아버지(사무엘 아우구스트)가 들으실까 봐 겁났던 기억이 납니다. 고모는 삐삐가 빔메르뷔 교회 예배에 참석해서 긴 의자 위로 뛰어다니고, 설교단에 서 있는 목사님을 보고 놀라서 "저기 둥지 상자 안에 웃기게 생긴 늙은 새가 있네? 무슨 새지?"라고 외치는 장면을 아주 실감 나게 들려주셨어요. 처음부터 삐삐가 스몰란드 사투리를 썼고, 우리는 그게 너무나도 우스웠습

니다. 하지만 빔메르뷔 교회의 근엄한 목사님을 대담하게 놀려 먹는 것 같아서 놀랍기도 했어요.

오리지널 삐삐의 뿌리

1930년대 스웨덴에서 아동 교육이 활발히 논의되지 않았다면 오늘날 우리가 아는 삐삐 롱스타킹도 태어나지 못했으리라는 주장도 있다. 그 당시 수많은 심리학 및 교육학 이론이 새로 나와 소개되었다. 일리 있는 주장이지만, 삐삐라는 캐릭터에 영감을 준 것은 알렉산더 닐의 자유 교육이나 버트런드 러셀이 주장한 아동의 권력의지 이론뿐만이 아니었다. 전래 동화, 문학사에 길이 남을 신화와 전설, 양차 세계대전 사이의 대중문화, 그리고 에른스트 호프만의『수수께끼 아이』, 루이스 캐럴의『이상한 나라의 앨리스』, 진 웹스터의『키다리 아저씨』, 루시 모드 몽고메리의『빨간 머리 앤』같은 문학작품들도 영향을 미쳤다. 타잔과 슈퍼맨처럼 초인적 힘을 가진 캐릭터가 등장했던 1930년대 영화와 만화도 삐삐의 탄생에 한몫했다.

슈퍼맨은 1940년대 초 스웨덴에 첫발을 들여놓는데『크립톤에서 온 거인』이라는 만화책의 일부로 등장한 뒤,『강철 사나이』로 널리 알려졌다. 초능력을 지닌 평화주의자 슈퍼맨은 속기로 작성된『오리지널 삐삐』원고에 깜짝 등장한다. 세계에서 가장 힘센 소녀 이야기를 신비로운 속기 부호로 담아낸 연습장에는, 내용에 어울리지 않는 근육질 슈퍼 히어로가 연필 스케치로 남아 있다. 카린 뉘만은 그

그림을 과연 어머니가 그렸는지 알 수 없을 것이다. 도대체 슈퍼맨이 왜 여기에 들어 있을까? 아스트리드 린드그렌은 1967년 12월 『스벤스카 다그블라데트』와의 인터뷰에서 슈퍼맨이 삐삐를 구상하는 데 영감을 준 것 중 하나라고 인정했다. "삐삐는 애초부터 고심을 거듭하며 만든 캐릭터가 아니라 번득이는 영감의 산물이었습니다. 하지만 힘세고, 부유하고, 독립적인 삐삐가 슈퍼맨을 닮았다고 할 수도 있겠네요."

삐삐 롱스타킹의 외모, 힘, 성격, 행동에서 수많은 영감의 원천을 찾을 수 있겠지만, 삐삐 이야기에서 가장 중요한 기반을 이루는 요소는 삐삐가 생겨날 당시의 염세주의로 가득하고 정서 발달이 멈춘 듯한 시대상에 있었다. 현재 왕립도서관에 안전하게 보존되어 있는 『오리지널 삐삐』 속기 원고는 심리학이나 교육철학의 손가락 인형 같은 도구로 쓰인 것이 아니다. 삐삐는 전쟁의 야만성과 사악함에 선량함, 너그러움, 멋진 유머로 쾌활하게 화답한 평화주의자였다. 불량배든 사회복지 담당 공무원이든, 경찰이든 도둑이든, 또는 곡마단장과 그의 차력사든 간에 누군가 공격적이거나 위협하는 태도로 다가서면 삐삐는 본능적으로 그들의 의도가 놀이나 춤, 또는 재미로 거는 싸움이라고 믿었다.

모든 형태의 물리적 폭력에 저항하는 삐삐의 모습을 독자가 발견하는 시점은 『오리지널 삐삐』의 두 번째 에피소드에서 '오베'―1945년 출판된 『삐삐 롱스타킹』에서는 이름이 '벵트'로 바뀌었다―라는 무례한 소년이 자꾸만 삐삐를 놀리는 장면이다. 삐삐는 한결같이 평화적으로 대응한다. 친절하게 활짝 웃을 뿐 아무 말도 하

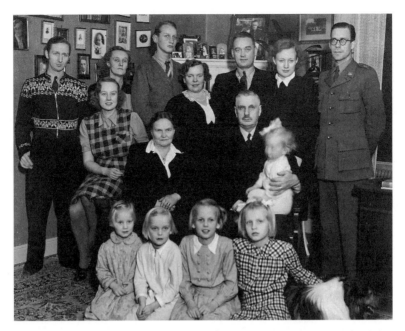

아스트리드, 라세, 카린은 1943년 새해를 네스 농장에서 에릭손 가족과 함께 맞았다. 바깥에는 눈이 엄청나게 쌓였고, 근처의 스통온강은 스케이트를 탈 수 있을 만큼 꽁꽁 얼었다. 매년 그랬듯이 사무엘 아우구스트와 한나는 네 자녀에게 크리스마스 선물로 각각 1000크로나씩을 주었다.

지 않는다. 삐삐의 몸짓은 겁먹거나 머뭇거리는 게 아니라는 것을 보여 준다. 삐삐의 차분하고 소극적인 반응에 흥분한 오베가 삐삐의 땋은 머리를 잡아채자 삐삐는 다시 친근한 미소를 지으며 검지로 살짝 찔러서 오베를 땅바닥에 나뒹굴게 한다. 소년의 눈이 즉시 호전적으로 번뜩거린다. 다음 장면에서 린드그렌은 1940년대 초에 온 세상에 가득했던 눈먼 힘과 삐삐의 부드럽고 비폭력적인 힘을 대립시킨다.

　　　"이 촌뜨기야! 도대체 뭐 하는 거야!"

오베가 소리치며 주먹을 꽉 쥔 채 삐삐에게 달려들었다. 그래서 삐삐는 그를 상대해 주었다. 그의 허리를 잡고 공중으로 높이 던져 올렸다. 하지만 착한 삐삐는 악동을 다치게 하고 싶지 않았기 때문에 오베가 땅에 떨어지기 전에 붙잡아서 다시 던져 올렸다. (…) 삐삐는 그 애가 마지막으로 떨어질 때 장난스레 툭 밀어서 도랑에 처박아 버렸다. 그때까지도 삐삐는 그에게 친근한 미소를 짓고 있었다.

삐삐 롱스타킹이 아스트리드의 상상 속에 자리 잡기 시작한 것은 제2차 세계대전 중 연합군에게 가장 중요한 시기였던 1941년 봄이었다. 독일은 영국과 소련 침공을 준비 중이었고, 유럽에서 유대인을 말살하려는 나치의 계획은 점점 더 가시화되고 있었다. 1941~43년 아스트리드가 전쟁 일기에 스크랩한 기사와 손으로 쓴 기록은 삐삐가 전쟁 자체를 넘어서 그 광기 이면의 인물들에 대응한 것이라는 사실을 보여 준다. 아스트리드는 일기에 히틀러, 스탈린, 무솔리니에 대한 약식 심리 분석을 남겼다. 세 독재자의 성격을 파고들어 권력욕, 파괴 본능, 공포 조성처럼 어두운 면이 숨어 있는 인간 본성의 가장 어두운 구석을 조명했다. 1945년 출판된 『삐삐 롱스타킹』에는 벵트와 그 패거리가 '빌레'를 둘러싸고 자기보다 어린 그 아이에게 어둠의 힘을 발산하는 장면이 등장한다. "얘들아, 저 녀석이 길거리에 얼씬거리지 못하게 혼쭐을 내!" 작고 약한 빌레가 크고 힘센 소년들을 겁냈듯이 아스트리드도 1940년대 강대국의 군사적 야욕에 두려움을 느꼈다. 처음에는 히틀러보다 스탈린이 그녀의 두려움을 더 자극했

다. 1940년 6월 18일 일기에는 이렇게 적혀 있다.

최악인 것은 러시아가 움직이기 시작하면서 아무도 독일의 패전을 바랄 수 없게 되었다는 것이다. 지난 며칠간 러시아 군대는 갖가지 구실을 대며 에스토니아, 라트비아, 리투아니아를 점령했다. 스칸디나비아 사람들에게 있어서 독일의 약화는 러시아의 침공을 의미하게 된 것이다. 그보다는 차라리 평생 "히틀러 만세!"를 외치며 사는 게 낫겠지. 그보다 더 끔찍한 일을 상상하기도 어렵다. (…) 하느님, 제발 러시아가 침략하지 못하게 해 주세요!

그러나 나치 정권이 '레벤스라움'(Lebensraum, 생활권)을 주장하며 동쪽으로 영토 확장에 나서자 스웨덴 사람들은 조국이 세계에서 가장 강력한 독재자들의 마지막 결전장이 될까 봐 우려하기 시작했다. 히틀러의 심리에 대한 아스트리드 린드그렌의 관심과 공포도 커졌다. 그녀는 히틀러를 '아돌프', 무솔리니를 '무스'라고 불렀지만, 스탈린은 언제나 별칭 없이 그냥 '스탈린'이라고 불렀다. 그녀가 특정 인종에 대한 박해를 이해하려고 노력할수록 전쟁 일기에는 히틀러에 대한 기사 스크랩이 점점 늘었다. 독일군이 네덜란드와 벨기에 국경을 침범한 1940년 5월 10일 일기에는 독일이 마치 "일정한 주기로 동굴에서 튀어나와 새로운 희생양을 찾는 악의에 가득 찬 짐승" 같다고 적혀 있다. "대략 20년 주기로 전 세계 인류를 적대시하는 민족은 틀림없이 뭔가 잘못된 것이다." 아스트리드는 1940년 7월 19일 히틀러가 독일 제국의회 의사당에서 발표한 승전 연설문 기사를 오려

내어 일기장에 붙이고는 성서의 이미지를 차용해서 다음과 같이 적었다. "세계의 주인, 요한계시록의 짐승, 한때 무명이던 독일의 장인, 독일 민족을 부활시키는 자, 그리고 (나를 포함한 많은 사람들의 의견에 따르면) 파괴적이고 문화를 오염시키는 힘. 그는 도대체 무엇이 될 것인가? 우리가 라틴어 격언 '이렇게 세계의 영광이 저문다.'를 말할 날이 올까?"

아스트리드의 초기 작품 가운데 "세상에서 가장 힘센 소녀" 이야기에는 히틀러를 세상에서 가장 힘센 남자로 패러디해서 그에 대한 혐오와 공포와 흥미를 드러내는 대목이 있다. 1944년 『오리지널 삐삐』에 담긴 「삐삐, 서커스에 가다」(Pippi på cirkus)는 찰리 채플린의 영화 「위대한 독재자」(1940)만큼 과격하고 일관적이지는 않다. 그러나 귀족처럼 차려입고 사악한 힘을 휘두르는 성질 급한 곡마단장의 모습은 채플린 영화의 독재자 못지않게 희극적이다.

힘센 아돌프

아스트리드 린드그렌이 히틀러를 풍자한 주요 소재는 요란한 행진, 동물적인 힘, 제복을 입은 곡마단원, 채찍을 휘두르는 곡마단장의 독일어 발음이 새어 나오는 어투, 열광적인 대규모 관중이다. 이야기의 기승전결은 여러 단계에 걸친 힘겨루기로 나타난다. 곡마단장은 관중 속에 있던 삐삐와 겨룬다. 이야기 초반에 그는 독특한 자신만의 세계를 정력적으로 지배하는 인물로 묘사된다. 그는 귀족풍의 연미

복을 입음으로써 나머지 단원들과 자신을 차별화한다. 그가 절대 권력을 상징하는 채찍을 휘두르는 소리는 관객들로 하여금 곡마단장의 막강한 힘을 생생하게 느끼게 한다. 이야기의 초반까지는 그가 관객들마저 쥐락펴락한다.

단장의 철권통치에 대한 삐삐의 노골적 방해 공작은 우아함이나 숙녀다움과는 거리가 멀다. 삐삐는 무대 위의 말에 올라타서는 혼자 균형 잡는 데 익숙한 아름다운 '카르멘시타 양'한테 매달린다. 관객은 삐삐의 행동이 공연의 일부라고 여기고, 격노한 단장은 혼자 분을 삭인다. 보조 단원을 불러서 말을 멈춰 세우고 삐삐를 끌어내리려는 와중에 삐삐와 관객, 그리고 독자들은 다혈질 곡마단장의 진면모를 알게 된다. "'저 못된 것! 사고 나기 전에 아돌프를 데려와!' 곡마단장은 이를 악물고 내뱉었다. '사고는 벌써 났다고요!' 삐삐가 대답했다. '방금 전에 저기 톱밥 더미에서 말이 끔찍한 짓을 하는 걸 내가 봤거든요!'"

1945년 출판된 『삐삐 롱스타킹』 초판에는 『오리지널 삐삐』에서 명랑하게 울려 퍼지던 말뚱에 대한 언급이 빠져 있다. 하지만 린드그렌은 곡마단장이 "이를 악물고 내뱉었다."라는 표현은 지우지 않았는데, 이것은 위대한 곡마단장이 실제로는 울화만 가득한 빈껍데기라는 사실을 드러낸다. 외줄타기를 하는 곡마단장의 딸 '엘비라 양'이 아버지의 서커스 무대를 진정시키려고 시도하면서 상황은 더욱 악화된다. 삐삐는 외줄 위로 뛰어올라 잠깐 술래잡기를 하더니 빙글빙글 돌면서 다시 한번 힘의 균형을 망가뜨린다. 공연의 대단원을 장식하듯이 삐삐는 멋지게 단장의 등으로 뛰어내리는 묘기를 부린다. 꼴

이 우스워진 단장은 "물 한 잔 마시고 머리를 매만지기 위해" 무대 뒤로 사라진다.

이 장면을 왜 그렇게나 세부적으로 묘사했을까? 어쩌면 영화관에서 「위대한 독재자」를 본 사람들은 대부분 그의 머리 모양에서 특히 강한 허영심을 느꼈을 것이다. 영화 속 독재자는 연설 도중 계속 포마드를 잔뜩 발라 가르마를 탄 머리를 매만지며 이마로 내려오는 긴 머리를 쓸어 넘기곤 했다.

헝클어진 머리를 빗질한 곡마단장은 무대에 다시 올라 관중석을 바라보며 회심의 카드를 꺼내 든다. "신샤 슉녀 여러분! 잠시 후에는 이 시대의 가장 위대한 불가샤의, 셰상에셔 가장 힘셴 샤나이를 만나실 겁니다. 누구한테도 진 적이 없는 힘셴 장샤 아돌프! 신샤 슉녀 여러분, 쇼개합니다, 장샤 아돌프!"

1944년 4월 27일 본니에르스 출판사에 『오리지널 삐삐』를 투고할 때 동봉한 편지에 아스트리드 린드그렌은 삐삐와 곡마단장, 그리고 곡마단의 차력사가 펼치는 활극이 나치즘과 그들이 섬기는 가짜 신들에 대한 패러디라는 힌트를 남겼다. '힘셴 아돌프'를 언급하지는 않은 대신에 아스트리드는 '위버멘슈'(Übermensch)라는 단어를 사용했다. 다음은 그 편지의 일부이다.

어린이책의 원고를 보내드립니다. 이 원고를 가급적 빠른 시일 내에 돌려보내 주시기를 부탁드립니다. 귀중한 시간을 내어 원고를 읽어 보면 아시겠지만, 삐삐 롱스타킹은 매우 일상적인 배경에 어린이의 모습으로 등장하는 작은 위버멘슈입니다. 초인적인 힘을

가진 이 소녀는 여러 정황 때문에 전혀 어른의 간섭을 받지 않고 자기가 원하는 대로 생활합니다. 어른과 맞닥뜨릴 때마다 그 아이는 결정적인 한마디를 날리죠. 버트런드 러셀의 저서 『교육론』 85쪽을 읽어 보면 어린이의 본능적 성향 중 가장 두드러지는 것은 어른이 되고 싶어 하는 것이고, 더 정확하게 말하자면 권력의지라고 할 수 있습니다. 보통 어린이는 권력의지에 대한 환상을 갖게 마련이라는 것이지요. 버트런드 러셀의 주장이 옳은지는 모르지만, 삐삐 롱스타킹이 수 년간 제 아이들과 또래 친구들 사이에서 거의 열광에 가까운 인기를 누린 것을 보면 십상 믿을 만한 이론 같습니다.

1944년에도 대형 출판사들은 출판 경력이 없는 작가들이 겸손하게 접근하는 것을 좋아하는 경향이 있었다. 따라서 자신의 작품을 날카롭고 생생하게 묘사한 아스트리드 린드그렌의 편지는 본니에르스 출판사의 관심을 끌기 충분했다. 4월 30일에 그 원고는 출판 고려 대상에 공식적으로 포함되었다. 논의는 평소보다 오래 걸렸다. 그 이유 중 하나는 무명작가가 선동적이고 어른스러우며 나치 느낌을 풍기는 단어 '위버멘슈'를 사용해서 주인공 아이를 설명했다는 사실을 언짢게 여긴 출판사 관계자가 있었기 때문이리라. 특히 1944년 봄은 나치의 선전 구호 '최종 해법', '생활권', '피와 땅' 등에 가려져 있던 소름 끼치는 계획들이 명확하게 드러나던 시기였다. 자신을 복지 기구에 신고하지 말아 달라는 장난기 다분한 부탁으로 끝맺은 아스트리드 린드그렌의 편지는 문학사적 의미가 크다. 『오리지널 삐삐』의 유전자에 철학과 심리학이 담겨 있다는 사실을 작가 스스로 확인시

켜 준 증거물이기 때문이다.

'위버멘슈'는 니체 철학의 핵심이 되는 용어이자 개념이다. 니체의 1885년 저서 『차라투스트라는 이렇게 말했다』에 처음 소개된 이용어는 1930년대에 이르러 국가사회주의 운동권에서 활발히 차용해쓰고 있었다. 결과적으로 니체의 비전은 왜곡되었고, (어쩌면) 아스트리드 린드그렌은 곡마단 이야기를 통해 그 점을 패러디했는지도모른다. 왜곡된 위버멘슈(곡마단장)와 진정한 위버멘슈(삐삐 롱스타킹)의 경쟁을 통해 니체 원작의 의미를 다시 살려 낸 것이다. 위버멘슈는 본디 주인으로도 노예로도 살아가기를 거부하며, 자기 자신의가치 체계를 따르고, 자신의 힘을 주로 좋은 일에 사용하는, 다스릴수 없는 충동적 존재를 의미한다.

가족 전선에 떨어진 폭탄

1944년 여름에 린드그렌 가족 중 두 어른의 삶은 전혀 목가적이지않았다. 삐삐 원고의 운명은 불투명했고, 비 오고 쌀쌀한 푸루순드에서 스투레와 아스트리드가 휴가를 보내던 가정에는 폭탄이 떨어졌다. 7월 초 어느 날 저녁, 스투레는 발코니로 나오더니 중대 선언을했다. 그가 다른 여성과 사랑에 빠졌다는 것이다. 충격을 받은 아스트리드는 슬픔을 가누지 못하고 기력과 의욕을 상실한 채 여러 주를보냈다. 7월 19일 일기에 그때의 심경을 썼다.

피가 흐르고, 시체는 훼손되며, 온 세상은 고통과 절망으로 가득하다. 하지만 그게 나와 무슨 상관인가. 지금은 나 자신의 문제밖에 관심이 없다. 지금까지는 대개 지난번 일기를 쓴 이후로 어떤 사건이 일어났는지에 대해 몇 줄 적어 왔는데, 지금은 내 삶에 밀려든 산사태에 혼자 허우적거리며 떨고 있는 상황 말고는 다른 걸 쓸 경황이 없다. 더 나은 미래를 기다려 보겠지만, 만일 그날이 오지 않는다면! 그렇지만 세계정세에 대해 억지로라도 좀 써 봐야지. 러시아군의 공세가 걱정스러울 정도로 거세다. 그들은 발트해 연안 국가들을 점령했고, 독일군은 그 지역을 포기할 것으로 보인다. 러시아군은 프러시아 동부 국경까지 진격했다. 노르망디 쪽은 그렇게까지 신속하게 진행되지 않지만 그래도 진격이 계속되고 있다. 핀란드 정부 대표들이 리벤트로프(나치 독일 외무장관 ─ 옮긴이)를 만났으며, 독일과의 유대가 더욱 공고해졌다. 그래서 미국은 핀란드와 외교를 단절했다. 더 이상은 기억을 짜낼 기력이 없다. 너무도 지독한 고통이 내 가슴을 후벼 판다. 도시로 돌아가 아무 일도 없는 듯 평소처럼 계속 생활할 수 있을까?

스투레와 아스트리드의 결혼 생활은 상호 신뢰에 공동의 관심사를 바탕으로 만족스럽게 이어지고 있었다. 적어도 아스트리드는 그렇게 믿었다. 여러 해 동안 아들과 떨어져 외롭고 불행하고 가난한 미혼모로 살아야 했던 아스트리드는 왕립 자동차 클럽 시절 스투레와의 관계를 시작하며 편지 말미에 "당신만의 작은 속기사"라고 적어 넣을 당시부터 중산층의 사회적 안정성을 중요시했다. 아스트리

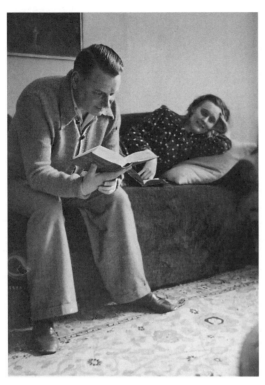

아스트리드와 스투레의 공동 관심사 중 하나는 문학이었다. 부부는 일간지 『다겐스 뉘헤테르』를 구독했으며, 달라가탄의 집과 푸루순드의 별장에 고전과 현대를 아우르는 픽션과 논픽션, 동화, 시, 그리고 「팔스타프」와 덴마크의 스토름 P.의 희극 작품 등을 소장하고 있었다.

드가 부모님에게 내일이면 제가 스투레와 결혼한 지 13년이 된다는 게 믿어지세요? 그동안 그이는 저한테 모진 말 한마디 없었답니다." 라고 편지를 보낸 것이 불과 몇 달 전이었다. 그런데 이제 남편은 이혼을 요구하고 있었다.

여전히 모진 말은 없었다. 그저 다른 여성과 사랑에 빠졌다는 참담한 선언뿐이었다. 나중에 가서야 아스트리드는 스투레가 한때 불륜

관계를 위해 다른 아파트 열쇠를 지니고 다녔다는 사실을 알게 되었다. 지난 몇 해 동안 일기에 적은 일 중에서 어둡고 불행한 것은 주로 전쟁과 가정생활에 있었다. 하지만 이제는 단 한 가지, 스투레의 불륜과 파경 위기를 맞은 결혼 생활에만 집중되었다. 아이러니하게도 그 당시 아스트리드는 원고 공모에 출품하려고 소녀 독자들을 위한 원고를 완성했는데, 그 배경은 더할 나위 없이 행복한 스웨덴의 핵가족이었다. 그 작품의 열여섯 살 주인공은 펜팔 친구에게 보내는 편지에 이렇게 쓴다. "아, 너무너무 행복해. 거실 벽난로 앞에 온 가족이 모여 있어!" 그런데 작가 자신의 삶에서는 장밋빛 일상이 갈가리 찢기고 있었다. 전쟁이 끝나면 우편 검열관으로 일할 수도 없을 텐데, 만일 이혼하면 어떻게 라세와 카린을 먹여 살릴까? 두 자녀를 혼자 키우면서는 달라가탄의 아파트를 유지할 수 없을 테고, 점점 커지던 작가의 꿈도 결국 접어야 하겠지.

1944년 8월 초, 아스트리드는 카린과 라세와 가정부 린네아를 휴가지에 남겨 두고 스톡홀름으로 돌아왔다. 스투레의 행방은 묘연했다. 그녀는 일기를 쓰면서 숨 가쁘게 돌아가는 세상사를 이해하고자 안간힘을 썼다. 하지만 무엇 하나 제대로 기억하거나 집중할 수 없었다. 역사적 관점도 유지할 수 없었다. 자기 자신의 비극이 전면에 등장하면서 전쟁은 그 배경의 그림자가 되어 버린 것이다.

나 홀로 달라가탄에서 쓰디�쓴 절망을 곱씹는다. 카린은 솔뢰에, 라세는 네스에 보냈고, 린네아는 휴가 중이다. 스투레는? 중요한 일이 많이 일어났지만 펜을 들 수 없었다. 히틀러 암살 시도처럼

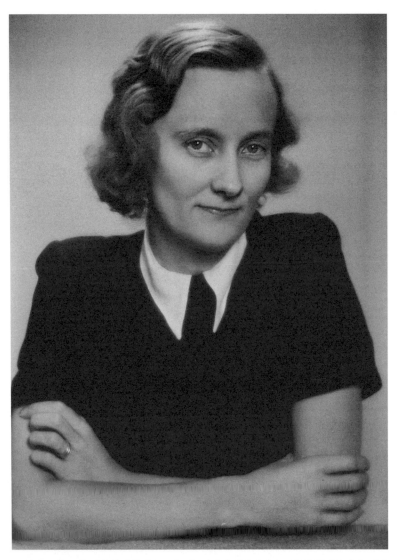

1944년 10월 30일 전쟁 일기에 아스트리드는 이렇게 썼다. "점점 드물게 일기를 쓴다. 생각할 게 너무 많으니까 극도로 초조하고 긴장돼서 좀처럼 쓸 수가 없었다. 이제 최악의 위기는 지난 듯하지만 과연 행복한 결말을 맞게 될지는 아직 모른다."

놀라운 소식조차 관심 밖이다. 오늘 신문에 핀란드의 링코미에스 내각이 사퇴했다는 기사가 실렸다. 아마도 뤼티가 대통령이었던 것 같다. 이젠 만네르헤임이 정권을 잡았다. 새 정부는 당연히 러시아와 평화조약을 체결하려고 하겠지. 저녁에는 "터키, 독일과 외교 단절"이라는 뉴스가 나왔다. 세상이 무너지기 일보 직전인 듯하다. 마치 내 주변의 모든 것이 무너져 내린 것처럼.

1944년 8월 말의 숨 막히게 더운 일요일에 아스트리드와 아이들은 스톡홀름을 방문 중이던 잉에예드의 남편이자 아이들의 이모부 잉바르 린스트룀을 따라 스칸센 야외박물관에서 하루를 보냈다. 아스트리드는 현실감을 잃고 멍하게 시간을 흘려보냈다. 얼마 전 아스트리드는 4개월 전에 투고한 원고에 대해 문의하는 짧막한 편지를 본니에르스 출판사에 보낸 참이었다. 원고와 함께 보냈던 편지의 대담하고 경쾌한 분위기와는 딴판으로 거의 사과하는 듯한 내용이었다. 그리고 1944년 9월 21일에야 예상했던 회신을 받았다. 출판사 측에서는 오랫동안 기다리게 해서 미안하다면서, 평소보다 더 많은 사람들이 원고를 검토하느라 시간이 지체되었다고 해명했다. 또 앞으로 2년 동안 출판할 어린이책 목록이 이미 확정되어 있기 때문에 아스트리드의 원고를 출판할 수 없다고 했다. 이 미덥지 않은 해명 뒤에는 출판물에 반드시 이름을 올리게 되어 있는 사장 예라르드 본니에르(Gerard Bonnier)와 편집자 사이에 의견 충돌이 있었다는 사실이 나중에야 밝혀졌다. 어린 자녀를 둔 아버지로서 본니에르는 삐삐 이야기가 어린이 독자가 이해하기에는 너무 어렵겠다고 판단한 것이다. 여러 해가

지난 후 그는 만찬 자리에서 올라 룬드크비스트에게 그 정황을 털어놓았고, 룬드크비스트는 2007년『오리지널 삐삐』서문에 그 사실을 언급했다.

어둠 속의 빛

어둠과도 같았던 그 시기에, 훗날 큰 모닥불처럼 타오를 한 줄기 빛이 나타났다. 아스트리드의「브리트 학스트룀은 열다섯 살」(Britt Hagström, 15 år)이 원고 공모에서 우수작으로 선정된 것이다. 어린이 도서관 사서 엘사 올레니우스가 라벤-셰그렌 출판사를 대표해서 수상 소식을 전화로 알려 주었다. 상금은 1,200크로나이며, 그해 크리스마스 전에 출판할 계획이라고 밝혔다. 며칠 후 아스트리드 린드그렌은 쇠데르말름 시립도서관 호른스가탄 분관에서 근무하던 엘사 올레니우스와 만났다. 그녀는 아동·청소년문학 부서를 총괄하면서, 메드보르가르플라첸의 어린이 극장 운영도 맡고 있었다. 1977년에 마르가레타 스트룀스테트가 쓴 전기에서 엘사 올레니우스는 린드그렌과의 첫 만남을 이렇게 회고했다. "처음 만난 순간부터 아스트리드와 나는 강한 유대감을 느꼈습니다. 그녀는 왠지 불행해 보였어요. 이유를 묻자 불현듯 자신의 상황을 아주 솔직하게 말했습니다. 그날 저녁 집에 와서 남편에게 그녀 이야기를 했어요."

1944년 11월, 공모 우수작은『브리트마리는 마음이 가볍다』로 제목을 바꿔 출판되었다. 긍정적 서평이 몇몇 신문에 실리기 시작한 후

에도 아스트리드는 즐거움과 긍지를 찾기 힘들었다. 사실 자랑스러워할 이유는 충분했다. 그 당시 스웨덴에서 가장 영향력 있는 아동문학평론가 에바 폰 츠바이베르크와 그레타 볼린의 호평이 각각 『다겐스 뉘헤테르』와 『스벤스카 다그블라데트』에 실린 것이다. 볼린은 아스트리드의 작품이 "눈부시게 웃기고, 유머와 아이러니가 넘치며, 놀라운 영적 통찰도 담겼다."라고 했다. 일주일 후 츠바이베르크도 "이 책은 유머와 따뜻한 마음을 담고 있다."라고 강조했다.

전년도와 달리 1944년 11월 아스트리드는 전쟁 일기에 자신의 생일을 언급하지 않았다. 빔메르뷔에서 고기, 버터, 달걀, 소시지, 사과 등이 담긴 크리스마스 소포가 도착했을 때에도 그녀는 평소처럼 열광하며 반기지 않고 조용히 물건을 갈무리했다. 그리고 린드그렌 가족은? 사방에 흩어져 있었다.

어두운 11월의 일요일에 나는 거실 벽난로 앞에 앉아 글을 쓰고 있다. 라세는 오후 3시 반이 되어서야 일어나려 하고, 카린은 방에 혼자 앉아 타이핑하고 있다(아, 방금 거실로 들어왔다!). 스투레는 집에 없다. 어딘가 멀리 있겠지. 오늘 아침 카린과 함께 하가 공동묘지를 산책했다. 여하튼 지금 세상이 돌아가는 모양새는 대략 이렇다. 러시아군의 진격을 빌미로 독일군이 노르웨이 북부 민간인을 소개(疏開)했고, 끔찍한 고통이 잇따르고 있다. 네덜란드에서도 수많은 사람들이 어려움을 겪고 있다던데, 요즘 어렵지 않은 곳이 어디 있을까? 온 세상이 힘겨운 시절 같다.

1944년 12월에 쓴 짤막한 일기들은 현재와 가까운 미래에 대한 아스트리드의 불안감을 보여 준다. 크리스마스이브가 다가오는데, 과연 아이들과 스투레의 노모를 위해 행복하고 명랑한 아내이자 엄마의 모습을 보여 줄 수 있을까? 물론 그럴 수 있었다. 크리스마스가 지나고 새해가 다가올 때 그녀는 전쟁 일기를 다시 꺼냈다. 한 해를 돌아볼 시간이었다. 지난 1년 동안 쓴 일기를 들춰 보며 아스트리드는 펜을 들고 '행복'이라는 개념을 이해해 보고자 했다.

"지금 이 시기가 내 생애를 통틀어 가장 행복한 나날일 수 있다는 사실을 뼈저리게 느낀다. 그 누구도 이런 행운을 오랫동안 누릴 수는 없을 테니까. 내 앞날에 시련이 기다리고 있다는 생각이 든다."

이것은 작년 크리스마스에 쓴 일기다. 그게 얼마나 정확한 예견인지 그때는 몰랐다. 과연 시련이 닥쳤지만, 내가 불행하다고 하지는 말아야지. 1944년 하반기 6개월은 지옥과도 같았고, 마치 내 발밑의 땅이 흔들리는 느낌이었다. 암담하고 실망스럽고 우울한 나날이었지만, 그렇다고 내가 진실로 불행한 것은 아니다. 내 삶을 충만하게 할 것은 너무도 많다. 모든 정황으로 미뤄 볼 때, 이번 크리스마스는 정말 끔찍한 게 당연하다. 23일에는 청어 샐러드를 만들다가 눈물을 떨구기도 했지만, 그때는 내가 죽도록 피곤했으니까 꼭 불행 때문에 흘린 눈물이라고 할 수는 없지. 행복이 잘 지내는 것과 같은 뜻이라면, 난 아직 '행복'한 셈이다. 그렇지만 행복이란 그렇게 간단하지 않다. 적어도 한 가지는 배웠다. '행복은 타인

으로부터 오는 것이 아니라 자기 내면에서 찾아야 하는 것이다.'

'불면증을 동반한 신경증'라는 진단을 받은 아스트리드가 중앙 우체국에 3주일 동안 병가를 낸 새해 초에 스투레가 정신을 차렸다. 아스트리드가 바르브로와 셰르스틴 쌍둥이 자매 이야기를 쓰기 시작한 시기도 그때쯤으로 보인다. 그녀는 2월과 3월 내내 이 작품에 매달렸다. 스몰란드식으로 상쾌한 봄맞이 대청소도 했다. 책장 먼지를 떨고, 창문을 닦고, 바닥에 광을 내고, 카펫을 털었다. 1945년 3월 23일, 청소가 끝나자 전쟁 일기를 썼다. 아스트리드는 그동안 독일의 몰락을 다룬 신문 기사를 일기장에 붙이려고 상당히 많이 모아 두었다. 그중에는 독일의 참패가 명백한데도 불구하고 알 수 없는 이유로 항복을 거부하는 히틀러에 대한 기사도 있었다. 아스트리드는 어쩌면 항복한 독재자에 대한 역사의 심판을 히틀러가 부끄럽게 여겨서 그럴지도 모른다고 쓰다가, 갑작스럽게 주제를 전쟁에서 사생활로 바꿨다. "린드그렌 가족에 대해 말하자면, '가정은 바다에서 돌아온 뱃사람, 산에서 돌아온 사냥꾼'이라고 할 수 있다. 봄맞이 대청소를 했더니 모든 것이 깔끔해졌다. 나는 가끔 행복하고, 가끔 우울하다. 글쓸 때 가장 행복하다. 며칠 전 예베르스(Gebers) 출판사에서 연락이 왔다."

스투레는 아스트리드의 용서를 구했다. 그녀는 최후통첩을 했고, 그는 받아들였다. 아스트리드는 일기에 로버트 루이스 스티븐슨의 시 「진혼곡」을 영문으로 인용했다. "Here he lies where he longed to be." (그토록 원하던 이곳에 그가 누워 있노라.) 많은 일들이 제자리를 찾

아 갔지만, 모든 일이 그렇지는 않았다. 3월 28일, 아스트리드는 자신의 결혼 생활에 닥쳤던 위기를 전혀 모르는 한나와 사무엘 아우구스트에게 긴 편지를 보내며 앞으로 자신이 작품 활동에 더 많은 시간을 보내려는 데 대해 양해를 구했다. 『브리트마리는 마음이 가볍다』에 대해 특별히 호의적인 평론 기사 일부도 인용했다. 아울러 부활절 휴가 기간에 라세와 카린이 네스 농장에 가 있는 동안 스투레와 함께 시간을 보낼 계획에 대해서도 설명했다.

아스트리드와 스투레의 결혼 문제에 관해 훨씬 더 많이 알고 있던 굴란과 군나르는 동생 부부가 스톡홀름에서 평화로운 시간을 보내며 관계를 회복할 수 있도록 조카 라세와 카린을 네스 농장으로 초대했다. 아스트리드는 부모님에게 보낸 편지에 스투레가 부활절 기간 동안 둘이서 '즐거운 시간'을 보내고 싶어 한다고 썼다. 스투레가 도시의 밤 문화 — 그것은 스투레 직장 일의 일부이기도 했다 — 를 즐기고 싶어 한다는 의미였다. 아스트리드는 차라리 달라가탄의 집에서 쉬며 책을 읽거나 여러 출판사가 관심을 보이는 쌍둥이 자매 이야기를 쓰고 싶었을 것이다. 그녀가 편지에도 언급했듯이, 데뷔작에 대한 평론 기사에는 바쁜 가정주부 역할을 병행하는 이 재능 있는 작가에게 좀 더 많은 시간이 주어진다면 얼마나 멋진 작품이 더 나올 수 있겠느냐는 기대도 담겨 있었다. 아스트리드가 이 격려성 비평을 '진짜 이상하다.'라고 한 이유는 아마도 본인이 꿈꿔 왔지만 한 번도 진지하게 시도하지 못한 것을 간접적으로 권유받았기 때문일 수도 있다. 가정주부와 어머니의 역할에서 한 발 물러서서 완전히 다른 영역으로 뛰어들라는 주문을 외부로부터 받은 것이다. 이 새로운 영역은

스투레와 라세와 카린이 아니라, 아스트리드 자신의 욕망과 필요가 중심이 되는 곳이었다.

며칠 전 '브리트마리'에 대한 평론이 실린 스웨덴 학생 잡지를 받았어요. 진짜 이상한 이 기사는 이렇게 시작됩니다. "결혼해서 자녀가 있는 어머니가 직장에 다니면서 책을 쓴다는 것은 대단한 일이다. 그런 작가가 소녀들을 위한 문학 공모에서 2등 상을 수상했다는 것은 진정 놀라운 성취이다. 아스트리드 린드그렌이 바로 그런 여성이다." 그리고 기사는 이렇게 끝나요. "이 명랑하고 좋은 책의 후속편이 발간되기를, 작가가 다음 책에서 우리 모두에게 즐거운 시간을 더 많이 선사하기를 진심으로 바란다."(제가 '즐거운 시간'을 더 만들 수 있도록 굴란이 부활절 기간 동안 아이들을 맡아 준다니 너무 감사해요.)

아스트리드 린드그렌이 종종 가족의 굴레 때문에 자신이 부모와 양육자의 역할에 매몰되어 있다고 느낀 것은 부인할 수 없는 사실이다. 스투레가 이혼을 요구하기 몇 달 전인 1944년 2월에 여동생 스티나에게 보낸 편지에 아스트리드는 자신을 "집에서 오직 아이들과 함께 시간을 보내는 유능한 엄마"라고 했다. 스투레의 불륜과 이혼 요구에도 불구하고 그 후 6개월 동안 결혼 생활을 유지하면서 열 살짜리 카린의 세계가 무너지지 않도록 사투한 결과, 아스트리드는 자신의 상황에 대해 완전히 다른 시각을 갖게 되었다. 장차 스투레와의 관계에서 무슨 일이 생기든, 아스트리드는 정체성을 지키면서 자신

이 크리스마스 일기에 쓴 것을 기억할 필요가 있었다. "행복은 타인으로부터 오는 것이 아니라 자기 내면에서 찾아야 하는 것이다."

7장

요람 속 혁명

1945년 5월 5일, 37세의 아스트리드 린드그렌은 여느 때처럼 네스 농장에 편지를 보냈다. 매월 정기적으로 쓰는 편지는 한나, 사무엘 아우구스트, 군나르 또는 굴란 앞으로 배달되었지만 농장의 모든 사람이 돌려 읽었다. 이 편지에 아스트리드는 작가로 활동하는 것에 대한 생각을 적었다. 그녀에게 상당히 유리한 상황이었다. 그 당시, 1944년 『브리트마리는 마음이 가볍다』를 출판한 라벤-셰그렌 출판사는 구조 조정을 통해 재정 문제를 해결한 직후였다. 한스 라벤(Hans Rabén) 사장이 직접 아스트리드에게 전화해서 사정을 설명하고 소녀들을 위한 다음 작품도 출판하고 싶다고 밝혔다. 하지만 그녀는 마음을 정하지 못했다. 이 작은 출판사가 펴낸 책들은 『나는 퀴슬링의 포로였다』와 『시나리오 쓰기의 ABC』, 두통에 관한 논문, 덴마크 시인이자 종교인 카이 뭉크의 전기, 스웨덴 작가 어휘록, 몇몇 어린이책 등 온갖 분야를 망라하고 있었다. 과연 이 출판사를 선택하는

것이 옳을까? 아스트리드 린드그렌은 네스 농장에 보낸 편지에도 썼듯이 좀 더 널리 알려진 — 게다가 러브콜까지 보내온 — 예베르스 출판사로 옮기면 어떨지 고려하고 있었다. "좀 더 두고 봐야겠어요. 내가 걸작을 하나 더 쓸 수만 있다면 더 큰 출판사와 손잡는 게 나을 수도 있거든요."

결국 그녀는 라벤-셰그렌에 남기로 했다. 무엇보다 한스 라벤 때문이었다. 상당한 문화적 소양을 갖춘 그는 경쟁 출판사들이 내놓을 수 없는 조건을 제시했다. 아스트리드만큼이나 헌신적이고 의욕적이면서 예지력 있고 대담한 편집자를 담당자로 배정하겠다고 약속한 것이다. 편집자의 이름은 엘사 올레니우스로, 『브리트마리는 마음이 가볍다』를 우수작으로 뽑은 공모의 심사 위원이자 어린이 도서관 사서였다. 올레니우스는 호른스가탄에 있는 도서관에서 근무하면서 라벤-셰그렌 출판사의 다양한 프로젝트 진행과 기획도 맡고 있었다. 여러 해가 지난 후 출판사의 창립 기념 책자에 실린 아스트리드 린드그렌의 글에는 올레니우스가 자신의 첫 원고를 다듬는 데 얼마나 큰 도움을 주었는지 드러나 있다.

그녀는 두 시간 동안 나와 함께 원고를 검토했습니다. (…) 엘사는 『브리트마리는 마음이 가볍다』에서 주인공이 펜팔 친구에게 처음으로 쓰는 편지에다 속마음을 죄다 털어놓는 것은 몹시 어색하다고 지적했어요. 독자를 이야기 속으로 끌어들이기 위한 별도의 도입부가 필요하다는 겁니다. 그래야 서간체 소설에 거부감을 가진 어린 독자들이 매력을 느낀다는 얘기지요. 엘사가 자신이 설명

한 부분을 집에 가서 다시 쓸 수 있겠느냐고 물었습니다. 나는 즉시 그렇게 썼어요. 바로 이튿날 새로 쓴 원고를 들고 나타났을 때 엘사는 내가 어떻게든 책을 내고 싶어서 출판사측 요구에 맞춘다고 생각했답니다. 하지만 그녀는 새 원고를 받아들였지요. 우리는 출판사 로비에서 슬렝폴스카(스웨덴 전통 춤 ─옮긴이) 비슷한 걸 추다가 헤어졌습니다. 그때 이미 우리는 평생을 함께 할 친구 사이가 되었어요.

아스트리드는 새로 사귄 친구를 굳게 믿었다. 예베르스의 제안을 거절하고 라벤-셰그렌과 함께하기로 결정한 뒤 아스트리드는 그 전해에 본니에르스 출판사로부터 거절당한 원고를 엘사 올레니우스에게 건넸다. 그녀가 세상에서 가장 힘센 소녀 이야기를 한두 편쯤 읽어 볼 의향이 있었을까?

물론! 도서관의 작은 어린이 극장도 운영하며 아동극을 지도하던 엘사 올레니우스는 세상에서 처음으로 그 원고의 가능성과 주인공의 문학적 영향력을 알아보았다. 전 유럽이 6년 만에 제2차 세계대전이 끝난 희열에 도취된 1945년 5월, 파랑과 노랑(스웨덴 국기 색깔 ─옮긴이) 차림으로 거리에 쏟아져 나온 스톡홀름 시민들 틈에서 아스트리드, 스투레, 라세, 카린도 축제 분위기에 휩싸였다. 그사이 엘사 올레니우스는『오리지널 삐삐』를 읽느라 바빴다. 그녀는 이 원고가 선풍적 인기를 끌겠지만 몇 가지 수정이 필요하다고 판단했다. 서커스 무대에 떨어진 말똥이라든가 불을 끄기 위해 요강에 가득 찬 오줌을 사람들 머리에 끼얹는다고? 그건 좀 지나쳐 보였다.

올레니우스로부터 매우 긍정적인 반응을 들은 아스트리드는 즉시 스톡홀름과 스몰란드의 가족들에게 그 이야기를 전했다. 네스 농장에서는 그녀의 다음 편지를 통해 소식을 들었다. 그런데 정작 작가 본인은 불확실한 생각에 시달렸다. 다소 보수적인 독자들은 삐삐에 대해 뭐라고 할까? 그녀는 편집자만큼 확신할 수 없었다. "며칠 전에 올레니우스 씨에게 원고를 보냈는데, 불과 이틀 만에 전화하더니 너무 열광적으로 칭찬하는 거예요. 그 얘기를 듣고 나도 뛸 듯이 기뻤어요. 그녀가 좋다고 하는 원고는 출판사 측도 함부로 취급하지 않을 테니까요. 이번 주에 우리는 점심을 함께 먹기로 했는데 그때 원고를 되돌려 받으면 라벤-셰그렌에 전하려고 합니다. 그 출판사 경영 사정도 다시 정상화된 것 같거든요."

그 당시 48세의 올레니우스는 스베리예스 라디오 채널의 아동청소년문학평론가이자 스웨덴 공영 라디오 소속 방송인, 도서관 사서, 아동극 교사, 컨설턴트, 편집자 등 수많은 역할을 한 팔방미인이었다. 올레니우스는 '삐삐' 이야기를 단순히 좋아하는 수준을 넘어서, 이제껏 보지 못한 캐릭터를 담은 어린이책의 탄생에 산파 노릇을 할 만반의 채비를 갖추고 있었다. 1945년 5월 올레니우스는 자신을 포함해 총 4명의 심사 위원이 참여하는 라벤-셰그렌 출판사의 어린이책 공모에 삐삐 원고를 제출하라고 아스트리드에게 권했다. 하지만 그 전에 몇 가지 수정할 것을 제안했다. 아스트리드는 올레니우스의 의견대로 즉시 고쳐 썼다. 1945년 6월 2일 일기에는 그 당시의 경험이 적혀 있다. "'작가'로서 일한다는 것은 너무나 즐거운 경험이다. 지금 『삐삐 롱스타킹』원고를 수정하고 있다. 그 말썽꾸러기 덕분에 뭔가

좋은 일이 생기려는지."

8월과 9월 중 공모 출품작(6~10세 어린이 대상 작품)을 심사하는 과정에서 올레니우스는 초고에 비해 다소 얌전해진 삐삐가 담긴 원고를 강력히 지지했다. 하지만 베스트셀러 '꼬리 없는 고양이 펠레' 시리즈의 작가 예스타 크누트손(Gösta Knutsson), 교사 예르다 샴베르트(Gärda Chambert), 출판사 대표 한스 라벤 등의 심사 위원 가운데 올레니우스의 열의에 공감한 사람은 크누트손뿐이었다. 아스트리드는 9월 8일 부모님에게 보낸 편지에서 엘사 올레니우스한테서 들은 최신 소식을 전했다. 『삐삐 롱스타킹』이 공모에서 대상을 받지는 못하겠지만 거의 틀림없이 출판되리라고 했다. "그래도 행복하고 만족스러워요. 돌아오는 목요일에 그녀와 점심을 함께할 계획이니까 그때 좀 더 자세한 소식을 들을 수 있겠지요."

그런데 올레니우스가 끝내 한스 라벤을 설득해서 자신의 뜻을 관철시킨 모양이었다. 『스벤스카 다그블라데트』 1945년 9월 14일자에 발표된 심사 결과는 다음과 같았다. "심사 위원단은 좋은 어린이책의 특성을 두루 갖춰서 빼어난 작품으로 평가된 『삐삐 롱스타킹』을 대상작으로 선정했다. 독창성, 신나는 줄거리, 독자를 무장해제시키는 유머 감각이 넘치는 작품이다."

삽화, 인쇄, 제본, 배급 절차가 불과 2개월 사이에 숨 가쁘게 진행되어 『삐삐 롱스타킹』이 서점 판매대에 도달하는 시점에 엘사 올레니우스는 스웨덴 공영 라디오 방송에 출연해서 이 책에 대한 찬사를 쏟아 냈다. 그와 동시에 린드그렌의 다른 두 작품 『셰르스틴과 나』와 아동극 「중요한 건 네 건강이야」(Huvudsaken är att man är frisk)를 홍

잉리드 방 뉘만이 그린 『삐삐 롱스타킹』 1945년 출판본 표지. 저주받은 6년 동안의 전쟁이 끝난 것을 축하하듯 즐거운 장난기가 느껴진다. 지금까지 『삐삐 롱스타킹』은 전 세계적으로 5천6백만 부 이상 팔렸으며, 65개국어로 번역되었다.

보했다. 그중 아동극은 올레니우스 본인이 그해 초에 린드그렌에게 직접 집필을 의뢰한 것이었다. 올레니우스는 삐삐 원고를 편집하고, 공모에서 출품작을 심사하여 수상작을 결정하는 과정에 참여했고, 라벤-셰그렌은 책을 홍보하면서 그의 호평을 인용할 수 있었다. 크리스마스 시즌 신문 광고에는 삐삐의 삽화와 함께 올레니우스의 한마디 평이 나란히 실렸다. "'완벽' — 엘사 올레니우스."

아스트리드 린드그렌은 『삐삐 롱스타킹』 출판 초기에 편집자가 쉴 새 없이 홍보하려 애쓴 데 대해 감사했다. 곧 출판될 책이 배달되기를 기다리던 아스트리드는 1945년 11월 8일 네스 농장에 보낸 편지에서 들뜬 듯이 최신 소식을 전했다.

아직 책으로 출판된 『삐삐 롱스타킹』을 보지는 못했지만 조만간 받아 볼 수 있을 거예요. 11월 17일에 엘사 올레니우스랑 다른 한 사람이 라디오 방송에서 '『삐삐 롱스타킹』과 그 밖의 이야기들'을 다룰 예정이랍니다. 지난해처럼 신작 여러 권을 소개할 계획이래요. 엘사 올레니우스는 『삐삐 롱스타킹』이랑 『셰르스틴과 나』는 물론이고, 린드포르스(Lindfors) 출판사에서 펴내는 아동극 「중요한 건 네 건강이야」에 대해서도 이야기할 거라고 했어요. 제 이름을 널리 알리기 위해 진짜 최선을 다하고 있죠.

특혜인가, 인맥인가?

과연 이것이 린드그렌에게 주어진 특혜인가, 아니면 단순히 인맥의 결과인가? 둘 다이면서 그 외에 뭔가 더 있다고 볼 수 있다. 1946년 초에 『삐삐 롱스타킹』이 스웨덴 공영 라디오 방송을 통해 매주 전파되는 데 기여한 일등 공신은 문화계에서 다방면으로 활약한 엘사 올레니우스였다. 1946년 3월 6일, 『삐삐 롱스타킹』이 출판된 지 불과 3개월 만에 아동문학 베스트셀러를 그해 가장 인기 있는 아동극으로 각색해서 스톡홀름 쇠데르말름에 있는 메드보르가르후스 어린이 극장 무대에 올린 것도 올레니우스였다. 아스트리드는 책 내용 중 몇몇 장면을 급히 재구성해서 대본을 썼다. 이 대본은 같은 해 라벤-셰그렌 출판사에서 출간되었고, 스웨덴 전역의 학교에서 아마추어 배우들의 공연에 활용되었다.

어린이 극장에서 상연된 아동극 「삐삐 롱스타킹」은 즉시 엄청난 인기를 모았다. 1946년 3월과 4월에는 표를 소지한 어린이 관객을 극장에 다 수용할 수 없을 정도였다. 도서관 회원증만 있으면 올레니우스의 어린이 극장에 들어갈 수 있었기 때문이다. 그 당시 어린이 도서관에서 아동극을 상연한 주된 목적은 어린 시민들을 좋은 문학작품 독자로 만드는 데 있었다.

빼어난 아역 배우들이 출연하는 이 보기 드문 아동극에 대한 소문은 원작에 대한 평판과 마찬가지로 전국으로 퍼졌다. 올레니우스의 어린이 극단은 예테보리, 에스킬스투나, 노르셰핑 등 여러 도시에서 순회공연을 했다. 스톡홀름 콘서트홀에서 다소 엉성한 합주단까지

어우러진 특별 공연이 막을 올렸다. 린드그렌이 이런 공연에 몇 차례 모습을 드러내기도 했지만 1946년 그녀의 대외 활동은 전국의 도서관과 문학 관련 행사에 작가로서 참석하는 데 중점을 두었다. 1946년 봄 부모님에게 보낸 편지에서 그녀는 스웨덴 왕실의 세 어린 공주들까지 탈권위주의의 상징 같은 '삐삐'의 팬이 되었다고 알렸다.

책의 날 행사에 참석하러 모탈라에 갑니다. 다른 참가자들에게는 안된 일이지만 『삐삐 롱스타킹』 이야기를 끝도 없이 할 예정이에요. 알고 보니 제가 엄청 유명해요. 오는 20일에는 출판인 협회가 왕립극장의 현대미술 갤러리에서 주최하는 전시회에 가서 『삐삐 롱스타킹』을 낭독합니다. 그 꼬마는 전국적 골칫거리가 되려나 봐요. 그뿐만 아니라 최근 개점한 화제의 서점 쿵스복한델른은 콘서트 하우스나 보리야스콜란(인근 학교)을 대관해서 엘사 올레니우스 어린이 극단의 삐삐 연극을 공연할 계획이랍니다. 하가 궁전의 공주님들까지 초대한 걸 보니 다들 홍보에 총력을 기울이는 게 확실해요.

『삐삐 롱스타킹』 출판과 아동극 공연 후 첫 한 해 동안 대대적인 홍보 활동이 펼쳐졌다. 12월 아베스타에서 열린 책의 날 행사 역시 그런 홍보 활동으로 꼽을 수 있다. 스웨덴 최고의 인기 작가 다섯 명이 초대되어 신작을 낭독하는 자리에서 아스트리드 린드그렌을 위해 마련된 특별 무대는 '동화의 시간'이었다. 아베스타와 그뤼트네스에서 학생 900여 명이 초대되었고, '삐삐' 시리즈 후속편 『삐삐, 배

에 오르다』(*Pippi Långstrump går ombord*, 1946) 낭독회는 두 도시에서 가장 큰 영화관을 가득 채웠다. 객석에는 지방신문사 기자도 있었고, 이튿날 관련 기사가 지면을 장식했다.

쉬니그 씨가 지휘하는 청소년 오케스트라가 어린 관중들의 관심을 사로잡는 훌륭한 연주로 동화 세계의 분위기를 자아냈다. 헬게 위테르봄 선생님이 작가 린드그렌 씨를 소개하면서 낭독이 시작되었다. 잠시도 한눈팔지 못하고 집중한 어린이들은 삐삐 롱스타킹 이야기를 작가의 목소리로 직접 듣는 매우 특별한 경험을 했다. 쌀쌀한 12월 날씨에도 린드그렌 특유의 매혹적인 방식으로 엮은, 로빈슨 크루소에 비견할 만한 삐삐의 모험이 어린이들을 사로잡았다. 신기한 마법의 약초처럼 삐삐 이야기가 어린이의 힘든 마음을 치유했다.

기사에 소개된 것처럼 완벽한 성공은 아니었다. 12월 7일 집에 보낸 편지에서 아스트리드는 달라르나의 낭독회가 상당히 힘들었다고 적었다. 많은 어린이가 기침하며 꼼지락거리는 바람에 그녀는 "아이들에게 들리도록 얼굴이 파래질 때까지" 목소리를 짜내야 했다.

1946년 가을 『삐삐 롱스타킹』을 둘러싼 분위기 또한 시끄러웠다. '삐삐'는 기록적인 속도로 라디오와 연극을 포함한 다른 매체로 확산됐다. 그 와중에 아스트리드는 다른 몇 가지 책을 계획하고 있었다. 마치 삐삐의 화신들이 각각 증식하면서 서로 다른 매체와 장르로 전파되는 듯한 양상이었다. 한스 라벤은 그 현실을 믿기 어려울 지경

이었다. 공모 심사 때만 하더라도 대상을 줄 만하지는 않다고 생각했던 원고가 출판사를 파산 위기에서 구했을뿐더러, 거의 비어 가던 회사의 금고를 계속 채운 것이다.

1945년 5월 한스 라벤이 아스트리드를 설득하기 위해 전화했을 당시, 모든 사정을 솔직하게 말한 것은 아니었다. 출판사 재정이 정상 궤도에 올랐다고 했지만 실상은 그렇지 않았다. 1942년부터 1967년까지 라벤-셰그렌 출판사의 역사를 회고한 『25년 연대기』(1967)에서 한스 라벤은 그 당시 경영진이 1945년 여름과 가을에 신작을 출간하기로 한 것은 무모한 결정이었다고 밝혔다. 그러나 그때의 심각한 상황과 필사적이고 젊은 열정은 경영진으로 하여금 위험을 감수하도록 내몰았다고 회고했다. "마치 도박꾼이 그동안 잃은 돈을 한 번에 되찾기 위해 계속 내기를 하는 것 같은 상황이었습니다."

1945년 9월 중순 라벤-셰그렌 도서 공모 대상 수상작으로 『삐삐 롱스타킹』이 선정되기 직전까지만 해도 출판사와 삐삐 시리즈 첫 책의 미래는 불투명했다. 라벤-셰그렌 설립 후 3년간 펴낸 비싼 책들이 창고에 그대로 쌓여 있던 터라 출판사의 재정 상황은 너무도 아슬아슬했다. 그래서 1945년 8월에는 린드그렌의 원고를 포함한 공모 출품작들의 판권을 모두 다른 출판사에 넘기려고도 했다. 본니에르스 출판사도 라벤-셰그렌으로부터 200편이 넘는 원고의 양도를 제안받았지만 거절했다. 그 원고 더미 속에 끼어 있던 작품 중에는 『삐삐 롱스타킹』뿐 아니라 린드그렌이 여름휴가 기간 중 푸루순드에 머물면서 완성한 『떠들썩한 마을의 아이들』도 포함되어 있었다. 아스트리드 자신은 이 원고를 대단치 않게 여겼고, 부모님에게 보낸 편지에도 그

것이 "그다지 잘 쓴 것은 아니지만 명랑한 책"이라고 썼다.

　라벤-셰그렌의 제안을 거절함으로써 잘나가던 대형 출판사 본니에르스는 부지불식간에 아스트리드 린드그렌과 삐삐를 두 번이나 거절한 셈이 되었다. 1940년대가 저물기 전에 『삐삐 롱스타킹』은 스웨덴에서만도 30만 부 가까이 팔렸다. 이로써 라벤-셰그렌은 단숨에 어린이·청소년 도서를 선도하는 출판사가 되었다. 그 기록 뒤에 숨은 공신은 엘사 올레니우스였다. 1946년에 그녀는 한스 라벤에게 아스트리드가 속기와 타이핑과 여러 외국어에 능한 데다 시간제 직장이 필요한 상황이라고 귀띔했다. 라벤은 즉시 올레니우스의 조언을 받아들였다. 모든 직원과 라벤이 출판사를 몹시 걱정했던 1945년, 가장 성공적인 크리스마스를 선사해 준 린드그렌 씨가 아닌가. 그해 크리스마스 시즌 2주 동안 『삐삐 롱스타킹』은 2만 1천 권이 팔렸다. 1967년 라벤은 이렇게 회고했다. "모두들 창고에서 밤늦도록 『삐삐 롱스타킹』을 포장하는 일에 매달렸습니다. 나는 크리스마스 시즌 내내 택시로 스톡홀름의 서점을 돌았지요. 그해 크리스마스에는 모든 스웨덴 어린이가 『삐삐 롱스타킹』을 한 권씩 가질 수 있도록 하려고요."

콜롬바와 코리나

　1945~46년 삐삐 열풍 확산에 기여한 것은 선동가 기질이 다분한 아스트리드 린드그렌 담당 편집자만이 아니었다. 그 당시 스웨덴에

서 가장 저명한 두 평론가, 에바 폰 츠바이베르크와 그레타 볼린이 1945년 크리스마스 직전 각각 『다겐스 뉘헤테르』와 『스벤스카 다그 블라데트』에 기고한 서평의 영향도 무시할 수 없었다. 그들은 '콜롬 바'(츠바이베르크)와 '코리나'(볼린)라는 필명으로 아동의 문화, 교육, 가정생활 등에 대해 글을 쓰는 칼럼니스트 활동도 겸하고 있었다. 그들이 주창한 스웨덴 아동문학의 혁신을 지지하는 사람들 중에는 그해에 출간된 츠바이베르크와 볼린의 공저 『책과 어린이』에 수록된 도서 목록 편집자 엘사 올레니우스도 포함되어 있었다.

츠바이베르크, 볼린, 올레니우스는 1940년대 스웨덴의 아동·청소년문학계에서 큰 영향력을 발휘한 삼총사였다. 그들은 신문, 라디오, 출판계, 도서관 시스템을 통해 전달되는 자신들의 목소리를 연계하며 영향력을 발휘하는 방법도 잘 알고 있었다. 작가들의 은하계에 혜성처럼 등장한 아스트리드 린드그렌은 삼총사가 쏟아부은 노력의 수혜자였다. 그러나 1948년 8월 부모님에게 보낸 편지에서 알 수 있듯이 아스트리드는 그들이 일하는 방식을 딱히 달가워하지 않았다. "어제 에바 폰 츠바이베르크가 전화해서는 본니에르스 출판사에서 본인이 편집한 『잊지 못할 이야기들』을 출판할 계획이라고 했어요. 책에 수록될 작품 중에서 별로 맘에 들지 않는 한 편을 내가 쓴 「엄지 소년 닐스 칼손」으로 교체하고 싶다더군요. 알아요, 알고말고요. 엘사 올레니우스가 그걸 제안했겠지요."

1945년 두 평론가는 『삐삐 롱스타킹』이 사람들을 해방시키는 힘을 지녔다고 평했다. 삐삐의 탄생을 축하하는 첫 번째 팡파르는 1945년 11월 28일자 『다겐스 뉘헤테르』에 기고한 에바 폰 츠바이베르크가

울렸다. "삐삐 롱스타킹은 자유가 제한된 보통 세상을 살아가는 보통 어린이의 안전밸브 역할을 맡게 되었다." 일주일 후에 그레타 볼린도 삐삐가 권위와 일상의 무게로부터 현대 어린이를 해방시킬 수 있다는 츠바이베르크의 의견에 동의하는 서평을 『스벤스카 다그블라데트』에 기고했다. 볼린은 자신의 가족을 예로 들면서 삐삐가 어른을 위한 안전밸브 역할도 할 수 있다고 주장했다. "이 책은 단순히 말해서 불꽃놀이 같은 농담과 장난의 향연이다. 우리 집 일곱 살짜리 요나스는 몇 구절만 듣고도 자지러지게 웃었는데, 그것은 어른들에게도 대단히 재미있다."

코리나와 콜롬바는 삐삐의 익살스러운 모습 중에서도 특히 극단적 요소들을 마치 합창하듯 극찬하면서 이후 거의 매일, 매주, 매월 이어진 서평의 논조를 선도했다. 열광적 서평은 『삐삐 롱스타킹』의 1945년 크리스마스 판매고를 치솟게 했다. 마침 스웨덴 가정에는 웃음과 즐거움으로 전쟁의 상처를 치유할 만한 선물이 필요한 시기였다. 『삐삐 롱스타킹』은 그 희망을 충족시키기에 안성맞춤이었다. 6년 동안 지구를 황폐하게 만든 사악한 나치와 이보다 더 잘 대비되는 이야기를 상상할 수 있을까? 삐삐와 원숭이 닐손 씨가 등장하는 형형색색의 경쾌한 표지도 책 속에 담긴 시끌벅적한 즐거움을 잘 드러냈다. 괴짜 같은 옷차림에다 그 누구도 철모 안에 구겨 넣지 못할 삐삐의 머리 모양을 살린 잉리드 방 뉘만(Ingrid Vang Nyman)의 삽화도 재미를 한껏 살렸다. 뉘만의 익살맞은 삽화는 지난 5~10년간 모든 매체를 뒤덮다시피 했던 고압적 장군과 병사들의 음울한 이미지와 대비되어 희극적 거리감을 느끼게 했다.

1940년대 스웨덴 작가들 가운데 아스트리드 린드그렌만큼 현대적 매체를 자연스럽고 편안하게 활용한 사람은 드물었다. 그녀는 좋은 이야기를 전달하려면 책이라는 매체에만 매달리면 안 된다는 것을 이해한 극소수에 속했다. '소설화'라는 개념이 자리 잡히기 훨씬 전인 1950년대와 1960년대에 라디오와 영화 대본을 썼고, 이를 신속히 출판해서 베스트셀러로 만들었다.

아스트리드 린드그렌이 상상하지도 못한 성공이었다. 1944년 본니에르스 출판사로부터 출판을 거절당한 이래 그녀는 삐삐에 대해 회의적이었다. 글이 너무 자극적인가? 세상에서 가장 힘센 어린이가 여자라는 사실을 독자들이 과연 받아들일 준비가 되어 있을까? 어린이는 누구나 삐삐를 좋아했지만, 어른들의 반응은 라벤-셰그렌 공모

심사 위원단 의견처럼 극명하게 엇갈렸다. 1945년 9월 29일에 네스로 보낸 편지에 아스트리드는 이렇게 설명했다. "삐삐에 대한 비평이 걱정스럽습니다. 비난하는 사람들이 분명히 있을 거예요. 공모 심사 위원 중에 교사가 한 명 있는데, 그분은 확실히 부정적이에요. 어제 출판사에서 올레 스트란드베리(Olle Strandberg) 박사를 만났는데, 그 심사 위원이 원고 공모에서 반대 의견을 낸 이유가 삐삐의 '행동이 너무도 유별나서'라고 하더군요. 하지만 자기는 내 책을 좋아한다면서 삐삐가 허클베리 핀과 슈퍼맨을 섞어 놓은 캐릭터라고 말했어요."

기자이자 기행문 작가인 스트란드베리도 엘사 올레니우스처럼 라벤-세그렌과 종종 협업했다. 스트란드베리는 아스트리드가 남들의 비평을 전혀 겁낼 필요 없다고 믿었다. 허클베리 핀과 슈퍼맨처럼 삐삐는 누군가가 비평할 수준을 넘어선 캐릭터라는 의견이었다. 출판 후 첫 6개월 동안 오로지 호평만 받은 삐삐에 대해 1946년 가을부터 비판적 의견이 제기되기 시작했다. 주로 부모와 교육자들의 비판이었다.

비판의 포문을 연 사람은 64세의 룬드 대학 교수 욘 란드퀴스트(John Landquist)였다. 심리학, 교육학, 문학을 강의하는 학계의 거두로서 문학평론가이고 작가이며 지크문트 프로이트 저서를 번역한 번역가였다. 프로이트를 추종하는 란드퀴스트 입장에서는 권력에 대한 갈망을 인간의 기본 욕망 중 하나라고 주장하는 사람을 일단 의심해야 한다는 사명감을 느꼈을 수도 있다. 철학자 버트런드 러셀이 『교육론』를 통해 그런 주장을 폈는데, 아스트리드는 1944년 본니에르스 출판사에 삐삐 원고를 보내면서 동봉한 편지에 그 책을 인용했으

며 1946년 1월 15일 『스벤스카 다그블라데트』에서도 러셀의 주장을 언급했다. 『스벤스카 다그블라데트』 신문사가 매년 수여하는 문학상 수상자로 선정된 후 진행된 인터뷰에서 아스트리드는 어린이들 사이에서 삐삐가 누리는 "무서울 정도의 인기"를 이렇게 설명했다.

내가 나타나기만 하면 아이들은 한목소리로 "삐삐 롱스타킹 이야기 해 주세요!"라고 외칩니다. 나는 내가 만든 상상 속 주인공이 어린 영혼들의 아픈 부분을 건드렸다고 느껴요. 나중에 아이들의 가장 두드러진 본능적 특성이 권력의지라는 이론을 버트런드 러셀의 『교육론』에서 읽고 나서야 아이들의 반응을 이해했지요. 아이는 어른보다 약한 자신의 모습 때문에 괴로워하고, 어른처럼 강해지고 싶어 한다는 것입니다. 그래서 보통 아이들의 공상에는 힘에 대한 갈망이 포함되어 있다는 얘기지요. 물론 이것은 러셀의 주장이고 그게 사실인지는 저도 모릅니다. 확실히 말할 수 있는 것은, 삐삐를 만난 모든 아이가 어른들로부터 완전히 독립해서 자기 마음대로 살아가는 한 소녀의 이야기에 반해 버린다는 사실입니다.

프로이트 사상에 경도된 란드퀴스트에게 어린이의 마음을 지배하는 근본 동기가 권력의지라는 발언은 일고의 가치도 없었다. 그는 1946년 8월 18일자 『아프톤블라데트』 지면을 통해 『삐삐 롱스타킹』을 혹평하면서 그저 평범한 작가를 떠받든 『스벤스카 다그블라데트』 기사를 비판했다. '열등한 수상작'이라는 제목 아래 삐삐를 '정신병'이라고 진단하고, 아스트리드 린드그렌을 '상상력이 부족한 호사가'

라고 했다. 이 나이 든 교육학 교수가 자기 딸에게 삐삐 이야기를 읽어 줬는데, 부녀가 모두 주인공에게 전혀 호감을 느끼지 못했다는 것이다. 란드퀴스트는 삐삐의 익살스러운 장난이 완전히 터무니없으며 매우 병적이라고 불평했다. "이야기의 상황과 아동기의 심리 세계를 고려할 때 도무지 말도 안 된다. 상상력도 없이 그저 기계적으로 꿰맞춘 난센스일 뿐이다. 그래서 이 책은 비도덕적이기도 하다."

분개한 목소리들

아스트리드 린드그렌은 반박문을 쓰면 어떨까 고민했다. 그 와중에 스몰란드의 부모님께 8월 23일과 9월 1일에 편지를 보내 좋은 소식 두 가지를 전했다. 하나는 시간제 편집자 일자리를 얻었다는 소식이고, 또 하나는 최근에 쓴 탐정소설이 어린이책 공모 대상작으로 선정됐다는 소식이었다.

지난번에 말씀드렸듯이 내일부터 라벤-셰그렌으로 출근합니다. 하루 4시간 근무에 월급 300크로나를 요구했지요. 아직 신문 『아프톤블라데트』를 구하지 못해서 란드퀴스트 교수가 얼마나 혹독한 글을 썼는지 보여 드릴 수는 없어요. 아직 회답을 쓰지는 않았는데, 어쩌면 아예 안 쓸지도 몰라요. (…) 모든 사람이 란드퀴스트의 주장처럼 『삐삐 롱스타킹』이 교양 없고, 비도덕적이고, 상상력이 부족한 작품이라고 생각하지는 않으니까요.

—추신: 또 상을 탔어요! '명탐정 블룸크비스트'가 수상작으로 뽑혔는데 상금이 1500크로나랍니다.

　1946년 8월 란드퀴스트 교수의 비판에 이어『삐삐 롱스타킹』에 불만을 품은 독자들의 목소리가 여러 매체에 실렸다. 어른의 관점에서 마음에 들지 않을 요소는 수두룩했다. 다과 시간에 허락도 없이 케이크를 퍼먹고, 학교에서는 딴청 부리며, 거짓말을 밥 먹듯 하고, 위엄 있는 경찰을 조롱하는 무례한 아이라니. 이 아이는 독버섯을 먹기도 하고, 불이라든가 장전된 총을 가지고 장난치며, 잘 때는 베개에 발을 올려놓고, 옷에다 코를 푸는가 하면, 다른 아이들에게 엉뚱한 철자법과 우아하지 않은 말을 쓰라고 권한다. 교사 대상 잡지『폴크스콜레라르나스 티드닝』(Folkskollärarnas Tidning)에는 "이 책은 불건전하고 부자연스러우며 철없는 내용을 담고 있다."라고 주장하는 칼럼이 실렸다. 스웨덴의 주요 일간지에는 "분개한 독자"가 "제정신이 아닌 듯한 스타일"로 쓰인 삐삐 이야기를 라디오에서 끊임없이 방송하는 데 대한 불만이 실렸다. "이 타락한 라디오 프로그램을 중단시킬 수 있는 사람이 없는가? (…) 우리 교육 전문가들은 도대체 뭘 하는가? 삐삐 롱스타킹이 한 일 가운데 교육적이거나 재미있는 것이 하나라도 있는가? 심지어 그 애는 여성복 상점에 들어가 마네킹의 팔 한 짝을 뜯어내고는, 꾸중하는 점원에게 '알았으니까 좀 조용히 하세요!'라고 대꾸한다."

　린드그렌은 그런 비판에 반박할까 고민했지만, 결국 1946년 10월 출간된『삐삐, 배에 오르다』를 평론한 사람들에게 무대를 비워 주기

로 했다. 몇몇 평론가는 서평으로 삐삐에 대한 논쟁을 이어 가거나 란드퀴스트의 글에 대한 반론을 펼쳤다. 그 당시 미국을 여행 중이던 에바 폰 츠바이베르크를 대신해서 그해 가을 동안 『다겐스 뉘헤테르』의 서평을 맡고 있던 엘사 올레니우스도 그중 한 사람이었다. 올레니우스는 이 기회를 자신과 협력하는 후배 아스트리드와 그녀의 신작을 홍보하는 데 십분 활용했다. 올레니우스는 이미 '삐삐' 시리즈 신작에 대해 자세히 알고 있었다. 아스트리드가 올레니우스의 의견을 듣고 수정할 점을 알아보려고 5월에 원고를 보냈기 때문이다. 그 사실은 아스트리드가 1946년 5월 25일 부모님에게 보낸 편지에도 적혀 있다.

『다겐스 뉘헤테르』의 임시 서평 담당자가 10월 26일 발표한 바에 따르면, 삐삐 신작은 이전 작품보다 일관성이 뛰어났다. 린드그렌이 "특유의 유머 감각을 과하게 표현하지 않으려고" 절제하는 모습도 대부분의 에피소드에서 드러난다. 올레니우스는 자신과 아스트리드가 함께 각색한 ─ 그 당시 6개월 넘게 성공적으로 상연 중이던 ─ 삐삐 연극을 홍보하면서 글을 끝맺었다. "삐삐 롱스타킹이 주인공으로 등장하는 첫 번째 책은 이제 연극으로도 만날 수 있다. 현재 메드보르가르후스 시립도서관 어린이 극장에서 절찬리에 공연 중이다. 책은 라벤-셰그렌에서 출간되었고, 연극 입장료는 65외레이다. 모든 어린이가 좋아하는 이 작품은 직접 공연해서 어린이를 즐겁게 해 주기도 쉽다."

『삐삐, 배에 오르다』에 대해서 특히 다양한 관점을 담은 평론이 1946년 11월 16일 『아프톤티드닝엔』(*Aftontidningen*)에 실렸다. 필자

는 렌나르트 헬싱(Lennart Hellsing)이었다. 상상력이 뛰어나고, 운율과 난센스를 자유자재로 구사하며 글을 쓰는 젊은 작가는 지난 1년 동안 벌어진 삐삐에 대한 논쟁을 정리하면서 수준 높은 비평 역량을 보여 주었다. 또한 신작이 흥미를 유발하는 방식은 다소 부자연스럽다고 지적하면서도 전체적으로는 아동문학의 새로운 지평을 여는 작품이라고 칭찬했다. 필자 자신을 포함해서 토베 얀손(Tove Jansson)과 아스트리드 린드그렌은 아방가르드에 속하는 작가라고도 역설했다.

아스트리드 린드그렌은 전래 동화보다 더욱 동화 같으면서도 현대 환경에 걸맞은 동화를 쓴다. 그녀의 현대 동화는 전래 동화와 달리 어린이를 위해, 어린이가 이해할 수 있도록 서술되었다는 장점이 있다. 전래 동화에 담긴 심오한 지혜와 상징이 『삐삐 롱스타킹』에는 결여되어 있다. 하지만 노인의 통찰이 과연 어린이에게 무슨 의미가 있을지 생각해 봄 직하지 않은가? 어린이가 — 현대적 어휘로 표현하자면 — 건강하게 감각적인 세상에서 살 수 있도록 하는 것이 더 중요하지 않을까? 아스트리드 린드그렌은 '삐삐 롱스타킹' 시리즈를 통해 수십 년 동안 스웨덴 아동문학을 가뒀던 역겨운 교훈주의와 감상주의의 벽에 구멍을 뚫는 쾌거를 이룬 것이다.

아스트리드 린드그렌의 책들은 2년 연속 크리스마스 매출 신기록을 세웠고, 작가 자신은 갑작스러운 유명세에 시달렸다. 1946년 크리스마스와 새해 사이 작성한 일기에 그녀는 이렇게 적었다. "난 아주 조금 '유명'해졌다." 매우 겸손한 표현이다. 12개월 사이에 주요 작품

을 네 권이나 출판했으니 단연코 그해 아동문학계의 최고 스타였다. 데뷔 2년 만에 아스트리드 린드그렌은 '삐삐' 시리즈 두 권을 선보이고 소녀들을 위한 소설 두 권, 아동극 두 편, 그리고 어린이 탐정소설을 발표했다. 이 책들은 10만 권이 넘게 팔렸다. 네 개의 문학상을 수상했고, 영화 판권 계약을 맺었으며, 여러 나라 출판사와『삐삐, 배에 오르다』번역 출판 계약을 체결하는 중이었다. 아스트리드 자신이 실감하든 말든 일기에서 '작가'와 '유명'이라는 단어에 붙인 따옴표는 이제 떼어 낼 때가 된 것이다.

"삐삐 엄마"가 주요 매체와 가진 첫 번째 인터뷰는 격식이라고는 눈곱만큼도 없는 삐삐와 우아하게 차려입은 멋쟁이 작가의 대비되는 이미지 때문에 더욱 인상적이었다. 1947년 초여름, 잡지『비』(Vi)는 아스트리드의 신작『떠들썩한 마을의 아이들』을 연재하기에 앞서 작가 인터뷰를 원했다. 아스트리드를 처음 만난 기자는 놀라움을 감추지 못했다. "갈색과 차분한 청록색 의상을 아름답게 차려입은 날씬하고 우아한 여인이 침착한 회색 눈동자를 즐겁게 반짝거리며 다가왔다."

도대체 엄청난 성공의 비결이 뭘까? 린드그렌은 어떻게 어린 독자들을 그토록 잘 이해할까?『비』기자는 궁금했다. "별다른 비결은 없어요. 나 자신의 어린 시절을 상세히 기억하는 정도가 아닐까요……. 어렸을 때 어떻게 느끼고, 생각하고, 말했는지 반추합니다. 당연하게 들리겠지만, 날마다 어린이책 원고를 검토하는 직업을 갖고 보면 단순함이 얼마나 중요한지 알 수 있어요. 길고 복잡한 문장, 이론적 주장, 이해하기 힘든 낱말, 편협한 도덕적 조언은 모두 금물이죠!"

이 인터뷰를 통해 대중은 처음으로 작가 린드그렌이 글 쓰는 방

식에 대해 알게 되었다. 이야기에 대한 아이디어가 떠오른 다음부터 그녀는 마치 초월적인 힘이 이끄는 대로 그저 따라가는 느낌이라고 설명했다. "저는 침대에 누워서 글 쓰는 걸 좋아합니다. 아파서 열이 내리길 기다리면서든, 하루 일과를 마치고 잠자리에 누워서든 말이죠. 야외에서 쓰는 것도 좋아해요. 예컨대 『명탐정 블롬크비스트』(*Mästerdetektiven Blomkvist*, 1946)는 푸루순드에서 뱃놀이를 하면서 얻은 작품입니다. 저는 작업 속도가 빠른 편이라서 다른 작가들이 아주 오랫동안 작품에 공들인다는 이야기를 들을 때마다 부끄러워요. 글을 쓸 때마다 작품은 이미 다 완성되어 있고 나는 그냥 종이에다 옮겨 적는 듯해서 행복한 느낌에 빠져듭니다."

마지막으로 『비』 기자는 스웨덴에서 논란이 된 양육 방식에 대해 린드그렌은 어떻게 생각하는지 물었다. '삐삐' 시리즈의 교육적 요소 ─ 또는 교육적 요소의 부재 ─ 도 그 논란에 포함되어 있었기 때문이다. 때마침 받은 이 질문은 아스트리드의 작품에 비판적인 사람들에게 반박할 절호의 기회였다.

저는 어른들이 어린이를 존중하고, '어린이도 사람이다.'라는 사실을 진심으로 받아들이기를 바랍니다. 그 결과 또한 받아들여야죠. 어린이 교육에 대해서도 한마디 하겠습니다. 너무 많은 사람들이 교육의 자유를 교육으로부터의 자유와 혼동하죠. 어린이가 심한 장난을 하면 어른들은 그저 고개를 저으며 낮은 목소리로 무책임한 부모라느니 '자유' 운운합니다. 부당한 얘기죠. 어린이가 제대로 잘 자라는 것을 방해하는 거예요.

아동심리학자와 다과를

아스트리드 린드그렌은 작가 인생 전반에 걸쳐서 삐삐 롱스타킹과 자신을 특정한 심리학파나 교육학파와 연관 짓지 않으려고 노력했다. 그렇다고 그 분야의 연구를 폄하하거나 연구자들과의 교류를 거부한 것은 아니었다. 오히려 정반대였다. 1947년 초여름 『비』 인터뷰 몇 주 전에 아스트리드는 아동심리학자 두 명과 친구 안네마리 프리스, 동생 잉에예드를 달라가탄의 집으로 초대해서 다과를 즐겼다. 그전에 안네마리와 잉에예드는 부부 심리학자 요아킴 이스라엘(Joachim Israel)과 미리얌 발렌틴 이스라엘(Mirjam Valentin-Israel)의 강연에 참석한 적이 있었다. 그들의 공저 『못된 아이는 없다!』는 상당한 논란을 일으킨 책이었다. 그들은 어른이 어린이의 자유를 제한하지 말아야 하며, 어린이의 본성과 발달단계에 필요한 것을 이해해야 한다고 주장했다. 그 강연에서 두 심리학자는 어린이에게 심리적 해방 효과가 있는 "반권위주의적 어린이책"의 예로 『삐삐 롱스타킹』을 언급했다.

강의가 끝난 뒤 잉에예드가 연사에게 다가가서 자신을 소개하고 '삐삐' 시리즈에 대한 추천사를 써 줄 수 있는지 묻자 그들은 흔쾌히 승낙했다. 그 인연으로 1947년 6월 어느 날 저녁 아스트리드 린드그렌의 아파트에 함께 모여 차를 나누게 된 것이다. 심리학자 부부의 글은 아스트리드 마음에 쏙 들었고 해외에서 『삐삐 롱스타킹』을 홍보하는 데도 안성맞춤이었다. 그해 5월 부모님에게 보낸 편지에도

아스트리드는 그 내용을 상당 부분 인용했다.

에리카 재단의 아동심리학자한테서 이런 추천사를 받았어요. "『삐삐 롱스타킹』은 스웨덴어로 출판된 최고의 어린이책이다. 대부분의 어린이책과 달리 훈계하거나 '교훈'을 강요하지 않는다. 이 책의 참된 가치는 비판과 처벌 위주의 양육에 구속당하는 어린이에게 심리적 안전밸브가 되어 준다는 데 있다고 생각한다. 어린이는 자신이 하고 싶지만 할 수 없거나 하면 안 되는 일을 뭐든 마음대로 하는 삐삐와 동질감을 느낄 수 있다. 이로써 모든 어린이가 부모에 대해 느끼는 공격성을 사회적으로 용인되는 방식으로 해소시킨다. 이런 공격성이 적절히 해소되지 않으면 다양한 형태의 사회 부적응이나 행동 발달 장애가 생길 수 있다. 따라서 '삐삐' 시리즈 두 권 모두 정신 건강에 매우 도움이 되는 책이라고 생각한다." 이런 찬사에 도대체 뭐라고 답하죠! 『삐삐 롱스타킹』을 쓰면서 제가 아이들의 정신 건강에 기여한다고는 꿈에도 생각하지 못했어요. 이 글을 쓴 이스라엘이라는 사람은 에리카 재단의 문제아동을 위한 재활교육 부서에서 근무합니다.

그다음 편지는 1947년 6월 2일 다과회 이야기로 이어진다. 그날 대화는 자연스럽게 아동교육, 『삐삐 롱스타킹』, 그리고 『못된 아이는 없다!』를 중심으로 오갔다. 심리학자 부부는 자신들의 저서에 "삐삐 롱스타킹의 어머니에게, 저자들의 감사를 담아 드립니다."라고 써서 아스트리드에게 증정했다.

카린 뉘만은 어머니가 이스라엘 부부의 저서에 깊은 인상을 받아서 가족들과 대화할 때 자주 언급했다고 기억한다. 1947년 6월 앞서 말한 두 심리학자와 만난 이후 아스트리드 린드그렌은 양육과 아동기의 영향에 대한 자신의 의견을 언론에 개진할 용기를 얻은 듯하다. 1947년과 1948년, 그녀는 주간지 『후스모데른』(*Husmodern*)의 시리즈 기사를 통해 전년도 잡지 『비』 인터뷰에서 개진한 의견에 더하여 교육에 있어서 부모의 책임을 더욱 강조했다. "교육에서 자유란 안정을 배제하는 것이 아닙니다. 부모에 대한 자녀의 존중과 애정을 배제하는 것도 아니고요. 무엇보다 중요한 것은 부모가 자녀를 존중하는 것입니다."

『못된 아이는 없다!』에서 '민주주의를 위한 교육'이라는 소제목의 마지막 장은 특별히 아스트리드 린드그렌의 관심을 끌었다. 요아킴 이스라엘과 미리얌 발렌틴 이스라엘은 양육 개념을 더 보편적인 인류의 관점에서 조명했다. "분별 있는 양육을 통해 우리는 이상적인 민주주의 사회를 수호할 수 있는 사람들을 키워야 한다. 인류가 근래에 경험한 야만적 세태를 다시 겪지 않으려면."

이후에도 아스트리드 린드그렌은 양육에 대한 문명화의 관점을 여러 차례 강조했다. 1978년 독일서적상협회 평화상 수상 연설도 그런 예다. 이스라엘 부부를 만나고 그들의 저서를 읽은 해에도 이 개념을 인용했다. 1947년 가을 아스트리드를 재차 인터뷰한 잡지 『비』에는 "지금 이 세상에서 긍정과 희망을 어디서 찾을 수 있는가?"라는 질문에 대한 그녀의 답변이 실렸다. 아스트리드는 이런 질문을 여러 차례 받았는데, 답변들 중 제일 긍정적인 내용이 여기 담겨 있다.

살 만한 세상을 만들려면 좀 더 행복한 사람들이 필요합니다. 미래에 대해 낙담할 이유도 매우 많겠지만, 적어도 저는 내일을 살아갈 사람들을 볼 때 희망이 차오르는 것을 느낍니다. 지금 자라나는 어린이와 청소년이 그들이죠. 그들은 이전 어느 세대보다도 명랑하고 경쾌하며 안전하게 살고 있습니다. 넓은 시각으로 볼 때, 그들이 이전 세대보다 더 행복하다고 감히 말할 수 있습니다. 따라서 우리는 좀 더 인간적이고 관대하며 서로 시기하지 않는 세대가 자라고 있다는 희망을 가질 수 있는 것입니다. 화난 비관론자, 고집불통, 특권층과 이기주의자, 그들이야말로 세상의 크고 작은 악의 근원이 아닌가요? 그들의 편협한 영혼에는 관용과 인류애가 들어설 자리가 없습니다. 누구나 어린 시절을 경험한다는 것이 확실하다면 우리에게는 미래를 낙관할 이유가 충분합니다. 오늘의 어린이와 청소년들이 어그러진 세상을 바로잡을 시기가 마침내 다가오면, 세상에 만연한 악의도 확연히 줄겠지요.

덴마크의 인연

아스트리드 린드그렌이 작가가 되고 나서 처음 5년은 예술적으로나 상업적으로나 크게 성공한 시기였다. 『삐삐 롱스타킹』, 『떠들썩한 마을의 아이들』, 『명탐정 블롬크비스트』 모두 후속편을 잇달아 출간하여 각각 3부작 시리즈로 완결했다. 세 편의 짧은 아동극 대본과 두

편의 그림책까지 집필한 아스트리드 린드그렌의 작품 출판 권수는 1949년에 이르러 총 열여섯 권으로 늘었다. 그중 아홉 권은 노르웨이, 핀란드, 덴마크, 아이슬란드, 독일, 미국에서도 출판되었다. 이미 협의 중인 출판 계약도 여러 건이었다.

1940년대에 체결된 해외 출판 계약은 주로 덴마크의 문학 에이전트 엔스 시그스고르(Jens Sigsgaard)를 통해 이뤄졌다. 1946년 봄, 세상에서 가장 힘센 소녀가 스웨덴에서 태어났다는 소문이 외레순드 해협을 건너 덴마크에 도달하자마자 그는 아스트리드 린드그렌을 찾았다. 시그스고르는 심리학 학위가 있었고 코펜하겐의 프뢰벨 전문대 학장이자 어린이책 저자이며, 세계대전 말기에 설립한 국제어린이책기구(International Agency of Children's Books, IAC) 대표이기도 했다. 그는 전쟁으로 유럽 출판계가 초토화되어 책을 출판할 종이조차 귀했던 1940년대와 1950년대 초반, 아스트리드 린드그렌의 해외 진출 창구 역할을 했다. 그는 아스트리드에게 영감을 주는 동료이자 더없이 좋은 친구였다. 50년 가까이 긴밀했던 두 사람 사이에 오간 편지는 현재 코펜하겐과 스톡홀름의 왕립도서관에 보관되어 있다.

두 사람이 만났을 때 시그스고르는 이미 독특한 운문 그림책을 여러 권 출판한 작가였다. 그의 저서 중에는 여러 나라에 소개되어 아스트리드 린드그렌도 소장하고 있던 『혈혈단신 팔레』도 있었다. 이 작품의 주인공은 내면적으로 삐삐 롱스타킹과 매우 닮은 소년이다. 어느 날 소년은 온 세상에 자신이 홀로 남은 모습을 상상한다. 뭐든 마음 내키는 대로 할 수 있게 된 팔레는 사탕을 어마어마하게 먹고, 스포츠카를 운전하며, 은행을 털고, 사이렌을 울리며 소방차를 모는가

하면, 혼자 비행기를 타고 여행한다. 그러나 팔레는 혼자서만 살면 세상이 따분해지고, 무한한 자유는 감옥이 된다는 사실을 깨닫는다.

1946년 가을, 시그스고르의 추천으로 성사된 덴마크 귈렌데일 (Gyldendal) 출판사와의 『브리트마리는 마음이 가볍다』 판권 계약과 관련하여 린드그렌과 시그스고르가 주고받은 편지는 두 사람이 서로 영감을 주는 협업 관계였다는 사실을 잘 보여 준다. 9월 26일 아스트리드의 회신에는 이렇게 적혀 있다. "물론 귈렌데일의 제안은 기쁘고 감사하게 받아들이겠습니다. (…) 삐삐를 미국에 소개할 가능성도 있을까요? 어쩌면 미국인들에게는 잘 맞지 않을지도 모르죠."

코펜하겐의 에이전트 시그스고르는 즉시 회신했다. "삐삐 롱스타킹은 미국에 있는 우리의 새 에이전트 루이스 시만 벡텔(Louise Seaman Bechtel)이 잘 소개할 겁니다. 최근에 남아프리카공화국에도 한 권 보냈어요."

아스트리드는 작가 경력 초창기에 시그스고르의 경험에 크게 의존하며 자주 그에게 의견을 구했다. 1947년 가을 『삐삐 롱스타킹』을 영화로 만들자는 여러 제안에 대해서도 시그스고르에게 물었다. 그는 11월 7일의 회신에서 영화 판권은 모든 작가들이 조심스럽게 다뤄야 한다고 조언하며, 작가가 창조한 캐릭터에 대해 통제권을 가지는 것이 중요하다고 했다. "책을 영화화하는 것은 매우 중요한 의사 결정이니까 제의가 오자마자 그대로 받아들이지 말고 심사숙고하는 것이 좋겠습니다. 이 책은 분명히 고전 명작이 될 테니까 언젠가는 영화로 만들어질 겁니다."

시그스고르는 삐삐를 미국에 소개하는 데는 실패했다. 그 일을 해

낸 사람은 1947년 미국을 방문한 엘사 올레니우스였다. 아스트리드
는 이 소식을 곧바로 덴마크의 에이전트에게 전했다. "제 친구가 삐
삐 판권을 바이킹프레스(Viking Press)라는 출판사에 판매했다는 소
식을 전하려니까 미안해서 어쩔 줄을 모르겠네요. 엘사 올레니우스
라는 친구가 미국의 아동극 연구 지원금을 받고 몇 달 동안 미국에
머물고 있거든요. 미국에는 이렇다 할 아동극이 없어서 그 친구가 삐
삐 연극(제가 각색한 작품이죠)을 소개했는데, 바이킹 측에서 냉큼
판권을 샀어요. (⋯) 부디 내가 삐삐를 팔아 버렸어도 많이 화내지 않
겠다고 답장해 줘요."

시그스고르는 화내거나 억울해하지 않았다. 그가 축하 메시지와
함께 보낸 회신에는 1940년대와 1950년대에 이 덴마크 출판 에이전
트와 린드그렌을 포함한 스칸디나비아의 여러 어린이책 작가들 —
특히 아스트리드 린드그렌 — 이 생산적 협력 관계에 있었음이 여실
히 드러난다. "일전에도 강조했듯이 국제어린이책기구(IAC)의 사명
은 사업을 최우선 가치로 여기지 않습니다. 좋은 어린이책을 더 널리
소개하는 것이야말로 우리의 가장 중요한 목표지요. 내가 제일 좋아
하는 어린이 삐삐가 성공해서 기쁩니다."

삐삐 증후군

옌스 시그스고르가 해외 판촉을 담당하면서, 엄청나게 분주한 작
가이자 편집자 아스트리드 린드그렌은 국내 일에 좀 더 집중할 수 있

게 되었다. 린드그렌을 찾는 사람은 수없이 많았다. 『떠들썩한 마을의 아이들』과 『명탐정 블롬크비스트』가 대성공했고, 삐삐 열병은 식을 기미가 없었다. 1949년 8월 말 스톡홀름의 어린이날 축제 주간에 그 열병은 절정에 달했다. 훔레고르덴 대공원에 어린이와 부모 수천 명이 모여들었다. 그들은 시대의 우상이 된 소녀와 그 아이의 말, 원숭이, 집을 보며 책 속 마법의 일부나마 체험하고 싶어 했다.

행사 첫날인 8월 21일, 공원 전역에서 소동이 일었다. 어른 아이 할 것 없이 모두 삐삐의 집 '빌라 빌레쿨라'를 본뜬 실물 크기의 모형 주택으로 모여들었다. 삐삐의 말을 타려는 사람, 삐삐 의상 콘테스트에 참가하려는 사람, 행사 프로그램에서 예고한 대로 하루 두 번씩 하늘에서 "쏟아져 내리는" 황금 동전을 찾으려는 사람들이 뒤섞여 있었다. 덜컹거리며 공원을 일주하는 삐삐 열차를 타려고 사람들이 끝없이 긴 줄을 섰다. 첫날 열차에 오른 승객 중에는 스웨덴의 '어린 왕자' 칼 구스타브(1946년에 태어나 1973년에 즉위한 스웨덴 국왕 — 옮긴이)와 그의 누나 크리스티나 공주도 있었다.

이튿날 스톡홀름 일간지에는 「삐삐 롱스타킹 증후군」이라는 기사가 실렸다. 지방신문에는 더 자극적인 제목이 등장했다. 「스톡홀름의 어린이들, 삐삐한테 몰아닥치다 — 군중, 눈물, 실신」.

어린이날 행사 주최 측은 삐삐 롱스타킹 이미지를 매우 잘 활용하여 엄청난 수익을 올렸다. 린드그렌이 쓴 「훔레고르덴의 삐삐 롱스타킹」(Pippi Långstrump i Humlegården)이라는 행사 안내 책자는 삐삐를 등장시켜 그림책 형식으로 만들었다. 그 책자에 따르면, 삐삐는 아동 복지의 날을 앞두고 큰 도시로 간다. 그리고 오랜 역사와 전통이 깃

든 공원에 자신이 사는 집과 똑같은 집을 짓기 위해 왈패와 말썽꾼들을 쫓아낸다. 삽화는 잉리드 방 뉘만이 그렸는데 모든 안내 책자마다 경품 추첨권이 들어 있었다. 뉘만이 다채롭게 그린 세 가지 삐삐 포스터도 스톡홀름 전역에 나붙어서 눈길을 끌었다. 돈이 점점 더 쏟아져 들어왔다. 삐삐 관련 사업 규모가 매우 커졌다.

1948년 크리스마스에는 스톡홀름의 오스카르 극장에서 아스트리드 린드그렌이 대본을 쓴 새로운 삐삐 연극이 초연됐다. 극장 지배인 칼 킨치는 "이 경쾌한 2막 6장짜리 연극은 앞으로 여러 해 동안 크리스마스 정기 공연으로 자리 잡을 겁니다."라고 말했다. 성인 배우 비베카 셀라키우스(Viveca Serlachius)가 삐삐 역을 맡고, 발레의 대가 욘 이바르 데크네르(John Ivar Deckner)가 극중 쿠레쿠레두트 섬의 이국적인 춤 안무를 담당했다. 음악은 우편 검열관 시절부터 알고 지낸 사이이자 라디오 프로그램 「스무고개」로 알려진 페르마르틴 함베리(Per-Martin Hamberg)가 작곡했다. 함베리의 음악은 이듬해 『삐삐 롱스타킹과 함께 노래를』(*Sjung med Pippi Långstrump*, 1949)이라는 모음집 형태로 대중에게 소개되었다. 사전 홍보 기간 중 아스트리드는 삐삐를 둘러싼 야단법석에 지친 듯이 말했다. "어린이는 싸우고, 재주넘고, 파이를 집어 던지는 걸 좋아하죠. 그런 야단법석은 이 연극에 넘칩니다. 삐삐 속편요? 아뇨, 더 이상은 없을 겁니다. 이미 충분해요."

하지만 세상에서 가장 힘센 소녀를 눌러앉히기란 쉽지 않았다. 수요가 엄청났던 것이다. 투자자들이 줄지어 아스트리드를 찾아왔다. 그 줄의 맨 앞에 영화 제작자이자 방송계의 거물 안데르스 산드레브(Anders Sandrew)가 있었다. 영화 제작권을 신속하고 값싸게 사는 것

이 그에게는 너무도 당연한 일이었다. 그러나 우플란드 농부의 아들 산드레브 — 그는 1948년 크리스마스 시즌에 삐삐 연극이 상연된 오스카르 극장의 소유주이기도 했다 — 는 스몰란드 농부의 딸 역시 상당히 수완 있는 협상가라는 사실을 이내 깨닫게 되었다. 1949년 5월 한나와 사무엘 아우구스트는 아스트리드의 사업가적 재능이 엿보이는 편지를 받았다.

굴란이 말씀드렸는지 모르지만, 마침내 삐삐의 영화 판권을 산드레브에게 팔았어요. 한때 청과물 가게 주인이었던 그 사람은 이제 영화와 극장 업계의 거물이지요. 스톡홀름 어디를 가도 모르는 사람이 없고, 엄청난 부자예요. 그런 사람이 가격을 흥정하려 들더라니까요. 그래서 두어 차례 실랑이했어요. 어느 일요일에 대단히 아름다운 자기 집으로 점심 초대를 하기에 감독이랑 영화 대본 이야기를 나누려는 줄 알았거든요. 그런데 가 보니 달랑 그 사람과 저 둘만 있는 거예요. 한 번 더 가격을 깎아 보려는 거였죠. 자가용으로 저를 집에 데려다줬는데요, 문 앞에 도착해서도 15분가량 계속 흥정했어요. 결국 제가 제시한 대로 6천 크로나를 받아 냈지요.

1940년대와 1950년대 스웨덴에서 산드레브 영화 제작사는 매달 한 편꼴로 영화를 대량 생산했고, 1949년 크리스마스에 이미 삐삐 영화의 개봉 준비를 끝낸 상태였다. 스칸디나비아 연예계의 유명 인사들을 끼워 넣기 위해 삐삐 이야기를 화려하게 윤색한 영화 대본 작업에 아스트리드는 관여하지 않았다. 예컨대 재즈 뮤지션 스벤드 아스

무셴은 우편배달 가방을 메고 등장할 때마다 매번 다른 악기를 연주하는 우체부 역할을 맡았다. 시사회에서 맨 앞줄의 어머니 옆자리에 앉았던 카린 뉘만은 아스트리드가 속으로는 못마땅해하면서도 전혀 내색하지 않았다고 회고했다. 12월 21일 부모님에게 보낸 편지에서 아스트리드는 "삐삐 영화에 대한 평론은 지나치게 후하지만, 저는 너무 실망스러워요."라고 썼다.

삐삐 영화에 비판적인 또 한 사람은 에바 폰 츠바이베르크였다. 아스트리드는 시사회 이튿날인 12월 10일 츠바이베르크에게 긴 편지를 보냈다. 그녀가 신문에 기고한 비평에 대해 감사를 표하면서, 아스트리드가 스스로 생각하기에 비판받아 마땅하다고 생각하는 다른 요소까지 열거했다.

어제 시사회에서 영화 저작권료로 받은 돈을 돌려주고 영화를 없던 일로 할 수만 있었다면 단 한 순간도 망설이지 않고 그렇게 했을 겁니다. 상영 내내 자리에 앉아 끙끙거리다가 끝나기 직전에 슬쩍 빠져나왔어요. 누군가 이 영화에 대한 내 의견을 물어볼까 봐 겁났거든요. 그리고 나 자신에게 물었죠. 에바 폰 츠바이베르크가 이 영화를 보면 과연 뭐라고 할까? (…) 당신이 영화평 초반부에 쓴 내용에 대해 진심으로 감사드립니다. 그 영화 패거리가 불쌍한 삐삐한테 저지른 만행을 보니 당신의 글이 내게 큰 위로가 되는군요. (…) 내가 꿈꿔 온 삐삐 영화, 햇살 같은 따스함과 명랑함이 가득한 영화는 오간 데 없습니다. 그렇게 만신창이가 돼 버린 영화지만 분별력 없는 어린이의 구미에는 맞을 수도 있겠지요.

아스트리드 린드그렌은 앞으로는 옌스 시그스고르의 조언대로 자기 작품을 더 확실히 보호하리라 다짐했다. 『삐삐 롱스타킹』은 책 속에 살던 상상의 창조물이 안데르센 동화 속의 그림자처럼 창조자의 손아귀에서 벗어날 수 있다는 사실을 보여 준 사례였다. 1946년 조 이래 삐삐는 끊임없이 새로운 모습과 상업적 포장으로 재구성되어 나타났다. 삐삐는 그림책과 색칠하기 책, 연극과 영화뿐 아니라 잡지 연재물, 종이 인형, 축음기 음반, 저축은행 광고와 제약 회사의 어린이 비타민제 광고에도 등장했다. 이 모든 것은 아스트리드 린드그렌의 승인 하에 진행됐고, 종종 린드그렌 자신이 그 작업에 참여하기도 했다. 1947년 2월 1일 부모님에게 보낸 편지에도 그런 상황이 드러난다. "다음 주에는 삐삐의 축음기 녹음 작업을 할 예정입니다. 도둑 이야기를 담을 거예요. 그다음에는 삐삐 인형과 퍼즐이 나올 계획이고요."

큰 신발을 신은 스타

삐삐가 스웨덴의 중요 브랜드로 자리 잡는 동안 아스트리드 린드그렌도 바쁜 나날을 보냈다. 작가로서 아스트리드의 일약 성공은 라디오 방송계로도 번졌다. 그녀는 1948년 스웨덴에서 최고의 인기를 누리던 라디오 프로그램 「스무고개」 고정 패널 세 명에 포함되어 활동했다. 아스트리드의 번뜩이는 재치와 유머 감각, 커뮤니케이션 능력은 그 프로그램에 최적화된 듯했다. 단 하나의 라디오 채널이 스

웨덴 라디오 청취자 2백만 명을 독점하던 시기였으므로 1950년 무렵 아스트리드는 삐삐 롱스타킹만큼이나 유명해졌다. 다른 유명 인사들과 함께 잡지에도 점점 더 자주 등장했는데, 사진 속 그녀는 언제나 남들이 모르는 비밀을 자기는 알고 있다는 듯한 미소를 머금고 있었다. 아스트리드 린드그렌은 라디오 방송에서도 늘 그랬듯이 기자가 질문할 때마다 즉시 재치 있게 답변했다. 1949년 한 잡지 인터뷰에서 이 아동문학가는 다소 난해한 질문을 받았다. "그것 없이는 살 수 없는 것, 즉 삶에 꼭 필요한 것은 무엇인가요? 또 그것이 있으면 살기 어려운 것, 즉 삶에서 견디기 힘든 것은 뭔가요?" 첫 번째 질문에 대한 아스트리드의 답변은 "어린이와 자연"이었고, 두 번째 질문에 대한 답변은 "너무 작아서 꼭 끼는 신발"이었다.

1949년 봄, 잡지 『베코 호르날렌』 기자가 유명 라디오 출연자의 모습을 담고자 달라가탄 자택을 방문했다. "갈대처럼 호리호리한 작가는 가느다란 다리에 미국 여행 중 장만한 스타킹을 신고 있었다." 같은 해 그녀를 인터뷰하러 온 어느 지방신문사 기자는 스몰란드 시골 출신인 아스트리드가 동화 속의 아주머니처럼 볼이 불그레한 모습일 거라는 예상을 즉시 벗어던져야 했다. "상당히 큰 키와 날씬한 몸매에 금발이고 시원스럽게 웃는 그녀는 유능한 사업가처럼 보였다. 그녀와 이야기하다 보면 너무나 진솔한 태도에 놀라게 된다. 그녀는 단 한 순간도 꾸민 모습을 보이지 않는다. 매우 적극적이고 호기심 많은 그녀와 대화하면서 유명인에게는 사소할 것이라 여겨지는 개인적 관심사들을 알고 나니 마음이 따스해진다. 그녀는 겸손한 척하지도 않는다. 1940년대의 아동문학가 가운데 유일하게 거장 반열에

오른 자신의 영향력과 특별한 사회적 위치에 대해 알고 있다."

『베코 호르날렌』 기자는 41세의 작가 겸 편집자가 엄청나게 바쁜 나날을 보내고 있다는 사실을 믿어 의심치 않았다. 아스트리드가 지난 몇 해 동안 도서 관련 행사에 참여하기 위해 스웨덴 전역을 여러 차례 여행했을 뿐 아니라, 영국, 이탈리아, 핀란드, 덴마크, 미국 등지를 다녀왔다는 것을 알게 된 것이다. 휴가나 남편의 해외 출장에 동행한 경우도 있지만, 1948년의 미국 방문은 아스트리드 자신의 일 때문이었다. 하지만 『베코 호르날렌』 기사에는 그해 미국 여행의 구체적 전말이 드러나지 않았다. 본니에르스 출판사의 자회사인 올란드-오케르룬드(Åhland&Åkerlund) 측에서 여행 경비를 지원했다는 다소 복잡한 배경 때문이었다. 이 출판사는 스웨덴의 베스트셀러 작가를 경쟁사에게서 스카우트하려고 경비 전액 지원을 조건으로 미국 여행을 제안했던 것이다.

본니에르스는 파산 직전의 조그만 출판사로부터 『삐삐 롱스타킹』을 데려올 기회를 두 번이나 놓치고 "패배"한 과거의 실수를 받아들이기 힘들었다. 그들은 1946~50년 사이 아스트리드 린드그렌을 라벤-셰그렌에서 빼내어 스베아베겐에 있는 자사의 스타 작가 진용에 포함시키려고 여러 차례 은밀하게 시도했다. 첫 번째 삐삐 책이 출판된 지 2개월 후인 1946년 1월, 아스트리드는 네스 농장에 편지를 보냈다. "어제 올란드-오케르룬드 출판사의 크리스마스 잡지에 동화나 단편을 기고할 의향이 있냐는 편지를 받았어요. 약간의 승리감을 느꼈습니다. 올란드-오케르룬드의 모회사가 본니에르스인데, 그곳에서 『삐삐 롱스타킹』을 거절한 적이 있거든요. 그러니까 제가 승리

한 셈이죠. 아주 작은 승리지만요."

1947년에는 올란드-오케르룬드가 자사의 모든 단편소설 관련 업무를 총괄하는 고액 연봉의 직책을 아스트리드 린드그렌에게 제안했다. 그녀는 1947년 5월 부모님에게 보낸 편지에 이를 언급했다. "저는 지금 상근직을 원하지 않아요. 잠시 사무실에 숨어 있다가 나머지 시간에 글 쓰는 게 훨씬 낫죠. 그래서 제안을 거절했더니 엄청 놀라더군요."

하지만 1948년 제안받은 공짜 미국 여행의 유혹은 한 달 동안 라세와 카린과 스투레를 남겨 두고 떠나 있어야 한다는 것이 탐탁지 않았음에도 불구하고 거절하기 어려웠다. 아스트리드를 취재기자 자격으로 미국에 보낸다는 이 흔치 않은 제안을 전달한 사람은 패션 잡지 『다메르나스 벨드』(*Damernas Värld*)의 편집장이었다. 1947년 가을, 출판사 대표 알베르트 본니에르 주니어(Albert Bonnier Jr.)를 대신하여 아스트리드를 만난 편집장은 미국의 "흑인 어린이"에 대한 취재를 제안했다. 처음에 아스트리드는 자신이 잘못 들었다고 생각했다. 훗날 부모님에게 보낸 편지에는 이렇게 적혀 있다. "나는 『다메르나스 벨드』에서 도대체 왜 흑인 어린이에 관심을 보이는지 모르겠어요. 의아한 느낌이 들어서 아직 답변하지 않았습니다. 하지만 공짜 미국 여행은 나쁘지 않네요. 이런저런 제안들이 꼬리를 무는 걸 보면 삐삐가 본니에르스 임원들에게 마음고생을 시키는 게 확실해요."

6개월이 지난 1948년 2월 22일, 아스트리드는 네스 농장의 부모님과 군나르와 굴란에게 수차례에 걸친 알베르트 본니에르의 미끼를 마침내 자신이 물었다고 전했다. "올란드-오케르룬드와 미국 여행

관련 계약에 서명했어요. 4월 14일 출국해서 5월 12일 귀국하는 항공편도 예매했습니다. 알베르트 본니에르가 계약서에 동봉한 편지에는 그 자신이 계약서에 '기꺼운 마음으로' 서명했으며, '우리 모두'에게 성공적인 결과를 기대한다고 적혀 있어요. 저는 그렇게까지 확신할 수 없지만, 이토록 좋은 기회와 계약을 거절할 수는 없더군요."

본니에르스로부터 경비를 지원받아 미국으로 향한 아스트리드는 상호 협의한 기사를 가까스로 짜내어 『다메르나스 벨드』에 전달했다. 그녀는 자신의 결과물에 만족하지 못했다. 1948년 12월 10일 부모님에게 보낸 편지에는 자신이 편집장이라면 그 여행 기사를 결코 받아들이지 않았을 거라고 썼다. 연재된 기사를 모아 1950년 '카티' 시리즈 첫 권이 발표됐을 때 어느 평론가가 지적했듯이 아스트리드 린드그렌 자신도 "사회학적으로 그토록 가볍게 접근해서" 휘갈겨 쓴 글이라고 생각한 것이다. "알베르트 본니에르한테 내 미국 여행 기사 가운데 일부를 전달했는데, 그 양반이 그걸 잘 쓴 기사라고 했다는 게 믿어지세요? 저는 그 한심한 기사들을 생각만 해도 속이 뒤집혀요."

의뢰받은 글 때문에 매우 죄책감을 느낀 아스트리드는 1950년 알베르트 본니에르가 마지막으로 전화해서 이집트 여행 경비를 전액 부담하겠다고 제안하자마자 딱 잘라 거절했다.

가혹한 내 사랑

1948년은 린드그렌 가족에게는 바쁘면서도 경제적으로 풍족한 해

였다. 아스트리드의 엄청난 성공뿐만 아니라 스투레가 근무하던 스웨덴 운전자 협회 '엠'(M)이 종전 이후 크게 활성화된 것도 한몫했다. 다시 교외며 국경 너머로 여행하고 싶어 하는 수많은 사람들이 자가용을 샀다. 스투레 린드그렌이 50세가 된 1948년 10월, 그의 이름이 스웨덴 전역의 신문에 등장했다. 그는 전쟁과 위기를 겪는 와중에도 협회를 스칸디나비아 최대의 자동차 관련 기구로 성장시켰다. 그의 생일에 발행된 신문 기사들에 따르면 그의 성공 비결은 세계 자동차 산업과 여행업계의 산적한 문제에 대한 통찰, 상당한 인맥과 언변, 그리고 놀라운 기억력이었다. 잡지 『모토르』(Motor)는 "스투레 린드그렌은 스웨덴 운전자 협회의 모든 것을 머릿속에 담고 다닌다."라고 보도했다. 그의 머리에는 협회와 관련된 정보를 모두 담고도 책을 위한 공간이 여전히 남아 있었다는 사실이 그 잡지 기사에는 누락되어 있었다. 스투레 린드그렌은 독서를 사랑했고, 아내의 커리어에도 지대한 관심을 갖고 있었다. 그는 아스트리드의 작품 교정을 도왔고, "『삐삐 롱스타킹』은 그냥 책이 아니라 하나의 발명이다."라는 논평도 남겼다.

1940년대에 아스트리드가 스투레에게 선물한 책에는 그녀의 감사가 잘 드러나는 헌사가 담겨 있다. "언제나 삐삐에게 끊임없는 관심을 보여 준, 선지자 같은 나의 스투레에게. 그대의 이마에 입 맞추며, 아스트리드가"와 "스투레(선지자)에게, 사랑하는 아내가." '삐삐' 시리즈 첫 두 권에 아스트리드가 손 글씨로 쓴 글이다. 그런데 1949년 단편집 『엄지 소년 닐스 칼손』(Nils Karlsson-Pyssling)에는 다소 심각해진 문구가 느낌표와 함께 적혀 있다. "가혹한 내 사랑, 스투레에게!"

『엄지 소년 닐스 칼손』은 인간 내면의 어둡고 우울한 면을 조명

아스트리드는 1949년 이탈리아 방문을 포함, 스투레의 해외 출장에 자주 동행했다. 귀갓길에 두 사람은 베르히테스가덴에 들러 히틀러의 별장 '독수리 둥지'를 보았다. 그 현장을 자세히 묘사한 편지가 네스 농장에 배달되었다. "땅 위로 높이 솟은 건물이 파괴되기 전에는 정말 웅장했을 겁니다. 그곳에서 바라다보이는 독일과 오스트리아 알프스산맥은 절경이지요. 폐허만 남은 지금은 아무도 손대지 않으려 합니다. 아마도 독재자들의 말로를 보여 주는 증거로 남기려나 봅니다."

하며 아스트리드 린드그렌의 다른 작품들과 확연히 달라진 모습을 보였다. 베르틸, 예란, 군나르, 구닐라, 브리타카이사, 레나, 리세로타, 바르브로, 페테르 등의 외로운 아이들을 묘사하면서 작가는 애타는 그리움과 갈망을 주제로 삼았다. 등장인물들의 진한 그리움은 그녀의 이전 작품에서도 언뜻언뜻 모습을 드러냈다. 가장 선명한 사례는 1948년 출판된 '삐삐' 시리즈 신작 『남태평양에 간 삐삐』(*Pippi Långstrump i Söderhavet*)의 가슴 뭉클한 마지막 장면에서 나타난다. 잠자리에 들려던 토미와 아니카는 어두운 정원의 나무 사이로 빌라 빌

레쿨라의 부엌에 켜진 불빛을 발견한다. "삐삐는 손으로 턱을 괸 채 식탁 앞에 앉아 있었다. 눈앞에서 흔들리는 작은 촛불을 꿈꾸는 듯한 눈빛으로 바라보고 있었다. '삐삐가…… 너무 외로워 보여. 토미, 지금이 아침이라면 당장 달려가 볼 수 있을 텐데.' 아니카가 떨리는 목소리로 말했다. (…) '삐삐가 올려다보면 우리가 손을 흔들어 줄 텐데.' 토미가 말했다. 하지만 삐삐는 꿈꾸는 듯한 눈빛으로 앞만 바라보았다. 그러다 촛불을 껐다."

아스트리드는 1940년대 스웨덴의 대중이 전혀 모르는 우울한 면모를 지니고 있었다. 그녀의 엄숙하고 진지한 내면은 「스무고개」를 녹음할 때 터져 나오는 스튜디오 청중들의 웃음과 박수에 묻히고, 활력 넘치고 행복한 어린이책 작가의 모습만 전면에 드러내는 잡지 인터뷰에서 누락되었다. 40세 작가의 경쾌하고 대담한 겉모습의 이면에는 그 누구도 헤아리지 못한 깊은 우울과 불안이 자리 잡고 있었다. 이는 주로 스투레의 "가혹한 사랑" 때문이었다. 결혼의 위기를 겪은 1944~45년 이후 두 사람은 다시 긴밀한 관계를 되찾고자 노력했지만, 일상의 무게는 이를 어렵게 만들었다. 특히 스투레는 빈번한 야근과 출장, 행사, 연회, 만찬, 회의 때문에 눈코 뜰 새 없이 바빴다. 이러한 일정의 상당수는 직장 근처 뉘브로카이엔의 스트란드 호텔에서 진행됐는데, 스투레는 거기서 밤늦도록 먹고 마시는 경우가 잦았다. 그는 체중과 혈압 조절을 힘들어했다. 아스트리드는 1946년 전쟁 일기에 이렇게 썼다. "스투레의 건강 때문에 종종 걱정스럽다. 결코 괜한 걱정이 아니다."

스투레의 건강 문제는 스스로 알코올 문제를 등한시한 것과 불가

분의 관계에 있었다. 카린 뉘만은 이렇게 회상한다. "아버지는 늘 과음하셨어요. 완전히 술을 끊으려고 시도했지만, 그 후 얼마 안 되어 돌아가셨습니다. 필름이 끊기거나 성격이 변할 정도로 술을 마시지는 않았고 술 때문에 직장을 잃은 것도 아니지만, 아마 시간문제였을 겁니다."

물질적 풍요와 문제 해결에 대한 스투레의 의지박약이 일으킨 린드그렌 가정의 분열은 아스트리드를 힘들게 했다. 이따금 혼자 있을 때 그녀는 일기에다 자신의 우울한 감정을 설명하려고 시도했다. 1947년 3월 8일, 그녀는 이 모든 문제의 핵심에 접근하자 긴 글을 쓰다 말고 속기로 한 구절을 끼워 넣었다. 결혼과 스투레에 대한 그녀의 우려를 축약한 문장이었다. 속기로 쓴 이유는 행여라도 라세나 카린이 일기장을 우연히 넘기다가 아스트리드의 속내를 알게 될세라 우려했기 때문이다. 이 문장을 적은 후 아스트리드는 다시 보통의 필기로 글을 써내렸다. "스투레는 종종 심장에 문제가 생기는데도 불구하고 자신의 건강을 전혀 챙기려고 하지 않아서 참으로 힘들다. 이번 겨울이 싫다. 겨울답지 않으니까. 앞으로 다가올 계절 중 어느 하나인들 내 마음에 들 수 있을지 가끔 의심스럽다."

하지만 부활절이 되어 봄이 찾아올 무렵 졸업 시험에 합격한 라세를 축하할 날이 다가왔다. 여러 해 동안 라세 자신보다 그의 엄마가 이 시험에 대해 훨씬 더 많이 걱정했다. 라세가 노라 라틴 고등학교를 졸업한 1947년 5월 13일, 아스트리드는 일기에 이렇게 적었다. "라르스, 나의 작은 라르스……. 문이 열리고 모자를 쓴 내 아들이 맨 뒷줄에 서서 교가를 부르는 모습을 보니 문득 놀라웠다."

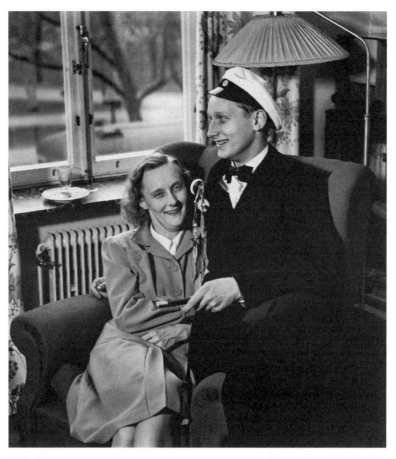

여러 해 동안 아들이 학업에 흥미와 관심을 갖도록 하는 데 어려움을 겪은 아스트리드는 1947년 라세가 고등학교 졸업 시험에 합격하고 나서야 안도의 한숨을 쉬었다. 라세의 학업 부진 문제가 시작된 1937년 가을 가계부에는 이렇게 적혀 있다. "라세는 언제나 자신이 해야 할 일을 까마득히 잊어버리는 몽상가가 될 것 같다."

졸업식이 끝나고 달라가탄의 집에서 파티가 열렸다. 포르투갈 출장 중이던 스투레는 참석하지 못했지만 축전을 보내왔다. 호베츠알레 시절의 단짝 친구 에세를 포함해서 스톡홀름의 친구들이 모두 초

대받았다. 빔메르뷔의 친척들은 바쁜 봄철에 농장을 비울 수가 없어서 불참했지만, 아스트리드가 마치 동영상 찍듯 자세하게 묘사한 편지를 보낸 덕분에 그 굉장한 날의 분위기를 느낄 수 있었다. 편지는 라세를 중심으로 쓰였지만, 마지막 문단은 아스트리드와 카린 모녀의 친밀하고도 고무적인 이야기로 마무리되었다. 언젠가 '삐삐 롱스타킹'이라는 이름을 지어냈던 것처럼, 열세 살 생일을 앞둔 카린은 침대맡에 앉아서 아스트리드에게 삐삐와 토미와 아니카 이야기의 결말에 대한 영감을 주었다.

라세의 졸업 파티가 끝나고 잠잘 시간이 돼서 카린에게 잘 자라고 하려는데 카린이 침대에서 서럽게 울다가 이렇게 말하더군요. "난 어른이 되기 싫어요." 아마 어른이 되면 직업을 찾아야 하는 등 책임이 너무도 무겁게 느껴져서 그랬나 봐요. 더욱 심하게 울면서 "엄마가 늙는 게 싫어요."라고 하더군요. 내가 달래며 한동안 이야기를 나눈 후에야 그 애가 이렇게 말했어요. "엄마랑 얘기했더니 덜 슬퍼요. 내가 어른이 될 때까지 엄마도 계속 살아야 해요!" 그러더니 다시 울음을 터뜨리지 뭐예요. 불쌍한 것. 나도 어린 시절 내내 가족 중 누군가가 죽을까 봐 두려웠던 기억이 나요. 우리 모두 같은 날 죽을 수 있게 해 달라고 하느님께 늘 기도했거든요.

8장

슬픔새와 노래새

오늘날 빔메르뷔의 '아스트리드 린드그렌 월드'에 가면 멋지고 따스하며 안전한 공원에서 힘세고 엉뚱하며 행복한 어린이책의 캐릭터들을 무수히 만날 수 있다. 물론 그런 이미지가 거짓은 아니지만, 그렇다고 그것이 아스트리드 린드그렌의 작품 세계 전체를 보여 준다고 할 수는 없다. 그녀의 작품에는 아늑함과 열정, 파이를 내던지는 장난뿐 아니라 정처 없는 떠돌이의 불행과 슬픔도 뚜렷이 드러난다.

잘 들여다보면 아스트리드 린드그렌의 작품에는 외롭고 고립된 존재가 많다. 어른도 있지만 대부분은 삐삐 롱스타킹, 엄지 소년 닐스, 카이사 카바트, 미오, 릴레브로르와 칼손, 라스무스와 낙원의 오스카르, 순난엥의 아이들, 살트크로칸의 펠레, 에밀, 스코르판, 비르크와 로냐 같은 어린이와 십 대들이다. 아버지나 어머니를 여읜 아이도 있고, 집에 홀로 남겨진 아이도 있다. 병석에 누워 있거나 어딘가에 갇혀서 벌을 받는 아이도 있고, 바깥세상 어딘가를 떠도는 아이도

있다. 형제가 있거나 없는 아이, 부모가 있더라도 마땅히 누려야 할 가족의 보살핌과 애정이 결핍된 아이도 있다.

린드그렌 작품에 등장하는 아이들이 느끼는 외로움의 원인이 다양한 만큼, 그 외로움이 아이들에게 미치는 영향도 다양하다. 그 아이들의 공통점은 살아 있는 다른 존재와 더 가까워지고 싶어 하는 열망에 있다. 아스트리드 린드그렌의 작품 세계에서 대부분의 등장인물은 실제로든 상상 속에서든 다른 존재를 찾아내는 데 성공한다. 그들이 찾아낸 존재는 어쩌면 자기 자신일 수도 있다. 왜냐하면 린드그렌은 인간이란 원래 고독한 존재이며, 우리는 자신의 외로움을 인정함으로써 강해진다고 믿었기 때문이다. 어린이, 청소년, 그리고 우리 모두는 나이가 들면서 혼자가 되는 방법을 배워야 한다.

린드그렌의 작품을 관통하는 이 주제는 '삐삐' 3부작의 대단원, 토미와 아니카가 부엌 창문 틈으로 온전히 고독에 잠긴 채 촛불을 들여다보다 불어 끄는 삐삐를 바라보는 장면에서 확연히 드러난다. 이듬해인 1949년에 출간된 단편집 『엄지 소년 닐스 칼손』에 등장하는 외로운 아이들은 아스트리드 린드그렌 작품 세계의 변화를 단적으로 보여 준다. 그때까지 여덟 편의 장편을 집필한 그녀는 1940년 전후 여러 잡지에 발표한 짤막한 형식의 작품으로 회귀했다. 『엄지 소년 닐스 칼손』에 수록된 몇몇 이야기는 그녀의 문학적 기법의 혁명이라 할 수 있는 일인칭 어린이 주인공 화자의 활용이 더욱 능숙해진 것을 보여 준다. 아스트리드 린드그렌이 이 기법을 처음 사용한 것은 1947년 작 『떠들썩한 마을의 아이들』이다. "나는 리사예요. 이름만 보고도 알아챘겠지만 나는 여자아이랍니다. 일곱 살이고, 곧 여덟 살이 될 거예

요. 가끔 엄마는 '다 큰 내 착한 딸, 설거지한 그릇의 물기 좀 닦아 줄래?'라고 하시죠. 가끔 라세와 보세는 '쬐끄만 여자애랑 같이 인디언 놀이를 할 수는 없지. 넌 너무 작아!'라고 합니다. 그래서 내가 큰지 작은지 잘 모르겠어요. 어떤 사람들은 크다고 하고 다른 사람들은 작다고 하면, 아마 딱 좋은 나이라는 뜻이겠죠?"

그 당시에는 어린이책을 집필할 때 마치 어린이의 생각을 직접 보여 주듯이 어린이를 책의 유일한 화자로 내세우는 방식을 평범하다거나 그리 적절하다고 여기지 않았다. 1940년대까지만 해도 어린이는 바라보는 대상이지 그 목소리에 귀 기울여야 하는 대상은 아니었다. 세계 문학계에서도 떠들썩한 마을 '가운데 농장'의 리사 같은 화자를 등장시킨 선례는 거의 없었다. 리사는 자신과 주변 상황을 묘사하면서 보통 아이라면 모를 법한 것을 한 번도 언급하지 않으면서 어른의 개입 없이 이야기를 풀어 나간다. 리사의 중요한 선배 격인 인물은 『허클베리 핀의 모험』(1884)의 주인공이다. 하지만 작품에 '아이의 목소리'를 도입한 첫 번째 시도는 마크 트웨인의 소설보다 50년 앞선 낭만주의 시대의 작가 한스 크리스티안 안데르센의 『어린이를 위한 동화』(1835)에 있었다. 이 작품에서는 수많은 소년 소녀가 목소리를 낸다. 안데르센은 1826년 발표한 시 「죽어 가는 아이」에서 이 혁명적 관점의 변화를 실험했다. 시의 화자는 홀로 침대에 누워 죽어가는 어린이다. 낭만주의 시대 이후로는 주로 전기나 회고록에서 어린이 화자가 활용되었는데, 등장하는 어린이와 그들의 목소리는 성인 화자가 정해 놓은 테두리 안에만 국한되어 있었다. 기아에서 벗어나고자 몸부림치는 고아 일곱 명의 기구한 여정을 다룬 라우라 피팅

호프(Laura Fitinghoff)의 『황야의 아이들』이 그런 예인데, 이 작품은 스웨덴 최초의 사실주의 어린이 소설로 평가된다.

그러니까 『떠들썩한 마을의 아이들』은 대단히 획기적인 책이라고 할 수 있다. 1947년 스웨덴의 평론가들은 책의 서두를 장식한 두 문장이 놀랍게도 '나'라는 대명사로 시작하는 것에 별다른 관심을 보이지 않았지만. "나는 리사예요. 이름만 보고도 알아챘겠지만 나는 여자아이랍니다." 리사 같은 어린이의 목소리는 생동감과 현실감을 자아내며 이야기 속의 어린이 세계에 한층 깊이를 더해 준다. 어린 화자를 통해 어른 작가는 어린이의 본성에 더욱 깊숙이 파고들어 행복, 호기심, 슬픔, 고독 등 가장 근본적이고 인간적인 감정을 묘사할 수 있다. 리사와 같은 일인칭 화자의 목소리는 1949년에 나란히 출간된 '떠들썩한 마을의 아이들' 후속편과 『엄지 소년 닐스 칼손』으로 이어지면서, 1950년 즈음부터 아스트리드 린드그렌의 작품 세계를 한층 더 깊이 있게 만들었다. 현대를 살아가는 어린이의 모습을 담은 『엄지 소년 닐스 칼손』의 수록작 아홉 편 모두 고립감, 그리고 보살핌과 관심에 대한 갈망을 담고 있다.

『엄지 소년 닐스 칼손』 중 두 편은 각각 바르브로와 브리타카이사라는 어린 화자가 "자, 지금부터 이야기할게요."라고 말하며 시작된다. 두 편 모두 또래 친구가 없는, 외로운 아이에 대한 이야기이다. 이아이들은 부모와 함께 살지만, 정서적인 돌봄을 받지 못해 외롭다. 두 작품은 부모들이 좀처럼 어린이의 정서적 삶을 돌보지 못하며, 그런 부모 밑에서 자라는 아이는 결코 정서적으로 충족될 수 없다는 메시지를 담고 있다. 이것은 아스트리드 린드그렌이 평생 고민한 화두

작가 활동 초반부터 아스트리드는 자신의 주요 독자들에게 많은 시간을 할애했다. 스웨덴 전역에서 '책의 날' 기념식을 비롯한 여러 행사에 열심히 참여해서 책을 낭독하고, 사인회를 열고, 작가라는 직업 세계에 대해 강연했다. 이 사진을 촬영한 1950년에도 아스트리드는 자기 내면의 아이를 위해 글을 쓴다고 항상 강조했다.

였다. 1952년 린드그렌은 부모와 어린이의 관계에 대해 쓴 「더 많은 사랑을!」(Mer kärlek!)이라는 긴 글을 『페르스펙티브』(Perspektiv)지에 기고했다. 이 글에서 어른이 되어 누리는 어떤 것도 아이가 열 살 때까지 받지 못한 사랑을 채워 줄 수 없다고 주장했다.

사랑을 주고받을 대상을 찾지 못하고 부모로부터 사랑받는다고 느끼지 못하는 어린이가 자라면 많은 경우 불행하고 사랑할 줄 모

르는 사람이 된다. 이런 사람은 살면서 큰 해를 끼칠 수 있다. 세계의 운명이 요람에서 결정된다는 것보다 자명한 사실은 없다. 내일을 살아갈 사람들이 건강한 영혼과 올바른 의지의 소유자가 될 것인지, 또는 주변 사람의 삶을 조금이라도 더 어렵고 힘겹게 만들 기회를 엿보는 모자란 인간이 될지 결정되는 곳이 요람이다. 훗날 인류의 운명을 좌우하는 정치가가 될 사람도 오늘은 작은 어린이다.

『엄지 소년 닐스 칼손』에 등장하는 일인칭 이야기 두 편에서 부모는 줄거리의 주변부로 밀려나 있다. 하지만 그들 이야기의 핵심은 부모가 아이들과의 관계에서 보이는 부주의함이다. 「미라벨」(Mirabell)의 주인공 브리타카이사는 근면하지만 몹시 가난한 부모와 깊은 숲속 작은 오두막집에서 사는 외동아이다. 부모가 인형을 사 줄 돈이 없기 때문에 브리타카이사는 인형을 가지고 노는 자신의 모습을 상상한다. 그러던 어느 날 텃밭에서 고개를 빼꼼히 내밀고 있는 '미라벨'이라는 인형을 발견한다. 부모가 시장에 간 사이 마법사가 준 신기한 씨앗을 심은 바로 그 자리였다. 소녀의 절절한 외로움 속에서 동화가 태어난 것이다. 미라벨은 점점 더 자라서 밑동을 똑 꺾을 수 있을 정도로 커졌다. 브리타카이사의 부모가 딸보다 더 관심을 쏟는 농작물처럼 자란 것이다. 인형은 너무도 원했던 장난감이자 친밀함과 우정과 애정에 목마른 소녀의 열망이 발현된 것이기도 하다.

또 다른 이야기 「내가 제일 좋아하는 언니」(Allra käraste syster)에서 주인공 바르브로는 남들에게는 비밀로 한 쌍둥이 여동생 일바리에 대해 털어놓으며 독자에게 다가간다. "아무한테도 말하면 안 돼

요! 엄마랑 아빠도 모르거든요." 브리타카이사처럼 바르브로도 외롭게 살아가는데, 소녀가 느끼는 지독한 외로움의 원인은 가족 구성원의 변화이다. "아빠는 엄마를 제일 좋아하고, 엄마는 봄에 태어난 남동생을 제일 좋아해요."

어린이의 외로움은 다양한 모습으로 나타날 수 있다. 아스트리드 린드그렌은 아이가 갑작스레 우선순위에서 밀려날 때 느끼는 비참함을 뼈저리게 알고 있었다. 아스트리드 자신이 갓 태어난 카린을 안고 불카누스가탄의 집에 도착한 1934년에 직접 경험한 일이기 때문이다. 그날 라세가 느낀 슬픔은 아스트리드 린드그렌의 마음속 깊이 새겨졌다. 린드그렌은 첫째 딸 잉에르와 갓 태어난 아들 오케를 키우며 자신과 비슷한 경험을 한 여동생 잉에예드에게 1944년 2월 11일 보낸 편지에 그날의 상황과 분위기를 이렇게 설명했다.

내 생각에 형제자매가 있는 모든 아이가 슬픈 시기를 겪는 것 같아. 내가 카린을 안고 집에 돌아와서 "내 아가 카린"이라고 하는 걸 화장실에 있던 라세가 들었어. 그때를 평생 잊지 못할 거야. 내가 라세한테 가 봐야 할 것 같아서 "내 아가 라세"라고 부르며 다가갔지. 그리고 한참 있다가 아기 방에 앉아 있는데 라세가 뛰어 들어와 내 손에 입을 맞추더니(이때 말고는 한 번도 그런 적이 없어) 이렇게 말하더구나. "엄마가 왜 나한테는 '내 아가 라세'라고 부르지 않는지 궁금했는데 그렇게 말해 줬어요. 엄마 최고야!" 그 일을 생각할 때마다 눈물이 나. 라세가 슬퍼하고 있었고, 이젠 더 이상 슬퍼할 이유가 없다는 사실을 깨달았을 때 얼마나 마음이 놓였을지

충분히 짐작되니까.

1949년 발표된「내가 제일 좋아하는 언니」에서 바르브로 엄마는 단 한 번도 "내 아가 바르브로"라고 말하지 않는다. 그래서 소녀는 자신을 "내가 제일 좋아하는 언니"라고 불러 주는 상상 속의 동생을 만들어 내서 자매 사이에만 통용되는 특별한 언어로 대화한다. 바르브로는 상상으로 동화의 세계를 일군다. 뒤뜰의 장미 덩굴 아래에는 '살리콘'이라고 이름 붙인 평행 세계로 통하는 입구가 숨겨져 있다. 그 안에는 동생 일바리가 루프와 두프라는 푸들 강아지, 그리고 '금발'과 '은발'이라는 말을 데리고 사는 황금성이 있다. 자매는 함께 말을 타고 "사악한 것들이 사는 크고 험한 숲"과 "착한 것들이 사는 초원"을 질주한다. 이 환상의 세계에서는 모두가 관심과 애정을 보내기 때문에 바르브로의 삶이 풍부해지고 의미 있어진다.

「내가 제일 좋아하는 언니」의 반짝거리는 금속 이미지와 잔잔하고 아름다운 분위기, 신비로운 언어는『미오, 나의 미오』로 이어진다. 이 책은 1950년 잡지『이둔』(*Idun*)의 크리스마스 판에 실린 장대한 단편「그는 밤과 낮을 지나 여행한다」(Han färdas genom natt och dag)의 내용과 연결된다. 이 단편의 전문은 일부 수정을 거쳐『미오, 나의 미오』의 초반부로 삽입되어 화자의 상상 속 여정의 사회적·심리적 배경을 이룬다. 1950년의 단편「그는 밤과 낮을 지나 여행한다」와 1954년의 장편『미오, 나의 미오』에 일관되게 등장하는 아홉 살짜리 주인공의 이름은 '보 빌헬름 올손', 줄여서 '보세'라고 부른다. 정서적으로 메마른 수양부모 슬하에서 어린 시절을 보낸 소년 보세는 본 적도 없건

278

만 너무도 그리운 생부를 찾아 상상의 세계로 도피한다.

브리타카이사와 바르브로가 등장하는 이전 작품들처럼 『미오, 나의 미오』도 극도로 내성적이고 외로운 아이에 대한 이야기다. 그 아이는 슬픔과 고통으로부터 벗어나려는 열망으로 자신의 존재를 인정해 주는 부모, 형제, 자매, 친척, 가족이 있는 환상의 세계를 만들어 낸다.

연약한 어린이와 청소년들은 아스트리드 린드그렌의 주요 관심사였다. 『페르스펙티브』에 기고한 「더 많은 사랑을!」에서 린드그렌은 극장에서 만난 어느 어머니와 두 아들의 모습을 설명했다. 어머니는 둘째 아들에게 한없이 쏠리는 사랑을 감추지 못하는 반면에 첫째에게는 아무런 관심도 보이지 않았다. "마치 첫째 아이는 존재하지도 않는 듯한 태도였다. 그 아이는 멍한 표정으로 동그마니 앉아 있었다. 혼자 외따로 몸을 웅크린 채 다른 사람들과 소통하지 못했다. 공연 내내 아이는 어느 누구와도 말 한마디 나누지 못했다. 외로움의 벽이 아이를 둘러싸고 있었다. 그렇게 버림받은 아이의 모습은 우리를 절망하게 만든다."

아스트리드 린드그렌이 1954년 봄, 2개월에 걸쳐 『미오, 나의 미오』를 집필한 것은 연약하고 고립된 어린이를 위해 외로움의 벽을 허물려는 열망 때문이었다. 독자는 이 작품에서 "웅크린 채 다른 사람들과 소통하지 못하는" 소년을 만난다. 보세는 풍부한 상상력의 도움으로 임금님인 아버지를 찾아가 용기 있게 자신의 가치를 증명하는 미오 왕자 이야기를 풀어낸다. 하지만 현실 세계에서 고아 소년은 땅거미가 내린 스톡홀름의 적막한 공원 벤치에 홀로 앉아 주변 집들

에서 흘러나오는 불빛을 바라본다. 그 빛이 흘러나오는 창문의 안쪽에서는 제대로 된 부모를 둔 아이들이 제대로 된 식탁에서 즐거운 시간을 보내고 있는 것이다. 보세의 가장 친한 —— 그리고 유일한 —— 친구 벤카처럼. "주변의 모든 집마다 불빛이 보였다. 벤카의 집 창문에도 불빛이 환했다. 그 애는 지금 집 안에서 부모님과 함께 완두콩 수프와 팬케이크를 먹고 있겠지. 난 불빛이 있는 모든 곳에서 아이들이 어머니 아버지와 함께 앉아 있는 모습을 상상했다. 나는 바깥의 어둠 속에 앉아 있다. 혼자서."

스투레의 죽음

1950년 전후로 아스트리드 린드그렌의 일기에는 스웨덴어로 '외로운, 혼자, 홀로 있는' 등의 의미를 지니는 '엔삼'(ensam)이라는 단어가 등장하기 시작했다. 이후 수십 년 동안 그녀의 삶에 변화가 계속되면서 자신의 가족뿐만 아니라 가족제도에 대해 깊이 성찰하게 되었다. 가족 구성원이 이사 가거나 사라지면 집안 분위기는 달라진다. 아스트리드는 1950년 부활절 일기에 이렇게 적었다. "가족이란 참 신기한 별자리다. 구성원 하나가 떨어져 나가거나 사라질 때마다 가족은 극심한 변화를 겪는다. '스투레+아스트리드+라르스+카린'은 '스투레+아스트리드+카린'과는 뭔가 확연히 다르다. 결코 '아스트리드+카린'이 되지 않기를 기원한다. 종국에는 두 아이가 다른 어딘가에서 행복한 가운데 스투레와 아스트리드가 함께 있기

를 바란다. 언젠가는 '아스트리드＋아무도 없는' 날이 오겠지. 지금 같아서는 무슨 일이 일어나도 이상하지 않을 것 같다. 삶이란 너무도 깨지기 쉽고, 행복은 지속되기 힘드니까."

스투레의 알코올중독은 나아질 기미가 없었다. 1970년대에 사라 융크란츠와 주고받은 편지에서 아스트리드가 경고한 말을 감안하면 이 문제가 여러 해 동안 지속되어 왔다는 것을 알 수 있다. "난 알코올에 대해 너무도 잘 알아. (…) 너의 깨끗하고 분별 있고 논리적인 두뇌를 잘 돌보렴. 술로 망가뜨리지 말고."

언젠가 혼자 남겨지는 데 대한 두려움은 아스트리드가 네스 농장의 부모님에게 보낸 편지에는 전혀 언급되지 않았다. 그러나 1944년 결혼 생활에 위기가 닥친 이후 일기에 점점 더 자주 등장한 그 두려움은 1952년 6월 어느 날 현실이 되었다. 갑자기 스투레가 피를 토하기 시작한 것이다. 사바츠베리 병원으로 후송되어 응급치료를 받았지만 스투레는 이틀 뒤 숨을 거두었다. 사인은 간경화로 인한 식도혈관 파열이었다. 병원에서 충격적인 이틀을 보내고 6월 16일 집에 돌아온 아스트리드는 일기장을 펼쳐 놓고 스투레와 함께 보낸 마지막 몇 시간을 반추했다.

그의 손을 잡고 간이침대에 누워 있었다. 그러다 깜빡 잠들었는데, 스투레의 숨소리가 달라지는 바람에 깨어났다. 거칠었던 그의 숨소리가 점점 약해지더니 밤 11시 조금 넘어 마지막 순간이 찾아왔다. 그날 스티나가 방문했지만 그가 숨지기 직전에 떠났기 때문에 바로 그 순간에는 나와 스투레뿐이었다. 의식이 없는 내 아이

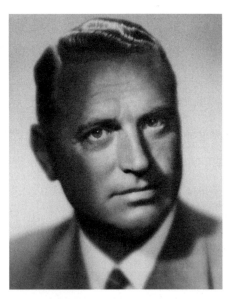

1992년 12월 12일 『엑스프레센』 인터뷰에서 아스트리드는 자신의 결혼에 대한 생각을 밝혔다. "난 남편을 정말정말 좋아했어요. 그는 유머 감각이 뛰어나고 자상했지만, 그에게 반한 적은 없습니다. 남들처럼 격정적인 사랑을 경험하지 못했지만, 딱히 상실감을 느끼지는 않아요. (…) 53세의 스투레를 잃었을 때 나는 45세였지만, 그의 죽음을 침착하게 받아들였습니다. 혼자 사는 방법을 체득하고 있었거든요."

스투레 곁에 앉아 메모지를 꺼내 들고 몇 줄 끄적거렸다.

─1952년 6월 15일: "6월의 어느 오후에 산책하다가", 그이가 곧잘 흥얼거리던 노랫말이다. 그는 아마 지금 이 순간, 6월의 오후 산책을 즐기고 있지 않을까. 내 눈앞에서 그가 죽어 가고 있다. "사방에서 새들이 지저귀고"라고 그이는 흥얼거리곤 했지. 사바츠베리 병원 밖의 나무에서도 새들이 지저귄다. 그는 죽고 있다. 더 이상 내 목소리를 들을 수도, 내 모습을 볼 수도 없다. 그가 보고 들을 수만 있다면 그의 선함과 친절함에 감사를 표하련만. 이 6월 저

녁에 죽어 가는 그이는 참으로 자상한 사람이었다. 나에게는 아이와 같았고, 난 그이를 깊이 사랑했다. 지금껏 나는 언제나 그이 손을 잡고 있었지만, 이제 그가 가는 곳은 내가 손잡고 따라갈 수 없다. 주여, 그의 길을 인도하소서! 내 마음은 언제까지나 그 손을 잡고 있기를 원하나이다!

그 당시 갓 열여덟 살이 된 카린은 파리에서 방학을 보내고 있다가 소식을 듣자마자 집으로 돌아왔다. 카린은 아버지의 갑작스러운 죽음이 슬프고 놀라웠지만 큰 충격은 아니었다고 회고했다. 린드그렌 가족은 모두 스투레의 아슬아슬한 건강 상태를 알고 있었다. 카린은 어머니가 수년 전부터 이런 일이 닥칠 것을 예견했으리라 생각한다. "우리 모두 아버지 때문에 몹시 걱정했어요. 며칠 만에 좀 갑작스럽게 세상을 떠나시면서 그 걱정이 사라졌지요. 일면 안도감을 느꼈습니다. 프랑스에서 집으로 돌아왔을 때(라세 오빠가 저를 데리러 왔어요) 우리 셋은 며칠 동안 집에서 함께 시간을 보냈어요. 슬픔과 눈물의 시간이라기보다 정겨운 대화와 행복한 추억과 안도감으로 충만한 시간이었다고 기억합니다. 그 후에 어머니는 충분한 시간을 함께하지 못한 아버지의 죽음을 애도했습니다. 두 분은 함께 즐거운 추억들을 만들었고, 성생활도 만족스러웠을 거라고 생각해요. 하지만 상당히 오랜 기간 동안 어머니는 실망과 걱정이 가득한 결혼 생활을 견디셨습니다."

장례식이 끝나고 아스트리드는 스톡홀름 다도해로 가서 최대한 정상적인 생활을 하고자 노력했다. 그러나 스투레에 대한 생각이 뇌

리를 떠나지 않았고, 혼자 있을 때는 망자에게 말을 걸기도 했다. 7월 9일 아스트리드는 병원에서뿐만 아니라 남편이 떠난 후에도 많은 도움을 준 엘사 올레니우스에게 편지를 썼다. "그이가 없으니 텅 빈 느낌이에요. 푸루순드에서는 항상 그이와 함께 있었고, 여기서는 근심 걱정이 없었거든요. 하지만 당신 말이 맞아요. 스투레에게는 잠든 지금이 더 나을 겁니다. 당신이 사바츠베리 병원에서 함께 있어 줘서 참 든든했어요. 내 삶에 당신이 있어서 참 기쁩니다!"

아스트리드는 다른 방향으로 마음을 돌리고자 안간힘을 쓰면서 부모님께 휴가에 대한 이야기라든가 라세와 그의 아내 잉에르와 손자 마츠 소식을 편지로 전했다. 7월 초에는 라세의 세 식구가 카린과 사촌 군보르와 함께 아스트리드한테 왔다. 그들은 갑작스럽게 손님이 방문했을 때 많은 도움이 되었다. 하루는 아스트리드 린드그렌의 네덜란드 담당 출판인이 네덜란드어판 『삐삐 롱스타킹』을 들고 문을 두드렸다. 다른 날은 『스벤스카 다그블라데트』의 그레타 볼린이 아스트리드의 삶과 문학에 대해 인터뷰하러 찾아왔다. 작가의 애환을 다룬 그날의 인터뷰는 1952년 7월 31일자 신문에 실렸다. "최근 삶의 동반자였던 남편을 떠나보낸 아스트리드 린드그렌은 자연의 치유력에 기대고 있다. 미처 아물지 않은 마음의 상처가 너무도 생생해서 그녀에게는 마치 전날 밤의 악몽처럼 느껴진다. 하지만 그녀는 혼자가 아니다. 자상한 딸 카린과 아들 라세, 그리고 가장 큰 위로가 되는 18개월의 손자 마츠가 곁에 있다. 아스트리드 린드그렌은 그 아이를 '세상에서 가장 아름다운 손주'라고 한다……. 그녀는 너무도 사랑스러운 이야기를 풀어내기 시작한다. 그러나 이 이야기는 절대

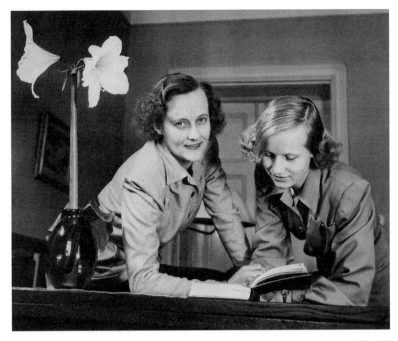

1952년 11월, 아스트리드는 어머니에게 편지를 썼다. "일요일 저녁에 군보르에게 작별 인사를 하고는 카린과 북부 공동묘지로 가서 스투레의 묘비 앞에 촛불을 켰어요. 만성절이니까요. 거의 모든 묘지마다 타오르는 촛불이 어둠 속에서 참 아름답게 빛났어요. 그리고 엄마, 난 모든 비석에 적혀 있는 비문을 하나하나 읽으면서 그들이 몇 살에 세상을 떴는지 살펴봤어요. 스투레만 천수를 누리지 못하고 세상을 떠난 게 아니란 걸 저 자신에게 납득시키려는 듯이 말이죠. 맙소사, 정말 많은 사람들이 너무 일찍 숨졌어요!"

출판되지 않을 것이다. 슬픔에 빠진 할머니의 마음을 훔쳐 간 손자에 대한 이야기니까."

아스트리드는 자신의 슬픔을 좀처럼 밖으로 드러내지 않았다. 산 사람은 살아야 하니까. 8월에 달라가탄으로 돌아온 린드그렌은 라디오 시리즈 「명탐정 블롬크비스트」 작업을 계속했고, 라벤-셰그렌의 시간제 편집자 업무도 재개했다. 운전 연수를 받기 시작했고, 새롭고

도 재미있는 라디오 시리즈 「스무고개」 녹음을 위해 스튜디오를 드나들었다. 신작 출간 준비도 착수했다. 스투레가 세상을 뜨기 직전 아스트리드는 '떠들썩한 마을의 아이들' 3부작의 마지막 책 집필을 마쳤는데, 그 책은 그해 말까지 6만 부가 인쇄될 참이었다. 삶의 속도를 빠르게 유지하는 것은 아스트리드가 우울과 슬픔에 대응하기 위한 최선의 방어였다. 스톡홀름 북부 공동묘지를 산책하는 것도 마음을 추스르는 데 도움이 되었다. 수많은 사람이 53세 이전에 세상을 떠났다는 사실을 확인하며 그녀는 나름 위안을 느꼈다. 1952년 크리스마스에는 다소 조심스럽게 일기를 썼다. "평소 나는 훗날 기억하기 좋도록 모든 크리스마스 선물을 일일이 기록해 둔다. 1952년 크리스마스이브에 스투레는 비석에 두른 크리스마스로즈 화환을 선물받았다. (…) 그 낙천적인 양반은 종종 '당신이 스웨덴 한림원 회원이 될 때까지는 살고 싶어.'라고 말했지. 1952년 크리스마스에 그가 받은 선물은 크리스마스로즈 화환."

1950년대에 아스트리드 린드그렌은 매년 크리스마스와 새해 사이에 한때 '전쟁 일기'라고 부르던 갈색이나 검정색 표지의 공책을 꺼내 지난 12개월을 돌아보는 글을 썼다. 그때까지 일기가 적힌 공책은 열다섯 권이 넘었다. 그해 받은 선물 목록과 한 해 동안 린드그렌 가족이 겪은 부침의 기록 외에도 아스트리드는 자기 자신과 여성으로서의 역할에 대해 더 깊은 성찰을 시작했다. 남편이 곁에 없는 그녀의 삶은 어떻게 달라질까? 장성한 카린이 집을 떠나고 나면 25년에 걸친 가족 생활이 완전히 사라진 달라가탄의 집에서 과연 혼자 살 수 있을까? 이 생각은 매년 크리스마스와 새해 전날 사이에 아스트리드를 찾

아왔고, 1957년에도 예외는 없었다. "더 이상 두려워하고 싶지 않다. (…) 진정한 불행은 모든 것에 대한 두려움이니까. 내 삶에 어떤 일이 생기든 내가 있는 그대로 받아들일 수 있을 만큼 강인해지기를."

카린이 칼 올로프 뉘만과 결혼해서 출가할 때까지 모녀는 1950년 대의 6년을 달라가탄에서 함께 살았다. 나고 자란 집에서 보낸 마지막 몇 해의 기억은 카린 뉘만의 뇌리에 선명하게 남아 있다. "우리 생활은 크게 변하지 않았어요. 살림에 필요한 돈은 언제나 어머니가 벌었으니까 금전적으로는 전혀 달라진 게 없었죠. 어머니와 난 아파트에서 예전 그대로 살 수 있었어요. 하지만 어머니의 생활은 차츰 달라졌습니다. 집 안에 있어야 한다는 아버지의 요구가 사라지면서 어머니가 사교 생활을 더 활발하게 즐길 수 있었으니까요. 내가 결혼하기 전까지 어머니랑 살기를 잘한 것 같아요. 여러 해 동안 둘이 함께 지냈거든요. 물론 어머니는 전처럼 글을 쓰실 수 있었어요."

내 아들 미오

1950년대가 지나갈 무렵, 에바 폰 츠바이베르크와 아스트리드 린드그렌은 『우정 어린 비평』이라는 책을 함께 만들자는 제안을 받았다. 문학 교수 올레 홀름베리(Olle Holmberg)에게 헌정된 이 책은 스웨덴 작가와 평론가의 대화 형태로 기획되었다. 평론가와 작가가 짝을 이룬 다음 각 팀마다 해당 작가의 작품을 하나씩 정해서 토론하는 방식이었다. 린드그렌과 츠바이베르크는 『미오, 나의 미오』를 선

택했다. 츠바이베르크는 이런 질문을 던졌다. "우리 모두가 라디오를 통해 만나 온 영리하고 재치 있는 아스트리드 린드그렌은 여러 형제자매와 함께 시끌벅적한 어린 시절을 보냈는데도 어린이의 외로움을 어쩌면 그토록 깊은 연민과 통찰을 담아 표현할 수 있는지 알고 싶네요."

린드그렌은 솔직하고도 조심스럽게 답변했다. 그녀는 작품 속 외로운 아이들이 자신의 무의식적 열망을 드러내는 것 같다고 말했다. 이제는 잃어버린 어린 시절의 낙원에 대한 그리움, 그리고 자연에 더욱 가까워지고 싶은 갈망이 어린이의 외로움으로 나타났다는 것이다. 그 이상은 독자 스스로 판단할 수 있도록 말을 아꼈다. "제가 뭘 아나요?"

그래서 『미오, 나의 미오』는 다양하게 해석될 여지가 있다. 전기적 접근법에 따르면 보세의 외로움에 대한 작가의 특별한 '통찰'의 근원은 집필 당시 아스트리드 자신이 슬픔에 잠겨 있었다는 사실에서 찾을 수 있다. 보세가 생부를 찾는 꿈이라는 표면적 줄거리의 이면에는 작가 자신의 상실감이 소년의 외로움과 그리움에 투영되었다는 또 다른 감성적 드라마가 숨겨져 있는 것이다.

아스트리드 린드그렌의 작품 가운데, 『미오, 나의 미오』만큼 참담하고 숨 막히는 느낌을 주는 것은 없다. 보세가 상상의 날개를 펼쳐 미오 왕자의 모습으로 등장한 뒤 친구이자 시종인 윰윰과 함께 기사 카토가 다스리는 죽은 자의 세계로 여행을 떠나는 순간부터 작품에는 몇몇 특정한 낱말이 등장한다. 고독, 혼자, 검정, 어둠, 죽음, 슬픔. 이 낱말들은 약간씩 변형되어 반복된다. 심지어 같은 문장이나 문단

안에서 반복되기도 한다. 미오가 으스스한 기사 카토의 성 밖에서 호수와 마법에 걸린 새들을 바라보는 장면도 그런 예다. "가끔 나는 시커먼 물이 내 앞에 한없이 펼쳐진 꿈을 꾼다. 하지만 나도, 그 어느 누구도, 지금 내 눈앞에 펼쳐진 호수만큼 끔찍하게 시커먼 물을 꿈에서라도 본 적이 없을 것이다. 온 세상에서 가장 암울하고 시커먼 호수이다. 호수 주변은 온통 높고 검고 황량한 절벽뿐이다. 그 검은 물 위로 수많은 새들이 떠돌았다. 볼 수는 없지만 소리는 들렸다. 그 새들의 울음소리처럼 슬픈 소리는 들어 본 적이 없다."

미오와 융융이 '바깥쪽 나라'의 어두운 영혼 같은 절벽 사이에 머무는 대목이 60여 쪽에 걸쳐 펼쳐지는 동안 작가는 '검정'과 '어둠'이라는 낱말을 100번 가까이 사용했다. '고독' '혼자' '죽음' '슬픔'도 50번 이상 썼다. 린드그렌의 작품에서 이렇게 자주 사용된 낱말은 없다. 이런 낱말은 독자의 목을 죄는 느낌을 자아내고, 『미오, 나의 미오』 특유의 사방이 막힌 듯한 분위기를 조성한다. 슬픈 분위기를 한껏 고조시키는 것은 반복되는 특정 낱말만이 아니다. 두 소년에게 기적이 필요할 때마다 융융이 암송하는 기도문 역시 중요한 요소이다. 기사 카토와 마지막으로 대적하는 장면에 다다를 때까지 총 여덟 번 등장하는 기도문은 주인공들이 당면한 위험이나 어려움에 따라 조금씩 달라지는데, 그중 마지막 부분만은 변하지 않는다. "우리가 이토록 작고 외롭지 않다면." 이 문구는 여덟 번이나 반복되면서 우주적 관점에서 인간이란 얼마나 미미한 존재인지 강조하는 일종의 후렴구 역할을 한다. 융융이 거의 마지막으로 도움을 간구하는 장면은 기사 카토가 융융과 미오를 잡아 감옥에 가두고 천천히 썩도록 한 시

점이다. "죽는 것이 이렇게까지 힘들지 않다면, 이토록 견딜 수 없게 힘들지 않다면, 우리가 이토록 작고 외롭지 않다면."

특히 이 기도문은 아홉 살짜리 소년의 입에서 나왔다고 상상하기 어렵다. 판타지소설에서라도 이 문구는 어른의 목소리에 더 어울린다. 어쩌면 1954년 봄, 종이 위로 쏟아져 나온 낱말과 이미지 속에서 이 여덟 개의 기도문은 아스트리드 린드그렌에게 각별한 울림과 의미가 있었을 것이다. 그녀가 쓴 다른 작품과 비교하면 『미오, 나의 미오』는 초고에서 놀라울 정도로 조금밖에 수정되지 않았다.

결혼 생활의 위기가 현재 진행형이던 1945년, 린드그렌은 일기에 새 책의 원고를 구상하고 집필하는 첫 번째 단계는 언제나 평온과 안정을 찾을 수 있는 특별한 곳을 찾아가는 것이라고 적었다. "어떤 때는 행복하고 어떤 때는 슬프다. 난 글을 쓰며 가장 큰 행복을 느낀다." 작가로서의 커리어를 시작한 1944~45년 무렵부터 글 쓰는 작업은 아스트리드 린드그렌의 근심과 슬픔과 두려움의 반대편에서 균형을 맞추는 작용을 했다. 속기로 동화를 쓰면서 그녀는 "슬픔이 내게 다가올 수 없음"을 느꼈다. 하지만 1954년 『미오, 나의 미오』를 집필하는 과정에서는 처음으로 슬픔을 배제하지 않았다. 오히려 그 반대였다. 스톡홀름의 해 질 녘이 배경인 첫 장면부터 어두운 환상의 땅 '머나먼 나라'까지, 슬픔과 끊임없는 상실과 불행의 고통은 『미오, 나의 미오』의 전체 분위기를 지배한다. 마침내 어두컴컴한 세상 위로 햇빛이 비치는 마지막 장면에서도 독자는 슬픔에서 벗어나지 못한다. "제일 키 큰 백양나무 위에 슬픔새가 홀로 앉아 지저귀고 있었다. 실종된 아이들이 모두 집으로 돌아온 지금, 그 새의 노래가 무슨 뜻

을 담고 있는지 나는 모른다. 하지만 슬픔새가 노래할 이유는 끊이지 않고 언제나 생기겠지."

이 크고 검은 새는 미오의 여정을 계속 따라다니며 행복과 마찬가지로 슬픔 또한 삶의 일면임을 상기시킨다. 그 누구도 피할 수 없다. 아스트리드 린드그렌은 실의나 걱정에 빠진 친구들에게 중국 속담을 인용하며 이 사실을 설명하곤 했다. 1959년에는 엘사 올레니우스를 이렇게 위로했다. "우리 머리 위로 슬픔새가 날아다니지 못하게 할 수는 없지만, 머리에 둥지를 틀지 못하게 할 수는 있어요."

아마도 1954년 봄 『미오, 나의 미오』를 집필하면서 아스트리드 린드그렌이 바로 그랬을 것이다. 글을 쓰는 동안 슬픔새가 날아다니게 놔두면서도 둥지는 틀지 못하도록 주의하는 것. 그해 봄 두 달 동안 수많은 생각과 추억과 연상과 아이디어가 그녀의 마음을 스쳐 갔다. 그럼에도 아주 사소한 것들이 스투레를 떠올리게 하는 것을 막지는 못했다. 1954년 4월 30일 발푸르기스의 밤('마녀의 밤'으로도 불리는 유럽 중북부의 봄 축제 —옮긴이)에 독일인 친구에게 보낸 편지에서 린드그렌은 남편을 잃은 것과 집필 작업이 자신의 모든 에너지를 소진시키고 있다고 털어놓았다.

2년 전 오늘, 난 네스 농장에 며칠 머물고 있었어. 봄기운이 완연했지. 해가 저무는 저녁에 새들이 우짖는 언덕에 앉아서 노래를 불렀어. "장차 삶이 축하 잔치에 그대를 영영 초대하지 않을 수도 있으리." 내가 스톡홀름에 돌아갔을 때 남편은 병석에 누워 있었고, 그 후로 얼마 살지 못했어. 그래서 발푸르기스의 밤에는 그런 추억

이 떠오르네. 지금 나는 미친 듯이 글을 쓰고 있는데, 혹시 너한테 얘기했던가? 사실 나는 글 쓰는 것 말고는 아무것도 하지 않아(매일 몇 시간씩 출판사에서 일하는 건 제외하고). 책이 나와서 너한테 한 권 보내며 의견을 묻는 날이 오면 좋겠어. 아직 그날이 오려면 멀었지만.

하지만 아스트리드가 『미오, 나의 미오』의 어린 주인공과 함께 어둠을 헤치고 밝은 곳으로 나오기까지는 그리 오래 걸리지 않았다. 여름이 오고, 그녀가 마무리한 책이 크리스마스 전에 출판될 예정이었다. 그동안 라벤-셰그렌에서는 그녀가 지난 1년간 편집자로서 특출하게 노력한 것을 감사하며 5000크로나짜리 수표를 보내왔다. 이 뜻밖의 횡재를 아스트리드는 자동차를 구입하는 데 쓸 예정이었다. 하지만 미처 운전면허를 따지 못했기 때문에 자동차 대신 여행객이 가득한 유람선에 올라 푸루순드로 향했다. 글을 쓰면서 가족과 친구들의 방문을 즐길 수 있는 길고 멋진 여름휴가가 기다리고 있었다. 방문객 명단에는 아스트리드의 새 독일인 친구도 포함되어 있었다.

노래새 루이제

둘 사이의 우정이 싹튼 것은 1953년 가을이었다. 그해 9월 말, 아스트리드 린드그렌과 엘사 올레니우스는 긴 유럽 여행을 떠났다. 여행의 주목적은 취리히에서 열리는 국제 아동문학 콘퍼런스 참석이

었다. 작가, 출판인, 사서, 교사, 기자, 라디오 방송 관계자 등 27개 국 관계자 250명이 국제아동청소년도서협의회(International Board on Books for Young People, IBBY)를 설립하기 위해 한자리에 모였다. 콘퍼런스 마지막 날 독일의 시인이자 아동문학가인 에리히 케스트너(Erich Kästner)가 남긴 잊지 못할 연설은 잡지 『스벤스크 복한델』(Svensk Bokhandel)에 소개되었고, 같은 잡지에 아스트리드 린드그렌이 스스로를 '인터뷰'한 형식의 글도 함께 실렸다.

• 린드그렌 씨는 좋은 사람들을 만났나요?

― 네, 참 많은 분들을 만났어요. 에리히 케스트너도 만났고, 리자 테츠너도 만났답니다. 영국에서 온 패멀라 트래버스도 있더군요. '메리 포핀스' 작가 아시죠? 미국 원조로 지어진 뮌헨의 국제청소년 도서관 관장 엘라 레프만도 빼놓을 수 없군요. 이런 국제적 협력을 위해 발 벗고 나선 장본인이 엘라 레프만이거든요. 자라나는 어린이와 청소년을 위해 좋은 책을 널리 보급하자는 취지로 시작됐지요. 그래요, 그 방면에서 많은 일이 진행되고 있으니 참 다행이죠. 에리히 케스트너가 훌륭한 폐막 연설에서 이렇게 말했어요. "젊은이의 미래는 그들이 내일과 모레 접하는 문학과 닮아 있을 것이다."

젊은이의 앞날과 현대 아동문학에 관한 케스트너의 관점은 아스트리드가 콘퍼런스에서 돌아오는 내내 뇌리에 맴돌았다. 아스트리드 린드그렌은 엘사 올레니우스와 헤어져 홀로 함부르크와 브레멘,

베를린을 돌며 독일어로 번역된 자신의 작품을 홍보하는 행사에 참석했다. 독일의 작고 전도유망한 출판사 외팅거의 소유주 프리드리히 외팅거(Friedrich Oetinger)와 하이디 외팅거(Heidi Oetinger) 부부는 1949년『삐삐 롱스타킹』의 독일어 출판권을 사들였다. 다섯 곳의 대형 출판사로부터 친절하지만 단호하게 거절당한 뒤에 성사된 판권 계약이었다. 그 부부는 낭독회가 열리는 함부르크와 브레멘에서 삐삐의 어머니를 모시고 여러 만찬과 연회에도 참석할 계획이었다. 아스트리드는 전후 시대에 웃음과 미소의 중요성을 강조했다. 하우프트유겐트암트(Hauptjugendamt, 청소년위원회)의 초대를 받은 그녀의 여정은 베를린으로 이어졌다.『스벤스크 복한델』인터뷰에 따르면 이 기관은 스웨덴의 아동복지 위원회에 해당하는 조직이었다. 베를린시가 이 기관을 설립한 목적은 결손가정 어린이가 온전하고 행복하게 자라도록 하기 위한 창의적 지원 방안을 모색하는 것이었다.

• 그러니까 린드그렌 씨가 초대받은 이유는 일종의 정신적 비타민 주사를 놓기 위한 것이라고 볼 수 있나요?

—음……. 그건 다소 지나친 표현 같습니다. 제 생각에 하우프트유겐트암트 측에서는 조그만 소녀 삐삐가 독일 어린이에게 해가 되지는 않으리라고 생각하기 때문에 출판인들을 설득하려던 게 아닌가 싶어요. 서베를린의 모든 서점 주인을 베를린 달렘 지역에 있는 유스호스텔로 초대했거든요. 우린 햇살 좋은 날 잔디밭에 편안하게 앉아서 즐거운 한때를 보냈어요. 제가 작품 일부를 낭독했고, 독일 최고의 여배우 우르줄라 헤르킹(Ursula Herking)이『삐

삐 롱스타킹』, 『카이사 카바트』(*Kajsa Kavat*, 1950), 『미국에 간 카티』를 낭독했어요. 서점 주인들은 아주 친절하고 긍정적이었습니다. 서점 주인은 대개 그렇잖아요. 안 그래요? 낭독이 끝난 후에 하우프트유겐트암트의 열정적인 직원들이 이 책을 어린이들에게 널리 알려야 한다고 설득하기 시작했지요.

하우프트유겐트암트의 열정적인 직원들 가운데 루이제 하르퉁(Louise Hartung)이 있었다. 그로부터 몇 달 전 그녀는 아스트리드에게 편지해서 스웨덴 작가가 베를린을 방문하는 동안 빌머스도르프 구역 루돌프슈테트 거리에 있는 자신의 방 두 개짜리 아파트에 묵어도 좋다고 제안했다. 1953년 10월 초, 아스트리드는 복잡한 전치사투성이의 독일어로 감사 편지를 썼다. "친애하는 하르퉁 여사, 당신의 따스한 편지와 초대에 감사를 표합니다. 기꺼이 베를린을 방문하겠습니다."

여행 중 아스트리드 린드그렌은 작품 낭독회와 독자들과의 대화 외에도 여러 서점과 학교, 그리고 전쟁 중 부상당한 어린이를 돌보는 시설들에 대한 방문 일정을 소화했다. 베를린 체류 마지막 날 저녁, 루이제 하르퉁은 이 스웨덴 작가를 대동하고 마지막 비밀 임무를 수행했다. 두 사람은 아직 동독과 서독 사이의 경비가 없는 지점을 통과해서 폭격으로 허물어진 동베를린을 방문했다. 젊은 시절에 빼어난 가수였던 루이제는 1933년까지 그곳에서 콘서트를 열고, 음반을 만드는가 하면, 사진 촬영을 가르치며 보헤미안처럼 살았다. 그 당시 그녀와 함께했던 예술적 동지 중에는 쿠르트 바일(독일 태생의 미국

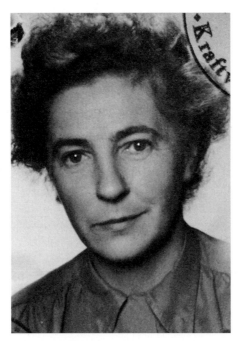

루이제 하르퉁의 혈관에는 괴테가 흐르고, 『파우스트』가 없는 그녀의 삶은 상상조차 할 수 없었다. 아스트리드에게 보낸 편지에 자신을 이렇게 소개한 그녀는 '삐삐'를 '파우스트'의 반열에 올렸다. 두 고독한 영혼이 서로 아주 잘 어울린다는 것이었다. 하우프트유겐트암트에서 막강한 영향력을 발휘하던 루이제 하르퉁은 베를린의 어린이책 사서를 죄다 교체하고는 매주 월요일 도서관의 모든 독서 모임에서 『삐삐 롱스타킹』을 읽게 했다.

작곡가 — 옮긴이)과 로테 레냐(가수 겸 배우. 극작가 베르톨트 브레히트가 쓰고 쿠르트 바일이 작곡한 음악극 「서푼짜리 오페라」에 출연했다. — 옮긴이)도 있었다. 집으로 돌아온 아스트리드는 1953년 10월 28일 부모님에게 쓴 편지에 동베를린을 다녀온 이야기를 담았다. "지금껏 본 것 중에서 가장 음울한 광경이었어요. 한때 히틀러의 벙커였던 곳을 봤는데, 지금은 그저 폐허로 남아 있어요. 도시 어디를 가도 폐허, 폐허, 폐허만 보였습니다. 마치 다른 행성에 있는 듯한 느낌이었어요. 무너지지 않은

몇몇 건물에는 러시아인들이 어마어마하게 커다란 깃발을 내걸고 알 수 없는 선전 구호를 페인트로 써 놓았어요. 루이제 하르퉁은 가엾게도 울면서 이 모든 광경을 보여 주었어요. 한때 베를린에서 가장 찬란했던 그곳이 이제는 알아보기 어려울 정도로 파괴되어 버린 거예요. 우리가 있는 곳이 어디인지 확인하려면 도로 표지판을 찾아봐야 할 정도였어요."

루이제가 젊은 시절을 보내고 1945년 봄 베를린 전투에서 살아남은 곳, 아스트리드가 방문하기 불과 몇 개월 전에 소련 탱크와 군대가 시위하는 시민들을 짓뭉갠 거리를 돌아보면서 두 여성의 민감하고 이지적이며 오랜 우정이 싹텄다. 카린 뉘만은 이렇게 회고했다. "어머니가 1953년 집에 돌아와서 전쟁을 직접 겪은 매력적인 독일 여성에 대해 이야기하셨던 기억이 납니다. 그분은 어머니와 함께 비밀리에 동베를린으로 넘어가 전쟁 후 독일 어린이의 상황과, '디 할프슈타르켄'(die Halbstarken, 불량소년)이라는 십 대 청소년 갱단에 대해 들려주었죠. 그 청소년 범죄자들 중에는 전쟁 중 어머니가 강간당하는 장면을 목격한 경우도 있다고 말했습니다. 루이제는 문화적 열정을 품은 재능 있는 여성이었고, 어머니 작품에 지대한 관심을 보였습니다. 어머니는 루이제의 긍정적이고 통찰력 있는 비평이 아주 도움이 된다고 하셨어요. 다소 까다롭지만 말이죠."

아스트리드 린드그렌이 이비사섬에서 루이제 하르퉁을 만난 직후부터 그녀가 세상을 떠난 1965년까지 11년 동안 두 여성은 거의 600통에 이르는 편지를 주고받았다. 매우 감성적인 루이제가 더 자주 긴 편지를 썼지만, 그 시기에 개인적 편지 말고도 편집자로서 엄청나게

많은 서신을 작성했던 아스트리드의 정황을 고려하면 두 사람의 교류는 대등한 수준이었다고 볼 수 있다. 아스트리드는 '사랑하는 루이제'에게 1953~64년에 걸쳐 약 250통의 편지를 보냈다. 초기에는 독일어로 편지를 썼지만, 그 후 일부는 영어로, 그리고 루이제가 스웨덴 작가 스트린드베리의 작품을 원문으로 읽을 수 있다는 사실을 알게 된 후로는 스웨덴어로 썼다. 루이제는 항상 독일어로 편지를 썼다. 아스트리드는 첫 번째 편지에서부터 그녀를 '사랑하는 루이제'라고 불렀다. 편지를 계속 주고받으며 아스트리드는 그 호칭에 애정 어린 유머를 덧붙이기도 했다. '사랑하는 나의 친구 루이제', '사랑하는 나의 루이제', '사랑하는 베를린의 내 친구 루이제', 그리고 우주 경쟁이 본격화된 1950년대 후반에는 '사랑하는 내 스푸트니크호 루이제'.

스투레의 죽음 후 진공 상태와도 같은 시기를 보내던 아스트리드에게 있어서 재능 있고 문화적 소양이 풍부한 루이제 하르퉁과 나눈 편지와 우정은 스톡홀름을 넘어 더 넓은 세상으로 통하는 창문을 열어 주는 지적 자극이었다. 두 여성은 풍부한 문학적 조언과 다양한 작가 및 작품에 대한 의견을 교환했다. 주제는 젊은 괴테의 열정부터 나이 든 헨리 밀러의 욕정까지 다양했다. 루이제는 정기적으로 "지금 어떤 책을 읽고 있니?"라고 물었고, 아스트리드는 자신의 빡빡한 일정 속에 끼워 넣고 싶은 책들에 대해 말했다. 작품 활동과 편집자 활동을 병행하는 현실이 아스트리드의 영혼과 시간을 옥죄는 경우가 잦았다. 1958년 12월 말일에 쓴 편지에서 아스트리드는 이런 불만을 토로했다. "책을 읽고 싶은 욕구는 넘치지만 읽을 시간이 없어. 여러 번 거듭 읽게 되는 명작 몇 권 말고는 다른 소설을 읽을 수가 없네. 나

는 역사, 철학(이 분야는 쥐꼬리만큼밖에 모르지만), 시, 전기, 자서전을 좋아하거든. 철학이나 시처럼 큰 만족감을 주는 책은 없어. 혹시 스웨덴 작가의 시를 읽어 본 적 있니?"

1953~54년 사이에 긴 편지를 주고받기 시작하면서부터 두 사람 사이에는 각별한 솔직함과 친밀함이 자리 잡았다. 아무 거리낌 없이 서로 솔직한 생각을 드러냈다. 아스트리드가 1955년 2월 22일에 보낸 편지의 마지막 몇 줄은 두 사람이 서로 원하고 찾아낸 대화 방식을 보여 준다. 두 여성은 진솔하게 말하듯이 편지를 썼는데, 마치 그들이 베를린이나 부다페스트나 빈의 어느 카페에 앉아 대화하는 듯했다. 그들은 은둔자처럼 자신의 내면으로 침잠하지 않고 서로 깊은 관심과 호기심을 스스럼없이 표현했다. 1955년 2월, 아스트리드는 삶의 의미와 존재에 대한 루이제의 의견을 물었다. "가끔 내가 왜 사는지, 인간은 왜 사는지 궁금해. 하지만 이런 말은 너 말고 다른 누구에게도 하지 않아. 고개를 숙이고 다니면서 남들한테 내 머릿속에 뭐가 들어 있는지 보여 주지는 않으니까. 혹시 인간이 왜 사는지 알거든 나한테도 알려 줘."

1954년 4월 30일, 아스트리드는 놀랍도록 독창적이고 심오한 편지를 보내는 특별한 독일인 친구와 따분하고 특별할 것 없는 자기 자신을 비교했다. "나는 지극히 정상적이고 안정감 있는 보통 사람일 뿐이야. 다소 우울한 면이 있지만, 내 주변 사람들은 잘 모르겠지. 다른 사람과 함께 있을 때는 즐거운 모습을 보이지만, 사실 난 삶에 대한 열정을 가진 적이 없었던 것 같아. 어릴 때부터 우울을 머리에 이고 살았지. 내가 진정 행복했던 시기는 유년기뿐이기 때문에 그 당시의 멋

진 나날을 다시 경험하게 해 주는 책을 쓰는 걸 좋아하는지도 몰라."

이후 몇 년간 아스트리드는 두리뭉실한 자화상 같은 편지를 썼다. 자주 우울해지고 "혼자 앉아서 배꼽만 쳐다보는 시간"이 필요한 자신의 모습을 드러낸 것이다. 1957년 2월 13일에 쓴 편지에는 사방에서 쏟아지는 요구에 응해야 하는 편집자의 스트레스를 루이제에게 털어놓으며 자꾸 되풀이해서 꾸는 꿈에 대해 말했다. 대도시에 인간으로 살던 자신이 먼 숲속에 홀로 사는 동물로 변하는 꿈을 꾼다는 것이다. "잠 못 드는 어느 날 밤 너무도 아름다운 시상이 떠올랐는데, 이렇게 시작돼. '숲속의 외롭고 작은 동물이/될 수 없는/슬픈 그녀…….' 내가 항상 '나 혼자'이고 싶다는 뜻은 아니야. 그저 서로 싸우는 사람들이 나한테 자기편이 되어 달라고 요청하는 현실이 힘들 뿐이지."

아스트리드가 루이제에게 털어놓은 자신의 성격과 성향 중에는 '지나친 충실성'도 있었다. 그녀는 일상에서는 드러나지 않는, 가족과 친구들조차 알 수 없는 가장 내밀한 자신의 지나친 충실성을 "내속의 광기"라고 표현했다. 충실성 자체는 미덕이지만, 경우에 따라 멍에가 될 수도 있다. 아스트리드의 친밀한 교우 관계에서도 그런 경우가 많았다. 카린 뉘만은 아스트리드가 이에 대한 해답을 찾지 못했다고 회고한다. "어머니는 친구들에게 너무나 헌신적이었어요. 사람에 대한 감정을 소중히 여기셨죠. 하지만 어머니에게 압력을 가하고 피곤하게 하면서 마치 자기네가 어머니의 시간과 관심에 대한 독점권이라도 가진 듯 구는 사람들도 있었습니다. 내 생각에 루이제는 어머니가 작품에 대해 진실된 의견을 묻고 조언을 구하는 유일한 친구

였어요. 어머니는 루이제가 살아온 이야기, 전쟁 전후의 베를린에 대한 이야기, 특히 '유럽인'의 정체성에 대한 그녀의 의견에 엄청난 매력을 느끼셨죠."

구애하는 그녀

아스트리드가 1953년 10월 분주했던 베를린 방문 기간 동안 루이제의 동성애 성향을 눈치챘는지는 알 수 없지만, 스톡홀름에 돌아와서는 금방 알아차렸을 게 분명하다. 루이제가 보내오는 감성적이고 로맨틱한 편지 때문만이 아니었다. 아스트리드는 꽃다발, 꽃 알뿌리, 책, 장갑부터 초콜릿, 젤리, 과일 바구니, 베를린행 비행기표까지, 독일에서 보내오는 온갖 선물 공세에 시달렸다. 루이제는 아스트리드의 마음을 사로잡고자 안간힘을 썼다. 그 당시 루이제는 베를린 빌머스도르프의 분데스플라츠에서 심리치료사로 일하던 게르트루트 렘케와 사귀고 있었다.

처음에 둘이 주고받은 편지는 자유로운 영혼들의 지적 교류였지만, 얼마 지나지 않아 진 빠지는 형국이 되었다. 특히 1954년 7월, 루이제가 라플란드로 여행하던 도중에 아스트리드가 머물던 푸루순드의 붉은 통나무집 앞에 차를 세운 날 이후 더욱 심해졌다. 그녀의 자동차 트렁크에는 아스트리드의 정원에 심어 주려고 베를린에서부터 실어 온 알뿌리와 땅밑줄기가 가득했다. 두 사람은 사흘 동안 함께 거닐며 독일어로 긴 대화를 나눴다. 아스트리드는 끝없이 긴 대화

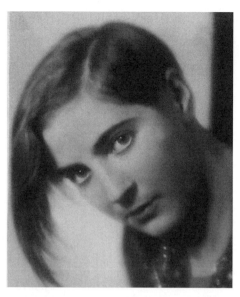

젊은 시절의 루이제. 그녀의 여덟 남매 중 넷은 제1차 세계대전 중 목숨을 잃었다. 어렸을 때 사람들이 자신을 신동으로 여겼다고 루이제는 기억한다. 아주 어렸을 때는 플루트로 슈베르트의 「아름다운 물레방앗간 아가씨」를 연주했고, 청년기에는 파리와 베를린을 오가며 가수로 활약했으며, 훗날 자신의 스웨덴 친구 아스트리드에게 들려준 음반을 녹음하기도 했다.

를 이어 가는 루이제를 장난삼아 아라비안나이트에 나오는 "셰에라자드"라고 부르기 시작했다. 하지만 루이제에게 그 이름은 단순히 이야기뿐 아니라 관념적으로 로맨틱한 사랑을 연상시켰다. 그녀의 여자친구 게르트루트 렘케는 루이제가 사망하자 1965년 7월 1일 아스트리드에게 편지를 쓰면서 10여 년에 걸친 루이제의 열병 같은 사랑을 전했다. 그동안 아스트리드가 루이제에게 보낸 편지들을 돌려보내면서 게르트루트 자신이 쓴 편지를 동봉한 것이다. "루이제는 당신을 중심으로 하나의 왕국을 만들었습니다. 자신의 모든 상상력을 동원해서 따분하고 재미없는 일들로부터 그 왕국을 지켜 냈지요. 당신

302

은 그런 열망과 기대를 충족시키기에 완벽한 대상이었습니다. 하지만 루이제는 당신이 단순히 '닫힌 상자, 행복한 꿈, 충족되지 않는 갈망, 이름 지을 수 없는 희열, 그 모든 것의 여왕' 이상이 되어 주기를 바랐어요."

아스트리드는 정기적으로 둘 사이 우정의 경계를 분명히 했다. 하지만 루이제의 열병 같은 사랑은 그들의 교류에서 대체로 언급되지 않으면서도 신경 쓰이는 문제였다. 루이제가 푸루순드를 떠나 라플란드와 북극해 여행에 나선 1954년 7월 16일, 아스트리드는 그녀에게 편지를 썼다. "내 사랑하는 루이제, 난 네가 생각하는 만큼 좋은 사람이 아니야. 그리고 너는 나뿐 아니라 그 누구에게도 그토록 온전히 헌신하면 안 돼. 그랬다가는 네 삶이 누군가의 변덕에 완전히 휘둘릴 수 있거든. 난 너를 참 좋아하고, 우린 마지막 날까지 친구로 지내겠지. 너를 삶의 활력소이자 힘의 원천으로 여기며 너를 필요로 하는 사람들에게 상처를 주면서까지 나를 우상화하면 안 돼."

루이제는 이런 항변을 들은 척도 하지 않았다. 아스트리드는 친구 마음에 상처를 주지 않으면서 둘 사이의 경계를 분명히 해야 할 필요성을 강하게 느꼈다. "넌 내가 '불장난을 하고 있다.'고 했지. 무슨 불? 내가 불장난하는 게 아니라면 어떻게 행동할 것 같아? 누군가를 좋아하고 그와 친구로 지내는 걸 불장난이라고 할 수 있어?"

그 '누군가'가 루이제 하르퉁인 경우에는 불장난일 수 있었다. 루이제의 애정 가득한 편지와 꽃다발 공세는 계속되었다. 꽃병에 바로 꽂을 수 있도록 잘 손질된 장미, 튤립, 붓꽃, 패랭이꽃 다발이 아스트리드 앞으로 계속 배달되었다. 1954년 크리스마스가 다가올 즈음 아

스트리드는 갑자기 베를린행 비행기표가 동봉된 두툼한 편지 봉투를 받았다. 그 편지에는 루이제가 창작한 도마뱀과 굴에 대한 동화가 담겨 있었다. 오랫동안 어떻게 하면 아스트리드의 마음을 열 수 있을지 고심한 결과물이 담긴 러브 스토리였다. 이에 대해 아스트리드는 즉각 동화 형식의 회신을 보냈다. "너무 많은 이들로부터 과도한 사랑을 받은 나머지 껍데기 속에 스스로를 가둬 버린" 배은망덕하고 불안한 굴 이야기였다. 아스트리드의 동화는 자신들의 필요와 욕망을 그녀에게 투사하는 스웨덴 사람들을 빗댄 것이었다. 수컷 도마뱀도 그들 중 하나였는데, 그 도마뱀은 부인과 자녀를 저버린 채 구애하면서, 굴이 자신을 받아 주지 않으면 자살하겠다고 위협했다. "그래도 굴은 자신의 껍데기를 도마뱀에게 열어 주고 싶지 않았어. 혼자만의 시간이 소중했기 때문이지. 굴은 내적 자아와 굴 껍데기를 그 누구와도 나누려 하지 않았어. 다른 도마뱀들도 굴을 탐냈지. 암컷도 있고, 수컷도 있었어. 다들 굴이 자신만 좋아해 주길 바랐지. 너무도 마음이 상한 굴은 이렇게 말했어. 어떻게 내가 단 한 명만 골라서 '너와 나 단둘이'라고 할 수 있겠니?"

수많은 남녀가 자신에게 사랑과 우정을 요구하는 힘겨운 현실을 드러내면서 아스트리드는 루이제를 자신의 동화 속으로 초대했다. 동화에서 루이제는 인기 절정의 굴을 원하는 슈프레 강둑의 쾌활한 암컷 도마뱀이었다.

굴은 그 암컷 도마뱀이 마음에 들었기 때문에 그녀가 행복하기를 바랐어. 하지만 그들 사이의 거리는 너무 멀었고 강물은 너무도

깊었기 때문에 굴은 이렇게 생각했지. '착하고 작은 도마뱀아, 슈프레 강둑에서 너를 행복하게 해 줄 수 있는 굴을 찾으렴. 모든 것에는 한계가 있단다. 우리 사이의 강물이 너무 깊어서 나는 너에게 갈 수 없고 너도 나에게 올 수 없으니 그렇게 강둑에 앉아 목놓아 나를 부르면 안 돼. (…) 작은 도마뱀아, 나는 껍데기 속에 스스로를 가둔 굴일 뿐이니까 나한테 너무 많은 걸 바라지 마. 나는 이 껍데기 속에서 흘러가는 삶을 바라본다.'

아스트리드가 이토록 분명하게 의사를 전달했지만 루이제는 굴하지 않았다. 편지와 소포가 날아드는 빈도는 1955년과 1956년에도 계속 늘었다. 이듬해 겨울 루이제는 새로운 공세를 시작했다. 이번에는 동화를 뛰어넘어 두 여성의 우정에서 진실된 긴밀함은 "신체적 성실성"에 있다는 주장을 피력한 것이다. 이것은 정신적 측면뿐 아니라 육체적으로도 친밀해야 한다는 뜻이었다. 1957년 2월 13일, 아스트리드 린드그렌은 단호하게 답장했다.

모든 종류의 사랑은 존재할 권리가 있어. 하지만 나처럼 확실히 이성애자이고 양성애 성향이 전혀 없는 사람은 동성과 '사랑'에 빠질 수 없는 거야. 네가 말하는 사랑이라는 게 '내 품 안으로 들어와.'라면 말이지. 물론 나도 너를 포함한 여성들에게 깊은 친밀감과 존경심(네가 그걸 뭐라고 부르든지 간에)을 느낄 수 있지. 네가 왜 그토록 나에게 헌신적인지 이해하기 어렵고, 나에 대한 너의 기대에 부응할 수도 없어. 그런 내가 아마도 너한테는 이상해 보이겠

지. 사랑을 주고 우정을 받는 관계에 만족할 수 없을 테니까.

이쯤에서 편지와 선물이 끊겼을 수도 있겠지만 그렇지 않았다. 두 사람은 매년 한 번 이상 스톡홀름이나 남유럽, 독일이나 스위스에서 비밀리에 만났다. 함부르크의 외팅거 부부가 아스트리드의 방문을 알게 되면 독일 내 홍보 행사에 참석시키려고 할까 봐 조심한 것이다. 루이제가 몹시 신경 쓰이게 했을지도 모르지만 아스트리드는 그 휴가를 즐겼다. 1957년 4월 루이제가 잠시 스톡홀름을 방문했다가 독일로 돌아갈 때 아스트리드는 악어의 눈물을 흘리며 배웅한 뒤 엘사 올레니우스에게 편지를 썼다. "그다음 날 루이제 하르퉁이라는 이름의 크나큰 시련이 닥쳤어요. 세상에서 제일 진지한 그녀는 쉬지도 않고 몇 시간이고 말했거든요. 그녀가 우리 집에 머물러도 되냐고 했을 때 차마 거절하지 못한 것은 내가 베를린을 방문했을 때 그녀 집에 묵었기 때문입니다. 하지만 막판에는 어질어질하고 머리가 터질 듯했어요. 루이제가 공항으로 떠날 때 얼마나 마음이 놓이던지. (…) 쓰러지듯 잠들었다가 일어났더니 고문당한 내 머릿속에서 독일어 단어들이 빠져나가는 듯했어요."

하지만 루이제와 아스트리드가 어린이와 어른을 위한 예술과 문학에 대해 고무적인 대화를 나눈 것은 틀림없다. 두 사람 모두 같은 분야에 몸담고 있었으니까. 상황 판단이 빠르고 문화적 소양이 풍부한 독서가 루이제 하르퉁은 아스트리드 린드그렌의 작품과 유럽 시장에서 그녀 책의 성공 여부에 대해 의견을 나눌 수 있는 이상적 조언가이기도 했다. 특히 수익성 높은 독일 시장에서 그녀의 조언은 빛

Käraste Louisechen, tack för all din rörande omtanke om
mig. Här ser du ett avtryck av min vänstra fot med ett x
som utmärker brottstället - fast det är på den högra.
Min v ä n s t r a fot tycker jag nu är så utom-
ordentligt vacker (fast det kanske inte fram-
går av den här bilden), jag tycker den
ser så fin och smal och brun och hälso-
sam och ändamålsenlig ut, när
jag jämför den med den stackars
högra. Ja, jag s k a tala
med en läkare i Stockholm, fast
jag tror nog att det är ett
ganska okomplicerat brott.
Första veckan var foten svullen
och därför inte gipsad. Den
gipsa- des samma dag jag fick
ditt brev, men om doktorn
i Stockholm tycker det,
så kan jag klippa bort det
och i varje fall har jag
sagt ifrån att jag inte tän-
ker vara gipsad mer än
högst två veckor. Och blodet
dir- kulerar under gipsen,
det kan jag försäkra dig
och jag kan vifta med tårna.
Och så kan jag g å på foten,
det kunde jag inte alls, när
den var ogipsad...tror du
inte att det är bra att man an-
vänder den lite? Och när jag
får bort gipsen ska jag nog
simma och plaska med foten. Var
 inte orolig, Louisechen, jag
 lovar att jag ska tala med
 en ortoped i Stockholm. Jag
 vet också att många läkare
 här i Sverige har gått ifrån
 gipsning för såna här brott,
 men den här i Norrtälje vid-
 höll på mina frågor (för jag
 var tveksam även innan jag
 hade fått ditt brev) att det
 i det här fallet skulle vara
 bättre och säkrare med lite
 gips. Jag ska hålla dig under-
 rättad om fortsättningen, var
 lugn, var trygg, min vita
 lilja.
 Alla plantor har jag nu
 planterat ordentligt och
 vattnar och står i - det ska
 bli roligt att se om de kom-
 mer att trivas. Den sista
 sändningen var fin när den
 kom - det är bättre att
 skicka plantor i början av
 veckan - det är söndan som är
 det stora kruxet med post-
 gången både här i skärgården och
 i helalandet förresten.

아스트리드와 루이제는 편지를 주고받으며 다양한 관점과 재미있는 일화로 서로를 놀라게
했다. 1958년 여름, 아스트리드가 푸루순드에서 보낸 편지에는 발에 골절상을 입은 소식이
꽤나 독창적인 방식으로 담겨 있다. 아스트리드는 루이제가 전해 준 알뿌리를 모두 심었다는
이야기를 발 그림 주변에다 써서 전했다.

을 발했다. '삐삐' 시리즈가 라벤-셰그렌을 일으켜 세웠듯이 1950년 대 외팅거 부부의 출판사 역시 아스트리드의 작품 덕분에 상당한 성공을 거뒀다.

루이제 하르퉁은 번역과 관련된 문제에 관여하는 것을 좋아했다. 1955년에 프리드리히 외팅거가 전쟁 직후 트라우마에 시달리는 독일 어린이책 시장의 민감성을 이유로 『미오, 나의 미오』의 독일어판 번역을 대폭 수정하려고 들자 그녀는 작가를 대신해서 격분했다. 1955년 11월 24일, 아스트리드는 루이제에게 감사 편지를 썼다. "너는 내 책을 위해 정말 적극적으로 대응해 주는구나. (…) 대자연의 힘과도 같아." 그 후에도 아스트리드는 자신의 원고를 루이제가 꼼꼼하고 믿음 직하게 평가해 주는 데 대해 종종 감사를 표했다. "나에게 적절하고 진솔하게 비평해 줄 수 있는 사람은 너뿐이야. (…) 네 의견이라면 전적으로 받아들이지만, 너 말고는 아무도 나를 승복시키지 못해."

1950년대부터 1960년대 초까지, 아스트리드는 자신의 원고와 책을 베를린에 있는 친구에게 보내며 영감 어린 대화를 무수히 나눴다. 루이제는 『미오, 나의 미오』, 『지붕 위의 칼손』(*Lillebror och Karlsson på taket*, 1955), 『라스무스와 방랑자』(*Rasmus på luffen*, 1956)에 열광했다. 하지만 1957년 아스트리드가 보낸 『라스무스와 폰투스와 토케르』 (*Rasmus, Pontus och Toker*, 1957)는 둘 사이의 우정에 위기를 불러왔다. 이 책에 등장하는 알프레도는 서커스에서 칼 삼키는 묘기를 하는 추레한 악당이다. 그는 우스꽝스러운 독일식 억양에다 맥주를 좋아하며 책 속의 두 금발머리 소년 주인공을 "빌어먹을 꼬마 악당"이라고 부른다. 알프레도는 중부 유럽에서 온 자신의 가난한 가족을 적나라

하게 묘사하는데, 그의 어머니는 걸핏하면 작지만 단단한 주먹을 열여덟 명이나 되는 자식들에게 휘두르고, 무정부주의자인 삼촌은 폭약을 만지다가 산산조각 나고 만다.

예민한 루이제는 그 내용이 지나치다고 느끼고 크게 상처 입었다. 그녀는 독일인에게 신뢰와 관용이 필요한 시기에 아스트리드가 '국가 혐오'를 드러냈다고 비난했다. 표현의 자유가 보장된 나라의 예술가 아스트리드도 분노로 들끓는 루이제의 편지에 상처 입었다.

사랑하는 루이제……. 내가 아는 한 너는 가장 명철한 사람이고, 네가 나에 대해 잘 안다고 생각했어. 그런데 내가 "모든 독일인과 모든 유랑자와 모든 외국인에 대해 깊은 적개심"을 가졌다고 생각하는구나. 나 못지않게 모든 형태의 국수주의를 혐오하는 너한테서 이렇게 가혹하고 쓸쓸한 말을 듣다니 무슨 억하심정인지 모르겠네. 난 네가 알고 있으리라 생각했지. 인류를 국적이나 인종을 기준으로 나누는 것도, 흑인과 백인, 아리아인과 유대인, 터키인과 스웨덴인, 남성과 여성 사이에서 벌어지는 그 어떤 차별도 내가 극도로 싫어한다는 걸 네가 알 거라고 믿었어. 스스로 생각할 나이가 된 후로 나는 항상 파랑과 노랑을 휘두르며 스웨덴의 우월함을 주장하는 작태를 혐오했거든. (…) 그건 히틀러의 독일 민족주의만큼이나 역겨우니까. 난 애국자였던 적이 없어. 우리는 모두 사람이라고, 언제나 내 생각을 표현해 왔지. 그렇기 때문에 네가 라스무스 원고를 정반대 의미로 읽었다니 차마 표현하기 힘들 정도로 큰 상처를 입었어.

라스무스 짓

1958년 봄, 아스트리드는 한스 크리스티안 안데르센 상을 수상하기 위해 피렌체로 향했다. '아동문학계의 노벨상'으로도 알려진 이 상은 어린이책 작가에게 국제적으로 가장 큰 영예이다. 수상식은 레오나르도 다빈치와 미켈란젤로의 작품이 진열된 웅장한 베키오 궁전에서 진행될 예정이었다. 세계 각국에서 온 참석자 중에는 1956~58년 사이에 국제아동청소년도서협의회 회장직을 맡은 출판인 한스 라벤도 있었다. 그는 자신의 출판사 소속 작가에게 안데르센 상을 수여하는 데 큰 역할을 했다. 한 달 전 아스트리드는 이 권위 있는 상을 받게 됐다고 부모님에게 편지로 전하면서 빔메르뷔의 다른 사람들에게는 이 소식을 절대 알리지 말라고 신신당부했다. "이 모든 사실이 아직은 비밀이랍니다. 그러니까 아무한테도 이야기하시면 안 돼요. 하여간 지난 2년간 출판된 어린이책 가운데 최고의 작품에 수여하는 이 상은 엄청나게 대단한 국제적 영예랍니다. 라스무스가 그 정도로 대단한 것 같지는 않지만, 그 사람들이 생각하기에 더 좋은 책이 없다면 감사하다고 인사할 수밖에요."

아스트리드가 『라스무스와 방랑자』에 대해 다소 뜨뜻미지근한 반응을 보인 것은 1950년대 그녀의 작업 속도가 대단히 빨랐기 때문이기도 했다. 독일 친구가 "네가 글을 쓰고 싶을 때만 써. 절대로 의무감 때문에 쓰면 안 돼."라고 조언한 것을 무시한 듯 아스트리드는 수많은 작품을 쏟아 냈다. 1950년대에는 매년 새롭거나 이미 친숙한 인물

이 등장하는 여러 작품을 잇따라 선보였고, 그것들은 곧바로 여러 매체에 맞는 형태로 재포장되었다. 그 일은 관여한 모든 이들에게 아주 높은 수익을 안겼다. 이런 사업을 아스트리드는 "라스무스 짓"이라고 불렀다. 그 당시 그녀의 작품에 등장한 주인공 가운데 세 명의 이름이 '라스무스'였던 것이다. 그 이름은 스웨덴어로 출판된 세 권의 책 제목에도 등장했다. 『명탐정 블롬크비스트와 라스무스』(*Kalle Blomkvist och Rasmus*, 1953), 『라스무스와 방랑자』, 『라스무스와 폰투스와 토케르』.

이 복잡한 상황이 벌어진 가장 큰 이유는 여섯 살의 에스킬 달레니우스(Eskil Dalenius) 때문이었다. 1951년 아스트리드 린드그렌이 '명탐정 블롬크비스트' 시리즈 중 첫 두 권을 라디오 극본으로 각색한 프로그램은 매주 토요일 저녁 황금 시간대를 차지했고 주인공 라스무스 역할은 놀라운 재능을 타고난 아역 배우 에스킬 달레니우스가 맡았다. 이 소년은 아무도 흉내 낼 수 없는 독특한 목소리로 "퓌 부블란(Fy bubblan), 이런 멍청이" 같은 대사를 아주 맛깔나게 전달하는 재주가 있었다. 아스트리드 린드그렌이 못마땅함을 드러내기 위해 지어낸 이 은어는 1950년대 스웨덴에서 유행어가 되었다. 라디오 청취자들 사이에서 『명탐정 블롬크비스트와 라스무스』가 엄청난 인기를 끌자 아스트리드는 곧바로 속편을 써 달라는 요청을 받았다. 해당 프로그램 감독은 엘사 올레니우스였고, 에스킬 달레니우스를 포함한 아역 배우는 그녀가 운영하는 쇠데르말름의 어린이 극장에서 선발되었다. 속편 집필이 끝나자 아스트리드는 최대한 빨리 영화 각본을 써 달라는 요청도 받았다. 어떤 내용이든 상관없지만, 에스킬 달레니

우스에게 주인공 역할을 맡기고, 그 주인공 이름은 라스무스라야 한다는 조건이 붙었다.

그리하여 1955년 개봉된 영화 제목이 「방랑자와 라스무스」였다. 그 후 아스트리드는 이것을 다시 라디오 극본으로 각색했으며, 곧이어 『라스무스와 방랑자』라는 책으로 펴냈다. 상업적인 '라스무스 짓'은 절정에 이르렀다. 에스킬 달레니우스가 계속 어린 시절에 머물 수 없는지라 모두들 허겁지겁이었다. 1956년 아스트리드는 에스킬을 주연으로 하는 또 다른 영화 각본을 쓰는 데 동의했고, 제목은 「라스무스와 폰투스와 토케르」가 되었다. 종전의 라스무스 이야기와 마찬가지로, 이 작품은 라디오 극본을 거쳐 책으로 출판되었다. 5년 동안 쉴 새 없이 라스무스 짓을 한 뒤에야 열한 살이 된 에스킬 달레니우스가 마침내 한 걸음 물러났다.

『라스무스와 방랑자』가 '아동문학계의 노벨상' 수상감은 아니었을지 모르지만, 1950년대 라스무스 짓이 절정에 치달은 시기에 나온 작품 중에서는 가장 뛰어났다. 이 책에서 독자는 『미오, 나의 미오』의 주인공 보세처럼 불행하고 슬픈 소년을 만난다. 이 고아 소년은 가족이 아이에게 줄 수 있는 안정감과 정체성을 전혀 모른다. 제멋대로 뻗치는 금발머리의 라스무스 오스칼손은 입양할 아이를 고르러 고아원에 오는 부유한 부부들이 깨끗하게 씻고 머리도 잘 빗은 아이들 중에서 언제나 착하고 온순한 곱슬머리 소녀를 데려가는 모습을 수없이 지켜보았다. 라스무스는 생각한다. "곱슬머리가 아니라서 아무도 데려가지 않는 고아는 죽은 거나 마찬가지야."

가장 좋아하는 나무에 홀로 올라앉은 우울한 소년은 책의 도입부

에서 계획을 세운다. "나를 원하는 누군가를 찾을 수 있는 세상으로 도망쳐야지." 고아원과 친구 군나르와 사나운 '매'로 불리는 원장을 뒤로한 채 어둠 속으로 사라지는 라스무스의 모습은 오싹하면서도 시적이다. 한밤중에 살그머니 탈출한 라스무스는 단지 고아원뿐 아니라 그의 어린 시절도 뒤에 남기고 떠나는 것이다. 그는 한 번도 제대로 느껴 본 적 없는 어둠과 미래와 현실에 대한 공포와 직면한다. "이 세상에 나 혼자야."라고 말하다가 라스무스는 울컥 목이 멘다. 하지만 학교에서 배운 시를 떠올리며 기운을 차린다. "그 시에도 저녁 때 홀로 밖에 나와 있는 소년이 있었어."

『라스무스와 방랑자』에 등장하는 아이와 어른 사이의 우정은 아스트리드 린드그렌의 작품 세계를 통틀어 가장 강하고 따스하게 묘사되어 있다. 맨발에다 고아원에서 받은 바지와 파란 줄무늬 셔츠만 입고 떠돌다 건초 창고에서 잠든 라스무스는 이튿날 아침에야 자기 옆에 한 방랑자도 누워 있었음을 알게 된다. 그는 "낙원의 방랑자이자 하느님의 장난꾸러기 오스카르"라고 자신을 소개한다. 겁에 질린 소년에게 방랑자는 오래전에 하느님이 방랑자를 포함한 모든 것이 존재하도록 결정하셨다고 설명한다. 오스카르가 건초 창고를 떠나려고 할 때 라스무스는 결심한다. "오스카르, 나도 낙원의 떠돌이가 되고 싶어요." 오스카르가 아이는 집에서 부모님과 함께 있어야 한다고 말하자, 라스무스는 짧고 나지막하게 대답한다. "나는 아버지도 어머니도 없어서 내가 함께 지낼 가정을 찾고 있어요."

아스트리드가 세상을 향해 떠나는 라스무스와 오스카르를 짝지은 것은 주목할 만하다. 비자발적으로 혼자가 된 고아와 자발적으로 혼

자가 된 방랑자는 삶의 고독에 대한 서로 다른 인식을 상징하는 인물인 것이다. 자발적 고립과 비자발적 고립은 아스트리드 린드그렌의 뇌리를 떠나지 않았다. 아스트리드가 루이제에게 보낸 편지에는 일과 타인으로부터 자유로워져서 혼자가 되기를 바라는 욕구가 자주 등장했다. 그런가 하면 일기에는 카린이 집을 떠나면 찾아올 공허함에 대한 두려움이 적혀 있다. 1958년 9월 5일, 그날이 마침내 다가왔고 아스트리드는 일기에 이렇게 썼다.

어쩌면 오늘이 내가 진정으로 '집에 홀로 남은 새끼 돼지'라고 느끼는 첫날인가 보다. 카린이 결혼하자 나는 혼자 남은 새끼 돼지처럼 느끼지 않고 얼마든지 혼자서도 잘 지낼 수 있는 푸루순드로 갔다. 일요일에 스톡홀름으로 돌아온 이후로는 매일 '누군가'와 함께 시간을 보냈다. 하지만 오늘 가정부 노르룬드와 둘이서 점심을 먹으면서 질병에 대한 얘기만 하다가, 식탁에 마주 앉은 사람이 카린이라면 얼마나 좋을까 생각했다. 물론 이런 기분도 곧 지나간다는 걸 안다. 죽은 사람을 애도하고 있는 게 아니니까. 이럴 때 내가 직업과 소명을 가지고 있어서 얼마나 감사한지. 그것마저 없는 사람은 혼자 남을 때 어떻게 견딜까?

남쪽 초원의 아이들

1950년대에 출판된 아스트리드 린드그렌의 작품 가운데 1958년

아동문학계의 노벨상을 수상했음 직한 작품이 뭐냐고 후대에 묻는 다면 아마도 『미오, 나의 미오』를 첫손으로 꼽을 것이다. 『순난엥』 (*Sunnanäng*, 1959) 또한 여러 면에서 『미오, 나의 미오』 못지않게 독자 를 사로잡지만, 이 단편집을 꼽을 사람은 흔치 않을 것이다. 이 책은 『우당퉁탕 거리의 아이들』(*Barnen på Bråkmakargatan*, 1958), 『지붕 위 의 칼손』, '라스무스' 시리즈 등 그녀의 이전 작품과는 문체와 분위기 가 확연히 다르다.

단편집 『순난엥』에 실린 이야기 네 편의 배경은 가난이 만연했던 18세기 스웨덴이다. 의도적으로 전래 동화 형식으로 풀어낸 이야기 는 여러 문학평론가들에게 혼란과 당혹감을 안겨 주었다. 지나치게 감상적인 점을 셀마 라겔뢰브와 비교한 비평은 물론 칭찬이 아니었 다. 15년 가까이 아스트리드가 매년 한 편씩 베스트셀러를 내놓는 데 익숙해진 라벤-셰그렌 출판사는 이토록 갑작스러운 문체의 변화를 우려했다. 과연 『순난엥』은 상업적 성공을 거두지 못했다. 아스트리 드 린드그렌이 처음으로 어린이 ― 또는 어린이를 위해 책을 사는 어 른 ― 가 어떤 책을 원하는지에 대한 판단에 착오를 일으킨 듯했다. 1959년 이 책이 출판되자 동료 작가 렌나르트 헬싱은 비판적인 목소 리를 냈다. 아스트리드 린드그렌이 스웨덴 아동문학의 현대화에 기 여했지만, 『순난엥』의 출간으로 단순히 뜻밖의 방향 전환을 시도했 다기보다 스웨덴 아동문학을 퇴보시켰다고 비평했다. 1959년 12월, 헬싱은 『아프톤블라데트』에 이렇게 썼다. "만일 『순난엥』을 모방하 는 작가들이 생긴다면 참으로 끔찍한 일이다. 전래 동화는 이미 사라 진 시대의 유물이다. 이런 화법은 어른의 세계에나 걸맞다."

어쩌면 구식인 것은 린드그렌의 장르 선택에 대한 헬싱의 비판이었을 수도 있다. 그는 아스트리드 린드그렌이 『순난앵』에서 외로움이라는 주제를 다룬 방식이 오히려 시대를 앞섰다는 것을 알지 못했다. 이 이야기는 불분명한 대상에 대한 두려움을 반영하는 어린이의 내면적 경험을 어린이다운 언어로 그려 낸 작품이다. 그때까지 아동문학계에서 이런 역량을 발휘한 작가는 거의 없었다. 그 후 10여 년이 지나서야 동화 연구를 참고한 아동심리학자들이 어린이가 여러 성장 단계에서 경험하는 갈등을 동화가 상징적으로 그려 낸다는 것을 밝혀냈다. 브루노 베텔하임이 1976년에 출간한 연구서 『옛이야기의 매력』이 바로 그런 예다. 예컨대 거부당하거나 버려지는 데 대한 공포를 적절한 줄거리나 언어로 표현한 동화는 어린이의 무의식 속에서 치유 작용을 한다는 것이다. 1970년대의 아동심리학자와 동화 연구자들은 수준 높은 작품이 제공하는 상상의 즐거움을 통해 어린이가 현실에서 직접 해소하기 어려운 문제들을 견딜 수 있다고 주장했다. 아스트리드 린드그렌은 이미 1950년대 후반에 그와 유사한 주장을 했다.

"어린이는 세상에서 혼자 살 수 없어요. 누군가와 함께 살아야 합니다." 『순난앵』의 도입부에 린드그렌은 이렇게 썼다. 이 책은 작가가 크나큰 슬픔, 외로움에 대한 두려움, 과도하게 쌓여 가는 일 등으로 괴로워하던 시기의 마지막을 장식했다. 스투레를 잃은 슬픔을 이겨 내기까지 오랜 시간이 걸렸다. 손자 마츠를 바라보는 즐거움은 라세와 잉에르의 이혼에 따른 충격으로 별안간 빛을 잃었다. 아스트리드가 작품에서 그려 낸 많은 아이들처럼 마츠도 어머니와 아버지의

관계가 무너짐에 따라 부모로부터 버림받고 홀로 된 듯했다. 적어도 아스트리드는 그렇게 느꼈다. 그녀는 1957년 크리스마스 일기에 이렇게 적었다. "어린이가 겪는 슬픔보다 더한 슬픔은 없다."

1950년대 후반에 마츠는 많은 시간을 할머니와 함께 보냈다. 아스트리드는 가능하면 어디든지 손자를 데리고 다녔다. 달라가탄과 푸루순드, 겨울 휴가 때 머물면서 종종 가족들을 초대하기도 했던 실랸 인근 텔베리의 호숫가 롱베르스고르덴 등 여러 곳에서 손자와 함께 지냈다. 1959년 3월, 아스트리드는 여덟 살이 된 마츠와 단둘이 실랸으로 향하면서 연필과 속기 노트를 챙기는 것도 잊지 않았다. 오전에는 침대에 누워 새로운 작품을 썼기 때문이다. 그동안 마츠는 하숙집에 묵고 있는 다른 아이들과 함께 눈 쌓인 언덕에 올라가서 놀았다. 그 언덕에 오르면 실랸 시내와 '순난엥'이라고 부르는, 호숫가에 옹기종기 모여 있는 집들이 한눈에 보였다.

『순난엥』에 실린 이야기들은 '어린 시절의 외로움'이라는 주제를 심도 있게 다룬다. 네 편의 이야기에는 각각 고아, 병든 아이, 신체적·정서적으로 매우 약한 아이, 또는 가족으로부터 소외된 아이가 마티아스, 안나, 말린, 스티나, 마리아, 닐스 등 흔한 스웨덴 이름을 달고 등장한다. 또 다른 시대에서 날아온 그들은 1950년대 스웨덴의 모든 외로운 아이들의 전조였다. 그런 점에서는 아스트리드의 이전 작품에 등장한 아이들도 마찬가지다. 『엄지 소년 닐스 칼손』에 등장하는 베르틸, 예란, 브리타카이사, 바르브로, 『카이사 카바트』의 에바와 메리트, 『미오, 나의 미오』의 보세, 『지붕 위의 칼손』에 등장하는 릴레브로르와 칼손, 그리고 『라스무스와 방랑자』의 주인공 라스무스까지, 모

두 외롭다. 이 아이들 모두 핵심이 되는 공통점이 있지만, 『순난엥』에 등장하는 아이들은 극빈층이라는 점에서 이전의 인물들과 결정적인 차이를 보인다. 이 아이들은 삶에서 거의 모든 것을 잃었지만, 인류의 가장 중요한 부의 원천만은 잃지 않았다. 존재의 무의미함과 악의를 이겨 내고 공동체와 즐거움이 있는 낙원으로 향하도록 도와줄 상상력을 간직한 것이다. 『순난엥』에 실린 단편에서 부모를 여의고 교구의 다른 버려진 아이들과 함께 구빈원에서 살게 된 말린은, 상상력이 풍부한 사람한테서 그 누구도 빼앗을 수 없는 희망의 빛을 이렇게 표현한다. "믿음과 열망만 있다면 틀림없이 이뤄질 거야!"

9장
백야를 노래하며

달라가탄의 집에서 맞는 아스트리드 린드그렌의 아침은 평화롭고 행복했다. 가정부가 도착하고 전화벨이 울리기 시작하면서 우편물이 배달될 때까지 작가는 침대에 누워 새 책의 원고를 썼다. 오후 1시쯤 그녀가 테그네르가탄 28번지의 출판사 문으로 들어가 종종걸음으로 계단을 오르면서 이런 평화는 금세 산산조각이 났다. 출판사 일은 대개 눈코 뜰 새 없이 바빴고, 기자와 사진사들이 들이닥쳐 업무를 방해하기 일쑤였다. 1953년 봄 『베코 호르날렌』 기자가 린드그렌의 사무실을 방문했다.

어린이책 원고와 출간 제안서와 수많은 완성본이 수북이 쌓인 진정한 여성 편집자의 책상이 보인다. 어지럽게 놓여 있는 것들 가운데 손때 묻은 로열코펜하겐 도자기와 달라호스(말 모양으로 깎은 달라르나 지방 특산 목각 인형 — 옮긴이)가 있다.

"보통 1시부터 5시까지 사무실에 있지만, 오늘은 4시에 라디오 방송국으로 녹음하러 가야 해요."

(원고 더미 어딘가에 파묻혀 있는 전화기가 작게 울린다.)

"아뇨, 피부 크림을 광고할 생각이 없습니다. 제 피부 상태를 보더라도 별로 좋은 광고가 될 것 같지 않네요."

(수화기를 내려놓는다.)

"라디오 방송국 일이 끝나자마자 얼른 오스카르 극장으로 가서 「명탐정 블롬크비스트」 최신 공연을 볼 거예요."

1946년부터 1970년까지 라벤-셰그렌의 어린이·청소년 도서 최고 책임자로서 아스트리드 린드그렌에게 가장 중요한 일은 스웨덴 기성작가와 신인작가의 원고를 검토하는 작업이었다. 외국에서 출판된 작품들을 읽고 저작권 계약 여부를 결정해서 번역과 삽화 작업을 거쳐 멋진 표지를 씌우기까지 수많은 과정이 그녀의 손길을 거쳤다. 그렇다고 린드그렌이 온종일 사무실에 틀어박혀 원고를 읽거나 전화 통화만 한 것은 아니다. 매일 오후 그녀는 쉬지 않고 움직였고, 출판사 안팎의 다양한 사람들과 연락을 주고받았다. 작가, 편집자, 컨설턴트, 번역가, 삽화가, 교정원, 인쇄업자, 서점상 등 책과 관련된 수많은 사람들과 소통한 것이다.

아스트리드 린드그렌은 대체로 오전에는 출판사의 한스 라벤 사장과 대화했다. 라벤이 그녀의 집으로 전화해서 조언을 구하거나 그날의 업무에 대해 의논했다. 퇴근 후에 달라가탄의 집으로 돌아와서야 출간 준비 중인 원고와 그 밖의 책을 읽을 시간이 났다.

작가이자 편집자로서 그녀의 일정은 시간 단위로 빈틈없이 짜여 있었다. 1959년 6월, 베를린의 바쁜 여성 루이제 하르퉁이 스톡홀름의 바쁜 여성에게 안부와 진행 중인 작업 내용을 물었을 때 아스트리드는 이렇게 회답했다. "오전에는 쉬지 않고 글을 쓰고, 출판사에 출근했다가 집에 돌아와서 일하고, 잠자고, 일어나고, 글 쓰고, 출근하고, 퇴근하고……. 끝없이 돌고 도는 쳇바퀴지."

라벤-셰그렌에서 아스트리드 린드그렌은 상당한 영향력을 발휘했다. 1949년 출판사는 사무실을 옥스토리스가탄의 칙칙한 건물에서 분위기가 더 밝고 근사한 테그네르룬덴 공원 근처의 바사스탄으로 옮겼다. 한스 라벤과 아스트리드는 스웨덴 문학과 출판 역사에서 어린이·청소년 도서의 두 번째 황금기라 불리는 25년을 함께 이끌었다. 이 시기는 1950년대 일련의 사회 개혁이 아동문화, 출산율 증가, 생활수준 향상, 구매력 증가 등에 긍정적 영향을 미친 전후 경제 호황기와 맞물렸다. 이 시기에 스웨덴의 도서관 서가에는 점점 더 많은 어린이책이 꽂히게 되었다.

그 당시 라벤-셰그렌 출판사는 사업을 계속 확장했다. 1940년대에 다양한 원고 공모를 개최하여 아스트리드 린드그렌을 필두로 여러 신진 작가를 끌어들였다. 이 시기에 아스트리드와 가장 가까이 일했던 동료 셰르스틴 크빈트(Kerstin Kvint)와 마리안네 에릭손(Marianne Eriksson)은 공동 집필한 책『친애하는 아스트리드』(Allrakäraste Astrid)에서 라벤-셰그렌 출판사가 매년 출판한 책의 권수만 봐도 사업이 어떻게 확장됐는지 알 수 있다고 밝혔다. 1950년대 중반에는 매년 책을 40권씩 출판했고, 1960년대에는 60권, 아스트리드 린드그렌과 한

스 라벤이 은퇴한 1970년에는 70여 권으로 늘었다.

출판사 사무실에서 조용히 집중할 수 있는 시간을 낼 수 없었던 아스트리드는 원고를 대개 집에서 읽었다. 사무실에서는 커리어 전반에 걸쳐 습득한 다양한 기술을 활용할 일이 많았는데, 그중 가장 중요한 것은 서신 작성이었다. 매일 완성한 수많은 서신은 삽화가, 번역가, 그리고 2차 편집자 역할을 하는 컨설턴트에게 전달되었다. 사무실 밖에서 항상 협력하는 직원 중에는 아스트리드의 동생 스티나와 잉에예드도 포함되어 있었다. 특히 스티나는 언니가 어린이책 편집자로 근무한 25년 동안 수많은 번역 작업에 참여했다. 친구 안네마리 프리스는 엘사 올레니우스처럼 컨설턴트 겸 프리랜서 편집자로 활동했다. 아스트리드가 출판사에서 일을 시작한 이듬해인 1947년 2월 27일 네스 농장으로 편지를 보냈다. "스티나는 저랑 라벤-셰그렌에서 번역을 하고요, 안네마리는 교정보는 일을 해요. 저는 종종 '일단 시작하고, 그저 계속하는 거야.'라며 일을 독려하지요."

과연 그녀들은 계속 일했다. 1955년 봄에는 가족 가운데 제일 젊은 문학적 후손인 카린 부부도 출판사에서 일하기 시작했다. 아스트리드는 만족스러운 듯 부모님에게 편지를 썼다. "카린과 칼 올로프는 지금 라벤-셰그렌에서 프랑스어 책을 번역하고 있어요. 이러다가는 조만간 친척들이 몽땅 출판사에서 일하겠네요."

책임 편집자로서 다른 작가들에게 보낸 엄청나게 길고도 많은 편지는 아스트리드 린드그렌 신화의 일부가 되었다. 그녀는 좀처럼 일을 미루지 않았고, 매우 건설적인 비평에도 능했다. 수정을 제안하고 격려하면서 좌절하거나 슬럼프에 빠진 작가들을 도와주었다. 신인작

가에게 원고를 출판할 수 없다고 통보하는 일을 그녀는 무엇보다 힘들어했다. 한때 자신도 차가운 거절을 경험했기 때문에 원고 반려 편지를 쓸 때는 각별히 신경 썼다. 1960년 여름, 아스트리드 린드그렌은 이런 편지를 쓰는 어려움을 루이제 하르퉁에게 털어놓았다. "아직 작가다운 필력이 부족한 가련한 신인에게 보내려고 3미터나 되는 긴 편지를 이제 막 다 썼어. (…) 누군가의 희망을 빼앗는 것보다 나쁜 일은 없으니까."

아스트리드가 아침마다 글을 쓰면서 자신의 작품과 관련하여 그때그때 처리해야 하는 일들도 만만치 않았다. 스톡홀름 최고의 레스토랑에서 열리는 에리히 케스트너나 리자 테츠너 같은 해외 유명 아동문학가들의 초청 행사에도 참석해야 했다. 아스트리드 자신의 집으로 스웨덴의 정상급 작가들을 개인적으로 초대하는 모임도 있었다. 다음 시즌의 출판 계획을 공유하는 연례 서적상 회의에도 참석해야 했다. 출판사 소속 작가들을 대표해서 해외 도서 박람회나 학회 및 세미나에 참석하는 것도 그녀의 일이었다. 공정성이라든가 이해관계 충돌 문제는? 몇몇 작가들이 스웨덴 최대의 어린이책 출판사에서 아스트리드 린드그렌이 가진 명성과 영향력이 너무 크다고 느낀 나머지 이런 의문을 제기하기도 했다. 누가 그녀의 책을 평가하고 편집할 것인가?

대답은 그 누구도 아닌 아스트리드 린드그렌 자신이었다. 오랫동안 아스트리드의 동료였고 그녀가 은퇴한 뒤 후임자가 된 마리안네 에릭손은 인터뷰에서 아스트리드가 "본인의 원고에 대해 매우 확고한 자신감을 가지고 있었으며, 다른 사람의 도움을 필요로 하지 않

았다."라고 밝혔다. 카린 뉘만은 어머니가 책과 관련된 금전적 이슈를 언제나 한스 라벤과 직접 협의했으며, 다른 어떤 편집자도 그녀의 작품 출판 과정에 관여하지 않았다고 기억한다. 아스트리드는 원고 교정조차 스스로 했다. 이토록 폐쇄적인 업무 방식에 의문을 제기하는 동료나 다른 사람들에게 아스트리드는 1985년 잡지 『반보켄』 (Barnboken) 인터뷰를 통해 이렇게 답변했다. "작가인 제가 어린이책 편집자 역할을 병행하니까 혹시 경쟁자가 될 수도 있는 작가들을 배제하는 게 아니냐는 끔찍한 비아냥을 가끔 듣기도 합니다. 절대 그런 적이 없어요! 책상에서 훌륭한 원고를 발견할 때 저처럼 기뻐한 사람도 없을 겁니다. 그리고 모든 편집자가 익히 아는 일이지만, 받은 원고를 출판할 수 없다고 거절하는 일은 고문이었어요."

출판인 린드그렌

아스트리드 린드그렌이 두 가지 역할을 병행한 것에 대해서는 시비의 여지가 있었음에도 불구하고 공공연한 비판이 거의 없었다. 그녀가 작가와 편집자 업무 두 가지 모두 눈부시게 뛰어난 솜씨로 처리했기 때문이다. 그 어려운 균형을 유지하는 일을 해낸 것이다. 그녀는 책의 뒤표지 문구라든가 도서 카탈로그 홍보문, 광고 카피 초안, 또는 서적상을 위한 판매 집계표 작성 등 매우 반복적이고 사소한 일까지 마다하지 않았다. 자신의 명성을 다른 무명작가들을 위해 기꺼이 사용하면서, 서적상들에게 보내는 편지에는 "아스트리드 린드그

렌 개인 자격으로" 보내는 추천서라고 조심스레 강조했다. 독자를 향한 도전도 꺼리지 않았다는 것을 아스트리드 린드그렌 기록물 보관소에 남아 있는 광고 카피 초안에서도 볼 수 있다. "세상에는 두 종류의 사람이 있다. 독서를 사랑하는 사람과, 할 수만 있다면 책을 한 권도 집어 들지 않는 사람. 당신은 어떤 사람이 되고 싶은가?"

출판사에서 갑작스럽게 작가가 필요한 경우에도 아스트리드는 솔선수범했다. 1956년 사진작가 안나 리브킨(Anna Riwkin)이 일본에 관한 사진집을 출간할 때도 마찬가지였다. 이미 자신의 일이 산더미같이 쌓여 있었지만 아스트리드는 자신을 필요로 하는 일이 생기자 선뜻 뛰어들었다.

『에바, 노리코를 만나다』(*Eva möter Noriko-San*, 1956)는 아스트리드 린드그렌과 안나 리브킨 사이에 12년 동안 이어진 협업의 시작점이었다. 아직 세계화라는 개념이 생기기 훨씬 전에 착수한 이 프로젝트는 세계 각지를 사진집 여덟 권에 담아내는 것이 목표였다. 그런데 시간적·금전적 제약 때문에 사진작가가 글 쓰는 작가와 거의 동행하지 않은 채로 취재가 이뤄졌다. 사진집은 숨 가쁜 속도로 출판되었고, 이 시리즈에 글을 쓴 아스트리드 린드그렌은 자신의 높은 기준에 부합하지 않는 현실과 타협하는 것을 힘들어했다. 1991년 안나 리브킨에 대한 울프 베리스트룀(Ulf Bergström)의 논문에서 아스트리드는 이렇게 밝혔다. "어쩔 수 없이 안나와 작업하게 된 셈입니다. 출판사에서는 반드시 내가 해야 된다고 종용했거든요. 돌이켜 보면 우리가 작업한 책들이 모두 마음에 든다고 할 수는 없어요."

1959년에도 특별 프로젝트가 기획되었고, 결과적으로 성공적인 책

이 여러 권 출판되었다. 이번에는 아스트리드 본인이 주도한 기획이었다. 라벤-셰그렌의 어느 누구도 착안하지 못했을 때 아스트리드는 하랄드 비베리(Harald Wiberg)가 빅토르 뤼드베리(Viktor Rydberg)의 시 「요정 톰텐」(Tomten)에 그려 넣은 분위기 있는 삽화에서 돈이 되는 사업 아이템을 찾아냈다. 그 결과 1960년 가을, 그림이 많이 들어간 뤼드베리의 시집이 스웨덴에서 출판되었다. 그와 동시에 독일과 영국과 덴마크에서도 번역 출간되었다. 아스트리드는 그 시를 외국어로 번역하기 쉽도록 산문으로 다시 썼다. 1960년 12월 7일 루이제 하르퉁에게 보낸 편지에서 아스트리드는 북유럽식 낭만주의가 함축된 이 책이 열광적 반응을 일으키리라 예상하면서 외국어판 기획의 뒷얘기를 이렇게 전했다.

아마 네가 읽어 보지는 않았겠지만 스웨덴에서는 널리 알려진 시가 있어. 아주 오래전의 음유시인 빅토르 뤼드베리가 쓴 작품이지. (…) 스웨덴 삽화가가 이 시의 배경 그림을 그렸는데, 이걸 본 스웨덴 사람들이 한눈에 반했지. 여러 출판인이 관여하지 않았다면 아마 이 책이 출간될 수 없었을 거야. 지난해 스칸디나비아 출판인들이 왔을 때 난 그 회의장에 뛰어 들어가서 "여러분, 잠시만요!" 하고 외쳤어. 그 그림을 보여 주면서 시를 낭독한 다음에 물었지. "이 그림책을 출판하도록 도와주시겠어요?" 믿기 힘들겠지만 난 5분 만에 그 자리에서 난쟁이 요정 2만 명을 팔았단다. 단, 요구 조건이 하나 있었어. 그 출판인들은 뤼드베리의 시는 제대로 번역하기가 너무 어렵다면서 그림과 함께 실을 산문을 내가 써야 한다

고 주장했거든. 난 그들의 요구대로 짧고 대단하지는 않은 글을 몇 줄 적었지. 뤼드베리의 시에는 형이상학적 명상록이 조금 포함되어 있는데, 난 그걸 조심스럽게 덜어 냈어.

'톰텐'(Tomten)은 독일어로 '톰테 툼메토트'(Tomte Tummetott)가 되었고, 영어로는 '톰텐'(The Tomten), 덴마크어로는 '니셴'(Nissen)으로 번역되었다. 아스트리드 린드그렌이 외국어판을 위해 재구성한 산문이 원작 시에 얼마나 충실했는지에 대해서는 이론의 여지가 있다. 덴마크어판의 표지에는 큰 글씨로 "아스트리드 린드그렌 글"이라고 적혀 있었다. 삽화가는 그 아래에 작은 글씨로 "하랄드 비베리 그림"이라고 적힌 정도로 만족해야 했다.

아스트리드 린드그렌의 사업 아이디어는 대단히 성공적이었다. 특히 미국에서 큰 성과를 거뒀다. 이듬해에는 예수의 탄생 이야기를 스몰란드식으로 재구성한 『마구간의 크리스마스』(Jul i stallet, 1961)의 덴마크어판이 출간되었다. 형식은 지난번과 마찬가지였고, 삽화도 하랄드 비베리가 다시 맡았다. 1965년의 세 번째 시도 역시 성공적이었다. 칼에리크 포르스룬드(Karl-Erik Forsslund)의 유명한 시를 바탕으로 『톰텐과 여우』(Räven och tomten)라는 책을 만들었다. 이번에도 외국어판을 위해 아스트리드가 스웨덴 시를 산문으로 다시 썼고, 스웨덴어판에는 원작 시를 그대로 실었다.

이런 기획이 지나치게 약삭빠른 시도였을까? 아스트리드의 탁월한 사업적 직관이 작용한 또 하나의 사례였고, 매출도 계속 올랐다. 라벤-셰그렌 출판사는 한스 라벤과 그의 동업자 칼올로프 셰그렌

(Carl-Olof Sjogren)의 이름을 따서 설립되었지만, 기여도를 감안하면 출판사 이름을 '라벤-셰-린드그렌'이라고 하는 것이 합당했을 것이다.

수익성은 신통치 않았지만 대단히 흥미진진한 기획도 있었다. 1959~60년 사이에 톨킨의 『호빗』 번역본에 토베 얀손의 삽화를 담아내자는 아이디어를 아스트리드가 내놓은 것이다. 두 사람 모두 스칸디나비아 출신의 유명한 어린이책 작가였지만 그때까지 서로 한두 번밖에 만난 적이 없었다. 하지만 린드그렌은 자신의 수사적 능력을 총동원해서 얀손을 설득했다. 보엘 베스틴(Boel Westin)이 집필한 토베 얀손 전기에는 무민과 대형 캔버스를 한쪽에 밀어 두고 새로운 작업에 참여하도록 설득하려고 아스트리드가 1960년 11월에 보낸 편지가 소개되어 있다. "'토플레' 이야기를 지어낸 당신에게 하느님의 축복이 함께하기를! 하지만 당신이 내 제안을 거절한다면 누가 아스트리드를 달래 줄까요?(토베 얀손의 작품 중 '토플레'라는 주인공이 등장하는 1960년 작 『누가 토플레를 달래 줄까요?』의 제목을 인용한 문구 — 옮긴이) 당신의 삽화가 담긴 책을 읽으면서 나는 이 책이 우리가 죽어 묻히고 난 후에도 오래도록 세기의 어린이책으로 살아남을 거라고 혼잣말을 합니다."

토베 얀손은 며칠 고민하지 않고 즉시 작업에 착수했다. 1962년에 브리트 할크비스트(Britt G. Hallqvist)가 스웨덴어로 번역한 『호빗』의 출판 준비가 모두 끝났다. 완성된 삽화가 이 책과 너무도 아름답게 어울리는 것을 보고, 아스트리드 린드그렌은 토베 얀손과 함께 해낸 일에 크게 만족했다. "친애하고 존경하는 토베, 혹시 망토 끝자락을 좀 보내 준다면 거기에 입 맞추고 싶어요! 당신이 멋지게 그려 낸

호빗이 얼마나 마음에 드는지 말로 표현하기도 어렵군요. 이 작은 캐릭터의 약삭빠르고 감동적이며 친절한 면모가 완벽하게 드러납니다. 지금까지 어느 삽화가도 이토록 멋지게 표현해 내지는 못했어요."

하지만 문학평론가와 톨킨 팬들의 반응은 그만큼 열광적이지 않았다. "세기의 어린이책"은 1쇄에 그쳤고, 이는 편집자 아스트리드 린드그렌의 가장 큰 실패작이라 할 수 있다. 그럼에도 토베 얀손이 그린 호빗은 아스트리드가 세상을 떠나는 날까지 그녀 서재의 벽에 걸려 있었고, 이 책은 오늘날 열성 수집가들이 노리는 아이템이 되었다.

노파들의 점심

한스 라벤이 여행 중이거나 휴가 중이거나 병에 걸린 경우, 아스트리드가 출판사의 책임자 역할을 했다. 1950년 아스트리드가 부모님에게 보낸 편지를 통해 한나와 사무엘 아우구스트는 맏딸이 상사의 자리에서 모든 일의 감독과 책임을 도맡는 것을 '즐긴다'는 것을 알게 되었다. 린드그렌의 리더십을 더 일찍 알아본 사람들이 있었다. 1920년대『빔메르뷔 티드닝』신문사에 근무하던 시절에도 열여덟 살 수습기자는 편집장이 자리를 비울 때 전화를 받고 지역 뉴스를 확인하는 책임을 맡았다. 전쟁 기간 중 아스트리드가 스톡홀름의 우편 검열국에서 일할 때도 그녀는 함께 일하는 동료들의 롤 모델이었다. 우편 검열관 대표를 선발하라는 지침이 내려오자, 교육 수준이 높은 학자들도 그녀를 지명했다. 1943년 집에 보낸 편지에 아스트리드는 이

렇게 썼다.

　또 한 가지 소식은 제가 사무실에서 직원 협의회 대표로 뽑혔다는 거예요. 다들 저를 '많은 직원들이 좋아하고 경영진도 좋게 본다.'라고 생각했거든요. 저는 감사를 표했지만 곧바로 단호하게 거절했어요. 왜냐하면 그 자리에 남자가 앉아야 한다고 생각하거든요. 만일 여자가 장관 등 높은 사람을 상대하면 직원들이 원하는 목표를 이루기가 더 어려울 테니까요. 그래서 어제 남성을 대표로 뽑았어요. 직원 중에는 남녀를 막론하고 박사나 학사 학위를 가진 사람이 수두룩해요. 많이 배운 사람이 대개 그렇듯이 그들은 학력에 대한 자만심이 강하거든요. 그런데도 고등학교 졸업장밖에 없는 여성인 저를 대표로 뽑으려고 했다는 것에 조금 우쭐한 기분을 느꼈어요.

이 편지는 사무실의 권력 구도를 명확히 이해하며 강인하고 독립적인 여성의 모습을 보여 준다. 이 35세 여성은 최대한의 영향력을 획득하고, 본인의 의사를 표현하고, 권력을 지닌 남성들 사이에서 자신의 역량을 발휘할 줄 알았다. 그 비결은 삐삐 롱스타킹 같은 반항심과 무정부주의적 성향이 아니라, 실용주의와 충실성과 꼼꼼하게 책임을 다하는 태도에 있었다. 그런 의미에서 아스트리드 린드그렌은 알바 뮈르달이 묘사한 현대적 "여성 사업가"의 전형이라고 볼 수 있다. 여성들이 자신의 길을 개척하면서 남성 중심 세계의 구조를 바꾸려면 각각의 여성이 모두 자립적이며 다른 사람들로부터 존중받

을 수 있어야 한다는 것을 그녀는 알고 있었다.

뮈르달의 주장에 따르면 여성해방에 이르는 길은 외부지향적 강성 투쟁이 아니라, 최전선의 배후에서 일하는 여성들의 힘과 개인의 내면에 있다. 뮈르달에 대한 저서에서 로타 그뢰닝(Lotta Gröning)은 이런 변혁적 힘을 "협력적 페미니즘"이라고 일컬었다. 일터에서 여성들의 위상을 높이려면 목소리만 높일 게 아니라 서로 연대하고 협상해야 한다고 그녀는 주장했다. 아스트리드 린드그렌은 이런 방법론을 확실히 체득하고 있었고, 1970년 출판사에서 은퇴하고 나서야 모두가 들을 수 있도록 책상을 내리치는 사회운동가의 면모를 보이기 시작했다.

출판계에서 이중 커리어를 쌓기 시작할 때부터 아스트리드 린드그렌은 전문적 재능과 비전에다 보기 드문 영향력까지 갖춘 여성들과 인연을 만들었다. 적절한 인재들과 가까이하는 것은 아스트리드의 또 다른 재능이었다. 엘사 올레니우스의 인맥은 상당했고, 그녀의 인맥을 통해 아스트리드는 1950년대 스웨덴 문학평론계를 이끈 그레타 볼린과 에바 폰 츠바이베르크와도 가까워졌다. 그들은 린드그렌의 작품을 논평하고, 그녀를 인터뷰했으며, 자신들의 언론계 인맥을 활용해서 아스트리드를 도왔다. 아스트리드가 농담 삼아 '노파들의 점심'이라고 부른 달라가탄 오찬에는 볼린과 츠바이베르크가 자주 초대됐다. 아스트리드가 각기 다른 그룹의 동료와 친한 친구와 친척들을 집으로 초대하는 오찬 모임은 업무와 사교의 성격을 겸하고 있었다. 카린 뉘만은 이렇게 기억한다. "어머니의 자매들이 한 그룹을 이뤘어요. 라벤-셰그렌에서 함께 일한 안네마리 프리스, 마리안

네 에릭손, 그리고 작가 바르브로 린드그렌(Barbro Lindgren, 아스트리드 린드그렌과 친척 관계가 아님 — 옮긴이)과 마우드 로이터슈베르트(Maud Reuterswärd)도 한 그룹이었습니다. 그들은 번갈아 어머니와 함께 점심을 나눴고 가까운 가족처럼 지냈어요. 1970년 이후로 어머니는 마르가레타 스트룀스테트와 자주 점심을 함께했습니다. 여기에 가끔 마르가레타의 여동생 등 다른 '노파'가 합석하기도 했지요."

"바보 같은 남자들"은 노파들의 점심 자리에서 빠질 수 없는 주제였다. 알바 뮈르달식 협력적 페미니스트들도 때로는 외교적 처세에 지쳐서 불만을 쏟아 내야 했던 것이다. 1963년 1월 18일 루이제 하르퉁은 이런 사례를 적은 긴 편지를 받았다. 아스트리드는 새해에 한스 라벤과 한바탕 실랑이한 이야기를 털어놓았다. 아스트리드를 피곤하게 만든 문제는 한 작가가 개인적 회계 처리 때문에 12월에 받을 돈을 새해에 받고 싶다고 요청한 데서 시작됐다. 이는 통상적인 회계 수법이었는데, 한스 라벤의 결재가 필요했고, 새해가 지나면 거의 처리할 수 없는 일이었다. 그런데 결재권자의 비서는 라벤 박사님 — 언제나 이 호칭을 빼먹지 않았다 — 이 아직 해당 작가의 구좌를 확인하지 않았으니까 기다리라는 말만 반복했다. 세부 사항을 회사의 책임 편집자가 확인하고 보증까지 했는데도 막무가내였다.

나에게 가장 큰 상처를 준 게 뭔지 명확하게 전달했는지 모르겠네. 중요한 직책을 맡고 있고, 사장의 오른팔이라 할 수 있는 내가 그런 일에 결재를 받으려고 바보같이 뛰어다니면서 헛수고를 한 거야. 그래서 그냥 퇴근해 버렸어. 그리고 머리에서 싹 지워 버렸

지. 물론 사장한테는 위신 문제겠지. 그 양반은 그저 '요청하는 사람이 누구든 결정하는 사람은 나'라는 사실을 보여 주고 싶었던 거야. 그래, 생각해 보면 별일 아니야. 하지만 어떤 때는 이런 사소한 일 때문에 돌아 버리겠어. 아주 드문 일이지만. (…) 남자들은 때때로 너무 바보같이 굴고, 유치하게시리 위신에 대해 유독 민감하게 굴어서 일부러 날 골탕 먹이고 있는 게 아닐까 싶기도 해.

1950년대 후반, 아스트리드 린드그렌은 출판계를 대표하는 또 다른 남성과 두 번째 신경전을 벌였다. 그녀는 덴마크의 대형 출판사 귈렌데일이 상습적으로 작가들에게 너무 적은 원고료를 지불함으로써 덴마크 아동문학계에 악영향을 준다고 판단했다. 1958년 그 출판사 측에서 '떠들썩한 마을의 아이들' 시리즈를 추가 인쇄하려고 할 때 린드그렌은 인세 5퍼센트라는 조건에 절대 동의할 수 없다고 통보하며, 업계 표준인 7.5퍼센트로 인상해야 한다고 주장했다. 귈렌데일 출판사는 아무리 계산기를 두드리며 후한 조건을 만들어 보려고 해도 5퍼센트 이상은 줄 수 없다고 회신했다. 그녀의 조건에 맞추려면 책값을 권당 4크로네 인상해야 한다는 것이다. 요쿰 스미트(Jokum Smith) 사장은 아무리 아스트리드 린드그렌의 작품이라도 덴마크 부모들이 그렇게 비싼 책값을 내고 사 보지는 않을 거라며 버텼다. 이미 분개했던 아스트리드는 그 답변에 폭발했다. 정녕 귈렌데일은 작가들을 최대한 쥐어짜는 정책을 추구하는 것인가? 1958년 4월 22일 자 아스트리드 린드그렌의 항의 편지는 라벤-셰그렌 공식 봉투에 담겨 발송되었다.

본인은 상황을 어렵게 만들고 싶지 않으므로 귀측에서 제안한 조건을 받아들이는 바이다. 하지만 묻지 않을 수 없다. 귈렌데일은 귀국 사서들이 그토록 성토하는데도 불구하고 덴마크 아동·청소년문학계의 새 물결을 선도하려는 의사가 전혀 없는가? (…) 이런 수준의 인세로는 절대로 양질의 덴마크어 원고를 확보할 수 없을 것이다. 수준 높은 작가라면 작품을 매년 한 권 이상 쓸 수 없으므로 귀사의 인세율에 따르면 그 작가의 연 수입은 약 1천 크로네라고 볼 수 있다. 이것이 무슨 의미인지는 귀사에서도 손쉽게 판단할 수 있을 것이다. 상식 있는 작가라면 차라리 정육점이나 미장원에서 일자리를 구하거나, 공장에서 찍어 내듯 글을 써서 적절한 수입을 얻어야 할 것이다. 만약 덴마크 사람들이 어린이책에도 투자해야 한다는 사실을 깨닫지 못한다면 덴마크에서는 아동문학이 꽃필 수 없을 것이다. (…) 그런 정책으로는 싸구려 원고밖에 얻을 수 없다. (…) 진짜 미안하지만, 악감정으로 하는 말이 아니다. 오히려 정반대다. 이미 언급했듯이 귀측이 제시한 조건을 받아들이는 바이다. 앞으로 받게 될 금덩이를 감사한 마음으로 기다리겠다.

아스트리의 직감

놀랍게도 아스트리드 린드그렌이 25년 동안 본인의 책을 계속 쓰며 스웨덴에서 가장 큰 어린이책 출판사의 책임 편집자 역할을 병행

하는 과정에서 별다른 마찰은 없었다. 그 이면에는 아동문학계와 작가들을 위한 그녀의 문화적·정치적 노력도 중요하게 작용했다. 그녀가 귈렌데일 출판사에 보낸 서신도 그런 노력의 하나였는데, 그 뿌리는 어린이책이 상품일 뿐 아니라 예술 작품이기도 하다는 확고한 믿음에 있었다. 아스트리드는 아동문학에 대한 자신의 의견을 딱딱한 규칙이나 신조, 목표로 규정하지 않으려고 했다. 구를리 린데르(Gurli Linder)가 1916년 저서 『우리 아이들의 자유 독서』에서, 그레타 볼린과 에바 폰 츠바이베르크가 1945년 공동 저서 『책과 어린이』에서, 그리고 동료 작가 렌나르트 헬싱이 1963년 엮은 문집 『아동문학에 대한 고찰』에서 그랬듯이.

아스트리드 린드그렌은 은퇴 후에도 '좋은 어린이책이란 무엇인가?'라는 질문을 자주 받았다. "좋은 책이라야겠지요. 정말 오랫동안 고민했지만, 확실하게 말씀드릴 수 있는 것은 좋은 책이라야 한다는 것뿐입니다." 하지만 이처럼 언제나 조심스럽고 방어적인 아스트리드의 답변은 거의 아무런 의미가 없다고 말하는 사람도 있었다.

아스트리드가 평생 가꾸고 대표한 아동·청소년문학의 다양성과 다면성을 고려하면 이런 답변이 타당하다고 할 수 있다. 그 누가 문학을 공식화할 수 있다고 주장할 수 있을까? 결과적으로 라벤-셰그렌에서 출간한 어린이책들은 아스트리드 린드그렌의 작품과 공통점을 공유하며 사실상 대단히 폭넓은 성격의 작품들을 아울렀다. 다양한 연령대의 소년 소녀 독자를 대상으로 쓴 린드그렌의 작품은 유머 넘치는 소설, 탐정소설, 동화, 우화, '소녀 취향'의 책, 판타지, 희극, 드라마 등 수많은 장르와 형식을 넘나들었다. 또한 그녀의 작품

은 책이 영화, 연극, 라디오, 텔레비전 등 여러 다른 매체를 통해 재창조될 수 있음을 보여 주었다. 젊은 아동문학 작가의 입장에서는 아스트리드 린드그렌이 작가로서 업계를 선도하는 모습에 고무되고 감탄할 수밖에 없었으리라. 지칠 줄 모르고 문화적·상업적 활동을 정력적으로 펼치는 그녀의 폭넓은 작품 세계는 틀에 갇히기를 거부하고 선견지명을 지닌 예술가의 면모를 투영했다. 그녀가 어린이책 업계를 바라보는 관점의 배경에는 예술적 자유와 다양성에 대한 갈망이 있었다. 1970년 갓 은퇴한 린드그렌이 잡지 『반 오크 쿨투르』(*Barn och Kultur*)에 기고한 공개서한에는 작가와 출판인들에게 전하는 메시지가 담겨 있다.

만약 당신이 인간적으로 사는 것이 얼마나 어려운지 보여 주는 끔찍한 어린이책을 쓰고 싶다면, 당신에게는 그럴 권리가 있다. 만약 인종차별과 계급투쟁에 대한 글을 쓰고 싶다면, 그럴 권리가 있다. 꽃이 만발한 섬에 대한 시를 쓰고 싶다면, 굳이 폐수라든가 석유 유출 사고와 운율이 맞는 단어를 찾으려 고심할 필요도 없다. 한 마디로 자유! 자유가 없으면 시의 꽃은 어디서나 시들어 버릴 테니까.

예술에 대한 신념을 포함한 아스트리드 린드그렌의 핵심 이데올로기는 양차 세계대전 사이에 일어난 급진적 문화 운동에서 비롯되었다. 특히 '전인(全人)'에 대한 개념을 다룬 현대 교육학과 아동심리학 흐름의 영향을 받았다. 그녀는 어린이책 또한 마땅히 그 흐름에

동참해야 한다고 믿었다. 어린이를 보호하고 훈계하는 대신 어린이가 도전하게 함으로써 어린이를 인류의 일원으로 받아들여야 한다는 것이다. 1959년 9월 8일 『다겐스 뉘헤테르』 인터뷰만큼 그녀의 주장을 명확히 밝힌 예는 드물다. 이 기사를 통해 아스트리드는 원칙적으로 어린이책 작가들이 금기시되는 주제를 포함해서 어떠한 내용에 대해서든 제한 없이 글을 써야 한다는 입장을 밝혔다.

예술적으로 합당한 방법이라면 이야기를 통해 죽음이라는 주제도 진솔하게 다룰 수 있으며, 이를 소화해 내는 것은 어린이의 몫이다. 죽음과 사랑은 나이를 막론하고 인류의 경험 가운데 가장 중요한 부분이다. 어린이를 놀라게 하고 싶지는 않지만, 어른들과 마찬가지로 어린이도 예술을 통한 충격을 경험해야 한다. 이것은 잠든 영혼을 흔들어 깨우는 일이다. 누구나 이따금 눈물 흘리고 두려움에 떨 필요가 있다.

신문과 잡지를 통해 이런 주장을 펼치고 어린이의 자주와 독립적 예술 장르로서의 아동문학을 강조함으로써 아스트리드 린드그렌은 스웨덴 어린이책 작가들의 예술적 자존심에 크나큰 영향을 미쳤다. 전쟁 전후에 작가들은 합당한 원고료와 작가 조합 설립을 위해 애쓰고 있었다.

1954년 문학평론가 올레 홀름베리가 『다겐스 뉘헤테르』에 기고한 『미오, 나의 미오』 서평 또한 상징적 의미가 컸다. 어린이책을 고급문화의 범주에 포함시키는 계기가 된 것이다. 그때만 해도 스웨덴 문학

사를 통틀어 문학 교수가 어린이책을 일반 도서와 동일하게 다룬 사례가 없었다. 책이 출판되기 한참 전부터 아스트리드 린드그렌은 홀름베리와 서신과 대화를 나누며 사전 작업을 했다. 1954년 9월 홀름베리 부부를 초대해서 점심을 나눈 후, 아스트리드는 그에게 자신의 신작 논평을 에바 폰 츠바이베르크 대신 맡아 달라고 청했다. 1954년 9월 16일 아스트리드가 홀름베리 부부에게 보낸 편지를 보면 올레 홀름베리가 이미 『미오, 나의 미오』 교정쇄를 읽었으며, 달라가탄의 점심 모임에서 책에 대한 열의를 보였음을 알 수 있다. 물론 그에게 교정쇄를 보내면서 작가가 희망했던 대로 된 것이다. "미오가 올레 마음에 든다니 정말 기뻐요. 가을비가 아무리 내려도 내 기분을 망칠 수 없답니다. (…) 내가 전화로 분명히 전달했는지 잘 모르겠네요. 난 에바 폰 츠바이베르크보다 올레가 논평해 주는 것이 백만 배나 더 좋습니다. 그녀가 알면 화내고 상황이 곤란해질 수도 있겠지만요."

역사적·문화정치적으로 중요한 의미가 있는 서평을 쓴 올레 홀름베리는 이후 10년 동안 아스트리드 린드그렌을 드 니오(De Nio) ─ 1913년 스톡홀름에 설립된 '아홉'이라는 뜻의 문학 아카데미로, 설립 초기부터 문학, 평화, 여성 문제를 중점적으로 다뤘다 ─ 회원으로 만들기 위해 힘썼다. 드 니오의 종신회원 가운데 네 명은 반드시 여성, 네 명은 반드시 남성으로 구성되었다. 홀름베리가 드 니오 회장이었던 1963년, 아스트리드 린드그렌이 회원으로 선출되었다. 이 결정은 스웨덴의 아동·청소년문학계에 매우 상징적인 의미가 있었다. 남녀 성비가 균형을 이룬 이 협회에는 아무나 들어갈 수 없었다. 과거 엘렌 케이와 셀마 라겔뢰브를 비롯해서 쟁쟁한 인물들이 이곳을

거쳐 갔다. 그 당시 현역 회원 8명 중에는 아스트리드가 잘 아는 인물들이 여럿 있었다. 제1석의 홀름베리를 제외하고도 제2석의 변호사 에바 안덴은 1926년에 아스트리드 에릭손이 코펜하겐으로 갈 수 있도록 도와준 인연이 있었다. 제9석의 욘 란드퀴스트는 1946년에 삐삐와 그 작가를 혹평하며 매장시키려고 한 장본인이었다.

린드그렌은 스웨덴 문화계에서 자신이 누리는 명성과 지위를 활용해서 민주주의의 밝은 미래를 위한 독서의 중요성과 어린이책의 유용성을 스칸디나비아 안팎에서 계속 설파했다. 그 과정에서 문학계를 겨냥하기보다 부모, 교사, 유행 선도자, 정책 결정자 등에게 직접 "우리에게 어린이책이 필요한가?"라는 질문을 던졌다.

아스트리드 린드그렌은 라세와 카린을 키울 때뿐 아니라 다른 어린이들과 시간을 보내면서 책의 힘과 유용성을 수없이 확인했다. 1960년 2월, 손자 마츠를 데리고 겨울 휴가차 달라르나로 향하면서 그녀는 문학이 마츠 주변에 부모가 들어올 수 없는 보호막을 만들 수 있다는 것을 깨달았다. 1960년 3월 6일, 텔베리의 롱베르스고르덴에서 아스트리드는 루이제 하르퉁에게 편지를 썼다. "마츠는 책을 아주많이 읽는데, 책을 읽을 때는 아무것도 듣지 못하더군. 소리 지르다시피 목소리를 높이지 않으면 아무 반응도 보이지 않아. 내가 '책을 읽을 때는 다른 사람들이 뭐라는지 들리지 않는가 보구나.'라고 했더니 마츠가 이렇게 대답했어. '네, 그래서 좋아요. 엄마가 화났을 때는 그냥 앉아서 책을 읽는 게 차라리 낫거든요.' 아이들이 빌어먹을 어른들을 감당할 방법을 찾을 수 있어서 얼마나 기쁜지 몰라."

아스트리드 린드그렌은 새로운 상상의 세계를 창조하는 어린이의

능력이 궁극적으로 문명을 구하리라는 믿음을 잃지 않았다. 그녀는 1978년 독일서적상협회 평화상 수상 연설에서도 그런 믿음을 드러냈다. 하지만 국제 언론은 아스트리드 린드그렌이 피렌체에서 한스 크리스티안 안데르센 메달을 목에 건 1958년에 이미 그녀의 인도주의적 메시지를 언급하기 시작했다. 그녀는 영화나 TV 같은 매체에 밀려 책이 설 자리가 좁아지는 현실이 어린이를 수동적으로 만들고, 상상력의 퇴보를 가져올 수 있다고 경고했다.

상상력을 풍요롭게 하는 토양으로서 책을 대체할 만한 매체는 없습니다. 요즘 어린이들은 영화를 보고, 라디오를 들으며, 텔레비전을 보고, 만화책을 읽습니다. 물론 이 모든 매체가 재미를 주지만, 상상력과는 별로 관계가 없지요. 책과 홀로 마주 앉은 어린이는 영혼의 깊숙하고 비밀스러운 곳에 자신만의 이미지를 창조하고, 그 무엇도 이를 대체할 수 없습니다. 이런 상상력은 인류에게 반드시 필요합니다. 어린이의 상상력이 고갈되는 날, 인류는 궁핍해지기 시작할 것입니다.

헬리콥터에서 내려다본 살트크로칸

『칼손, 다시 날다』(*Karlsson på taket flyger igen*, 1962), 『뢴네베리아의 에밀』, 『살트크로칸에서 우리는』이 출간된 1960년대 초반, 아스트리드 린드그렌의 작품은 문자 그대로 또 한 단계 도약했다. 1962년 9월

그녀는 프로펠러가 있는 칼손도 부러워할 만큼 길고 시끄러운 비행을 경험했다. 10월 4일 루이제 하르퉁은 이에 대해 자세히 쓴 편지를 받았다. "얼마 전에 헬리콥터를 타고 푸루순드에 다녀왔어. 지금 이 다도해를 배경으로 극본을 쓰는 중인데, 제작사 측에서 프로그램의 배경이 될 곳을 보여 주려고 나를 헬리콥터에 태운 거야. 그 뒤에 나를 푸루순드 부두에 내려 줬지. 헬리콥터를 타는 게 너무 즐거웠어. 마치 나무와 섬 위를 날아가는 새가 된 느낌이더군. 하늘에서 단풍으로 물든 숲을 내려다보니 환상적으로 아름다웠어."

영상 제작자 올레 노르데마르(Olle Nordemar)와 감독 올레 헬봄(Olle Hellbom)이 촬영할 섬을 선정하고, 성격 좋은 세인트버나드 개를 찾아내고, 오디션에 참가한 어린이 8천 명 가운데 7~8명을 뽑느라 골머리를 썩이는 동안, 아스트리드 린드그렌은 새롭고도 어려운 대본 작업을 시작했다. 총 8개월에 걸친 이 작업을 위해 그녀는 익숙한 책과 영화 대본 작업의 리듬에서 벗어나야 했다. 「살트크로칸에서 우리는」은 28분짜리 에피소드 13개로 이뤄진 총 6시간 분량의 TV 시리즈였는데, 아스트리드가 대본을 마무리하기 한참 전부터 촬영이 시작되었다. 게다가 대본의 후반부부터 먼저 써야 하는 상황이었다. 장관을 이루는 크리스마스 에피소드를 한겨울이 되기 전에 촬영하려면 그럴 수밖에 없었다. 얼음이 두껍게 얼면 스톡홀름에서 오는 배가 섬의 부두에 정박할 수 없어서 승객과 장비를 뭍에서 90미터 가량 떨어진 얼음 위에 내려놓아야 했던 것이다.

아스트리드 린드그렌의 예술 인생에서 "영화판 소년들" 노르데마르와 헬봄이 급한 수정과 추가를 끊임없이 요구하는 이 스트레스 가

득한 시기는 결코 잊을 수 없는 나날이었다. 그 와중에 린드그렌은 평소의 편집자 업무도 병행했다. 베를린의 루이제는 아스트리드의 편지를 통해 진척 상황을 알 수 있었다.

「살트크로칸에서 우리는」 대본을 쓰고 있어. 대규모 작업인데 진척은 느리네. 진득하게 앉아서 집중할 시간을 내기가 어려워.(1962년 11월 6일)

작업은 재미있어. 이 환상의 섬 살트크로칸과 그곳 사람들에 적응하기 시작했어. 참 좋은 사람들이긴 한데, 감독이 마수를 뻗치면 어떻게 바뀔지 모르겠네. 지금은 「살트크로칸에서 우리는」의 크리스마스 에피소드 작업 때문에 바빠. 어린아이가 난쟁이 요정에게 주려고 죽을 바깥에 내놓고, 밤이 되어 모든 불이 꺼지면 여우 한 마리가 죽 그릇에 주둥이를 들이밀지. 내가 상상하는 대로 촬영된다면 정말 멋진 장면이 나오겠지만, 아마 그렇지는 않을 거야. 지금 이런 작업을 하는 대신 책을 쓰는 게 맞지 않나 싶어. 그러면 적어도 다른 사람이 원고를 변경하라고 요구하지는 않을 테니까.(1963년 2월 2일)

얼음 때문에 부두에 장비를 내려놓을 수도 없었던 「살트크로칸에서 우리는」 겨울 에피소드 촬영이 끝났어. 결과물이 어떻게 나올지는 모르겠네. 내가 아는 거라고는 내가 정말 열심히 일하고 있다는 것과 대본을 포함한 모든 에피소드 작업이 5월 10일까지 끝나야 한다는 것뿐이야. 보이, 보이(Voj, voj).(1963년 3월 26일)

스웨덴식 감탄사 '보이, 보이' — 대략 '세상에, 세상에'라는 뜻이다 — 는 수많은 사람과 촬영 장비, 날씨를 포함한 예측 불가의 요인 탓에 빠듯했던 제작 기간에 대한 아스트리드의 불편한 심정을 드러낸다. 하지만 그녀의 회의적인 태도는 전혀 부질없는 것으로 나타났다. 훌륭한 대본, 배우들의 열연, 제작진의 전문성, 그리고 날씨까지 모든 요소가 합쳐져 스웨덴 국영방송 스베리예스 텔레비시온 사상 최고 히트작 「살트크로칸에서 우리는」이 완성되었다. 수많은 사람이 1964년 1월 중순부터 4월 중순까지 매주 토요일 저녁 7시마다 TV 앞으로 모여들었다. 그들은 이 13부작 시리즈를 스웨덴 사람 본연의 모습과 스웨덴 다도해에 대한 오마주라고 여겼다. 시청자들은 향수를 불러일으키는 여름 바닷가의 목가적 분위기에 매료되었다. 시리즈는 엄청난 시청률을 기록하면서 예술적으로도 널리 인정받았다. 쇼르벤 역을 맡은 마리아 요한손(Maria Johansson)은 스웨덴 최고의 TV 스타가 되었고, 어설픈 아버지이자 작가 멜케르 역의 토르스텐 릴레크로나(Torsten Lillecrona)는 남우주연상을 수상했다. 1964년 「살트크로칸에서 우리는」은 그해의 최고 TV 프로그램으로 선정되었다.

이웃 나라들도 스웨덴이 이 프로그램을 독점하도록 내버려 두지 않았다. 그들도 이 프로그램을 보고 싶었던 것이다. 대체로 「살트크로칸에서 우리는」이 — 쇼르벤의 표현을 빌리면 — "마성적으로 좋은" 프로그램이라는 데 이견이 없었다. 지형이 평평해서 도서 지역이나 산간 지역이 없는 덴마크에서도 아이 어른 할 것 없이 「살트크로칸에서 우리는」에 배어 있는 공동체 정신에 공감했다. 스칸디나비아 전체를 휩쓴 열광에 작가는 흡족해했다. 아마 린드그렌은 국수주의

를 배척한다는 사족을 붙이면서 자신이 뼛속까지 스웨덴인임을 기꺼이 고백했을 것이다. 그녀는 1959년 9월 『다겐스 뉘헤테르』 인터뷰에서 스웨덴의 자연을 알려면 스칸디나비아의 하늘과 스칸디나비아의 전래 동화를 이해해야 한다고 말했다.

내 마음속에는 스웨덴스러움을 사랑하는 구석이 있습니다. 이 세상에는 훌륭하고 마법적인 동화가 많지만, 내 뿌리는 스웨덴의 자연이니까요. 아마 난 절대로 외국에서 살 수 없을 겁니다. 스웨덴의 흙과 향기가 너무도 그리울 테니까요. 전통의 지혜와 자연을 담은 스칸디나비아의 전래 동화는 너무도 소중합니다. 엘프, 닉스, 나무 정령, 브라우니 요정 사이의 그림자처럼 말이죠. 스웨덴, 노르웨이, 핀란드 사람들은 공통적으로 누리는 게 있어요. 시적이고 아름다운 백야 말입니다. 그 배경으로 소나무 숲길, 개똥지빠귀의 노랫소리, 석양이 떠오를 거예요.

노르데마르와 헬봄은 푸루순드에서 동쪽으로 약 5.6킬로미터 떨어진 '노르외라' 섬을 촬영지로 정했다. 아스트리드 린드그렌은 한스 라벤에게서 사들인 보트에서 살트크로칸이라는 이름을 따왔다. 이 보트는 린드그렌 가족의 소형 보트 쉴트크루칸과 나란히 푸루순드 부두에 묶여 있었다. 1960년대 라세가 모터보트 '미오'를 선물받으면서 린드그렌 가족은 상당한 선단을 보유하게 되었다. 이 배들은 점점 숫자가 불어 가는 린드그렌 가족이 여름휴가 기간에 푸루순드로 놀러 와서 아스트리드가 추가로 매입한 별장에 머무는 동안 자주 이용

되었다. 1960년대 초반 린드그렌 가족이 백야를 함께 보내던 시기의 분위기와, 아스트리드 린드그렌이 25년 동안 이 다도해 지역에서 여름을 보내며 귀동냥한 오랜 소문이며 과장된 이야기들이 「살트크로 칸에서 우리는」의 대본에 녹아들었다. 아스트리드는 이 대본을 각색해서 자신의 작품 가운데 가장 긴 360쪽 분량의 소설로 엮어 냈다. 어느 여름에서 이듬해 여름까지 1년에 걸쳐 전지적 화자는 섬에 사는 모든 이들의 생각, 꿈, 소망을 넘나든다. 이 섬에서는 동물들마저 인간의 감정과 지성을 지녔다. 살트크로칸을 배경으로 한 TV 시리즈와 소설은 아스트리드가 어른이 된 이래 평생 경험한 도시와 시골의 상반된 삶을 바탕으로 작성되었다. 그 삶의 한편에는 스트레스와 중압감 가득한 '니네베'의 삶이 있었다. 아스트리드가 가족과 친구들에게 보낸 편지에서 스톡홀름을 일컬을 때 쓴 이 별칭의 기원은 아버지 사무엘 아우구스트이다. 그는 죄에 빠져 허우적거리다가 신벌을 받아 멸망한 이 고대 중동의 도시 이름을 언급하곤 했던 것이다. 그리고 다른 한편에는 넓은 하늘 아래 숲, 초원, 바다, 자연과 가까이서 평화롭고 예스러운 생활을 누리는 푸루순드의 휴가가 있었다.

말린과 함께 보낸 여름

도시에서 살아가는 아스트리드의 심신에 자연이 선사한 치유 효과를 『살트크로칸에서 우리는』에 등장하는 멜케르손 가족들도 고스란히 느꼈다. 네 자녀와 홀아버지가 섬의 부두에 도착했을 때 그들을

맞이한 것은 습한 기후와 무인도 같은 섬, 그리고 순진한 예술가 아버지가 1년간 임대한 쓰러져 가는 오두막이었다. 목가적인 여름과는 거리가 멀어 보이는 이 섬은 얼마 지나지 않아서 멜케르손 가족이 영원히 잊지 못할 낙원으로 변했다. 세 남동생과 어설픈 아버지를 돌보는 어머니 역할을 도맡은 열아홉 살 말린은 이 섬에서 평생 함께할 동반자를 만난다. 둘째와 셋째는 완벽한 놀이 친구를 만나고, 막내 펠레는 반려동물을, 아버지 멜케르는 작가에게 영감을 불러일으키는 이상적 작업 공간을 찾게 된다. 그는 스네드케르고르덴에서 어떤 작품을 쉼 없이 끄적거리고 있을까? 독자는 알 수 없다. 혹시 작은 섬에서 행복하게 사는 삶, 어머니를 잃었지만 다시 생기를 되찾는 가족, 자연스럽고 자유롭게 교유하는 사람과 동물, 이런 이야기를 담은 소설은 아닐까? 아스트리드는 바로 그것을 상상했다. 대도시 사람들이 섬에 도착해서 삶의 다양한 단계를 살아가는 현지인과 관계 맺는 이야기. 로빈슨 크루소를 연상시키는 그 이야기에는 등장인물의 기질, 성향, 성별의 균형도 잘 잡혀 있다.

스톡홀름 다도해를 배경으로 창조된 환상적인 섬 살트크로칸은 아스트리드가 여성 중심 사회를 묘사한 여러 작품 가운데서도 모계 사회에 가장 가깝다. 남성 중심의 가부장 사회가 있는 뭍에서 한 시간쯤 배를 타고 가야 하는 이 섬에는 선사시대에 생겨난 기암절벽이 있다. 그곳에서 메르타, 쇼르벤, 스티나, 테디, 프레디, 말린처럼 강인하고 역동적인 여성들이 성장했다. 그 주변에는 니세, 비에른, 페테르, 멜케르, 펠레, 요한, 니클라스처럼 여리고 세심한 남성들이 있다. 쇼르벤의 쌍둥이 자매 테디와 프레디는 소설에서 말괄량이로 묘사

되며 종종 '아마조네스'라고 불리기도 한다. 이 섬에 활기를 불어넣는 일곱 살짜리 쇼르벤이 동갑내기 도시 소년 펠레와 바위에 고립된 상황을 그린 장면은 남녀 간 힘의 균형을 잘 보여 준다. 헤엄치다가 바위에 올라가자마자 쇼르벤은 민주적 토론 따위는 싹 무시한 채 펠레에게 충실한 하인 프라이데이 역할을 맡기고, 자신은 긴 앞치마를 입은 로빈슨 크루소라고 한다. "그녀는 자신이 아늑한 보통 집에 살며 후식으로 산딸기를 먹는 로빈손이라고 정했다. 초원에 자라는 산딸기 덤불이 보였던 것이다. 만일 하인 프라이데이가 보통 사람이었다면 오두막 바깥에 세워 놓은 테디의 오래된 낚싯대를 들고 호수로 나가 농어를 몇 마리 잡을 수도 있겠지."

하지만 동물을 사랑하고 자연을 보호해야 한다고 생각하는 펠레는 물고기와 살아 있는 미끼를 측은하게 여긴다. 이런 패턴은 소설 전반에 걸쳐 반복된다. 몇몇 거친 예외를 제외하고 이 작품 속 남성들은 특히 자연보호와 관련된 이슈에서 '여성적인' 면모를 자주 보인다. 매연을 내뿜는 큰 모터보트를 타고 등장한 파괴적 자본가가 스네드케르고르덴을 매입해서 현대화하려는 장면은 자연보호라는 주제를 간접적으로 드러낸다. 대본을 쓰던 1963년 인터뷰에는 아스트리드 린드그렌이 환경보호에 큰 관심을 가지고 있다는 사실이 여실히 드러난다. 그녀는 대본 집필 스트레스를 호소하면서 "플라스틱 배와 이른바 발전된 기술이 환경을 온통 파괴해 버리기 전에" 작업에 속도를 내야 한다고 장난스럽게 덧붙였다.

아스트리드가 1960년대 스칸디나비아를 휩쓴 정신적 패러다임의 변화보다 앞서 갔다는 사실은 섬의 모든 어린이를 감싸는 자유와 관

용과 존중의 분위기에서도 알 수 있다. 살트크로칸에 사는 사람은 나이와 성별을 막론하고 누구나 자유롭게 느끼고, 생각하고, 대개 원하는 대로 행동할 수 있다. 이 섬에서 두 해 여름과 크리스마스 휴가 기간에 걸쳐 일어난 일들은 대체로 이런 원칙에 따라 진행된다. 『살트크로칸에서 우리는』에서 서사의 큰 줄기를 이루는 멜케르손 가족과 섬 사람들의 이야기 중간중간에 날짜가 불분명한 말린의 일기가 소개된다. 그중에서 유일하게 날짜가 명시된 7월 18일, 멜케르 멜케르손이 지혜가 담긴 인용구를 가족들에게 반복해서 들려준다. "오늘 하루가 인생이다." 1925년 엘렌 케이의 저택을 방문했을 때 열일곱 살의 아스트리드의 뇌리에 선명하게 남겨진 토마스 토릴드의 격언이다. 아침 식사를 하면서 멜케르는 자녀들에게 이 말에 담긴 뜻을 설명한다. "이건 마치 오늘 하루가 일생의 전부인 양 살아야 한다는 뜻이야. 매 순간 집중하면서 우리가 진실로 살아 있음을 느껴야 한다는 거지."

'살아가는 느낌을 고양시키는' 것에 대한 대화가 이어지도록 촉발한 것은 펠레의 낡은 머리빗이다. 소년은 매일 빗살을 하나씩 빼면서 이 섬에서 보내는 찬란한 나날이 얼마나 남았는지 세고 있다. 공상가 아버지는 펠레가 스스로를 고문한다고 생각하며 빗을 빼앗아 쓰레기통에 던져 버린다. "앞날을 두려워하면 안 돼. 지금 주어진 오늘 하루를 즐겨야지." 펠레는 아버지의 격렬한 반응과 '살아가는 느낌'에 대한 어른들의 기나긴 대화에 놀란다. 펠레가 말린에게 그 느낌을 어디서 찾을 수 있냐고 묻자 그녀는 이렇게 대답한다. "네 안에서 찾을 수 있지. 아마 넌 다리에서 느낄 거야. 움직이고 싶어서 어쩔 줄 모를

때 차오르는 것, 그게 살아가는 느낌이야."

미래의 스웨덴 남녀를 상징하는 1964년 무렵 살트크로칸의 아이들은 하루하루가 마치 마지막 날인 양 변화무쌍한 다도해 생활의 모든 순간을 즐긴다. 그들은 걷거나 배를 타고 멋진 모험을 떠난다. 갑작스레 날씨가 변덕을 부리면 상당히 위험한 상황에 빠지기도 한다. 이런 경험도 소설의 바탕에 깔린 토릴드식 철학의 일부이다. '오늘 하루가 인생이다.'는 삶 속에 죽음이 언제나 함께하고 있음을 알고 받아들이는 것을 의미한다. 그 무엇도 영원하지 않다. 이 중요한 깨달음은 여우가 펠레의 토끼를 죽이고, 스티나의 양을 상처 입히며, 반려견 보츠만을 죽기 직전까지 몰아가는 잔혹한 방식으로 찾아온다. 단 1초 만에 강렬한 즐거움은 깊고 어두운 슬픔으로 변한다. 펠레와 쇼르벤은 그런 상황을 제대로 이해하기에는 너무 어리지만, 작가는 그 두 아이나 독자를 봐주지 않는다. 린드그렌이 생각하는 슬픈 현실과 고독의 필요성은 부득이 어머니 역할을 하는 말린이 전한다. "삶이란 말이야, 가끔 힘들기도 해. 어린아이들도, 너처럼 작은 소년도 아픔을 느껴야 하고, 그 아픔을 혼자서 견뎌 내야 한단다."

『살트크로칸에서 우리는』은 바다에 둘러싸인 섬에서 친환경적 공동체의 아이와 어른과 동물이 평등하게 살아가는 멋진 꿈 같은 이야기다. 이것은 1960년대 스웨덴과 스칸디나비아 사람들의 자아 인식에 중요한 요소가 되었다. 그 당시 사회에서 성 역할은 아직 크게 바뀌지 않았고, '환경에 대한 인식'은 낯선 이야기였다. 그러나 스웨덴, 노르웨이, 덴마크, 핀란드의 흑백텔레비전에서 「살트크로칸에서 우리는」이 방영된 — 동시에 소설도 스칸디나비아 전역에 번역되어 출

1955년부터 아스트리드는 특이한 일기를 푸루순드 별장 발코니에 있는 나무 벤치에 적기 시작했다. 매년 그녀는 벤치 아랫부분에 지난여름을 몇 줄로 요약한 글을 연필로 썼다. 1963년 7월 3일에는 「살트크로칸에서 우리는」에 대한 내용에 앞서 이렇게 적었다. "좋았던 옛날처럼 빛나는 여름! 적어도 초여름은 동화처럼 아름다웠다! 6월 내내 여기서 『뢴네베리아의 에밀』을 썼다. 이제 완성했다."

판된―시기에 아동의 권리에 관한 사회적 인식은 급격히 변했고, 1960년대에 등장한 사회입법과 교육개혁에 명확히 반영되었다.

환경보호, 그리고 남녀라든가 어른과 어린이 사이의 권력 균형에 대한 린드그렌의 조심스러운 사회 비판은 TV 프로그램과 소설에 국한되지 않았다. 이후 10년 동안 다양한 역사적 배경을 담은 아스트리드 린드그렌의 책과 TV 프로그램과 영화는 가부장제에 대한 의문을 제기했다. 환경을 제대로 보호하지 않고, 항상 전쟁을 일으키고 싶어 하며, 계속 여성과 어린이를 억압하는 남성 중심 제도의 문제점을 지적한 것이다. 『살트크로칸에서 우리는』에 이어 1968년 권위주의적 아버지에게 대항하는 역사적 인물을 탄생시킨 '에밀' 3부작을 통해 아스트리드 린드그렌은 작가 인생의 위대한 마지막 장을 열었다. 인본주의자이자 문명 비판론자이며 정치운동가로서의 면모를 드러내기 시작한 것이다.

뢴네베리아의 혁명

1963년 5월, 아스트리드 린드그렌은 현대의 스톡홀름 다도해에서 19세기 말 스몰란드로 관심을 돌렸다. 그녀는 1963년 5월 23일 일기에 이렇게 썼다. "오늘 나는 언젠가 뢴네베리아의 에밀에 대한 책이 될지도 모르는 원고를 쓰기 시작했다." 그녀는 요즈음이라면 주의력 결핍 및 과잉행동장애 진단을 받을 정도로 "움직이고 싶어서 몸이 근질근질한" 스몰란드 농장의 한 소년에 착안해 이야기를 구상했다.

'에밀'이라는 이름이 탄생한 경위는 카린이 어느 날 문득 삐삐라는 이름을 언급한 후 아스트리드가 그 이름에 걸맞은 캐릭터를 만들어 낸 것만큼이나 우발적이었다. 이번에 영감을 일으킨 주인공은 카린의 첫아이 칼요한이었다. 1962년 여름에 칼요한은 몇 차례 고약하게 떼를 쓴 적이 있었다. 칼요한의 할머니 아스트리드는 1970년 클라그스토르프에서 열린 책의 날 행사에서 그 여름의 일을 이야기하면서, 지칠 줄 모르고 울어 대는 세 살짜리를 달래기 위한 특단의 조치가 필요했다고 설명했다. "그러던 어느 날 문득 어떤 생각이 떠올라서 울던 아이보다 더 크게 소리를 질렀지요. '지난번에 뢴네베리아에 사는 에밀이 무슨 짓을 했는지 아니?' 나도 모르게 그 이름이 튀어나왔고, 칼요한은 뢴네베리아의 에밀이 궁금한 나머지 울음을 그쳤어요. 그 후로는 아이를 진정시켜야 할 때마다 그 방법을 썼답니다. 그때만 해도 에밀에 대한 책을 쓸 생각까지는 없었는데, 시간이 지난 후에 이야기를 곱씹었죠. 에밀은 누구이고, 뢴네베리아에서 어떻게

살고 있나. 그러다가 정신을 차려 보니 어느덧 내가 에밀에 대한 원고를 쓰고 있더군요."

하지만 에밀이라는 주인공의 숙성 기간은 겉으로 보이는 것보다 길었다. 작가의 과거와 현재를 거쳐 간 여러 생기발랄한 소년들이 린드그렌의 작품 세계를 통틀어 삐삐 롱스타킹의 생동감과 인기에 비견할 수 있는 유일한 주인공의 탄생과 성장에 기여했다. 아스트리드는 1950년에 단편집 『카이사 카바트』에 실은 「스몰란드 투우사」(Smålandsk tjurfäktare)와 「사무엘 아우구스트에 대한 짧은 이야기」(Lite om Samuel August)를 통해서 사무엘 아우구스트의 개구쟁이 어린 시절 이야기를 소개한 뒤로 이 주제를 더 길고 자세하게 다루고 싶은 마음을 계속 품고 있었다. 이 생각은 어머니 한나가 세상을 떠난 1961년 이후로 더욱 끈질기게 떠올랐다. 절대 떨어져 살 수 없는 사랑하는 아내, 훌트의 한나와 사별한 아버지가 얼마 못 가 세상을 뜰지도 모른다는 걱정을 떨치기 힘들었다.

오빠 군나르가 어린 시절 네스 농장에서 온갖 말썽을 피우는 모습을 아스트리드가 직접 목격한 것도 에밀을 그려 내는 데 한몫했다. 어느 날 아들이 지붕 위로 기어 올라간 것을 사무엘 아우구스트가 발견했다. 아버지가 "군나르, 당장 거기서 내려오너라."라고 하자 아들은 지체 없이 내려왔다. 10분쯤 후에 다시 그곳을 지나가던 아버지는 군나르가 지붕 위 똑같은 자리에 앉아 있는 것을 보았다. "내가 내려오라고 했지?" 그때 돌아온 대답이 걸작이다. "네, 그런데 다시 올라가지 말라고 하지는 않았잖아요!"

1930년대 라세의 어린 시절, 그리고 1950년대 라세의 아들 마츠의

일화와 명대사 또한 에밀의 캐릭터에 주입되었다. 『뢴네베리아의 에밀』이 출간된 1963년에 마츠는 더 이상 어린 소년이 아니었지만, 달라르나에서 할머니와 겨울을 보내며 문득 "제일 중요한 건 우리가 함께 있는 거예요……. 영원히 함께!"라고 말할 당시처럼 여전히 상냥했다. 1960년대에는 카린과 라세의 가족 구성원에 손주 다섯 명이 추가되었고, 그 아이들은 린드그렌에게 끊임없는 즐거움과 놀라움과 영감을 선사했다. 카린 뉘만은 아스트리드가 주변 아이들과 다른 사람들한테서 들은 아이들 이야기에서 영감을 찾았다고 기억한다.

어머니는 아이한테서 직접 들은 단편적인 말이나 목격한 행동을 작품에 등장시키곤 하셨지요. "일요일에는 청어를 먹는다, 웩!"은 친구의 아이가 했던 말입니다. "움직이고 싶어서 몸이 근질근질하다."라는 대목은 잉에예드 이모의 아들 오케, 빨리 크고 싶어서 비오는 날 거름더미 위에 서 있던 이야기는 다른 집 아이를 보고 착안한 겁니다. 하지만 몇몇 경우를 제외하면 어머니는 작품의 영감이 대부분 너무도 소중한 자신의 어린 시절에서 온다고 믿으셨어요. 자기 아이를 어머니에게 보이고 싶어 하는 부모들도 많았습니다. "작가님은 이 아이한테서 많은 영감을 받으실 거예요!" 하고 말이죠. 그렇지만 어머니는 그런 식으로 영감을 찾지 않는다며 항상 선을 그으셨지요. 어머니가 말씀하셨듯이 에밀은 저희 할아버지와 삼촌, 그리고 어렸을 때 자기 엄마 아빠를 대책 없이 힘들게 만들었던 사촌 오케를 합친 모습이라고 저는 생각합니다.

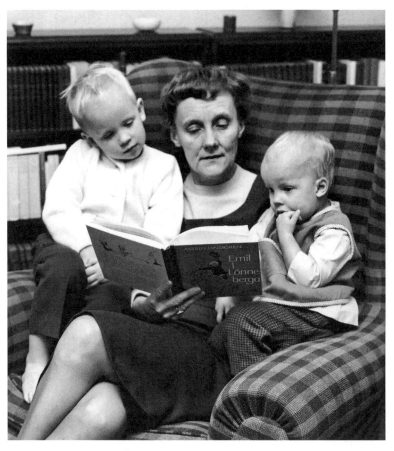

1963년 가을, 아스트리드가 『뢴네베리아의 에밀』을 칼요한(왼쪽)과 그 여동생 말린에게 읽어 주고 있다.

하지만 1962~63년 아스트리드가 3부로 이뤄진 대작 '에밀' 시리즈의 첫 에피소드를 시작하는 데 가장 큰 자극제가 된 것은 에밀이라는 이름을 떠올리게 만든 칼요한이었다. 그래서 아스트리드 린드그렌은 이 책을 손자에게 헌정하기로 했다. 『뢴네베리아의 에밀』의 스웨덴

어판 첫 10만 권의 표지 안쪽 면지의 첫 장 하단에는 "칼요한에게"라고 인쇄되었다.

아스트리드는 종종 털모자를 쓰고 자는 사려 깊고 상상력이 뛰어난 칼요한의 이야기를 전해 들으며 아이의 행동을 연구했다. 설명할 수 없는 어떤 이유로 아이는 자기 어머니 카린을 "귀여운 뉘만 부인"이라고 불렀다. 카린과 칼 올로프 부부가 저녁 식사를 하던 1963년 어느 날, 네 살짜리 아들은 갑자기 부모를 빤히 올려다보며 말했다. "난 엄마 아빠를 알지만, 두 분은 나를 몰라요." 칼요한은 형제자매나 사촌들과 푸루순드의 린드그렌 별장에 갑자기 찾아와서도 묘한 말을 했다. 아스트리드는 그 이야기를 안네마리 프리스, 엘사 올레니우스, 루이제 하르퉁에게 보낸 편지에 썼다. "칼요한이 너무도 귀여운 목소리로 '꼬마들에게 줄 음식이 있나요?'라고 물었어. 내가 '물론'이라고 하니까 또다시 귀엽게 말하더군. '다행이네요, 애들이 먹고 싶어 해요.' 이런 일이 꽤 자주 있다니까. 그래서 난 '꼬마들'에게 줄 음식을 넉넉하게 만들지."

칼요한은 어른이 되면 갓난아기인 여동생 말린과 결혼해서 세 아이를 낳고 이름을 레이프, 마츠, 카돌프라고 짓겠다고 선언했다. 그의 여동생은 아직 너무 어렸지만 교회에서 열린 가족의 결혼식에 참석한 후로 결혼식 예행연습도 했다. 칼 올로프 형제의 결혼식이 열리는 날, 아스트리드 린드그렌은 손주들을 맡아서 돌보고 있었다. 처음에는 모든 것이 순조롭다고 할머니는 생각했다. 말린은 잠들어 있었고, 칼요한은 예식을 관심 있게 지켜보고 있었다. 하지만 목사님이 울리는 목소리로 "자, 기도합시다!"라고 말하는 순간 칼요한이 더 큰 목

소리로 "도와줘요! 도와줘요!"라고 소리치며 하객들의 주의를 흩뜨렸다. 1963년 2월 루이제 하르통에게 보낸 편지에서 아스트리드는 이 상황을 설명했다. 가족들이 교회에서 돌아와 저녁을 먹는데 칼요한 이 부모에게 물었다. "그 빌어먹을 사람들은 언제 집에 오나요?"

아스트리드의 주변과 기억 창고에는 에밀이라는 캐릭터 형성에 기여한 아이들이 더 있었다. 사무엘 아우구스트, 군나르, 라세, 마츠, 오케, 그리고 1907년 11월 에밀의 영명축일에 태어나 에밀리아라는 세례명을 가지게 된 아스트리드 자신. 그녀의 내면에 있던 소년 에밀은 1963년에 바깥으로 뛰쳐나와 1963년, 1966년, 1970년에 출판된 '에밀' 3부작을 가득 채울 소재가 되어 주었다. 에밀 이야기는 3부작 이후에도 후속편이 꾸준히 이어지다가 1980년대에 출간된 『뢴네베리아의 에밀과 이다』(Emil och Ida i Lönneberga, 1989)에 실린 세 편을 마지막으로 모두 끝났다. 이 책에서 에밀은 엄청나게 수집한 나무 조각 인형을 미래 세대에게 헌정하고는 독자와 카트훌트의 목공실에 작별을 고한다. 전체 작품은 너무도 기품 있는 문학적 장치 — 여러 해 동안 에밀이 저지른 수많은 장난을 그의 엄마 알마 스벤손이 기록하는 형식 — 로 일관성 있게 짜여 있어서 총 열다섯 편의 이야기가 마치 『돈키호테』와 같은 악한소설로 느껴진다.

'에밀' 3부작은 서방 세계에서 자유를 요구하는 목소리가 시민 평등권 운동, 학생 시위, 사랑과 평화 운동, 핵에너지와 베트남전 반대 시위 등의 형태로 표출된 1960년대의 정신을 담고 있다. 유머 넘치고 시끌벅적한 이야기의 기저에는 자유, 시민의 용기, 그리고 1977년 덴마크의 신문 인터뷰에서 아스트리드 린드그렌이 처음 언급한 "가정

의 민주화"에 대해 발언하고 싶어 하는, 가슴 깊은 곳에서 우러나오는 강렬한 충동이 깔려 있다.

문학 연구자 비비 에스트룀(Vivi Edström)은 아스트리드 린드그렌의 작품에 대해 쓴 책에서 1971년에 개봉한 영화 「뢴네베리아의 에밀」에 에밀의 아버지 역으로 출연한 배우 알란 에드발(Allan Edwall)의 연기를 이렇게 평가했다. "그가 헛간에서 뛰쳐나와 소리 지르며 아이들을 놀라게 하는 장면에서 눈빛이 번득거리지 않았다." 하지만 이론의 여지가 있는 평가다. 에드발은 책에 나오는 속이 텅 빈 아버지 모습을 완벽하게 연기했다. 이는 1968~70년 사이의 유럽의 여러 나라에서 민주 정부의 권위가 쇠락해 버린 모습과 닮았다. '에밀' 시리즈에 그림을 그린 삽화가 비에른 베리는 그 자신도 아버지이자 아들로서 에밀의 아버지 안톤 스벤손을 항상 가족의 밥상머리에 앉은 불합리하고 우스꽝스러운 가부장으로 표현했다. 그와 협업한 10년 동안 아스트리드 린드그렌은 단 한 번도 비에른 베리의 캐릭터 해석에 이의를 제기하지 않았다. 비에른 베리의 삽화 속 에밀의 아버지 안톤은 그가 맡은 역할에 매우 충실하다. 독자들의 웃음과 연민을 불러일으키는 바보스러운 인물로 표현된 것이다. 그렇다고 연민을 지나치게 자아내지는 않는다! 1970년에 출간된 '에밀' 3부작의 마지막 장에서 에밀은 눈보라 속에서 영웅적인 면모를 유감없이 발휘한다. 그러는 동안 에밀의 아버지는 따듯한 집 안에서 자기 연민에 빠져 있다. 여기서 아스트리드 린드그렌은 그가 얼마나 옹졸한 인물인지를 여실히 보여 주는 대사를 스스로 읊조리게 한다. "아, 과연 에밀은 교구위원회장이 될 수 있으려나. (…) 아직은 그 녀석을 괜찮은 인물로

만들 여지가 있어. 하느님의 뜻으로 그 애가 건강하게 살아남는다면 말이지."

'에밀' 3부작의 이야기를 관통하는 갈등은 아버지와 아들의 권력 투쟁이다. 이 갈등은 조만간 아들이 자기보다 키가 커지는 것에 대한 아버지의 우려와, 아버지와 어머니를 포함해서 카트홀트 농장과 뢴네베리아 마을 전체를 좌지우지하고 싶어 하는 아들의 통제 불가능한 충동이라는 형태로 표출된다. 역설적이게도 마지막에는 에밀이 교구위원회장이 된다. 에밀의 삶에서 1년 반을 묘사한 이야기 열다섯 편에서는 에밀이 아버지보다 더 똑똑하고, 교묘하고, 용기 있고, 배려심 많고, 상상력이 뛰어난 모습을 보일 때마다 갈등이 벌어진다. 그때마다 아버지는 아들을 작은 목공실에 가둔다. 하지만 목공실에서 홀로 보내는 시간은 고통스러우면서도 짜릿하고, 그곳에서 에밀은 내면적으로 성장한다. 나무 인형을 깎으며 웅크리고 있는 동안 에밀의 세계가 확장되고, 자유로 나아가는 문이 열리면서 반권위주의적 반항아는 단순하고도 다소 경솔한 자신만의 방법으로 놀라움과 선량함과 즐거움을 퍼뜨린다.

'에밀' 3부작의 마지막 책, 마지막 이야기에서 에밀이 상징하는 젊은 반항의 정신은 표면적인 맥락을 넘어선다. 다시금 그는 아버지의 반대를 무릅쓰고 남을 위해 자신의 목숨을 건다. 지독한 눈보라 속에서 에밀은 패혈증으로 죽어 가는 농장 일꾼 알프레드 — 에밀의 이상적인 아버지상 — 를 구한다. 알프레드, 에밀, 그리고 말 루카스가 죽음의 문턱에 다다른 순간, 에밀은 거세게 위협하는 자연의 힘에 맞서 가슴을 펴고 소리친다. "꼭 기운을 써야 할 일이 생기면 기운이 나는

법이야." 이것은 아스트리드 린드그렌 자신이 가장 힘겨웠던 순간들을 견딜 수 있게 한 믿음의 잠언이었다.

자신의 아버지라면 좋겠다고 생각한 남자에 대한 에밀의 사랑과 도덕적 용기가 작품 전반에 가득한 유머와 웃기는 장면마다 살아 숨 쉰다. 이런 요소가 에밀 이야기를 세계 아동문학의 걸작으로 손꼽히게 만들었다. 이 작품의 위대한 천재성은 기저에 흐르는 휴머니즘에 있다. 웃음에 뒤따르는 조용하고도 다급한 메아리는 우리의 정체성과 함께 인류가 언제나 기억해야 하는 것을 상기시킨다. '우리는 남들이 우리에게 해 주길 바라는 대로 그들을 대해야 한다.'

아버지를 기리며

아스트리드 린드그렌의 아버지는 '에밀' 3부작의 마지막 이야기를 읽지 못했다. 여름과 백야가 끝나 가던 1969년 7월 28일, 사무엘 아우구스트 에릭손은 세상을 떠났다. 향년 94세였다. 열흘 후 아스트리드 린드그렌은 푸루순드의 별장 발코니 벤치 아래에다 연필로 이렇게 썼다. "여름 내내 혹서. 끔찍한 가뭄. 절망적인 여름이다. 라세는 우울증과 병에 시달리고 직장을 잃었다. 7월 28일에 아버지가 돌아가셨다. 그 직전에 인류가 달 표면에 첫발을 내디뎠다. 삐삐 노랫말을 썼다. 칼손 작업으로 바쁘다."

'에밀' 3부작의 마지막 책은 『뢴네베리아의 에밀은 지금도』(*Än lever Emil i Lönneberga*)라는 제목으로 1970년에 출간되었다. 카트홀트

의 만능 소년은 여전히 온갖 장난과 말썽을 부리는 사고뭉치로 다시 나타났지만, 이 캐릭터의 바탕이 된 사람 가운데 한 명은 영영 돌아올 수 없는 길을 떠났다. 1963년 손자 칼요한에게 첫 에밀 책을 헌정했을 때처럼 1970년 세 번째 에밀 책의 면지 첫 장에도 헌사가 인쇄되었다. "사무엘 아우구스트를 기리며." 린드그렌은 1970년 가을 클라그스토르프 책의 날 행사 연설에서 아버지가 에밀의 모험에 큰 관심을 보였으며 수많은 아이디어를 함께 나눴다고 추모했다.

아버지는 생애의 마지막 몇 해 동안 에밀과 당신을 동일시하는 듯했습니다. 에밀이 실존 인물이라고 믿으시는 게 아닐까 싶을 정도였어요. 돌아가시기 전에 에밀이 박호르바의 경매에서 성공한 이야기를 해 드렸더니 너무도 즐거워하셨습니다. 아버지도 거래의 달인이셨거든요. 아버지는 에밀이 더 많은 경매에 참여해야 한다면서 저를 만날 때마다 혹시 에밀이 새로운 경매에 참가했냐고 물어보셨어요. 그리고 아버지는 에밀이 교구위원회장이 되고 나서 어떤 일이 있었는지에 대한 책도 쓰기를 바라셨습니다. 아버지는 여러 해 동안 교회 관리인 직무를 맡으셨고, 행복하고, 친절하고, 너그러운 진정한 '벨멘스케'(Välmänske), 온 세계의 친구셨죠.

카린 뉘만의 설명에 따르면 '벨멘스케'는 아스트리드가 긍정과 좋은 분위기를 퍼뜨리면서도 뽐내지 않는, 매우 인간미 넘치는 사람을 일컬을 때 쓴 스몰란드 말이다. 남을 위해 좋은 일을 하고, 필요할 때 즉흥적이고 본능적으로 돕는 사람을 이르는 것이다. 마치 학급 전체

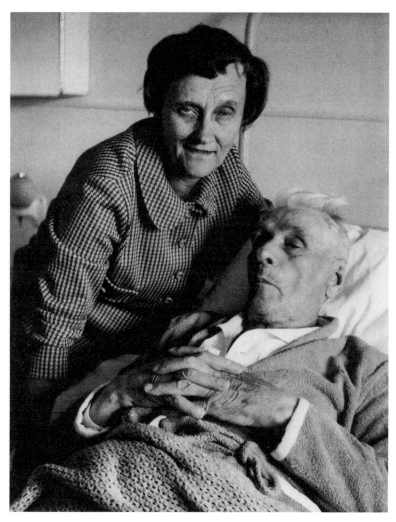

1969년, 아버지 사무엘 아우구스트 에릭손과 아스트리드 린드그렌.

가 보는 앞에서 선생님 입술에 뽀뽀하고는 당황해서 얼굴이 빨개진 선생님에게 이렇게 설명한 에밀처럼. "에밀은 '좋은 뜻으로 그랬다고 생각해요.'라고 말했다. 그 뒤로 뢴네베리아에서는 이 말이 유행어처럼 번졌다. 사람들은 카트홀트의 어린이가 선생님한테 뽀뽀하고는 '좋은 뜻으로 그랬다고 생각해요.'라고 말했다며 웃었다. 아마 요즘도 그런 이야기를 하고 있을 것이다."

진정한 '벨멘스케'였던 사무엘 아우구스트 에릭손은 이제 세상에 없었다. 10년도 안 되는 기간 동안 아스트리드, 군나르, 스티나, 잉에예드 남매는 엄격하지만 자유로운 원칙을 세우고 언제나 네 자녀에게 모범을 보였던 부모를 잇달아 잃었다. 사랑이라는 개념이 변하고 수많은 가정이 불행한 이혼으로 무너지는 시대에 그들의 부모는 평생 행복한 부부로 살았다. 아스트리드는 1970년 12월 6일 『엑스프레센』 인터뷰에서 이렇게 말했다. "두 분은 서로에게 전부와도 같아서 저희 남매가 항상 배경처럼 느껴질 정도였습니다. 아버지는 어머니를 격정적으로 사랑하셨고, 매일 어머니가 얼마나 특출한 존재인지에 대해 말씀하셨어요. (…) 어머니가 돌아가셨을 때는 아버지가 삶의 의지를 잃으실까 봐 걱정스러웠습니다. 하지만 아버지는 산다는 것은 멋진 일이라는 생각을 잃지 않으셨고, 당당한 모습으로 죽음을 기다리셨습니다. 어머니는 천국에 계시고, 아버지는 어머니를 다시 만나실 테니까요. 이것이 진실이고, 더 이상 할 말은 없습니다."

1955년 봄 한나가 뇌출혈로 쓰러지고 오랜 와병 생활이 시작되었을 때 아스트리드 린드그렌은 루이제 하르퉁에게 어머니와의 관계에 대해 생각해 본 적이 있는지 물었다. 아스트리드는 자신의 생각을

정리했고 명백한 결론에 도달했다. "난 어머니보다 아버지를 더 사랑했지만, 어머니의 냉철함과 뻬어난 역량을 항상 존경했어." 한나가 세상을 떠난 1961년 5월, 아스트리드는 루이제에게 보낸 편지에 자신이 어머니와 "특별한 유대감"을 느낀 적이 없다고 적었다.

이는 아스트리드 린드그렌이 부모의 젊은 시절 편지를 기반으로 쓴 전기적 에세이집 『세베스토르프의 사무엘 아우구스트와 홀트의 한나』에도 확연히 드러난다. 여기 수록된 글은 1972년 주간지 『비』에 실렸던 것이다. 작가가 내성적이고 신앙심 깊은 어머니 한나를 묘사한 문체에는 차가움이나 거리감이 보이지 않는다. 그러나 공감으로 가득한 '벨멘스케' 사무엘 아우구스트에 대한 묘사와는 확연히 다르다. 따라서 이 책에는 주로 아버지에 대한 사랑과 감사의 표현이 담겨 있다고 할 수 있다. "그는 삶과 행복에 대한 믿음이 투철했고, 내세에 대해서도 확고한 신념을 지니고 있었다. 그래서 한나의 죽음마저도 아버지를 무너뜨릴 수 없었다. 그는 끊임없이 아내를 사랑하고, 그녀에 대한 이야기를 하고, 그녀의 모든 미덕을 한없이 찬양했다. 94세에 생애 마지막 정류장인 요양 병원의 침대에 행복하고 만족스럽게 누워서도 마찬가지였다."

한나와 사무엘 아우구스트가 없는 네스 농장은 예전 같지 않았을 것이다. 마치 1950년대에 달라가탄의 집이 이전과 완전히 달라지고, 변화가 많았던 1960년대에는 푸루순드의 별장이 아스트리드 혼자 있을 때와 가족들과 함께 있을 때 크게 달랐듯이. 아스트리드는 고독이 가져올 수 있는 활기에 대한 놀라움을 1963년 8월 루이제에게 보낸 편지에 이렇게 표현했다. "고독은 집 안을 이상한 활력으로 채우

는 특이한 액체 같아." 그러면서도 아스트리드는 자녀와 손주들이 떠난 뒤 그들을 그리워하지 않는 데 대해 죄책감도 느꼈다. 확실한 것은 그녀가 절대로 다시 결혼하지 않으리라는 사실이었다. 여름 날씨를 즐기며 버섯을 따고 앙드레 모루아의 『조르주 상드 전기』를 읽던 1961년 여름에 독일 친구에게 보낸 편지에는 이렇게 적혀 있다.

사람들이 결혼 생활을 지속할 수 있다는 게 이해하기 힘든 미스터리라는 네 말에 전적으로 동의해. 결혼을 지속하려면 아주 젊을 때 결혼해야 할 것 같아. 하지만 나이가 들어서도 결혼과 이혼을 계속 반복하는 멍청이들도 있지. 내가 확실히 아는 게 하나 있다면……. 내가 또 결혼하고 싶게 유혹할 수 있는 남자는 지구상에 없다는 거야. 혼자 있을 기회를 갖는다는 것은 정말 특별한 즐거움이지. 스스로를 돌보고, 자신만의 의견을 가지고, 스스로 행동하고, 스스로 결정하고, 삶의 방식을 마음대로 정하고, 혼자 잠들고, 스스로 생각하고, 아아아아아!

10장
판타지를 위한 투쟁

1970년대 스칸디나비아 아동문학계에서 천사, 요정, 용, 마녀 등은 환영받지 못하는 존재였다. "판타지란 무엇인가? 말하는 동물, 요정, 도깨비를 뜻하는가?" 작가 스벤 베른스트룀(Sven Wernström)은 스웨덴 쿵엘브에 위치한 북유럽 민속연구원 주최 세미나에서 이런 질문을 던졌다. 스칸디나비아 아동·청소년문학의 새로운 의제를 모색하는 세미나에서 그는 이렇게 말했다. "나에게 판타지란 동물, 천사, 도깨비, 용과 전혀 다른 것을 의미한다. 판타지란 존재하지 않는 뭔가를 상상해 내는 것을 말한다. 그런데 '존재하지 않는 것'에는 두 가지가 있다. 첫째, 존재가 불가능하기에 존재하지 않는 ─ 신, 천사, 말하는 동물 같은 ─ 것과 둘째, 존재하지 않지만 존재 가능한 ─ 사회주의 스웨덴, 민주적인 학교 같은 ─ 것."

쿠바혁명, 민중운동가 예수, 스웨덴 노동운동 1000년사 등에 대한 어린이·청소년 도서를 집필한 스벤 베른스트룀은 1970년대 스칸디

나비아의 수많은 작가에게 롤 모델 같은 존재였다. 그 당시 문학계 좌파 세력은 "모든 문학은 정치적이다."를 구호로 내걸었다. 그들에게 사회주의 어린이책은 어린이와 청소년을 초자연적인 상상의 생물이 없는 마르크스주의 세계로 인도하는 계급투쟁의 무기였던 셈이다.

그렇지만 스몰란드 동부의 네스 농장 사람들은 계속해서 중도 정당에 표를 던지고, 요정에 대한 믿음을 잃지 않았다. 한나와 사무엘 아우구스트의 집 주방에는 빵 굽는 데 쓰는 큼직한 나무 주걱에 초콜릿 조각을 담아 부엌문으로 불쑥 내미는 마녀가 정기적으로 찾아왔다. 유혹을 이기지 못하고 손을 뻗어 나무 주걱을 잡으려 드는 아이는 주방으로 끌려 들어가서 장작 상자에 갇혔다. 마녀는 으스스하게 쉰 목소리로 아이의 예쁜 머리칼을 가위로 싹둑 잘라 버리겠다고 으름장을 놓았다. 때로는 나무 주걱 따위는 아랑곳없이 도망치는 아이를 뒤쫓으며 집 주위를 맴돌기도 했다. 아이가 잠깐 숨을 돌리면서 무섭다고 소리치며 어둠 속에 웅크린 동생과 사촌들을 달랠 수 있는 안전한 공간이 딱 한 군데 있었다. 바로 손님방의 침대 밑이었다.

아스트리드가 빔메르뷔에 와서 마녀 놀이를 하는 날이면 고향 집 분위기가 으스스해졌다. 아스트리드는 태어나고 자란 농장 집을 사들여서 수리한 뒤 군나르, 스티나, 잉에예드와 함께 자란 어린 시절의 모습 그대로 되살려 놓았다. 아스트리드가 주도하는 놀이는 아주 오랫동안 놀랍도록 실감 나게 이어졌다고 작가 카린 알브테겐은 회고한다. 군나르와 굴란의 일곱 손주 가운데 하나인 카린 알브테겐은 놀이 도중에 종종 장작 상자에 갇히곤 했다. 하지만 언제나 다른 아이들처럼 마녀가 등을 돌리고 있는 사이에 살짝 빠져나가는 데 성공

했다(마녀가 찬장 위에 있는 가위를 찾는 데 유난히 시간이 오래 걸렸다). "아스트리드 할머니는 네스에 올 때마다 농장 집에서 지냈고, 거기서 우리를 데리고 마녀 놀이를 했어요. 계속 놀고 또 놀았지요. 아스트리드 할머니랑 놀면 아주 재밌었거든요. 진짜 마녀로 변한 게 아닐까 싶을 정도였어요. 할머니의 마녀 연기는 정말 놀라웠어요. 다른 어른들은 대체로 그렇지 않잖아요."

아스트리드는 1960년대 초에 푸루순드에서 이런 놀이를 시작했다. 칼요한과 동갑내기 소녀를 숲으로 데리고 가서 나무 뒤에 숨어 있는 도깨비와 요정을 찾으러 다녔다. 아이들은 대개 손수레 위에 앉아서 장난꾸러기 요정을 잡으려고 살금살금 다니는 할머니를 바라보았다. 그 아이들이 자라고, 더 많은 아이들이 모이게 되자, 아스트리드는 자신이 요정 역할을 맡았다. 이전과 다르게 나무 주걱 대신 먼 나라의 애독자가 선물한 일본풍의 으스스한 가면을 썼다. 카린 뉘만은 가면을 쓴 채 아이들을 쫓아다니던 어머니의 모습을 회고했다. "어머니는 공포와 긴장이 놀이의 필수 요소라고 생각하신 것 같아요. 나이와 상관없이 많은 사람들이 그 생각을 이해하고 동의할 테니까 어머니가 그걸 처음으로 알아내신 건 아니겠지요."

아스트리드 린드그렌은 독자를 놀라게 하는 것도 즐겼다. 『사자왕 형제의 모험』의 마지막에서 낭길리마의 어른들이 어린아이들을 놀라게 할 때처럼 "정말 으스스하고 무서운 이야기"를 활용한 것이다. 아스트리드, 군나르, 스티나, 잉에예드 남매도 할머니에게 무서운 이야기를 들으며 자랐다는 인터뷰 기사가 1959년 9월 『다겐스 뉘헤테르』에 실렸다.

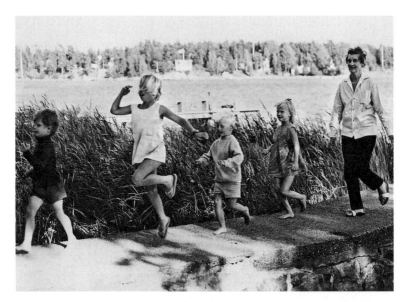

1968년 푸루순드에서 손주들을 따라 걸어가는 다정한 할머니. 아스트리드는 1960년대 초 루이제 하르퉁에게 쓴 편지에 "아이들은 영혼에 바르는 연고"라고 적었다. "아이들을 보면 하느님이 인간을 창조하실 때 우리가 선하고 웃을 줄 알아야 한다고 생각했으리란 걸 짐작할 수 있지."

세상에서 가장 온화했던 우리 할머니는 무서운 전설과 귀신 이야기를 많이 들려주셨어요. 그중 하나가 룸스쿨라 교회의 말라깽이 잭 이야기예요. 그는 아주 오래전에 교회 종지기를 놀라게 하려고 귀신 분장을 하고서 교회에 몰래 숨어 들어간 사람이었어요. 하지만 한밤중에 교회 안에 혼자 갇히는 바람에 공포에 질려 딱딱하게 굳어 버렸죠. 할머니는 "그의 피가 차갑게 얼어붙었다."라고 했습니다. 그는 살아 있는 것도, 죽은 것도 아니었으니까 장례를 치를 수도 없어서 마을 사람들은 그를 교회 한구석에 세워 둘 수밖에

없었지요. 100년이 지난 후, 교회 목사님이 아무것도 무서워하지 않는 하녀를 고용했어요. 어느 날 밤, 떠돌이 재단사와 목사관에서 시시덕거리던 하녀가 자기는 무서운 게 전혀 없다고 자랑했지요. 재단사는 내기를 걸었어요. 만일 그녀가 교회에 들어가서 말라깽이 잭을 업고 나오면 드레스를 한 벌 만들 수 있는 옷감을 공짜로 주겠다고 했지요. 그녀는 한달음에 말라깽이 잭을 가져와서 바닥에 내던지며 말했어요. "제자리에 가져다 놓겠다는 약속은 안 했어요." 겁에 질린 재단사는 다른 것도 주겠다며 잭을 다시 가져가라고 부탁했죠. 그녀가 잭을 들고 교회로 들어가는데 뭔가 **그녀를 붙잡았으며** (할머니는 우리가 바들바들 떨 정도로 실감 나게 말씀하셨지요) 귀신 같은 목소리로 자신을 무덤으로 데려다 놓으라고 했습니다. 그러자 무덤에서 어떤 목소리가 울려 퍼졌어요. "하느님께서 용서하신다면 나도 용서하리라." 곧이어 잭이 쓰러지더니 잿더미로 변했기 때문에 교회 묘지에 묻을 수 있었대요. (⋯) 군나르 오빠와 나, 동생들은 이런 이야기를 들으며 컸습니다.

아스트리드는 자신의 작품을 좋아하는 독자들을 전혀 예상치 못한 형식과 내용으로 종종 놀라게 했다. 그렇게 함으로써 아동문학을 자신의 틀에 짜 맞추려는 평론가들의 심기를 거스를 수 있다면 더욱 잘된 일이라고 여겼다. 아스트리드는 정치적 올바름이니 뭐니 하며 남들의 눈치를 보지 않았다. 스칸디나비아에서 판타지 아동문학 논쟁이 제대로 벌어지기 전부터 자신의 의견을 명백히 밝혔다. 1970년 『반 오크 쿨투르』에 기고한 에세이에서 아스트리드는 스벤 베른스트

룀과 다른 작가들이 고집하는 사회적 사실주의 형식의 작품을 조롱했다. 또한 그녀도 필요에 따라 사회적 메시지를 담은 책을 쓸 수 있다고 암시했다.

이혼한 아이 엄마 한 조각을 손질한다. 그녀의 직업은 배관공이어도 좋고, 핵물리학자여도 상관없다. 중요한 점은 그녀가 바느질에 손도 대지 않으며, 상냥하지 않아야 한다는 것이다. 배관공 엄마에다 오폐수 두 컵과 매연 두 컵을 섞고, 극심한 기아와 부모의 억압과 교사에 대한 공포를 몇 숟가락씩 더한 다음 잘 섞는다. 준비된 재료를 켜켜이 쌓아 올리는 사이사이마다 인종 간 갈등과 성차별을 몇 줌씩 뿌리고, 베트남전을 한 꼬집 뿌린 다음, 섹스와 마약을 충분히 넣어 끓이면 자카리아스 토펠리우스(Zacharias Topelius, 민담을 바탕으로 신비로운 분위기의 작품을 쓴 핀란드의 작가이자 역사가—옮긴이)가 맛보면서 오만상을 찌푸릴 만큼 진한 스튜가 완성된다. (…) 상식이 있는 사람이라면 이런 요리법대로 끄적거린다고 해서 좋은 어린이책이 나온다고 믿지 않을 것이다.

그러나 그 당시 스칸디나비아의 젊은 작가들은 젊은 대학교수들의 응원을 받으며 바로 이런 식의 작품을 부지런히 써냈고, 어린이·청소년 도서는 연구 대상이 되어 버렸다. 코펜하겐 대학에서는 중견 작가들의 가죽을 산 채로 벗기는 듯한 혹평이 쏟아졌다. 기성작가들이 "끈덕지게 개인 문제나 다루는 글을 써낸다."라는 식으로 문제를 제기했다. 1970년대 스칸디나비아에서 새로운 흐름을 주도했던 학술

지 『아동, 문학, 사회』는 필 달레루프(Pil Dahlerup), 쇠렌 빈테르베리(Søren Vinterberg), 오베 크레이스베리(Ove Kreisberg)를 위시한 좌파 성향 선동가들의 글로 가득했다. 아스트리드 린드그렌과는 달리, 그들은 거리낌 없이 좋은 어린이책의 정의를 내렸다. 1972년에 그들은 좋은 어린이책을 이렇게 정의했다. "좋은 어린이책이란 어린이의 상황을 이용해서 질문하고, 그 질문에 대한 사회주의적 답변을 제공하는 책이다."

에밀과 이케아

외레순드 해협의 스웨덴 쪽에서는 문학사 연구가 에바 아돌프손(Eva Adolfsson), 울프 에릭손(Ulf Eriksson), 비르기타 홀름(Brigitta Holm) 등 세 사람이 아스트리드 린드그렌의 작품을 공격하고 있었다. 학술지 『글과 그림』을 통해 그들은 뢴네베리아의 에밀에게 미래의 '농업자본가'라는 딱지를 붙였다. 삐삐, 떠들썩한 마을의 아이들, 엄지 소년 닐스 칼손, 미오, 마디켄, 릴레브로르, 지붕 위의 칼손이 등장하는 린드그렌의 작품들은 "우리 사회에 팽배한 성과주의 이데올로기로부터의 해방"에 대한 약속을 번번이 저버렸다고 규정했다.

『글과 그림』의 마르크스주의자들이 봉건적인 스몰란드의 제멋대로이고 예측 불가능한 소년을 자본주의자라고 매도하던 당시, 스몰란드 남부 아군나뤼드 출신의 잉바르 캄프라드(스웨덴 가구 회사 '이케아'의 창업주 —옮긴이)는 합판으로 만든 가구를 수출하기 시작했다. 아

스트리드 린드그렌을 사랑하는(그리고 캄프라드의 가구에 점점 더 의존하는) 수십만 명의 스칸디나비아 어린이와 어른과 달리, 이 문학사 연구가 세 명은 스칸디나비아 복지국가의 현주소를 에밀에게 투영한 것에 불만족을 토로했다. "에밀이 아버지보다 '나은' 모습을 보이는 것은 새로운 시대에 대한 복선을 의미한다. 권위적 태도와 시골 농부의 인색함을 한몸에 지닌 에밀의 아버지는 시대에 뒤처진 가부장적 경제 시스템을 상징한다. 확장을 향한 에밀의 욕망과 돈을 버는 재주는 변화를 일으킨다. 농업자본주의가 부상하면서 불어오는 새로운 바람은 구성원들을 더욱 기만적으로 억압하는 사회의 도래를 암시한다."

덴마크와 스웨덴 학자들이 아스트리드 린드그렌의 작품을 이데올로기적으로 집중 공격한 1970년대 전반, 그녀는 현명하게도 극심한 문학적·정치적 논쟁에 휘말리지 않았다. 물론 이런 논쟁은 그녀가 자초한 면도 없지 않았다. 1970년 『반 오크 쿨투르』에 다소 자극적인 에세이를 기고했기 때문에 논쟁이 촉발된 측면도 있거니와, 1973년에는 베른스트룀을 추종하는 학자들로부터 빗자루를 탄 마녀가 썼다고 의심받을 만한 『사자왕 형제의 모험』을 출간함으로써 논쟁을 키웠다. 심지어 그들은 아스트리드 린드그렌이 이 작품으로 어린이와 청소년들에게 반항 대신 자살을 권한다거나 환생을 설파하고 비밀 종교를 퍼뜨린다며 비난했다.

그 당시 아스트리드는 『사자왕 형제의 모험』이 시대정신을 정면으로 거스른다는 사실을 명확히 이해했다. 책이 출판되기 6개월 전인 1973년 부활절, 라벤-셰그렌 출판사에서는 아스트리드 린드그렌이

직접 작성한 홍보 자료를 배포했다. 주로 서점을 위한 자료였지만 언론사뿐 아니라 그 책을 번역 출판하려는 여러 해외 출판사에도 전달되었다. 작가는 자신의 신작을 간략하게 설명하면서, 모든 연령대에 걸맞지는 않을 거라고 암시했다. 이보다 더 효과적인 미끼가 있을까. 그 후 몇 달 동안 출판계에서는 린드그렌의 신작에 대한 기대감이 엄청나게 고조되었다.

이 책은 모닥불과 모험의 시대로부터 전해 내려오는 이야기입니다. 아마 이것만으로는 내용을 상상하기 어렵겠지요. 혹시라도 오해할까 봐 첨언하자면, 이 책은 역사책이 아닙니다. 사자왕 리처드와는 아무 관계가 없어요. 아주 평범한 '사자'라는 뜻의 성을 가진 두 형제에 대한 이야기입니다. 그들은 (이야기 초반부에는) 가난한 스웨덴 어딘가의 나무로 지은 오두막집에 살아요. 사회복지국가 스웨덴이 아니라 그 형제의 어머니가 삯바느질로 생계를 잇는 조그마한 마을이 배경입니다. 그래요, 시작부터 좀 멜로드라마 같죠. 동생은 열 살, 형은 열세 살입니다. 그들이 어떻게 해서 낭기열라 벚나무 골짜기 기사의 농장에 사는 사자왕 형제가 되는지는 밝힐 수 없어요. 미리 너무 많은 것을 드러내고 싶지 않거든요. 책이 흥미진진하고 너무도 흥분되는 내용이라서 일곱 살 미만 어린이에게는 권하지 않겠어요. 너무 조숙한 네 살짜리 손자한테 읽어 주려고 해 봤지만 금세 잠들어 버리더군요. 아마 자기방어 기제가 발동했겠죠. 하지만 그 아이의 아홉 살짜리 형은 이야기가 으스스해지자 만족스러운 미소를 짓더군요. 책에 대해서 이렇게 말할 수

있어요. 이야기는 슬프게 시작되고, 잠시 황홀한 분위기가 감돌다가, 어두운 음모가 나타납니다. 그리고…… 결말이지요. 지금부터 그 부분을 쓰려고 합니다.

마지막 문장은 거짓이 아니었다. 『사자왕 형제의 모험』 마지막 몇 챕터는 새해 벽두부터 아스트리드를 그림자처럼 따라다녔다. 새해에 달라가탄에서 집필을 시작한 이래 푸루순드로, 그리고 겨울이면 손주들과 함께 지내는 달라르나의 텔베리로 갈 때도 아스트리드는 언제나처럼 속기 노트를 챙겼다. 하지만 원고 작업은 자꾸 늘어져서 부활절이 지나 홍보 자료를 배포한 후에도 별다른 진척 없이 지지부진했다. 십 대 소녀 독자 사라 융크란츠는 아스트리드와 주고받은 편지를 통해 작가가 원고와 사투를 벌이는 것을 간접적으로 목격했다. 작가 인생을 통틀어 이야기의 결말 부분을 쓰기가 그토록 어려웠던 경우는 없었다. 1973년 5월 4일, 사라는 이런 편지를 받았다. "지금 쓰는 책에서 두 챕터가 미완성이란다. 정말 쓰기 힘든 부분이야. 행운을 빌어 주렴."

열네 살 소녀는 부탁받은 대로 행운을 빌었지만, 그녀의 나이 든 펜팔 친구는 고전을 면치 못했다. 자신이 쓴 글이 전혀 만족스럽지 않았던 것이다. 원고 마감 날짜, 그리고 자녀와 손주들을 데리고 크레타섬으로 떠나기로 한 여행 일정이 코앞이었다. 마감일이 임박한 6월 12일에 사라가 받은 편지에는 린드그렌이 영어로 신의 도움을 기원하는 말과 함께 절실한 마음이 담겨 있었다. "한 챕터 남았어. 주여, 도와주소서! 참으로 어려운 챕터인데, 20일까지는 끝내야 해. 21일에

는 크레타섬으로 떠나야 하거든."

그 전에 마지막 챕터를 담은 원고는 빔메르뷔에 다녀왔다. 아스트리드가 졸업 50주년 동창회에 간 것이다. 그녀는 나고 자란 고향 집에서 하룻밤을 보내고, 새소리를 들으며 깨자마자 곧바로 글을 쓰기 시작했다. 처음에는 침대에 누워서 쓰다가 나중에는 아버지가 사용하던 책상으로 자리를 옮겼다. 완성한 원고 사본은 이미 출판사로 보냈지만, 마지막 챕터 원고는 크레타섬까지 가져갔다. 그 전에 아스트리드는 거의 완성된 원고를 다시 읽어 보고는 불만스러워하며 엘사 올레니우스에게 편지를 썼다. "어제 '절묘한 결말'을 제외한 사자왕 원고를 보냈어요. 크레타섬에서 나머지 작업을 해야죠. 그게 가능하다면 말예요. 이제까지 쓴 원고를 다시 읽어 보니 통 마음에 들지 않아서 정말 속상해요."

그리스의 섬에서도 아스트리드 린드그렌은 원고를 끝내지 못했다. 7월 초, 집으로 돌아오는 길에 파게르스타에 사는 여동생 잉에예드의 집을 방문했을 때에도 골머리를 썩이는 마지막 챕터 원고를 가방에 넣어 가지고 있었다. 엘사 올레니우스는 진척 상황에 대한 편지를 받았다. "조그만 손님방에 들어앉아서 새벽부터 사자왕의 결말을 썼어요. 하지만 아직도 제대로 마무리된 것 같지 않네요. 아무래도 한번 더 다시 써야겠어요."

7월 31일에 이르러 더 이상 손댈 수 없게 되어서야 아스트리드는 원고를 마무리했다. 사라에게 보낸 편지에서 그녀는 큰 안도감을 드러냈다. 이제 원고는 그녀의 손을 떠난 것이다. "너도 알다시피 책을 인쇄하기 위한 조판 작업이 진행 중이란다. 아마 11월에 나올 거야."

자유는 죽지 않는다

『사자왕 형제의 모험』을 세상에 내놓으면서 아스트리드 린드그렌은 자신만의 탈정치적인 아동문학의 길을 걸었다. 그렇다고 이 작품에 '사회의식'이나 '사회비판'이 결여되어 있다는 뜻은 전혀 아니다. 은유의 뒷골목에서 민중의 저항과 억압적 권력 구조 사이의 상호작용이 펼쳐졌다. 마르크스주의를 신봉하는 평론가들은 이 책을 마치 악마가 성경을 읽듯이 해석했다. 작품 속에 아무런 정치적 메시지가 없다는 주장을 고집스레 펼친 것이다. 하지만 좀 더 자세히 들여다보면, 『사자왕 형제의 모험』에는 1970년대 혁명가의 수사법을 닮은 문구가 곳곳에 담겨 있다. 특히 들장미 골짜기의 독재자 텡일에게 항거하는 부분에서 극명히 드러난다. "우리처럼 한데 뭉쳐 자유를 위해 싸우는 사람들을 절대 굴복시킬 수 없다는 걸 텡일은 상상도 못 하겠지."

사자왕 요나탄과 칼 형제가 체 게바라를 닮은 저항 조직 리더 '오르바르'를 카틀라 동굴에서 구출하는 장면에도 정치적 함의가 담겨 있다. "오르바르는 죽을지언정 자유는 죽지 않는다!" 저항운동 과정의 묘사에도 그 못지않게 정치적인 내용이 담겨 있다. 호전적인 오르바르와 평화주의자 요나탄은 최선의 전략에 대해 근본적으로 다른 의견을 갖고 있다. 둘이 나누는 대화에는 매우 선동적인 스벤 베른스트룀의 청소년소설에 삽입해도 어색하지 않을 법한 내용이 많다. "이제 곧 자유의 폭풍이 몰아칠 겁니다. 나무가 부러지고 뿌리 뽑히듯이

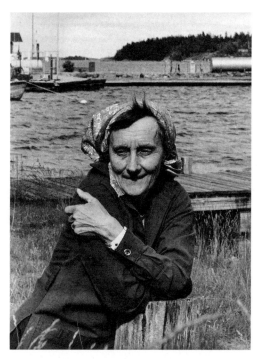

"다른 해보다 푸루순드에 오래 머물렀다. 사자왕 이야기를 쓰기 위해서(그리고 내가 원해서)."
1973년 아스트리드의 크리스마스 일기다. "이 책은 내가 쓴 다른 어느 책보다 더 많은 논란을
야기했다. 얼마나 많은 인터뷰를 했는지 기억도 나지 않는다. 사람들은 끊임없이 편지를 보내
고, 전화하고, 궁리하고, 의견을 개진했다. 참으로 놀라운 일이다. 서평은 대체로 칭찬 일색이
다. 책의 내용이 너무 어둡다거나 사악한 내용이 과도하다고 생각하는 사람도 일부 있지만."

독재자도 쓰러지겠지요. 끓어오르는 함성과 함께 그 폭풍은 속박을
휩쓸어 버리고 우리에게 자유를 되찾아 줄 겁니다!"

아스트리드 린드그렌은 1973년 인터뷰에서 자신의 판타지소설과
현실 간의 정치적 유사점을 언급하는 대신, 인류 역사 전반에 걸쳐
수없이 반복되면서 문학사에도 수많은 족적을 남긴 충돌, 바로 선과
악의 싸움에 대해 논했다. 『미오, 나의 미오』에서 그랬던 것처럼 그녀

는 고대부터 있어 온 신화적 줄다리기를 작은 소년의 상상력을 통해 조명했다.

한편에는 악의 화신 텡일이 있고, 반대편에는 오르바르와 요나탄이라는 두 가지 형태의 선이 있다. 저항운동의 두 리더는 악을 말살하려고 하지만, 그 방법에 대한 견해는 근본적으로 정반대다. 공포와 싸우기 위해 악을 동원해야 하는가, 아니면 선을 고수해야 하는가? 선과 악을 오가는 이야기에서 독자의 눈과 귀 역할을 하는 요나탄의 동생 스코르판(칼의 애칭 ─옮긴이)은 화자로서 이 책의 가장 중요한 대화를 통해 문제를 제시한다.

"나는 사람을 죽이지 못한다는 걸 오르바르 당신도 알잖아요!"
요나탄이 말했다.
"자네 생명이 달린 일이라고 해도?"
오르바르가 반문했다.
"아무튼 목숨을 빼앗는 것만은 못 하겠어요."
요나탄이 대답했다.
"하지만 사람들이 모두 자네 같다면 죄악은 영영 사라지지 않을 텐데!"
그렇지만 만일 모든 사람이 요나탄 같다면 죄악 따위는 아예 없을 거라고 내가 말했다.

"만일 모든 사람이 요나탄 같다면"이라는 문구는 책 전체를 밝히는 보이지 않는 횃불처럼 이어진다. 연민과 연대와 문명사회에서 도

덕적 용기의 필요성을 강조하는 여러 문구들도 마찬가지이다. 이런 문구는 아스트리드 린드그렌이 훌륭한 작품을 쓰는 것과 별도로 자신의 글을 통해 이루고 싶은 것이 무엇인지를 설명하기 위해 종종 인용되었다. "사람으로서 꼭 해야만 하는 일이 있는데, 만일 그걸 하지 않는다면 쓰레기와 다름없어."

1970년대 스칸디나비아에서 환상적이고 우화적인 글을 통해 압제와 공포와 배반 같은 주제를 다룬 아동문학가는 매우 드물었다. 그리고 죽음을 이토록 자연스럽고 망설임 없이 다루면서 어린이가 상상하는 내세를 표현한 현대 어린이책은 전무했다.

덴마크 철학자 크누 아이레르 로이스트루프(Knud Ejler Løgstrup)는 1969년 연구집 『어린이와 청소년을 위한 도서』에 포함된 에세이 「어린이책과 도덕성」에서 어린이에게 죽음에 대해 알려 주기 위해서는 작가의 예민한 윤리적·도덕적 감수성이 필수적이라고 주장했다. 이 책은 아스트리드의 달라가탄 집 서재에도 꽂혀 있었다. 이 책에 스칸디나비아 아동문학에 대한 현실적 접근과 함께 『미오, 나의 미오』를 분석한 내용이 10쪽에 걸쳐 소개된 것을 감안하건대 아스트리드가 이를 독파했으리라 짐작할 수 있다. 로이스트루프는 "어린이가 희망을 잃지 않도록 하려면" 항상 주인공과 이야기의 결말이 독자에게 미칠 영향을 고려해야 한다고 역설했다.

이전까지 아스트리드는 한 번도 독자를 우울에 빠트릴 위험에 대해 걱정한 적이 없었다. 그러나 『사자왕 형제의 모험』의 결말 부분을 쓰면서 끝없이 주저하고 스스로 확신하지 못한 것은 그러한 걱정 때문이었던 듯하다. 소설이 출간되기 전에 그 내용을 알고 있던 몇 사

람 중에는 작가의 손주들이 포함되어 있었다고 카린 뉘만은 기억한다. "어머니는 『사자왕 형제의 모험』 원고를 쓰면서 손주들에게 내용을 읽어 주곤 하셨어요. 하지만 아이들이 그 이야기를 '견뎌 낼 수 있는지' 가늠하기 위해 읽어 줬다고 생각한 적은 한 번도 없습니다. 그저 문체와 표현이 적절한지 확인하신 거죠. 어머니는 이토록 엄청난 주제를 올바르게 표현할 방법을 찾기 위해 수없이 회의하며 오래도록 고심했다고 생각합니다."

아스트리드 린드그렌은 작가 인생에서 처음으로 원고지 앞에서 일종의 공포를 느꼈다. 작가들이 흔히 겪는 슬럼프와는 전혀 달랐다. 소설의 결말에서 죽어 가는 형과 함께 죽음을 선택하는 아이를 그려 내는 것에 대한 도덕적 딜레마와 씨름한 것이다. 절벽으로 뛰어내리는 장면이 동생 스코르판의 "상상 속에서만" 일어난다는 점이 명확하게 전달될까? 너무 많은 어린이가 이 장면을 사실로 받아들이고 "희망을 잃게" 되지는 않을까?

이 문제에 대한 작가의 감정은 1972~73년 사이에 아스트리드 린드그렌이 쓴 여러 권의 속기 노트에 잘 드러난다. 왕립도서관 기록물 보관소에 소장된 제50번 노트에는 『사자왕 형제의 모험』 초고와 함께 다소 긴 문장을 한눈에 보여 주는 스케치가 들어 있다. 골판지로 된 뒤표지가 특히 인상적인데, 여기에 아스트리드 린드그렌은 사자왕 형제의 이름, 그리고 태어난 해와 죽은 해를 새긴 비석을 연필로 그려 넣었다. 요나탄 1885~1898, 칼 1888~1901. 비석의 윗부분에는 "사자왕 형제를 위해 그려 본 비석"이라고 적혀 있다. 비석 아랫부분에는 괄호를 치고 "이를 통해 분명해지는 것은 칼이 요나탄보다 3년

을 더 산다는 것과, 이 시간 동안 소설 속의 이야기를 기록한다는 것이다."라고 썼다.

이 비석 그림이 독자들에게 극적인 결말을 포함한 전체 이야기가 칼의 상상 속에서 벌어진 것임을 알리기 위해 책의 뒤표지에 넣을 일론 비클란드(Ilon Wikland)의 삽화를 염두에 둔 스케치였는지는 알 수 없다. 다만 한 가지 확실한 것은, 원고를 완성하기 전에 독자들이 이 책에서 마침내 위안을 찾을 수 있을지에 대한 아스트리드 린드그렌의 생각이 둘로 나뉘어 있었다는 것이다.

『사자왕 형제의 모험』 집필이 단순한 미학적 고민 이상의 문제 때문에 지연되었다는 사실은 작가가 1973년 7월 1일 군넬 린데(Gunnel Linde)에게 보낸 편지에도 드러난다. 스웨덴의 아동권리협회(BRIS) 회장이었던 군넬 린데는 아스트리드 린드그렌에게 협력 프로젝트를 제안하는 편지를 여러 번 보내고도 답장을 받지 못했다. 집필을 마치고 마침내 다시 모습을 드러냈을 때, 린드그렌은 회신을 제때 하지 못한 이유를 설명했다. "아주 오랫동안 제가 글 쓰는 일 말고는 아무것도 하지 않고 은둔자처럼 지내 왔다는 것을 말씀드립니다. 오늘 아침에야 1년 넘게 씨름해 온 원고를 끝냈어요. 그렇지만 완전히 손을 털기 전에 마지막 장을 여러 번 다시 쓰게 될 것 같습니다. 구구절절 설명하는 이유는 제가 그동안 전혀 회신하지 못한 이유를 알려 드리기 위해서입니다. 지난봄 내내 너무 정신없이 지냈지만, 희망컨대 이제부터는 달라지겠지요."

어린이와 죽음

『사자왕 형제의 모험』이 출판된 후, 정치계와 교육계와 심리학계에서 찬사와 비판이 동시에 쏟아졌다. 이 책은 어린이책이 다룰 수 있는 범위를 재설정하는 계기가 되었다. 아스트리드 린드그렌은 어린이를 위한 이야기가 그토록 불가사의하고 기묘하게 끝나도 되느냐는 질문을 수없이 받았다. 그럴 때마다 그녀는 유난히 길었던 집필 기간의 불안한 모습과는 딴판으로 침착하게 확신에 차서 대답했다. "이 책의 결말이 어린이에게는 해피 엔딩일 겁니다. 어린이가 진정 두려워하는 것은 외로움이지요. 사랑하는 사람으로부터 버림받는 것 말입니다. 두 형제는 새로운 세계로 함께 나아갔습니다. 그들은 영원히 함께하지요. 어린이가 꿈꾸는 행복이란 그런 것입니다."

린드그렌은 1973년 12월 덴마크의 『폴리티켄』(*Politiken*)지 인터뷰에서 이렇게 주장했다. 66세가 된 작가를 인터뷰하면서 기자는 죽음을 다룬 책이 독자와 어떻게 상호작용하는지에 초점을 맞췄다. 스칸디나비아 어린이들이 죽음에 대한 두려운 진실을 견딜 수 있겠느냐고 물은 것이다. 아스트리드 린드그렌은 이렇게 답했다. "왜 견디지 못할 거라고 생각하나요? 어린이는 어른처럼 죽음을 두려워하지 않습니다. 수많은 어른들이 죽음을 몹시 두려워한다는 사실을 『사자왕 형제의 모험』이 나온 후에 알게 됐어요. (…) 제가 보기에는 모험을 통해 어린이에게 죽음의 개념을 가르쳐 주는 것은 잘못이 아닙니다. 어린이는 현실을 완전히 이해할 수 있는 경험이 없어요. (…) 어린이는 아직 죽음을 무서워하지 않습니다. 홀로 남겨지는 것을 무서워하

지요."

그렇지만『사자왕 형제의 모험』이 외로움에 관한 책이기도 하다는 작가의 말을 많은 이들이 간과했다. 외로움이라는 주제가 이야기의 전면에 등장하는 것은 마지막 장에서 스코르판이 결심하는 부분이다. "그 누구도 혼자 남아 슬피 울면서 두려움에 떨 필요가 없어." 책이 출간된 후 모든 매체를 통해 질문이 우박처럼 쏟아지자 아스트리드 린드그렌은 이 연민 어린 메시지를 전달하고자 노력했다. 1973년 12월 2일, 『엑스프레센』은 다음과 같은 작가의 말을 실었다. "어린이도 어른과 마찬가지로 죽음을 무서워합니다. 하지만 그 무엇보다 두려워하는 것은 버려지는 것이지요. 제가 이 책에서 조명하고자 한 것도 바로 그 점입니다. 스코르판이 느끼는 바로 그 두려움요. 그는 형 요나탄과 함께라면 죽음도 마주할 수 있습니다. 그러니까 이 작품은 새드 엔딩이 아니라 해피 엔딩입니다. (…) 모든 어린이가 최소한 한 명의 어른과 바람직한 정서적 유대를 가져야만 안전함을 느낄 수 있고, 그렇지 못하면 삶을 견디기 어려울 거라고 나는 믿습니다."

아스트리드가 왜 어린이책에서 죽음을 다뤘는지 물으면서 작품의 당위성에 대한 설명을 요구하는 사람이 수없이 많았다. 사회적 신조나 기준이 잇달아 무너진 자칭 혁명의 시기에도 변함없이 금기시되는 것들이 있었다. 어쨌든 아스트리드 린드그렌은 최선을 다해 설명했다. 이 주제가 자신의 다른 여러 작품과 연결되는 것을 보여 주면서, 거리낌 없이 죽음을 다룬 전래 동화의 오랜 전통에 대해서도 이야기했다. 1974년 1월 2일 『베코 호르날렌』 인터뷰에서는 이렇게 말했다. "그래요. 『사자왕 형제의 모험』, 『미오, 나의 미오』 그리고 『순

난엥』 사이에는 유사점이 있지요. 세 작품 모두 동화죠. 전래 동화와 현대 동화는 결국 같은 주제를 다룹니다. 선과 악의 싸움, 사랑, 죽음, 이 모두가 아주 오래된 주제이지요. 노르웨이의 안데르센 연구자는 안데르센의 동화 중 6분의 5가 죽음에 대한 이야기라고 밝혔습니다. 그쯤 된다는군요. 나 자신을 안데르센과 비교하려는 건 아니지만, 제가 쓴 동화들도 비슷할 겁니다."

1970년대에 아스트리드 린드그렌이 자신의 작품을 통해 전하려는 바를 이해한 사람은 주로 어린이였다. 그들이 작가에게 가장 묻고 싶어 했던 질문은 낭길리마로 간 스코르판과 요나탄 형제에게 무슨 일이 벌어졌는지였다. 호기심 많은 열성 독자들이 도저히 작가가 감당하기 어려울 정도로 많은 편지를 보냈다. 마침내 아스트리드는 간략한 에필로그를 써서 언론에 공개했다. 스코르판과 요나탄 형제가 낭길리마로 떠난 후 다른 세상에서 행복하게 잘 살고 있다며 독자를 안심시켜야 했던 것이다.

그 많은 편지 중에는 위독한 병에 시달리는 어린이와 그 친척들의 감사가 담긴 것도 있었다. 『사자왕 형제의 모험』이 큰 위안을 주었다는 것이다. 이 작품을 세상에 내보내며 작가가 마음속으로 간절히 바랐던 것이 바로 위안이었다. 아스트리드 린드그렌은 1975년 문예지 『스벤스크 리테라투르티드스크리프트』(*Svensk Litteraturtidskrift*)의 에길 퇴른크비스트(Egil Törnqvist)에게 이렇게 설명했다. "나는 어린이에게 위안이 필요하다고 믿습니다. 내가 어렸을 때는 사람이 죽으면 천국에 간다고 생각했는데, 그게 별로 재미있는 것 같지 않았어요. 하지만 우리가 모두 함께 갈 수만 있다면……. 어쨌든 땅속에 누워

있을 뿐 아예 존재하지 않는 것보다는 낫겠지요. 하지만 요즘 어린이들은 그런 위안을 얻을 수가 없습니다. 그런 동화를 만나지 못하니까요. 그래서 생각했죠. 피할 수 없는 삶의 결말을 기다리는 동안 어린이가 따뜻하게 느끼도록 해 주는 동화를 내가 선사하면 어떨까 하고요."

아스트리드는 1972~73년 칼요한과 말린의 막내 동생 니세를 돌보면서도 그런 경험을 했다. 여덟 살짜리 손자가 죽음에 대해 너무 고민하는 것을 보면서 할머니는 조금이라도 위로할 수 있기를 간절히 소망했던 것이다. 그녀는 훗날『삶의 의미』에 담긴「아니야, 아주 침착해야지」(Nej, var alldeles lugn)라는 에세이에서 이렇게 설명했다. "난 두려움에 떨고 있던 아이에게『사자왕 형제의 모험』을 읽어 주었다. 마지막 문장을 읽고 났더니 아이는 미소 지으며 이렇게 말했다. '다음에 무슨 일이 일어날지는 모르지만, 이렇게 되는 것도 좋겠네요.' 아이는 책에서 위안을 찾은 것이다."

'발견가'의 원조

위안이 필요한 또 다른 사람은 작가 자신이었다. 1974년에는 아스트리드 린드그렌과 가까운 친구가 너무 많이 세상을 뜬 탓에 그해 린드그렌의 크리스마스 일기는 여느 해처럼 한 해를 정리하는 내용을 적는 대신 작은 사진 네 장을 붙이는 것으로 시작되었다. 가정부 노르드룬드, 오빠 군나르, 문학 교수 올레 홀름베리, 그리고 라디

오 진행자 페르마르틴 함베리. 사진 아래에는 이렇게 적혀 있었다. "1974년은 그 어느 해보다 많은 죽음을 가져왔고, 그중에서도 네 사람이 내 가슴에 가장 큰 공허함을 남겼다. 그들이 그립다, 그립다, 그립다. (…) 지금껏 4로 끝나는 해는 어떤 식으로든 나에게 특별한 의미가 있었으니까, 올해의 특별함은 죽음이라고 예상했어야겠지. 그 외에 달리 뭐가 있을까?"

아스트리드 린드그렌에게는 크나큰 상실이었다. 올레 홀름베리와 페르마르틴 함베리는 수십 년 동안 긴밀하게 교유해 온 믿음직한 친구였고, 아스트리드의 예술적 성장에 서로 다른 방법으로 도움을 주었다. 그보다 더 큰 충격은 '놀레'라고 부르던 가정부 예르다 노르드룬드의 죽음이었다. 아스트리드를 위해 일한 지 22년이 된 1974년 2월의 어느 일요일, '놀레'는 점심 준비를 하려고 달라가탄에 들렀다. 아스트리드가 커피와 파이를 권했지만 놀레는 영화관에 갈 약속이 있다면서 복도에서 안녕을 외치고는 자전거를 타고 가다가 상트에릭스플란 근처 건널목에서 교통사고로 사망했다.

특히 여러 해 동안 심장병과 호흡 곤란에 시달려 온 군나르가 5월 27일에 세상을 뜬 것이야말로 아스트리드에게는 가장 큰 슬픔이었다. 1974년 성령강림절, 장례식에 참석하기 전에 쓴 일기에는 이렇게 적혀 있다. "오빠가 숨 쉬기 수월하도록 일으켜 앉혔던 그날 밤을 평생 잊지 못할 것이다. 정말 가엾게도 다가온 죽음을 앞두고 우리 팔을 그러잡으며 이마에 땀을 흘리던 모습. 너무 슬퍼서 더 이상 쓸 수가 없다. 애통하다. 어린 시절 우리가 얼마나 가까웠는지 생각하면 무섭도록 가슴 아프다. 떠들썩한 마을의 라세, '발견가'의 원조가 죽었다.

우리 남매 중에서 첫 번째로 끊어진 고리다.”

군나르는 네스 농장을 운영하는 한편 당대 스웨덴에서 상당한 정치적 영향력을 발휘했다. 10년 동안 그는 농업인 조합 정당 — 군나르 에릭손이 정계에서 은퇴한 이듬해인 1957년에 중앙당으로 명칭이 바뀌었다 — 의 회원으로서 의회 활동을 했다. 그 후에는 정치 풍자에 몰두해서 매년 삽화가 에베르트 칼손과 함께 바이킹 시대의 스웨덴, 일명 ‘스비티오드’(Svitjod, 스웨덴을 일컫는 노르웨이 고어 — 옮긴이)를 배경으로 현대 정치가들을 그려 넣은 작품을 출간했다.

군나르 에릭손은 스칸디나비아의 여러 언어에도 관심이 많았으며, 외레순드 다리로 연결된 “스칸디나비아 합중국”을 이상향으로 여겼다. 수십 년 동안 그는 예술가로서도 활동했으며, “G. E. 네스”라고 서명한 자신의 파스텔화를 헬싱포르스와 빈을 포함한 여러 도시에서 전시했다. 그는 농사짓는 일에 만족하지 못했다. 농부의 삶을 살기에는 그의 지적 열망이 너무 컸던 것이다. 1957년에 라디오 프로그램에 출연한 아스트리드가 팔방미인인 군나르를 소개할 때도 농장에 대해서는 별다른 언급이 없었다.

오빠가 사는 모습을 보면 맹렬한 에너지가 느껴집니다. 그는 대단히 즉흥적인 사람이에요. 어느 날 갑자기 핀란드어를 배우기 시작하더니 또 다른 날은 그림을 그리기 시작하고, 어느 날은 서재에 앉아서 “스비티오드에서 일어난 일”에 대한 글을 쓰더군요. (…) 오빠는 음악에도 재능이 있어요. 연필로 자기 머리를 두드리면서 확실히 알아들을 만한 멜로디를 만들어 냅니다. 코를 막고 노래하

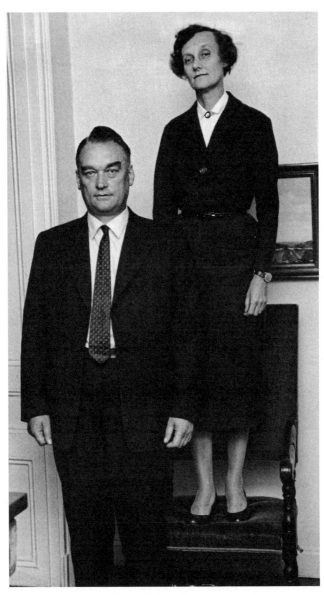

1950년대 후반, 라디오 프로그램 「헤르데 니」('혹시 들어보셨는지'라는 뜻이다)에 출연해서 서로에 대한 이야기를 나눈 뒤 포즈를 취한 아스트리드와 군나르 남매. 아스트리드는 군나르가 스웨덴 정당 정치 현장을 떠나며 했던 말을 기억했다. "치과 치료를 받고 집에 가는 길처럼 홀가분해."

면 우쿨렐레 같은 소리가 나요. 그런 사람이 의회 활동을 한다니 놀랍습니다. 설마 의회에서는 우쿨렐레 소리를 내지 않겠죠.

에릭손 남매 가운데 군나르만 정치적 재능을 보인 것이 아니었다. 하지만 군나르의 여동생들은 정당 정치보다 이데올로기에 더 많은 관심을 쏟았다. 공동체 정신과 풀뿌리 민주주의에 적극 참여하는 태도를 에릭손 남매 모두가 물려받았다고 카린 뉘만은 회고한다.

할머니와 할아버지 두 분 모두 빔메르뷔 지역사회에 도움이 되는 일을 하거나 사회적 책임을 감당하는 것을 당연하게 여기셨어요. 남들이 신뢰하는 직책을 맡아 묵묵히 일하셨습니다. 어쩌면 한나 할머니가 자라면서 보고 배우신 것이 가족 모두에게 전파되었을지도 모르죠. 외증조할머니는 빈민 구제 활동을 하셨다는 얘기를 들었어요. 잉에예드 이모는 정치 활동을 하지는 않았지만, 기자로서 농업과 가정 관련 이슈를 다뤘습니다. 1930년대에는 군나르 삼촌과 함께 청년 정치가 회의에 참가했지요. 스티나 이모는 남편인 작가 한스 헤르긴(Hans Hergin)처럼 사회주의에 대한 신념이 강했습니다. 사회주의를 옹호하는 주장을 펼칠 능력이 충분했지만, 제가 아는 한 정치 활동을 하지는 않았어요.

아스트리드는 어땠을까? 1974년 군나르가 세상을 뜬 이후 그녀는 서민을 대변하며 민중의 보호자 역할을 하는 가족의 전통을 이으려고 결심한 듯한 모습을 보이기 시작했다. 소설가 셰르스틴 에크만

(Kerstin Ekman)은 2006년 출간한 에세이에서 그것을 로마의 호민관 정신에 비유했다. 군나르가 죽은 지 18개월이 채 안 돼서 아스트리드는 지역사회와 국제사회를 아우르는 사회적 이슈에 개입하기 시작했다. 이후 20년 동안 스웨덴 과세 정책, 77헌장(체코슬로바키아의 공산주의 정권에 대한 반체제운동을 상징하는 문서. 체코슬로바키아 정부가 헬싱키 협정의 인권 조항을 준수할 것을 촉구하는 이 문서에는 극작가 바츨라프 하벨 등 243명이 서명했다. — 옮긴이), 핵에너지, 아동 포르노그래피, 공공 도서관 내 인종차별 철폐, 동물복지 정책, 유럽연합, 바다표범 사냥, 청년을 위한 주택 부족 문제 등에 대해 목소리를 냈다.

1970년대 후반 아스트리드 린드그렌은 자기 의도와는 상관없이, 그리고 특별한 목적의식 없이 스칸디나비아 역사상 그 어느 작가보다 큰 정치적 영향력을 가지게 되었다. 여기서 오는 부작용은 정치적 활동을 시작하기도 전에 나타났다. 1976년 6월, 아스트리드의 친한 친구이자 번역가 리타 퇴른크비스트베르슈르(Rita Törnqvist-Verschuur)는 그녀로부터 한숨이 절로 나오는 편지를 받았다.

어쩌다 보니 모든 스웨덴 사람의 고해성사를 받는 수녀원장처럼 돼 버렸네. 다들 밤낮없이 전화해서 이혼 문제, 자녀 문제, 불륜 문제, 법정 소송 문제 등을 내가 해결해 주길 원해. 그동안 어두운 우물 속에 들어앉은 것처럼 살았지. 지금도 가끔 그래. 그 때문에 너무 우울해지는데, 9월 19일 선거가 끝날 때까지 계속 그러겠지. 내 아이들을 보지도 못해. 책이나 영화 작업도 무의미하게 느껴져. 우리 나라가 어디로 가는지 너무도 걱정스러워. 사회민주주의를

더 이상 신뢰할 수 없다니 죽을 만큼 절망스러워. 아유, 이러다간 넋두리가 끝이 없겠네. 엎친 데 덮친 격으로 주변 사람들의 죽음 때문에 더 깊은 절망에 빠졌단다. 내 평생 이토록 힘든 봄은 없었어. 하지만 내 가슴 속 깊은 곳에는 네가 아는 그 아스트리드가 있고, 너도 내가 아는 그 리타이길 바라. 친구들이 없다면 내가 살아갈 수 없을 테니까.

폼페리포사 논쟁

1976년은 아스트리드의 생애에서 하나의 전환점이 되었다. 변화의 계기는 스톡홀름 왕립도서관에 보관 중인 속기 노트에 담겨 있다. 660권에 달하는 노트의 목록을 훑어보면 마치 아스트리드 린드그렌의 머리 뚜껑을 열고 새 작품이 출간될 때마다 그 속에서 어떤 생각이 오갔는지 들여다보는 것 같다. 1976년 이후로 『산적의 딸 로냐』(*Ronja Rövardotter*, 1981)를 제외하면 린드그렌의 저작 중 픽션의 비중은 점점 줄었다. 그 대신 정치적 내용이 담긴 편지, 연설문, 선언문, 신문 사설, 다른 기사에 대한 반박문 등이 많아졌다. 짤막한 글은 대체로 '프랑크푸르트에서 전하는 평화의 설교' '낙농업' '전쟁, 평화, 그리고 핵에너지' '약물 남용' '환경 파괴' '올로프 팔메(Olof Palme)에게 던지는 질문' '고르바초프에게 보내는 편지' 같은 제목을 달고 있다. 다양한 주제와 방대한 분량은 아스트리드 린드그렌의 사회 정치적 활동이 1970년대 후반 작가로서의 커리어와 은퇴 후 삶을 제치고

전면에 등장했음을 보여 준다. 스웨덴의 선거 열기가 절정에 다다른 1976년 7월 20일, 68세의 아스트리드 린드그렌은 안네마리 프리스에게 편지를 보냈다. 아스트리드가 1930년대 초부터 지지해 온 사회민주당 정권을 교체하는 데 일조하기로 결정한 후였다.

 존재의 의미나 죽음 같은 주제에 대해 고민할 때를 제외하면 내 머릿속에는 온통 정치에 대한 생각뿐이야. 선거일이 9월 19일이라서 다행이지. 그보다 더 늦어진다면 내 정신이 이상해질지도 모르거든. 사회민주당이 자행하는 일에 대해 더 많이 보고 들을수록 화가 치미네. 이번 선거는 참으로 운명적인 사건이야.

 아스트리드 린드그렌과 사회민주당 사이의 첫 충돌이 발생한 시점은 그녀가 『엑스프레센』 지면에 「모니스마니엔의 폼페리포사」(Pomperipossa i Monismanien)라는 다소 유별난 제목의 글을 기고한 1976년 3월 10일이었다. 마르가레타 스트룀스테트의 남편이며 아스트리드의 친구인 『엑스프레센』 편집장 보 스트룀스테트(Bo Strömstedt)에 따르면, 어느 날 갑자기 이런 전화가 걸려왔다. "전(前) 사회민주당원 아스트리드 린드그렌입니다. 수입의 102퍼센트를 세금으로 내는 폼페리포사에 대한 이야기를 기고하고 싶은데 신문에 실어 줄 의향이 있으신지요?" 문화적 소양이 풍부한 스웨덴 제일의 반사회주의 신문 편집장은 그 제안을 받아들였고, 정치사와 문학사의 한 장을 장식할 글을 게재했다. 이후에 출간된 책 『한 점 부끄럼 없이』(Ingen liten lort, 2007)에 포함된 에세이에서 보 스트룀스테트는

그가 지켜본 아스트리드에 대해 언급했다. "아스트리드 린드그렌은 38세에 작가로 데뷔했다. 69세에 정치 기자로 데뷔했다. 그 후 계속 언론인으로서 활동했다."

「모니스마니엔의 폼페리포사」에서 린드그렌은 1976년도 스웨덴 사회민주당의 과세 정책을 다루었다. 주인공 폼페리포사는 독립적이고 성공한 작가인데, 모니스마니엔 정부로부터 수입의 102퍼센트를 세금으로 내라는 통보를 받고 작가 활동을 접는 것이 낫겠다고 생각한다. 그녀는 사회 보장 급여로 생활하다가, 종래에는 거리에서 구걸한 돈으로 쇠지레를 구해서 국립은행 금고를 열고 자신의 돈을 훔칠 궁리를 한다. 102퍼센트라는 세율은 물론 터무니없었다. 그런데 당시 스웨덴 정부는 실제로 아스트리드 린드그렌에게 그런 말도 안 되는 세금을 부과했다. 과세 체계를 바꾸면서 유감스럽게도 근면한 자영업자들에게 특히 큰 타격을 입힌 것이다. 이야기에서 지적하듯이 부유층은 회계 수법에 밝은 세무사를 고용해서 감세 혜택을 받을 수 있지만, 자영업자들은 그런 혜택을 누릴 수가 없었다. 점점 더 복잡해진 세법이 온통 엉망으로 만든 것이다. 따라서 이야기 속의 악당은 부유한 재산가가 아니라 한때 사회적 책임을 다하던 사회민주당이었다. 폼페리포사가 어린 시절에 사회민주당은 스웨덴을 자유와 평등 원칙에 기반한 복지국가로 만들었다. "폼페리포사는 어두운 구석에 앉아서 그 사람들이 도대체 무슨 생각을 하는지 고민했다. 그들이 내가 한때 존경했던 현인들이란 말인가? 내가 그토록 우러러보던? 그들은 과연 무엇을 만들려는 걸까? 모든 것이 잘못되어 가는 사회? 아, 내 젊은 날 꽃피던 순수한 사회민주당아, 그들이 너에게 무슨

짓을 한 거니? (점점 감정이 고조되며) 콧대 높고 관료적이며 부당한 유모 같은 국가를 정당화하는 데 네 이름을 가져다 쓰는 작태가 얼마나 오래 계속되려나?"

다소 특이한 이 논평은 선거 6개월 전에 아스트리드 린드그렌이 『엑스프레센』의 편집장에게 전화를 걸었을 당시에는 상상하지도 못한 반향을 불러일으켰다. 이는 스웨덴 역사에서 대단히 중요한 사건으로 발전했다. 44년 동안 집권해 온 사회민주당은 1976년 9월, 토르비에른 펠딘(Thorbjörn Fälldin)이 이끄는 비사회주의 연정에 밀려났다. 그 후 아스트리드 린드그렌이 이 격변에 일조했다는 이야기가 전설처럼 내려온다. 선거 후 언론에서 이렇게 언급할 때마다 그녀는 제2차 세계대전 중 런던에서 있었던 이야기에 빗대어 응수했다. 폭격으로 인해 큰 건물이 무너지고, 구조대원들이 생존자를 찾고 있었다. 그러다 갑자기 폐허 속에서 미친 듯한 웃음소리가 들려왔고, 구조대는 화장실 안에 갇혀 있던 노파를 발견했다. 무엇이 그토록 우스운지 묻는 구조대원에게 노파는 이렇게 대답했다. "하하하, 내가 물을 내리니까 건물이 통째로 무너져 버리지 뭐요!"

여기서 짚고 넘어가야 할 것은 아스트리드 린드그렌이 그해 9월 19일 선거가 있기까지 하하하 웃으며 물을 열네다섯 번은 내렸다는 것이다. 『엑스프레센』측은 사설란 맞은편의 눈에 잘 띄는 지면을 그녀가 마음껏 쓰도록 할애했다. 아스트리드 린드그렌이 『엑스프레센』에 신랄한 논평을 기고한 목적은 올로프 팔메의 사회민주당 정권을 몰아내려는 신문사의 목적과 같았다. 마음 깊은 곳에서는 자신이 아직도 사회민주당원이라고 믿었음에도 불구하고.

스트렝의 실책

폼페리포사의 목소리를 잠재우는 임무를 맡은 인물은 그 당시의 재무부 장관 군나르 스트렝(Gunnar Sträng)이었다. 21년 동안 장관직을 수행해 온 그는 정권의 어르신으로 알려져 있었다. 따라서 스웨덴의 일반 시민들이 1960~70년대 폭증한 세율의 상징으로 여기는 102퍼센트를 설명하는 중책을 맡게 된 것이다. 우선 그것에 대해 사과한 다음 세법을 수정하는 것이 가장 현명한 대처법이었을 것이다. 그러나 30년 동안 단 한 번도 선거에서 실패한 적 없었던 이 경험 많은 정치가는 실책을 연발했다.

『엑스프레센』에 문제의 글이 실린 날, 스트렝 장관은 남성 우월주의에 가득한 어투로 폼페리포사와 린드그렌이 산수와 과세 문제를 이해하는 능력이 한심하다고 발언했다. 이런 스트렝의 불손이 아스트리드 린드그렌의 내면에 잠자던 정치운동가를 일깨웠다. 스트렝의 발언 이후 채 24시간도 지나기 전에 라디오에 출연한 린드그렌은 언제나처럼 재치 있고 명석하게 대응했다. 그녀는 장관의 오만함을 역이용해서 반격했다. "군나르 스트렝은 동화 구연에 상당한 소질이 있지만, 산수는 제대로 못 배웠네요. 그 양반이랑 제가 직업을 바꿔야 할 것 같습니다."

나흘 후인 1976년 3월 1일에는 『엑스프레센』에 재무부 장관에게 보내는 공개서한을 발표했다. "친애하는 군나르 에마누엘 스트렝, 요즘 스웨덴 소상공인들이 어떻게 사는지 아십니까?"

풍자적이고 역설적이며 조롱하는 논조였지만 악의는 전혀 없었다. 스웨덴 사람들이 익히 알고 있는 친근하고 명랑한 아스트리드 린드그렌의 매우 새로운 면모가 드러났다. 어린이책 작가가 예술가의 망토를 벗어던지고 정치 선동가의 목소리를 찾은 것이다. 민중을 대신해서 정권의 "우두머리"(군나르 스트렝)를 향해 몽둥이를 들고 민중의 언어로 그들이 진정 시민을 대표하는 모습을 보여야 한다고 다그쳤다. "이 논쟁의 핵심은 폼페리포사가 얼마를 벌어들이느냐가 아니라, 수공예 장인, 담배 가게 주인, 미용사, 원예가, 농부, 수많은 자영업자의 등골을 빼먹을 정도로 세금을 부과하는 정부 정책이다."

3월과 4월에 걸쳐 아스트리드 린드그렌의 기발한 글이 『엑스프레센』에 계속 실렸다. 그중 하나는 사회민주당원 난쉬 에릭손(Nancy Eriksson)의 기고문에 대한 반박문이었다. 난쉬 에릭손은 기고문에서 68세 작가와 동갑인 자신보다 한 살 위인 스트렝을 어린 소년의 이미지로 그렸고, 그 글에 이의를 제기하면서 아스트리드는 다소 거만한 페미니스트의 어조로 제목을 달았다. "68세 아스트리드, 68세 난쉬와 어린 소년 군나르에게 회답하다." 스트렝이 뿌린 대로 거두는 형국이었다. 아스트리드의 반박문에는 스트렝이 그해 봄 연발한 실수 중에서도 가장 심각한 문제에 대한 언급도 있었다. 스트렝이 아스트리드를 포퓰리즘 정치가 모겐스 글리스트루프(Mogens Glistrup)와 비교한 것이다. 그가 창설한 진보당은 과세 제도에 대해 반정부주의적이고 반사회적인 사상을 바탕으로 주장을 펼쳤으며, 글리스트루프는 그 일로 상당 기간 투옥되기도 했다. 스트렝은 도대체 무슨 생각으로 아스트리드를 이런 인물과 비교했을까? 그녀는 다양한 사상을 지녔지

396

만, 반사회주의나 조세 회피와는 너무 거리가 멀었다.

폼페리포사 논쟁에 귀를 기울인 스웨덴 사람들 중에는 물론 재무부 장관을 지지하면서 그가 아스트리드를 글리스트루프에 빗대는 발언에 동의하는 사람들도 있었다. 천문학적 판매 부수와 정신을 차릴 수 없을 만큼 엄청난 수입을 올리는 어린이책 작가가 조세 법령 논의에 적극적으로 목소리를 높이는 이면에는 재정적인 저의가 있으리라고 생각한 것이다. 4월 8일자 『엑스프레센』에 기고한 반박문에서 아스트리드가 일소하려던 것이 바로 그런 의혹이었다. "어쩌면 폼페리포사 논쟁을 계속하는 이유가 나 자신을 위해서가 아니라고 당신(난쉬 에릭손)을 설득할 수 있을지도 모르겠습니다. 한 가지 말씀드리지요. 나는 돈을 두려워하고, 돈을 원치 않습니다. 많은 것을 소유하고 싶지도 않고, 돈과 함께 따라오는 권력 또한 싫습니다. 그것은 정치적 권력만큼이나 사람을 부패하게 만들기 때문이지요. 하지만 난 어느 누구라도 세금을 낼 돈을 마련하기 위해 도둑질을 해야 하는 상황에 빠지면 안 된다고 믿습니다."

대부분의 스웨덴 사람들에게 폼페리포사, 즉 린드그렌의 목소리는 해방감을 안겨 주었다. 사회민주당의 과세 정책보다 더 근본적인 문제에 맞서는 진정한 민중운동이 시작되는 기미가 나타났다. 수많은 편지가 『엑스프레센』 편집국과 달라가탄으로 날아들었다. 아스트리드 린드그렌은 독자들의 응원에 대한 감사를 담아 또다시 언론에 글을 발표하면서, 세금 정책에 대해 작가에게 편지를 보내는 이들 중 여성이 한 명이라도 있느냐고 질문한 남성 기자를 향해 따끔하게 한마디 추가했다. "편지를 보낸 사람들 중 여성이 있냐고요? 나 참, 내

가 영리하고, 현실을 직시하며, 익살맞고, 격정적이며, 분노한 여성들을 전화와 편지로 얼마나 많이 만났는지 그 기자는 모를 겁니다. 모니스마니엔의 여성들에 대해서는 민속학자 이야기가 딱 맞아요. '여성들은 억세고, 당나귀만큼 힘이 세며, 건포도가 많이 들어간 빵을 잘 굽지만, 그들을 도발하면 지체 없이 공격한다.' 바로 그겁니다. 총리 관저에서 노닥거리는 소년들은 숨을 곳을 찾는 게 좋을 거예요! 여성들이 권총을 장전하고 있으니까요. 그들은 9월에 공격에 나설 겁니다! 폼페리포사를 믿으세요."

총리 집무실이 위치한 관저에는 재무부 장관과 작가의 대결로 야기된 불편한 분위기가 팽배해 있었다. 스트렝은 그녀를 침묵시키지 않고 뭐 하는가? 헨리크 베르그렌(Henrik Berggren)이 쓴 올로프 팔메 전기에 묘사된 바와 같이, 아스트리드 린드그렌이 갑자기 뛰어들기 전까지만 하더라도 팔메 총리는 일자리, 산업 민주주의, 가족 정책을 다음 선거의 이슈로 내세우고 싶어 했다. 하지만 스웨덴의 복지 모델을 선망하는 여러 나라에 할머니 어린이책 작가가 반세기 동안 집권해 온 정부와 전쟁을 벌이고 있다는 소식이 전해지면서 상황이 복잡해졌다. 『타임』, 『뉴스위크』, 『리더스 다이제스트』를 위시한 국제적 언론들이 「스웨덴의 초현실주의적 사회주의」 또는 「유토피아의 어두운 단면」 같은 제목의 기사를 보도했다. 그 당시의 이슈와 관련하여 해외에도 소개된 놀라운 뉴스 중에는 1976년 1월, 「죽음의 춤」 공연 리허설 도중 조세 회피 혐의로 사복 경찰에게 체포된 연출가 잉마르 베리만(Ingmar Bergman)의 사례도 있었다. 이듬해 봄에 베리만은 무혐의로 풀려났지만, 이를 계기로 그는 1976년 4월 고국을 등지기로

결심했다.

사회민주당의 에덴동산과도 같은 정치 개념 '인민의 집'은 스웨덴 안팎에서 호되게 비판받고 있었다. 세계 노동자의 날이 다가오는 가운데, 군나르 스트렝은 폼페리포사 사건에 대한 대중의 정서를 또다시 오판했다. 그는 5월 1일 헬싱보리와 말뫼 연설에서 린드그렌과 베리만이 선거에 미칠 영향은 미미하다고 일축했다. "최근 언론에 오르내리는 아스트리드 린드그렌이나 잉마르 베리만이 선거에서 사회민주당의 입지를 좁히는 무기로 활용될 수 있다고 착각하는 사람들이 있습니다. 이런 해프닝은 선거에 아무런 영향을 미칠 수 없어요."

현실을 전혀 모르는 얘기였다. 그날의 연설 중 폼페리포사에 대한 내용 가운데 단 하나만 옳았다. "우리에게 반대하는 목소리가 높습니다." 풍자만화가들에게 이보다 더 좋은 소재는 찾기 힘들었다. 그중 가장 크게 인기를 끈 것은 땋은 머리가 삐죽 내뻗친 삐삐 롱스타킹처럼 차려입은 호리호리한 아스트리드 린드그렌이 고집스러운 인상에 공처럼 둥그런 모습의 재무부 장관을 가지고 곡예를 하는 풍자화였다. 이후 스트렝은 실책을 만회할 기회를 좀처럼 잡지 못했다. 5월 11일부터 6월 2일 사이에 아스트리드 린드그렌은 새로운 글 네 편을 『엑스프레센』에 기고했다. 새로운 논점을 제시하고 독자의 질문에 대해 능란하게 답변하는 글에 그녀의 핵심적 메시지가 반복적으로 드러났다. "사회민주당은 나를 포함해서 공의롭고 평등한 인민의 집을 꿈꾸던 모든 사람에게 실망을 안겨 주었다." 비슷한 시기에 잡지 『베칸스 아페레르』(Veckans Affärer)는 아스트리드 린드그렌 인터뷰를 대대적으로 보도했는데, 여기서 그녀는 『엑스프레센』을 통해 싸움을

계속하는 이유와 동기를 묻는 질문에 답했다.

　• 당신은 현재 사회민주당원이거나 한때 사회민주당원이었던 적이 있습니까? 그렇다면 왜?

　— 세상을 떠나는 날까지 나는 사회민주당원일 것입니다. 하지만 내가 보기에 현 정권은 더 이상 민주주의를 수호하지 않습니다. 당 이름을 사회관료당으로 바꾸는 게 나을 것 같군요.

　• 더 이상 사회주의를 목표로 하지 않는다면 스스로 사회민주당원이라 할 수 있나요?

　— 사회주의의 본질을 논리적으로 따지면 독재로 귀결됩니다. 저는 독재를 좋아하지 않아요.

　• 본인이 처벌받고 있다고 느낍니까?

　— 아니요, 처벌받는다고 느끼지 않습니다. 그저 스트렝이 저를 글리스트루프과 비교할 때마다 분노를 느낄 따름이지요. 만일 내가 글리스트루프라면 스트렝은 천사장 가브리엘, 엄청나게 비…… 그러니까 제 말은…… 빛나고 보기 드물게 순결한 존재일 겁니다. 그런데 그는 천사장이 아니거든요. 물론 그에게도 좋은 점이 많긴 하지만요.

완전 초보를 위한 민주주의 개론

여름이 왔다. 대도시에서 파란만장한 봄을 보낸 아스트리드가 섬

에서 쉬며 기운을 추스를 시간이 된 것이다. 하지만 8월이 되자 그녀는 휴가 전에 하던 일을 다시 시작했다. 1976년 8월 31일자 『엑스프레센』 1면에 「사회민주당원에게」라는 공개서한을 발표한 것이다. 선거일 3주 전이었다. 아스트리드 린드그렌은 감정에 호소하는 긴 편지글로 지지 정당에 투표하려는 사회민주당원들에게 반기를 들라고 촉구하며 "민주주의란 여럿이 권력을 공유하는 것을 뜻합니다."라는 문구를 넣었다. 서명란에는 "아스트리드 린드그렌, 이제는 단지 민주주의자가 된 전 사회민주당원"이라 적었다. 공개서한으로 채워진 신문 1면의 자투리 공간은 잉리드 방 뉘만의 삐삐 롱스타킹 그림으로 장식되었다. 아스트리드 린드그렌은 이제 정치적 색채를 완연하게 띠고 사회민주당의 도덕적 해이와 권력욕을 질타하는 칼럼을 계속 발표했다. 그것은 완전 초보를 위한 민주주의 개론이었다. 국회의 연설문 작성자들은 작가의 필력이 부러웠을 것이다. "정치가 만일 사람들이 중요하게 여기는 문제에 대해 말하지 못하도록 방해하는 기법이라면, 스웨덴 사회민주당과 그 정권만큼 정치에 숙달된 조직은 없을 것이다. 그들은 우리 대신 모든 것을 결정한다. 우리가 어떻게 살고, 무엇을 먹고, 아이들을 어떻게 기르며, 무엇을 생각하느냐까지 모든 것을!"

아스트리드 린드그렌은 의문을 제기했다. 사회민주주의의 핵심 가치인 자유는 어디로 사라졌는가? 만일 스웨덴 전국의 사회민주당원 형제자매들이 마음을 바꿔서 9월 19일에 올로프 팔메 정부를 몰아내지 않는다면, 철의 장막 서쪽의 유럽 어느 나라보다도 공고한 단일 정당이 독주하게 될 거라고 경고했다.

이미 유권자들에게 영향을 미치고 있는 논쟁에 열기를 더하는 강렬한 어조였다. 『엑스프레센』에 실린 공개서한을 읽은 올로프 팔메 총리의 얼굴이 창백해졌다. 사회민주당 스텐 안데르손(Sten Andersson) 서기장은 체념한 듯 고개를 저었다.

9월 1일 여러 언론에서는 "폼페리포사, 선거운동 막바지에 다시금 큰 충격을 주다."라는 식으로 보도했다. 예상 득표 추이가 아슬아슬한 경우에 종종 그러하듯 선거 분위기는 대단히 예리해졌다. 아스트리드 린드그렌에 대해 가혹한 비판이 쏟아졌다. 그녀는 『엑스프레센』의 편집장 보 스트룀스테트와 정치 전략가들의 지침에 따라 글을 쓰는가? 『외레브로 쿠리렌』(Örebro Kuriren)은 작가의 동기와 신빙성에 의구심을 가진 언론사 중 하나였다. "아스트리드 린드그렌은 왜 지금 이런 서한을 쓰는가? 그녀는 이미 세금 논의에 더 이상 참여하지 않겠다고 밝힌 바 있다." 사회민주당 측은 스웨덴 전국의 여러 언론사를 통해 「동화 작가는 유권자를 혐오한다」 등의 제목으로 린드그렌에게 비판적인 글을 발표했다. 동료 작가이자 사회민주당원인 막스 룬드그렌(Max Lundgren)은 『아르베테트』(Arbetet)와 『아프톤블라데트』에 「아스트리드, 그대는 유치하다!」라는 기고문을 실었다. 그는 린드그렌이 판단력을 잃었다고 주장했다. "아스트리드, 그대는 반동분자가 되었소. 그대의 아이 같은 매력 중에서 남은 거라고는 유치함밖에 없소. (…) 그대의 글은 한심한 모습만 드러낼 뿐이라오. 작가로서의 한심함이 아니라, 스웨덴 사람들의 진실을 알고 있다고 믿는 한심함 말이오. 그대가 스웨덴인을 얼마나 과소평가했는지 고민해 보시오."

동료 작가의 비판에 반박하는 대신 아스트리드 린드그렌은 선거 3일 전에 또 다른 질문을 던졌다. 핵에너지를 핵심 공약으로 내세운 사회민주당 선거 유세에서 여성들은 어디에 있는가? 그녀는 신망 있고 오래된 정당의 아픈 곳을 찔렀다.

왜 이번 선거 유세에서 사회민주당 여성들의 모습이 보이지 않는가? 나는 알고 싶다. 나는 그들이 유난히 침묵을 지키고 있다고 생각한다. 어쩌면 핵에너지에 대한 다른 여성들의 우려를 공유하기 때문인지도 모른다. 인류가 경험한 적 없는 거대한 위협이 다가왔음을 다른 여성들처럼 뼈저리게 느끼고 있는 것일까? 사회민주당 여성 당원들은 그들의 여성성, 모성을 품은 심장, 뇌, 자궁 그 어딘가에서 확실한 거부감을 느끼고 있을 것이다. 우리는 아이들에게 언제까지나 해를 끼칠 수 있는 돌이킬 수 없는 힘을 풀어놓는 것을 원치 않는다.

1976년 9월 19일 선거에서 사회민주당은 압도적으로 패하지는 않았으나, 다른 비사회주의 정당들에게 권력을 양도해야 할 만큼 의석을 잃었다. 군나르 스트렝은 1985년까지 의회를 지켰지만, 재무부 장관 자리에서는 물러났다. 올로프 팔메는 잉마르 베리만이 스웨덴으로 귀국한 1982년에 총리직에 복귀했다. 그리고 아스트리드 린드그렌은? 이후로는 1976년만큼 정당 정치를 가까이하지 않았지만 수많은 스웨덴 사람이 삐삐와 에밀의 어머니를 존경하게 되었다. 그런가 하면 아스트리드가 정치적으로 순진하다거나 일종의 배반자라고

여기는 사람도 있었다. 선거 몇 주 전『베스테르보텐스 폴크블라드』(*Västerbottens Folkblad*) 논설위원은 이렇게 비판했다. "아스트리드 린드그렌은 자신의 노선을 완전히 변경해서 우익 진영의 가장 어두운 구석에서 끄집어 낸 듯한 사고방식으로 무장한 반동분자의 모습을 완연하게 보여 주었다."

선거 당일 아스트리드 린드그렌은 스위스로 떠났다.『아프톤블라데트』는 부유한 작가가 스위스를 조세 피난처로 활용하고 있다는 의혹을 제기했다.『엑스프레센』은 즉시 반박 기사를 1면에 실었고, 그후『아프톤블라데트』는 사과문을 1면에 실었다. 폼페리포사는 선거 결과에 대해 어떤 생각을 했을까? 아스트리드 린드그렌은『엑스프레센』기자와의 전화 인터뷰에서 전혀 득의양양한 기색 없이 만족감을 표명했다. 그리고 9월 23일에는 물러가는 재무부 장관에게 보내는 연민 어린 고별사를 기고했다. "군나르 스트렝에게 미안합니다. 그는 정치권에서 오랜 경력을 쌓은 노장이지요. 그가 당당한 모습으로 커리어를 마무리하지 못해 아쉽습니다."

하지만 린드그렌은 선거 기간 중 자신을 뒷조사하면서 어떻게든 약점을 캐내려고 안간힘을 쓴『아프톤블라데트』기자들에게는 싸늘한 태도를 보였다. 폼페리포사의 마지막 글은 10월 17일『엑스프레센』에「진실이 드러나면」이라는 제목으로 실렸다. 이 긴 글을 통해 자신이 사회민주당과 논쟁한 이유가 자기 재산 때문이 아니라는 사실을 언론인들에게 주지시키고자 했다. 노동운동에 대한 적대감 때문도 아니라고 분명히 밝혔다. 그리고 아스트리드 린드그렌이 한 손으로 정권을 무너뜨렸다며 으쓱거린다고 여기는 사람들은 재고해야

한다고 밝혔다. "선거 결과는 나와 아무 관계가 없습니다. 나는 사람들이 느끼고 생각하는 바를 그대로 전달했을 따름이고, 그렇기 때문에 객관적 시각으로 대응할 수 있었을 겁니다. 만일 『아프톤블라데트』도 그렇게 했다면 사회민주당 측에 더 도움이 되었겠지요. 마치 워터게이트 스캔들을 조사하듯이 내 사생활을 캐는 대신에 말입니다."

하지만 아스트리드 린드그렌이 수많은 공격에도 불구하고 호민관의 역할을 자청하게 만든, 그녀의 마음속 깊이 숨겨진 그것은 과연 무엇일까? 자신은 유명 인사가 되는 데 관심이 없고, 홀로 시간을 보내는 것을 좋아한다고 여러 차례 말한 그녀가 왜 갑자기 자신을 언론에 노출시켰을까? 세계적 명성을 거머쥔 작가가 마침내 '달콤한 고독'을 즐길 수 있게 된 시점에서 과열된 선거 유세의 한복판에 뛰어든 이유가 무엇일까?

아스트리드 린드그렌은 10년 후 다큐멘터리 「아스트리드 안나 에밀리아」(Astrid Anna Emilia)에서 그 이유를 직접 밝혔다. 만일 "작가가 되지 않았다면 어떤 인생을 살았을까요?"라는 마르가레타 스트룀스테트의 질문에 80세가 다 된 그녀는 이렇게 대답했다. "아마 난 노동운동의 태동기에 열성적이고 젊은 반항아처럼 살았을 겁니다…….민중의 대변자로 말이지요."

아스트리드 린드그렌은 1970년대 중반 이후 굳건한 원칙과 이상을 기반으로 한 포퓰리즘 형태의 의회 정치에 참여했다. 다른 방법이 없었다. 만일 그 일을 하지 않았다면 그녀는 "쓰레기와 다름없는 인간"이 됐을 테니까. 상상의 세계에서 악과 싸운 30년을 뒤로하고, 그녀는 현실에서 선한 목표를 위한 싸움에 뛰어든 것이다.

11장

나는 고독 속에 춤추었다

1980년 7월의 어느 따스한 저녁, 이웃 섬 웍슬란 위에 낮게 걸린 달을 배경으로 올란드, 오보, 헬싱포르스로 향하는 대형 여객선들이 푸루순드의 오래된 세관 건물을 지나 발트해로 향할 때 아스트리드 린드그렌은 작은 깡통을 들고 부두로 걸어 나갔다. 그러고는 깡통에서 뭔가를 꺼내서 무게를 가늠해 보다가 깊은 물속으로 내던졌다.

잘 가라, 바보 같은 담석아!
너무 오랫동안 나를 괴롭혔어.
이제 작별할 시간이다.
솔직히 말하면 너무 힘들었어.
네가 야수처럼 굴지 않고
얌전히 있었더라면
내 안에 그냥 둘 수도 있었을 텐데.

우리는 평화롭게 지낼 수도 있었을 텐데.

이제 너는 병원에서,

하수구로 흘러 내려가겠구나.

지금껏 나를 괴롭힌 걸 후회하겠지.

나는 언제나 너를 너그럽게 대했건만

너는 나한테 너무 가혹했어.

잘 가라, 바보 같은 담석아!

너를 버리고 나는 가련다!

아스트리드 린드그렌은 사바츠베리 병원에서 수술받기 전날 이 시를 종이쪽지에 적었다. 스웨덴 사람들이 정어리와 허브 딜을 넣은 햇감자 요리에 슈납스(곡식이나 감자로 만든 서양의 전통술─옮긴이)를 마시며 한여름을 보내는 사이, 그녀는 몸속에서 뭔가를 제거하고 있었다. 72세 작가는 그것이 스칸디나비아에서 가장 큰 담석이라고 믿어 의심치 않았다. 그 담석은 새해 벽두부터 마무리 지어야 하는 핵에너지에 대한 원고만큼이나 린드그렌을 괴롭혔다. 3월에 실시될 중요한 국민투표 전에 꼭 발표하려던 글이 많았다. 아스트리드 린드그렌을 비롯해 수많은 핵에너지 반대론자들이 경고해 온 펜실베이니아 해리스버그 인근의 스리마일섬 원자력발전 사고가 발생한 지 1년이 지난 시점이었다.

담석은 1979년에 시작한 『산적의 딸 로냐』 집필에도 지장을 주었다. 이전 작품들만큼이나 이번 원고도 과연 마무리할 수 있을지가 불투명하게 느껴졌다. 『사자왕 형제의 모험』과 폼페리포사 논쟁에 시

달린 후라서 더욱 자신이 없었다. 그녀에게 시간을 요구하는 일도 너무 많았다. 아스트리드 린드그렌은 1977년 6월 20일 리타 퇴른크비스트베르슈르에게 보낸 편지에 고민을 털어놓았다. "다음에 무엇을 쓰게 될지 모르겠어. 또 다른 책을 쓸 수 있을지도 확실치 않아. 어느 화창한 날 갑자기 화약이 동나 버릴 텐데, 그게 걱정이야."

1976년에 팔메 정부와 한바탕 격전을 치른 이후로 엄청나게 많은 단체, 위원회, 사회운동가들이 아스트리드 린드그렌을 자신들의 정치적 목표에 동참시키려고 접근했다. 모든 것이 정치적으로 변하는 시대에 삐삐와 에밀의 어머니는 너무도 매력적인 브랜드였다. 고요하고 평화로운 은퇴 생활과는 거리가 멀어진 상황에 대해 그녀의 자녀들은 어떻게 생각했을까? 끊임없는 압박감을 걱정하지 않았을까? 카린 뉘만은 별로 걱정하지 않았다고 했다. "걱정할 필요를 느끼지 못했어요. 어머니는 너무도 강건하셨거든요. 어머니가 힘들어하는 모습을 보이신 것은 '왜 다들 나를 붙잡지 못해서 안달인지 모르겠다.'라고 신음하실 때뿐이었습니다. 제가 어머니께 손을 내미는 수많은 사람들에 대해 '그냥 거절하시면 되잖아요?'라고 생각 없이 말하기도 했습니다. 그러면 어머니는 '거절하기까지 얼마나 오랜 시간이 걸리는지 넌 모를 거야.'라고 하셨어요. 무슨 일이든지 열정적으로 최선을 다하셨기 때문에, 어머니가 피하기 힘든 일을 제가 미리 막았어야 했다는 생각을 그때는 미처 하지 못했습니다. 저를 몹시 화나게 한 것은 폼페리포사 논란 중에 많은 사람들이 어머니에게 보인 적대감이었어요. 그런 상황이 낯설었거든요."

1978년 10월 독일서적상협회 평화상 수상 또한 서민들을 대변하

려는 린드그렌의 녹록지 않은 결단을 보여 준다. 그녀의 수상식 연설 주제인 '절대 비폭력!'은 외교와 군축의 시대에 깊은 공감을 불러일으켰다. 아스트리드가 호소력 있게 발표한 인도주의적 연설은 적당한 기회만 있으면 언제 어디서나 정치적 변화를 일으키려는 그녀의 의지를 드러냈다.

알베르트 슈바이처, 마르틴 부버, 헤르만 헤세를 비롯한 여러 저명인사들이 수상한 이 권위 있는 상은 프랑크푸르트의 성 바울 교회에서 수여될 예정이었다. 린드그렌의 수상 소감 연설문을 미리 받아 본 주최측은 그저 "짧고 듣기 좋게" 감사의 마음을 전하라고 요구했다. 그녀는 즉시 회신했다. 연설문 전문을 발표할 수 없다면 자신은 아프다는 이유로 시상식에 참석하지 않을 것이며, 스웨덴 대사관 직원이 대신 "짧고 듣기 좋게" 소감을 발표할 거라고 밝힌 것이다. 프랑크푸르트의 주최측은 물러설 수밖에 없었다. 그들의 우려에도 불구하고 아스트리드는 홀거 뵈르너 대통령을 비롯한 정치계 고위 인사들이 참석한 수상식에서 버트런드 러셀로부터 영감을 받은 수상 소감문을 가감 없이 발표했다. 그녀는 세계의 운명은 요람에서 결정되며, 인류 사회가 "집안의 독재자" 문제부터 해결하지 않는다면 군비 축소를 아무리 외쳐 봤자 소용없다고 주장했다.

가혹한 어린 시절에 대한 문학적 묘사에는 어린이를 겁주며 복종을 강요함으로써 그들의 삶을 망쳐 버리는 집안의 독재자들이 등장합니다. 다행스럽게도 모든 부모가 그렇지는 않지요. 감사하게도 자녀를 폭력보다는 사랑으로 키우는 부모들이 항상 있습니

다. 그렇지만 어린이를 어른과 동등하게 대하고, 가족의 민주주의를 통해 자녀가 억압과 폭력에 시달리지 않고 자유롭게 자라도록 하는 경향은 금세기에야 시작되었습니다. 그런데 갑자기 케케묵은 권위주의적 제도로 돌아가야 한다는 목소리가 들린다면 절망할 수밖에 없지 않습니까?

이 연설은 세상을 놀라게 했고, 이후 해외에서는 아스트리드 린드그렌이라는 이름에 테레사 수녀 같은 이미지가 덧씌워졌다. 그녀에게 도움과 지지를 요청하는 목소리가 세계 곳곳에서 쏟아져 들어왔다. 하지만 1978년 6월 안네마리 프리스에게 보낸 편지를 보면 이미 그 전부터 수많은 요청 때문에 아스트리드가 곤혹스러워했다는 것을 알 수 있다.

그렇지 않으면 나는 온종일 사람들의 요청을 떨쳐 내고 있겠지. 지적장애와 질병에 시달리는 열세 살짜리 터키 어린이를 정부가 추방하지 못하도록 막아 달라는 사람들. 경미한 치매 증상을 보이는 노인들을 정신병원에 강제로 수용하지 못하게 해 달라는 사람들. 나에게 예수를 버리고 하임홀룽스베르크 예수 크리스티(오늘날의 유니버셜 라이프 교단)를 받아들이라는 사람들. 이러다가는 마르가레타 스트뢰므스테트가 빔메르뷔의 한 소년에게 삐삐 롱스타킹에 대해 물었을 때 "온 동네 바보들이 나한테 와서 물어봐요."라고 대답한 것처럼 나도 그런 말을 내뱉을지도 몰라.

평평한 바위

아스트리드 린드그렌은 그 어느 때보다 자주 푸루순드섬의 피난처를 찾았다. 달라가탄으로 배달되는 우편물, 울려 대는 전화, 문을 두드리는 소리에 방해받지 않고 평화와 고요를 누릴 수 있는 곳. 그 바위섬에 사는 주민들은 조용히 혼자 있고 싶어 하는 작가를 존중했으므로 그녀는 자연의 보살핌 속에서 영적으로 회복될 수 있었다. 자연은 한 번도 실망시키는 법이 없었다. 린드그렌은 1989년 8월 『스벤스카 다그블라데트』인터뷰에서 이렇게 말했다. "위안을 얻고 싶으면 자연으로 들어갑니다. 삶에서 얻을 수 있는 가장 큰 위안이 거기에 있으니까요." 그리고 다소 장난스럽게 "푸루순드에는 어떤 놀이 친구가 있나요?"라고 묻는 기자에게 솔직하게 대답했다. "놀이 친구라뇨! 난 놀이 친구를 원하지 않아요. 혼자 있고 싶어서 여기 오거든요. 다른 사람들과 어울릴 시간이 없답니다."

푸루순드섬에서 아스트리드 린드그렌은 마치 산적의 딸 로냐처럼, 야생벌이 꿀에 취하듯, 봄과 여름을 만끽했다. 그 섬은 작가가 행복한 어린 시절을 보낸 스몰란드와 가장 흡사한 곳이었다. 네스 농장 주변의 탁 트였던 농지는 이제 아스팔트로 뒤덮인 현대식 주거지역이 되었다. '빔메르뷔의 셀마 라겔뢰브'가 1974년 지방정부에 보낸 항의 서한에도 불구하고 현대적으로 개발돼 버린 것이다. 하지만 스톡홀름 다도해 끝자락의 푸루순드에서는 스톡홀름까지 이어진 비좁은 수로를 빼고는 유구한 전통 생활이 그대로 이어졌다. 거기서 린드

그렌은 물, 숲, 별이 가득한 하늘을 얼마든지 만끽할 수 있었다. 그녀가 21년 만에 처음으로 크리스마스 시즌에 맞춰 신작을 출판하는 압박에서 벗어나 한가한 나날을 즐기던 1965년 가을 안네마리 프리스에게 보낸 편지에는 이렇게 적혀 있다. "푸루순드에서 혼자 시간을 보내고 있어. 자연이 너무도 황홀하고 아름다워. 잔잔하고 푸른 물결과 파란 하늘, 빨갛고 노랗게 단풍 든 나무들, 별이 쏟아지는 저녁, 슬프도록 아름다운 노을이 정말 가을답고 환상적이어서 어쩔 줄 모르겠어. 나는 온전히 홀로 있는 기쁨에 겨워 고독 속에 춤춘단다. 고독은 좋은 거야. 조금씩 즐길 수 있다면 말이지."

아스트리드 린드그렌의 붉은 통나무집 이름은 스웨덴어로 '평평한 바위'를 뜻하는 '스텐헬렌'(Stenhällen)이었다. 푸루순드의 오래된 세관 건물과 도선사 사무실, 그리고 하지 무렵부터 8월까지 스톡홀름을 오가는 유람선들이 정박하는 부두에서 100미터도 안 되는 곳에 있는 집이었다. 발라드 가수 에베르트 타우베가 노래한 스톡홀름 다도해의 3만 개에 이르는 섬 가운데 스톡홀름에서 한 시간쯤 배를 타면 닿는 로슬라겐에 그녀의 집과 작은 정원이 있었다.

1940년에 섬의 다른 집에 살던 스투레의 부모가 완전히 정착하려고 스텐헬렌을 매입하면서 그 비용의 절반인 1만 크로나를 한나와 사무엘 아우구스트 부부에게 빌렸다. 푸루순드는 20세기 초까지만 해도 왕족, 부유한 스톡홀름 시민, 칼 라르손과 안데르스 소른 같은 저명한 예술가들이 즐겨 찾던 온천 휴양지로서의 위상을 잃은 지 오래였다. 1930년대에 들어서는 로마노프, 벨뷰, 벨리니, 이졸라 벨라 등 낭만적인 이름을 가진 여러 호텔이 관리 부실로 황폐해지고 있었

다. 1890년대에는 파리의 '지옥기'에서 벗어난 작가 스트린드베리도 여러 해 여름을 그 섬에서 보냈다. 그는 글 쓰는 즐거움을 되찾았으나 배우 하리트 보세와의 결혼 생활은 불행의 연속이었다.

아스트리드와 스투레 부부가 라세와 카린 남매를 데리고 푸루순드에서 휴가를 보낸 1930년대 후반에 린드그렌 가족은 행복한 가정을 이루고 있었다. 스투레의 부친이 사망한 뒤 전쟁 막바지에 발트해 연안의 여러 국가에서 수많은 사람이 러시아군을 피하려고 물에 뜨는 거라면 뭐든 붙잡고 피난해 온 시기에도 그들은 해마다 푸루순드로 향하는 가족의 전통을 지켰다. 스투레의 모친이 사망하자 아들 스투레가 스텐헬렌을 상속했고, 세월이 흐르면서 아스트리드와 카린이 주로 그 집을 사용하게 되었다. 물론 라세도 종종 부인 잉에르와 아들 마츠와 함께 방문했다.

자녀와 사위, 며느리, 손주들이 스텐헬렌을 드나드는 여름에는 집필에 몰두하기 어려웠다. 린드그렌은 자신이 할머니라고 불리는 것을 두고 장난스레 "아이들과 손주들이 턱밑까지 차오른다."라고 했다. 그런 상황을 피하고 싶어 하지는 않았지만 어린 손주들과 온종일 함께 시간을 보내다 보면 아침에 구상한 작품을 속기 노트에 적는 작업이 더뎌질 수밖에 없었다. 그래서 아스트리드는 1960년에 작은 별장이 있는 물가에 인접한 땅을 사들이고 '남쪽 초원'이라는 뜻의 '순난엥'이라고 불렀다. 1964년에는 그 옆에 있는 150년 된 돌 오두막 '스텐토르프'(Stentorp)를 사서 라세와 그의 새 아내 마리안네, 카린과 칼 올로프가 여름휴가 때 지낼 수 있는 공간을 마련해 주었다. 1960년대와 1970년대의 하지 무렵부터 8월 초까지 푸루순드는 린드그렌과

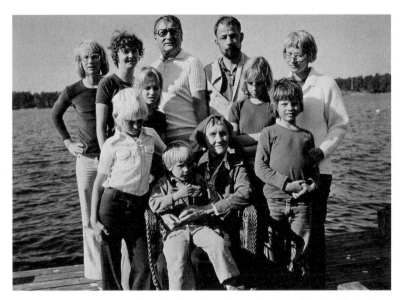

1970년대 초 푸루순드의 부두에 모인 가족. 아스트리드는 활기찬 그녀의 가족을 짓궂은 농담조로 "뱀 새끼들"이라고 불렀다. 뒷줄 왼쪽부터 칼요한, 마리안네, 라세, 칼 올로프, 카린. 가운뎃줄은 아니카와 말린. 앞줄에는 올레를 안고 있는 아스트리드 양옆으로 안데르스와 니세가 서 있다.

뉘만 가족이 모여드는 활기찬 공간이 되었다.

하지만 아스트리드 린드그렌은 라세와 카린의 가족이 각자 도시의 집으로 돌아간 뒤, 또는 휴가철이 끝나고 홀로 남은 뒤의 푸루순드를 더 좋아했다. 아무 말도 할 필요가 없었다. 갈매기 울음소리, 플라타너스 잎사귀가 바스락거리는 소리, 파도 소리, 부두에 정박된 배들이 삐걱거리는 소리, 베란다 유리창에 빗방울이 부딪치는 소리, 배의 밧줄이 바람에 휘날리는 소리, 바깥세상 소식을 전해 주는 우편배달차 바퀴가 자갈길을 구르는 소리 말고는 아무것도 들을 필요가 없었다. 이때만큼은 바깥소식에도 기꺼이 귀를 닫았다.

상징적인 면에서 아스트리드에게 푸루순드는 1840년대 헨리 데이비드 소로의 월든 호수와도 같았다. 그 당시 소로는 개인적이고도 사회적인 실험을 위해 영적 발견의 여정을 떠났다. 2년 2개월 이틀 동안 그는 보스턴 인근 콩코드 주변 숲에서 살았다. 그는 숲에서 구한 자재로 집을 짓고 자신이 도망쳐 온 물질주의에 찌든 도시 문화를 지양하며 최대한 간소하고 독립적으로 살고자 노력했다. 소로는 훗날 이 어려운 균형을 에세이 형태의 회고록 『월든: 숲속의 생활』에 담아냈다.

아스트리드 린드그렌은 철학과 시가 어우러진 소로의 자전적 글을 거듭 되풀이해서 읽었노라고 여러 차례 밝혔다. 이 책은 그녀가 세상을 떠나는 날까지 스톡홀름 집의 침대 머리맡에 꽂혀 있었다. 그녀가 느끼기에 『월든』은 다른 어떤 책보다도 독자의 마음을 달래는 효과가 있었고, 도시에 갇혀 살면서 자연을 갈망하는 이들에게 특효약이었다. 일례로 1947년 12월 13일, 그녀는 달라가탄의 집에서 독립적이고 고독한 존재에 관한 소로의 명상록을 읽으며 영감을 얻었다. "나는 혼자 있는 것을 좋아한다. 고독만큼 좋은 동반자를 아직 만난 적이 없다. 대체로 우리는 방 안에 혼자 있을 때보다 밖에 나가 사람들 틈에 있을 때 더 외로움을 느낀다. 사색하거나 일하는 사람은 언제나 혼자이니, 그가 있어야 할 곳에 있게 하라."

그 당시 스투레는 출장 중이었다. 라세는 친구들과 밖에서 놀고 있었고, 카린은 영화관에 가고 없었다. 그보다 몇 주 앞서 40세가 된 아스트리드는 혼자 지내는 데 도가 튼 사람의 간소한 삶과 자연과 인간의 긴밀한 연계에 관한 성찰을 벗 삼아 홀로 시간을 보냈다. 그 인상

416

깊은 경험을 일기에는 이렇게 썼다.

오늘 저녁 나는 홀로 앉아 있다. (…) 최근에 구한『월든: 숲속의 생활』에서 프란스 벵트손이 소로의 생애를 소개한 글을 읽었다. 소로가 자신에 대해 쓴 구절을 읽는데 눈물이 흘렀다. "나의 가장 뛰어난 능력은 적게 원하는 것이다. 땅을 품에 안으며 기쁨을 느낀다. 땅에 묻히면 행복하리라. 말하지 않아도 내가 그들을 사랑한다는 걸 아는 이들을 생각하노라." (…) 가끔 나도 이런 충동을 느낀다. 철학자가 되어 삶의 사소한 것을 모두 버리고 "적게 원하는" 삶을 사는 것. 숲속의 생활, 가능하면 월든에서 살 수 있다면. 기회만 된다면 나도 그럴 수 있지 않을까.

사랑의 여름

1981년에 초판이 나온『산적의 딸 로냐』는 소로처럼 물질주의적 세태에 등을 돌린 두 아이, 로냐와 비르크에 대한 이야기다. 하나의 성을 절반씩 차지한 가부장적 산적 무리가 있는데, 두 아이는 각각 서로 다른 산적 두목의 외동딸과 외동아들이다. 두 산적 무리는 서로 훔치고 싸운다. 마침내 두 아이는 아버지들의 규범과 권위주의에 젊은이답게 맞서며 집을 떠나기로 결심한다. 무한한 자유를 선사하는 숲속의 삶을 누리려는 것이다. 그들은 새로운 집을 짓고 "밤에도, 낮에도, 태양 아래, 달과 별 아래 계절이 소리 없이 지나는 동안" 자연

과 조화롭게 살 계획을 세운다.

소설 초반부에 열한 살 로냐와 비르크는 소로처럼 혼자 있는 것을 좋아하는 아이로 묘사된다. 그들은 남들과 함께 있을 필요성을 느끼지 못하고, 아주 어릴 적부터 숲속을 돌아다닌다. 숲에서 아이들은 해돋이, 블루베리 덤불, 무지개, 북극성, 다람쥐, 큰사슴, 여우, 토끼만큼이나 외롭지 않다. 소설의 화자는 로냐에 대해 이렇게 말한다. "로냐는 숲속에서 고독하게 살았다. 혼자였지만 아무도 그리워하지 않았다. 그리워할 사람이 어디 있을까? 로냐의 나날은 삶과 행복으로 충만했다."

하지만 로냐가 비르크를 만나면서 변화가 생긴다. 아스트리드 린드그렌은 1981년 출판 전 인터뷰에서 다양한 사회적 장벽을 극복한 두 아이의 관계를 "애정 어린 결속"이라고 표현했다. 이 결속은 자연과의 심리적 친밀감과 유대감을 중심으로 만들어지는데, 이는 아이들이 숲의 마녀와 폭포로부터 간신히 살아남은 후 거의 아무 말도 나눌 수 없는 장면에서 강조된다. 그들은 나뭇잎으로 빽빽한 커다란 나뭇가지 아래 숨었다. "'내 누이, 로냐.' 비르크가 말했다. 로냐는 듣지 못했지만 비르크의 입 모양을 읽었다. 둘은 비록 서로 한마디도 듣지 못하면서도 대화했다. 더 늦기 전에 나눠야 하는 이야기를 주고받았다. 공포를 불러일으키는 것들조차 두려워할 필요가 없을 만큼 누군가를 사랑하는 것이 얼마나 멋진 일인지 말했다. 둘은 서로가 하는 말을 단 한마디도 듣지 못하면서도 대화를 나눈 것이다."

소설에서 로냐와 비르크를 이어 주는 힘만큼이나 강력한 감정적 요소는 자연에 대한 아이들의 헌신이다. 화자는 주변의 모든 생물과

멋진 조화를 이루며 살아가는 로냐와 비르크에 대해 "야생의 숲은 그들에게 소중하다."라고 한다. 숲속에서 보내는 그들의 강렬한 삶을 아스트리드 린드그렌은 "여름의 황홀경"이라고 했다. "'너와 나에게는 이번 여름뿐이야.' 비르크가 말했다. (…) 여름은 영원하지 않다. 비르크는 이 사실을 알았고, 로냐 또한 알았다. 하지만 두 사람은 마치 여름이 영원한 것처럼 살기 시작했다." 아스트리드 린드그렌이 푸루순드에서 구하고 찾은 것이 바로 이 농밀하고도 초목 같은 고요였다. 의도적으로 움직이지 않고 단순하며 조용한, 온갖 회의와 끊임없는 일로 스트레스가 쌓이는 달라가탄의 생활과는 완전히 대비되는 삶이었다. 섬에서 아스트리드는 자연과 책, 속기 노트에 온전히 몰입하는 것 외에는 아무것도 하지 않았다. 담석 제거 수술이 끝난 뒤 1980년 7월 안네마리에게 보낸 편지에서 아스트리드는 푸루순드에서는 "삶이 나와 함께 논다."라고 했다. "요양하는 일이 정말 눈부신 것은 완전히 아무것도 하지 않으면서 전혀 죄책감 없이 지낼 수 있기 때문이야. 지금 이 편지를 들고 우체통으로 달려가서 — 아 참, 자전거를 타고 가도 되겠네 — 편지를 부친 다음 집으로 돌아와서는 아무것도 안 할 거야. 삶은 눈부시게 아름답지."

아스트리드 린드그렌 자신에게 너무도 중요했던 인간과 자연의 공생이 가장 정교하게 묘사된 작품이 『산적의 딸 로냐』이다. 로냐와 비르크는 아직 성을 완전히 떠나지 않았지만, 겨우내 성 안에 갇혀 있던 그들은 자연의 품으로 탈출하고자 안달이다. 봄이 아이들을 위로하듯 끌어안자마자 그들은 6개월 동안 쌓인 추위와 어둠이 땀구멍으로 흘러나오는 것을 느낀다.

한참 동안 둘은 그저 조용히 앉아서 봄을 느꼈다. 검정 지빠귀와 뻐꾸기의 노래가 숲을 채우는 소리를 들었다. 갓 태어난 새끼 여우들이 굴 밖으로 나와 코앞에서 뒹굴었다. 다람쥐들은 나무 꼭대기에서 바쁘게 돌아다녔다. 이끼 위로 뛰어온 토끼들이 덤불 속으로 사라지는 모습도 보였다. 얼마 지나지 않아 새끼를 낳을 살무사는 근처에서 햇볕을 쬐며 평화롭게 누워 있었다. 둘은 뱀을 건드리지 않았고, 뱀도 그들을 건드리지 않았다.

아스트리드는 어린이의 직관과 즉각성에 깊이 뿌리내린 자연과의 유대감을 평생 믿었다. 『살트크로칸에서 우리는』에서 멜케르 멜케르손이 곰곰이 생각했던 것처럼. "왜 우리는 흙과 풀, 내리는 비와 별이 빛나는 밤을 축복으로 여기는 능력을 평생 간직하지 못할까?" 멜케르가 이런 의문을 갖는 것은 그의 막내아들 펠레 때문이다. 펠레는 삶의 매 순간을 기적의 연속인 양 살면서 언제나 자연을 세밀하게 관찰하느라 여념이 없다. 멜케르는 자신의 내면에서 자연의 아이를 찾기 힘들어했지만, 아스트리드 린드그렌은 어른도 "자연에 깊이 빠져들어 동화되면서 자연의 힘이 온몸을 쓰다듬는 것을 만끽할 수" 있다는 가능성을 몸소 보여 주었다. 1983년 5월 『예테보리스포스텐』과의 인터뷰에서 그녀는 자연에 대해 이렇게 말했다. "내가 단 한 번도 잃어버린 적이 없는 사랑이에요. 살아가는 동안 언제나 함께할 사랑이지요." 1975년 부모님에 대해 쓴 에세이집 『세베스토르프의 사무엘 아우구스트와 훌트의 한나』와, 삽화가 포함된 1987년 작 『나의 스몰

란드』(*Mitt Småland*, 1987)에서도 아스트리드는 자연이 어린 시절의 기억을 불러내는 촉매라고 했다. "누군가 나에게 어린 시절에 대해 묻는다면, 내 머릿속에 가장 먼저 떠오르는 것은 사람이 아니라 자연이다. 자연은 매일같이 내 삶을 어른들이 이해하기 어려울 정도로 격렬히 감싸고 채웠다. (…) 돌과 나무는 살아 있는 생물만큼이나 소중했고, 자연은 우리의 놀이와 꿈을 품고 지켜 주었다."

이 같은 자연과의 친밀함을 처음 글로 표현했을 때 아스트리드는 로냐와 비슷한 또래였다. 1921년, 열세 살의 아스트리드는 「빔메르뷔에서 크뢴으로 가는 길」이라는 에세이를 썼다. 자연을 사랑하는 소녀의 감성과 숲의 마법, 아름다움, 그리고 정적을 묘사한 글이었다.

어쩌다 여기까지 왔는지 모르지만, 어느 겨울 아침 나는 숲의 가장자리에 서서 눈 덮인 나무들이 나를 내려다보며 이렇게 말하는 것을 들었다.

"조그만 인간 아이야, 여기서 무엇을 찾니?"

나는 조용히 대답했다.

"아마 당신과 자연의 아름다움에 대한 그리움이 나를 이리로 이끌었나 봐요. 다른 사람들이 일어나기 전에, 해가 떠오르기 전에."

나는 한동안 가만히 서서 생각에 잠겼다. 모든 것이 참 아름답다고 생각했다. (…) 멀리 보이는 길가에는 키가 큰 가문비나무가 서 있었다. 나무 주변에 보이는 그루터기들은 사람들이 큰 나무 주변의 작은 나무들을 잘라 냈다는 걸 보여 주었다. 나무둥치에 기대어 거친 껍질을 쓰다듬으며 물었다.

"불쌍한 아빠 가문비나무님, 당신의 아이들을 누가 데려갔나요?"

아빠 가문비나무는 슬프게 고개만 저었다. (…) 나는 맑은 공기로 가슴을 채우며 이 모든 것을 말로 표현하기 힘들 정도로 한껏 즐겼다. 교회 복도에는 정적이 흘렀다. 이따금 고요를 깨뜨리는 것은 놀란 새의 날갯짓과 멀리서 들리는 종소리뿐이었다. 나는 엄숙한 느낌에 잠겼다.

스웨덴의 동물 공장

인류와 자연의 관계는 아스트리드 린드그렌에게 너무 중대한 이슈였기에, 그녀의 마지막 정치적 노력도 이 문제에 초점을 맞췄다. 스웨덴의 동물복지와 녹지보호를 위한 싸움에 나선 것이다. 폼페리포사 논쟁과 마찬가지로, 이 시기 린드그렌의 노력은 언론과 위정자와 스웨덴 시민들의 엄청난 관심을 불러일으켰다. 그것은 첫 번째 기사를 기고한 1985년부터 스웨덴 시민들의 행동을 격정적으로 촉구하는 기사를 『엑스프레센』에 기고한 1996년 가을까지 10년에 걸쳐 지속되었다. "여보세요? 1985년 10월 27일자 『엑스프레센』의 인터뷰를 기억하는 분이 계신가요? 아마 기억하지 못하실 겁니다. 하지만 그 당시 수상이었던 올로프 팔메가 불쌍한 닭들이 평생 비좁은 닭장에 갇혀 살지 않도록 하는 새로운 동물복지 법안을 약속한 것이 바로 그 즈음입니다."

1980년대의 동물복지운동과 1990년대의 환경보호운동은 아스

트리드 린드그렌을 스웨덴 녹색운동계의 주요 인사로 부상시켰다. 1970년대 핵에너지 논쟁과 1980년 핵에너지 국민투표를 계기로 녹색운동이 활성화된 상황이었다. 그 당시 린드그렌은 핵에너지 논쟁에 발을 들여놓았고, 핵에너지는 전 인류와 관련된 문제라고 주장했다. 그녀는 이런 입장을 1979년 12월 잡지 『아레트 룬트』(*Aret Runt*) 인터뷰를 통해 표명했다. "히스테리를 부리는 몇몇 여성들만 핵에너지를 반대한다고 주장하는 사람들이 있지만, 이는 사실과 전혀 다릅니다."

핵에너지 반대운동은 스웨덴의 강력한 환경운동으로 발전되었다. '데 그뢰나'(De Gröna) ─ 녹색동맹 ─ 는 『산적의 딸 로냐』가 초록색 표지로 출판된 1981년에 시작되었다. 같은 해 울프 룬델(Ulf Lundell) 은 애국적이고 감성적인 노래 「광활한 평야」의 가사 도입부를 쓰기 시작했다.

1985년 아스트리드 린드그렌이 미더운 수의사 크리스티나 포르스룬드(Kristina Forslund)의 자문과 협조를 받으며 촉발시킨 동물복지 논쟁은 1988년 제정되어 국제적 관심을 끈 이른바 '렉스 린드그렌' (Lex Lindgren, 린드그렌 법)을 낳았다. 1987년 11월 예타 레욘 영화관에서 열린 작가의 80세 생일 파티에 잉바르 칼손(Ingvar Carlsson) 총리가 얼굴을 내밀 정도로 현대 스웨덴에서 아스트리드 린드그렌의 정치적 영향력은 상당했다. 무대 한복판에서 칼손 총리는 화환을 목에 두른 작가를 포옹하면서 정부가 젖소 룀라, 암탉 로비사, 그리고 암퇘지 아우구스타에게 제대로 된 생활 환경을 보장하겠다고 선언했다. 아스트리드에게 최고의 생일 선물이었고, 파티 참석자들도 감동했다. 하지만 새로운 법안이 공개되자 아스트리드 린드그렌은 이를

격렬히 거부했다. 그녀는 1988년 3월 23일자 『엑스프레센』 기고 글에 이렇게 썼다. "렉스 린드그렌 ── 도대체 누가 새 법안을 이렇게 부를 생각을 했을까? 알맹이는 하나도 없는 명목상의 법안에 본인의 이름 이 붙었다고 자랑스러워해야 할까? 모든 동물이 가장 자연스러운 삶 을 누릴 수 있도록 한다는 고귀한 약속을 이토록 허울뿐인 법안으로 눈가림하게 만든 사람은 누구인가?"

아스트리드 린드그렌의 어조는 직선적이고 저돌적이었다. 그녀는 자신이 누구를 상대하는지 정확히 알고 있었다. 1985~88년 사이, 그 녀는 『엑스프레센』에 농업부 장관 마츠 헬스트룀(Mats Hellström)과 1986년 2월 올로프 팔메 암살 이후 총리직을 맡은 잉바르 칼손에게 보내는 공개서한을 기고했다. 그 당시 스웨덴의 새로운 지도자가 양 계장에서 생산되지 않은 달걀을 먹어 보고는 유기농법에 관심을 가 지기 시작한 시점이었다. 널리 사랑받는 칼손 캐릭터를 활용한 공개 서한에서 아스트리드는 총리를 "최고의 칼손"이라고 했다. 1985년 10월 27일 기고한 글에는 자신의 작품 『지붕 위의 칼손』의 대사를 인 용하며 총리를 암탉 로비사와 암퇘지 아우구스타에게 소개시켰다. "총리 양반? 잘생기고, 대단히 영리하고, 적당히 통통한, 한창 잘나가 는 사람이지.(지붕 위의 칼손은 스스로 '잘생기고, 영리하고, 적당히 통통한, 한창 잘나가는 사람'이라고 입버릇처럼 말한다. ── 옮긴이)"

1976년 폼페리포사 논쟁 때와 마찬가지로 구어체와 독자들에게 다가가는 경쾌한 어조로 동화적 요소를 가미한 글은 아스트리드 린 드그렌의 번득이는 수사적(修辭的) 천재성을 드러낸다. 거의 모든 사 람들이 젖과 함께 흡수하며 자란 오랜 문학 장르를 현대 정치적 논의

에 적용한 것은 탁월한 선택이었다. 독자의 호기심과 적극적 참여를 유도할 수 있었기 때문이다.

린드그렌은 이전까지만 하더라도 농업 관련 논의에서 '생산 단위'라고 언급되던 가축들에게 뮐라, 로비사, 아우구스타 등의 이름을 붙였다. 이토록 친밀한 의인화는 육식을 하는 스웨덴 사람들 중 상당수로 하여금 동물복지에 관심을 갖게 만들었다. 그들은 스웨덴에서 제대로 논의된 적이 없는 주제에 눈뜨게 되었다. "동물은 살아 있는 존재이고, 인간과 마찬가지로 괴로움과 공포와 고통을 느낄 수 있다. (…) 과연 우리가 저렴한 식품을 얻기 위해 동물들로 하여금 더 나은 삶을 살 수 없도록 해야 하는가?"

정책 변화를 이끌어 내기 위한 아스트리드의 우아하고도 조심스러운 글은 크리스티나 포르스룬드의 수의학 지식을 바탕으로 작성되었다. 따라서 동물의 먹이, 사는 공간, 항생제, 도살 등에 대해 매우 정확한 글을 쓸 수 있었다. 이야기 구성 방식은 아스트리드 린드그렌이 독자의 아침 식사 테이블에 앉아서 신문 기사를 소리 내어 읽어주는 듯한 느낌을 자아냈다. "스웨덴 동물 공장의 새끼돼지, 송아지, 닭, 다들 안녕하신가!"

아스트리드 린드그렌 특유의 색다른 정치적 연설 기법은 대중이 정부를 이해하고 경청하지 않으면 민주주의가 제 기능을 할 수 없다는 근본적 믿음에서 나온 것이다. 폼페리포사 논쟁이 한창이던 1976년 『후스모데른』과의 인터뷰에서 그녀는 시민들의 행동을 촉구하며 이렇게 지적한 바 있다. "정치인들에게만 맡겨 두기에는 정치란 너무도 중요한 것입니다."

라세의 죽음

1986년에는 신문, 텔레비전, 라디오 매체를 통해 농업 정책 논쟁이 이어졌지만, 아스트리드 린드그렌과 정치권의 직접적 충돌은 없었다. 1980년대에 아스트리드 린드그렌과 크리스티나 포르스룬드가 함께 협력해서 작성한 기사를 모아 엮은 『우리 집 젖소는 즐겁게 놀고 싶다』(*Min ko vill ha roligt*, 1990)에는 "1986년에는 우리 모두를 전율하게 만든 사건이 너무 많았다."라고 기록되어 있다. 그 사건들 중에는 올로프 팔메 암살과 체르노빌 참사가 포함되어 있었지만, 정작 그해 7월 아스트리드 본인의 삶을 무너뜨린 사건은 언급하지 않았다. 60세 생일을 5개월 앞두고 라세가 암으로 세상을 떠난 것이다. 그로부터 몇 년이 지난 1989년 8월 『스벤스카 다그블라데트』 인터뷰에서 "생애 최대의 충격은 무엇인가요?"라는 질문에 아스트리드 린드그렌은 이렇게 대답했다. "내 아들 라세가 죽은 것이죠. 그 무엇보다도 가장 끔찍한 충격이었습니다. 요즘도 가끔 눈물을 흘려요. 라세의 어린 시절이 생각나고, 나이 든 뒤의 일도 떠오릅니다."

한때 라세는 린드그렌의 삶에서 가장 큰 행복의 원천이었다. 1950년대 라세가 엔지니어가 되고 아버지가 된 후에도 그녀는 종종 그를 '내 사랑 라세 루시도르'라고 불렀다. 짧고 고독하고 폭풍 같은 삶을 살다 간 고아 출신의 찬송가 작사자이자 작곡가 라르스 요한손(Lars Johansson)의 별명 '불행한 라세 루시도르'를 빗댄 애칭이었다. 라세는 아스트리드 린드그렌의 삶에서 가장 크고 아픈 부분이기도 했다.

1972년 아스트리드의 일기에도 그렇게 적혀 있다. 그녀는 한때 아들을 외국에 두고 떠나와야 했고, 이후 지독하게 그리워했다. 표현하기 힘든 죄책감 때문에 고통스러워하면서도, 아들이 호베츠알레에서 보낸 첫 3년과 이후 네스 농장에서 보낸 18개월만큼 조화롭고 행복하게 지내게 해 주려고 무던히도 애썼다. 그 모든 일을 겪은 후에야 다섯 살이 된 라세는 생모와 함께 살 수 있었다. 이 과정은 두 사람 모두에게 힘들었고, 이후로도 크게 나아지지 않았다. 아스트리드는 1946년 6월 어머니에게 보낸 편지에서 라세를 '내 사랑 느림뱅이'라고 불렀다.

생애 첫 5~10년이 이후의 삶을 좌우하는 결정적 시기라는 사실을 아스트리드는 매우 고통스럽게 인정할 수밖에 없었다. 이런 인식은 그녀가 자신의 작품과 기고문과 연설문 등을 통해 양육과 부모 자식 관계에 대해 그토록 진솔하고 설득력 있는 주장을 펼 수 있게 한 배경이었다. 1952년에 기고한 린드그렌의 야심찬 에세이 「더 많은 사랑을!」의 메시지는 25년 후 독일서적상협회 평화상 수상 연설에도 담겨 있다. "세상 그 무엇도 어린이가 열 살 이전에 받지 못한 사랑을 대신할 수는 없습니다."

이 글들이 라르스 린드그렌에 관한 내용이라는 명백한 근거는 없다. 어쨌거나 어린 시절 불우한 환경 때문에 안정감과 자유를 느끼지 못하고 자랐기 때문에 고독하고 불행하게 살 수밖에 없었던 사람들에 대한 것임은 분명하다. 1952년의 기고문에서 아스트리드 린드그렌은 "안정감과 자유야말로 인간이라는 식물이 건강하게 자라기 위한 필수 요소"라고 주장했다.

불행하고 고독하고 부모를 잃은 소년들이 넘쳐 나는 아스트리드

린드그렌의 작품 세계에서 라세가 얼마나 중요한 역할을 했는지 짐작하게 하는 대목이다. 그러나 아스트리드 자신이 그것을 인식했는지 알려면 스웨덴 왕립도서관의 자료를 찾아보아야 한다. 제343번 속기 노트에는 아스트리드가 전기 작가 마르가레타 스트룀스테트에게 전하면서 그대로 인용되지는 않기를 바란 글이 적혀 있는데, 일부분은 지운 흔적이 있다.

아스트리드 린드그렌이 어려운 상황에 처한 어린이에 대한 이야기를 쓸 때 그녀의 감수성과 ~~감상주의~~에 이의를 제기한 평론가들이 있다.

그녀의 작품에 절제되지 않은 감정이 등장하는 것은 사실이나, 이를 부정적으로 받아들이고 의심스러운 뭔가를 덮어 버리기 위한 거짓이라 생각한다면 취약한 어린이에 대한 아스트리드 린드그렌의 진심 어린 헌신을 모르는 것이다. 이런 헌신은 1926년 크리스마스 전에 코펜하겐에서 아이를 ~~낳자마자~~ 포기해야만 했던 상황과, 젊은 아스트리드가 ~~그녀와 아이~~ 라세를 키우기 위해 수많은 역경을 헤쳐 나가야 했던 경험과 분명 깊은 연관이 있다.

1986년 7월 22일 라세는 아내와 세 자녀를 남기고 세상을 떠났다. 1986년이 저물 때까지 아스트리드는 자신을 꼼짝 못 하게 옭아맨 슬픔에서 벗어나지 못했다. 하지만 1987년 1월이 되자 환경운동가로 다시 나섰다. 그리고 어마어마한 영향력을 발휘했다.

1월 14일자 『엑스프레센』에 실린 린드그렌의 글은 스웨덴을 조사

하기 위해 지상으로 내려온 신에 대한 꿈 이야기를 담고 있다. 신은 동물들이 어떻게 살아가는지 알아보기 위해 아스트리드를 조사 안내원으로 선택했다. 신의 반응은 가차 없었다. "내가 이런 얼간이 같은 인간들에게 지상의 생명체를 지배하라고 했단 말인가?" 조사하는 도중에 농업부 장관 마츠 헬스트룀도 등장하는데, 그는 '얼간이'가 아니라 스웨덴의 가축을 보호하기 위해 적절한 목표를 설정하는 법안을 현자의 돌처럼 거머쥔 왕자의 모습으로 나타난다.

　군나르 스트렝이 폼페리포사 논쟁 당시 저질렀던 실책을 되풀이하지 않아야 한다는 사회민주당 지도부의 인식이 그 어느 때보다 강한 시기였다. 따라서 『엑스프레센』과 아스트리드 린드그렌이 절묘한 타이밍을 겨냥해서 사회민주당 연례 전당대회 당일인 1987년 9월 20일 잉바르 칼손 총리에게 보내는 또 다른 공개서한을 게재했을 때 그는 놀랐다. 널리 사랑받는 작가의 어조는 별다른 선택의 여지를 남기지 않았다. "친애하는 잉바르 칼손! 전당대회로 바쁘실 텐데 방해해서 미안합니다. 국내 문제와 외국의 대통령이며 주요 인사들 때문에 총리의 머리가 대단히 복잡하리라 믿습니다. 그럼에도 불구하고 이 나라 생명들이 처한 가련한 상황에 잠시나마 관심을 기울여 주기를 소망하며 이 글을 씁니다. 결국 스웨덴의 가축들이 어떤 취급을 받을지 결정하는 것은 총리와 정부니까 말입니다."

　사회민주당 전당대회 내내 이어진 연설과 기립박수 도중에 잉바르 칼손은 한 시간 동안 종적 없이 사라졌다. 그 시간에 총리는 개인 운전기사에게 달라가탄에 있는 작가의 집 앞에 내려 달라고 했는데, 마침 마르가레타 스트룀스테트가 그곳에 함께 있었다. 1999년 출간

된 아스트리드 린드그렌 전기에는 작가가 총리를 반갑게 맞이한 이야기가 적혀 있다. 그녀는 "명랑한 태도로 총리를 훈계하고는, 제대로 조치를 취하지 않으면 가만히 있지 않겠다고 손가락을 흔들며 말했다. 그러고는 총리를 어린 소년으로 여기는 자신의 생각을 드러내듯 그의 볼을 톡톡 두들겼다. 총리의 경호원들은 이 장면을 그저 바라보며 서 있었다."

환경운동가 아스트리드

노년의 아스트리드 린드그렌이 힘 있는 정치가들을 부드럽고도 단호하게 다룬 방식은 ─ 폼페리포사 논쟁을 통해 익힌 방식이기도 한데 ─ 그녀가 생애 마지막 25년 동안 관여한 모든 정치 활동의 저변에 화산재처럼 깔려 있는 성역할 관점을 드러낸다. 동물복지를 위해 싸우는 동안 아스트리드 린드그렌은 스웨덴 가축들이 더 나은 환경에서 살 수 있도록 하기 위해 수많은 남성 장관, 정치가, 농업계의 거두와 맞서는 사람들이 두 여성이라는 사실을 숨김 없이 드러냈다. 또한 이것이 우연이라고 생각하지도 않았다. 작가의 반대편에 선 남성 중 대부분은 마츠 헬스트룀이 20년이 지난 후에야 『한 점 부끄럼 없이』에 언급할 엄두를 낸 "일개 동화 작가가 현대의 식량 생산에 대한 결정권을 잉바르 칼손한테서 생일 선물로 받아도 되는가?"라는 관점에 공감하는 사람들이었다.

물론 스웨덴 농축산업계가 닭, 돼지, 소를 더 나은 환경에서 키울

것을 촉구하는 싸움을 두 남성이 주도했을 수도 있다. 하지만 아스트리드 린드그렌이 1986년 1월에 전직 스웨덴 농업부 장관 안데르스 달그렌(Anders Dahlgren)에게 보낸 공개서한에서 언급한 것처럼 동물 복지 관련 논의는 핵에너지 반대운동이나 평화운동과 흡사하게 여성들이 주도하고 있었다. 그 편지에서 아스트리드는 폼페리포사 논쟁 당시에도 활용한 페미니즘 구호를 달그렌과 그의 남성 동지들을 위협하는 용도로 활용했다(장난스러운 눈빛을 반짝이면서).

내가 지금껏 받은 편지들을 보건대, 성과를 원하는 수많은 여성들이 목소리를 높이고 있습니다. 그리고 여성들은 이 나라 인구의 절반 이상을 차지하지요. 오, 맙소사! 그녀들이 진심으로 분노하는 날이 오지 않기를! 우리가 문화 선진국의 지위를 내려놓지 않으려면 정치적 이슈보다는 도덕적 이슈를 먼저 해결해야 할 것입니다. 앞으로 빠른 시일 내에 가시적인 결과를 볼 수 있기를 바랍니다. 다음 선거 전이라면 금상첨화겠지요. 총리, 농업부 장관, 그리고 다른 이성적인 분들이 잘 알아듣도록 설명할 수 있을까요? 어쩌면 스웨덴 여성들에 대한 오랜 격언을 인용하면 효과적이겠지요. "여성들은 억세고, 힘이 세며, 건포도가 많이 들어간 빵을 잘 굽지만, 그들을 도발하면 지체 없이 공격한다."

『산적의 딸 로냐』에 등장하는 두 산적 두목의 부인 로비스와 운디스를 연상케 하는 대목이다. 숲속 성에 사는 남정네들 사이에 우뚝 서 있는 강인한 여인들. 억세고 강건한 두 여인은 맛난 빵을 굽고, 부

억과 텃밭을 관리하며, 가족을 돌보고, 자연을 존중한다. 두 여인 모두 남자들이 대부분의 의사 결정을 하는 것을 인정하면서도, 삶에는 남편들이 완전히 이해하거나 통제하지 못하는 것들이 있다는 사실을 알고 있다. 요컨대 도덕적 화두가 그것이다. 그런 면에서 『산적의 딸 로냐』에 등장하는 남성들은 "머저리들"이다. 절망에 빠진 로냐가 비르크에게, 로비스와 운디스가 남편들에게 설명하고자 했던 것처럼. "삶이란 정성스럽게 다뤄야 하는 거야. 그걸 모르겠어?"

스웨덴처럼 페미니즘의 선두를 달리는 국가에서 아스트리드 린드그렌의 이름이 논란 많은 '에코페미니즘'과 엮이지 않는다는 것은 놀랍다. 작가가 1980년대와 1990년대에 목소리를 높인 환경 이슈들은 여러모로 에코페미니즘과 관련이 있었다. 하지만 아스트리드 린드그렌은 남성 중심 사회에서 남성이 여성을 억압하는 것과 환경 보호를 거부하는 모습 사이에 연관성이 존재한다는 주장을 절대로 받아들이지 않았을 것이다. 녹색당 대변인을 역임한 로타 헤스트룀 (Lotta Hedström)은 자신의 저서 『에코페미니즘에 대하여』에서 스몰란드 출신 작가 엘린 베그네르를 "스웨덴 에코페미니스트의 시조"라고 주장했다. 그러나 아스트리드 린드그렌이 활발히 참여한 1980년대와 1990년대 스웨덴의 환경운동과의 연관성에 대한 언급은 전혀 없다.

아스트리드 린드그렌은 선배 작가 엘린 베그네르처럼 여성이 남성보다 우월하다고 여기지 않았고, 스스로를 페미니스트라고 칭한 적도 없다. 하지만 그녀는 남성의 편견과 억압에 직면했을 때 여성의 권리와 남녀 평등에 대해 서슴지 않고 목소리를 냈다. 아스트리드 린

드그렌은 자신이 시위와 농성에 의존하지 않고 남성과 동등한 권리, 기회, 책임을 쟁취하기 위해 중요한 투쟁을 한 세대에 속한다고 여겼다. 이런 면에서 그녀는 엘사 올레니우스, 안네마리 프리스, 에바 폰 츠바이베르크, 그레타 볼린, 루이제 하르퉁, 스티나, 잉에예드 같은 주변 여성들과 닮았다.

현대 페미니즘에서 불멸의 모델 같은 삐삐 롱스타킹을 그려 낸 아스트리드 린드그렌이 단 한 번도 페미니즘 운동에서 중추적 역할을 하지 않았다는 것은 일면 역설적이다. 왕실 만찬 자리에서 예술가 시리 데르케르트(Siri Derkert)는 아스트리드에게 "삐삐는 우리 세대에서 가장 성공적인 페미니스트"라고 목소리를 높인 바 있다. 아스트리드가 페미니즘에 대한 의구심을 일부 내려놓고, 특히 외국 기자들을 상대로 다소 호전적인 모습을 보이기 시작한 것은 1990년대 들어서부터이다. 덴마크 신문 『크리스텔리트 다그블라드』(Kristeligt Dagblad) 기자가 1992년 4월에 달라가탄을 방문해서 페미니즘 운동에 대한 견해를 묻자 아스트리드는 이렇게 답변했다. "나는 여성들을 위해 적극적으로 싸울 각오가 되어 있습니다. 현실적으로 세상에 존재하는 것은 남성이란 단 하나의 성뿐이기 때문이지요. 최근에 대단히 인기 높은 미국 TV 프로그램을 보았는데, 주인공이 줄무늬 정장을 입은 신사들을 이끌고 유럽 어딘가를 휘젓고 다니는 내용이었어요. 화면 속에 스커트를 입은 사람은 하나도 보이지 않았습니다. 하급직 중에도 여성은 단 한 명도 없더군요. 뛰어난 재능을 지닌 여성은 너무도 많지만, 중요한 의사 결정을 하는 사람은 모두 남성입니다."

아스트리드 린드그렌과 여러 남성들 사이의 줄다리기를 보면, 그녀

가 성의 정치학에 일가견이 있다는 것을 알 수 있다. 그녀가 1943년에 라세 양육비를 어떻게든 회피하려던 나이 들고 잘나가는 레인홀드 블롬베리를 몰아세운 것도 좋은 예이다. 법률적 사실에 바탕을 둔 라세 엄마의 편지들은 1926~27년 사이에 분노에 찬 전 부인과의 소송에 지친 그를 다시 법정에 세울 것이라는 입장을 당당한 어조로 전했다. 이에 더하여 그녀는 스티나에게 레인홀드 블롬베리를 찾아가 아스트리드가 진지하게 소송을 고려하고 있다는 사실을 다시금 강조하도록 했다. 스티나의 언니는 허투루 대해도 되는 사람이 아니라는 것을 거듭 상기시킨 것이다.

페미니즘에 관련된 또 다른 이슈인 여성 성직자 논쟁은 1957년 가을에 대두되었다. 교회에서 여성 성직자를 임명하는 것이 과연 합당한가? 고위 성직자들은 이에 대한 의견이 확고했는데, 확고하기는 아스트리드 린드그렌도 마찬가지였다. 1957년 10월 18일에 루이제 하르퉁에게 보낸 편지에 그녀는 자신의 의견을 이렇게 설명했다.

우리 린셰핑 교구에서는 여성 성직자에 찬성하는 표가 단 하나도 나오지 않았어. 교회 총회가 열리기 전에 교구 잡지 『린셰핑스 스티프츠블라드』(*Linkopings Stiftsblad*)에서는 크리스마스판에 실을 글을 써 달라고 청탁했지. 이런 요청을 잘 거절하지 못하는 나는 그러겠다고 승낙했어. 그런데 여성 성직자에 대해 찬성표가 단 하나도 나오지 않은 유일한 교구가 린셰핑이라는 기사를 『다겐스 뉘헤테르』에서 읽고 화가 나서 『린셰핑스 스티프츠블라드』에 이런 글을 보냈지. "사도 바울은 여성들이 예배에 조용히 참석하고 잠자

코 성직자들을 신뢰해야 한다고 했지요. 2천 년 전에 신문이 있었다면 바울은 아마 '여성들은 교구 잡지에도 아무 말 말고 조용히 있을지어다.'라고 했을 겁니다. 본인도 그 방침을 따르기로 했습니다. 앞으로 내가 교구 잡지에 기고하는 일은 없을 것입니다. 천국에서 내려다보는 사도 바울도 만족하시겠지요."

20년 후, 아스트리드 린드그렌은 1976년 총선에서 올로프 팔메의 남성 중심 정권을 패퇴시키는 데 결정적 역할을 했다. 1988년에는 또 다른 여성의 도움으로 동물복지 관련 법안 — 완성된 법안 내용은 아스트리드 린드그렌과 크리스티나 포르스룬드가 희망했던 것보다 매우 빈약했지만 — 을 만드는 데 일조했다. 이 이야기는 해외에서 상당한 관심을 모았다. 1970년대 중반에 세계적으로 유명한 스웨덴인들이 감당하기 어려운 세금 고지서 때문에 모국을 떠난다는 놀라운 보도가 있은 후, 1980년대 후반의 새로운 법안은 "인민의 집 스웨덴"이 동물조차 행복하게 사는, 전 세계에서 가장 목가적인 사회라는 평판을 되찾는 데 도움이 되었다.

그러나 더욱 환경친화적인 스웨덴을 만들기 위한 아스트리드 린드그렌의 싸움은 끝나지 않았다. 오히려 1990년경 그녀는 식품 품질 향상, 그리고 자신이 나고 자란 광활한 녹지를 보존하기 위한 시민 의식 고취 운동에 뛰어들었다. 정치가 마리트 파울센(Marit Paulsen)과 생물학자 스테판 에드만(Stefan Edman)과 손잡은 아스트리드 린드그렌은 1991년 6월에 발표한 글로 또 한 번 사회적 반향을 일으켰다. 이 글은 스웨덴이 유럽연합에 가입하기로 신청한 정황을 배경으

로 읽어야 하는 내용을 담고 있었다(1994년에 아스트리드는 이 국민투표에서 반대표를 던졌다). 그녀는 이렇게 주장했다. "우리의 환경과 생물종 다양성을 갖춘 자연경관을 파괴하지 않고 자연을 지키며 식량을 생산하는 농법이 필요합니다."

이후 몇 년 동안 이와 유사한 글들이 한때 아스트리드의 동생 잉에예드가 근무했던 신문 『란드』(Land)에 실렸다. 아스트리드는 자동차 회사 볼보의 최고 경영자 페르 귈렌함마르(Pehr G. Gyllenhammar)와 여러 환경운동가들의 도움을 받으면서 신문사가 진행하는 토지 보호 및 친환경 농법을 따르는 농부들에게 지원금을 주는 정책에 대한 서명운동을 널리 알리고자 노력했다. 진정한 원외 정당 활동가답게 그녀는 스웨덴 농부들이 떠들썩한 시위를 위해 거리로 나와야 한다고 주장했다. "그 무엇보다 중요한 일이 있습니다. 이 문제에 대해서는 농부 여러분이 조합에만 의존하지 말고 스스로 목소리를 높여야 한다는 것입니다. 목청껏 외치세요. 우리 현실이 어떤지 설명하고, 스웨덴의 동물과 농업에 좋고 나쁜 것이 무엇인지 여러분의 생각을 확실하게 알려야 합니다! (…) 덧붙이자면, 뭔가 해내기 위해 스웨덴 농부들이 행진한다면 나도 기꺼이 참여하겠습니다!"

아스트리드 린드그렌은 생애 마지막 정치적 운동을 통해 인생의 출발점으로 돌아왔다. 자신과 가족들이 자연 속에서 인간, 동물, 땅과 농작물, 밭, 초원, 숲이 한데 어우러진 삶을 살던 네스 농장의 어린 시절로. '떠들썩한 마을의 아이들'처럼 행복했던 시절로. 아스트리드 린드그렌의 정치적 비전이 현실과 동떨어진 순수한 노스탤지어에서 나온 것이라는 반대론자들의 주장은 그녀가 나이 들면서 점점 더 사

실로 드러났다. 동물복지 논쟁이나 환경보호운동에서 이 농부의 딸은 "기계의 시대"에 어쩔 수 없이 잡아먹혀 버린 "말의 시대"를 얼마나 애타게 그리워하는지를 숨기지 못했다. 그녀는 모국과 자기 자신이 과거의 모습으로 돌아가기를 갈망했다. 1982년 잡지 『알레르스』(Allers)에 기고한 「나의 스웨덴 한 조각」(Min bit av Sverige)에서 린드그렌은 어린 시절의 오솔길과 논밭을 명랑한 순수함이 담긴 문체로 회고했다. 1990년대 들어 스웨덴 시골 마을의 풍경은 지방정부의 도시계획과 유럽 전체를 아우르는 정책 때문에 위협받고 있었다.

울타리로 둘러친 초원에 우유를 짜러 축사를 오가는 소들의 발굽자국으로 좁다란 길이 나 있다. 소와 양들은 언제나 이 길을 오가며 풀이 길게 자라지 못하게 했다. 선사시대부터 있었던 회색 바위사이에서 아이들은 언제나 산딸기를 따 먹으며 뛰어다녔다. 이곳에는 언제나 새소리가 울려 퍼졌다. 방울새와 박새가 지저귀고, 검정지빠귀는 초여름의 백야를 노래하며, 뻐꾸기는 여름 새벽에 가슴이 터지도록 우짖었다. (…) 스몰란드의 초원, 천사의 초원, 아이와 동물과 꽃과 풀과 나무와 새소리가 있는 곳. 이제 곧 사라지리.

사이보그 아스트리드

1976년에 잡지 『벨코맨』(Välkommen)의 기자가 68세의 작가에게 노년을 어떻게 느끼는지 물었을 때 아스트리드 린드그렌은 자신이 아

직 노년에 이르지 않았다고 답했다. "평소처럼 일하고 완벽한 건강을 유지하고 100미터를 달려도 숨이 턱까지 차지 않는 한 나는 나이가 들었다고 느끼지 않습니다. 물론 내가 뛰어다니면서 '아, 나는 정말 젊다.'라고 생각하지 않지만, 그렇다고 늙었다고 느끼지도 않아요. 문득 사람 이름이 생각나지 않거나 뭘 가지러 부엌에 들어왔는지 기억나지 않을 때는 나이가 들어 간다고 느끼지만, 그야 익숙해져야 하는 삶의 한 부분이죠."

1984년 엘사 올레니우스와 굴란이 세상을 떠나고 1986년 라세가 암과의 사투에서 무릎을 꿇은 이후, 노년의 아스트리드 린드그렌은 매우 힘든 시기에 접어들었다. 시력이 떨어지면서 초점을 맞추기 어려워졌고, 안경을 쓰고도 책을 읽을 수 없게 되었다. 1986년 1월 10일 리타 퇴른크비스트베르슈르에게 보낸 편지에 아스트리드는 스스로를 "확대경과 보청기를 착용한 사이보그지만, 적어도 치아는 온전해."라고 했다. 1987년 11월, 작가의 80세 생일에 잡지 『비』 기자가 달라가탄을 방문했을 때는 전화기 두 대를 가리키면서 자신이 반쯤 장님이고, 반쯤 귀머거리라고 했다. 때마침 동시에 울리는 요란한 전화기 소리가 마치 시골에서 목에 방울을 매단 동물들이 한꺼번에 움직이듯 거실을 뒤흔들었던 것이다.

그로부터 얼마 지나지 않아서 아스트리드 린드그렌이 무덤에 한 발을 들여놓은 거나 다름없다는 기사가 보도되었다. 『엑스프레센』에 실린 인터뷰를 형편없이 번역한 기사가 1991년 11월 독일 『빌트』 (Bild)와 『함부르거 아벤트블라트』(Hamburger Abendblatt)에 실렸는데, 그 기사는 시력을 잃고 바깥세상으로부터 고립된 비참한 작가의 모

습을 비극적으로 묘사했다. "그녀의 머리는 온통 헝클어졌고, 눈은 초점 없이 허공을 바라봤다." 이 한심한 기사에 대해 전해 들은 아스트리드 린드그렌은 개인 비서 셰르스틴 크빈트로 하여금 타자기를 가져와서 ── 아스트리드는 직접 타자를 칠 수 없을 만큼 시력이 약해져 있었다 ── 편지를 몇 통 받아쓰게 했다. 그 첫 번째 편지는 1991년 12월 2일에 송달되었다.

친애하는 편집인 귀하. 본인이 알기로 마크 트웨인은 "내 죽음에 대한 보도는 대단히 과장되어 있다."라는 명언을 남겼습니다. (…) 11월 30일자 『함부르거 아벤트블라트』에 실린 기사에 대해 말씀드리고 싶은 것은 내 '시력 상실'에 대한 보도가 대단히 과장되어 있다는 것입니다. 내가 『엑스프레센』과의 인터뷰(귀사에서 보도한 기사의 출처가 이 신문이라는 것은 명백해 보입니다)에서 말한 것은 더 이상 글자를 읽기 힘들어졌다는 것뿐입니다(사실은 충분히 두꺼운 돋보기를 쓰면 아직 읽을 수 있기는 합니다만). 귀사의 기사를 읽는 사람은 지치고 반쯤 장님이 되어 버린 작가가 서신을 구술할 기운도 거의 없는 모습을 연상하며 연민에 빠지게 됩니다. (귀사로부터 연락받은 바 없는) 내 비서와 나 자신은 귀사의 기사에 담긴 묘사를 인정할 수 없습니다. 재미 삼아 지난 며칠간 내가 구술하고 비서가 받아쓴 편지를 꼽아 보니 총 18통이더군요.

두 독일 신문은 노쇠한 아스트리드 린드그렌이 온종일 창가에 앉아 바사 공원을 굽어보며, 자신이 한때 그토록 선명하게 그려 냈던

뛰노는 어린이들을 하염없이 바라보는 모습을 묘사했던 것이다. 그러나 아스트리드는 관찰자로 밀려나기를 거부했다. 같은 해 러시아, 핀란드, 폴란드, 오스트리아, 독일, 네덜란드를 방문했고, 곧이어 폴란드 재방문 일정을 계획하고 있었다. 하지만 여행을 다녀온 후에는 창가에 앉아 잠시 숨을 고르며 달라가탄과 바사 공원에서 흘러가는 삶을 바라보았다.

셰르스틴 크빈트는 1980년대와 1990년대에도 아스트리드 린드그렌이 정력적으로 일하던 모습을 증언했다. 라벤-셰그렌에서 린드그렌과 함께 일했던 크빈트는 일주일에 두 번씩 달라가탄에 들러서 편지를 분류하고, 고지서 대금을 납부하고, 소포를 받아 오며, 전화를 받고, 작가가 구술하는 편지를 받아 적었다. "그녀는 팔십 대가 되어서도 놀라운 작업 속도를 유지했어요. 노화에 따른 시력 감퇴가 있었지만, 언제나 우리가 일하는 순서와 방식을 명확하게 인지하고 있었고, 엄청난 속도로 수많은 서신을 구술했습니다. 다른 일은 그녀가 허용하는 범위 내에서 내가 적절히 처리했지요. 내가 회신 내용을 제안하면 '좋아, 그대로 써.'라고 하거나 '나보다 훨씬 더 친절하군.' 하고 말했습니다."

1990년대에 아스트리드 린드그렌의 삶은 점점 더 힘들어졌다. 한때 어머니 한나가 "마지막 4분기가 가장 힘들다."라고 말했던 것처럼. 그때까지 친구들이 하나둘 세상을 떠나더니, 1991년 12월에는 학창 시절부터 우정을 나눠 온 안네마리 프리스가 고통스러운 질병과 싸우다 사망했다. 1992년 1월 5일 아스트리드는 일기장을 꺼냈다. 이 시점의 일기는 연말연시에 한 해를 되돌아보며 짤막하게 정리하던

수준으로 길이가 줄었다. 언제나처럼 그녀는 세상이 돌아가는 상황에 대한 생각과 에릭손, 린드그렌, 뉘만 가족의 생활과 친한 친구들에 대해 썼다. "오랫동안 병원에서 비참한 시간을 보낸 안네마리가 12월 7일에 세상을 떠났다. 지난 여러 해 동안 매주 한 번씩 블라케베리 병원으로 병문안을 다녔다. 하지만 77년 동안 이어 온 우리 우정은 12월 7일 오전 10시를 마지막으로 끝났다. 죽음이 그 애를 모든 슬픔으로부터 놓아주기를 바랐건만, 막상 그 애가 떠나자 견디기 힘들만큼 슬펐다. 우리 우정이 77년 만에 중단됐다고 할 수는 없다. 둘 중 하나가 이 세상에 없더라도 우리 우정은 계속되니까."

프레스트고스알렌에 살던 고향 친구 —1925년 엘렌 케이의 저택을 함께 견학한 가장 친한 친구— 안네마리 프리스는 빔메르뷔 교회 묘지의 부모님 묘소 옆에 안장되었다. 훗날 죽더라도 유령이 되어 함께 어울리자고 다짐했던 묘지에 잠든 것이다. 언제나처럼 아스트리드는 영리하고 용감한 역할, 안네마리는 강한 역할을 맡기로 했었다. 둘은 유령이 되어서도 어린 시절처럼 모든 사내들과 맞서 싸울 뿐 절대 서로 싸우지는 않을 것이다.

안네마리를 잃고 나서 아스트리드는 자신의 죽음을 두려워하게 되었을까? 1992년 4월 10일자 『다겐스 뉘헤테르』에는 이 질문에 대한 아스트리드의 답이 실렸다. "전혀 그렇지 않아요. 난 죽음에 대해 거부감이 없습니다. 하지만 그날이 내일은 아니었으면 좋겠어요. 그 전에 해야 할 일이 많거든요." 동생 스티나와 잉에예드도 같은 생각이었다. 1990년대에도 에릭손 자매들의 유대는 공고했다. 이런 유대감은 어린 시절의 추억에 뿌리내린 것이었다. 아스트리드는 그 추

억을 '떠들썩한 마을의 아이들' 3부작, 그리고 각각 1960년과 1976년에 출판된 『마디켄』(*Madicken*)과 『마디켄과 유니바켄의 귀염둥이』(*Madicken och Junibackens Pims*)에 담아냈다. 아스트리드는 큰언니 마디켄, 스티나는 둘째 리사베트, 잉에예드는 크리스마스에 태어나 언니들에게 "축복의 선물"처럼 안긴 아기 카이사의 모습에 투영되었다.

자매들의 관계는 아스트리드, 스티나, 잉에예드가 집을 떠나 결혼해서 아이들을 낳은 후에도 계속 긴밀하게 이어졌다. 전쟁이 발발하자 아스트리드는 가족끼리 대화와 결속력을 유지하기 위한 방편으로 '편지 서클'을 제안했다. 1939년 9월 19일 독일이 폴란드를 침공한 직후, 아스트리드는 스티나와 잉에예드에게 편지 서클에 대한 편지를 썼다.

되도록 편지가 끊임없이 오가도록 해야지. 그리고 이 편지들을 모아서 네스 농장 집에 보관하는 게 좋겠어. 그 편지가 주옥같은 문학작품은 아니더라도(물론 내 편지야 당연히 걸작이겠지만) 그저 재미로 말이야. 나중에 우리가 나이를 먹고 나면 젊은 시절에 얼마나 바보 같았는지 되돌아보는 것도 재미있을 거야. 그리고 우리 아이들이 '서구의 몰락'(독일의 역사가 오스발트 슈펭글러의 책 제목에서 따온 표현—옮긴이)에서 살아남는다면, 히틀러가 독일의 '레벤스라움'을 만들던 시절이 어땠는지 읽어 볼 수도 있겠지. 마치 나폴레옹 전기를 읽듯이 말이야.

전쟁 초기에 에릭손 자매들은 편지 서클을 이어 나가기로 합의했

1930년대와 1990년대의 에릭손 자매들. 평생 한결같이 친밀한 관계를 유지하면서 젊은 시절에는 편지로, 나이가 들어 가면서는 전화로 그들이 살아 있음을 매일 서로 확인했다. 잉에예드는 1997년, 아스트리드는 2002년 1월, 스티나는 같은 해 12월에 세상을 떠났다.

고, 노년에는 잉에예드가 세상을 떠난 1997년까지 매일 전화로 안부를 나눴다. 아스트리드는 오전에 한 사람, 그리고 오후에 다른 한 사람과 통화했다. 자매들의 대화는 언제나 주문처럼 함께 외우는 "죽음 죽음 죽음……."으로 시작되었다. 세 사람 모두 저승사자와 마주치지 않고 24시간을 무사히 보냈다는 것을 뜻하는 말이었다. 오래 살아온 생애에 또 하루가 더해진 것이다.

아스트리드의 조카손녀 카린 알브테겐은 1996년 11월에 할머니 세 분을 모시고 스톡홀름과 빔메르뷔를 오가면서 세 자매가 얼마나 사이좋고 활기찼는지 목격했다. 분위기가 너무나 밝고 명랑한 여행이었다. 카린 알브테겐은 2006년 아스트리드 린드그렌 협회 소식지에 기고한 글에서 이 여행을 함께한 숙녀들의 팔다리는 다소 뻣뻣했을지언정 그들의 정신은 또렷했다고 회고했다.

"주말을 그분들과 함께 보내면서 여성에게 더할 나위 없는 롤 모델이라고 느꼈습니다. 그리고 문득, 내가 자라면서 단 한 번도 할머니들이 페미니즘이나 여성의 불평등에 대해 이야기하는 것을 들은 적이 없다는 생각이 났어요. 마치 모든 사람이 동등하게 취급되지 않을 수 있다는 생각조차 단 한 번도 해 본 적이 없다는 듯이 말이지요. 그분들은 너무도 자연스럽게 세상에 스스로를 위한 자리를 만들고, 그에 따른 대우를 받아들이셨습니다. 세상을 '여성성'과 '남성성'으로 나누는 대신, '인간적'으로 생각하는 것을 선택하셨어요."

삶과 놀이

1992년 4월, 인간의 삶이 무엇인지 정의를 내려 달라는 질문에 아스트리드 린드그렌은 삶이란 "머리가 핑핑 돌 정도로 빠르게 지나가고, 그러다 끝난다."라고 답했다. 질문한 사람은 『다겐스 뉘헤테르』 기자이자 평론가인 오케 룬드크비스트(Åke Lundqvist)였는데, 그는 죽음에 대한 특집 기사를 위해 린드그렌을 인터뷰한 것이다. 작가는 자신의 말을 강조하듯 촛불을 입김으로 불어 끄는 시늉을 하면서 잽싼 손동작을 곁들였다. 인간의 삶이란 그토록 순식간에 지나간다는 것이다.

아스트리드 린드그렌은 구약성서 중에서 전도서를 자주 읽었다. 세상이 어떻게 구성되었으며 인간이 이를 어떻게 받아들이는지를 놀랍도록 현실적인 관점으로 보여 주는 부분이다. 삶에 시들해진 작가들뿐 아니라 수많은 사람들이 인용하는 유명한 전도서 구절은 이렇게 시작된다. "다윗의 아들 예루살렘 왕 전도자의 말씀이라. 전도자가 가로되 헛되고 헛되며 헛되고 헛되니 모든 것이 헛되도다." 아스트리드 린드그렌의 침대 머리맡 책꽂이에 놓여 있던 성서 여섯 권 중에서 가장 손때가 많이 묻은 1917년 스웨덴어 번역판에는 '헛되다'라는 단어가 '포펭리에트'(fåfänglighet)라고 되어 있다. 이는 '내용이나 목적이 없음'을 뜻한다.

이 성서 구절을 아스트리드는 루이제 하르퉁에게 보낸 편지에 썼는데, 그중 1956년 12월 4일 편지에는 이렇게 적었다. "친애하는 루이제, 내 마음속 깊은 곳에는 이런 전도서의 구절이 새겨져 있다는 걸

네게 전하고 싶어. '모두 헛되니 바람을 잡으려는 것이로다.'" 또 날짜가 없는 1961년도 편지의 마지막 부분에는 이런 내용이 있다. "루이제, 울적하고 좌절감을 느끼면서 편지를 쓰는 것은 예의가 아니지만 그래도 난 이 편지를 끄적거리고 있어. 너의 답장으로 위로받고 싶으니까. 우리가 살아가야 하는 이유에 대해서 뭔가 긍정적인 답을 듣고 싶어. 혹시 생각나는 게 있다면 말이지. 나는 모든 것이 헛되어 바람을 잡으려는 것처럼 느껴져. 어쩌면 이 어두운 나라에 햇볕이 들지 않기 때문인지도 몰라."

"모두 헛되니 바람을 잡으려는 것이로다." 이 구절은 중년의 아스트리드 린드그렌이 삶을 받아들이는 근본적이고도 실존적인 관점을 보여 준다. 찰나적이고, 일시적이며, 불안하고, 때때로 무의미한 삶. 존재의 삶에 메아리치는 크고, 무거우며, 정적인 공허. 그렇지만 아스트리드 린드그렌이 이런 생각에 오래 사로잡히지는 않았다. 삶에 관한 그녀의 복잡한 철학은 바로 이 같은 긴장에 기반한 것이었다. 소녀 시절부터 중년을 거쳐 노년기에 접어들 때까지 그녀는 언제나 하느님과의 관계에 이전처럼 확신을 갖기 어렵다고 느꼈다. 어린 시절 가정에서 교육받은 기독교 전통을 종종 이야기하면서도 대개 일정한 거리를 두고 유머를 동원했다. 1970년 12월 6일 『엑스프레센』과의 인터뷰에서 자신이 어릴 때는 하느님이 우리의 기도를 들으며 하늘에 사는 노인이라 생각했다고 말했다. 기자가 "지금도 하느님을 믿습니까?"라고 묻자 그녀는 이렇게 답했다. "솔직히 말하면 믿지 않아요. 하지만 아버지께서 살아 계셨다면 절대로 이런 말을 입 밖에 내지도 않았을 겁니다. 내가 이렇게 말한 것을 아시면 너무도 슬퍼하실

테니까요. 아직도 신에 대해 자주 생각하고 절망에 빠지면 기도하는 내가 신을 부인하는 것은 부끄러운 일인지도 모릅니다."

오케 룬드크비스트와의 인터뷰에서 린드그렌은 인생의 마지막 장에 이르면서 자신과 신 사이에 탐구심을 기반으로 한 관계가 싹텄노라고 밝혔다. "나 자신의 의구심에 대해 의구심을 느낍니다. 자주 그렇게 느껴요." 삶이 바람을 잡으려는 것과 같더라도 그것이 공허와 무의미함만은 아니라고 설명했다. 왜냐고? 자연에는 인간의 존재가 의미 있음을 보여 주는 질서와 체계가 있기 때문이다. 기자는 그녀에게서 더 명확한 고백을 이끌어 내고자 했지만 나이 든 상대주의자는 자신의 입장을 전혀 굽히지 않았다. "봄이 오면 꽃들이 피어날 때가 되었음을 어떻게 알 수 있을까요? 새들이 노래해야 할 때라는 걸 어떻게 압니까? 과학자들은 창조의 원리와 인류 역사 전체를 설명할 수 있다고 주장합니다. 그런 이들에게 나는 이렇게 묻습니다. 어쩌면 모든 것에 이토록 정연한 법칙과 원리가 존재하는가? 인간이 종교적인 생각을 끊임없이 하는 이유는 무엇인가? 사람들을 그런 방향으로 몰아가는 힘은 무엇인가? 이렇게 난 내 자신의 의구심에 대해 의구심을 느낍니다, 대단히 자주."

아스트리드 린드그렌의 삶에 대한 철학 중 어둡고 심각한 일면을 들여다보면, 삶의 짧고 덧없음이 인간으로서 피할 수 없는 고독과 겹치는 것을 알 수 있다. 그녀는 단 한 번도 자신의 이 심리적·철학적 관점을 버리지 않았다. 그녀는 이런 관점을 여러 번 표현했는데, 젊은 시절 안네마리 프리스에게 보낸 편지라든가, 나이 들어 십 대 소녀 독자 사라 융크란츠에게 보낸 편지에서도 볼 수 있다. "우리 모두

는 자신의 고독에 갇혀 있지. 인간은 누구나 외롭단다." 1961년 9월, 중년의 아스트리드는 유사한 생각을 루이제 하르통에게 보낸 편지에 썼다. "결국 모든 사람은 다른 누구에게도 기댈 수 없는 작고 외로운 존재야." 아스트리드 린드그렌은 인류의 근본 조건에 대한 비관적 관점을 자신의 작품에도 드러낸 바 있다. 이런 관점이 가장 극명하게 드러난 작품은 『살트크로칸에서 우리는』이다. 성인 화자가 전면으로 나서서 전하는 메시지는 일견 전도서 선지자의 말과 닮았다. "꿈속에서 누군가를 찾아 숨 가쁘게 돌아다니는 경우가 있다. 꼭 찾아야만 하는 누군가가 있는 것이다. 아주 다급하다. 이것이 삶의 진실이다. 항상 공포에 휩싸인 채로 달리며 누군가를 찾지만, 그대가 찾는 사람은 끝내 모습을 드러내지 않는다. 모두 헛된 일이다."

　　그러나 실상 모든 것은 헛되지 않았다. 아스트리드 린드그렌이 안네마리 프리스, 엘사, 루이제, 사라를 비롯해서 여러 사람들에게 보낸 편지에는 "삶은 생각만큼 나쁘지 않다."라는 문구가 들어 있다. 이는 그녀가 "보편적 비애"라고 부르던 우울과 슬픔의 반대편에 있는 필요 불가결한 평형추였다. 아스트리드에게 비애란 고독과 항상 맞닿아 있었고, 노년기의 그녀는 이런 감정을 언제나 벗으며 살 필요성을 느꼈다. 삶에 대한 아스트리드 린드그렌의 시각은 일관성 있고 총체적이다. 삶의 온갖 골칫거리, 실망, 바람을 잡으려다 느끼는 좌절감 속에는 행복, 즐거움, 시, 사랑, 놀이를 위한 시간들이 있는 것이다. 현재를 살아가는 이런 능력을 어린이, 그리고 어른 마음속의 어린이 (동심)보다 누가 더 잘 보여 줄 수 있을까? 『명탐정 블롬크비스트와 라스무스』 도입부에서 안데르스는 이렇게 설명한다. "인생은 짧으니

까 놀 수 있을 때 실컷 놀자고 마음먹었다."

오늘 하루가 인생이다.

삶이란 단 하루 만에 끝날 수도 있고, 하루가 일생처럼 길게 느껴질 수도 있다. 아스트리드 린드그렌 철학의 핵심은 세상에서 살아가는 짧은 시간 동안 최선을 다해야 한다는 것이었다. 어떻게 그럴 수 있을까? 1967년 여성지 『페미나』(Femina)와의 인터뷰에서 기자는 아스트리드 린드그렌이 환갑의 나이에 어쩌면 그토록 나이를 잊은 듯이 살 수 있는지 물었다. 작가는 이렇게 대답했다.

나는 그냥 살아갈 뿐입니다. (…) 나는 언제나 지금 이 순간이 너무도 신나고 풍성해서 그다음에 무슨 일이 일어날지 고민할 겨를이 없어요. 하루하루가 가져오는 경험을 있는 그대로 받아들이지요. 매일을 마치 삶의 마지막 날처럼 여겨야 한다고 생각해요. "오늘 하루가 인생이다." 하지만 가끔은 내가 하고 싶은 일이 너무 많은데 그 모든 것을 할 수는 없다는 걸 깨닫습니다. (…) 실제로 삶이란 재빠르게 스쳐 가는 부조리이며, 그 후에 찾아오는 것은 커다란 침묵이라고 생각해요. 그러나 우리가 세상을 살아가는 짧은 시간 동안에는 삶을 최대한 풍성하게 채워야 합니다.

생일과 자선 활동

1997년, 90세 생일에서 14일이 지난 11월 어느 날 아스트리드 린드

그렌은 전쟁 기간 중 우편 검열국에서 함께 일했던 동료이자 친구인 슬라브어 교수 렌나르트 셸베리(Lennart Kjellberg)에게 감사 편지를 썼다. 다소 초현실적으로 느껴진 생일 파티나 달라가탄과 오덴가탄 모퉁이의 우체국에서 배달된 편지 열네 자루보다는 검열국에서 일하던 옛 추억에 대해 이야기했다. 하지만 그것마저 비현실적으로 느꼈다. "이제는 그 모든 것이 너무 오래전의 일"이라고 결론지었다.

세계 각국의 신문사, TV 방송국, 라디오 방송국에서 인터뷰 요청이 쇄도했다. 그중에서 스베리예스 라디오의 두 기자와 인터뷰했는데, 카린 뉘만은 이 인터뷰가 아주 성공적이지는 않았다고 기억한다. 인터뷰 중 여러 차례 서로 오해했고, 기자들이 린드그렌의 작품 속에 특별히 언어 교육적 목적이 있는지 묻자 그녀는 퉁명스럽게 대답했다. "그런 건 일고의 가치도 없어요." 이것이 국가적 영웅 아스트리드 린드그렌이 스베리예스 라디오에서 내뱉은 마지막 한마디였다.

생일 축하 행사에 참석하면서도 언제나 생일을 번거롭게 여겨온 아스트리드 린드그렌에게 터무니없이 많은 생일 축하 편지는 두려울 정도였다. 편지는 전 세계에서 날아들었고, 예년과 마찬가지로 아스트리드는 자신의 명성과 아낌없는 칭찬에 진심으로 놀랐다. 1997년 스웨덴 해외 동포상을 수상했을 때 카린 뉘만은 아스트리드의 반응을 이렇게 기억한다. "어머니의 작품이 스웨덴 사람들에게 얼마나 중요한 의미가 있는지에 대한 내용이 가득한 편지들을 읽어 드리는데 어머니는 나를 바라보며 이렇게 말씀하셨어요. '이거 너무 이상하지 않니?' 나도 그렇게 생각한다고 대답하고는 다음 편지를 집어 들었지요. 어머니가 스웨덴 해외 동포상을 수상하게 됐다니까 이

틀 동안 웃으셨어요. '반쯤 귀먹고 맛이 간 늙은이'에게 상을 안긴다는 사실이 우습다고 느끼신 겁니다."

아스트리드 린드그렌은 생애 마지막 25년 동안 칭찬 일색의 편지 외에도, 스웨덴 국내외에서 개인과 단체 가릴 것 없이 재정적 지원을 요청하는 편지를 수없이 받았다. 작가는 그런 요청에 현실적으로 대처하려 했지만 그리 쉽지 않았다. 자신의 작품 주인공 '마디켄'처럼 타인에 대한 연민이 넘치는 사람이었기 때문이다. 마디켄은 자신의 소중한 심장 모양 금목걸이를 가난한 '미아'에게 크리스마스 선물로 준다. 미아가 크리스마스 선물로 받은 것이 동네 자선 기관에서 준 햄 한 덩어리뿐이었기 때문이다. "그 이야기를 듣자 마디켄은 슬프고 이상했다. 어떤 집에는 산타 할아버지가 오는데, 어떤 사람들에게는 빈민 구호소 사람만 찾아오다니. 물론 햄도 좋지만, 미아가 좀 더 제대로 된 크리스마스 선물을 받으면 좋을 텐데. 마디켄은 자신이 미아에게 줄 수 있는 것이 없을까 궁리했다."

아스트리드 린드그렌의 자선 활동은 그 규모가 워낙 커서 자신이나 비서 셰르스틴 크빈트도 정확히 파악하지 못했다. 카린 뉘만조차 어머니가 수년 동안 얼마나 많은 사람들을 위해 얼마나 기부를 했는지 짐작할 수 없을 정도였다. 린드그렌이 세상을 떠난 후, 전기 작가 레나 퇴른크비스트(Lena Törnqvist)는 왕립도서관 기록물 보관소에 남아 있는 기록들을 체계적으로 정리했다. 그중에는 작가의 기부와 금전적 도움에 감사하는 편지도 많았다. 퇴른크비스트가 이런 편지 내용을 종합해서 린드그렌의 기부 금액을 추정한 바에 따르면 약 1천만 크로나에 이른다. 물가상승률을 감안해 환산하면 1백만 달러가

넘는 금액이다.

레나 퇴른크비스트는 아스트리드 린드그렌이 도움을 요청하는 편지에 응했을 뿐만 아니라, TV나 라디오를 통해 접하는 사건, 전쟁, 자연재해, 기아 등에도 자발적으로 호응했다고 밝혔다. 그녀는 마음이 동할 때마다 적십자사나 세이브더칠드런 같은 자선단체에 기부금을 보냈는데, 그에 대한 감사 편지들을 통해 얼마나 많은 돈을 기부했는지 미뤄 짐작할 수 있다. 1970년대부터는 기부액이 1만 크로나를 넘는 경우가 잦아졌다. 이에 대해 레나 퇴른크비스트는 "그 당시 기준으로는 엄청난 금액이었고, 이는 각 단체의 대표가 직접 감사 편지를 보낼 정도의 액수였다."라고 밝혔다.

그 외에도 아스트리드가 정기적으로 후원금을 보낸 곳은 스웨덴 아동권리협회(BRIS), 스톡홀름의 노숙자와 마약 중독자 구호 단체, SOS 어린이 마을, 국제엠네스티, 구세군, 세계 야생 기금, 그린피스, 아프가니스탄을 위한 스웨덴 위원회 및 그와 유사한 단체들이다.

아스트리드에게 난민 아동은 매우 중요한 화두였다. 1996~97년 사이에는 스웨덴 라플란드의 교회에서 16개월 동안 지내다 갑작스럽게 터키의 "고향"으로 추방된 어린이 열 명을 포함한 쿠르드족 난민 가족 문제에 직접 관여하기도 했다. 그 자녀들 가운데 맏이인 열일곱 살의 로자 싱카리는 아스트리드 린드그렌에게 도움을 요청하는 편지를 보내기 전에도 이미 애독자로서 편지를 보낸 적이 있었다. 로자는 쿠르드어로 번역된 아스트리드 린드그렌의 작품을 읽었으며, 오셀레에서는 선생님들이 자신을 '로나'라고 불렀다고 했다. 로자 가족에 대한 스웨덴 당국의 조치에 대응해서 린드그렌은 로자와 그녀의

사촌 진다의 교육비를 지원했다. 그 덕분에 두 소녀는 1997년 스칸디나비아로 돌아올 수 있었다. 현재 로자는 스웨덴에서 치과의사로 일하고 있다. 셰르스틴 크빈트는 이렇게 설명한다. "그 한 건의 기부에 50만 크로나 정도 들었어요. 아스트리드가 전혀 친분이 없는 개인에게 기부한 금액으로는 가장 컸을 겁니다. 그녀의 선의는 가식이 없었어요. 어려운 사람들을 진심으로 돕고 싶어 했습니다."

아스트리드는 재활이 필요한 장애 어린이들에게 후원금을 보내고, 사회적으로 취약한 환경에서 자란 소녀에게 말을 선물했으며, 동유럽의 모국에서 제대로 치료받을 수 없어서 스웨덴 병원에 다니는 소녀의 병원비를 지불했다. 고향 빔메르뷔에 쇼핑몰이 들어서려는 바람에 철거 위기에 처한 아름다운 18세기 건물을 보전하기 위해 25만 크로나를 기부하기도 했다. 그 외에도 여러 해 동안 크고 작은 금액으로 수많은 사람을 도왔다. 1950년대부터 아스트리드가 지인들을 통해 알게 된 가난한 가정들이 후원금을 받았다. 집으로까지 전화해서 온갖 어려움을 털어놓으며 눈물 흘린 사람들을 돕기도 했다. 카린 뉘만은 어머니의 기부에 대해 이렇게 설명했다. "어머니는 도움을 요청하는 사람들을 최대한 돕고 싶어 하셨어요. 하지만 도움을 결정하는 방식은 전혀 체계적이지 않았습니다. 어떤 젊은 남자가 찾아와서는 여자 친구와 함께 살 아파트를 구하는데 필요한 8만 크로나를 빌려 달라고 요청했어요. 딱히 타당한 이유가 없는데도 그는 돈을 받았고, 결국 갚지 않았습니다. 달라르나에서 홀로 아이들을 키우는 한 여성은 5만 크로나가 필요하다고 했고요. 어머니가 다양한 후원 요청에 대응하는 방식은 딱히 사려 깊거나 현명하지는 않았다고 생

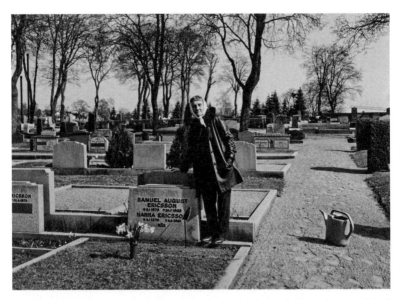

부모님의 묘소를 찾은 아스트리드 린드그렌. 그녀는 자신의 유골함이 빔메르뷔 공동묘지에 안장된 부모님과 오빠와 동생 곁에 묻힐 것을 알고 있었다. 안네마리 프리스는 그로부터 50미터 떨어진 곳에 묻혀 있었고, 100미터 정도 떨어진 곳에는 한때 관계를 가졌으나 단 한 번도 사랑하지 않았던 레인홀드 블룸베리의 묘가 있었다. 1993년 스티나 다브로브스키와의 인터뷰에서 그녀는 이렇게 말했다. "내가 제일 사랑한 것은 언제나 아이들이었어요. (…) 나는 그 무엇이기에 앞서 아이들의 어머니였고, 아이들로부터 그 무엇보다 큰 기쁨을 느꼈습니다."

각합니다. 하지만 어머니가 어떤 시각으로 그 사람들을 바라봤는지는 잘 알아요. 절박하게 돈이 필요한 사람이 돈을 많이 가진 다른 사람에게 도움을 청하고 있다는 거죠. 물론 어머니께 도움을 청한 사람 모두가 도움을 받지는 못했습니다."

아스트리드 린드그렌의 자선 활동의 저변에는 어떤 목표가 있었을까? 그녀는 쿠르드족 아이들의 경우처럼 권력을 가진 사람들의 행동을 촉구하기 위한 상황이 아니라면 이름이 알려지는 것을 원치 않았다. 그렇다면 그저 마음 가는 대로 행동했을까? 아니면 아스트리드

스스로 "비정상적"이라고 일컬은, 타인을 배려하려는 절박한 본능 때문이었을까? 전혀 그렇지 않다. 진실된 해답은 이후 『삶의 의미』라는 책에 작가의 자필 원고대로 실린 철학적 명상록에 담겨 있다.

"삶이란 정말 이상해요." 어린 딸이 말했다.
"그래 맞아." 어머니는 대답했다. "삶이란 원래 이상한 거야."
"왜요?" 딸이 물었다. "삶의 의미가 뭔가요?"
어머니는 생각을 가다듬었다.
"사실은 나도 모르겠구나. 하지만 마르쿠스 아우렐리우스는 이렇게 말했지. '앞으로 살날이 천 년이나 남아 있는 것처럼 살지 말라. 죽음이 네 머리 위에 있나니. 살아 있는 동안 선하도록 최선을 다하라.'"

어휴, 그렇지

생일날 아이들이 신문을 읽어 주자 전쟁이 북쪽 농장, 가운데 농장, 남쪽 농장까지 미치지는 못할 거라고 장담한 떠들썩한 마을의 할아버지만큼이나 아스트리드 린드그렌도 나이를 먹었다. "하느님이 떠들썩한 마을을 지켜 주시겠지." 할아버지는 그렇게 말하고 한숨을 내쉰다. "어휴, 그렇지." 그가 젊었던 시절을 회상하고 있음을 알려 주는 말이다. 90세를 넘긴 아스트리드도 똑같았다. 그러나 말년에는 라세가 세상을 떠난 후 어떤 일이 있었는지에 대해 생각하지 않았다.

마치 그 기억들이 갑자기 증발해 버린 것처럼.

1998년 5월, 아스트리드는 뇌졸중을 겪었으므로 주변에 간호사가 항상 대기하게 되었다. 생애 마지막 3년 동안 아스트리드는 마치 라세가 세상을 떠나기 이전의 시간으로 돌아간 것처럼 살았다. 카린 뉘만은 라세의 사후에 일어난 일에 대해서는 어머니와 이야기할 수가 없었다고 했다. 그러나 아스트리드의 성격에는 별다른 변화가 없었다. 특히 유머 감각은 여전했다. 심장마비에서 회복 중인 아스트리드 린드그렌을 만나러 카롤린스카 병원에 들른 카린이 병실을 나서기 전에 라디오를 틀어 놓을지 물었다. 카린은 어머니가 짧고 분명하게 "아니."라고 대답해서 놀랐다.

"여기 가만히 앉아 있으면 조금 지루하시지 않겠어요?"
"아니, 여기 누워서 완전히 지루하게 지내련다."

창밖에서 태양이 뜨고 졌다. 마침내 새로운 세기가 열렸지만, 달라가탄 46번지의 삶은 이전처럼 평화로운 리듬을 유지했다. 이제 아스트리드 린드그렌을 만날 수 있는 사람은 간호사와 가족과 친한 친구 정도로 제한되었다. 카린과 그녀의 가족, 라세의 가족 외에 아스트리드를 방문하는 사람은 동생 스티나, 마르가레타 스트룀스테트와 그녀의 동생 리사, 라벤-셰그렌에서 함께 근무했던 동료 마리안네 에릭손, 공원에서 만난 친구 알리 비리덴 정도였다. 물론 비서 셰르스틴 크빈트는 매주 두 번씩 와서 편지를 정리하고, 인류 역사상 가장 열성적인 속기사를 대신해서 속기를 했다. "뇌출혈을 일으킨 후 얼마

456

동안 그녀가 슬픔에 잠겨 말수가 적어지면서 편지에 대한 관심도 줄어들었습니다. 하지만 나는 그동안 해 왔던 것처럼 편지를 읽고 답장을 썼지요. 우리는 2001년 크리스마스까지 그렇게 일했습니다. 그 후에 그녀가 더 행복하고 원기 왕성한 모습으로 웃으면서 긴 문장으로 이야기하는 시기가 찾아왔어요."

아스트리드 린드그렌은 바사 공원이 보이는 자신의 아파트에서 말년을 보냈다. 평생 동안 남편과 자녀와 일가친척과 친구들과 지내면서 치열하게 글을 쓰던 곳이었다. 그녀는 작가, 아동심리학자, 페미니스트, 국내외 정치가 등 수많은 손님을 맞았다. 그런가 하면 그곳에서 종종 혼자서 축음기를 틀어 놓고 행복에 겨워 춤추곤 했다. 이제 대부분의 시간 동안 그녀의 귓가에 머무는 것은 라디오 방송이었고, 가장 좋아하는 음악은 천상의 아름다움을 담은 모차르트의 바이올린 협주곡 제3번 G장조였다. 아스트리드는 1978년 여름 안네마리 프리스에게 보낸 편지에 이 음악은 "내 장례식 아다지오"라고 썼다.

1998년 뇌졸중을 겪은 이후 아스트리드는 가끔 자신이 충분히 살았다며 카린에게 "난 이제 죽고 싶다."라고 말했다. 그러나 기분이 좋은 날에는 딸이나 셰르스틴 크빈트에게 책을 읽어 달라고 부탁했다. 그중에는 스웨덴의 거장 페르 라게르크비스트(Pär Lagerkvist)나 베르네르 폰 헤이덴스탐(Verner von Heidenstam)의 작품, 또는 자작시 「내가 신이라면」(Om jag vore gud)이나, 『삐삐 롱스타킹』 같은 아스트리드 자신의 작품도 있었다. 세계적으로 유명해진 자신의 작품을 즐기려는 게 아니라, 그 작품을 쓸 때마다 느꼈던 자유와 충족감과 영원성을 다시 맛보고 싶었던 것이다. 그것은 결코 외롭지 않은 황홀한

고독이었다. 아스트리드는 1958년 11월 루이제 하르퉁에게 보낸 편지에 이렇게 썼다. "아마 내가 온전히 행복한 시간은 글 쓸 때뿐일 거야. 글을 쓰는 과정의 특정한 시간이 아니라 글을 쓰는 모든 순간이 행복해."

아스트리드 린드그렌은 2002년 1월 28일 오전 10시 바사스탄의 자택 침대에서 영면했다. 그 곁에는 간호사 두 명과 의사, 그리고 카린이 있었다. 그날 스톡홀름의 남녀노소가 달라가탄 46번지로 몰려와 문 앞에 꽃을 내려놓고 촛불을 밝혔다. 그날 밤에는 텔레비전 특별 방송이 편성됐고, 이튿날 스칸디나비아와 독일 신문들은 린드그렌의 삶을 조명하는 부고를 실었다. 스웨덴의 주요 신문들은 린드그렌에 대한 특집 기사를 보도했다. 여왕이나 고위 정치인에게 어울릴 법한 장례식이 세계 여성의 날인 3월 8일에 거행되었다. 페미니스트와 그 자손들, 스웨덴 총리, 여러 세대를 아우르는 국왕 가족, 그리고 십만 명이 넘는 스웨덴 시민들이 스톡홀름 구시가지의 오래된 교회 스토르쉬르칸으로 향하는 운구 행렬을 따라 거리를 메웠다.

이 얼마나 경이로운 날인가. 얼마나 경이로운 삶인가.

작품 목록*

『브리트마리는 마음이 가볍다』(*Britt-Mari lättar sitt hjärta*, 1944)

『셰르스틴과 나』(*Kerstin och jag*, 1945)

『삐삐 롱스타킹』(*Pippi Långstrump*, 1945);『내 이름은 삐삐 롱스타킹』, 햇살과나무
꾼 옮김, 시공주니어 2017

『명탐정 블롬크비스트』(*Mästerdetektiven Blomkvist* 1946);『소년 탐정 칼레 1-초대
하지 않은 손님』, 햇살과나무꾼 옮김, 논장 2002

『삐삐, 배에 오르다』(*Pippi Långstrump går ombord*, 1946);『꼬마 백만장자 삐삐』,
햇살과나무꾼 옮김, 시공주니어 2017

『떠들썩한 마을의 아이들』(*Alla vi barn i Bullerbyn*, 1947);『떠들썩한 마을의 아이
들』, 햇살과나무꾼 옮김, 논장 2013

『남태평양에 간 삐삐』(*Pippi Långstrump i Söderhavet*, 1948);『삐삐는 어른이 되기
싫어』, 햇살과나무꾼 옮김, 시공주니어 2017

『엄지 소년 닐스 칼손』(*Nils Karlsson-Pyssling*, 1949);『엄지 소년 닐스』, 김라합 옮
김, 창비 2000

『삐삐 롱스타킹과 함께 노래를』(*Sjung med Pippi Långstrump*, 1949)

* 아스트리드 린드그렌의 작품 중 이 책의 본문에 언급된 단행본을 원서 출간 연도순으로 실
었다. ─ 편집자

『카이사 카바트』(*Kajsa Kavat*, 1950)

『미국에 간 카티』(*Kati i Amerika*, 1950); 『바다 건너 히치하이크-미국에 간 카티』,
강혜경 옮김, 시공사 2008

『명탐정 블롬크비스트와 라스무스』(*Kalle Blomkvist och Rasmus*, 1953); 『소년 탐정
칼레 3-라스무손 박사의 비밀 문서』, 햇살과나무꾼 옮김, 논장 2002

『파리에 간 카티』(*Kati i Paris*, 1953); 『아름다운 나의 사람들 — 프랑스에 간 카
티』, 강혜경 옮김, 시공사 2008

『미오, 나의 미오』(*Mio, min Mio*, 1954); 『미오, 나의 미오』, 김서정 옮김, 우리교육
2002

『지붕 위의 칼손』(*Lillebror och Karlsson på taket*, 1955); 『지붕 위의 카알손』, 정미경
옮김, 문학과지성사 2002

『에바, 노리코를 만나다』(*Eva möter Noriko-San*, 1956)

『라스무스와 방랑자』(*Rasmus på luffen*, 1956); 『라스무스와 방랑자』, 문성원 옮김,
시공주니어 2001

『라스무스와 폰투스와 토케르』(*Rasmus, Pontus och Toker*, 1957); 『라스무스와 폰투
스』, 문성원 옮김, 시공주니어 2001

『우당퉁탕 거리의 아이들』(*Barnen på Bråkmakargatan*, 1958)

『순난엥』(*Sunnanäng*, 1959); 『그리운 순난앵』, 홍재웅 옮김, 열린어린이 2010

『마디켄』(*Madicken*, 1960); 『마디타』, 김라합 옮김, 문학과지성사 2005

『마구간의 크리스마스』(*Jul i stallet*, 1961)

『칼손, 다시 날다』(*Karlsson på taket flyger igen*, 1962); 『돌아온 카알손』, 정미경 옮
김, 문학과지성사 2003

『뢴네베리아의 에밀』(*Emil i Lönneberga*, 1963); 『에밀은 사고뭉치』, 햇살과나무꾼
옮김, 논장 2013

『살트크로칸에서 우리는』(*Vi på Saltkråkan*, 1964); 『마법의 섬 살트크로칸』, 임정
희 옮김, 기탄출판 2007

『뢴네베리아의 에밀은 지금도』(*Än lever Emil i Lönneberga*, 1970)

『사자왕 형제의 모험』(*Bröderna Lejonhjärta*, 1973); 『사자왕 형제의 모험』, 김경희
옮김, 창비 1983(개정판 2015)

『세베스토르프의 사무엘 아우구스트와 훌트의 한나』(*Samuel August från Sevedstorp
och Hanna i Hult*, 1975); 『사라진 나라』, 김경연 옮김, 풀빛 2003

『마디켄과 유니바켄의 귀염둥이』(*Madicken och Junibackens Pims*, 1976); 『마디타

와 리사벳』, 김라합 옮김, 문학과지성사 2006

『산적의 딸 로냐』(*Ronja Rövardotter*, 1981); 『산적의 딸 로냐』, 이진영 옮김, 시공주
　니어 1999

『나의 스몰란드』(*Mitt Småland*, 1987)

『뢴네베리아의 에밀과 이다』(*Emil och Ida i Lönneberga*, 1989)

『우리 집 젖소는 즐겁게 놀고 싶다』(Min ko vill ha roligt, 1990)

『네 남매의 대화』(*Fyra syskon berättar*, 1992)

『한 점 부끄럼 없이』(*Ingen liten lort*, 2007)

『오리지널 삐삐』(*Ur-Pippi*, 2007)

『삶의 의미』(*Livets mening*, 2012)

『침대 밑에 숨겨 둔 편지』(*Dina brev lägger jag under madrassen*, 2012)

『산타의 멋진 그림 라디오』(*Jultomtens underbara bildradio*, 2013)

참고 문헌

자료

Adolfsson, Eva, Ulf Eriksson, and Birgitta Holm. "Anpassning, flykt, uppror: Barnboken och verkligheten." *Ord och Bild*, no.5 (1971).

Ahlbäck, Pia Maria. "Väderkontraktet: Plats, miljörättvisa och eskatologi i Astrid Lindgrens Vi på Saltkråkan." *Barnboken: Tidskrift för Barnlitteraturforskning 2*, no.33 (2010).

Alvtegen, Karin. "Min gammelfaster Astrid." *Astrid Lindgren sällskapets medlemsblad*, no.15 (2006).

Andersen, Jens. *Andersen. En biografi* (2003).

―――. "Det begynder altid i et køkken." *Berlingske*, December 26, 2006.

―――. "Jeg danser helst ensom til grammofonen." *Berlingske*, November 2, 2012.

Andersson, Maria. "Borta bra, men hemma bäst?" Elsa Beskows och Astrid Lindgrens idyller." In *Barnlitteraturanalyser*, ed. Maria Andersson and Elina Druker (2009).

Barlby, Finn, ed. *Børnebogen i klassekampen. Artikler om marxistisk litteratur for børn* (1975).

Bendt, Ingela. *Ett hem för själen. Ellen Keys Strand* (2000).

Bengtsson, Lars. *Bildbibliografi över Astrid Lindgrens skrifter* 1921-2010 (2012).

462

Berger, Margareta. *Pennskaft. Kvinnliga journalister under 300 år* (1977).

Berggren, Henrik. *Olof Palme. Aristokraten, som blev socialist* (2010).

Bettelheim, Bruno. *The Uses of Enchantment* (1976).

Birkeland, Tone, Gunvor Risa, and Karin Beate Vold. *Norsk barnlitteraturhistorie* (2005).

Blomberg, Reinhold. *Minnen ur släkterna Blomberg-Skarin* (1931).

Bodner Granberg, Ingegerd, and Enge Swartz, eds. *Tourister. Klassiska författare på resa* (2006).

Boëthius, Ulf. "Skazen i Astrid Lindgrens Emil i Lönneberga." In *Läs mig—sluka mig!* ed. Kristin Hallberg (2003).

Bohlund, Kjell, et al. *Rabén, Sjögren och alla vi andra. Femtio års förlagshistoria* (1972).

Bolin, Greta, and Eva von Zweigbergk. *Barn och böcker* (1945).

Bugge, David. "At inficere med håbløshed: K. E. Løgstrup og børnelitteraturen." *Slagmark*, no. 42 (2005).

Buttenschøn, Ellen. *Smålandsk fortæller* (1977).

Christensen, Leise. "Prædikerens Bog." *Bibliana*, no.2 (2011).

Christofferson, Birger, and Thomas von Vegesack, eds. *Perspektiv på 30-talet* (1961).

Dabrowski, Stina. *Stina Dabrowski möter sju kvinnor* (1993).

Edström, Vivi. *Barnbokens form* (1982).

———. *Vildtoring och lägereld* (1992).

———. *Sagans makt* (1997).

———. *Kvällsdoppet i Katthult* (2004).

———. *Det svänger om Astrid* (2007).

Egerlid, Helena, and Jens Fellke. *I samtidens tjänst. Kungliga Automobil Klubben 1903-2013* (2013).

Ehriander, Helene. "Astrid Lindgren—förlagsredaktör på Rabén och Sjögren." *Personhistorisk Tidskrift*, no. 2 (2010).

Ehriander, Helene, and Birgen Hedén, eds. *Bild och text i Astrid Lindgrens värld* (1999).

Ehriander, Helene, and Maria Nilson, eds. *Starkast i världen! Att arbeta med Astrid Lindgrens författarskap i skolan* (2011).

Ekman, Kerstin. "I berömmelsens lavin." In Harding, *De Nio—litterär kalender*.

Ericsson, Gunnar, Astrid Lindgren, Stina Hergin, and Ingegerd Lindström. *Fyra syskon berättar* (1992).

Eriksson, Göran, ed. *Röster om Astrid Lindgren* (1995).

Estaunié, Édouard. *Solitudes* (1922).

Fellke, Jens, ed. *Rebellen från Vimmerby. Om Astrid Lindgren och hemstaden* (2002).

———. "För pappans skull." *Dagens Nyheter*, December 5, 2007.

Forsell, Jacob, ed. *Astrids bilder* (2007).

Fransson, Birgitta. *Barnboksvärlder. Samtal med författare* (2000).

Gaare, Jørgen, and Øystein Sjaastad. *Pippi og Sokrates* (2000).

Gardeström, Elin. *Journalistutbildningens tillkomst i Sverige* (2006).

Grönblad, Ester. *Furusund. Ett skärgårdscentrum* (1970).

Gröning, Lotta. *Kvinnans plats — min bok om Alva Myrdal* (2006).

Hallberg, Kristin. "Pedagogik som poetik. Den moderna småbarnslitteraturens berättande." *Centrum för barnlitteraturforskning*, no.26 (1996).

Hansson, Kjell Åke. *Hela världens Astrid Lindgren. En utställning på Astrid Lindgrens Näs i Vimmerby* (2007).

Harding, Gunnar, ed. *De Nio — litterär kalender* (2006).

Hedström, Lotta. *Introduktion till ekofeminism* (2007).

Hellsing, Lennart. *Tankar om barnlitteraturen* (1963).

Hellsing, Susanna, Birgitta Westin, and Suzanne Öhman-Sundén, eds. *Allrakäraste Astrid. En vänbok till Astrid Lindgren* (2002).

Hergin, Stina. *Det var en gång en gård* (2001).

Hirdman, Yvonne, Urban Lundberg, and Jenny Björkman. *Sveriges historia 1920–1965* (2012).

Holm, Claus. "Lad ensomheden være i fred." *Information*, August 25, 2008.

Holm, Ingvar, ed. *Vänkritik. 22 samtal om dikt tillägnade Olle Holmberg* (1959).

Israel, Joachim, and Mirjam Valentin-Israel. *Det finns inga elaka barn!* (1946).

Johansson, Anna-Karin. *Astrid Lindgren i Stockholm* (2012).

Jørgensen, John Chr. *Da kvinder blev journalister* (2012).

Kåreland, Lena. *Modernismen i barnkammaren. Barnlitteraturens 40-tal* (1999).

———. "Pippi som dadaist." In *Svenska på prov. Arton artiklar om språk, litteratur, didaktik och prov. En vänskrift till Birgitta Garme*, ed. Catharina Nyström and

Maria Ohlsson (1999).

———. *En sång för att leva bättre. Om Lennart Hellsings författarskap* (2002).

———. *Barnboken i samhället* (2009).

Karlsson, Maria, and Sharon Rider, eds. *Den moderna ensamheten* (2006).

Karlsson, Petter, and Johan Erséus. *Från snickerboa till Villa Villekulla. Astrid Lindgrens filmvärld* (2004).

Key, Ellen. Barnets århundrade (1996).

Knudsen, Karin Esmann. "Vi må håbe du aldrig dør—døden i dansk børnelitteratur." In *Memento mori —døden i Danmark i tværfagligt lys*, ed. Michael Hviid Jacobsen and Mette Haakonsen (2008).

Knutson, Ulrika. *Kvinnor på gränsen till genombrott. Grupporträtt av Tidevarvets kvinnor* (2004).

Kümmerling-Meibauer, Bettina, and Astrid Surmatz, eds. *Beyond Pippi Longstocking: Intermedial and International Aspects of Astrid Lindgren's Works* (2011).

Kvint, Kerstin. *Astrid i vida världen* (1997).

———. *Astrid världen över* (2002).

———. *Bakom Astrid* (2010).

Lindgren, Astrid. *Hujedamej och andra visor av Astrid Lindgren* (1993).

———. *Det gränslösaste äventyret* (2007).

———. *Livets mening* (2012).

———. *Jultomtens underbara bildradio* (2013).

Lindgren, Astrid, and Kristina Forslund. *Min ko vill ha roligt* (1990).

Liversage, Toni, and Søren Vinterberg, eds. *Børn Litteratur Samfundskritik* (1975).

Løgstrup, K. E. "Moral og børnebøger." In *Børne-og ungdomsbøger*, ed. Sven Møller Kristensen and Preben Ramløv (1969).

Løkke, Anne. "Præmierede plejemødre. Den københavnske filantropi og uægte børn i 1800-tallet." *Den jyske Historiker*, no. 67 (1994).

Lundqvist, Ulla. *Århundradets barn. Fenomenet Pippi Långstrump och dess förutsättningar* (1979).

———. *Kulla-Gulla i slukaråldern* (2000).

———. *Alltid Astrid. Minnen från böcker, brev och samtal* (2012).

Marstrander, Jan. *Det ensomme menneske i Knut Hamsuns diktning* (1959).

Metcalf, Eva-Maria. *Astrid Lindgren* (1995).

Mitchell, Lucy Sprague. *Här och nu* (1939).

Møhl, Bo, and May Schack. *Når børn læser — litteraturoplevelse og fantasi* (1980).

Ney, Birgitta, ed. *Kraftfelt. Forskning om kön och journalistik* (1998).

Nikolajeva, Maria. "Bakom rösten. Den implicita författaren i jagberättelser." *Barnboken. Tidskrift för barnlitteraturforskning*, no. 2 (2008).

Nørgaard, Ellen. "En vision om barnets århundrede." *VERA*, no. 11 (2000).

Ödman, Charlotta. *Snälla, vilda barn. Om barnen i Astrid Lindgrens böcker* (2007).

Ohlander, Ann-Sofie. "Farliga kvinnor och barn." Historien och det utomäktenskapliga." In *Kvinnohistoria: Om kvinnors villkor från antiken till våra dagar* (1992).

Ørvig, Mary, ed. *En bok om Astrid Lindgren* (1977).

Ørvig, Mary, Marianne Eriksson, and Birgitta Sjöquist, eds. *Duvdrottningen. En bok til Astrid Lindgren* (1987).

Östberg, Kjell, and Jenny Andersson. *Sveriges historia 1965–2012* (2013).

Rabén, Hans. *Rabén och Sjögren 1942–1967. En tjugofemårskrönika* (1967).

Riwkin, Anna, and Ulf Bergstrøm. *Möten i mörker och ljus* (1991).

Rosenbeck, Bente. *Kvindekøn. Den moderne kvindeligheds historie 1880–1980* (1987).

Runström, Gunvor. "Den yppersta gäddan i sumpen." *Astrid Lindgren sällskapets medlemsblad*, no. 34 (2011).

Russell, Bertrand. *On Education, Especially in Early Childhood* (1926).

Schwardt, Sara, Astrid Lindgren, and Lena Törnqvist, eds. *Jeg lægger dine breve under madrassen* (2014).

Sjöberg, Johannes, and Margareta Strömstedt, eds. *Astrids röst*. CD and book (2007).

Sköld, Johanna. *Fosterbarnsindustri eller människokärlek* (2006).

Søland, Birgitte. *Becoming Modern* (2000).

Sønsthagen, Kari, and Torben Weinreich. *Værker i børnelitteraturen* (2010).

Strömstedt, Margareta. *Astrid Lindgren. En levnadsteckning* (1977/1999).

———. "Du och jag Alfred — om kärlekens kärna, om manligt och kvinnligt hos Astrid Lindgren." In Eriksson, *Röster om Astrid Lindgren*.

———. *Jag skulle så gärna vilja förföra dig — men jag orkar inte* (2013).

Surmatz, Astrid. *Pippi Långstrump als Paradigma* (2005).

————. "International politics in Astrid Lindgren's works." *Barnboken*, nos. 1-2 (2007).

Svanberg, Birgitte. "På barnets side." In *Nordisk Kvindelitteraturhistorie*, at nordicwomensliterature.net

Svensen, Åsfrid. "Synspunkter på fantastisk diktning." In *Den fantastiske barnelitteraturen* (1982).

Svensson, Sonja. "Den där Emil—en hjälte i sin tid." In Harding, *De Nio-litterär kalender*.

Thielst, Peter. *Nietzsches filosofi* (2013).

Thoreau, Henry David. *Walden; or, Life in the Woods* (1854; 2007).

Törnqvist, Egil. "Astrid Lindgrens halvsaga. Berättartekniken i Bröderna Lejonhjärta." *Svensk Litteraturtidskrift*, no. 2 (1975)

Törnqvist, Lena. "Astrid Lindgren i original och översätning. Bibliografi." In Ørvig, Mary, *En bok om Astrid Lindgren*.

————. "Astrid Lindgren i original och översätning. Bibliografi, 1976-1986." In Ørvig, Eriksson, and Sjöquist, *Duvdrottningen*.

————. *Astrid från Vimmerby* (1998).

————. "Från vindslåda till världsminne." *BIBLIS 33* (2006).

————. "140 hyllmeter, 75000 brev och 100000 klipp." *BIBLIS 58* (2012).

Törnqvist, Lena, and Suzanne Öhman-Sundén, eds. *Ingen liten lort. Astrid Lindgren som opinionsbildare* (2007).

Törnqvist-Verschuur, Rita. *Den Astrid jag minns* (2011).

Turkle, Sherry. *Alone Together* (2011).

Vinterberg, Søren. "Astrid og Lasse lille på Haabets Allé." *Politiken*, December 26, 2006.

Wågerman, Ingemar. *Svenskt postcensur under andra världskriget* (1995).

Wahlström, Eva. *Fria flickor före Pippi. Ester Blenda Nordström och Karin Michaëlis: Astrid Lindgrens föregångare* (2011).

Watson, John B. *Psychological Care of Infant and Child* (1928).

Westin, Boel. *Tove Jansson. Ord, bild, liv* (2007).

Zweigbergk, Eva von. *Barnboken i Sverige 1750-1950* (1965).

웹사이트

www.astridlindgren.se

www.haabetsalle.com

www.stenografi.nu

nordicwomensliterature.net

구술·인터뷰

Kerstin Kvint

Karin Nyman

Lisbet Stevens Senderovitz

Margareta Strömstedt

Lena Törnqvist

기타

Astrid Lindgren Archive, National Library, Stockholm.

Private letters, diaries, and images, Karin Nyman/Saltkråkan AB.

Astrid Lindgren's collection of letters at Kulturkvarteret Astrid Lindgrens Näs, Vimmerby.

Private letters and images, Lisbet Stevens Senderovitz.

Sevede Häradsrätts Records Books, 1926–27, Regional State Archives, Vadstena.

Gyldendal's Archive.

Samrealskolan, Vimmerby Archives, Regional State Archives, Vadstena.

Jens Sigsgaard's Papers, The Royal Library, Copenhagen.

The Astrid Lindgren Society Newsletter, 2004–14.

옮긴이의 말

　"어린이도 예술을 통해 충격을 경험해야 한다."라며 아동문학의 금기를 과감히 깨트린 아스트리드 린드그렌. 세기와 국경을 넘어 지구촌에서 널리 사랑받는 작가일 뿐 아니라 "정치인들에게만 맡겨 두기에는 너무도 중요한 정치"를 바로잡기 위해 현실 참여의 눈부신 성공 사례를 온몸으로 웅변한 지성인이기도 하다. "어린이는 영혼에 바르는 연고"임을 체득한 작가. 그 소중한 존재들을 위해 우리가 마땅히 해야 할 바를 명쾌하게 제시하고 스스로 실천한 그의 삶에 어찌 매혹되지 않을 수 있으랴.

　아스트리드 린드그렌의 삶과 작품 세계를 덴마크 작가 옌스 안데르센이 총체적으로 조명한 전기를 읽은 감동을 혼자 누리기가 너무 아까웠다. 이 책을 번역하게 된 것은 '진땀 나는 축복'과도 같았다. 위대하고 매력적인 작가의 빛나는 생각과 작품 세계를 어떻게 해야 제대로 전할 수 있을지 고심하는 나날이었다.

이 책을 우리말로 옮기는 와중에 린드그렌의 증손자 요한 팔름베리(Johan Palmberg)가 한국을 방문했다. '아스트리드 린드그렌 상'(Astrid Lindgren Memorial Award, ALMA) 심사위원이기도 한 그는 가족 기업인 '아스트리드 린드그렌 컴퍼니'(Astrid Lindgren Company)에서 린드그렌의 저작권을 관리한다. 2018년 가을에 그와 나눈 이야기는 이 책의 독자들에게도 흥미로울 듯해서 여기 소개한다.

• 린드그렌은 세계적인 아동문학가이자 행동하는 지성인이었죠. 그의 가장 중요한 업적은 무엇이라고 생각합니까?

ㅡ어린이에 대한 체벌 금지 등을 주장하여 전 세계에 영향을 끼친 일을 꼽고 싶습니다. 1978년 유엔 아동권리협약이 공포되는 데 결정적 역할을 했다는 평가도 받지요. 한국에서도 어린이에 대한 체벌이 금지되었다니 기쁩니다. 스웨덴이 휴머니즘 운동을 선도하듯이, 린드그렌은 어린이와 동물 등 약하고 소외된 존재들을 위한 배려와 존중을 바탕으로 휴머니즘을 실천했습니다. 삐삐를 통해 은연중 관용의 중요성을 보여 줬듯이, 다른 작품들을 통해서도 휴머니즘을 표현했고요.

• 린드그렌 스스로 페미니스트라고 자처한 적은 없지만, 삐삐와 그 자신의 활동을 통해 페미니즘 운동에 끼친 영향은 상당합니다. 가족으로서 느끼는 린드그렌의 페미니스트다운 면모는 무엇일까요?

ㅡ그 자신이 매우 페미니스트다운 삶을 살았다고 할 수 있지요. 미혼모로서 치열하게 일하며 자녀를 길러 냈으니까요. 여성의 사회 활

동이 매우 제한적이던 시절에 작가이자 출판인으로서 자립한 것도 대단한 일입니다.

스웨덴의 초기 페미니즘 운동을 이끈 엘렌 케이를 열일곱 살에 방문했어요. 스웨덴 최초 여성 변호사의 도움으로 생부의 이름을 묻지 않는 병원을 찾아가 출산했고요. 독일 문화계의 지성 루이제 하르퉁과 교유하며 제2차 세계대전의 후유증으로 고통받는 독일 어린이들을 삐삐의 생명력과 활기로 치유하는 독서 운동에도 앞장섰습니다. 선각자라고 할 수 있는 국내외 여성들과 다각도로 연대하며 의미 있는 일에 힘썼지요.

평생 페미니즘을 앞세우지는 않았지만, 진정한 휴머니스트로서 살아간 그 발자취가 매우 페미니스트답다고 생각합니다.

• 린드그렌에 대해 특별한 기억을 들려주세요.

—제가 열한 살 때 돌아가셨으니까 기억에 남는 일이 많습니다. 린드그렌이 살던 집 근처에서 형과 피아노 레슨을 받았기 때문에 형이 레슨을 끝내고 내 차례가 될 때까지 아버지와 린드그렌의 집에서 기다렸거든요. 세계 최고의 도서관 같은 그곳에서 마음껏 책을 읽으며 맛있는 케이크나 과자도 먹을 수 있어서 참 좋았어요. 린드그렌이 단것과 아이를 유난히 좋아했기 때문에 탁자에는 제가 좋아하는 간식이 늘 있었거든요.

린드그렌은 함께 얘기하기에도 참 즐거운 상대였어요. 보통 어른들처럼 "요즘 학교생활은 어때?" 같은 뻔한 질문 대신 막대기를 불쑥 내밀며 "이게 뭘까?" 묻는 식이었으니까요.

나중에는 귀가 점점 어두워져서 제가 허리를 굽힌 채 린드그렌 귀에 대고 큰 소리로 외쳐야 했어요. 1990년대에 린드그렌은 러시아 보리스 옐친 대통령의 스웨덴 방문 환영 만찬에 초대된 적이 있어요. 그때 국왕이 허리를 굽히며 "제가 스웨덴 국왕입니다." 하고 말하니까 스스럼없이 그 뺨을 가볍게 톡톡 치며 "아, 구스타브 국왕이군요." 라고 했다는 얘기를 들었어요.

돌아가시던 날 아침, 어머니가 학교로 와서 저를 형과 함께 린드그렌의 집으로 데려갔습니다. 밤까지 그곳에 있었는데, TV에서 온종일 린드그렌에 대해 방송하는 걸 보고 깜짝 놀랐어요. 수많은 시민들이 가져온 꽃과 선물이 문간에 산더미처럼 쌓였던 기억도 생생하네요. 린드그렌이 얼마나 유명하고 얼마나 많은 사람들로부터 사랑받았는지 그때 새삼 알았어요. 우리 가족의 죽음에 온 국민이 슬퍼하며 애도한다는 사실이 비현실적으로 느껴지기도 했습니다.

그 밖에도 기억나는 일은 수없이 많아요. 때로는 제가 직접 경험한 일인지, 자주 들었기 때문에 만들어진 기억인지 헷갈리기도 합니다.

• 린드그렌이 가족들에게 특별히 강조한 점이 있나요? 대가족에서 태어나 미혼모가 되었고, 결혼했지만 남편과 일찍 사별한 뒤 홀로 남매를 키우다 결국 혼자 살았으니까 남다른 생각이 있었을지 궁금합니다.

―가족끼리 서로 가깝게 지내라고 늘 당부했어요. 온 가족이 다 함께 만날 기회도 자주 만들어 주었고요. 아버지가 십 대 청소년이 될 때까지 매주 토요일이나 일요일마다 삼대가 함께 저녁 식사를 할 정

도로 린드그렌은 가족이 즐겁게 모일 수 있도록 구심점 역할을 했답니다. 저도 크리스마스 때마다 린드그렌의 집에서 친척들과 북적거리며 놀던 기억이 납니다. 여름휴가에는 린드그렌의 별장이 있는 푸루순드 바닷가에서 친척 아이들과 함께 뛰놀았어요. 카린(린드그렌의 딸)과 라세(린드그렌의 아들)의 집도 린드그렌의 별장 옆에 있었거든요. 스웨덴에서 친척 형제자매들이 자주 만나 친하게 지내는 것은 매우 드문 일입니다.

그리고 저작권을 매우 세심하게 관리해야 한다고 늘 강조했습니다. 린드그렌 자신도 평생 저작권을 철저하게 관리하고자 애썼고요. 요즘은 제가 그 일을 맡고 있습니다.

• 린드그렌은 상을 받는 것에 별 관심이 없었다죠? 평소 상패를 열린 문이 바람에 닫히지 않도록 받쳐 두는 데 쓸 정도로 말이죠(웃음). 하지만 린드그렌을 기리기 위해 스웨덴 정부가 2002년 제정한 '아스트리드 린드그렌 상'은 매우 중요한 국제아동문학상이지요. 린드그렌 가족을 대표해 이 상의 심사위원직을 맡았는데, 심사하면서 특별히 중시하는 것은 무엇입니까?

—린드그렌이 평생 그랬듯이, 어린이를 진지하게 대하며 어린이의 필요를 매우 재미있는 방식으로 채워 주고자 애쓰는지 주목합니다. 어린이에게도 깊은 감동을 주는 훌륭한 책과 문화가 필요하니까요. 어린이를 지식을 채우는 작은 그릇처럼 여겨 무슨 행동을 하고 무엇을 배워야 하는지를 노골적으로 강조하는 작품은 곤란하다고 생각합니다. 어린이책은 그 국가나 사회가 어린이를 어떻게 대하고 다루

는지를 고스란히 반영하는 거울이죠. 심사위원이 된 덕분에 전 세계의 수많은 어린이책을 읽게 되어 기쁩니다.

• 이 전기는 이제껏 한 번도 공개된 적이 없는 편지, 일기, 사진 등 방대한 자료를 바탕으로 쓰인 것으로 압니다. 옌스 안데르센은 이 책을 쓰기 위해 카린 뉘만과 무려 6개월에 걸쳐 대화했다지요. 린드그렌을 가장 오랫동안, 가장 가까이에서 지켜봤기 때문에 그의 작품활동과 인간적 면모에 대해 누구보다 잘 아는 딸이니까요. 혹시 가족들 입장에서 중요한 점이 빠졌거나 아쉬운 점은 없는지요.

—린드그렌의 삶을 매우 입체적으로 잘 조명해서 만족스럽습니다. 린드그렌이 평생 일했던 라벤-셰그렌 출판사의 사장이 편집자로서의 린드그렌을 집중 조명한 전기는 이전에 이미 나왔어요. 삐삐 덕분에 파산 위기를 모면한 그 사장은 린드그렌을 고용하고 자신의 출판사를 스웨덴 최대의 아동서 출판사로 키웠거든요. 린드그렌 자신은 26년 동안 그 출판사의 편집자로서도 수많은 아동문학 작가들을 발굴하며 상당한 역량을 발휘했지만, 그 활동에 대해 스스로 말한 적은 거의 없어요.

지금으로부터 40년쯤 전에도 린드그렌의 전기는 나왔습니다. 하지만 작가로서의 고민과 열정을 포함해서 적극적인 정치적·사회적 참여 활동이라든가 그 이후의 삶을 총망라한 책이 마침내 출판되어 기쁩니다.

• 이 책이 나오게 된 과정이 궁금합니다. 저자를 직접 만난 적이

있나요?

—옌스 안데르센이 평전을 쓰겠다고 제안했어요. 오래전에 나온 전기를 보완할 필요가 있다고 판단했기 때문에 카린은 적극적으로 작가와 대화했죠. 저는 작가가 필요로 하는 사진과 자료들을 보내 주고, 작가가 세부 사항에 대해 물을 때마다 린드그렌이 살던 집으로 달려가 일일이 확인해서 알려 줬습니다. 이 책의 「서문」에 작가가 도움을 받았다고 밝힌 사람들 중에 내 이름이 포함된 것도 그 때문입니다.

그 밖에도 이 책의 저자가 스웨덴 왕립도서관의 방대한 자료 등을 폭넓게 조사했기 때문에 심지어 우리 가족들도 몰랐던 일들까지 이 책에 들어 있어요. 옌스 안데르센은 린드그렌과 독일 문화계의 지성 루이제 하르퉁이 주고받은 편지만 따로 엮어 책으로 내기도 했죠.

• 린드그렌이 평생 사회민주당을 지지했으면서도 사회민주당 정부가 자영업자들에게 세금을 소득의 102퍼센트나 부과할 정도로 과세 정책이 심각해지자 쉬운 언어로, 그렇지만 통렬하게 비판하는 글을 썼던 이야기는 신선한 충격이었습니다. 44년간 집권했던 사회민주당 정권을 무너뜨리는 데 결정적 역할을 했다죠. 2002년 린드그렌이 타계하자 사회민주당 예란 페르손 총리가 "1976년 선거 당시 린드그렌의 지적이 옳았다."라고 했다는 기사를 봤습니다. 실권했을 당시는 배신감이 컸겠지만, 결과적으로 린드그렌의 용기 있는 비판이 사회민주당을 거듭나게 했다는 사실을 공식적으로 인정한 셈이기에 더욱 놀랍더군요.

—이 전기가 출판될 즈음 스웨덴에서는 린드그렌에 대한 다큐멘

터리가 방영됐어요. '널리 사랑받는 스웨덴의 작가 할머니'일 뿐 아니라 정치적 영향력도 상당했던 지성인이란 사실이 매우 선명하게 부각된 계기가 됐습니다. 많은 사람들이 쾌활한 아동문학가로 기억하는 린드그렌이 중요한 사회 문제에 대해서도 자신의 명쾌한 생각과 주장을 적극적이고도 지속적으로 펼친 현실 참여 활동에 새삼 주목하게 된 거죠.

• 한국의 소설가 한강이 2017년 '노르웨이 문학의 집'에서 강연한 내용을 당신이 알려 준 덕분에 『사자왕 형제의 모험』의 한국어판에도 실을 수 있었어요. 발표 당시 유난히 논란이 많았던 이 작품에 대해 린드그렌이 특별히 한 얘기가 있나요?

—닐스 아저씨(린드그렌의 손자. 본문에는 '니세'로 소개되었다)가 여덟아홉 살 무렵에 그의 형이 심각한 병에 걸리자 린드그렌에게 죽음에 대해 자주 물었대요. 『사자왕 형제의 모험』은 죽음을 두려워하는 손자를 위로해 주고 싶어서 고심 끝에 쓴 책인데, 아동문학에서 금기시하던 죽음을 다뤘기 때문에 논란이 상당했죠. 하지만 어린이들의 반응은 전혀 달랐어요. 슬프고 심각한 이야기가 어린이들에게 부적절하다는 어른들의 우려와는 딴판으로, 사자왕 형제가 영원히 둘이서 행복하게 살게 해 줘서 고맙다는 어린이들의 편지가 쏟아져 들어왔거든요.

어느 평론가가 낭길리마나 낭기열라에 대한 얘기는 동생인 칼의 환상일 뿐이라고 지적하자 린드그렌은 그게 사실이지만 어린이들에게 그렇게 말해서는 안 된다고 신신당부했어요. 텡일도 죽어서 낭기

열라에 가면 사자왕 형제가 어떻게 되는지 궁금해하는 어린이들의 질문이 쇄도하자 린드그렌은 공개편지를 통해 "텡일 같은 악당은 다른 데로 갔으니까 걱정하지 않아도 된다."라고 답했죠.

• 고향 빔메르뷔에 있는 린드그렌의 묘지가 매우 인상적이었습니다. 린드그렌의 서명, 태어난 날과 죽은 날만 새겨진 동그란 묘석 옆에 우체통이 있더군요. 아직도 린드그렌에게 편지를 보내는 사람들이 있나요?

─린드그렌은 어린이들의 편지를 받으면 한 번만이라도 직접 답장하려고 애썼어요. 하지만 날마다 여러 자루씩 독자들의 편지가 쏟아져 들어오기 시작하니까 할 수 없이 미리 쓴 감사 편지를 인쇄해서 보내는 수밖에 없었죠.

아직도 작가가 세상을 떠난 줄 모르고 편지를 보내는 독자들에게는 이미 고인이 됐다고 알려 줍니다.

• 전 세계적으로 린드그렌의 놀라운 인기와 명성은 아직도 여전해서 지구촌 곳곳에서 그의 작품들이 100가지가 넘는 언어로 소개되고 있습니다. 각국 출판사들이 린드그렌의 작품을 번역 출판하는 과정에서 특별히 신경 써야 할 점은 무엇일까요?

─무엇보다 원작에 충실해야죠. 프랑스에서는 삐삐가 말을 번쩍 들어 올리는 장면을 말 대신 조랑말로 바꾸려고 한 적이 있어요. 제2차 세계대전을 경험한 프랑스 어린이들은 여자아이가 말을 번쩍 들어 올린다면 믿지 않으리라고 짐작한 거죠. 그러자 린드그렌이 "프랑스

에는 조랑말을 번쩍 들어 올릴 수 있는 어린이가 있나요?"라고 반문했죠. 린드그렌이 쓴 특정 단어나 장면은 나름의 특별한 이유가 있기 때문에 가급적 그대로 살리기를 권합니다.

여러 작품의 주인공들이 서로 손잡고 등장한다든가, 엉뚱한 방식으로 광고에 활용하는 것은 절대 안 되죠. 학교에 다닌 적도 없는 삐삐가 수학을 가르치는 교재도 곤란하고요. 린드그렌이 평소 어떤 원칙을 지켰는지 잘 알기 때문에 저희는 까다로운 사안이 생길 때마다 '린드그렌이라면 어떻게 했을까?' 생각해 보고 결정합니다.

• 린드그렌은 수많은 작품과 활발한 사회 참여 활동으로 아동문학과 어린이에 대한 생각의 지형을 바꿨지요. 그 엄청난 열정의 근원은 무엇일까요?

─유난히 생생한 어린 시절의 기억을 첫손으로 꼽을 수 있겠죠. 사람들의 행동과 말투, 어린이의 기분과 생각, 자연과 사물의 냄새 등을 어쩌면 그렇게 구체적으로 잘 기억하는지……. 린드그렌은 "어린 시절의 나 자신을 즐겁게 하려고 동화를 쓴다."라고 했어요.

아들 라세를 기르면서 지독하게 힘들었던 젊은 시절의 경험도 매우 중요하게 작용했습니다. 미혼모로서 아들이 불안정한 영유아기를 보낼 수밖에 없었던 데 대해 매우 고통스러워했던 시간이 없었다면 스스로 훌륭한 작가가 될 수 없었을 거라고 말한 적도 있으니까요. "세상 그 무엇도 어린이가 열 살 이전에 받지 못한 사랑을 대신할 수 없다."라고 강조한 것도 자신의 절실한 경험에서 우러났을 겁니다.

• 린드그렌의 이름을 딴 학교, 병원, 어린이 마을 등이 많은데, 그와 관련된 일은 누가 하나요?

―아스트리드 린드그렌 컴퍼니가 맡고 있습니다. 중앙아프리카와 토고에는 어린이 마을이 있는데, 린드그렌 작품을 펴내는 출판사들도 이 마을을 만들고 운영하는 기금 마련에 동참하도록 유도합니다. 평생 어린이들을 도우려 애썼던 린드그렌이 아직 살아 있다면 기꺼이 할 법한 활동을 이어 가려고 노력하죠. 독일에는 린드그렌 이름을 딴 학교가 200곳쯤 되는데, 그 학교들끼리 대규모 회의도 합니다.

(인터뷰: 2018. 11. 2)

외로운 유학생 시절, 스톡홀름 바사 공원 옆의 아담한 자택으로 찾아간 나를 두 팔 벌려 반겨 주던 아스트리드 린드그렌. 유난히 따듯하던 그 눈길과 품은 평생 잊지 못할 위로와 격려를 온몸으로 느끼게 했다. 웅숭깊은 린드그렌의 삶을 놀랍도록 생생하게 되살려 낸 이 탁월한 전기도 우리 독자들에게 '사랑 충전기'가 되리라는 예감이 든다.

린드그렌의 모든 것을 한국에 소개하기까지 참 좋은 인연들이 함께 했다. 스웨덴의 지명과 인명 등 고유명사를 재확인하는 데는 스웨덴에 사는 평생의 좋은 벗 윤영희와 그 남편 미카엘 에크가 큰 도움을 주었다. 덴마크와 린드그렌의 남다른 인연 때문에 본문에 자주 나오는 덴마크어 발음 표기를 도와준 페르닐 리차드스의 고마움을 잊을 수 없다. 독일어에 대해서는 김문주 박사의 친절한 도움을 받았다.

손목 골절로 고전하던 터라 더욱 벅찼던 이 작업을 용기 내어 해낼

수 있도록 든든한 도움을 준 아들 최인훈에게 각별한 고마움을 전하고 싶다. 엄마가 번역한 『사자왕 형제의 모험』을 읽은 데 대한 보답이라며 농담하지만, 실은 어린 가슴에 꿈과 용기와 즐거움을 듬뿍 심어 준 작가에 대한 보답이리라. 때맞춰 내린 단비처럼 태어난 손자 시우도 이 책을 번역하는 마음을 더욱 정성스럽게 했다. 이 귀한 아이들이 살아갈 세상이 좀 더 밝아지도록 하는 데 분명 도움이 되리라는 기대와 설렘도 큰 힘이 됐으니까. 좀 더 온전한 번역에 대한 집착을 이해하고 도와준 가족과 여러 친구들도 고맙고 미안한 이 마음을 헤아려 주리라 믿는다.

지성인들의 용기와 지혜가 유난히 아쉬운 요즘, 아스트리드 린드그렌을 한국 독자들에게 소개하는 감회가 남다르다. 진실에 귀 기울이기보다 '우리 편'의 주장에 맹목적으로 쏠리는 청맹과니들의 소동이 걱정스럽기 때문이다.

아름다운 교류와 연대를 통해 스웨덴과 지구촌의 진정한 변화와 발전을 이끈 린드그렌이 숱한 독자들에게 영감을 불러일으키는 멋진 축복을 꿈꾼다.

2020년 봄
김경희

찾아보기

486

우리가 이토록 작고 외롭지 않다면
아스트리드 린드그렌 전기

초판 1쇄 발행 • 2020년 4월 9일
초판 4쇄 발행 • 2022년 9월 5일

지은이 • 옌스 안데르센
옮긴이 • 김경희
펴낸이 • 강일우
책임편집 • 정편집실 현호정
디자인 • 이재희
조판 • 신혜원
펴낸곳 • (주)창비
등록 • 1986년 8월 5일 제85호
주소 • 10881 경기도 파주시 회동길 184
전화 • 031-955-3333
팩시밀리 • 영업 031-955-3399 편집 031-955-3400
홈페이지 • www.changbi.com
전자우편 • enfant@changbi.com

한국어판 ⓒ (주)창비 2020
ISBN 978-89-364-4773-1 03600